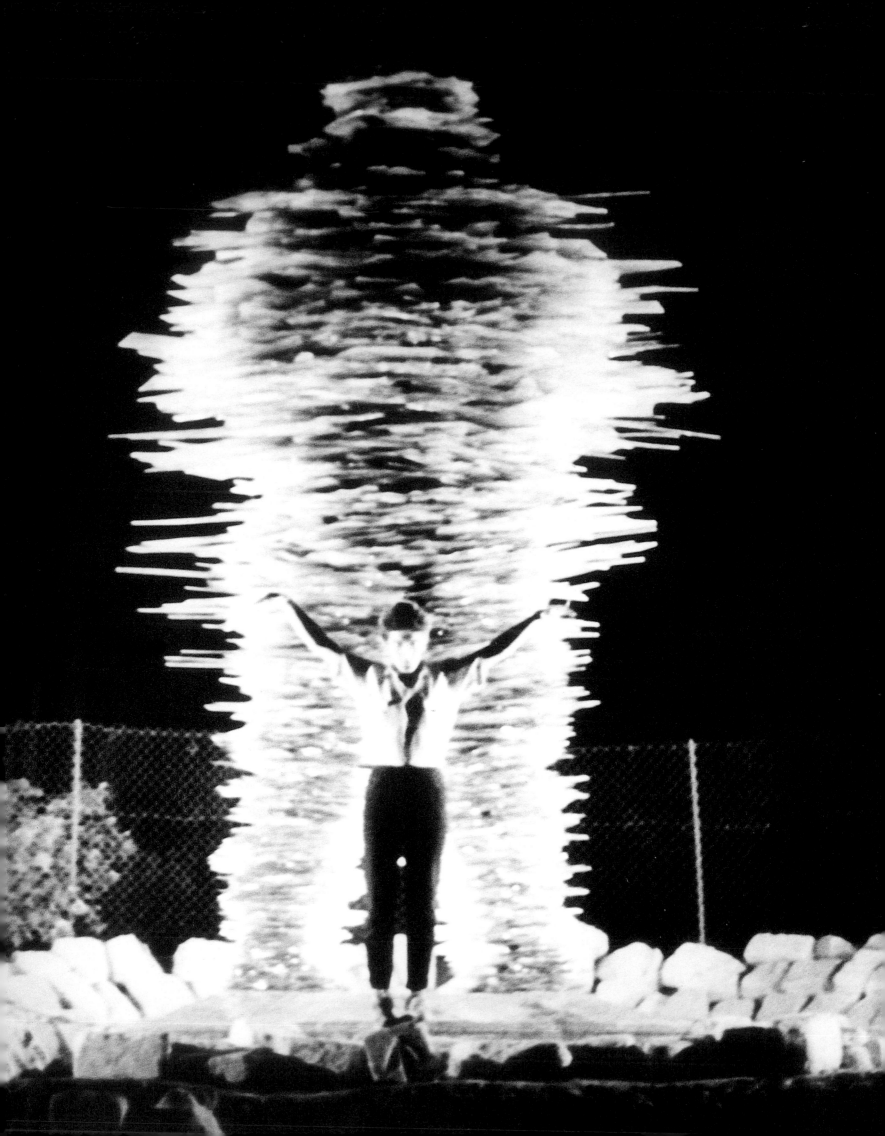

VAROTSOS

FUTURA

Επιμέλεια έκδοσης:
Χάρις Κανελλοπούλου

Κείμενα:
Κώστας Βαρώτσος
Χάρις Κανελλοπούλου,
Αντρέα Μπελίνι
Φλόρεντ Μπεξ
Ακίλε Μπονίτο Ολίβα
Ματούλα Σκαλτσά

Συντονισμός:
Γεράσιμος Ζαχαράτος
Σοφία Λογγινίδου

Σχεδιασμός - Καλλιτεχνική επιμέλεια:
Εκδόσεις futura

Μεταφράσεις:
Alphabet (αγγλικά-ελληνικά)
Yonah Fonce-Zimmerman for Transbabylations
(φλαμανδικά-αγγλικά)
Χρύσα Κακατσάκη (αγγλικά-ελληνικά)
Μαρία Σκαμάγκα (ελληνικά-αγγλικά)
Ανταίος Χρυσοστομίδης (ιταλικά-ελληνικά)

Φωτογράφοι:
G. Branco
Lautman Photography
P.G. Sclarandis
M. Stallo
C. Totoro
A. Vacirca
M. Γκύλλη
Ν. Ευαγγελόπουλος
Δ. Καλαποδάς
Γ. Κοντοσφύρης
M. Κουρή
Δ. Λαζαρίδου
Σ. Λογγινίδου
M. Μπαμπούσης

3D graphics-Ψηφιακή επεξεργασία εικόνων:
Μιχάλης Αθανασόπουλος

Διαχωρισμοί - Εκτύπωση - Βιβλιοδεσία:
Εκδόσεις Αδάμ - Πέργαμος ΑΕΒΕ

Copyright κειμένων © οι συγγραφείς
για τα έργα © Κώστας Βαρώτσος
www.costasvarotsos.gr

Εκδόσεις futura - Μιχάλης Παπαρούνης
Βίκτωρος Ουγκώ 15, 104 37 Αθήνα
Τηλ. & fax: 210 5226173
e-mail: futura@ath.forthnet.gr
www.futura.gr

Editor:
Charis Kanellopoulou

Texts:
Andrea Bellini
Florent Bex
Charis Kanellopoulou
Achille Bonito Oliva
Matoula Scaltsa
Costas Varotsos

Coordination:
Sophia Loginidou
Gerasimos Zacharatos

Design:
Futura publications

Translations:
Alphabet (English-Greek)
Yonah Fonce-Zimmerman for Transbabylations
(Flemish-English)
Chryssa Kakatsaki (English-Greek)
Maria Skamaga (Greek-English)
Antaios Chryssostomidis (Italian-Greek)

Photographers:
G. Branco
N. Evangelopoulos
M. Gylli
D. Kalapodas
G. Kontosfyris
M. Kouri
Lautman Photography
D. Lazaridou
S. Logginidou
M. Mpampousis
P.G. Sclarandis
M. Stallo
C. Totoro
A. Vacirca

3D graphics-Digital image processing:
Michalis Athanasopoulos

Printed and bound by:
Adam - Pergamos S.A.

Texts' copyright © the authors
Works' copyright © Costas Varotsos
www.costasvarotsos.gr

Futura publications - Michalis Paparounis
15 Victoros Ougo Str., 104 37 Athens, Greece
Tel. & fax: ++30 210 5226173
e-mail: futura@ath.forthnet.gr
www.futura.gr

ISBN:960-7980-98-0

Περιεχόμενα

Contents

8 **Επιστροφή στο χάος**
ΝΟΕΛ ΑΝΤΡΙΑΝ,
Πρόεδρος και Διευθύνων Σύμβουλος Pernod Ricard Hellas

14 **Η γλυπτική είναι ένα είδος που ζητάει συγνώμη
(και ο Βαρώτσος το καταφέρνει)**
ΑΚΙΛΕ ΜΠΟΝΙΤΟ ΟΛΙΒΑ

24 **Κώστας Βαρώτσος: Σε μια ιδεατή γραμμή
μεταξύ παράδοσης και ανανέωσης**
ΑΝΤΡΕΑ ΜΠΕΛΙΝΙ

50 **Κώστας Βαρώτσος: Ο σύγχρονος μοντέρνος**
ΜΑΤΟΥΛΑ ΣΚΑΛΤΣΑ

60 **Κώστας Βαρώτσος: Ένας καλλιτέχνης του χώρου**
ΦΛΟΡΕΝΤ ΜΠΕΞ

62 ΤΕΧΝΗ / ΦΥΣΗ

98 ΟΡΙΖΟΝΤΕΣ

124 ΤΕΧΝΗ / ΑΡΧΙΤΕΚΤΟΝΙΚΗ

126 **Γλυπτική και αρχιτεκτόνημα**
ΧΑΡΙΣ ΚΑΝΕΛΛΟΠΟΥΛΟΥ

152 **Πλατεία Αγίου Ιωάννη Ρέντη:
ένα γυάλινο κύμα απλώνεται στο κέντρο της πόλης**
ΧΑΡΙΣ ΚΑΝΕΛΛΟΠΟΥΛΟΥ

188 ΤΕΧΝΗ / ΠΟΛΗ

222 **Ο Δρομέας**
ΚΩΣΤΑΣ ΒΑΡΩΤΣΟΣ

232 ΕΚΘΕΣΕΙΣ

291 Κατάλογος έργων

297 Χρονολόγιο

306 Εκθέσεις

311 Βιβλιογραφία

318 Ευχαριστίες

318 Οι συγγραφείς

9 **Back to chaos**
NOEL ADRIAN,
Chairman and CEO Pernod Ricard Hellas

17 **Sculpture is an art that makes apologies
(And Varotsos brings it off)**
ACHILLE BONITO OLIVA

27 **Costas Varotsos: Along an ideal line
between tradition and renewal**
ANDREA BELLINI

53 **Costas Varotsos: The contemporary modern**
MATOULA SCALTSA

61 **Costas Varotsos: An artist of space**
FLORENT BEX

62 ART / NATURE

98 HORIZONS

124 ART / ARCHITECTURE

129 **Sculpture and the architectural object**
CHARIS KANELLOPOULOU

155 **The Square of Aghios Ioannis Rentis:
a wave of glass spreads over the city centre**
CHARIS KANELLOPOULOU

188 ART / CITY

225 **The Runner**
COSTAS VAROTSOS

232 EXHIBITIONS

291 List of works

297 Chronology

306 Exhibitions

311 Bibliography

318 Acknowlegments

318 The authors

ΧΟΡΗΓΟΣ / SPONSOR

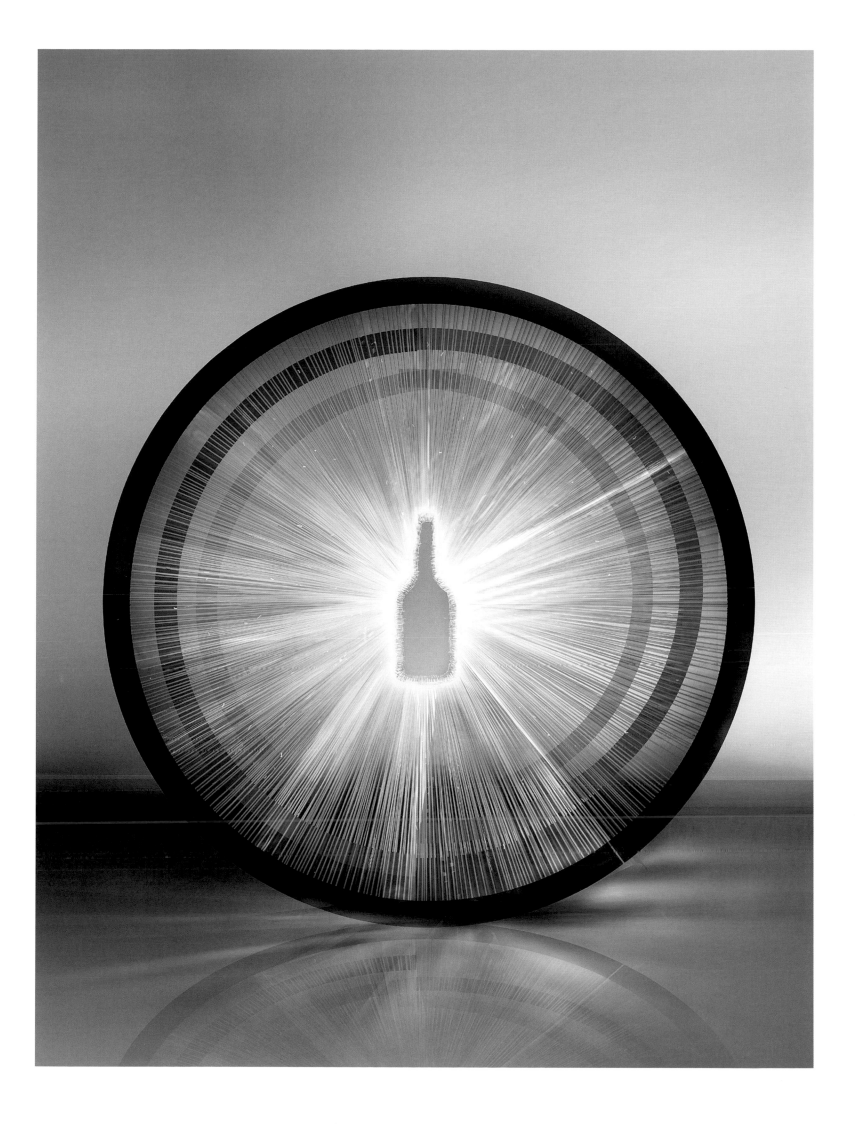

Επιστροφή στο χάος

Όταν βρέθηκα στην Αθήνα πριν από τέσσερα χρόνια και ενώ έμενα στο Hilton, περνούσα ώρες πολλές πάνω και γύρω από τον *Δρομέα* (το γλυπτό του Βαρώτσου στην πλατεία της Μεγάλης του Γένους Σχολής) σε διαφορετικές φάσεις της μέρας και της νύχτας. Έβρισκα συναρπαστική τη δυναμική του που σου έδινε την εντύπωση πως η μορφή εκείνη έτρεχε προς το Καλλιμάρμαρο για να τερματίσει τη μαραθώνια κούρσα της.

Μερικούς μήνες αργότερα, έμαθα την παράξενη ιστορία του: δημιουργημένη αρχικά για την πλατεία της Ομόνοιας, η πρώτη εκδοχή του καμένου του *Δρομέα* λίγο μόνο παρέμεινε εκεί. Καταστράφηκε έπειτα από τέσσερα χρόνια λόγω των κατασκευαστικών έργων του μετρό. Βλέποντας τις φωτογραφίες μάλιστα, συνειδητοποίησα ότι η Ομόνοια ήταν η θέση που του ταίριαζε... το σημείο όπου συναντιόνταν οι βασικές οδικές αρτηρίες της Αθήνας και, γι' αυτόν το λόγο, η καρδιά της πόλης.

Αναρωτιόμουν πώς ήταν δυνατόν να πάρει μια τέτοια απόφαση ένας δημόσιος υπάλληλος, πολιτικός, ή οποιοσδήποτε τέλος πάντων ήταν αυτός που το είχε κάνει – να δώσει την εντολή για την καταστροφή αυτού του αριστουργήματος που ταίριαζε τόσο στην αρχική τοποθεσία του.

Για να γνωρίσω καλύτερα τη δουλειά του Βαρώτσου, άρχισα να ψάχνω ένα βιβλίο που θα μιλούσε γι' αυτή, το οποίο όμως ποτέ δε βρήκα. Αποφάσισα έτσι να τον συναντήσω και άρχισα να επεξεργάζομαι την ιδέα ενός τέτοιου βιβλίου που θα είχε τη μορφή μιας παγκόσμιας αναδρομής στο έργο του.

Απείχα πολύ ακόμα από μια σαφή κατανόηση της προσωπικότητας του ανθρώπου που είχε δημιουργήσει τον *Δρομέα*: ένα είδος δημιουργικού τζίνι, με τόσες ξεχωριστές ιδέες τη μία μετά την άλλη που δεν αφορούσαν μόνο το πεδίο της τέχνης, αλλά και όλα τα ανθρωπιστικά πεδία, την κοινωνική, πολιτική και φιλοσοφική διάσταση της ανθρώπινης ζωής.

Αργότερα περάσαμε πολλές ώρες ανταλλάσσοντας ιδέες, αλλά την προσοχή μου την είχε τραβήξει μία συγκεκριμένη, η θεωρία του «του χάους». Σύμφωνα με αυτή, «η δομή του αστικού τοπίου και ο τρόπος με τον οποίο αναπτύσσεται αποτελούν φυσικό φαινόμενο το οποίο κυβερνάται από τους ίδιους χαοτικούς κανόνες που καθορίζουν και τη συμπεριφορά της φύσης».

Κατά συνέπεια, η πρακτική της πολεοδομίας απαιτεί την ίδια συνθετική προσέγγιση των διαφόρων δεδομένων και πληροφοριών. Παρ' όλα αυτά και μέχρι σήμερα ακόμα, ο αισθητικός χαρακτήρας των πόλεων σε παγκόσμιο επίπεδο καθορίζεται από ένα μικρό αριθμό ειδικών, οι οποίοι παραγνωρίζουν κάθε πληροφορία που θα μπορούσαν να πάρουν από τους κατοίκους μιας πόλης, εκείνους δηλαδή που θα επηρεαστούν τελικά από τις αποφάσεις τους και θα πρέπει να ζήσουν με τις συνέπειες των αποφάσεων αυτών.

Σε ένα γενικότερο πλαίσιο, κάθε φορά που οι ευρωπαϊκές κοινωνίες επιχείρησαν μέσα στον περασμένο αιώνα να εφαρμόσουν καθολικά θεωρητικά συστήματα και να επιβάλουν ένα αναλυτικό θεωρητικό μοντέλο χωρίς να λαμβάνουν υπόψη τους την πραγματικότητα –όχι μόνο στο πεδίο της αρχιτεκτονικής ή της πολεοδομίας, αλλά και σ' εκείνο της πολιτικής– τα αποτελέσματα ήταν καταστροφικά.

Αυτή η ανάλυση ταιριάζει σε τόσο πολλές περιοχές, ακόμα και σε ευρωπαϊκό επίπεδο, όπου φαίνεται ότι η διαδικασία της συνένωσης κινδυνεύει εξαιτίας της τάσης όσων είναι υπεύθυνοι γι' αυτό να ξεχνούν την αρχική αρχή της «επικουρικότητας». Αποσυνδέοντας, με αυτόν τον τρόπο, το προτεινόμενο μοντέλο από τη σκέψη των πολιτών, ρισκάρουν το μέλλον της ίδιας της Ευρώπης.

Ο Βαρώτσος δεν αναπτύσσει θεωρητικά μόνο αυτή την έννοια, αλλά την εφαρμόζει και στο έργο του. Έτσι, όταν κλήθηκε να σχεδιάσει ένα έργο για την πλατεία Μπενέφικα του Τορίνο, ξεκίνησε μια μακρά διαδικασία διαλόγου με τους κατοίκους της πόλης, κεντρίζοντας

το ενδιαφέρον τους για το έργο και συμβάλλοντας στο να αποκτήσουν σαφή συνείδηση αυτού

Back to chaos

Landing in Athens four years ago and while I was staying at the Hilton Hotel, I found myself walking around the *Runner* (Varotsos' sculpture at the square of the Megali tou Genous Scholi, on Vassilissis Sophias Avenue) or gazing at it from my room above at different hours of the day or night. I was so fascinated by the dynamic character of this form, so much so that I even got the feeling at times that he was on his way to finishing his marathon race a little further down, at Panathinaikon Stadium.

Only a few months later I came to know the work's strange story: initially created for Omonia square, the presence of the poor original *Runner* there was unfortunately short-lived. It was destroyed after four years due to construction work for the Omonia subway station. In fact, looking at pictures I realized that Omonia was its rightful place… as it was a crossroads for Athens' main access roads and as such the heart of the city.

I was wondering how it could have been possible for any civil servant, or politician, or whomever it was that actually did so, to make such a decision: to order the destruction of this masterpiece of art that so fitted its original location.

Having made up my mind to learn more about Varotsos' work, I started looking for a book on it, which, however, I never managed to trace. And so, I decided to meet him and started developing the idea of this book as a global retrospective of his work.

I was far from figuring out the personality of the man who had created the *Runner*: a kind of creative genie, having so many extraordinary ideas one after the other, not only concerning the field of art, but also all fields of the humanities; the social, political and philosophical aspects of human life.

We then spent hours exchanging ideas; yet it was one of his ideas that really caught my attention: his "theory of chaos". According to this theory, "urban structure and the way it develops is itself a natural phenomenon governed by the same chaotic principles that determine the behavior of nature".

As a consequence, town planning requires a synthetic approach of information. However, the global city's aesthetic character is still being determined by a small number of specialists, in disregard for every single piece of information they might get from citizens who are ultimately the ones influenced by their decisions, forced to live with the consequences of those decisions.

From a wider perspective, every time European societies have in the course of the past century attempted to apply comprehensive systems of thought and to impose an analytic theoretical model, without taking reality into account –not only as far as architecture or town planning is concerned, but also politics– results have proven to be disastrous.

This analysis can be applied to so many areas, even at the European level, where it seems that the process of consolidation is at risk due to a tendency of those responsible for it to forget the original principle of "subsidiarity". In this way, by disconnecting the proposed model from the citizens' thought, they jeopardize the future of Europe itself.

Varotsos doesn't simply develop this concept in theory, but also in practice; that is, in his work. Thus, when invited to design a work for Turin's Piazza Benefica, he engaged in dialogue with the citizens, in a long process which aimed to raise awareness of the project among them and kindle their interest in it, involving them at different levels. After two years of discussions, citizens had to vote for one of the three proposed projects (having also been given a fourth alternative, that of the project not being realized).

In the same way, Varotsos involved the residents of 30 towns around La Morgia in a continuous process of interaction, while the area's workers and farmers also offered voluntary work in the construction of this fabulous piece of art that "repairs" the gap created by the bombing of their mountain.

που το έργο θα επιχειρούσε μιας και εξασφάλιζε τη συμμετοχή τους σε διάφορα επίπεδα. Έπειτα από δύο χρόνια συνεχούς ανταλλαγής απόψεων, οι κάτοικοι της πόλης έπρεπε να ψηφίσουν ένα από τα τρία προτεινόμενα έργα (έχοντας ως τέταρτη επιλογή τη μη υλοποίηση του έργου).

Εφαρμόζοντας την ίδια διαδικασία μιας συνεχούς επικοινωνίας με τους κατοίκους της περιοχής γύρω από τη Μόρτζια, ο Βαρώτσος εξασφάλισε τη συμμετοχή τριάντα πόλεων, καθώς και την εθελοντική συμμετοχή των εργατών και των αγροτών της περιοχής στην κατασκευή του εξαιρετικού αυτού έργου που «επισκεύαζε» το ρήγμα που είχε δημιουργηθεί στο βουνό τους όταν αυτό βομβαρδίστηκε.

Σε μια παράξενη σύμπτωση, διαπίστωσα πως υπήρχε μεγάλη ομοιότητα ανάμεσα στη θεωρία του Βαρώτσου και την εφαρμογή της από τη μία πλευρά και τη στρατηγική της Εταιρείας μας από την άλλη. Η Pernod Ricard είναι σε μεγάλο βαθμό ένας αποκεντρωμένος οργανισμός, με κάθε εταιρεία του Ομίλου να δρα με αρκετή αυτονομία σε τοπικό επίπεδο, ακολουθώντας μία κεντρική αρχή: «στοχεύουμε στο παγκόσμιο, έχουμε τις ρίζες μας στο τοπικό».

Μία από τις βασικότερες συνέπειες που προκύπτουν από την εφαρμογή αυτής της αρχής είναι πως οι αποφάσεις παίρνονται σε επίπεδο όσο το δυνατόν κοντινότερο στους πελάτες και καταναλωτές μας.

Το μοντέλο αυτό έχει επιτρέψει στην Pernod Ricard να κατακτήσει τη δεύτερη θέση στην παγκόσμια αγορά οινοπνευματωδών.

Η στρατηγική αυτή αποδεικνύεται ακόμα πιο αποτελεσματική αν σκεφτεί κανείς το χαρακτήρα των προϊόντων μας —από το Ούζο Μίνι μέχρι το ουίσκι Chivas Regal— τα οποία προωθούν την επικοινωνία και τις κοινές εμπειρίες και λειτουργούν ως πραγματικοί κοινωνικοί καταλύτες.

Αυτό εξηγεί σε μεγάλο βαθμό γιατί η Pernod Ricard έχει αναλάβει το ρόλο του ενεργού χορηγού των τεχνών, θεωρώντας τη συμβολή της αυτή τμήμα της κοινωνικής ευθύνης της εταιρείας.

Η ομοιότητα αυτή στον τρόπο σκέψης και δράσης μας, η σχεδόν ταύτισή μας με τη «θεωρία του χάους» του Βαρώτσου, η έντονη προσωπικότητά του και η πολυμορφία και δύναμη του έργου του έδωσαν και στους δυο μας ένα πολύ ισχυρό κίνητρο για να πραγματοποιήσουμε αυτό το φιλόδοξο εγχείρημα.

Ο σκοπός αυτού του βιβλίου είναι να προσφέρει στο πλατύ κοινό την ευκαιρία να γνωρίσει το μεγάλο εύρος του έργου του Βαρώτσου.

Πρώτα απ' όλα να εξοικειώσει το κοινό όχι μόνο με το έργο που έχει δημιουργήσει στην Ελλάδα, αλλά και με όλα εκείνα τα έργα που έχει δημιουργήσει στο εξωτερικό, στις ΗΠΑ και την Ιταλία, για παράδειγμα, χώρα όπου αυτή τη στιγμή υπάρχει και από ένα έργο του καλλιτέχνη κάθε 250 χιλιόμετρα περίπου.

Και τέλος να φέρει το έργο του κοντά στο κοινό του εξωτερικού· το έργο ενός από τους σημαντικότερους σύγχρονους Έλληνες καλλιτέχνες που αποτελεί πρεσβευτή του μεγαλείου του σύγχρονου Ελληνισμού.

Νοέλ Αντριάν
Πρόεδρος και Διευθύνων Σύμβουλος
Pernod Ricard Hellas

It was a strange coincidence that I found such great similarity between Varotsos' theory and its implementation and our Company strategy. Pernod Ricard is quite a decentralized organization; each company of the Group acts locally with substantial autonomy while following a central principle: "global aim, local roots".

One of the major consequences of this principle is that absolutely all decisions are made on as close a level to our customers and consumers as possible.

This model has allowed Pernod Ricard to become number two in the spirits' market worldwide.

This strategy proves to be even more efficient if one considers the character of our products –from Ouzo Mini to Chivas Regal– which promote sharing and function as real social catalysts.

This largely explains why Pernod Ricard is actively involved in sponsoring the Arts, and why it considers such involvement as part of the company's social responsibility.

This similarity in thinking and acting, our affinity to Varotsos' "theory of chaos", the artist's own strong personality and the diversity and power of his work, provided both of us with great motivation to carry out this ambitious project.

The purpose of this book is to familiarize a large public with Varotsos' wide range of works.

First of all to familiarize the public not only with works he has created in Greece, but also with all that he has realized abroad, in the USA and in Italy, a country where at present one may find a work created by the artist every 250 km.

Finally, to bring his work closer to the international public; the work of one of the most important contemporary Greek artists who acts as an ambassador for the magnificence of contemporary Hellenism.

Noel Adrian
Chairman and CEO
Pernod Ricard Hellas

Η γλυπτική είναι ένα είδος που ζητάει συγνώμη
(και ο Βαρώτσος το καταφέρνει)

Η γλυπτική είναι ένα είδος που θέλει να τύχει συγνώμης. Ζητάει συγνώμη για την τρισδιάστατη κατάληψη που φαίνεται να υπεξαιρεί χώρο από τη ζωή. Τέτοια φαίνεται να είναι η θέση του μνημείου, της δημόσιας γλυπτικής σε ανοιχτούς χώρους που ανταγωνίζεται με την καθημερινότητά μας. Στη σύγχρονη τέχνη, αντίθετα, η γλυπτική κερδίζει τη συγνώμη λόγω της πειραματικής χρήσης των υλικών και της φόρμας της. Προσλαμβάνει χαρακτηριστικά αφηρημένα ή παραστατικά, μα ανταποκρίνεται διαρκώς στην ίδια λογική, αντίθετη της μνημειακής, στην προσπάθειά της όχι να χωρίσει, αλλά να συντομεύσει την απόσταση ανάμεσα στη μορφική της παραδειγματική στάση και τη δική μας καθημερινότητα.

Η σύγχρονη γλυπτική, μέσα από την εξάπλωσή της, τείνει ολοένα και περισσότερο να προσλάβει τα χαρακτηριστικά μιας ολικής τέχνης. Το έργο του Κώστα Βαρώτσου επανακτά τα χαρακτηριστικά της ολότητας της ελληνικής παράδοσης, κατά την οποία ο αρχιτέκτονας δε σχεδίαζε μόνο το χώρο τον κατοικημένο από τον άνθρωπο ή από τους θεούς, αλλά συμπεριλάμβανε μέσα στη φόρμα του την ιστορία, τη γεωγραφία, καθώς και παράγοντες περιβαλλοντικούς και ατμοσφαιρικούς. Ο αρχιτέκτονας γλύπτης της αρχαίας Ελλάδας είχε λοιπόν την τάση να φαντάζεται φόρμες ολικής κατοικησιμότητας μέσα από την ελεγχόμενη επίδραση της *natura naturans* και της *natura naturata*, στοιχεία οργανικά και στοιχεία φανταστικά.

Ο Βαρώτσος κλείνει τον κύκλο συνδέοντας μια τέτοια νοοτροπία με την παράδοση των ρευμάτων της ιστορικής πρωτοπορίας, εισάγοντας στο σχεδιασμό του έργου του την ιδέα της διαφάνειας από το *Μεγάλο γυαλί* του Marcel Duchamp και την αντίστοιχη του Naum Gabo. Μ' αυτόν τον τρόπο η γλυπτική αποκτά την ικανότητα να ολοκληρώνεται μέσα στο άτομο, να διαλύεται εξατμίζοντας τον όγκο της στο οικιστικό πλαίσιο και συνεπώς να αναπτύσσει τα αποτελέσματα της ολικής τέχνης όπως αυτή διατυπώθηκε με τη θεωρία του Kurt Schwitters.

Η αυστηρότητα και η διαφάνεια είναι τα στοιχεία που υποστυλώνουν την άποψη του Βαρώτσου, ο οποίος καταφέρνει να κερδίσει τη συγνώμη για μια γλυπτική που δεν εισβάλλει απειλητικά, αλλά διεισδύει, που δεν επιτίθεται, αλλά είναι ικανή να μεταδώσει αξίες μιας καινούργιας οπτικής αντίληψης για το μοντέρνο άνθρωπο.

Η σύγχρονη τέχνη επιχείρησε να εγκαθιδρύσει μέσα από την ειδική γλώσσα της μια αντι-πραγματικότητα που μορφοποιείται με τα διαφορετικά υλικά και αντιπαρατίθεται στη φυσική. Ένα πάθος, σίγουρα νεοπλατωνικό, οδήγησε και οδηγεί τις εξελίξεις της καλλιτεχνικής αναζήτησης ειδικά κατά τον 20ό αιώνα, από τις ιστορικές πρωτοπορίες μέχρι τις νεοπρωτοπορίες και από τη θερμή υπερ-πρωτοπορία μέχρι την αντίστοιχη ψυχρή.

Ο Κώστας Βαρώτσος κατά την πορεία της καλλιτεχνικής του παραγωγής εφάρμοσε μια συνεπή ποιητική, που παίζει πάνω στην αντινομία «διαφάνεια και αδιαφάνεια», μέσω μιας σειράς έργων τα οποία καλύπτουν το φάσμα της ζωγραφικής, της γλυπτικής και της εγκατάστασης. Για τον Έλληνα καλλιτέχνη, το έργο αποτελεί μία παραδειγματική επίσχεση που διασχίζει το χάος της ζωής, χωρίς να την εξιδανικεύσει, αλλά και χωρίς να την εγκαταλείπει στη λήθη. Δεν είναι τυχαίο ότι χρησιμοποιεί υλικά που δε βάζουν φραγμούς στο βλέμμα του θεατή αλλά, ακριβώς λόγω της διαφάνειάς τους, επιτρέπουν στο μάτι να διαπεράσει πέρα από το πάχος της φόρμας. Πολλοί καλλιτέχνες, ακόμα και σύγχρονοι, κατέφυγαν στις μυστικές ιδιότητες της ύλης για να εγκαθιδρύσουν ένα απόλυτο πεδίο της όρασης, απομονωμένο μέσα στην περίμετρό του και οργανωμένο ως μακάρια νησίδα της μυστικιστικής έκστασης. Ο Βαρώτσος, αντίθετα, αναπτύσσει μια νοοτροπία διαυγή και λαϊκή που τείνει στην ίδρυση ενός αστερισμού έργων συνδεδεμένων με το ιστορικό πλαίσιο. Με τον όρο «πλαίσιο» εννοούμε το περιβάλλον εντός του οποίου διαμορφώνεται και βιώνεται το έργο στο χρόνο, όπως η γκαλερί, το μουσείο, ο πολεοδομικός ή φυσικός χώρος.

Στα πρώτα του έργα, ο καλλιτέχνης πραγματοποιεί εικαστικές κατασκευές, ικανές να σταθούν πάνω στον τοίχο και ταυτόχρονα να φανερώσουν την υφιστάμενη αρχιτεκτονική μέσω της διαφάνειας των υλικών. Η ενδιάμεση μορφική δομή του έργου πραγματοποιείται με τρόπο εύκαμπτο και ανάλαφρο, έτσι ώστε να επιτρέπει την ενσωμάτωση και την προσαρμογή του έργου στο χώρο στον οποίο ανήκει. Η σχετικότητα αποτελεί ένα φιλοσοφικό χαρακτηριστικό της ποιητικής του Βαρώτσου, ο οποίος επιλέγει όχι τη μετωπική σύγκρουση με τον κόσμο, αλλά μια στάση διαλεκτικής που παίζει μεταξύ της αδιαφάνειας της φόρμας και της διαφάνειας των υλικών. Έτσι το έργο τέχνης παίζει ένα σπουδαίο ρόλο μαρτυρίας και συνάμα λύτρωσης, και επιτρέπει στο θεατή να συμμετέχει στην κλιμακούμενη γνωστική διαδικασία: να βλέπει το έργο και την ίδια στιγμή να διαπερνά τη διαφανή στερεότητα των υλικών του (γυαλί, κρύσταλλο, σίδηρος, πέτρα ή πλαστικά υλικά) για να φτάσει ξανά την πραγματικότητα. Ο διφορούμενος και αντιπραγματικός χαρακτήρας της τέχνης δεν υποτιμά την αξία της καθημερινότητας, αλλά την αξιοποιεί μέσω της παραδειγματικής επίσχεσης. Η επίγνωση μιας τέτοιας αξιοποίησης ώθησε τον Βαρώτσο από τη δεκαετία του '80 και μετά να χρησιμοποιήσει όχι μόνο τον κλειστό χώρο της γκαλερί ή του μουσείου, αλλά και τον ανοιχτό της φύσης ή της πόλης απ' όπου περνά ένα πλατύτερο και διαφορετικό κοινό.

Από την ελληνική τέχνη παίρνει μια μεγάλη κληρονομιά, εκείνη της αισθητικής παιδείας που απευθύνεται σε ολόκληρο το κοινωνικό σώμα. Μ' αυτόν τον τρόπο, οι φόρμες της ζωγραφικής, της γλυπτικής ή της εγκατάστασης μεταδίδουν την αίσθηση πως ο σχεδιασμός λειτουργεί ως ηθική αντίσταση απέναντι στην κοινωνική αταξία και το κοινωνικό χάος. Όμως η σχεδιαστική αρετή δε νοείται σαν μια αλαζονική στρατηγική του λόγου (logos), μια λογική που σκέφτεται επίμονα να επιλύσει τις αντινομίες του κόσμου μέσα από την τέχνη και δι' αυτής να πλάσει μια καινούργια κοινωνική διευθέτηση. Η τέχνη αγγίζει το μάτι και το μυαλό, διαπλάθει μόνο αυτόν που την παράγει και όσους την απολαμβάνουν, ωθεί το κοινό να υιοθετήσει το εννοιολογικό σύστημα που τη στηρίζει ως σημείο ηθικής στάθμευσης και αντίστασης.

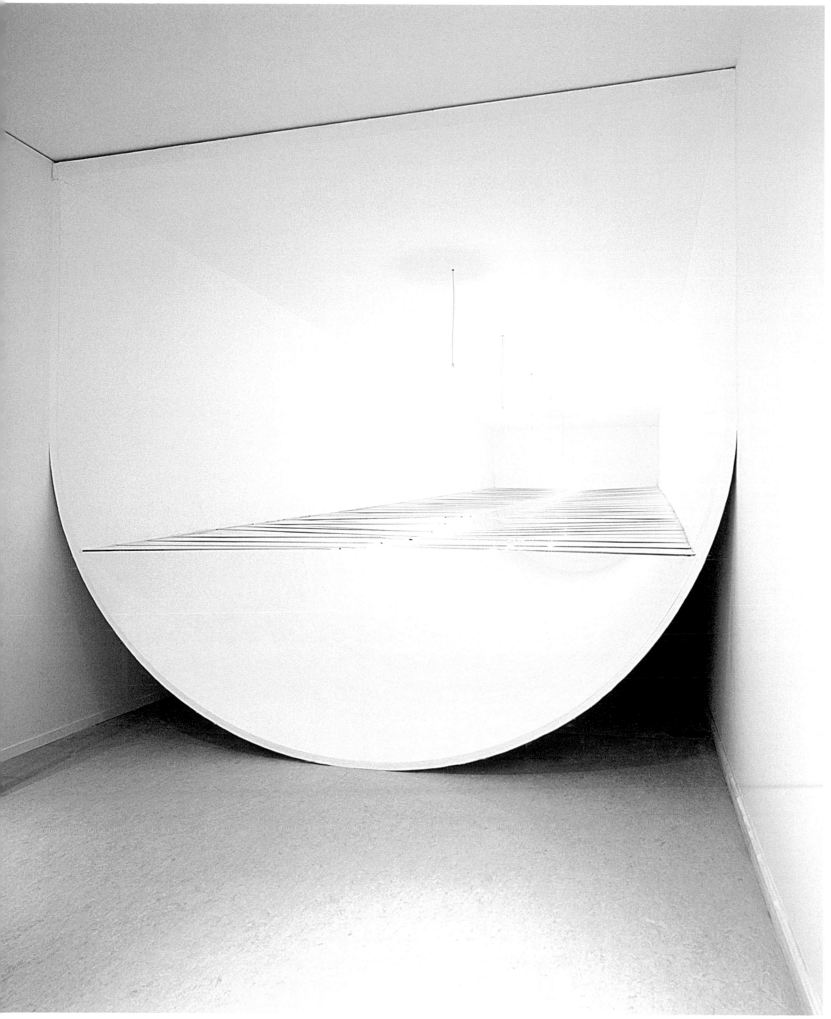

Άτιτλο (2004) **Untitled** (2004)

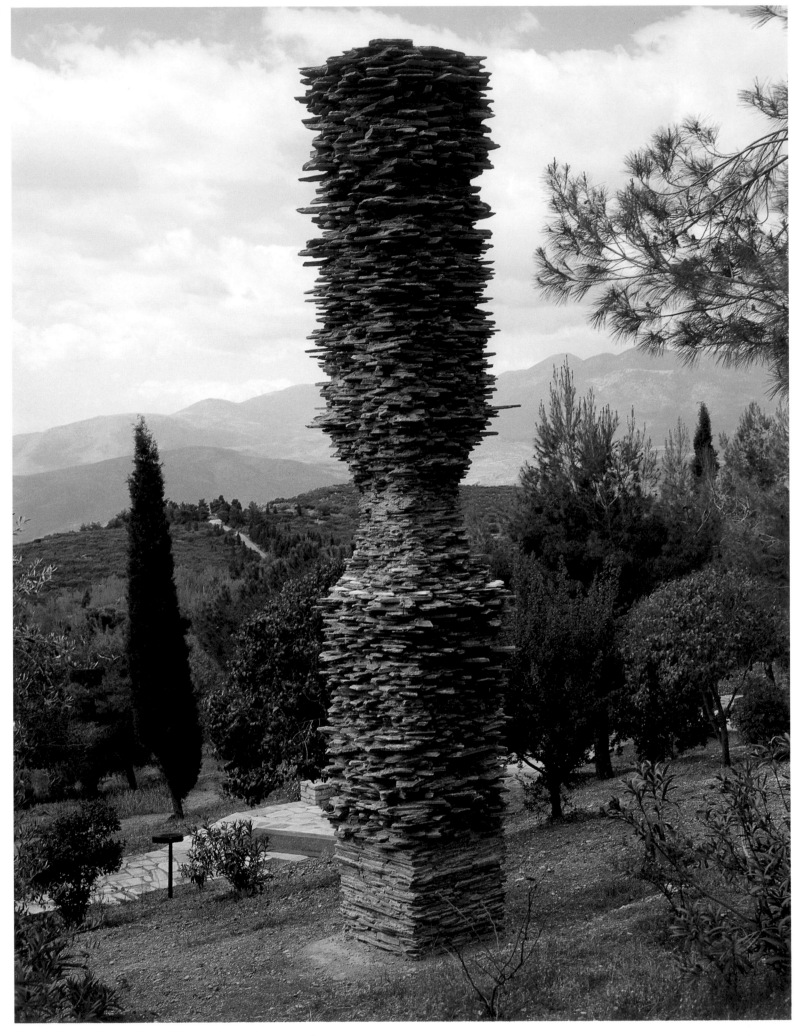

Κλεψύδρα (1994)

Klepsydra (1994)

Sculpture is an art that makes apologies
(And Varotsos brings it off)

Sculpture is an art that wants forgiveness. It makes apologies for the three-dimensional occupation which appears to misappropriate space from life. This would appear to be the position of the monument, the public sculpture in open places, which competes with our daily routine. Conversely in modern art, sculpture earns its forgiveness by means of the experimental use of materials and form.

It employs abstract and figurative characteristics but constantly responds to the same logic, running counter to the monumental, in its endeavour not to widen but to curtail the distance between its formal exemplariness and our daily routine.

Modern sculpture, in its proliferation, tends more and more to employ the characteristics of a total art. The work of Costas Varotsos has reclaimed the salient features of the whole Greek tradition, in agreement with which the architect not only designed the dwelling space for humans or gods, but made history, geography and environmental and atmospheric factors a part of its form. The architect/sculptor of ancient Greece had a tendency to dream up forms for total liveability within the controlled influence of *natura naturans* and *natura naturata*, organic elements and imaginary elements.

Varotsos closes the circle by connecting such a frame of mind to the tradition of the currents found in the historical avant-garde, introducing into the design of his work the idea of transparency from the *Large Glass* by Duchamp and the corresponding one by Naum Gabo. In this way the sculpture acquires the ability to be completed within the individual, to dissolve, its volume evaporating in an ekistic context, and consequently the outcomes of total art are developed according to the formulations of Schwitters' theory.

The austerity and transparency are the elements underpinning Varotsos' point of view; he has managed to earn forgiveness for his sculpture which does not invade threateningly but penetrates, does not attack but is able to transmit the values of a new visual perception on modern man. Contemporary art has always endeavoured to establish by means of its specific language a counter-reality, formalised in its different materials, in alternative to nature. A certainly neo-platonic frenzy has led and still leads artistic research especially in the 20th century, from the historic avant-gardes through to the neo-avant-gardes, from the hot transavant-garde through to the cold transavant-garde.

Costas Varotsos in the course of his artistic production has always practiced a coherent poetic played on the antinomy of transparency and opacity, in a series of works that cover the media of painting, sculpture and installation. For this Greek artist the work of art constitutes an exemplary interval that cuts through the chaos of life, and is neither its sublimation nor its oblivion. It is not a coincidence that the artist uses materials that do not block the gaze but by their transparency allow the eye to go beyond the thickness of form. Many contemporary artists have used the mysticism

of matter in order to establish an absolute field of vision, isolated in its own perimeter and organised as a peaceful island of contemplation. Varotsos develops instead a clear and secular outlook intent on creating a constellation of works relating to the historical context. By context one means the phenomenical ambit within which the work develops and lives in time: the art gallery, the museum, the urban or the natural space.

In his early works the artist makes images that are able to pause on the walls and at the same time bring into evidence the underlying architecture, through the transparency of the materials. The interval is given in a light and flexible manner by the formal structure of the work, so that it can be contextualised and made relative to the space that supports it. Relativity is an important philosophical characteristic of the art of Varotsos who does not choose to clash with the world but takes up a position of obliged dialectic, played dialectically between the opacity of the form and the transparency of the materials. Hence the artwork plays a strong role of testimony and at the same time of redemption. It allows the spectator an enhanced state of consciousness: to contemplate the work in its exemplary form and at the same time to break through the transparent texture of its materials (glass, crystal, iron, stone or plastic) to attain once more reality. Art's oblique counter-reality does not deny every day life but it values it through its exemplary interval. This awareness has encouraged Varotsos from the '80s to work not only in the closed spaces of the gallery and the museum but also in the open air and in the urban environment, where undoubtedly there is a greater and more differentiated public.

From Greek art he receives a great inheritance, that of an aesthetical education addressed to the entire social structure. In this way the forms of painting, sculpture or installation diffuse a sense of ordering as moral resistance against disorder and social chaos. But this order value is not intended as a superb strategy of the logos, a reasoning force that still thinks it can resolve the antinomies of the world through the art form and through it give birth to a new social order. Art touches the eye and the mind, it moulds only its producers and its perceivers, it encourages the public to adopt the conceptual system that sustains it as a point of pause and moral resistance.

Varotsos in his constructions the *Swimming-pool*, the *Poet*, the *Pyramid*, the *Column*, the *Dancer*, the *Sandglass* tends to render transparent also the creative process that leads to the definition of the work, the idea of the artwork developing in time and space. These are the dimensions in which the composition is staged, which rest partly in the modular use of materials in a vertical and horizontal sense, but with a discontinuity that refers to the vital idea of the imperfection of reality. The false monumentality of these works is reaffirmed by a craftsmanship that favours forms

Άτιτλο (Πισίνα) / Untitled (Swimming Pool) (1983)

Επικίνδυνη Χορεύτρια /
Dangerous Dancer (1988)

Ο Βαρώτσος στις κατασκευές *Πισίνα, Ποιητής, Πυραμίδα, Κολόνα, Επικίνδυνη Χορεύτρια, Κλεψύδρα* επιδιώκει ακόμα να κάνει ξεκάθαρη την προοδευτική δημιουργική μέθοδο που οδηγεί στον ορισμό του έργου, την ιδέα μιας δουλειάς που εξελίσσεται στο χώρο και το χρόνο. Μέσα σ' αυτό το πλαίσιο αναδεικνύεται η συνθετική διαδικασία που στηρίζεται στην εν μέρει συναρμολογούμενη διάταξη του υλικού σε οριζόντια ή κάθετη φορά, αλλά σύμφωνα με μια ασυνέχεια που παραπέμπει στη ζωτική ιδέα της ατέλειας στην καθημερινή μας ζωή. Η απατηλή μνημειακότητα αυτών των έργων ενισχύεται από κάποια ίχνη χειροποίητης κατασκευής που προικίζει τις φόρμες με προνόμια, ώστε να γίνονται αναγνωρίσιμες από τη συλλογική φαντασία. Παρ' όλα αυτά, μια τέτοια μνημειακότητα δεν έχει ως κριτήριο την εκθεσιακή ευκολία εκ μέρους του καλλιτέχνη, ο οποίος αντιθέτως ευνοεί τη δημιουργία μιας επισφαλούς σύνθεσης, αντίθετης στην κραυγαλέα οπτική αντίληψη της τηλεόρασης και της διαφήμισης. Όλες αυτές οι εικόνες μοιάζουν να βγαίνουν από τη σπηλιά του Πλάτωνα, σκιές οι οποίες δεν προβάλλονται από μια μνήμη που διπλασιάζει τα πράγματα, αλλά εξακοντίζονται ως ρύποι στον κοινωνικό χώρο, με τρόπο προφανή και τρισδιάστατο. Απ' αυτό συνάγεται πως ο Βαρώτσος δεν κάνει μια λυρική χρήση των υλικών, δεν παίζει αναδρομικά με τον κόσμο των ιδεών, αλλά επιδιώκει να τις πραγματοποιήσει κατασκευαστικά, αντίκρυ από το θεατή και όχι πίσω από την πλάτη του. Αυτό επιβάλλει μια αναγκαστική ατέλεια στην κοπή των υλικών που διατηρούν κυρίως την αστάθεια της ζωής και όχι τη γεωμετρία της ιδεολογίας.

Συνεπώς και ο Έλληνας καλλιτέχνης συμμετέχει από τη δεκαετία του '80 σ' αυτό το ποιητικό σύμπαν κάποιων δημιουργών που δουλεύουν πάνω στο «γλυκό σχέδιο», σύμφωνα με τον ορισμό που έδωσα το 1985, που τείνει σε μια κατασκευαστική διάταξη της φόρμας και η οποία δεν είναι ποτέ ιδεατή, μα ανάλογη με την ηθική συνείδηση του δημιουργού της. Ο *Ποιητής* στη Λευκωσία και ο *Δρομέας* στην Αθήνα συναγωνίζονται αμφότεροι να πανηγυρίσουν την ιδέα μιας τέχνης που δε θέλει να μιλήσει εμφαντικά ή να καταργήσει την πραγματικότητα, αλλά να της αποδώσει τη σαφή έννοια της παραδειγματικής στάσης. Κι αυτό γιατί η παραδειγματική στάση δεν κατοικεί στην πεζή κανονικότητα της καθημερινής ζωής, αλλά είναι καρπός σπάνιων συγκυριών που ανάβουν σαν φωτιές από την ακάματη φαντασία του καλλιτέχνη. Αυτός ξέρει καλά πως μόνο με τη διαδικασία της μορφοποίησης μπορεί να αναπτύξει την κατάλληλη θερμοκρασία, να μετατοπίσει την εικόνα από το αδρανές πεδίο της καθαρής ύπαρξης στο ύψιστο σημείο που εγκαθίδρυσε η επίπονη διαδικασία της τέχνης.

Η επιλογή των υλικών φανερώνει την ένταξη του Βαρώτσου στο πλαίσιο της μεσογειακής κουλτούρας, σε μια ελληνορωμαϊκή πάλη που διεξήχθη ανάμεσα στον Λύσιππο και τον Μικελάντζελο, αμφότεροι φορείς μιας νοοτροπίας που δίνει, μέσω του όγκου, υπόσταση στην ιδέα της ακινησίας και της κίνησης. Ο πρώτος εισήγαγε στη γλυπτική την πλαστική ενδυνάμωση της ηρεμίας, ενώ ο δεύτερος εκείνη της παραφοράς. Ο Βαρώτσος φέρνει την ελληνορωμαϊκή πάλη των μορφών σ' ένα σημείο συμβιβαστικής συμφιλίωσης, περικλείοντας το χρόνο στο χώρο της κουλτούρας και της εγκατάστασης. Έτσι οι αλληλοσυγκρουόμενες έλξεις και απώσεις εξατμίζονται ευχαρίστως στο μνημειακό ιστό του έργου, το οποίο συμμετέχει στην παράδοση μιας μεσογειακής κουλτούρας που φιλοδοξεί να συμφιλιωθεί σταδιακά με το πολεοδομικό και το φυσικό περιβάλλον.

Πράγματι ο *Ποιητής* κατοικεί στα ανοιχτά τοπία της ελληνικής φύσης σε τέτοια κλίμακα ώστε να αναμετρηθεί με τον ορίζοντα που τον περιβάλλει, ακίνητος σε θέση εκστατική και στοχαστική. Ο *Δρομέας* δεν κατοικεί τυχαία στον αστικό χώρο της πόλης των Αθηνών, ανατρέπει τη χαλαρή στάση του πολεμιστή του Λύσιππου μετά την επαλήθευση της δυναμικής πλαστικής στο φουτουρισμό του Boccioni. Εφορμά λοιπόν, μέσω της διαφάνειας των υλικών, με μια στάση που τρυπάει το χώρο και επιταχύνει εννοιολογικά τη φρενήρη κίνηση της πλατείας. Η χειρωνακτική συνθετική διεργασία αυξάνει δραματικά το χάσμα ανάμεσα στη δημιουργική διαδικασία της εικόνας, εξατομικευμένης στην παραδειγματικότητα της φόρμας, και στην αντίστοιχη τυποποιημένη από τη βιομηχανική ανάπτυξη της πόλης. Όλα αυτά συμβαίνουν όχι εξαιτίας μιας απλής αντιπαράθεσης, μα κυρίως λόγω της τέχνης που συγκρούεται για να ενσωματωθεί στον πολεοδομικό ιστό. Το διαφανές υλικό καθιστά ανάλαφρο το συμπαγές του μνημειακού σώματος, μας επιτρέπει οπτικά να υποπτευθούμε την εξωτερική κίνηση που το περιελίσσει και ταυτόχρονα το καθιστά αδιαφανές επειδή είναι επισφαλές. Αυτή είναι η ιδιότητα της τέχνης, η ικανότητά της να ψάχνει και να βρίσκει μια ισορροπημένη σχέση με τον κόσμο που την περιβάλλει, ανεστραμμένη αντανάκλαση σε μια φόρμα που συμπυκνώνει την αστάθεια της ζωής χωρίς να την εξιδανικεύει. Ο Βαρώτσος πράγματι κατά τη χειρωνακτική διεργασία είναι γνώστης της αδύνατης επιστροφής σε μια μυθική ή τουλάχιστον ανακουφιστική περίοδο. Δεν είναι τυχαίο ότι δούλεψε στην Αθήνα, στη Νέα Υόρκη, στη Ρώμη, στην Τζιμπελίνα και σε άλλες πόλεις του κόσμου, καθώς επίσης και σε ανοιχτούς φυσικούς χώρους, όπως για παράδειγμα σε δύο διαφορετικά μέρη, στο Αμπρούτζο και το Μολίζε. Όσο αφορά το έργο στη Μόρτζια, περιοχή του Αμπρούτζο, ο Βαρώτσος επιβεβαιώνει μια ποιητική που ασκείται πάνω στη γη και που θα του έδινε το δικαίωμα της δωρεάν εγγραφής στον κατάλογο των αρχιτεκτόνων, διότι κάνει τέχνη σαν «τεχνίτης» ως προς την επεξεργασία των υλικών, και ως εκ τούτου δίνει μορφή σε μια έννοια. Αυτό είναι που καθιστά τον Βαρώτσο επίκαιρο, καθώς και η άποψη που έχει για τη φόρμα, όχι μια άποψη μεταφυσική, μα ικανή να έρθει σε επαφή, να έχει ανταλλαγές, να έχει μια διαλεκτική σχέση με την πραγματικότητα που περιβάλλει το έργο. Πράγματι χρησιμοποιεί υλικά όπως το γυαλί που έχουν την ιδιότητα της διαφάνειας, ιδιότητα η οποία επιτρέπει στο βλέμμα να διαπεράσει το έργο, να αποκαταστήσει μια σχέση με την πραγματικότητα εντός της οποίας ζει και ο ίδιος ο θεατής. Η φόρμα γίνεται ένα φίλτρο, κάτι σαν φακός για να βλέπουμε τον κόσμο, εγγεγραμμένη όμως κατά κάποιον τρόπο στην εικόνα που προτείνει ο καλλιτέχνης.

Κολόνα / **Column** (1989)

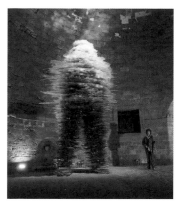

Ποιητής / **The Poet** (1983)

that are recognisable by the collective imagination. Yet this is not seconded by the artist's easy criteria of exhibition as he privileges a compositional precariousness, counter to the visual ingratiating of television and advertising. All these images seem to come from Plato's cave, shadows not projected by a memory that duplicates things, but propelled into the social space in a conspicuous and three-dimensional way. Hence it becomes clear that Varotsos does not use materials lyrically, does not play with the world of ideas looking backwards but aims positively at building in front of and not behind the observer. Thus the materials, because of a necessarily imperfect cut, maintain a feeling of life precariousness rather than an ideological geometry.

So this Greek artist too, from the '80s, shares a space in that poetical universe of artists who operate according to my 1985 definition of a "mild project" aiming at a constructive order of a never absolute form, but one that is relative to the moral conscience of its artifex. Both the *Poet* in Nicosia and the *Runner* in the square of Athens are active in celebrating the idea of an art form that does not intend to emphasize or do away with reality, but returns to it a formal meaning of exemplariness. Exemplariness does not abide in everyday prosaic normality, but is born out of rare cases lit like fires, by the artist's laborious imagination. The artist is aware that only a process of formalization can develop a right temperature and move the image from the inertial flatness of mere existence to the vertical stillness formed by a laborious art process.

The choice of the materials points to Varotsos' belonging to the Mediterranean cultural contest, a Greek-Roman wrestling fought between Lysippus and Michelangelo, both endeavouring to add volume to the idea of stasis and movement. The former brought to sculpture a plastic strength and calmness, the latter exasperation. Varotsos brings the formal and Greek-Roman wrestling of form to a pacified point of understanding, embracing time in the space of sculpture and installation. Thus the opposing forces evaporate into the amiable monumental texture of his work, sharing the traditions of a Mediterranean culture intent on reaching a greater reconciliation with the urban and natural universe.

The *Poet* actually lives the open planes of the Greek landscape, its scale dimensioned to face the surrounding horizon, standing still in a contemplative mirror position. The *Runner* lives purposely in the urban space of the city of Athens, overthrowing the relaxed position of Lysippus' wrestler, after the experience of the dynamic of plasticism of Boccioni's Futurism. He launches into the material transparency in a pose that pierces space conceptually thus accelerating the whirlpool-like movement of the square. The craftsman's compositive procedure dramatises the gap between the creative process of the image, individualised in exemplariness of form and the standardised development of the city. All this happens not just because of a simple juxtaposition but rather of a

conflictual integration of art in the urban space. The material transparency, while making the monumental body lighter, allows one to guess at the external visual movement enwrapping it, giving it at the same time a sort of precarious opacity. This is the quality of Art, when it finds a balanced relation with the surrounding world, a reflection transposed into a form that condenses life's precariousness without subliming it.

As a matter of fact, Varotsos in his craftsmanship is aware of the impossible regression to a mythical or at least more relaxed time. This is why he has been working in New York as well as Athens, Rome, Gibellina and other cities and also in the open spaces of the natural environment, as for example in Abruzzo and Molisse. As regards the work made at La Morgia in Abruzzo, Varotsos confirms an aesthetic that operates on the territory and could also rightly be listed free of charge in the architect's register for his practice of art as "techne", as the elaboration of materials for the formalisation of a concept. What makes Varotsos contemporary is the related idea that he has of form, not a metaphysical idea, but an idea capable of making contacts, creating exchanges, of having a dialectical relationship with the reality surrounding the work of art. Thus he uses materials such as glass which have the quality of transparency, a transparency that allows glance to break through beyond the work, to re-establish a relation with the reality of the viewer. So form becomes like a filter, a tense for looking at the world, though somehow circumscribed in the image that the artist proposes.

There are two principal concepts that underlie Varotsos' work: the opacity of form and the transparency of materials. Opacity in the best sense of the word, that is to say the ability to produce a clear and visible form, capable of referring to the artist's aesthetic. Substantially anti-platonic, this is Varotsos, inclined as he is to invade reality, to break through two-dimensional form and to make his work live in three-dimensional space. But what is interesting is that the three-dimensional quality of his work does not have a metaphysical opacity, it does not close in on itself. Indeed form is not conceived as perimeter, glance can explore his work not only by a sort of circular movement but by cutting across it, thanks to the transparent quality of the glass, of the material. The game of relations, the value of the relativity of a modern artist's work, is at the same time tied to the founding of the concept of art that precisely in Greece finds its parameters. In Varotsos' work there is a long tradition of sculpture, a sort of passing of the testimony, symbolic of course, from Lysippus to Michelangelo, to anamorphosis. Precisely because in reality the transparency of the materials allows and impresses in the reality that we see a modification of the great sculptor of Ancient Greece from whom it is clear that Varotsos derives the concept of calmness, contemplation and virtual movement. But it is also

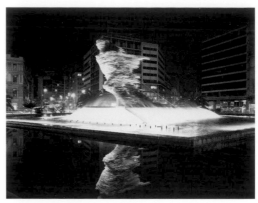

Δρομέας / The Runner (1988)

Δύο είναι οι έννοιες με τις οποίες δουλεύει ο Βαρώτσος: εκείνη της αδιαφάνειας της φόρμας κι εκείνη της διαφάνειας των υλικών. Η αδιαφάνεια με την καλύτερη σημασία της λέξης, δηλαδή η ικανότητα να πραγματοποιεί μια φόρμα ορατή και ικανή να παραπέμπει στην ποιητική του καλλιτέχνη. Ο Βαρώτσος είναι ουσιαστικά αντιπλατωνικός, επιρρεπής στο να εισβάλλει για να οικειοποιηθεί την πραγματικότητα, να ξεθεμελιώνει το δισδιάστατο και να καταφέρνει ώστε το έργο να βιώνεται στον τρισδιάστατο χώρο. Όμως είναι επίσης ενδιαφέρον το ότι το τρισδιάστατο του έργου δεν έχει μια μεταφυσική αδιαφάνεια, περιχαρακωμένη στον εαυτό της, η φόρμα δε λειτουργεί ως περίμετρος, αλλά είναι διατρέξιμη μέσα από μια κυκλική περιπέτεια, «παραβιάσιμη» τόσο μέσω του βλέμματος όσο μέσω του υλικού, δηλαδή της διαφανούς ιδιότητας του γυαλιού. Είναι το παιχνίδι της σχετικότητας, η αξία της σχετικότητας ενός μοντέρνου καλλιτέχνη που συνδέεται με την πρωταρχική έννοια της τέχνης που ακριβώς στην Ελλάδα βρίσκει τις παραμέτρους της. Στο έργο του Βαρώτσου υπάρχει μια μακρά διαδρομή της γλυπτικής, ένα είδος που μαρτυράει τη μετάβαση, φυσικά συμβολική, από τον Λύσιππο ως τον Μικελάντζελο, στη γλυπτική της όμως επαναδιατύπωση. Αυτό συμβαίνει ακριβώς επειδή η διαφάνεια του υλικού επιτρέπει και αποτυπώνει στην ορατή πραγματικότητα μια μεταβολή του μεγάλου Έλληνα γλύπτη της αρχαιότητας από τον οποίο είναι εμφανές ότι ο Βαρώτσος αντλεί το στοιχείο της ηρεμίας, της μυστικιστικής έκστασης και της εικονικής —αυτή τη φορά— κίνησης. Εδώ περνάει μέσω του Μικελάντζελο η ιδέα της «ansietas» (αγωνίας), έννοια μοντέρνα με ψυχολογική δυναμική μέχρι να φτάσουμε στον Boccioni, δηλαδή στο φουτουρισμό. Αν έπρεπε να βρω σημεία αναφοράς ή «πνευματικούς πατέρες» για τα τρία έργα, που εγώ προσωπικά θεωρώ ότι είναι τα σπουδαιότερα του Βαρώτσου, θα συνέδεα τον *Ποιητή* με τον De Chirico και φυσικά τον *Δρομέα* και τη *Μόρτζια* με τον Boccioni... Ιδού το πέρασμα από τη γλυπτική στην αρχιτεκτονική.

Ο Βαρώτσος ως προς αυτό είναι ένας ολικός καλλιτέχνης. Ένιωσε την ανάγκη να συνδεθεί όχι τόσο με μια επέμβαση στη φύση —που είναι πάντα επεμβάσεις ουσιαστικά εφήμερες— μα αντίθετα στην προκειμένη περίπτωση έβαλε οριστικά σε τάξη εκείνο που αποτελεί την αταξία του τοπίου. Βρήκε έναν τρόπο να δημιουργεί διάλογο ανάμεσα στη φόρμα και σε διαφορετικούς όγκους, αλλά και τον τρόπο να μεταφέρει στη φύση την ειδική αξία του φωτός. Το φως σημαίνει χρονικότητα (temporalite), μεταβολή του τοπίου, επομένως στην ουσία δημιουργεί ένα τοπίο ενεργό που αλλάζει καθώς περνούν οι ώρες, όπως το πέρασμα από το ξημέρωμα στο ηλιοβασίλεμα, ικανό να καταγράψει ακόμα και τις φάσεις της γέμισης και της χάσης του φεγγαριού. Να λοιπόν που ένα αγροτικό τοπίο, αυστηρό όπως είναι εκείνο των Απεννίνων στο Αμπρούτζο, αποκτά την ικανότητα να αντανακλά το φως, ήτοι μια ιδιότητα αισθητική. Ενδιαφέρουσα είναι η μέθοδος κατασκευής αυτού του είδους του μνημείου αναφορικά με το φως. Αυτή συνίσταται στη συναρμολόγηση του υλικού την οποία πάντα χρησιμοποίησε ο Βαρώτσος, και ταυτόχρονα στη σχέση με το

πλαίσιο ενός αγροτικού πολιτισμού, τυπικά βιοτεχνικού. Αλλά στο έργο του Βαρώτσου υπάρχει ακόμα κάτι από τη διεργασία που συνδέεται με τη χειρωνακτική δημιουργία και την αλληλεγγύη, τη στιγμή που έχει απέναντί του το πρόβλημα της μνημειακότητας γεννιέται εκείνο της συμπαράστασης και το ζήτημα της ατομικής δουλειάς. Όπως και να 'χει, μου φαίνεται πως στη Μόρτζια, αυτή η επέμβαση στο τοπίο, η συγχώνευση τέχνης και φύσης, ανέπτυξε μια καινούργια έννοια «τεχνικής», μια έννοια ικανή ακόμα και να αποδώσει στους κατοίκους της περιοχής μια σχέση ισχυρής συνεργασίας, και συνετέλεσε κατά κάποιον τρόπο στη δημιουργία ενός θαύματος· να δώσει διαφάνεια στην αδιαφάνεια του φυσικού τοπίου. Ένα περιβάλλον αγροτικού πολιτισμού, τόσο κλειστό και περιορισμένο, αποδέχτηκε την εισαγωγή μιας τεχνητής παρέμβασης στη φύση. Εν κατακλείδι, οι κάτοικοι της περιοχής από ένστικτο κατάλαβαν πως ο καλλιτέχνης εισήγαγε το χρόνο μέσα στο χώρο, ως παράγοντα πλήρως ορατό, ελέγξιμο, ένα νέο τύπο ηλιακού ρολογιού, που δε δείχνει την ώρα, μα την κίνηση των άστρων την οποία ο αγροτικός πολιτισμός εμπιστεύεται.

Ιδού, υπ' αυτήν την έννοια, μια απόδειξη ανταλλαγής ανάμεσα στον καλλιτέχνη και το κοινωνικό σύνολο, η χαρακτηριστική εμπιστοσύνη της αγροτικής κοινωνίας στη φύση που καταφέρνει να χωνεύει τα πάντα, ακόμα και την επέμβαση της τέχνης. Ο Βαρώτσος κατόρθωσε να αξιοποιήσει το τοπίο των Απεννίνων στο Αμπρούτζο. Καλλιτέχνης μοντέρνος, λαϊκός και όχι ρομαντικός, δεν επιζητά σύγκρουση με τη φύση, δεν προσπαθεί να πολεμήσει εναντίον της απολυτότητας του έργου ή εναντίον της φυσικής απολυτότητας, αλλά εγκαθιδρύει μια σχέση κατασκευαστική, ειδικά σε εκείνο το τοπίο. Υιοθετεί μια ιδέα σχεδίου ικανού να διαλέγεται με τους όγκους μέσω μιας φόρμας που δεν προξενεί την απομόνωση της τέχνης, κάποιες φορές χαρακτηριστική των σύγχρονων μνημείων, που τείνουν να ξεχάσουν τη ζωή που κυλά τριγύρω. Για παράδειγμα ο *Ποιητής* μένει ένα ενεργό μνημείο, μια φιγούρα που ατενίζει τη φύση της Κύπρου που το περιβάλλει, ο *Δρομέας* μοιάζει να διαρρηγνύει το χώρο που του δόθηκε από το δήμο. Στη *Μόρτζια* ο Βαρώτσος έκανε μια επέμβαση ειρήνευσης, μια συνένωση δύο λόφων οι οποίοι κατ' ουσία γίνονται, χωρίς να το θέλουν, οι κολόνες στήριξης αυτού του μνημείου αναφορικά με το φως. Ένα φως χτισμένο όχι με τον παραδοσιακό και εκστατικό τρόπο, αλλά με τη βοήθεια των συναρμολογούμενων φύλλων γυαλιού, μια σιωπηλή πυραμίδα σε ισορροπία, σε σχέση ανταλλαγής, σαν κι αυτή που θα 'πρεπε πάντα να υπάρχει ανάμεσα στη φύση και την τέχνη.

Ο Βαρώτσος δε ζήτησε ποτέ καταφύγιο ή προστασία για το έργο του, συνθήκες ευνοϊκές για την ποιητική του έκφραση. Ο πολιτισμικός νομαδισμός που διέπει το δημιουργικό του έργο διασταυρώνεται με τον αντίστοιχο στο βλέμμα του θεατή που, καθώς κοιτάζει το έργο, βλέπει την κίνηση λόγω της συστατικής διαφάνειας της ύλης. Ο θεατής μένει αιχμαλωτισμένος από την ένταση της φόρμας και λοξοδρομεί οικειοθελώς από τον καλλιτέχνη, που δεν του επιβάλλει να σταθεί, αλλά τον προτρέπει σε σταδιακές διαθλάσεις της προσοχής. Μ' αυτόν τον τρόπο η τέχνη είναι στ' αλήθεια σύγχρονο προϊόν της

Μόρτζια / **La Morgia** (1996-97)

clear that the idea of "ansietas" passes through Michelangelo to reach, through the modern concept of psychological dynamics, Boccioni, thus Futurism. If it were to find references or cultural godfathers for the three works of Varotsos that I consider fundamental –the *Poet*, the *Runner*, the *Morgia*– I would think of De Chirico for the *Poet*, naturally of Boccioni for the *Runner* and for the *Morgia*, well the passage to architecture.

Varotsos in this respect is a total artist. He has felt the need to relate not so much to an intervention in the landscape –always substantially ephemeral– but has given a definitive order to what is the natural disorder of the landscape. This way he creates a dialogue between form and different volumes, but also brings to nature the specific value of light. Light means temporality, modification of the landscape, thus it means actually producing an active landscape that is modified with the passing of the hours; capable of registering the passage of the sun from dawn to dusk, but also the waxing and waning of the moon. All at once then, such a severe peasant landscape as that of the Apennine of Abruzzo acquires the ability to reflect light; an aesthetic ability. Interesting is the way in which this sort of monument to light is constructed. There is a modular use of materials which is characteristic of Varotsos' work and at the same time there is a relationship with a context, which is that of a peasant society, a typically artisan context. But there is also in Varotsos' work an idea of practice tied to manuality and to solidarity: in the moment in which Varotsos is faced with the problem of monumentality there arise that of assistance and the issue of individual work. In any case, in the *Morgia* it seems that the action on the landscape and the integration of art and nature evolved a new concept of work, a concept able to render to the local inhabitants a relationship of strengthened collaboration and in some ways to create a miracle: that of giving transparency to the opacity of the local landscape. The social context of a closed and limited peasant society accepted the introduction of an artificial action in the natural environment. By definition, by instinct the inhabitants understood that the artist was introducing time in space, time as a completely visible factor, controllable, a new kind of meridian that does not sign the time, but the movement of the stars in which the peasant civilization places faith. In this sense, what we witness is an exchange between the artist and the community and the faith that is typical of peasant society: the belief that nature always manages to absorb everything, even artistic action. Varotsos succeeded in appraising the Apennine of Abruzzo as a modern artist, secular and not romantic. Far from engaging in a conflictual relationship with nature or trying to juxtapose the Abso-

lute of the work of art with the Absolute of nature, he establishes a constructive relationship, specific to the landscape, adopting a project capable of dialoguing with the volumes, through a form that will not create isolation, the isolation of so much contemporary public art, that tends to forget about the life bustling round about. For example the *Poet* remains an active monument, a figure that looks at the surrounding nature of Cyprus; the *Runner* appears to break through the space allotted to it by the municipality. In the *Morgia* Varotsos has realized an action of pacification, of connection between two hills in which essentially they become the involuntary supporting columns of a monument to light. A light that is not constructed in a traditional contemplative manner but through modular layers of glass, a silent pyramid to equilibrium, to the exchange that there should always be between art and nature.

He has never asked for a shelter or a protection for his work, however favourable these conditions may be to his poetical expression. The same cultural nomadism that underlies his creative condition is shared by the observer's glance that sees the work in motion because of its material transparent quality. Caught by the formal intensity and deliberately led astray by the artist who does not impose any suspension but urges the observer towards progressive jumps of attention. Thus Art is the real contemporary production of its time; ridding itself of any absolute vision, it surrenders to a real up-to-date consumption that accepts Walter Benjamin's judgement on the inevitable loss of "aura" in the age of mechanical reproduction. Art develops from inside the polarity of attention and inattention, a healthy dispersion vaporising the intense formal effects into the social atmosphere.

A widespread aesthetic feeling moves through the spaces defined by Varotsos' work of art who does not like to arrest life in the selected points of his sculptures and installations. He sticks to the saying "everything flows, nothing stands still", though he does not consider Art as something ephemeral which imitates an accelerated motion of things, but believes in a new reading of this philosophical saying supported by the awareness of the strength of form. Life flows, nothing is left of physical appearances, but the conceptual duration of an image remains which concentrates time intensity in the space stasis. Finally Varotsos thus celebrates the heroic character of contemporary art that participates to world transformations, but does not do away with a creative need of forms of resistance against the possibility of dissolution. Greek-Roman wrestling does not lead to a defeat of Art, not even of the world; it leads to a complex idea of co-existence.

εποχής της, απογυμνώνεται από κάθε απολυταρχική θέαση και παραδίδεται σε μια κατανάλωση γνήσια μοντέρνα. Μια κατανάλωση που επιδέχεται την άποψη του Walter Benjamin πάνω στην αναπόφευκτη απώλεια της αύρας στην εποχή της τεχνικής αναπαραγωγής. Αυτή αναπτύσσει ακριβώς από το εσωτερικό της τους πόλους της προσοχής και της διάχυσης, μια υγιή διασπορά που διαλύει στην κοινωνική ατμόσφαιρα τα έντονα αποτελέσματα της φόρμας. Ένας διάχυτος αισθητισμός κυκλοφορεί στους προσδιορισμένους με ακρίβεια χώρους από την παρουσία των έργων του Βαρώτσου, που δεν επιθυμεί να μπλοκάρει τη δυναμική της ζωής στα προνομιακά σημεία των γλυπτών και των εγκαταστάσεων.

Ο Βαρώτσος οικειοποιείται το ρητό «τα πάντα ρει» όχι τόσο για να σηματοδοτήσει μια τέχνη εφήμερη που μιμείται την επιταχυνόμενη κίνηση των πραγμάτων, όσο και προπαντός για να προτείνει μια επανανάγνωση του φιλοσοφικού αποφθέγματος, ενθαρρυμένη από την επίγνωση της σχεδιαστικής επιμονής της φόρμας. Η ζωή κυλά, τίποτα δεν απομένει από την εξωτερική όψη των πραγμάτων, αντιστέκεται όμως η έννοια στη διάρκεια μιας εικόνας που συνοψίζει την ένταση της εποχής στην ακινησία του χώρου. Τελικά ο Βαρώτσος εξυμνεί μ' αυτόν τον τρόπο τον ηρωικό χαρακτήρα της σύγχρονης τέχνης που δέχεται να συμμετάσχει στις μεταμορφώσεις του κόσμου, αλλά όχι να καταργήσει την ανάγκη να δημιουργήσει φόρμες αντίστασης ενάντια σε κάθε κατακερματισμό. Η ελληνορωμαϊκή πάλη δεν οδηγεί σε ήττα την τέχνη ή τον κόσμο, αλλά οδηγεί σε μια περίπλοκη ιδέα συνύπαρξης.

Μετάφραση από τα αγγλικά: Χρύσα Κακατσάκη

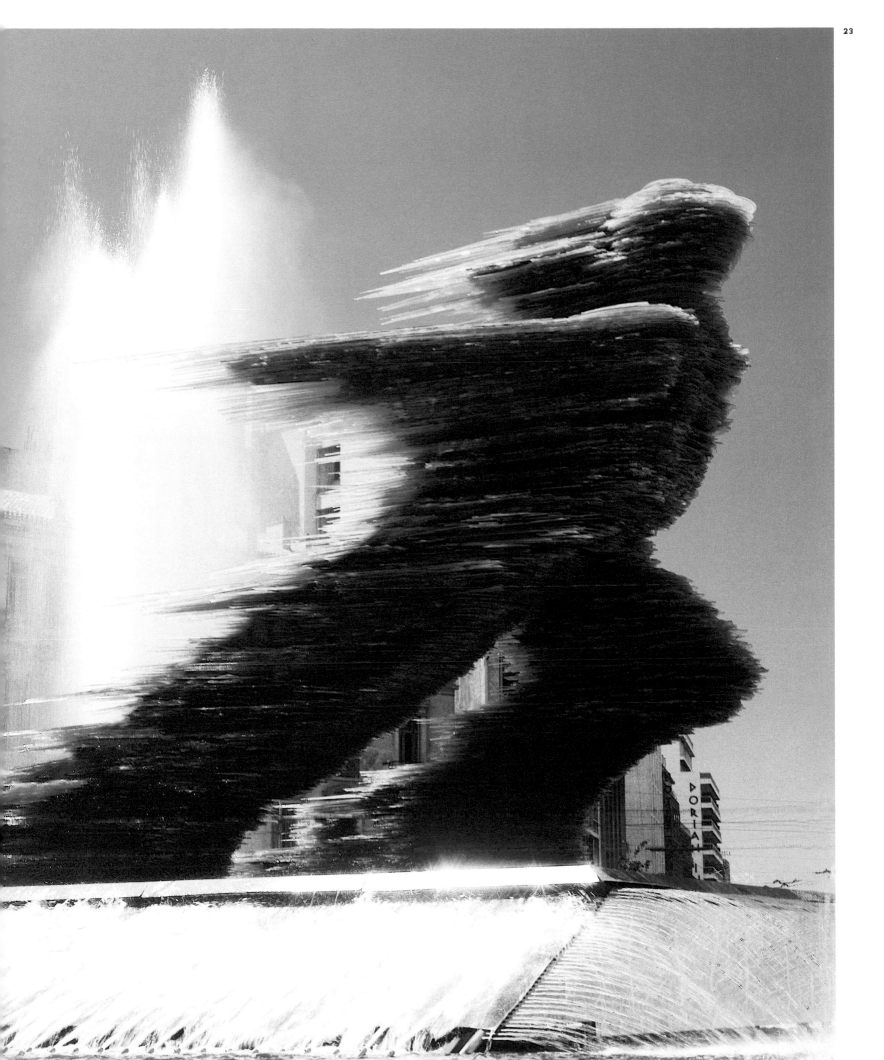

Κώστας Βαρώτσος: Σε μια ιδεατή γραμμή μεταξύ παράδοσης και ανανέωσης

Θέτοντας ως στόχο να ανασυνθέσω ολόκληρο το φάσμα της δραστηριότητας του Κώστα Βαρώτσου, δηλαδή μια έντονη αναζήτηση που μετράει ήδη πάνω από είκοσι πέντε χρόνια ζωής, θέλω από την αρχή να προτείνω μια ερμηνευτική υπόθεση που θεωρώ θεμελιώδη για την ακριβή κατανόηση της δουλειάς του. Αυτή η ερμηνευτική υπόθεση βασίζεται στην πεποίθηση ότι η πλαστική αναζήτηση του Έλληνα καλλιτέχνη τοποθετείται σε μια ιδεατή γραμμή έντασης μεταξύ παράδοσης και ανανέωσης: ανήκει δηλαδή εν μέρει σ' εκείνο το ρεύμα που αντιμετωπίζει τη γλυπτική ως μία νεο-γεωμετρική γλώσσα μινιμαλιστικής καταγωγής, και εν μέρει ξεπερνά αυτή την παράδοση, ανανεώνοντάς την όχι μόνο από την άποψη του περιβαλλοντικού σχεδιασμού, αλλά και με όρους αντιληπτικούς, αισθητήριους.

Θα ξεκινήσουμε λέγοντας ότι η γλυπτική του Κώστα Βαρώτσου παρουσιάζει σύνθετες προβληματικές που δύσκολα εντάσσονται σε παραδοσιακά σχήματα. Για να κατανοήσει κανείς όλες τις μορφικές και θεματικές ανάγκες που υπάρχουν στο έργο του, το πρώτο που πρέπει να κάνει είναι να εγκαταλείψει μία νοοτροπία περί «καθαρής» γλυπτικής.

Πράγματι, σε πολλές περιπτώσεις, το έργο του Κώστα Βαρώτσου δεν έχει όγκο, είναι μια γλυπτική κυρίως δύο διαστάσεων, που τείνει να αντιμετωπίσει το επίπεδο ως αφετηριακή δομή. Το επίπεδο αυτό μπορεί σε ορισμένες περιπτώσεις να κινείται στο χώρο, μέχρι να κατακτήσει ένα βάθος, χωρίς όμως να απομονώνεται σε έναν όγκο. Αν θεωρήσουμε τη γλυπτική ως μία τέχνη για «ψηλάφηση», μία τέχνη που περνά μέσα από τη χειραγώγηση του αντικειμένου, όπως έγραφε στη δεκαετία του '50 ο Herbert Read, μπορούμε να υποστηρίξουμε ότι ο Βαρώτσος δεν είναι γλύπτης αλλά –όπως υποστηρίζει ο ίδιος– ζωγράφος. Στο έργο του λείπει εντελώς η συνιστώσα της αφής, η γλυπτική του ικανοποιεί περισσότερο το μάτι, το βλέμμα και – όπως θα δούμε– τείνει να επιβληθεί με όρους βυζαντινής εικόνας.

Παρ' όλα αυτά, το έργο του Έλληνα καλλιτέχνη δεν μπορεί να αντιμετωπιστεί ipso facto με τους όρους μιας μετωπικής και δισδιάστατης γλυπτικής που εμπνέεται από το μινιμαλισμό: για παράδειγμα, σε πολλές περιπτώσεις οι δουλειές του αποκαλύπτουν μια μεγαδομική σχεδιαστική συνιστώσα σύνθετης χωροθετικής διάρθρωσης (*Συρρίκνωσις, Η γέφυρα*, το *Ελληνικό θέατρο, Η υδρόγειος* κλπ.) αλλά και μια, αν θέλουμε, σωματική αποσαφήνιση της γλυπτικής, ογκομετρικής υπόστασης (μπορεί κανείς να κοιτάξει, παραδείγματος χάριν, τον *Δρομέα* της Αθήνας, τον *Ποιητή* της Καζακαλέντα, τη *Γέφυρα* στην Μπιενάλε της Βενετίας).

Άλλωστε, αν ο Βαρώτσος συνέθεσε τα τελευταία δέκα χρόνια μια σχεδόν αφηρημένη γραμματική με μινιμαλιστικές ρίζες, με ένα λεξιλόγιο μορφών που ο καλλιτέχνης μοιάζει να αντλεί τη μία από την άλλη, αποκαλύπτει ακόμα στο έργο του έναν εικαστικό προβληματισμό που συνδέεται με μία άποψη της γλυπτικής ως ενιαίου πλαστικού στοιχείου κλεισμένου στον εαυτό του. Επομένως, ενώ ήδη από τις αρχές της δεκαετίας του '80, η γλώσσα των εγκαταστάσεών του αποκτά ιδιαίτερα φαινομενολογικά χαρακτηριστικά, αντιμετωπίζοντας με

δυναμικό τρόπο τη γλυπτική ως ένα ανοικτό, κωδικοποιημένο πλαστικό γεγονός, μερικά απεικονικά και μη γλυπτά του αποκαλύπτουν ότι εξακολουθεί να είναι έντονος ο ρόλος του βάρους στη γλυπτική.

Ένας άλλος προβληματισμός που ενδιαφέρει τη δουλειά του αφορά τη χρήση του υλικού. Γενικώς ο Βαρώτσος θεωρείται ο γλύπτης του γυαλιού, αλλά στην πραγματικότητα χρησιμοποιεί συχνά και την πέτρα, σε ορισμένες περιπτώσεις επαναλαμβάνοντας τα ίδια έργα που είχε δημιουργήσει προηγουμένως με γυαλί (παράδειγμα ο *Ποιητής* και οι γεμάτες νερό *Γυάλινες σφαίρες*). Επομένως μια κριτική τοποθέτηση που κινείται κυρίως γύρω από τα υλικά που μεταχειρίζεται στα έργα του αποδεικνύεται από την αρχή επιφανειακή και αβάσιμη. Το σφάλμα αυτό έκαναν, για να λέμε την αλήθεια, οι περισσότεροι από τους κριτικούς που ασχολήθηκαν με το έργο του και οι οποίοι υπέπεσαν συχνά σε μια επιφανειακή εσχατολογική αντιμετώπιση, κάνοντας μάλιστα αναφορές στις υποτιθέμενες μαγικές ιδιότητες του γυαλιού.

Όλα αυτά τα χαρακτηριστικά είναι απολύτως συγχρονικά στην καλλιτεχνική έκφραση του Κώστα Βαρώτσου· αποκαλύπτονται δηλαδή ταυτόχρονα στο ίδιο χρονικό τόξο που εκτείνεται από το 1987 ως σήμερα. Πρόκειται, σε τελική ανάλυση, για την αξιοσημείωτη σχεδιαστική πολυμέρεια και πολυπλοκότητα με την οποία ο Έλληνας καλλιτέχνης αντιμετωπίζει κάθε φορά τις διαφορετικές περιβαλλοντικές καταστάσεις στις οποίες καλείται να δουλέψει. Αυτή η σχεδιαστική πολυμέρεια και αυτή η ευαισθησία που δείχνει στην κατανόηση των διαφορετικών χαρακτηριστικών των τόπων στους οποίους δημιουργεί, συνθέτουν πιθανότατα το μεγαλύτερο προσόν του έργου του.

Γενικώς, σε μια συνολική θεώρηση των έργων του, ο Έλληνας καλλιτέχνης αποκαλύπτει μία διαφοροποιημένη αντίληψη της σύνθεσης στο χώρο, ανάλογα με το αν βρίσκεται να δουλεύει σε εσωτερικό ή σε εξωτερικό χώρο. Όταν εργάζεται σε εσωτερικό χώρο, στις γκαλερί ή στα μουσεία, χρησιμοποιεί τη γλυπτική ως ένα στοιχείο όχι πλέον κεντρομόλο, αλλά φυγόκεντρο, διαφανές και φιλτραρισμένο. Σε αυτή την περίπτωση, οι παρεμβάσεις του απελευθερώνονται στο χώρο και χάνουν την αίσθηση βαρύτητας, εκφράζοντας μια εικονοπλαστική αντίληψη της γλυπτικής. Ο εσωτερικός χώρος, έτσι όπως προσφέρει αυτή την τεχνική δυνατότητα διάδοσης της ενέργειας του έργου σε όλο το χώρο, γίνεται ο ίδιος ο τόπος στον οποίο επαληθεύονται αποτελεσματικά οι ατέλειωτες αποκλίσεις της γραμματικής του. Η προσωπική καλλιτεχνική του έκφραση, παρότι από κάποιες απόψεις είναι δεμένη με τη μινιμαλιστική παράδοση, δεν περιφρονεί καθόλου τη σύνθετη φόρμα όπως η Minimal Art. Αντιθέτως, αν σε ορισμένες περιπτώσεις η φόρμα συρρικνώνεται στην υποδειγματική ουσιαστικότητα μιας γυάλινης μπάρας σε ένα λιβάδι, παράλληλα –σε άλλες περιπτώσεις– ο Βαρώτσος εκφράζει μια θεαματική δομική πολυπλοκότητα, σχεδόν επιδεικτική από τεχνική άποψη.

Στον εξωτερικό χώρο, αντίθετα, τόσο στο αστικό όσο και στο φυσικό πλαίσιο, ο Βαρώτσος τείνει να θεωρεί την παρέμβασή του, τουλάχιστον ως το 2001, ως κάτι το ουσιαστικά κεντρομόλο, το πεπερα-

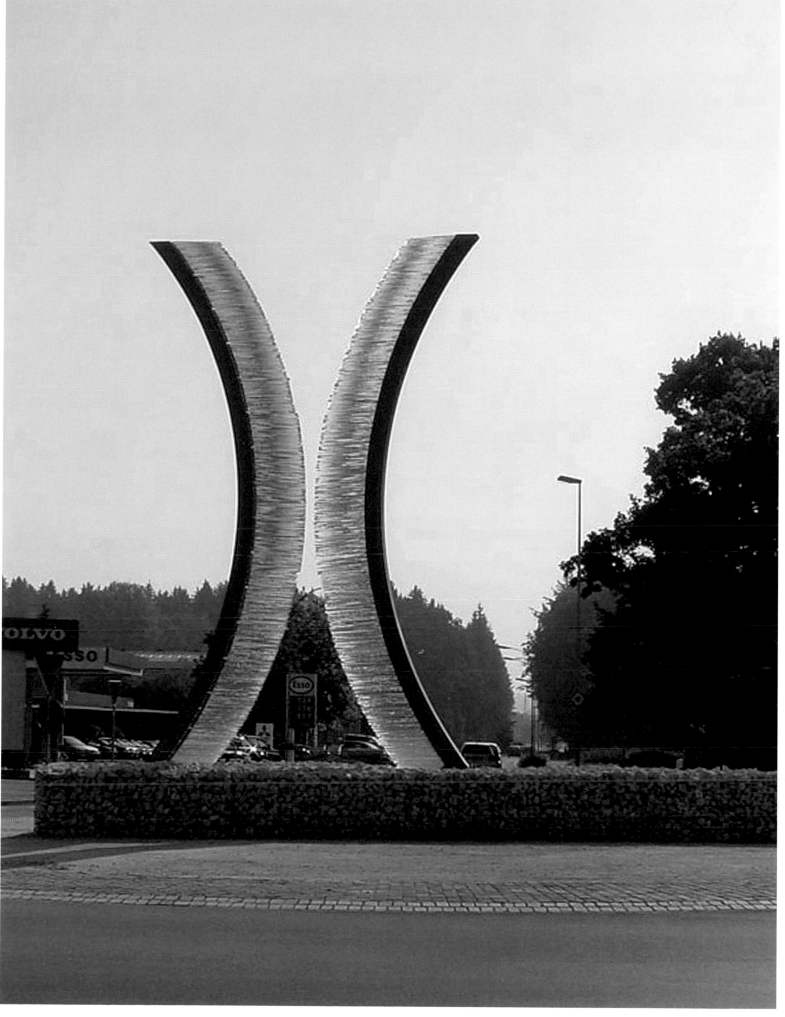

Άτιτλο (2001)

Untitled (2001)

Πυραμίδα (1989) Pyramid (1989)

Costas Varotsos: Along an ideal line between tradition and renewal

As I intend to retrace Costas Varotsos' entire artistic career –an intense quest into the issues of plasticity which spans over twenty five years– it seems to me that an interpretative premise is required in order to arrive at a precise understanding of his work. This interpretative premise is based on the conviction that the Greek artist seeks to attain in his work a balance between tradition and renewal and that this quest takes place along the ideal line of tension between the two. In other words, it belongs in part to this trend that conceives of sculpture as a neo-geometric language of minimalist origins and that in part also transcends this tradition, renewing it not only in terms of environmental design, but also in perceptual and sensory terms.

Costas Varotsos' sculpture seems to present complex problematics that cannot be classified according to traditional concepts alone. To grasp all the challenges posed by his work, both in terms of form and in terms of content, one must first liberate his mindset from concepts which rely exclusively on the principles of "pure" sculpture.

In many instances, Costas Varotsos' sculpture may appear to be lacking in volume. His work mainly appears to be two-dimensional and tends to take the surface as its starting point. This surface may in some cases move through space until it acquires a certain depth, without however being constricted to a single, given volume. If we consider sculpture as a form of art meant to be experienced through "touching", a form of art that fulfills itself through manipulation of the object, as Herbert Read wrote in the '50s, we might conclude that Varotsos is not a sculptor, but –as he himself claims– a painter. The parameter of touch is completely absent in his work, and his sculptures more often tend to satisfy the eye, the gaze and assert themselves in the same way a byzantine icon would, as we shall see further on.

Yet, at the same time, the artist's work should not ipso facto be considered as a level, two-dimensional form of sculpture inspired by minimalism. His sculptures often rest, for example, on large-scale structural planning and reveal a complex spatial articulation (*Implosion*, *The Bridge*, *Greek Theatre*, *The Globe* etc.) as well as, one might say, a definition of sculpture whose nature is corporeal and volumetric (see for example the Athenian *Runner*, *The Poet* of Casacalenda, *The Bridge* at the Venice Biennial).

Besides, although Varotsos has over the past ten years formulated an abstract idiom of minimalist origins using a vocabulary of interconnected, mutually derived forms, his work also reveals a figurative problematic that relates to the notion of sculpture as a self-contained plastic element. Therefore, while his installations have, already from the beginning of the '80s, assumed specific phenomenological characteristics, thus interpreting sculpture in a dynamic way as an open-ended, modular plastic event, some of his figurative and non-figurative sculptures reveal the continued significance of gravity in sculpture.

Another aspect of his work is concerned with the use of material. Varotsos is considered to be a sculptor of glass, but he often uses stone, occasionally replicating those very works previously created in glass (see *The Poet* and *The Spheres*). Therefore, a critical assessment of his work mainly focusing on the material it uses immediately appears to be superficial and unfounded. Most of his critics have actually been trapped in a superficial, eschatological problematic, often going as far as to refer to the alleged magical qualities of glass.

All these characteristics are absolutely concurrent in Costas Varotsos' artistic expression, appearing simultaneously during a period of time that extends from 1987 until today. In the end, they reflect the remarkable complexity and versatility of design by which the Greek artist each time approaches the various sites and conditions within which he is called upon to work. This versatility and the consideration he shows for the different characteristics of the sites in which he works probably constitute his work's greatest merit.

In general, a comprehensive analysis of Varotsos' works reveals a diversified perception of the sculptural composition as related to space depending on whether he works indoors or outdoors. When working indoors, in galleries or museums, he uses sculpture not as a centripetal force, but as a centrifugal one; an element that is both transparent and filtered. In this case, his interventions are freed into space, they are no longer subject to gravity and tend to express a perception of sculpture as image. Interior space, offering as it may this technical possibility for releasing the work's energy throughout space, becomes the very locus in which one might effectively verify the endless variations of the artist's language. This language, although in some ways bound to the tradition of minimalism, does not however show contempt for the complexity of form as Minimal Art might. On the contrary, while in some cases form seems to be reduced to the rudiments of a glass bar on a lawn, at the same time there are other occasions in which his works express such a spectacular constructive complexity that from a technical point of view one might almost describe it as affectedly ostentatious.

On the other hand and at least until 2001, Varotsos seems to have considered interventions carried out in the outdoors –both in urban and in natural surroundings– as an essentially centripetal, self-contained force that engages, however, in a constant, uninterrupted dialogue with the surrounding space. In natural settings, Varotsos expresses himself in a manner that is rather more pictorial, using minimal forms that stem from an essentially two-dimensional perception of sculpture. In these cases, Varotsos literally seems to be practicing landscaping: the works become lenses through which one might observe the surrounding landscape. In

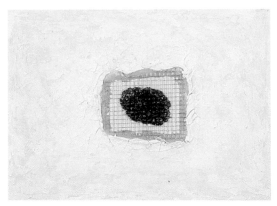

Χωρίς Τίτλο 1 / Untitled 1 (1978)

Χωρίς Τίτλο 7 / Untitled 7 (1978)

σμένο, αν και σε μόνιμο διάλογο με το περιβάλλον. Ιδιαίτερα στους φυσικούς χώρους, ο Βαρώτσος εκφράζεται με έναν τρόπο πιο έντονα ζωγραφικό, σύμφωνα με μία κατεξοχήν δισδιάστατη αντίληψη της γλυπτικής, μέσα από μινιμαλιστικές φόρμες. Σε αυτές τις περιπτώσεις, ο Βαρώτσος μοιάζει να καταπιάνεται κυριολεκτικά με την τοπιογραφία: τα έργα μετατρέπονται σε φακούς μέσα από τους οποίους κοιτά κανείς το τοπίο. Υποδειγματική, όσο αφορά αυτό το θέμα, είναι η παρέμβασή του στη Μόρτζια: μια γυάλινη επιφάνεια που αποκαθιστά μια ρωγμή στο βουνό, μια εικόνα στο έδαφος, σαν μία ζωγραφική παρέμβαση στο περιβάλλον. Αυτός ο ζωγραφικός τρόπος αντιμετώπισης της γλυπτικής έχει ένα ιστορικό προηγούμενο σε καλλιτέχνες όπως οι Anthony Caro, David Annsley, Philip King, Tim Scott, ως προς την τάση τους να αποκλείουν οποιοδήποτε εσωτερικό οπλισμό και να κατευθύνουν κυρίως την προσοχή τους στην επεξεργασία των επιφανειών.

Σε αντίθεση όμως με αυτούς τους τελευταίους, ο σχεδιασμός του Έλληνα καλλιτέχνη συνδέεται πάντα στενά με τον τόπο της παρέμβασης και αποκτά συγκεκριμένα μορφικά χαρακτηριστικά ξεκινώντας από την ανάλυση της οπτικής γωνίας του παρατηρητή. Σε σχέση με τον αποδέκτη, οι περιβαλλοντικές παρεμβάσεις του Κώστα Βαρώτσου τοποθετούνται κυρίως ως μεγάλες εικόνες στο χώρο. Με αυτό θέλω να πω ότι αν ο Κώστας Βαρώτσος δημιουργεί γλυπτά που έχουν μία βασική περιβαλλοντική σχέση με το χώρο, το κάνει όχι με παραδοσιακούς όρους, με γλυπτικά αντικείμενα που καλύπτουν το χώρο, αλλά παράγοντας κυρίως εικόνες μέσα από παρεμβάσεις περιβαλλοντικά δυναμικές. Μπορούμε να πούμε ότι ο χώρος στον οποίο λειτουργεί ο Κώστας Βαρώτσος πρέπει να επινοηθεί μέσα από μία εικόνα και όχι να καλυφθεί από έναν τεράστιο όγκο. Γενικώς η γλυπτική του, ακόμα και στις πιο σύνθετες και τολμηρές δομικές προσεγγίσεις, κατακτά ένα είδος ελαφρότητας, κάτι το άυλο που την κάνει σχεδόν εικονική, σχεδόν μία εικόνα, μία νοητή προβολή.

Μία άλλη πλευρά που θεωρώ θεμελιώδη στην καλλιτεχνική δημιουργία του είναι η προσπάθεια να επιστρέψει σε μια συνθήκη μεγαλοπρέπειας της φόρμας, δηλαδή η θέληση να ξεπεράσει την ποιητική μυθολογία του αντικειμένου. Ο Βαρώτσος σπρώχνει, με άλλα λόγια, τον εαυτό του προς μια υποδειγματική διάσταση του έργου, προς μια ηρωική αντίληψη της λειτουργίας της γλυπτικής. Η αφηρημένη γεωμετρική του γλώσσα έχει ένα μαθηματικό χαρακτήρα, είναι το αποτέλεσμα συμμετρικών σχέσεων, υπολογισμών των αναλογιών, οι οποίες δίνουν σε κάθε έργο μια αντικειμενική όψη, σχεδόν απρόσωπη και αναγκαία. Παρ' όλα αυτά, αυτή η υποδειγματικότητα του έργου δεν τείνει καθόλου να μεταμορφωθεί σε ένα μυστικισμό της φόρμας: πράγματι, η φόρμα δεν αυτοκαθορίζεται μέσα από τις εσωτερικές σχέσεις της, αλλά πάντα από μία σχέση περιβαλλοντικά δυναμική. Περισσότερο όμως και από τη φόρμα ή το καλλιτεχνικό λεξιλόγιο, ο Βαρώτσος θέλει να επιβεβαιώσει την ιστορική βατότητα συγκροτώντας ένα εκφραστικό σύστημα που αυτοπροσδιορίζεται σε μια πρωτογενή περιβαλλοντική σχέση.

Με άλλα λόγια, ο Βαρώτσος μοιάζει να εγκαταλείπει τη γλυπτική ως στοιχείο αύταρκες, για να κατευθυνθεί σε ένα χώρο που βρίσκεται στη μέση, ανάμεσα στην αρχιτεκτονική, τη ζωγραφική και την τοπιογραφία. Τα έργα του εκφράζουν ένα σύνολο περιβαλλοντικών σχέσεων και αναλογιών, και βρίσκονται εικονικά πολύ μακριά από μία σχέση του όγκου και της ύλης μέσα από μία απτική διάσταση. Ο καλλιτέχνης μοιάζει να ενδιαφέρεται –όπως αναφέραμε– για τη συγκρότηση εικόνων, των οποίων η απόλαυση περνάει από το μάτι κι όχι το χέρι.

Η διαμόρφωση. Τα χρόνια της Πεσκάρα 1976-1980

Η πρώτη καλλιτεχνική διαμόρφωση του Κώστα Βαρώτσου ολοκληρώνεται στην Ιταλία, χώρα στην οποία ο ίδιος πηγαίνει το 1973, σε ηλικία 18 ετών, αφού πήρε το απολυτήριό του από λύκειο της Αθήνας. Γράφεται στην Ακαδημία Καλών Τεχνών της Ρώμης και, παρά την απέχθειά του για τη διδασκαλία παραδοσιακού τύπου, παίρνει το δίπλωμά του το 1975. Ένα χρόνο αργότερα αποφασίζει να εγκαταλείψει την πρωτεύουσα λόγω του δύσκολου πολιτικού κλίματος· πράγματι, είναι τα χρόνια της τρομοκρατίας και της στρατηγικής της έντασης. Επομένως το 1976 ο Βαρώτσος μετακομίζει στην Πεσκάρα για να σπουδάσει αρχιτεκτονική. Στη μικρή πρωτεύουσα του Αμπρούτζο αρχίζει γι' αυτόν, και πάλι σε ένα κλίμα ηρεμίας, μια περίοδος έντονης δημιουργικής δραστηριότητας: συχνάζει στο πολιτιστικό κέντρο *Convergence*, τη δραστήρια γκαλερί του Peppino De Miglio, στην οποία είχαν παρουσιαστεί, μεταξύ άλλων, και οι πρώτες εκθέσεις του Andrea Pazienza. Γνωρίζει, επίσης, διάφορους νέους καλλιτέχνες όπως τους Claudio Totoro, Marcello Corazzini, Roberto Rivolta, με τον οποίο ιδρύει την γκαλερί *Mauric Renaissance* που θα γίνει γρήγορα ένα από τα πιο ενδιαφέροντα καλλιτεχνικά κέντρα της πόλης.

Η Πεσκάρα, παρ' όλα αυτά, είναι ένα μικρό επαρχιακό κέντρο και ο Βαρώτσος, και λόγω της σχολής που είχε διαλέξει, δε συναντά κανέναν πραγματικό δάσκαλο· η διαμόρφωσή του επομένως γίνεται αυτόνομα, με τη σχεδόν μοναχική μελέτη των σύγχρονων Ιταλών καλλιτεχνών που περισσότερο τον παθιάζουν, μεταξύ των οποίων καλό είναι να θυμηθούμε τους Fontana, Burri, Manzoni και Pascali. Ανάμεσα σε αυτούς είναι σίγουρα το έργο του Lucio Fontana αυτό που θα σφραγίσει βαθιά την πορεία της αναζήτησής του.

Πράγματι, ήδη από την αρχή, ο Κώστας Βαρώτσος μοιάζει να συγκεντρώνει όλες τις προσπάθειές του στη δόμηση μιας νέας αίσθησης του χώρου. Έτσι, αν και στην αρχή αφιερώνεται στη ζωγραφική, ο τύπος της ζωγραφικής πρακτικής που προωθεί βρίσκεται καθαρά έξω από τις κυρίαρχες απόψεις της επιστροφής στην απεικονικότητα και στο ζωγραφισμένο πίνακα που ακριβώς στα τέλη της δεκαετίας του '70 είχαν αρχίσει να κυριαρχούν στην Ιταλία και ήδη είχαν επιβληθεί στην Αμερική και τη Γερμανία. Αν και πολλοί νέοι καλλιτέχνες στα ίχνη της Transavanguardia επέστρεφαν στην παραδοσιακή χρήση των ζωγραφικών υλικών παίρνοντας δραστικά τις αποστάσεις τους από τις ιταλικές αναζητήσεις των δεκαετιών '60 και '70, η δουλειά

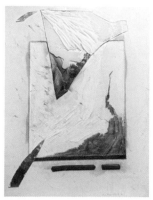 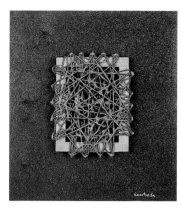

Χωρίς τίτλο 2 / **Untitled 2** (1978) Οργασμός / **Orgasm** (1978)

this respect, the large outdoor intervention at Morgia functions as the perfect example: a sheet of glass that fills a crack in the mountain, an image reflected on the ground, a pictorial intervention in the surrounding environment. Artists in the work of whom we might find a precedent of such a pictorial understanding of sculpture are Anthony Caro, David Annsley, Philip King and Tim Scott; they too aim to exclude any internal means and to direct their attention mainly toward a manipulation and processing of the surface.

However, contrary to the practice of artists mentioned above, Varotsos' designs are always closely linked to the site of the intervention and acquire specific formal characteristics based on an analysis of the observer's viewpoint. As far as the viewer is concerned, Costas Varotsos' outdoor interventions posit themselves mainly as large images in space. This means that Varotsos creates sculptures based on a fundamental spatial relation to their surroundings. This is not achieved in traditional terms, by the use of sculptural objects that take up space, but rather by producing images that are the result of a spatially active intervention. We might claim that for the artist space is something that must be invented through an image rather than something that must be covered or occupied by a volume of massive proportions. In general, even when his sculptures reflect a more complex and arduous structural approach, they assume a quality of lightness and immateriality which renders them almost virtual, image-like; a mental projection.

Another fundamental aspect of Varotsos' work is his attempt to return to a certain solemnity of form; in other words, his obvious will to transcend the poetics of the object. Varotsos aims to present that dimension of a work that turns it into a paradigm; to arrive at a heroic perception of the function of sculpture. His abstract geometric language possesses a mathematical character; it is the fruit of symmetrical relations, calculated proportions, all of which contribute to granting the artwork an aspect of objectivity, an almost impersonal and indispensable quality. Nevertheless, this character of the work as paradigm does not tend to develop into a mysticism of form: indeed, form is not self-defined, not determined by relations that are particular to it, but by means of its dynamic relationship to its surrounding space. Varotsos' intention, however, is not so much to affirm form or his own artistic language, but rather to affirm historical associations, creating an expressive system that is defined through a primary relationship to its surroundings.

In other words, Varotsos seems to be abandoning the notion of sculpture as a self-sufficient practice and to be moving towards a zone that lies between architecture, painting and landscaping. His works express an ensemble of spatial relations, while in terms of their image they seem far removed from the tactile dimension of the relationship between volume and matter. As previously mentioned, the artist's constant concern is to create images, the experience of which depends on the eye rather than the hand.

The formation of artistic character. The Pescara years 1976-1980

The initial formation of Costas Varotsos' artistic character takes place in Italy, the country he moves to in 1973, at the age of 18, after gratuating from highschool in Athens. He enrolls in the Academy of Fine Arts in Rome and, despite his intolerance for traditional teaching, he obtains his degree in 1975. A year later, he decides to leave the capital, due to the tense political climate; these are the years of terrorism and of the policy of polarization. Thus, in 1976, Varotsos moves to Pescara in order to study architecture. In the tiny regional capital of Abruzzo and in an environment of tranquility begins a period of intense creativity: he frequents the Convergence cultural centre, Peppino De Miglio's very active gallery, in which Andrea Pazienza (among others) first exhibited work. In addition, he meets various young artists such as Claudio Totoro, Marcello Corazzini and Roberto Rivolta with whom he founds the Mauric Renaissance gallery, which will rapidly become one of the city's most stimulating art centres.

However, Pescara is only a small provincial centre and Varotsos meets no real master there, partly also due to the school he had chosen. Therefore, his education takes on a rather autonomous character, based on the lone study of contemporary Italian artists that interest him the most and that include figures such as Fontana, Burri, Manzoni and Pascali. Among these, it is the work of Lucio Fontana that will deeply influence the direction of his own work.

In fact, from the very beginning Costas Varotsos seems to be focusing all his efforts on structuring a new understanding of space. Although he initially dedicates himself to painting, his approach to the practice of painting clearly steers away from the predominant trend of a return to representation and the painted canvas that swept through Italy precisely at the end of the '70s after having been established in the US and Germany a few years earlier. Unlike the work of many young artists who, in the wake of the Transavanguardia, were returning to a traditional use of the expressive media of painting, effectively keeping their distance at the same time from trends in Italian art of the '60s and '70s, Costas Varotsos' work presents a continuity with issues related to the junction of Arte Povera and Conceptual art.

In what could be considered as his first series of works using mixed media, of which only a photographic documentation remains, it is obvious that the Greek artist attempts to transcend the tableau's two-dimensional surface and define a space beyond the typical plane of pictorial representation. The artist carries out various interventions on the canvas, from cuts to collage and assemblage, in a process of "stratifying" the many different media. Against a partially painted background whose style evokes abstract expressionism and which is marked by substantial freedom

Φύσημα / Blowing (1980) **Χωρίς τίτλο 4 / Untitled 4** (1979)

του Κώστα Βαρώτσου εντασσόταν –αντιθέτως– στους όρους μιας ουσιαστικής συνέχειας σε σχέση με τη συγκυρία της Arte Povera και της εννοιολογικής τέχνης.

Στην πρώτη ομάδα έργων που γενικώς μπορούμε να χαρακτηρίσουμε ως πολυματιερική, από την οποία απομένει μονάχα μια φωτογραφική μαρτυρία, γίνεται εμφανές ότι ο Έλληνας καλλιτέχνης τείνει να ξεπεράσει τη δισδιάστατη επιφάνεια του κάδρου, προσπαθώντας να ορίσει έναν επιπρόσθετο χώρο σε σχέση με το κλασικό επίπεδο της ζωγραφικής απεικόνισης. Ο καλλιτέχνης επιφέρει στο κάδρο πολυποίκιλες παρεμβάσεις, από κοψίματα ως το κολάζ και το assemblage, σε ένα είδος διεργασίας «στρωματοποίησης» της ματιέρας. Σε ένα φόντο ακόμα εν μέρει ζωγραφισμένο, αφηρημένου εξπρεσιονιστικού ύφους και έντονης νοηματικής ελευθερίας, ο Βαρώτσος εισάγει διάφορα αντικείμενα όπως τζάμια (*Χωρίς τίτλο 2*), κερί (*Χωρίς τίτλο 3*), σφουγγάρια (*Χωρίς τίτλο*) και σκοινιά (*Οργασμός, Χωρίς τίτλο 1, Χωρίς τίτλο 7*), σε ένα είδος combine painting, χωρίς όμως τα χαρακτηριστικά μιας ποπ απόκλισης. Όπως αναφέραμε παραπάνω, ο Βαρώτσος τείνει να ξεπεράσει τη δισδιάστατη επιφάνεια του κάδρου μέσα από διαφορετικές διεργασίες στρωματοποίησης της ζωγραφικής και των αντικειμένων, όμως ο χώρος που διαμορφώνεται είναι ένας χώρος πυκνός και συμβιωτικός, ακόμα χαλιναγωγημένος σε οργανικά εμπόδια μιας ανεικονικής λογικής που τείνουν να τον διαγράψουν και να τον πνίξουν.

Από αυτές τις πρώτες εργασίες, που παρουσιάστηκαν το 1978 στο πολιτιστικό κέντρο *Convergence* και στην γκαλερί *Mauric Renaissance*, ο Βαρώτσος απομακρύνεται γρήγορα. Δείχνοντας ενδιαφέρον για την περιβαλλοντική διάσταση του έργου του, εγκαταλείπει την αφθονία της ματιέρας και προσπαθεί να εντοπίσει ένα υλικό ικανό να ορίσει και να συγκεκριμενοποιήσει μια διαρθρωμένη συζήτηση για το χώρο. Η προσπάθεια αυτή «συγκεκριμενοποίησης του χώρου», σύμφωνα με μια έκφραση του ίδιου του καλλιτέχνη, βρίσκει ένα πρώτο αποτέλεσμα στα *Φυσήματα* του 1978. Πρόκειται για γλυπτοειδείς φόρμες από πολυεστέρα που επεκτείνονται στο περιβάλλον, σαν να ωθούνται από μια εσωτερική ενέργεια. Στο σημείο αυτό, από το κάδρο μένει μονάχα η κορνίζα, όπως στο *Χωρίς τίτλο 4* και στο *Χωρίς τίτλο 5*, να υπογραμμίζει την ουσιαστικά ακόμα δισδιάστατη αφετηρία της αναζήτησής του. Ο πολυεστέρας είναι ένα διαφανές υλικό, εξαιρετικά ευκολοδούλευτο, με το οποίο ο Έλληνας καλλιτέχνης τείνει να απεικονίσει και να οριοθετήσει κομμάτια του περιβάλλοντος εκτός κάδρου. Αντίθετα από ό,τι ο Fontana, που με τις τρύπες και τα κοψίματα προσπαθούσε να κάνει εμφανή έναν αινιγματικό χώρο κρυμμένο πέρα από το ζωγραφικό επίπεδο σύμφωνα με μια προσέγγιση ουσιαστικά εννοιολογική, ο Βαρώτσος εκφράζεται μέσα από μια κίνηση οικειοποίησης του χώρου: αντικαθιστά, με άλλα λόγια, την αναζήτηση που λειτουργεί ως διεργασία αποκάλυψης με μια δραστηριότητα θεμελίωσης.

Η αναζήτηση αυτή θα αγγίξει για λίγο και κάποιες εγκαταστάσεις και εννοιολογικές εμπειρίες (*Χωρίς τίτλο 6, Negatif*), που κινούνται

σε μια κατεύθυνση ενός «έργου-περιβάλλον», με μια επέκταση της δημιουργικότητάς του και πάλι σε έναν κλειστό χώρο. Σε μια ακόμα αβέβαιη διαδρομή, που χαρακτηρίζεται όμως από πλούσια φαντασία και συνεχή πειραματική διάθεση, ο Βαρώτσος χρησιμοποιεί και τη γραφή, όπως στα έργα *Χωρίς τίτλο 7, Χωρίς τίτλο*, καθώς και την περφόρμανς (*Αγόρι στο ψυγείο, Φωτοφωνίες*).

Αυτός ο βασικός διάλογος, που σε μια πρώτη στιγμή ο Βαρώτσος εγκαινιάζει με την εννοιολογική και χωροθετική παράδοση, όπως και οι αρχιτεκτονικές του σπουδές θα αποτελέσουν τις καθοριστικές εμπειρίες σε όρους ανάπτυξης και διαμόρφωσης της ώριμης καλλιτεχνικής του έκφρασης, παρότι –όπως θα δούμε– η διαδρομή αυτή θα έχει αρκετές αναθεωρήσεις.

Η επιστροφή στην Ελλάδα: 1980-1982

Όταν επιστρέφει στην Αθήνα, το 1980, ο Βαρώτσος δε βρίσκει ζωντανό και δυναμικό πολιτιστικό κλίμα. Η Ελλάδα τότε υποδεχόταν εξ αντανακλάσεως το νεοεξπρεσιονιστικό κύμα που προερχόταν με διαφορετικές ακόμα και ποιοτικά προτάσεις από τη Γερμανία, την Ιταλία και τις Ηνωμένες Πολιτείες. Πολλοί νεαροί καλλιτέχνες αφιέρωναν το χρόνο τους στο πρώτο μισό της δεκαετίας του '80 είτε σε ένα είδος «άγριας» απεικόνισης είτε σε ακαδημαϊκές επαναναγνώσεις των γεωμετρικών και νεο-ποπ ρευμάτων που ήταν ιδιαίτερα δυνατά τότε κυρίως στη Βόρεια Αμερική.

Η αναζήτηση του Βαρώτσου αντίθετα τείνει, με συνέπεια όσο αφορά τους αρχικούς στόχους της, να αποκτήσει μια ροπή προς μία λογική εγκαταστάσεων με όρους περιβαλλοντικής εξάπλωσης του έργου. Προσκεκλημένος από την Ελληνίδα κριτικό Έφη Στρούζα στην έκθεση *Emerging Images* που πραγματοποιήθηκε στην Αμβέρσα το 1982 στα πλαίσια των Ευρωπαλίων, ο Βαρώτσος παρουσιάζει μερικές εργασίες με διαφανή πλαστικά και ζωγραφισμένη γυαλορητίνη. Παρότι το ενδιαφέρον του καλλιτέχνη είναι στραμμένο στην οικειοποίηση του χώρου και την τρισδιάστατη δήλωση της ζωγραφικής, η σημασία αυτών των έργων εμμένει στην έμφαση που δίνουν στην έννοια, μέσω μιας χρωματικής αποχαλίνωσης. Η στρωματοποίηση των διάφανων πλαστικών στην πρόθεση του Έλληνα καλλιτέχνη θέλει να παραπέμψει σε ένα χρονικό στοιχείο, σε μια χρονική μεταστροφή του χώρου, στην πραγματικότητα όμως αυτό που αναδύεται δυναμικά είναι μια ισχυρή νοηματική συνιστώσα δράσης, μια δραστηριότητα που υποδεικνύει κυρίως μια παρορμητική κίνηση, σχεδόν υπαρξιακής γεύσης.

Στην εγκατάσταση *Χωρίς Τίτλο*, στην πισίνα του ξενοδοχείου Ιντερκοντινένταλ, καθώς και στο έργο *Μαύρη Αφροδίτη* (1982) αυτή η φυσική τάση προς την περιβαλλοντική εξάπλωση του έργου ορίζεται πολύ πιο συγκεκριμένα, σαν σκηνογραφία, ακόμα εν μέρει δεμένη με τη ζωγραφική (στην πρώτη περίπτωση) και ως διαρθρωμένη και πολυτεχνική εγκατάσταση (στη δεύτερη). Το *Χωρίς Τίτλο* είναι μια σκηνογραφία εμπνευσμένη για μια συναυλία κλασικής μουσικής στην ύπαιθρο, για την οποία ο καλλιτέχνης χρησιμοποιεί τα τυπικά υλικά

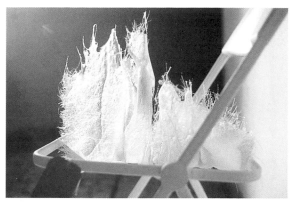

Χωρίς τίτλο / **Untitled** (1979)

Negatif / **Negatif** (1979)

in terms of content, Varotsos introduces various objects and materials such as glass (*Untitled 2*), wax (*Untitled 3*), sponges (*Untitled*) and cords (*Orgasm*, *Untitled 1*, *Untitled 7*), in a kind of combined painting that does not however contain any pop references. As we have already noted, Varotsos attempts to transcend the tableau's two-dimensional surface using various processes of object and painting stratification. However, the resulting space is a dense, symbiotic realm, still held back by an informal logic and the organic obstacles this places, a logic which tends to stifle and negate it.

These first works, exhibited in 1978 at the Convergence cultural centre and the Mauric Renaissance gallery, are quickly left behind by Varotsos. His interest in the artwork's spatial dimensions leads him to abandon a practice that rests on the abundance of media and to search instead for a material capable of determining and articulating a relationship with space. This attempt aimed at bringing about a "concrete definition of space", to use the artist's own words, finds its first significant expression in 1978 in the form of a work entitled *Blowings*. The work consists of polyester sculptural forms that expand through space, almost as if propelled by an internal force. All that remains from the painted tableau at this point is the frame, as one might observe in *Untitled 4* and *Untitled 5*, highlighting the fact that the starting point of his experimentation is still essentially two dimensional. Polyester is an extremely malleable, transparent material that the Greek artist uses in an attempt to represent and define portions of space beyond the frame. Unlike Fontana, who by means of holes and cuts tended to suggest the existence of an enigmatic space hidden beyond the painting's surface in what is an essentially conceptual approach, Varotsos expresses himself through a gesture of spatial appropriation. In other words, he ultimately replaces the function of a gradual unveiling in the idea of artistic exploration with that of a process of consolidation.

Shortly after, he will also extend this artistic approach to installation and conceptual works (*Untitled 6*, *Negatif*), moving towards the dimension of a "spatial work", although still in a closed space. In a period of artistic development whose direction still remains uncertain, but is marked nonetheless by the presence of a vivid imagination and by constant experimentation, Varotsos employs writing (*Untitled 7*, *Untitled*) as well as performance (*Boy in the refrigerator*, *Fotofonie*).

During his first period of artistic expression, Varotsos engages in an active dialogue with the tradition of Spatialism and Conceptualism, which, combined with his architectural studies, will prove to be a formative element of his mature artistic language, although the process of developing this language will be subject to numerous revisions.

The return to Greece: 1980-1982

When he returns to Greece in 1980, Varotsos finds a cultural reality that is lacking in energy and vigour. As a matter of fact, some of the most interesting Greek artists were living abroad, dividing their time between Europe and the United States, and the country's artistic production was influenced by a wave of Neo-expressionism coming from Germany, Italy and the United States. In the early '80s, many young artists were either exploring a kind of "savage" representation or proposing academic re-interpretations of neo-Pop and geometrical trends that were especially strong in North America during that time.

Varotsos' work, keeping to its initial aims, tends instead to acquire a character oriented toward installations, more specifically in terms of the artwork's expansion into space. Invited by the Greek art critic Efi Strouza to participate in the exhibition *Emerging Images*, held in Antwerp in 1982 in the context of the Europalia Fair, Varotsos presents some works made by transparent plastics and painted fiberglass. Despite the fact that the artist's interest still lies in spatial appropriation and the three-dimensional manifestation of painting, these works are significant for the emphasis they place on meaning, in an outburst of color. The artist uses stratified transparent plastics with the intention of alluding to a temporal element, of stressing the temporal character of space. However, what seems most striking about these works is precisely their gestural component, a quality filled with action, trying to indicate above all a spontaneous motion of an almost existential tone.

In *Untitled*, an installation at the swimming-pool of the Athens Intercontinental Hotel, as well as in *Black Venus* (1982), the natural inclination of his work towards spatial expansion is defined in a more concrete manner, as a form of stage design still bound to painting (in the first case) and as a structured mixed-media installation (in the second). *Untitled* is a stage set inspired by the idea of an outdoor classical music concert, for which the artist uses materials typical of his painting, such as transparent plastic, combined with a sculptural form made of polyester similar to that used in *Blowings* from the Pescara period. In this case, Varotsos once more reveals characteristics of trends in art of the '70s; he tends to implicate the viewer in the work in an understanding of sculpture as a site and space of action.

In *Black Venus* he uses the distorted trunk of an olive tree, painted over with black varnish and penetrated by an electrical wire. In contrast to his preceding works, the artist opts for a mixed-media installation, as he attempts to speak about time and space by means of the old wind-wrought trunk of the olive tree and of the electrical wire which seems to define this time in the span of a minute as it passes through the artwork.

Between 1980 and 1982, Varotsos' work alternates between a return to a more pictorial practice –employing transparent supports

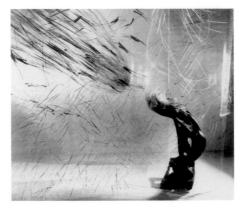

Μαύρη Αφροδίτη / Black Venus (1982)

της ζωγραφικής του όπως το διαφανές πλαστικό, σε συνδυασμό με μια γλυπτική μορφή από πολυεστέρα, σαν εκείνα που είχε χρησιμοποιήσει για τη σειρά *Φυσήματα* κατά την περίοδο της Πεσκάρα. Στην περίπτωση αυτή, ο Βαρώτσος αποκαλύπτει και πάλι τυπικά χαρακτηριστικά της αναζήτησης της δεκαετίας του '70, τείνει δηλαδή να συμπαρασύρει το θεατή στο έργο, σε μια ιδέα γλυπτικής ως τόπου και χώρου σε δράση.

Στη *Μαύρη Αφροδίτη* χρησιμοποιεί το στρεβλό κορμό μιας ελιάς, γυαλισμένο με μαύρη μπογιά, τον οποίο διαπερνά μια ηλεκτρική αντίσταση. Με όρους διαφορετικούς σε σύγκριση με τα προηγούμενα έργα του, ο καλλιτέχνης προστρέχει σε μια πολυτεχνική πρακτική εγκατάστασης, θέλοντας να μιλήσει για το χρόνο και το χώρο διαμέσου ενός παλιού κορμού ελιάς πλασμένου από τον άνεμο και της ηλεκτρικής αντίστασης η οποία, διαπερνώντας το έργο, θέλει να ορίσει το χρόνο αυτό σε ένα λεπτό.

Σε αυτές τις εγκαταστάσεις, ο Βαρώτσος εναλλάσσει, μεταξύ 1980 και 1982, την επιστροφή σε μια δράση πιο ζωγραφική πάνω σε ένα διαφανές στήριγμα, ακόμα αφηρημένο και νοητικό, συχνά συνδυασμένο με διάφορα είδη εγκαταστάσεων με τον πολυεστέρα, με την αναφορά σε μια υποβλητική, ανεικονική και σχεδόν εξπρεσιονιστική υλικότητα. Είναι η περίπτωση, για παράδειγμα, της δουλειάς που παρουσίασε στο εσωτερικό του ιδρύματος ΔΕΣΤΕ (το 1982), στην οποία ο καλλιτέχνης προσπαθεί να δημιουργήσει μια κατάσταση διαλόγου ανάμεσα στις διάφορες παρεμβάσεις, σε μια ενδιάμεση διάσταση γλυπτικής-ζωγραφικής.

Τα κρίσιμα χρόνια: Ο *Ποιητής* της Κύπρου, μεταξύ καμπών και αναθεωρήσεων

Το 1983, ο Βαρώτσος προσκαλείται σε μια ομαδική έκθεση στη Λευκωσία (Κύπρου) από την Ελληνίδα κριτικό Έφη Στρούζα. Όπως όλοι ξέρουν, η Κύπρος δέχτηκε το 1974 την εισβολή του τουρκικού στρατού και από τότε είναι χωρισμένη στα δύο από μια μεγάλη ουδέτερη ζώνη που βρίσκεται υπό την προστασία των Ηνωμένων Εθνών. Εδώ και τριάντα χρόνια, η Λευκωσία ζει μια εξωπραγματική κατάσταση: η Πράσινη Γραμμή, ένα είδος γης του κανενός, χωρίζει σταθερά τις δύο κοινότητες, δημιουργώντας ένα σουρεαλιστικό αστικό τοπίο γεμάτο φράγματα, συρματόπλεγμα και μπλόκα. Όταν το 1983 ο τότε εικοσιοχτάχρονος Κώστας Βαρώτσος καλείται να σχεδιάσει μια παρέμβαση για την Πύλη της Αμμοχώστου, μια πύλη στα τείχη που έκτισαν οι Ενετοί μεταξύ 1567 και 1570, η κατάσταση στη Λευκωσία είναι ακόμα πολύ ασταθής. Η Πύλη της Αμμοχώστου απέχει μονάχα κάποιες δεκάδες μέτρα από την Πράσινη Γραμμή και επομένως ο Βαρώτσος βρίσκεται να δουλεύει ακούγοντας καθαρά ριπές πυροβόλων όπλων στα γύρω μέρη.

Στην περίπτωση αυτή, ο καλλιτέχνης υλοποιεί τον *Ποιητή*, το πρώτο του έργο που φτιάχνει υπερθέτοντας το ένα τζάμι πάνω στο άλλο, ένα απεικονικό γλυπτό ύψους 7 μέτρων και βάρους κάποιων τόνων. Δεν είναι εύκολο να βρει κανείς καλλιτέχνες για τους οποίους μία

συγκεκριμένη δουλειά απέκτησε τόσο θεμελιώδη σημασία, ένα έργο ικανό να ανοίξει νέες κατευθύνσεις και ταυτόχρονα, ακριβώς λόγω της δύναμής του, μία περίοδο κρίσεων και αναθεωρήσεων.

Το γλυπτό αυτό εκφράζει πρώτα απ' όλα μια μεγάλη νεωτερικότητα σε σύγκριση με την προηγούμενη αναζήτηση του καλλιτέχνη, παρότι θα ήταν λαθεμένο να υποστηρίξει κανείς ότι η καμπή αυτή είχε χαρακτηριστικά ρήξης. Όπως είδαμε, ο Βαρώτσος κινήθηκε καταρχάς σε ένα ζωγραφικό-πλαστικό πεδίο, με εγκαταστάσεις διαρθρωμένες και σκορπισμένες στο χώρο, ενώ τώρα κινείται πολύ πιο συγκεκριμένα σε μια πλαστική-εικονική κατεύθυνση, με αποτελέσματα πιο συμπαγή από δομική άποψη, αποδεχόμενος με σαφήνεια την ιδέα μιας μοναδικής φόρμας.

Παρ' όλα αυτά, αν από τη μια πλευρά ο Βαρώτσος αναφέρεται σε μια αντίληψη μοναδικότητας του γλυπτικού όγκου, επαναπροτείνοντας την ιδέα της γλυπτικής ως στοιχείου περίκλειστου και μνημειώδους που επικρατεί στο πρώτο μισό του αιώνα, από την άλλη μοιάζει να ανανεώνει ήδη αυτήν την παράδοση εκφράζοντας συγχρόνως ένα άνοιγμα της φόρμας προς τον περιβάλλοντα χώρο. Αυτό το άνοιγμα του γλυπτικού αντικειμένου στο περιβάλλον στον Βαρώτσο δεν πραγματοποιείται σύμφωνα με παραδοσιακές αντιλήψεις, πριμοδοτώντας για παράδειγμα τη δομική αυστηρότητα της κατασκευής σε μια δυναμική κατεύθυνση, όπως στην περίπτωση του μινιμαλισμού του Anthony Caro, αλλά μέσω μιας νέας ιδέας περί περιβαλλοντικής επέκτασης του έργου. Η ιδιαίτερη κατασκευαστική διεργασία των φύλλων γυαλιού που μπαίνουν το ένα πάνω στο άλλο τείνει να εξουδετερώσει το προφίλ του γλυπτού, κάνοντας πιο ανεξιχνίαστα τα σύνορα μεταξύ αυτού και του χώρου, ενώ το γυαλί τείνει να αλλάζει χρωματική κλίμακα σε σχέση με το φυσικό φως. Αυτά τα χαρακτηριστικά κάνουν δυνατή τη δυναμική εμπειρία του γλυπτού από την άποψη της αίσθησης. Παρότι επομένως λειτουργεί ως ένα πλαστικά ογκώδες σύνολο, ο *Ποιητής* εκφράζει μια φαινομενολογική συνιστώσα της γλυπτικής, μια πρωτοφανέρωτη περιβαλλοντική σχέση.

Ο *Ποιητής* της Λευκωσίας κατέχει μια μοναδική θέση στα πλαίσια της παγκόσμιας πλαστικής έκφρασης των πρώτων χρόνων της δεκαετίας του '80. Πράγματι, αν και η πλαστική αναζήτηση τότε αποκάλυπτε ένα νέο ενδιαφέρον για την ανθρώπινη μορφή, όπως φαίνεται από τα έργα των Antony Gormley, Stephan Balkenhol, Juan Muñoz, Robert Gober, Kiki Smith, Jeff Koons κλπ., ο Κώστας Βαρώτσος δείχνει αμέσως ότι είναι ξένος προς εκείνες τις νεο-ποπ ποιητικές που συνδέονταν με διάφορα προβλήματα της αστικής κουλτούρας και του βιομηχανικού καταναλωτισμού. Εκείνη την εποχή πολλοί καλλιτέχνες επέστρεφαν στην απεικονική γλυπτική εντάσσοντάς τη σε πολύπλοκες κατασκευές, χρησιμοποιώντας με μια σουρεαλιστική και θεατρική αντίληψη μαριονέτες, κούκλες, παιχνίδια και κιτς αντικείμενα. Αντίθετα, την ίδια περίοδο, ο Βαρώτσος μπαίνει με έναν προσωπικό τρόπο στο κλίμα της ανάκτησης μιας απεικονικής προβληματικής· η αναζήτησή του είναι διαμετρικά αντίθετη προς την ειρωνική, γελοιογραφική χρήση της ανθρώπινης μορφής. Ο *Ποιητής* θέλει να κατα-

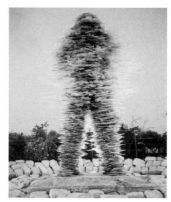

Ποιητής / **The Poet** (1983)

that still remain abstract and strongly gestural, often combining several kinds of fiberglass installations– and references to an evocative, informal, almost expressionistic materiality. An example of this is found in the work he presented at the Deste Foundation in 1982, in which the artist attempts to instigate dialogue among various interventions that lie in an intermediate dimension between sculpture and painting.

The decisive years: The *Poet* of Cyprus; in between turning points and revisions

In 1983, Greek art critic Efi Strouza invites Costas Varotsos to participate in a group show that is to be held in Nicosia (Cyprus). As it is widely known, Cyprus was invaded in 1974 by the Turkish army and since then is divided by a buffer zone under rule of the United Nations. For the past thirty years Nicosia has been witness to an extraordinary reality: the Green Line, a kind of no-man's land, separates the two communities, creating a surreal urban landscape of barbed-wire, fences and checkpoints. When, in 1983, 28-year-old Costas Varotsos was invited to propose an intervention for the Gate of Famagusta, a gate on the city's walls that were built by the Venetians between 1567 and 1570, the situation in Nicosia was still extremely volatile. The Gate of Famagusta is located some dozen meters further to the Green Line and Varotsos found himself working in a place where he could clearly hear the sound of machine guns firing in the backround.

For this occasion, the artist creates the *Poet*, his first work made of superimposed sheets of glass, a figurative sculpture rising to a height of 7 meters and weighing several tons. Rarely do we find artists for whom a single work acquires such fundamental significance; a work capable of opening new directions and at the same time –precisely due to its expressive power– of inaugurating a period of assessments and revisions.

This sculpture represents a major breakthrough when compared to previous works, even though it would be misleading to speak of this development as a kind of break with the past. As mentioned above, the artist initially explored a dimension that combined painting and plasticity through structured installations scattered in space, while he now moves on into a more concrete plastic-representational direction, which results in works that are structurally more solid, implicitly endorsing the idea of a unique form.

Despite the fact that the artist references the concept of a sculptural work's uniqueness, suggesting an understanding of sculpture as something self-contained and monumental, a notion typical of the first half of the twentieth century, he also seems, however, to be renewing this tradition by expanding form into the surrounding space. This opening of the sculptural object toward its surrounding environment is not carried out in Varotsos' work on the

basis of traditional principles, by dynamically enhancing, for example, the structural severity of the construction, as is the case with Anthony Caro's minimalism, but through a new understanding of the artwork's spatial expansion. The result of the work's particular process of construction, this of superimposed glass sheets, is that the sculpture's profile seems to be eliminated, that the boundaries between the work and its surrounding space are blurred, while glass tends to change color as it interacts with natural light. These characteristics allow for the sculpture to be perceived and experienced in a dynamic way. So, while it posits itself as a massive sculptural object, the *Poet* also expresses a phenomenological dimension of sculpture, an unprecedented relation between sculpture and its surrounding space.

The *Poet* of Nicosia possesses a unique place in the context of the international language of sculpture of the early '80s. Despite sculpture's renewed interest in the human form, as can be seen in the work of artists like Antony Gormley, Stephan Balkenhol, Juan Muñoz, Robert Gober, Kiki Smith, Jeff Koons etc., Costas Varotsos immediately proves to be completely unconcerned with neo-pop poetics that relates to various issues of urban culture and industrial consumerism. Many artists at the time had returned to figurative sculpture, had incorporated it in a practice of creating complex assemblages, using puppets, dolls, toys and kitsch objects in a surrealist and theatrical manner. While Varotsos does during those years find himself in tune with the general attempt at reinstating a figurative problematic, his quest is diametrically opposed to the use of the human figure in an ironic or irreverent manner. Instead the *Poet* aims to stress the synthetic, emblematic dimension of the sculptural object. In this sense, the *Poet* of Nicosia is paradoxically closer to classical sculpture than to sculpture of the second half of the twentieth century. Above all, Costas Varotsos' work possesses an emblematic sculptural quality, it almost creates the sense of a "chosen" image, of a religious icon, strangely distant but also strangely active in having an impact on its surrounding space.

Due to the absence of a meaningful discourse regarding contemporary practices, this sculpture by Varotsos will fail to be understood throughout the early '80s, generating even a certain embarrassment among art critics.

In addition, glass sculpture presented certain technical difficulties that Varotsos had only superficially overcome; indeed, he had even hurt himself several times. These technical difficulties that the artist was dealing with for the first time mainly concerned statics: the structure required an iron frame and a kind of base capable of supporting the weight of several tons, for which calculations in statics were necessary. His work's highly innovative character which usually led to unexpected results, combined with a feeling of personal inadequacy, inaugurate a period of crisis for the young artist, who decides to do his military service which lasts two years.

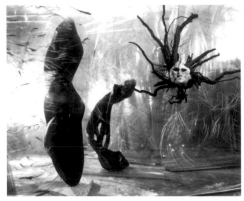

Εγκατάσταση / **Installation** (1987)

κτήσει μια συνθετική, εμβληματική διάσταση του γλυπτικού προϊόντος. Υπό αυτή την έννοια, ο *Ποιητής* της Λευκωσίας είναι παραδόξως πιο κοντά στην κλασική γλυπτική παρά στη γλυπτική του δεύτερου μισού του 20ού αιώνα. Ο Κώστας Βαρώτσος προτείνει καταρχάς μια εμβληματική πλαστικότητα, μια εικόνα σχεδόν περιούσια, μια θρησκευτική εικόνα που περιέργως κρατάει τις αποστάσεις της, αλλά επίσης περιέργως ασκεί ενεργή επίδραση στον περιβάλλοντα χώρο.

Ακριβώς λόγω της απουσίας ενός ουσιαστικού διαλόγου με τις σύγχρονες αναζητήσεις, η δουλειά αυτή του Βαρώτσου δε θα γίνει κατανοητή στα πρώτα χρόνια της δεκαετίας του '80 και δε θα πάψει να προκαλεί και μια σχετική αμηχανία της κριτικής.

Η γυάλινη γλυπτική, άλλωστε, παρουσίαζε τεχνικές δυσκολίες που ο Βαρώτσος είχε ξεπεράσει μονάχα επιφανειακά, τραυματίζοντας μάλιστα αρκετές φορές τον εαυτό του. Αυτές οι τεχνικές δυσκολίες που ο καλλιτέχνης χρειάστηκε να αντιμετωπίσει για πρώτη φορά ήταν κυρίως στατικού χαρακτήρα: η δομή χρειαζόταν ένα σιδερένιο σκελετό και ένα είδος βάσης ικανής να κρατήσει το βάρος πολλών τόνων, γι' αυτό ήταν αναγκαίοι κάποιοι στατικοί υπολογισμοί. Αυτή η αίσθηση ανεπάρκειας και ο νεωτερισμός του καλλιτεχνικού αποτελέσματος ανοίγουν μια περίοδο κρίσης για τον Βαρώτσο, ο οποίος αποφασίζει να διακόψει την αναστολή και να υπηρετήσει τη στρατιωτική του θητεία που θα διαρκέσει συνολικά δύο χρόνια.

Τελειώνοντας τη θητεία του, το 1985, ο Βαρώτσος εγκαταλείπει το γυαλί και επιστρέφει στα διαφανή πλαστικά. Σε σχέση όμως με την προηγούμενη αναζήτησή του, τώρα η εμπειρία του χρώματος τείνει να αποκτήσει μια πρωταρχική, πρωτοφάνερτη σημασία. Αν η βάση παραμένει διαφανής, από πλαστικά που μπαίνουν το ένα πάνω στο άλλο σε μια λογική «ζωγραφικής περιβάλλοντος», τώρα αναδύεται ένα νέο ενδιαφέρον προς τα απεικονικά στοιχεία. Η απεικονική υπόθεση που κάνει πράξη ο Βαρώτσος εκείνη την περίοδο συνδέεται με τα διάφορα ευρωπαϊκά και βορειοαμερικανικά νεοεξπρεσιονιστικά ρεύματα. Πράγματι, πρόκειται για μια απεικόνιση αποσπασματική, κομματιασμένη και σπασμωδική, βυθισμένη σε ένα σφριγηλό χρωματικό ιστό, ενστικτώδη και παρορμητικό.

Αυτή η νέα νεοεξπρεσιονιστική αποσπασματικότητα που έχει τις ρίζες της στο ένστικτο, βρίσκει τα δραματικά της στοιχεία στα ένθετα από σφουγγάρι, ρετσίνι και πολυεστέρα, όπως στα έργα *Νάρκισσος αρ. 2* (1985) και *Διάλογος* (1984). Τα ένθετα αυτά, όμως, δεν είναι απλώς λειτουργικά ως προς ένα διονυσιακό ζωγραφικό ξέσπασμα, με μια λειτουργία δραματικής εντατικοποίησης, αλλά προσπαθούν – όπως στην περίοδο της Πεσκάρα– να ανοίξουν ένα διάλογο με τον τρισδιάστατο χώρο· είναι η περίπτωση, για παράδειγμα, του *Περιμένοντας* (1985).

Προσκεκλημένος το 1987 στην Μπιενάλε του Σάο Πάολο, ο Βαρώτσος παρουσιάζει, σε απόλυτη συνέπεια με τη διαδρομή των αναζητήσεών του, μια εγκατάσταση για την οποία χρησιμοποιεί τη *Μαύρη Αφροδίτη* (1982) σε ένα εξαιρετικά διαρθρωμένο πλαίσιο, ένα είδος διαδρομής ανάμεσα σε διαφανή πλαστικά, ζωγραφική και αντικείμενο.

Προς μια ώριμη γλώσσα: Ο *Δρομέας* της Αθήνας

Αν ο *Ποιητής* της Κύπρου εγκαινίασε μια μεγάλη περίοδο κρίσης, μια δεύτερη δουλειά σε γυαλί, του 1988, σημαίνει την έξοδο από τις αβεβαιότητες και την αρχή μιας συναρπαστικής δημιουργικής περιόδου που θα οδηγήσει τον Κώστα Βαρώτσο στη διαμόρφωση μιας ώριμης και αυτόνομης γλώσσας.

Αντίθετα απ' ό,τι ο *Ποιητής*, ο οποίος παρ' όλο που σήμερα φυλάγεται σε εξωτερικό χώρο σχεδιάστηκε και πραγματοποιήθηκε για εσωτερικό χώρο, ο *Δρομέας* γεννιέται ως η πρώτη πραγματική επέμβαση του Κώστα Βαρώτσου στο αστικό περιβάλλον, αποτέλεσμα ενός ειδικού σχεδιασμού που προορίζεται για έναν κοινωνικό χώρο άμεσα συνδεμένο με την καθημερινότητα.

Με αυτό το έργο, ο Βαρώτσος ανακτά την προβληματική που ο ίδιος είχε ανοίξει πριν πέντε χρόνια με τον *Ποιητή*, και σε όρους μιας μορφικής ιεραρχίας: τείνει να παράξει μια πλαστική αξία ολοκληρωμένη, εμβληματική και αυτάρκη. Σε σχέση με τις προηγούμενες αναζητήσεις του, είτε αυτές αφορούσαν τη ζωγραφική είτε τις εγκαταστάσεις, η αλλαγή πλεύσης είναι φανερή: τώρα υπεισέρχεται μια φαντασία μεγαδομική και μια διαφορετική αντίληψη για τη δουλειά και την εκτέλεση ενός έργου. Ενώ μέχρι τότε όλη η δραστηριότητά του, ακόμα κι εκείνη των εγκαταστάσεων, χαρακτηριζόταν από τη χρήση εφήμερων υλικών, ενταγμένων σε μια νοηματική ζωγραφική, τώρα ο Βαρώτσος δοκιμάζεται με μια μεγαδομική σχεδιαστική διάσταση. Η δημοτική παραγγελία της πλατείας Ομονοίας επιτρέπει στον Έλληνα καλλιτέχνη να ολοκληρώσει ένα πραγματικό άλμα στη νοοτροπία του, να περάσει από την αφηγηματική και εφήμερη οργάνωση των τελευταίων εγκαταστάσεών του σε ένα είδος τολμηρής αστικής σχεδίασης, με τη σφραγίδα μιας έντονης ειρωνείας.

Τολμηρά προτεταμένος προς τα εμπρός, με τα πόδια σε σχήμα διαβήτη, θυμίζοντας την μπρούντζινη αρχαιοελληνική γλυπτική του 5ου αιώνα π.Χ., ο *Δρομέας* είναι φτιαγμένος με τη διαστρωμάτωση γυάλινων πλακών και τοποθετημένος στο κέντρο του χώρου. Ακριβώς επειδή από πλαστική άποψη πρόκειται για μια εικόνα εξαιρετικά δυνατή, η δουλειά αυτή μοιάζει να έχει αναφορές στην παραδοσιακή αντιμετώπιση της έννοιας του μνημείου ως αστικού αντικειμένου με μια λειτουργικότητα κεντρομόλα και συμβολική. Ο *Δρομέας* τίθεται σε σχέση με τον περιβάλλοντα χώρο σε μια ενεργητική σχέση, ως δυναμικό νευραλγικό στοιχείο, ικανό να ερμηνεύει οπτικά το σταυροδρόμι της πλατείας. Τα ιδιαίτερα χαρακτηριστικά του γυαλιού χαρίζουν σε αυτό το γλυπτό μια αξιοσημείωτη χρωματική κινητικότητα· η διαστρωμάτωση του υλικού, κάνοντας εμφανή την κατασκευαστική διεργασία του έργου, τη σχεδόν κωδικοποιημένη του φύση, τείνει κατά κάποιον τρόπο να έρθει σε σύγκρουση με την εμφανή μορφική απολυτότητα του πλαστικού όγκου. Μέσα από το τζάμι και αυτή την ιδιαίτερη κατασκευαστική διεργασία, ο Βαρώτσος κατορθώνει να απεικονίσει την κίνηση του τρεξίματος στο χώρο με μια διαδικασία όμοια με εκείνη του φωτογραφικού φακού που, αν χρησιμοποιηθεί σε αργό χρόνο, εγγράφει τα ίχνη του κινούμενου αντικειμένου στο

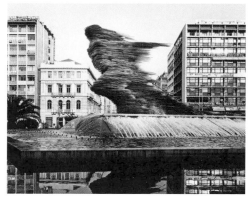

Δρομέας / **The Runner** (1988)

After completing it in 1985, Varotsos abandons glass and returns to transparent plastics. In contrast to earlier works, however, the use of color now tends to acquire a major, unprecedented significance. While the work's base made of superimposed plastics remains transparent following the logic of "spatial painting", a new interest in figurative elements emerges. This figurative approach practiced by Varotsos during this period is linked to various European and North American neo-expressionist trends. It is in fact a disjointed representation, fragmented and convulsive, immersed into a vibrant fabric of color, instinctual and delirious.

The dramatic quality of this new neo-expressionist fragmentation rooted in instict is expressed in the form of material inserts such as sponges, resin and polyester, as seen in *Narcissus no.2* (1985) and *Dialogue* (1984). However, these inserts are more than just a form of dramatic intensification bound to unleash the dionysical power of painting, for they seek –much in the same way as during the Pescara years– to instigate a dialogue between the work and three-dimensional space, an attempt also visible, for example, in *Waiting* (1985).

Invited to participate in the Sao Paolo Biennale, Brazil, in 1987, Varotsos decides to present an installation for which he once more uses his *Black Venus* (1982) but in a highly structured context, a kind of route that runs through transparent plastics, painting and objects.

Towards a language of maturity: The Athenian *Runner*

If the *Poet* of Cyprus had provoked a long period of crisis, a second glass work in 1988 signals a release from doubt and the beginning of a fascinating period of creativity that will eventually lead the artist into formulating a mature and autonomous artistic language.

Unlike the *Poet*, which was originally conceived and realized as a work meant to be presented indoors, despite the fact that it is now being presented outdoors, the *Runner* constitutes Costas Varotsos' first real intervention into the urban environment, the result of specific planning with a social space in mind, directly tied to daily life.

With this work, Varotsos returns to a problematic he had first formulated five years earlier with the *Poet*, incorporating in it concerns related to formal hierarchy as well: he tends to produce a work of consummate, self-contained, emblematic sculpture. In comparison with previous installations and works of painting, this work signals an obvious change in direction. What emerges now is an imagination focused on the large-scale, combined with a different understanding of the labour entailed in creating the work. While his practice up to this point –even in the case of installations– rested on the use of ephemeral materials placed within the wider context of a painting focusing on meaning, Varotsos is now experimenting with the planning of large-scale structures. The pub-

lic commission for Omonia square allows the artist to make a genuine leap in his practice; to shift from the narrative and ephemeral character of earlier works to a form of courageous urban planning, marked by a strong sense of irony.

Boldly leaning forward, legs arched, reminiscent of 5th century B.C. Greek sculpture in bronze, the *Runner* is made of stratified glass sheets and is placed at the centre of the space. Precisely because this work constitutes an exceptionally powerful sculptural image, it seems to reference a traditional understanding of the concept of monuments as elements of the urban environment whose force is centripetal and whose function is symbolic. The *Runner* posits itself in an active relation to its surrounding environment in the form of a dynamic, vital element that has the capacity to visually interpret the junction of so many roads on the square. The specific material characteristics of glass endow this work with a remarkable chromatic mobility. Stratification of the work's material makes the process of construction obvious, highlights the work's almost codified, modular character and tends in a way to sharply contradict the sculpture's clarity of form. By using glass and this particular approach as to the work's construction, Varotsos succeeds in representing the image of a race through space, in a procedure that echoes photography's use of long exposure time in order to capture a moving object's trajectory. These elements create a curious contrast between the sculpture's volumetric perfection and its dynamic component of formal and chromatic mobility. One might say that the *Runner* stands at that ideal intersection of immobility and movement, solidity and fragility, time past and time that is to come.

When one examines this intervention into Athens' urban landscape in the wider context of international artistic production during that time, what emerges primarily is the work's absolute novelty, the complete lack of points of reference that might help place it within a certain trend or cultural movement. This distance becomes even more evident if we think of artists such as Juan Muñoz, Robert Gober, David Hammons, Stephan Balkenhol and Antony Gormley, who were at the time experimenting with figurative sculpture. The first three used the human figure as part of complex stage-designs, making references to theatre and to sculpture of a narrative character, while Gormley, for example, was exploring the relationship between body and object. Varotsos, on the contrary, highlights an isolated figure (as he had already done with the *Poet* of Cyprus), an impressive sculptural presence in the city that does not possess any narrative, theatrical or pop character. In a 1999 interview given to me by the artist in Athens, he stated that he wishes to enable a process by which the public may identify with the work, may intuitively associate with it. This is an idea that Costas Varotsos has inherited from Ancient Greek culture: the idea of an aesthetic education addressing the entire social body and of

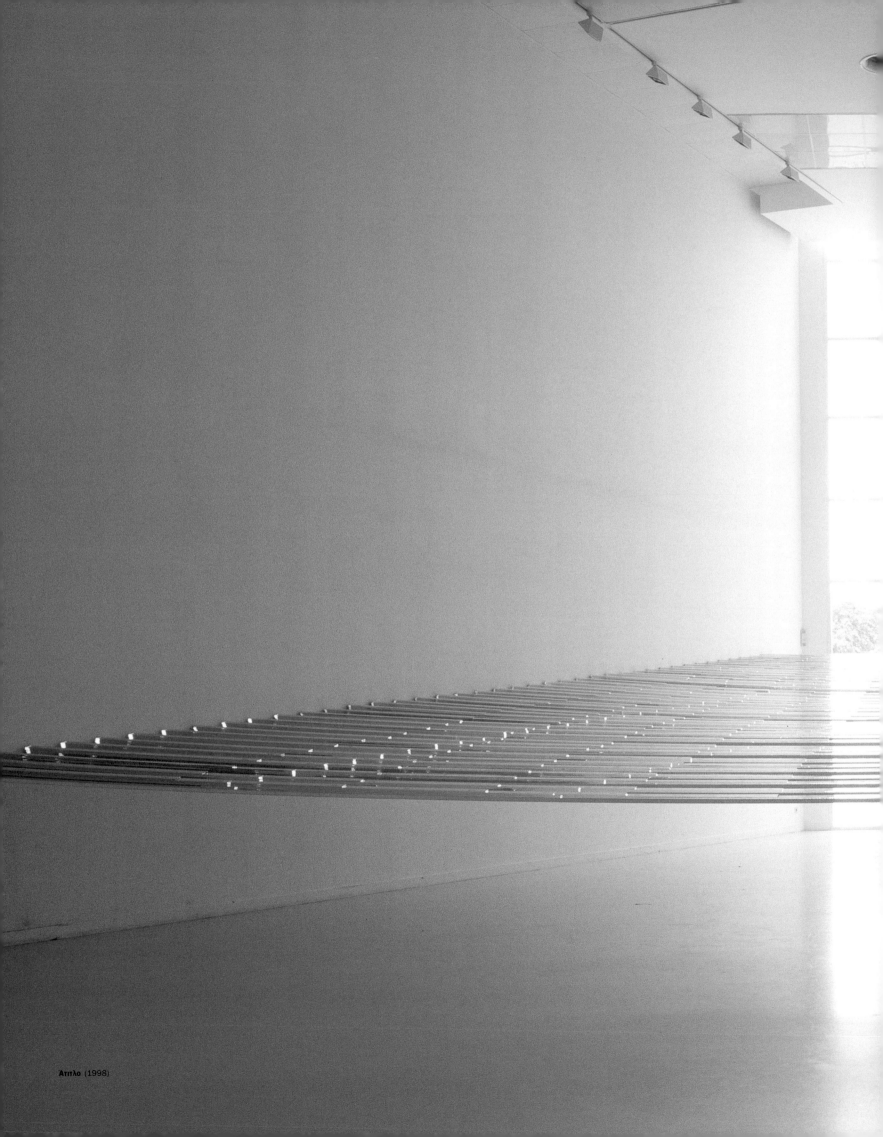

Άτιτλο (1998)

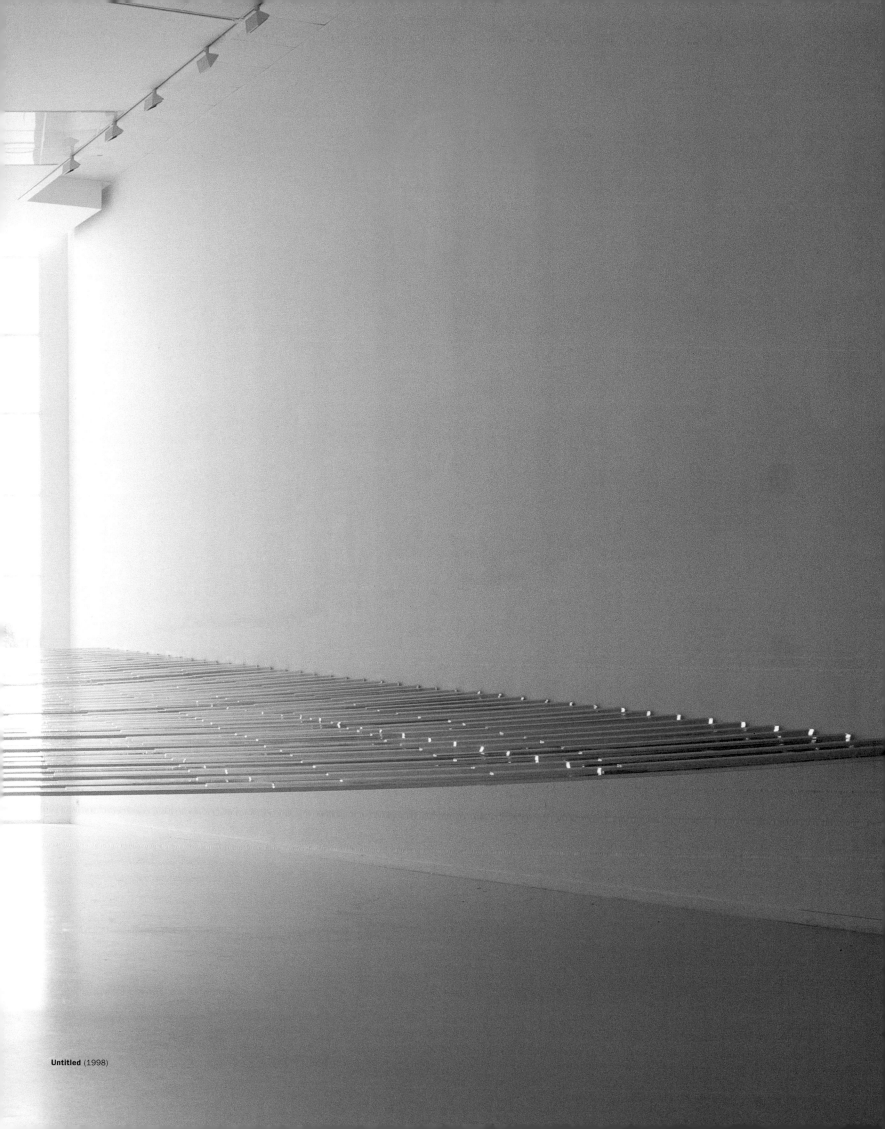

Untitled (1998)

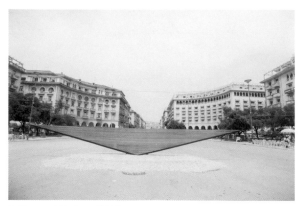

Ορίζοντας / Horizon (1990)

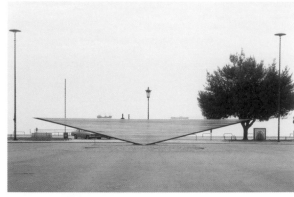

Ορίζοντας / Horizon (1990)

φιλμ. Τα στοιχεία αυτά δημιουργούν μία περίεργη αντίθεση ανάμεσα στην ογκομετρική υποδειγματικότητα του γλυπτού και τη δυναμική του συνιστώσα, αυτή της μορφικής και χρωματικής κινητικότητας. Θα μπορούσε κανείς να πει ότι ο *Δρομέας* βρίσκεται στο σημείο μιας ιδεατής σύνδεσης ανάμεσα στην ακινησία και την κίνηση, το στερεό και το εύθραυστο, τον οριοθετημένο χρόνο και αυτόν που πρόκειται να έρθει.

Αναλύοντας το αθηναϊκό έργο στα πλαίσια της διεθνούς παραγωγής, το πρώτο στοιχείο που αναδύεται είναι ο απόλυτος νεωτερισμός του, η ολοκληρωτική έλλειψη όρων αναφοράς ικανών να το εντάξουν στο εσωτερικό, ας πούμε, μιας τάσης ή ενός πολιτισμικού κλίματος. Η απόσταση αυτή γίνεται ακόμα πιο εμφανής, αν λάβει κανείς υπόψη του τους καλλιτέχνες που τότε δοκίμαζαν μια πλαστική προσέγγιση απεικονικού τύπου, όπως οι Juan Muñoz, Robert Gober, David Hammons, Stephan Balkenhol, Antony Gormley. Οι τρεις πρώτοι χρησιμοποιούσαν την ανθρώπινη μορφή ως τμήμα σύνθετων σκηνογραφιών, με μια αναφορά στο θέατρο και σε μια γλυπτική αφηγηματικού τύπου, ενώ ο Gormley, για παράδειγμα, ερευνούσε τη σχέση μεταξύ σώματος και αντικειμένου. Αντιθέτως ο Βαρώτσος αναδεικνύει, ήδη στον *Ποιητή* της Κύπρου και τώρα στον *Δρομέα*, μια απομονωμένη φιγούρα, προτείνοντας στην πόλη μια εντυπωσιακή πλαστική παρουσία που κρατάει τις αποστάσεις της από κάθε αφηγηματικό, θεατρικό ή ποπ χαρακτήρα. Σε μια συνέντευξη που μου έδωσε στην Αθήνα το 1999, ο Βαρώτσος δήλωνε ότι ήθελε να ευνοήσει μια διαδικασία ταυτοποίησης του κοινού με το έργο, μια διαισθητική σχέση σύμπραξης με αυτό. Αυτή είναι η κληρονομιά της αρχαιοελληνικής τέχνης που γίνεται αισθητή στην κουλτούρα του Κώστα Βαρώτσου: δηλαδή η ιδέα μιας αισθητικής διαπαιδαγώγησης που απευθύνεται στο εσωτερικό του κοινωνικού σώματος, μιας καλλιτεχνικής επικοινωνίας που εννοείται ως διαλογική, κατασκευαστική, μυθοπλαστική. Με τον *Δρομέα* ο Βαρώτσος διαχέει στον αστικό χώρο την αίσθηση μιας τολμηρής καλλιτεχνικής πρότασης που θέλει να γίνεται αντιληπτή και ως θεμελιώδης κοινωνική αξία.

Το 1988 είναι μια ιδιαιτέρως γόνιμη χρονιά για τον καλλιτέχνη: οι ιδέες τρέχουν και ο ίδιος θα διαμορφώσει γρήγορα μια διαρθρωμένη και συνεπή γλώσσα. Χρησιμοποιώντας την ίδια διεργασία υπέρθεσης των κομματιών του γυαλιού που είχε χρησιμοποιήσει για τον *Ποιητή* και τον *Δρομέα*, ο καλλιτέχνης πραγματοποιεί τον πρώτο *Ορίζοντα*, ένα αφηρημένο γεωμετρικό γλυπτό, με δισδιάστατη ανάπτυξη. Η διαδικασία αυτή υπέρθεσης κανονικών γυάλινων στοιχείων έχει ένα προηγούμενο σε ένα έργο του Robert Smithson του 1967, το *Glass Stratum*. Παρ' όλα αυτά, ο Smithson ενδιαφερόταν κυρίως για την έννοια της κωδικοποιημένης επαναληπτικότητας, της επανάληψης του βασικού συστατικού στοιχείου, ενώ στον Βαρώτσο η όλη διαδικασία υποτάσσεται στην κατασκευή μιας φόρμας και η φόρμα αυτή γίνεται κατανοητή σε συνάρτηση με τον περιβάλλοντα χώρο, ποτέ ως αυτόνομο αντικείμενο.

Με την ευκαιρία μιας ατομικής του έκθεσης στη ρωμαϊκή γκαλερί

Arco di Rab, το 1989, ο Βαρώτσος θα αναπτύξει για πρώτη φορά μια σειρά από γυάλινες φόρμες που θα συγκροτήσουν τη νέα του γραμματική, την προσωπική του γλώσσα. Ο καλλιτέχνης καθορίζει επακριβώς μια σειρά από δομές-φόρμες, όπως πυραμίδες ή κολόνες, ιδωμένες ως εμπεριστατωμένες προσεγγίσεις μιας ευρύτερης συζήτησης, δηλαδή μιας γραμματικής που τείνει να συγκροτηθεί. Χρησιμοποιώντας αποκλειστικά το γυαλί, ο Βαρώτσος προχωρεί σε μια σειρά παρεμβάσεων που ήδη εμπνέονται από την ενεργή σχέση με το χώρο, σύμφωνα με μια ευρεία φαινομενολογία λύσεων. Αναλύοντας την έκθεση στην *Arco di Rab*, είναι δυνατό να εντοπίσει κανείς αμέσως τα βασικά χαρακτηριστικά της πλαστικής έκφρασης του Κώστα Βαρώτσου, δηλαδή μια όχι απόλυτη, αλλά σχετική αντίληψη της δομής της φόρμας ως εμπεριστατωμένης προσέγγισης παρέμβασης. Αυτή η αξιοσημείωτη σχεδιαστική προσαρμοστικότητα εξηγείται από τη μια πλευρά μέσα από μια σειρά μινιμαλιστικών μορφών, σχεδόν «πρωτογενών» και ελλειπτικών, και από την άλλη μέσω της ανάκτησης εκείνων των μορφών ακραίας χωρικής διάρθρωσης του γλυπτικού συμβάντος, της χρήσης συγκεκριμένων υλικών που απελευθερώνουν το έργο από τα δεσμά της βαρύτητας· όλα τυπικά χαρακτηριστικά στα έργα των πρώτων του χρόνων.

Κωδικοποίηση ενός μορφικού ρεπερτορίου: 1988-1991

Εξελίσσοντας μια σειρά από πλαστικά θέματα που είχε πρωτοδουλέψει με την ευκαιρία της προσωπικής του έκθεσης στην γκαλερί της Ρώμης *Arco di Rab*, ο Βαρώτσος εκείνα τα χρόνια συγκεκριμενοποιεί μια ευρεία φαινομενολογία αφηρημένων γεωμετρικών μορφών. Αν σε δουλειές όπως ο *Ποιητής* και ο *Δρομέας* ο Βαρώτσος είχε παραμείνει προσηλωμένος σε μια φόρμα στραμμένη γύρω από έναν άξονα, σύμφωνα με την αντίληψη μοναδικότητας του γλυπτικού προϊόντος, με τα έργα που πραγματοποιεί για τη ρωμαϊκή γκαλερί, και τα οποία στη συνέχεια θα αναπτύξει, τείνει να ορίσει ένα είδος γραμματικής της φόρμας με την οποία αμφισβητεί κάθε προσπάθεια μορφικής απολυτότητας. Αυτή η αποσαφήνιση της «ιστορικής» εξέλιξης της φόρμας περνάει στο έργο του Βαρώτσου όχι μέσα από κλασικές κωδικοποιημένες προσεγγίσεις, όπως στην περίπτωση έργων του αμερικανικού μινιμαλισμού ή του ιταλικού νεοκονκρετισμού του τέλους της δεκαετίας του '60, αλλά στο εσωτερικό ιδιαίτερων κατασκευαστικών διεργασιών, μέσα από την επανάληψη του γυαλιού και της πέτρας, που συνήθως μοντάρονται με στρώματα από λεπτές πλάκες. Επομένως, από την άποψη της κωδικοποιημένης επανάληψης του αντικειμένου, η φόρμα δεν είναι ανοιχτή: αυτό που της προσδίδει ένα χαρακτήρα ανοιχτό, ευλύγιστο, εν δυνάμει επεκτεινόμενο στο άπειρο, είναι η κατασκευαστική μέθοδος. Αυτή η κινητικότητα της φόρμας εγγυάται την προσαρμοστικότητά της στις διαφορετικές περιβαλλοντικές συνθήκες και στις διάφορες εκθεσιακές ανάγκες. Ένα πλαστικό θέμα, από τη στιγμή που συγκεκριμενοποιείται, μπορεί να επαναληφθεί πολλές φορές, εφόσον αυτό που ενδιαφέρει τον Έλληνα καλλιτέχνη είναι να διασωθεί η ιστορικότητα της έκφρασής του, ώστε ο

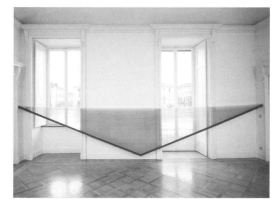

Ορίζοντας / **Horizon** (1990)

a form of communication through art that is dialectical, constructive and able to produce myth. With the *Runner* Varotsos imbues the urban landscape with the sense of a courageous artistic proposal that also wishes to be perceived as a fundamental social value.

1988 is a particularly productive year for the artist; he enjoys an uninterrupted flow of creative ideas and he will soon arrive at a well articulated, coherent personal language. Using the same process of superimposing glass sheets, as in the case of the *Poet* and the *Runner*, the artist creates his first *Horizon*, an abstract, geometrical, two-dimensional sculpture. A precedent for the use of stratified glass sheets can be traced in a 1967 work by Robert Smithson entitled *Glass Stratum*. However, Smithson is inte-rested in the repetition of the modular component as an end in itself, while in Varotsos' work this process of repetition aims at creating a form that may be understood through its relation to the surrounding space and never as an autonomous object.

In his first solo show at the *Arco di Rab* gallery in Rome, in 1989, Varotsos presents a series of glass forms that will eventually compose his own, personal artistic idiom. The artist produces a series of structures or forms, such as pyramids and columns, that are seen as a detailed, thorough approach in the context of a broader discourse, of a language that is about to be formulated. Exclusively using superimposed glass sheets, Varotsos carries out a series of interventions already inspired by the idea of an active relation to their surrounding space, in an array of different ways in which this relation might be prompted. Looking at his solo show at the *Arco di Rab* gallery, one may quickly identify the fundamental characteristics of Costas Varotsos' artistic language: a relative rather than absolute perception of structure or form as a thorough interventional approach. This remarkable versatility of design rests, on the one hand, on the use of a series of minimalist forms, of forms that are almost "primal" and elliptical, and, on the other, on the act of extreme expansion of the sculptural object's structure into space, on the use of specific materials that releases the work from the constraints of gravity; all typical characteristics of the artist's work of earlier years.

Codifying a repertoire of form: 1988-1991

During this time, Varotsos develops an array of abstract, geometrical forms by working on a series of sculptural themes that he had begun dealing with on the occasion of his first individual exhibition at the *Arco di Rab* gallery in Rome. If works like the *Poet* and the *Runner* remained tied to the notion of form revolving around one axis, according to the concept of clarity of a sculptural object's form, the works presented at *Arco di Rab* and further developed later on attempt to define a vocabulary of form that Varotsos will use to question the notion of the form's absolute value. This act of

delineating the "historical" development of form appears in Varotsos' work through a specific process of construction based on a repeated use of thin sheets of glass and stone, rather than through the classic modular approach found in some forms of American Minimalism or of Italian Neo-Concretism of the late '60s. It is therefore not the repetition of the module that leads to an open form, but rather the method of construction that allows form to assume an open, flexible character; that grants form the potential of unlimited expansion. This mobility of form in turn ensures that form will be adaptable to diverse spatial conditions and various exhibition-related needs. Once developed, a sculptural theme can be replicated several times. The Greek artist's primary concern is to ensure the "historical" development of his own artistic language so that he may use it under a variety of circumstances. Such is the case with works like the *Pyramid*, presented at the *Arco di Rab* gallery and then at the *Tokyo Art Expo* in 1989; the *Horizon* exhibited in 1990 at the *Giorgio Persano* Gallery in Turin, a larger version of which was later placed at Aristotelous square in Thessaloniki. The same applies to the *Pyramid* with the suspended glass spheres, presented in 1990 at the *Macedonian Museum of Contemporary Art*, to the *Labyrinth* and the *Spiral*, presented in 1990 and 1991 respectively at the *Ileana Tounta Contemporary Art Centre*, as well as to *Untitled*, an installation of glass spheres that was presented in 1995 at the *Giorgio Persano* Gallery.

Characteristics of artistic expression on an urban scale

In the second half of the twentieth century, already in the context of Pop and Neo-Dadaism, the cityscape comes to play a fundamental role in the artistic experiments of various agents of the neo-avant-garde. However, in the '50s and '60s the relationship between art and the city is often seen in utopian terms, exactly as is the case with the movement of Pop, but also, in different ways, with the movements of Kinetic and Programmed Art. By contrast, the '70s are characterized by a different awareness as far as artistic design is concerned: indeed, the language of sculpture appears then to be capable of playing a concrete, active role in forming the city's aesthetic and functional character. During that decade, in Italy and abroad, sculpture assumes an unprecedented role in the urban context as it once more begins to express the possibility of a concrete dialogue between art, the city and its social fabric, at least on the level of a critical discussion. The process of fragmentation and shrinking to which sculpture in the '60s was subjected, almost to the point of its complete dispersal into space, is abandoned during the following decade in favor of a more heightened awareness of urban planning.

While, for reasons that need not be listed in this context, some

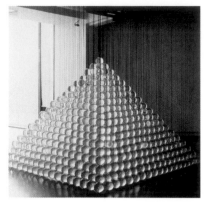

Πυραμίδα / Pyramid (1990)

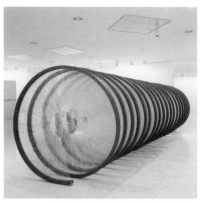

Σπείρα / Spiral (1998)

ίδιος να μπορεί να τη χρησιμοποιεί σε διάφορες περιπτώσεις. Πρόκειται για έργα όπως η *Πυραμίδα* που παρουσίασε στην γκαλερί *Arco di Rab* και ύστερα στην *Tokyo Art Expo* του 1989· ο *Ορίζοντας* που παρουσιάστηκε στην γκαλερί *Giorgio Persano* στο Τορίνο το 1990 και εκτέθηκε πολύ μεγαλύτερος στην πλατεία Αριστοτέλους της Θεσσαλονίκης· η *Πυραμίδα* με τις αιωρούμενες γυάλινες σφαίρες που παρουσιάστηκε στο *Μακεδονικό Μουσείο Σύγχρονης Τέχνης* το 1990· ο *Λαβύρινθος* και το *Σπιράλ* που παρουσιάστηκαν στο *Κέντρο Σύγχρονης Τέχνης Ιλεάνα Τούντα* αντίστοιχα το 1990 και το 1991· το *Χωρίς Τίτλο*, εγκατάσταση με γυάλινες σφαίρες, που παρουσιάστηκε το 1995 στην γκαλερί *Giorgio Persano*.

Χαρακτηριστικά της καλλιτεχνικής δράσης στην κλίμακα της πόλης

Στο δεύτερο μισό του 20ού αιώνα, ήδη με τα ρεύματα ποπ και νεονταν�ά, ο αστικός ορίζοντας αποκτά θεμελιώδη σημασία στην καλλιτεχνική αναζήτηση των νέων πρωτοποριών. Παρ' όλα αυτά, στις δεκαετίες '50 και '60, η σχέση ανάμεσα στον καλλιτεχνικό σχεδιασμό και την πόλη συχνά λειτουργεί με ουτοπικούς όρους, όπως ακριβώς στην περίπτωση των ρευμάτων ποπ, αλλά και με διαφορετικό τρόπο για τα «προγραμματισμένα» και «κινητικά» ρεύματα. Μια διαφορετική σχεδιαστική συνείδηση χαρακτηρίζει αντιθέτως τη δεκαετία του '70: τότε η γλώσσα της γλυπτικής μπορούσε πράγματι να παίξει ένα συγκεκριμένο, ενεργό ρόλο στα πλαίσια της αισθητικής και λειτουργικής διαμόρφωσης της πόλης. Σ' εκείνη ακριβώς τη δεκαετία, στην Ιταλία αλλά και έξω από αυτήν, η γλυπτική αποκτά έναν άγνωστο μέχρι τότε ρόλο στο αστικό πλαίσιο, αφού αρχίζει πάλι να εκφράζει τη συγκεκριμένη δυνατότητα ενός διαλόγου με την πόλη και τον κοινωνικό της ιστό, τουλάχιστον στο επίπεδο της κριτικής συζήτησης. Η διεργασία πολυδιάσπασης και συρρίκνωσης που είχε υποστεί η γλυπτική τη δεκαετία του '60, διασπείροντας σχεδόν τον εαυτό της στο χώρο, την επόμενη δεκαετία ξεπερνιέται υπέρ μιας πιο καθαρής σχεδιαστικής, πολεοδομικής συνειδητοποίησης.

Αν και στη δεκαετία του '80, για λόγους που θα ήταν άτοπο να απαριθμήσω σε αυτό το κείμενο, κάποιοι νέοι καλλιτέχνες αρχίζουν να αναμετριούνται με αυτή την προβληματική, ο Βαρώτσος αναπτύσσει μια σπάνια για τη γενιά του συνειδητοποίηση του αστικού σχεδιασμού. Θα μπορούσε κανείς να πει ότι η ίδια η καλλιτεχνική του ωρίμανση πραγματοποιείται σε μια αστική σχεδιαστική πλευρά, περνώντας από την αρχική εφήμερη πρακτική των εγκαταστάσεων σε ένα είδος γλυπτικής που έχει φιλοδοξίες μιας περιβαλλοντικής διαμόρφωσης. Μια διεργασία που τον οδηγεί σε ένα είδος ιδιαιτέρως διαρθρωμένης παρέμβασης στον περιβάλλοντα χώρο και η οποία αποκαλύπτει έναν αξιοσημείωτα σύνθετο τρόπο προσέγγισης. Ο αστικός του σχεδιασμός ταλαντεύεται ανάμεσα σε καθαρά εικονικά στοιχεία και την αφαίρεση, συνδυάζει καθαρά αισθητικά χαρακτηριστικά με συμβολικές αναφορές. Αυτή η σχεδιαστική πολυμέρεια συνοδεύεται στο έργο του Βαρώτσου από μια εξαιρετικά κριτική και πλούσια

σε προβληματισμούς προσέγγιση του θέματος «αστική παρέμβαση».

Το πρώτο στοιχείο που ο καλλιτέχνης λαμβάνει υπόψη του, καθώς σχεδιάζει τις παρεμβάσεις του, είναι η οπτική γωνία του κοινού, η ιδιαίτερη οπτική συνθήκη των αποδεκτών του έργου. Στις πλατείες και στα κλειστά, οριοθετημένα μέρη, ο Βαρώτσος χρησιμοποιεί δυναμικές δομές που προσφέρονται σε μια ποικιλία διαφορετικών οπτικών γωνιών, ενώ σε χώρους που αναγκάζουν το βλέμμα του παρατηρητή σε μια γραμμή συγκεκριμένης φυγής, τείνει να χρησιμοποιήσει εντελώς διαφορετικά έργα, με μια δισδιάστατη και μετωπική ανάπτυξη του έργου.

Η αναφορά σε ένα είδος δυναμισμού, που ήδη υπάρχει στον *Δρομέα* (1988) και στο *Ανέλιξις Ι* (1992), χαρακτηρίζει και τις επόμενες παρεμβάσεις του Κώστα Βαρώτσου στο αστικό περιβάλλον, όπως το *Τοπίο με ερείπια* που δημιούργησε το 1992 στην Τζιμπελίνα, και η *Ανέλιξις ΙΙ* που έφτιαξε το 1995 μπροστά στη Λαϊκή Τράπεζα της Λευκωσίας, στην Κύπρο. Και στις δύο περιπτώσεις, παρότι τα έργα παρουσιάζουν διαφορετικά χαρακτηριστικά, αυτός ο τονισμένος δυναμισμός αποκτά έναν καθοριστικό δομικό ρόλο, ακριβώς επειδή στοχεύει να ενεργοποιήσει μια σχέση διαλεκτικά ενεργή με τον περιβάλλοντα χώρο. Αυτές οι αστικές παρεμβάσεις τείνουν, με άλλα λόγια, να εκφράσουν μια αληθινή προσπάθεια κατάκτησης του χώρου: η μορφή τίθεται ιδεατά στο κέντρο του και μέσα από την κίνησή της τείνει να επεκταθεί σε όλες τις κατευθύνσεις, να απλωθεί στο γύρω περιβάλλον. Πρόκειται για ένα θέμα που ο καλλιτέχνης μοιάζει να αντλεί από την κλασική αρχαιοελληνική γλυπτική, είναι δηλαδή το θέμα του pondus, της έλξης της μορφής σε ένα σημείο επαφής, που είναι το ίδιο σημείο αφετηρίας της κίνησης. Δεν πρόκειται πλέον για τη συμμετρική και στατική ισορροπία των αρχαϊκών Κούρων, αλλά για μια ισορροπία συμψηφισμού των κινήσεων, συχνά κατά μήκος των διαγωνίων, ανάμεσα στην κίνηση ενός ποδιού και την κίνηση ενός χεριού, ανάμεσα στην κίνηση της κλίσης του μπούστου και την κίνηση του σώματος. Από αυτή την αφετηρία της κίνησης, από αυτή την αρχική ώθηση, η κίνηση τείνει να επεκταθεί, να διαχυθεί σε όλες τις κατευθύνσεις, σκορπίζοντας στο χώρο. Η γλυπτική γλώσσα του Βαρώτσου υπακούει κυρίως σε αυτή την παράμετρο του χώρου, σε αυτή τη βασική συνάφεια ανάμεσα στο γλυπτικό αντικείμενο και το χώρο, και το έργο δεν εννοείται ως αντικείμενο κλειστό στον εαυτό του, αυτόνομο.

Το 1991, στην πόλη της Αθήνας, ο Βαρώτσος πραγματοποιεί μια τρίτη παρέμβαση σε αστική κλίμακα: πρόκειται για το έργο *Ανέλιξις Ι*, μια κρήνη που του παρήγγειλε η Interamerican. Ο Βαρώτσος σχεδιάζει ένα μεγάλο σπιράλ από τζάμι, ύψους 9 μέτρων, που αποτελεί το πιο ακραίο τμήμα ενός δημόσιου σιντριβανιού· πρόκειται για την πρώτη μη απεικονική περιβαλλοντική παρέμβαση σε αστική κλίμακα.

Εξαιρετικά δυναμική, η *Ανέλιξις Ι* εκφράζει μια σαφώς κεντρομόλα κίνηση, μια κίνηση που τυλίγεται στον εαυτό της και δημιουργείται από πλάκες τζαμιού που στρέφονται γύρω από μια κάθετη ατσάλινη μπάρα, με κλίση 10 μοιρών. Ένα φως διατρέχει όλη τη μεταλλική δομή και φωτίζει το γυαλί από μέσα. Η ομόκεντρη σπειροειδής κίνη-

 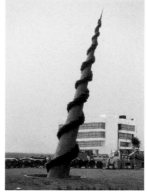

Ανέλιξις I / Anelixis I (1992) **Ανέλιξις II / Anelixis II** (1995)

young artists do begin to deal with this problematic in the '80s, Varotsos develops an awareness of urban design that is rare for his generation. It could be said that the very process through which Varotsos reaches artistic maturity takes place on the level of urban design, moving from his initial practice of ephemeral installations to a kind of sculpture characterized by an obvious ambition to determine the form of various environments. This process leads Varotsos towards a highly articulated form of environmental intervention that proves remarkably complex in its approach. His urban design oscillates between clear figuration and abstraction, combines purely aesthetic characteristics with symbolic references. Pluralism of design is accompanied in Varotsos' work by a highly critical approach concerning urban intervention.

The first thing the artist takes into consideration when developing his interventions is the public's viewpoint; in other words, the specific visual experience of the work's audience. In squares and clearly circumscribed, closed spaces, Varotsos tends to use dynamic structures that can be approached from a variety of different standpoints. However, in spaces that allow the viewer's gaze to wander, he tends to use works of a completely different character; to develop the work instead on the two-dimensional and frontal levels.

A specific kind of dynamism, already present in the *Runner* (1988) and *Anelixis I* (1992), also characterizes Costas Varotsos' later outdoor interventions, such as *Paesagio con Rovine* (*Landscape with ruins*), created in 1992 at Gibellina, and *Anelixis II* created in 1995 and placed in front of the Nicosia branch of the Laiki Bank in Cyprus. In both cases, despite the fact that the works possess different characteristics, this accentuated dynamism acquires a determining structural role in prompting an active dialectical relationship with the surrounding space. These urban interventions tend to express a genuine effort to conquer their surrounding space: the figure is ideally placed in its centre and tends, through this sense of movement inherent in it, to expand in all directions, to spread out into the surrounding environment. This is a theme that the artist seems to derive from the tradition of Greek sculpture of the classical age, more specifically the concept of "pondus"; the figure's dependence on a fixed point of contact which also functions as the starting point of its movement. It is no longer a matter of the symmetrical and static balance of the archaic Kouroi, but of a balance of movement traced along diagonals; a balance between the motion of a leg and that of an arm, between the inclination of the bust and the body's movement. From this starting point, from this initial impulse, movement tends to extend and be diffused into all directions, to spread into space. Varotsos' sculptural language is primarily concerned with this parameter of space, this fundamental connection between the sculptural object and space, and his works cannot possibly be conceived of as self-contained, autonomous objects.

In 1991, Varotsos carries out his third sculptural intervention into urban space for the city of Athens. The work, named *Anelixis I*, is a fountain commissioned by Interamerican. He designs a large spiralling glass structure, rising to a height of 9 meters, which appears to be the extreme end of a public fountain. This is his first non-figurative intervention into urban space.

Anelixis I is an extremely dynamic work, creating the impression of a clearly centripetal, winding movement, made of sheets of glass that revolve round a steel rod that stands at an angle of 10°. The work's entire metallic structure is fitted with electric lighting that illuminates the glass from within. Concentric spirals create a highly dynamic image, turning the glass sculpture into the central point not only of the fountain, but also of the entire surrounding square.

By contrast, the Gibellina sculpture is Varotsos' first public work made of stone rather than glass, as well as of other materials found there. Invited by Achille Bonito Oliva and the city's mayor in 1992 to create a public sculpture for the city that was destroyed by an earthquake, the Greek artist devises a totemic sculpture, a tall column created by stratified sheets of stone. For *Paesagio con Rovine* Varotsos uses stone, wood and pieces of iron found among the city's ruins and erects a memorial column.

Costas Varotsos' sculptural interventions, however, are not concerned with any kind of escapism, nor do they reflect a utopian pursuit. On the contrary, his work is always based on verifiable hypotheses and on the idea of a close relationship between sculpture and the urban environment. On the one hand, Varotsos' sculpture possesses an anti-monumental dimension since it is the result of a particular kind of planning rooted in the idea of dialogue between art and the urban environment and cannot therefore assume the character of a one-dimensional sculptural intervention. On the other, however, it is characterized by what we might refer to as a commemorative quality, typical of the tradition of archaic and classical monuments. The word "monument" stems from the Latin "moneo" which means "to remind". In this sense, urban interventions like the one in Gibellina reclaim the act of communal mythography, although their role is ultimately not a festive or rhetorical one.

Even in the case of public interventions such as the *Poet*, the *Runner* and the *Horizon* in Thessaloniki, Varotsos tries to define powerful images of a metaphorical nature through which he attempts to establish an essentially ontological reasoning. As we have seen, the *Poet* and the *Runner*, the first two glass sculptures he creates with an urban space in mind, go back to a notion of statuary sculpture (which immediately places these works among the rare post-war examples of the kind); that is, a kind of sculpture that is anthropocentric and rooted in the humanist tradition. This kind of figuration opens up a host of unprecedented possibilities,

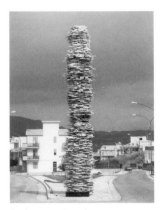

Τοπίο με ερείπια /
Paesagio con Rovine (1992)

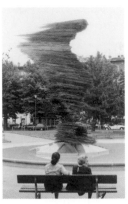

Άτιτλο / **Untitled** (1999)

ση χαρίζει σε αυτό το έργο εξαιρετική δυναμικότητα, αναδεικνύοντας το γυάλινο γλυπτό όχι μόνο σε βασικό άξονα του σιντριβανιού, αλλά και όλης της γύρω πλατείας.

Αντίθετα, εκείνο της Τζιμπελίνα είναι το πρώτο δημόσιο γλυπτό του Βαρώτσου που πραγματοποιήθηκε όχι με γυαλί, αλλά με πέτρες και άλλα υλικά του τόπου. Προσκεκλημένος από τον Ακίλε Μπονίτο Ολίβα και το δήμαρχο της πόλης το 1992 για να σχεδιάσει ένα δημόσιο γλυπτό για την κατεστραμμένη από το σεισμό πόλη, ο Έλληνας καλλιτέχνης επινοεί ένα γλυπτό τοτέμ, μια ψηλή κολόνα χτισμένη από πέτρα με τη μέθοδο της ελασματικής διαστρωμάτωσης. Για το *Τοπίο με ερείπια* ο Βαρώτσος χρησιμοποιεί πέτρες, ξύλα και σίδερα που βρίσκει μέσα στα ερείπια της πόλης και ορθώνει ένα είδος αναθηματικής κολόνας.

Στο γλυπτικό περιβαλλοντικό σχεδιασμό του Κώστα Βαρώτσου δεν υπάρχει πάντως κάποια φυγή προς τα εμπρός ουτοπικού χαρακτήρα· το αντίθετο, ο ίδιος δουλεύει με υποθέσεις πάντα επαληθεύσιμες, σε στενή σχέση με το αστικό περιβάλλον. Πρόκειται δηλαδή για μια πράξη της γλυπτικής διάστασης που από τη μια πλευρά είναι αντιμνημειακή, αφού είναι αποτέλεσμα ενός ιδιαίτερου σχεδιασμού που έχει τις ρίζες του στον αστικό διάλογο και επομένως δεν πρόκειται για μια μονοδιάστατη γλυπτική παρέμβαση, και από την άλλη χαρακτηρίζεται από μια αναμνηστική διάθεση, τυπική του παραδοσιακού μνημείου της αρχαϊκής και στη συνέχεια της κλασικής περιόδου. Η λέξη monumento (μνημείο) προέρχεται από το λατινικό moneo («υπομιμνήσκω»), και κατά κάποιον τρόπο αστικές παρεμβάσεις, όπως αυτές στην Τζιμπελίνα, κάνουν δική τους μια υπόθεση κοινοτικής μυθογραφίας, αν και δεν έχουν πανηγυρικό ή ρητορικό ρόλο.

Αλλά και στην περίπτωση δημόσιων παρεμβάσεων όπως είναι ο *Ποιητής*, ο *Δρομέας*, ο *Ορίζοντας* της Θεσσαλονίκης, ο Βαρώτσος προσπαθεί να προσδιορίσει ισχυρές εικόνες μεταφορικού χαρακτήρα, μέσα από τις οποίες τείνει να μεθοδεύσει μια ουσιαστικά οντολογική λογική. Τα πρώτα δύο γλυπτά σε γυαλί που κατασκευάστηκαν, όπως είδαμε, σε έναν αστικό χώρο, ο *Ποιητής* και ο *Δρομέας*, ανακαλύπτουν εκ νέου μια υπόθεση αγαλματοποιίας (επομένως συγκαταλέγονται στα σπάνια παραδείγματα της μεταπολεμικής περιόδου), δηλαδή ένα είδος γλυπτικής που βασίζεται σε έναν ανθρωποκεντρικό κανόνα με ρίζες στην ουμανιστική παράδοση. Αυτή η δυνατότητα απεικόνισης αποκτά πρωτόφαντα χαρακτηριστικά, από τη μια πλευρά λόγω του τύπου του υλικού (το γυαλί με τη μορφή υπερτιθέμενων πλακών), από την άλλη λόγω εκείνου του χαρακτηριστικού τους, της περίεργης αποξένωσης και απόστασης που τα μετατρέπει –όπως αναφέραμε– περισσότερο σε εικόνες παρά σε γλυπτικά αντικείμενα με όγκο, περισσότερο σε νοητικές προβολές παρά σε κλασικά προϊόντα που φτιάχτηκαν με το χέρι.

Κατά τη διάρκεια της δεκαετίας του '90, μέσα από μια συνεχή ενεργή αντιπαράθεση με τους περί περιβάλλοντος προβληματισμούς, ο Έλληνας καλλιτέχνης ανέπτυξε μια δική του μεθοδολογία παρέμβασης στον αστικό χώρο. Η μεθοδολογία αυτή, που αφορά τις ίδιες τις διεργασίες σχεδιασμού του έργου, εφαρμόστηκε για πρώτη φορά με την ευκαιρία της δημόσιας παρέμβασης στην πλατεία Μπενέφικα στο Τορίνο και εμπνέεται από ένα διάλογο με τους πολίτες, ένα διάλογο επομένως που προσπαθεί να προκαλέσει μια συλλογική συνειδητοποίηση όσο αφορά τους στόχους της παρέμβασης.

Η κεντρική όψη αυτής της μεθοδολογίας, που στη συνέχεια εφαρμόστηκε στην Αθήνα με την ευκαιρία μιας αστικής παρέμβασης στην πλατεία του Αγίου Ιωάννη Ρέντη, είναι η θετική ενσωμάτωση (αλλά μέχρι λίγο καιρό πριν εντελώς ουτοπική) της κοινοτικής συμμετοχής, δηλαδή μιας δημόσιας συμμετοχής στο σχεδιασμό του έργου. Πράγματι, συμπαρέσυρε στο επίπεδο σχεδιασμού μια μικρή θεμελιώδη μονάδα της πόλης, δηλαδή τη συνοικία, εγκαινιάζοντας ένα συνεχή διάλογο με το κοινό. Σε αυτή την περίπτωση, ο Κώστας Βαρώτσος βρέθηκε να αντιμετωπίζει ένα αστικό πλαίσιο διαφορετικό από εκείνο που ο ίδιος γνώριζε στις ελληνικές πόλεις, με μια διαφορετική ιστορική διαστρωμάτωση, σε μία από τις πιο σύνθετες και δύσκολες –λόγω της παρουσίας ενός ιστορικού κέντρου με ιδιαίτερα χαρακτηριστικά– ιταλικές πόλεις· έναν πληθυσμό που ενδιαφέρεται για το πεπρωμένο της πόλης του· την παρουσία μιας ιδιαίτερα ισχυρής καλλιτεχνικής παράδοσης ακόμα και από μια σύγχρονη άποψη. Τα στοιχεία αυτά ώθησαν τον Έλληνα καλλιτέχνη να επεξεργαστεί μια σύνθετη στρατηγική παρέμβασης, βασισμένη σε μια συνεχή δράση-αντίδραση με τους κατοίκους της συνοικίας, οι οποίοι είχαν λόγο σε διάφορα επίπεδα του σχεδιασμού.

Με διάφορες προκαταρκτικές συναντήσεις, ο Κώστας Βαρώτσος και η ομάδα του παρουσιάστηκαν στους κατοίκους της συνοικίας, προβάλλοντας μια πιθανή καλλιτεχνική παρέμβαση στην πλατεία. Οι συζητήσεις, στις οποίες έλαβαν μέρος και οι μαθητές των σχολείων, στην αρχή επικεντρώθηκαν στη μεθοδολογία της παρέμβασης: με ποιον τρόπο θα έπρεπε να προχωρήσει κανείς για να πραγματοποιηθεί το έργο· με ποιους χρόνους και τρόπους· πώς να λάβουν μέρος συγκεκριμένα οι κάτοικοι της συνοικίας, δηλαδή οι πραγματικοί αποδέκτες της περιβαλλοντικής παρέμβασης. Το αποτέλεσμα των συζητήσεων δημοσιεύθηκε σε μια πύλη του ίντερνετ του δήμου του Τορίνο, στην οποία γίνονταν αποδεκτά σχόλια και άλλες προτάσεις από μέρους των πολιτών. Μετά από σχέδια και συζητήσεις που κράτησαν ένα χρόνο, ο Έλληνας καλλιτέχνης διατύπωσε τρεις διαφορετικές υποθέσεις παρέμβασης στην πλατεία Μπενέφικα που παρουσιάστηκαν σε μια συγκέντρωση της συνοικίας. Αφού αναλύθηκαν οι τρεις προτάσεις, η οργανωτική επιτροπή έβαλε σε ψηφοφορία τα διάφορα σχέδια που υπήρχαν στο ίντερνετ· οι πολίτες μπορούσαν και να ψηφίσουν ως τέταρτη πρόταση τη μη πραγματοποίηση του έργου. Η μεθοδολογία της παρέμβασης στο περιβάλλον, έτσι όπως συγκεκριμενοποιήθηκε από τον Βαρώτσο σε αυτή την ευκαιρία, στο πλαίσιο της απόλυτης έλλειψης μιας κατάλληλης νομοθεσίας (τουλάχιστον στην Ιταλία) εκφράζει μια αξιοπρόσεκτη εμπειρία, ακριβώς λόγω του διαλογικού χαρακτήρα αυτού του τύπου πρακτικής. Το σχέδιο συμμετοχής του κοινού έδωσε εξαιρετικά αποτελέσματα: πάνω από 2000

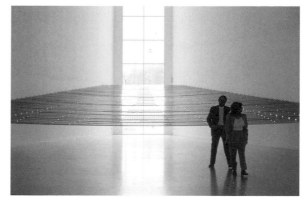

Άτιτλο / **Untitled** (1998)

not only due to the materials used (the superimposed sheets of glass) but also due to the works' uncanny quality of isolation and detachment which transforms them into images rather than three-dimensional sculptural objects, mental projections rather than typical handmade objects.

During the '90s and through a constant and active involvement in the problematic of spatial relations, the Greek artist also develops his very own methodology of urban intervention. This methodology, which concerns the very process of planning and designing a work, was first applied in the case of a public intervention in Turin's Piazza Benefica and is inspired by the idea of a dialogue between the artist and the citizens; a dialogue that aims at raising public awareness regarding the intervention's purposes. The main characteristic of this methodology, which was also applied in the case of an intervention at Aghios Ioannis Rentis square in Athens, is its attempt to prompt and incorporate public participation in the process of planning the work (until recently a highly utopian notion). In fact, Varotsos implicated in the planning stage a small, but fundamental urban unit, the neighbourhood, thus inaugurating a process of continuous dialogue with the public. In the case of the Piazza Benefica, Costas Varotsos had to deal with a different urban framework than the one he was familiar with (that of Greek cities) and one which was marked by a different kind of historical stratification. Turin is one of Italy's most complex and challenging cities because of the presence of a historical centre with characteristics very specific to it; because of its population that is intensely interested in the future of the city and because of the presence of a very strong artistic tradition even from a contemporary point of view. These characteristics led the Greek artist to organize a combined intervention strategy based on a continuous interaction with the residents of the district in question and on their involvement in the project on several levels.

Through various preliminary meetings, Costas Varotsos and his team presented themselves to the residents and suggested a possible artistic intervention in the square. Discussions, in which students from local schools also participated, initially focused on the intervention's methodology. How to proceed in order to accomplish the task at hand? What would the time frame be and how would work be carried out? What would the exact way be in which citizens would participate, since they were the true "recipients" of this intervention? Conclusions reached during these discussions were published on the City of Turin's website, which received additional comments and proposals from the inhabitants. After a year of planning and discussions, the Greek artist formulated three different proposals for the intervention in Piazza Benefica which were presented to the public in an open meeting. Following an analysis of the various proposals, the organizing committee put the projects presented on the internet to the vote. Inhabitants were given a

fourth choice: that of the project not being carried out. In the complete absence of adequate legislation on this issue (at least in Italy), the methodology developed by Varotsos on this occasion represents a noteworthy effort, precisely because of its dialectical character. The public's participation in the process brought excellent results: over 2000 people voted in favour of one of the proposed works; the one which was eventually created for the square.

The meaning and importance of Varotsos' interventions is to be found in their ability to trigger the public's imaginative and emotional engagement in the project; consequently, in their ability to reflect and reassess the urban and natural environment.

As far as form is concerned, Varotsos' intervention in Turin's Piazza Benefica was inspired by a pre-classical statue, the work of an anonymous sculptor, which is kept in the Museum of Megara. It is a highly elegant work, the figure of a woman running and at the same time turning to look back. While Varotsos' *Untitled* glass sculpture is not figurative, it nonetheless represents the same movement, turning around itself in a way. According to the Greek artist, the act of moving forward while simultaneously turning to look back is a metaphor for the city's particular historical experience at the time the work was being created; remaining faithful to its traditions, aware of its industrial past, yet at the same time eager to transform and renew itself.

Working indoors: the exhibition as theorem; installation and the work as an environment in itself; the challenge of exhibitions in the '90s

As we have already seen, Costas Varotsos' sculpture is defined by its relationship to a surrounding environment, whether urban or natural. However, the artist does not disregard that aspect of sculpture meant for closed, indoor spaces. For his solo exhibitions he creates site-specific works in situ, developing the idea of an exhibition as discussion. In other words, when working indoors Varotsos acts with an acute sense of the space available to him, aiming not to merely occupy space, and with pre-existing works at that, but rather to transform it through his works, every one of which is specifically designed for the purpose of each exhibition. The notion of the transcendental character of space is absent from the Greek artist's work. Varotsos does not place the sculptural object in parentheses; as if it were to develop beyond natural space (think, for example, of Boccioni's approach to sculpture). On the contrary, when the artist works indoors, architectural parameters become an integral part of a given room's real space, which the work never transcends. In the case of the *Untitled* presented at the *Muhka* Museum, the angle created by the convergence of the two inclined walls determines the type of the intervention; in other words, the space's architectural structure defines the form of the work.

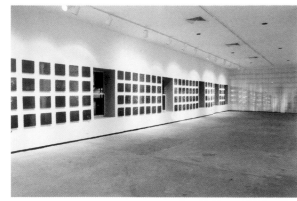 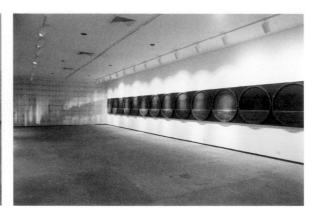

Σταγόνες (Ορίζοντας) / Drops (Horizon) (1992)

άτομα ψήφισαν υπέρ μίας από τις προτάσεις, αυτής που τελικά πραγματοποιήθηκε.

Η έννοια και η σημασία των παρεμβάσεων του Βαρώτσου βρίσκονται ακριβώς στην ικανότητά του να ενεργοποιεί τις φαντασιακές και συγκινησιακές διεργασίες του κοινού, επομένως στην ικανότητά του να απεικονίζει και να επαναξιολογεί τον αστικό και φυσικό χώρο.

Από μορφική άποψη, για την επέμβαση στην πλατεία Μπενέφικα στο Τορίνο, ο Βαρώτσος εμπνεύστηκε από το προκλασικό άγαλμα (η *Τρέχουσα Κόρη*) ενός ανώνυμου καλλιτέχνη που φυλάγεται στο μουσείο των Μεγάρων. Πρόκειται για ένα εξαιρετικά κομψό έργο, για τη φιγούρα μιας γυναίκας που τρέχει, ενώ είναι έτοιμη να στρέψει προς τα πίσω το βλέμμα της. Το γυάλινο γλυπτό *Χωρίς Τίτλο* του Βαρώτσου, παρότι δεν είναι απεικονικό, κάνει την ίδια στροφή, γυρίζοντας γύρω από τον εαυτό του. Σύμφωνα με τον Έλληνα καλλιτέχνη, αυτή η κίνηση προς τα εμπρός που όμως στρέφεται προς τα πίσω είναι ένα είδος μεταφοράς της ιστορικής στιγμής της πόλης του Τορίνο, μιας πόλης δηλαδή που ενώ είχε ένα συγκεκριμένο βιομηχανικό αναπτυξιακό άξονα, με την κρίση της αποβιομηχανοποίησης κοιτάζει ένα ξεχασμένο μοντέλο ανάπτυξης, βασισμένο σε μια πιο αρμονική ιστορική διαστρωμάτωση.

Όπως είδαμε, η γλυπτική του Κώστα Βαρώτσου εκφράζει μια δυνατή έφεση στη σχέση με τον εξωτερικό περιβάλλοντα χώρο. Παρ' όλα αυτά, ο καλλιτέχνης δεν παραγνωρίζει τη διάσταση της δουλειάς σε κλειστό χώρο: στις προσωπικές του εκθέσεις παράγει ειδικά έργα, επί τόπου, αναπτύσσοντας την αντίληψη μιας έκθεσης-συζήτησης. Ο Βαρώτσος, με άλλα λόγια, δρα στο εσωτερικό έχοντας τη λογική μιας στενής σχέσης με τους χώρους που έχει στη διάθεσή του, όχι με την πρόθεση να καταλάβει το χώρο και μάλιστα με υπάρχοντα έργα, αλλά να τον μεταμορφώσει με έργα που κάθε φορά σχεδιάζονται ειδικά για τον κάθε χώρο. Στο έργο του Έλληνα καλλιτέχνη δεν υπάρχει η αντίληψη περί υπερβατικότητας του χώρου: ο Βαρώτσος δεν τοποθετεί το αντικείμενο σε παρένθεση, λες και αυτό αναπτύσσεται πέρα από το φυσικό χώρο (ας αναλογιστεί κανείς τη γλυπτική αναζήτηση του Boccioni). Αντιθέτως, όταν ο καλλιτέχνης δρα σε εσωτερικό χώρο, το αρχιτεκτονικό στοιχείο γίνεται μέρος του αληθινού χώρου της αίθουσας και το έργο δεν τον υπερβαίνει ποτέ. Όπως συμβαίνει στο *Άτιτλο* του μουσείου *Muhka*, η γωνία που σχηματίζεται από τους δύο συγκλίνοντες τοίχους καθορίζει τον τύπο της παρέμβασης, με άλλα λόγια η αρχιτεκτονική δομή καθορίζει τη φόρμα του έργου.

Αυτή η απλή αρχή σε συνδυασμό με μια προσεκτική σκηνοθεσία που έχει και χαρακτηριστικά θεαματικότητας και θεατρικότητας, μοιάζει να κυριαρχεί σε κάθε προσωπική έκθεση του Έλληνα καλλιτέχνη, γι' αυτό και κατά τη διάρκεια της δεκαετίας μπορεί κανείς να εντοπίσει μια σειρά από εκθέματα που αποτελούν θεμελιώδεις στιγμές της

αναζήτησής του. Όταν λειτουργεί σε έναν εσωτερικό χώρο, ο Κώστας Βαρώτσος μοιάζει να εργάζεται σε μια ιδέα που αντιμετωπίζει την έκθεση ως μια αποδεικτική αρχή και ως εργαστήριο της ίδιας του της καλλιτεχνικής έκφρασης. Είναι η περίπτωση, για παράδειγμα, της ήδη αναφερθείσας σημαντικής ατομικής έκθεσης στην γκαλερί *Arco di Rab* το 1989, είναι η περίπτωση της έκθεσης στη *Leiman Gallery* της Νέας Υόρκης το 1992, της έκθεσης στην γκαλερί *Μύλος* το 1993, της ατομικής έκθεσης στην γκαλερί *Giorgio Persano* του Τορίνο το 1995, στην οποία τα έργα *Συρρίκνωση* και *Χωρίς Τίτλο* συνδέονταν με μια μεγάλη εγκατάσταση με γυάλινες σφαίρες και νερό που διέτρεχε την οροφή του διαδρόμου. Είναι ακόμα η περίπτωση παρεμβάσεων όπως εκείνων της γκαλερί *Μύλος* (Ελλάδα), της ατομικής στο κάστρο της Ροκασκαλένια και της έκθεσης *Ορίζοντες* στο μουσείο *Muhka* της Αμβέρσας το 1998.

Ένας από τους γνωστότερους κοινούς τόπους της κριτικής για τον Βαρώτσο είναι εκείνος που έχει σχέση με την περιβαλλοντική διάσταση της δράσης του: πράγματι ο Έλληνας καλλιτέχνης αναγνωρίζεται από κάποιους ως ένας από τους νέους εκπροσώπους της Land art. Παρ' όλα αυτά, αν κάποιος παρατηρήσει με προσοχή, θα δει ότι το περιβαλλοντικό έργο του Κώστα Βαρώτσου απέχει αρκετά από εκείνο των Michael Heizer, Walter De Maria, Robert Smithson, Dennis Oppenheim, Richard Long, αλλά και των νεότερων Andy Goldsworthy, Maya Lin κλπ. Ενώ η Land art έδρασε απευθείας στο τοπίο για να το σημαδέψει, να το εκφράσει ή να το μετρήσει, συχνά διαμέσου των ίδιων των υλικών του, ο Κώστας Βαρώτσος παρεμβαίνει στο τοπίο με όρους –αν θέλουμε– πιο παραδοσιακούς, πιο κλασικούς. Τα γλυπτά του Έλληνα καλλιτέχνη, είτε αυτά είναι από γυαλί είτε από πέτρα, είτε αφηρημένα είτε απεικονικά, προστίθενται στο τοπίο και έχουν τη λειτουργία να δημιουργούν εικόνες σε στενή σχέση με αυτό. Με αυτή την έννοια περισσότερο και από έργα της Land art, τα έργα του Βαρώτσου είναι έργα του landscaping, δηλαδή δημιουργία ενός τοπίου ιδωμένου με μια ζωγραφική αντίληψη· αρκεί, για παράδειγμα, να κοιτάξει κανείς τους *Ορίζοντες* και το έργο της Μόρτζια. Οι περιβαλλοντικές παρεμβάσεις του Έλληνα καλλιτέχνη έχουν ως στόχο να συγκροτήσουν εικόνες με το τοπίο σε μια προοπτική οπτικής συγχώνευσης και σύνθεσης, όπως ο ίδιος ο Βαρώτσος τονίζει σε συνεντεύξεις του: «Το έργο πρέπει να γίνει δέντρο, να γίνει φύση, πρέπει να έχει την οργανική, φυσική λειτουργία που έχει ένα δέντρο [...] Πρέπει να ξαναβρούμε εκείνη τη χαμένη διάσταση της δράσης στο τοπίο.»

Πραγματικά, ο Βαρώτσος προχωρά πέρα από την ιδέα του χειρισμού των φυσικών χαρακτηριστικών και εναντιώνεται σε κάθε «κατακτητική» παρέμβαση, βίαιη προς τη φύση, η οποία θεωρεί πως είναι αποτέλεσμα ανθρωποκεντρικής, αναλυτικής νοοτροπίας. Γι' αυτόν, τέτοιου είδους επεμβάσεις μπορούν να δικαιολογηθούν μόνο όταν συνιστούν μία μίμηση της φύσης, η οποία δεν αναζητά να ολοκληρώσει το τοπίο, αλλά να αποτελέσει μέρος αυτού.

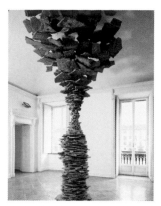

Συρρίκνωσις / **Implosion** (1995)

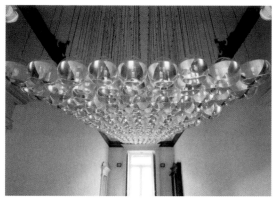

Άτιτλο / **Untitled** (1995)

This simple principle, combined with a meticulous act of "stage-directing" on the part of the artist, which possesses characteristics typical of a spectacle, of theatricality, seems to govern each of the Greek artist's solo exhibitions. Among these one might trace a series of exhibitions which appear to have played a decisive role in the development of his work over the course of the decade. When working indoors, Costas Varotsos seems to be approaching each exhibition as a demonstrative principle and as a laboratory for further development of his personal artistic language. Examples of this include the important solo show at the *Arco di Rab* gallery in 1989 mentioned above; the exhibition at the *Leiman Gallery* in New York in 1992; the 1993 solo show at *Mylos* Gallery and the 1995 exhibition at the *Giorgio Persano* Gallery in Turin, for which his works *Implosion* and *Untitled* were linked by a long installation using spheres of glass and water, which stretched along the ceiling of the corridor. Also worth mentioning are the intervention at *Mylos* Gallery (Greece), the solo show at the castle of Roccascalegna, and the 1998 *Horizons* exhibition at the *Muhka* Museum in Antwerp.

Characteristics of interventions in natural environments

One of the most well-known comments in critical writings about Varotsos' work is the one regarding the environmental dimension of his artistic expression. As a matter of fact, some think of the Greek artist as one of the new representatives of Land Art. However, upon careful observation, Costas Varotsos' outdoor work appears to be markedly different from that of artists such as Michael Heizer, Walter De Maria, Robert Smithson, Dennis Oppenheim, Richard Long, or even that of younger artists such as Andy Goldsworthy, Maya Lin, etc. While Land Art directly intervenes into the landscape to mark, represent or measure it, often by means of the very materials used in the work, Costas Varotsos' work intervenes into the landscape in terms that are more traditional. Whether made of glass or stone, abstract or figurative, the artist's sculptures are added to the landscape and create images in close relation to it. In this respect, they are rather instances of the art of landscaping than works of Land Art; they create landscapes perceived through the prism of painting (see, for example, the series of *Horizons* and the work at Morgia). The artist's outdoor interventions aim to create images that integrate the landscape in a process of visual synthesis, as he himself notes in his interviews: "The work has to become a tree, has to become nature itself; it has to acquire the same organic and natural function a tree has. [...] We need to reclaim that lost dimension of acting upon the landscape."

Thus, Varotsos goes beyond the idea of manipulating natural characteristics and declares himself in opposition to the concept of an invasive intervention, violent towards nature, which he con-

siders to be the product of an anthropocentric, analytical mentality. For him, interventions could only be justified when they constitute a mimesis of nature, thus seeking not to compete with it, but to be part of it.

Moreover, if what characterized works of Land Art was a certain quality of inaccessibility —and for this the majority of them could only be seen through photographic documentation— the primary characteristic of Varotsos' environmental interventions on a natural scale was precisely the work's accessibility, which allowed for a direct physical experience of it.

In general, his large-scale outdoor works are abstract and geometrical, strictly two-dimensional, minimalist and synthetic, changing within the framework of an already formulated approach. They tend therefore to underline the artist's particular perception of form as something that may change, as part of a process of negotiation and planning that regards the behaviour and language of art. These various instances of form within a landscape function as visual filters, as a lens through which the viewer may observe the landscape in question.

His only figurative intervention into a natural environment is the *Poet* of Casacalenda, which replicates in stone the form of the *Poet* of Cyprus. Placed within the forest of Casacalenda, the *Poet*, much like the *Hour-Glass* at Delphi, reflects another aspect of the Greek artist's work: that of the symbolism by which his art is connected to the major themes of human existence (heroism and the fragility of being in the *Poet*, the concept of time in the *Hour-Glass*, etc).

Costas Varotsos' environmental interventions tend to confront the relationship between man and nature not through a historical perception of it, but rather through one that is bound to the real. In other words, they attempt to trace a wider, "heroic" dimension of the environmental intervention and aim to trigger a poetic emotional experience. The minimal, synthetic elegance of his large-scale outdoor works reflects the artist's particular understanding of nature. It is not simply a question of formal choice. Instead, it reflects the artist's will to create a work that merges with the environment; that is not juxtaposed to it but harmoniously coexists with it. There is a specifically Greek understanding of nature that Varotsos claims to have inherited: it is rooted in an awareness of architectural equilibrium, of the harmony of proportions and of the integration of an object and of sculpture itself into the environment. According to the Greek artist, these characteristics enable the work to express a kind of energy that is beyond itself, existing in the environment, and to demonstrate as a result an emotionally charged visual dimension.

La Morgia, a work mentioned above, is most probably Varotsos' masterpiece. It is one of the most important large-scale outdoor interventions carried out in Europe during the last decade. In Abruzzo, in the City of Gessopolena, on a tall mountain whose peak

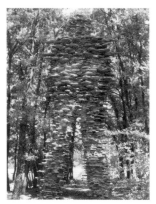

Ποιητής / The Poet (1997)

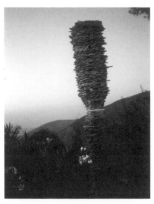

Κλεψύδρα / Klepsydra (1994)

Άλλωστε, αν ένα από τα χαρακτηριστικά της Land art ήταν το α- πρόσιτο των έργων –γι' αυτό και ο θεατής μπορούσε να δει τα έργα κυρίως από φωτογραφίες– το πρωταρχικό χαρακτηριστικό των περι- βαλλοντικών παρεμβάσεων σε φυσική κλίμακα του Βαρώτσου θέλει αντιθέτως να είναι το προσιτό, η φυσική, άμεση εμπειρία του έργου.

Συνήθως οι περιβαλλοντικές του παρεμβάσεις σε φυσική κλίμακα είναι αφηρημένες και γεωμετρικές, στενά δισδιάστατες, μινιμαλιστι- κές, συνθετικές, που μεταβάλλονται στο εσωτερικό ήδη διατυπωμέ- νων υποθέσεων: τείνουν δηλαδή να υπογραμμίσουν την άποψη που έχει ο ίδιος για τη φόρμα ως ένα γεγονός που έρχεται και παρέρχε- ται, κομμάτι μιας συζήτησης και ενός σχεδιασμού που μαρτυρεί συ- μπεριφορά και γλώσσα. Αυτές οι διαφορετικές φόρμες στο τοπίο εί- ναι σαν φίλτρα όρασης, φακοί μέσα από τους οποίους μπορεί κανείς να δει ένα συγκεκριμένο τοπίο.

Η μοναδική παρέμβαση στη φύση απεικονιστικής μορφής είναι ο *Ποιητής* της Καζακαλέντα που επαναλαμβάνει σε πέτρα τις φόρμες του *Ποιητή* της Κύπρου. Τοποθετημένος μέσα στο δάσος της Καζακα- λέντα, ο *Ποιητής*, όπως και η *Κλεψύδρα* των Δελφών, αντικαθρεφτί- ζει μια άλλη όψη της δραστηριότητας του Έλληνα καλλιτέχνη, δηλαδή εκείνη της συμβολικής αποσαφήνισης της δράσης του σε σχέση με τα μεγάλα θέματα της ανθρωπολογίας, όπως είναι το εύθραυστο της ύπαρξης και ο ηρωισμός στον *Ποιητή*, ο χρόνος στην *Κλεψύδρα*, κλπ.

Οι παρεμβάσεις του Βαρώτσου στο περιβάλλον τείνουν να αντιμε- τωπίσουν τη σχέση ανθρώπου-φύσης όχι με ιστορική, αλλά με πραγ- ματική έννοια, αναζητούν δηλαδή μια πιο ευρεία, ηρωική διάσταση της περιβαλλοντικής παρέμβασης και στοχεύουν στην ενεργοποίηση μιας ποιητικής συγκίνησης. Η ελάχιστη, συνθετική κομψότητα των έρ- γων του σε φυσικό μέγεθος εκφράζει μια ιδιαίτερη αίσθηση της φύ- σης, δεν είναι μια απλή ιστορία μορφικών επιλογών· αντικαθρεφτίζει τη βούληση ενσωμάτωσης του έργου στο περιβάλλον, μια βούληση αρμονικής συνύπαρξης και όχι αντιπαράθεσης. Υπάρχει μια ιδιαίτερη ελληνική αίσθηση της φύσης που ο Βαρώτσος υποστηρίζει ότι κληρο- νόμησε: η αίσθηση της αρχιτεκτονικής ισορροπίας, της αρμονίας των μέτρων, της ενσωμάτωσης ενός αντικειμένου και της ίδιας της γλυπτι- κής στο περιβάλλον. Σύμφωνα με τον Έλληνα καλλιτέχνη τα στοιχεία αυτά βοηθούν το έργο να εκφράζει μια ενέργεια έξω από αυτό, στο περιβάλλον, και επομένως να εκφράζει μια οπτική συγκινησιακή διά- σταση.

Το αριστούργημά του είναι πιθανότατα το ήδη αναφερθέν έργο της Μόρτζια, μία από τις σημαντικότερες παρεμβάσεις σε φυσικό περιβάλλον που έγιναν στην Ευρώπη τις τελευταίες δεκαετίες. Στο Αμπρούτζο, στο δήμο της Τζεσοπαλένα, σε ένα βραχώδη λόφο που η κορυφή του καταστράφηκε κατά τη διάρκεια του Δεύτερου Παγκοσμί- ου Πολέμου, ο καλλιτέχνης κατασκεύασε ένα γυάλινο τοίχο ύψους 20 μέτρων. Χρησιμοποιημένος στο παρελθόν ως νταμάρι, αυτός ο ψηλός βραχώδης όγκος κυριαρχεί σε όλο τον περιβάλλοντα χώρο και αποτε- λεί μία από τις κυρίαρχες οπτικές αναφορές για τους κατοίκους της περιοχής. Όταν κλήθηκε να πραγματοποιήσει ένα έργο στα πλαίσια

του προγράμματος Arte e Natura, με πρωτοβουλία του καλλιτέχνη Antonio De Laurentis, ο Βαρώτσος αποφάσισε να «επισκευάσει» το χάσμα που δημιουργήθηκε από το βομβαρδισμό του λόφου, συνεχί- ζοντας απλώς τη διαστρωμάτωση του βράχου με την υπέρθεση των γυάλινων πλακών. Φτιαγμένη με τη συνεισφορά πάνω από τριάντα χωριών και με την εθελοντική βοήθεια εργατών και αγροτών της περιοχής, η παρέμβαση στη Μόρτζια καθρεφτίζει εμβληματικά τα πιο σημαντικά χαρακτηριστικά της καλλιτεχνικής έκφρασης του Κώστα Βαρώτσου: την ουσιαστική ζωγραφικότητα της παρέμβασης· το δισ- διάστατο· την τάση της γλυπτικής να εμφανιστεί με όρους εικόνας. Το έργο *Μόρτζια* εμφανίζεται, με άλλα λόγια, ως μια μεγάλη και απόμα- κρη εικόνα του τοπίου. Η διαφορά ανάμεσα σ' αυτή την παρέμβαση και το μεγαλύτερο μέρος των ιστορικών περιβαλλοντικών παρεμβά- σεων είναι ότι η *Μόρτζια* δεν ψάχνει μια σχέση διαλεκτικής αντιπαρά- θεσης με τη φύση, έστω και κριτικού χαρακτήρα. Όπως υποστηρίζει ο Robert Hobbes, πολύ συχνά στην περιβαλλοντική τέχνη ο «τόπος» είναι η θέση μπροστά στην αντίθεση που εκφράζεται με το περιβαλ- λοντικό έργο. Αντίθετα, στη σχεδιαστική κουλτούρα του Βαρώτσου δεν υπάρχει ένας προσανατολισμός διαλεκτικού τύπου έναντι της φύ- σης, οπότε το έργο δε θέλει να αντιτεθεί στο τοπίο ή να εκφράσει μια νέα θέση σε σχέση με το τοπίο. Ο Έλληνας καλλιτέχνης επιζητεί τη συμφιλίωση, προσδοκά περισσότερο μια ενσωμάτωση παρά μια αντι- παράθεση. Όπως ήδη αναφέραμε, τα έργα του είναι περισσότερο μεγεθυντικοί φακοί μέσα από τους οποίους μπορεί κανείς να κοιτά- ξει το τοπίο και επιζητούν την ενσωμάτωσή τους σε αυτό παίζοντας το ρόλο μιας εικόνας.

Σε ό,τι αφορά την παρέμβαση στο αστικό περιβάλλον, τα τελευ- ταία χρόνια υπερισχύουν λύσεις περισσότερο και πιο ελεύθερα ευ- φάνταστες, ένα είδος σχεδίου δηλαδή πιο λυρικού, λιγότερο τυπικά γεωμετρικού, όπως στην περίπτωση του Παλμ Μπιτς της Φλόριντα (2003) και της πλατείας Αγίου Ιωάννη Ρέντη στην Αθήνα (2003). Σε σχέση με τις παρεμβάσεις της δεκαετίας του '90, ο Βαρώτσος μοιά- ζει να προτιμά αντί της δομής-φόρμας ένα είδος δομής-σημείου, δί- νοντας έμφαση σ' έναν υπερτονισμό της γραμμικής ανάπτυξης. Στην περίπτωση της πλατείας Αγίου Ιωάννη Ρέντη στην Αθήνα, για παρά- δειγμα, την οποία σχεδίασε εξ ολοκλήρου ο ίδιος, οι μεταλλικές δο- μές που χρησιμοποιήθηκαν για να στηρίξουν τις γυάλινες πλάκες χά- νουν την καθαρά υποστηρικτική τους λειτουργία και όχι μόνο στηρί- ζουν ορισμένα γυάλινα μέρη, αλλά και αναπτύσσουν ένα δικό τους σχέδιο που διαρθρώνεται ελεύθερα στο χώρο. Αυτή η τόσο τυπική ζωγραφική-γλυπτική περιβαλλοντική λύση, ενωμένη με το συνολικό σχεδιασμό της πλατείας, από το σχεδιασμό των παρτεριών μέχρι τα παγκάκια, παντρεύει την ιδέα ενός προβαλλόμενου χώρου, δηλαδή ενός χώρου αισθητικά διαμορφωμένου, με την ως τώρα ανέκδοτη συνιστώσα του να γίνεται εύκολα χρησιμοποιήσιμος, που έχει επινοη- θεί για να είναι ζωτικός. Το πεπρωμένο της τέχνης του Κώστα Βαρώ- τσου μοιάζει να ολοκληρώνεται τώρα σε μια καθαρά δομική-αρχιτε- κτονική διάσταση της παρέμβασης.

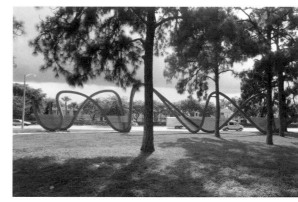

Συγκοινωνούντα Δοχεία / **Contiguous Currents** (2003)

suffered severe damage during World War II, the artist constructed a wall using superimposed sheets of glass, which rises to a height of 20 meters. Formally used as a quarry, this majestic block dominates the surrounding environment and is one of the main visual landmarks for the area's inhabitants. Invited to create a work in the context of the Arte e Natura project, an initiative of artist Antonio de Laurentis, Varotsos decided to "repair" the gap created by the bombing, simply continuing the rock's natural stratification by means of superimposed sheets of glass. Realized with the contribution of over thirty towns and voluntary assistance by the workers and farmers of the area, the intervention at Morgia is an emblematic reflection of the most important characteristics of Costas Varotsos' artistic language: the intervention's pictorial quality; its two-dimensional nature; the sculpture's tendency to present itself as an image. *La Morgia* appears, in other words, as a majestic and distant image of the landscape. The major difference between this intervention and the majority of other historical outdoor works is that *La Morgia* does not seek to establish a relationship of dialectical confrontation with nature, even of a critical character. As Robert Hobbes argues, in environmental art the "location" is often merely the thesis for the antithesis represented by the work. On the contrary, Varotsos' work is not oriented towards dialectically opposing nature and as a result his works do not aim to contrast with the landscape or express a new thesis in relation to the landscape. The Greek artist aims at reconciliation; at integration rather than confrontation. As we have already noted, his works are perhaps a lens through which the viewer may observe the landscape. They seek to be integrated into their surrounding space by acting as images.

During the last few years, the element of fantasy seems to prevail in Varotsos' outdoor urban interventions. Design becomes more lyrical and less geometric, as is the case with works installed in Palm Beach (2003) and at Aghios Ioannis Rentis square in Athens (2003). By contrast to his interventions of the '90s, Varotsos seems now to prefer a formal structure that is less contained and more flowing, while at the same time stress is laid on the work's linear development. In the case of Aghios Ioannis Rentis square in Athens, for example, which was designed entirely by the artist, the metallic structures used to support the sheets of glass lose their strictly functional character and develop a pattern of their own that is freely articulated in space. This plastic-pictorial approach so typical of the artist's work, combined with the overall concept of the square, from the design of flower-beds to that of benches, ties the idea of the aesthetic arrangement of space to the as yet uncharted aspect of its utility; to the idea of a space designed so as to be vital. Costas Varotsos' art seems now to be fulfilling its destiny through the intervention's clearly structural and architectural dimension.

The stated objective of his work is now to promote through art the emergence of a meeting point, of a social space, by reclaiming the public function of sculpture and architecture, a tradition going back to medieval times that seems to have vanished from the practice of Italian and Greek urban planning during the post-war period. This is precisely why the methodological requirement of the citizen's participation in the intervention's planning stage represents an attempt to re-establish communication regarding public utility values and therefore to create a space that serves both as a meeting point and as a site that preserves the city's memory.

Conclusion

The Greek eye sees in a synthetic way; it perceives and conceives of the world around it in terms of rudimentary lines. The things of which it speaks or those it observes are seen in their simplest of forms, stripped to the core. There is perhaps a Greek way of writing and seeing which seems different from all others. In ancient Greek architecture and sculpture everything is basic, devoid of useless ornaments. The same holds for the art of Cavafy, one of Costas Varotsos' favourite poets. The contours of his words are clear and precise, the language is bare and the poet aims to underscore the dramatic element through an idiom that is unadorned and categorical.

In the same manner, Costas Varotsos shows a preference for precise forms. His technique reveals elitism; his work tends towards synthesis and often presents itself in the form of a vision, of a mental projection. Such characteristics favour his work with a freshness not often found in contemporary artistic production.

Unlike most well-known contemporary artists, Varotsos continues to base his work on a problematic related to form, which is firmly directed toward a confrontation with the reality of the surrounding environment, be that urban or natural. He thus indirectly claims not only the "ontological" dimension of his work, but also an almost "heroic" perception of art and of its function. Varotsos displays a positive, constructive mentality that has faith in the social role of art and communication. While many artists of his generation indulge in autobiographical narratives, in a kind of expression that is highly intimate and introverted, Costas Varotsos seems instead to follow a tradition in art that sees social reality as the very locus of communication; a form of communication that is based in dialogue rather than monologue. Therefore, art for Costas Varotsos cannot but be placed in a context, within a landscape, be that urban or natural, and in this sense the Greek artist remains faithful to sculpture's oldest tradition, to its social and communal aspect.

One might interpret Costas Varotsos' outdoor works as a kind of large-scale metaphorical synthesis and should read in the fact that they tend to function mainly as images a specific intention for non-conceptual art. This is most probably what Varotsos means when he speaks of transcending the analytical aspect of art: a transcendence of its theoretical and conceptual aspects in favour

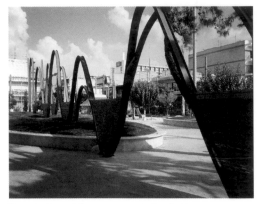

**Άγιος Ιωάννης Ρέντης, κεντρική πλατεία /
Aghios Ioannis Rentis, central square** (2003)

Τώρα ο δηλωμένος στόχος είναι να προωθηθεί διαμέσου της τέχνης ένα κέντρο συνάντησης, ένας κοινωνικός χώρος, ανακτώντας έτσι εκείνη τη μεσαιωνική κληρονομιά δημόσιων αξιών συνδεμένων με τη γλυπτική και την αρχιτεκτονική που χάθηκαν στην πολεοδομική πρακτική της μεταπολεμικής περιόδου στην Ελλάδα, όπως και στην Ιταλία. Ακριβώς γι' αυτό η ενεργός μεθοδολογική προϋπόθεση που, όπως είδαμε, προβλέπει τη συμμετοχή των πολιτών στο σχεδιασμό της παρέμβασης, εκφράζει την προσπάθεια επανάκτησης μιας κοινοτικής επικοινωνίας των χρηστικών αξιών, άρα και της διαμόρφωσης ενός χώρου συνάντησης που θα είναι ταυτόχρονα και χώρος μνήμης για την πόλη.

Συμπεράσματα

Το μάτι ενός Έλληνα κοιτάζει με συνθετικό τρόπο, αντιλαμβάνεται και συλλαμβάνει τις βασικές γραμμές, τα πράγματα για τα οποία μιλά και τα πράγματα που βλέπει τα βλέπει απλοποιημένα, απογυμνωμένα ως το μεδούλι τους. Υπάρχει ίσως ένας ελληνικός τρόπος να γράφεις και να κοιτάς· αυτός ο τρόπος μοιάζει διαφορετικός από όλους τους άλλους. Στην αρχιτεκτονική και τη γλυπτική της αρχαίας Ελλάδας όλα είναι βασικά, χωρίς άχρηστα στολίδια. Έτσι είναι και η τέχνη του Καβάφη, ενός από τους αγαπημένους ποιητές του Κώστα Βαρώτσου· οι λέξεις του έχουν συγκεκριμένα περιγράμματα, η γλώσσα είναι γυμνή, ο ποιητής θέλει να αναδείξει το δραματικό στοιχείο μέσα από μια γλώσσα λιτή, απόλυτη.

Το ίδιο και ο Κώστας Βαρώτσος δείχνει προτίμηση στις ακριβείς φόρμες, είναι από τεχνική άποψη ελιτιστής, η δουλειά του τείνει στη σύνθεση, το έργο παρουσιάζεται συχνά ως όραμα, ως νοητική προέκταση. Τα χαρακτηριστικά αυτά δίνουν στο έργο του μια νέα γεύση που απέχει παρασάγγας από τη σημερινή καλλιτεχνική παραγωγή.

Αντίθετα από ό,τι κάνουν σχεδόν όλοι οι πιο διάσημοι σύγχρονοι καλλιτέχνες, ο Βαρώτσος προωθεί ακόμα μια προσέγγιση μορφικής αναζήτησης, σε μια ισχυρή προοπτική αντιπαράθεσης με την πραγματικότητα του περιβάλλοντος, είτε αυτό είναι αστικό είτε φυσικό, διεκδικώντας έμμεσα όχι μόνο μια «οντολογική» διάσταση της λειτουργίας της, αλλά και μια αντίληψη κατά κάποιον τρόπο «ηρωική» της τέχνης και της λειτουργίας της. Ο Έλληνας καλλιτέχνης αποκαλύπτει με άλλα λόγια μια νοοτροπία εποικοδομητική, θετική, που έχει εμπιστοσύνη στον κοινωνικό ρόλο της τέχνης και της επικοινωνίας.

Ενώ πολλοί καλλιτέχνες της γενιάς του εγκαταλείπονται στην αφήγηση του εγώ τους, σε μια εκφραστική προοπτική εξαιρετικά μύχια και εσωστρεφή, ο Κώστας Βαρώτσος μοιάζει αντίθετα να κινείται στη γραμμή μιας καλλιτεχνικής παράδοσης που βλέπει στην κοινωνικότητα τον ίδιο τον τόπο της επικοινωνίας, μιας επικοινωνίας δηλαδή διαλογικής, όχι μονής κατεύθυνσης. Επομένως για τον Κώστα Βαρώτσο η

τέχνη δεν μπορεί παρά να έχει ένα τοπίο, αστικό ή φυσικό, και με αυτή την έννοια ο Έλληνας καλλιτέχνης μένει πιστός στην πιο μακρινή παράδοση της γλυπτικής, στην κοινωνική και κοινοτική της συνιστώσα.

Τα περιβαλλοντικά έργα του Βαρώτσου μπορούν να διαβαστούν σαν ένα είδος μεγάλης μεταφορικής σύνθεσης και η τάση τους να υπάρχουν κυρίως ως εικόνα πρέπει να αντιμετωπίζεται ως μια ιδιαίτερη και ηθελημένη περίπτωση μη εννοιολογικής τέχνης. Όταν μιλάει για ξεπέρασμα της αναλυτικής συνιστώσας της τέχνης, πιθανότατα ο Βαρώτσος αυτό εννοεί: το ξεπέρασμα της θεωρητικής και εννοιολογικής συνιστώσας υπέρ των εικόνων-μεταφορών που προσπαθούν να συνδεθούν με την ενδοχώρα του κόσμου. Οι μεγάλες μεταφορικές εικόνες του Κώστα Βαρώτσου τοποθετούνται επομένως ως ίχνη ενός αρχαϊκού στρώματος της θεωρητικής περιέργειας και της εμπειρίας του κόσμου. Ο *Ποιητής*, ο *Δρομέας*, οι *Ορίζοντες*, η *Μόρτζια*, η *Κλεψύδρα* διεκδικούν μια καταγωγή στην οποία έχει τις ρίζες της η δική μας εμπειρία του πραγματικού, η σχέση μας με τη ζωή, με την ιστορία και τη φύση. Η κατάπληξη, αλλά και η αμηχανία που νιώθει κανείς μπροστά στη *Μόρτζια*, οφείλονται στο γεγονός ότι το έργο αυτό δεν αντιστοιχεί στα στάνταρ μιας γλώσσας που τείνει στην αντικειμενική μονοφωνία, δηλαδή σε μια συγκεκριμένη και επαληθεύσιμη έννοια. Ο Βαρώτσος δεν προσπαθεί να εκθέσει γλωσσικά το άπιαστο της πραγματικότητας, προσπαθεί μάλλον να την απεικονίσει οπτικά σε μια διάσταση μη εννοιολογική. Γι' αυτό στις συνεντεύξεις του υποστηρίζει ότι η φιλοδοξία του είναι τα έργα του να γίνουν μέρος του πραγματικού: γιατί είναι στο πραγματικό που αυτά τα έργα συμβαίνουν, και δεν εξηγούν τίποτα, το πολύ πολύ να έχουν κάποιες αναφορές σε κάτι άλλο, σαν δυνατές εικόνες και μεταφορές. Η αναζήτηση του Κώστα Βαρώτσου παραμένει ανοιχτή, όχι τόσο και όχι μόνο από την άποψη της φαινομενολογικής ανάπτυξης της φόρμας, της σύνταξης και διεύρυνσης της καλλιτεχνικής γλώσσας, αλλά ακριβώς στο επίπεδο της περιβαλλοντικής προβληματικής. Πράγματι, αν από τη μια πλευρά ο Βαρώτσος ενδιαφέρεται να εξασφαλίσει την ιστορικότητα της καλλιτεχνικής του έκφρασης, από την άλλη ενδιαφέρεται να αναπτύξει νέους τρόπους κατανόησης της παρέμβασης στο περιβάλλον, ακόμη και σε μεθοδολογικό επίπεδο. Από αυτή την άποψη η αναζήτησή του μοιάζει αδιάρρηκτα δεμένη με τον αστικό σχεδιασμό και επομένως με την απεικόνιση της εικόνας της πόλης. Η σημασία της καλλιτεχνικής του εμπειρίας βρίσκεται στο ότι επανασυγκέντρωσε την προσοχή στην κοινωνική λειτουργία της γλυπτικής και στο ότι πίστεψε ότι η περιβαλλοντική τέχνη μπορεί να αποκτήσει μια εξέχουσα θέση στο πλαίσιο μιας δημόσιας συζήτησης για τα πεπρωμένα της πόλης και του περιβάλλοντος στο οποίο κατοικούμε.

Μετάφραση από τα ιταλικά: Ανταίος Χρυσοστομίδης

Άγιος Ιωάννης Ρέντης, κεντρική πλατεία /
Aghios Ioannis Rentis, central square (2003)

of creating images-metaphors that seek to connect with the world's hinterland. Costas Varotsos' large-scale metaphorical images appear as traces left by an archaic reality, by an archaic theoretical curiosity for the world, an archaic way of experiencing the world. The *Poet*, the *Runner*, the *Horizons*, the *Morgia*, the *Hour-Glass* bespeak an origin in which our very experience of reality, our own way of relating to life, to history and nature are rooted. The sense of amazement, but of unease as well, that one experiences when standing in front of *La Morgia* stems from the fact that this work does not correspond to the standards of a language that produces an objective, univocal meaning; that is, a precise and verifiable concept. Varotsos does not try through his language to expose the ineffability of the real, but rather to visually represent it in a "non-conceptual" manner. This is why he argues in his interviews that he aims for his works to become part of the real: because the real is where these works literally come to life, attempting no explanations, simply making references at best to something else, in the form of powerful images and metaphors.

Costas Varotsos' approach remains open, not only in terms of the form's phenomenological development and of the formulation and elaboration of an artistic language, but precisely on the level of the environmental problematic. If indeed Varotsos is on the one hand concerned to ensure the historical character of his own artistic language, he is on the other also concerned to develop new ways of understanding the practice of environmental intervention, even in terms of methodology. From this standpoint, his work appears firmly bound to urban planning and therefore to a representation of the city's image. The significance of his artistic expression is to be found in the way he has brought attention to the social function of sculpture and in his belief that environmental art can play a prominent role in the sphere of a public discourse regarding the city and the space in which we live.

Editing in English: Maria Skamaga

Κώστας Βαρώτσος: Ο σύγχρονος μοντέρνος

Ο Βαρώτσος μεγαλώνει στο μοντέρνο και βιώνει το μετά-το-μοντέρνο, μελετά το μοντέρνο και δημιουργεί στη μετά-το-μοντέρνο συνθήκη.

Ο Βαρώτσος μαθητεύει στη δύναμη της «αλήθειας» του μοντέρνου, βιώνει την υπονόμευση του μεσσιανισμού του μοντέρνου από την εννοιολογική τέχνη και, εν μέσω της σχετικότητας, αλλά και της πολιτιστικής, πολιτικής και υπαρξιακής αποσπασματικότητας της μετανεωτερικής εποχής και «της ευτυχισμένης Βαβέλ»[1] εξακολουθεί να πιστεύει στην ανανεωτική δύναμη του μοντερνισμού. Βλέπει το μοντερνισμό ως τη μόνη δυνατότητα να προταθεί το νέο, η γέννα του οποίου προϋποθέτει τη βαθιά κατανόηση του παρελθόντος και πολιτισμική συνείδηση της Ιστορίας.

Εν μέσω θρήνων για το θάνατο των ιδεολογιών, του πραγματικού, της αυθεντίας, του ατόμου και της Ιστορίας, ο Βαρώτσος, ως ουτοπικός καλλιτέχνης του μοντερνισμού, πιστεύει στη δύναμη του λόγου και στην ενέργεια της έκφρασης του έργου τέχνης.

Αντί να θρηνεί για «τον ταραγμένο θάνατο του μοντερνισμού»[2] ή να αναζητά οχήματα πρωτοτυπίας και ασφάλειες μεταμοντέρνας διαδικασίας, δημιουργεί, κωφός και τυφλός στις Σειρήνες, με την αυτοπεποίθηση του στρατευμένου στην υπόθεση της σύγχρονης τέχνης, έργα που είναι τωρινά, επειδή είναι τόσο παλιά όσο η Ιστορία του τόπου του και του δυτικού κόσμου. Έργα που χαρακτηρίζει μια εσωτερική ενέργεια, ενέργεια που είτε αιχμαλωτίζουν είτε εκλύουν και η οποία τελικά αποδίδεται ξανά πίσω στον τόπο, το χώρο και την Ιστορία που τα γέννησε. Η ίδια η λέξη «ενέργεια», που συχνά χρησιμοποιεί ο καλλιτέχνης, τον σχετίζει με τις ηθικές αξίες του μοντερνισμού, αλλά και τον χαρακτηρίζει ως δημιουργό.

«Στο σημερινό δημόσιο χώρο, το θέατρο του κοινωνικού και το θέατρο του πολιτικού, όπου και τα δύο καταλήγουν όλο και πιο πολύ σ' ένα μεγάλο μαλακό σώμα με πολλά κεφάλια»[3], ο Βαρώτσος αντιπαρατάσσει την προσωπική του πειθώ και τελικά και τη δύναμη να κάνει πράγματα που δεν ομφαλοσκοπούν στο σώμα της τέχνης. Κατέχει και χειρίζεται την ουτοπική αισιοδοξία και αυτοπεποίθηση της δημιουργίας του μοντερνισμού, προσπερνώντας την κρίση της επαγγελθείσας πρωτοπορίας του σε ιδέες και θεσμούς, αλλά και την αγωνία της επιβεβλημένης αναζήτησης του νέου από το μεταμοντέρνο καιρό μας.

Αν και βιώνει την κατάρρευση των ιεραρχιών, πράττει με την πίστη ότι η ατομική δημιουργία έχει τη δύναμη να ανασυστήσει το συλλογικό, αν μάλιστα αυτή γίνει παράδειγμα που και άλλες μονάδες-άτομα θα ακολουθήσουν ή όταν ο ίδιος επιχειρεί να διαμορφώσει πλαίσια για τη λειτουργία των μονάδων-ατόμων. Το όραμα του Βαρώτσου για κάτι διαφορετικό ή καλύτερο από το παρόν καθεστώς (όπως θα έλεγε και ο Αντόρνο), η μεθοδική του αναλυτικότητα, η αποφασιστική του θέση σχετικά με την ηθική ανεξαρτησία της τέχνης τον κατατάσσει στους μοντερνιστές.

Αν και, ως μεταμοντέρνο υποκείμενο, έχει συνείδηση του τέλους των μεγάλων στόχων και ερμηνειών, σκέπτεται και πράττει ως καλλιτέχνης του μοντερνισμού, δηλαδή «ως εάν να μην είχαν εδώ και καιρό τελειώσει οι μεγάλες αφηγήσεις της ανθρωπιστικής ιστορίας...»[4] Δε χάνει την εμπιστοσύνη στην ικανότητα του ατόμου να πράττει ατομικά, αφού εδράζει τον προβληματισμό του στην προίκα της παράδοσης και αφού έχει προηγουμένως καταφέρει να συλλογιστεί συνολικά την υπόθεση του πολιτισμού του τόπου του και της δικής του αναφοράς στη δυτική Ιστορία. Με τα πόδια στον καιρό του και με το νου στις αξίες του μοντέρνου, επενδύει με πίστη στη δική του και στις ατομικές προσπάθειες, ταυτόχρονα δυσπιστώντας έμπρακτα τόσο στον ντετερμινισμό του πλαισίου του μοντερνισμού όσο και στην αποσάθρωση του πλαισίου του μεταμοντερνισμού. Προτείνει το ατομικό έργο και τη μανική ατομική προσπάθεια, επιχειρώντας πάντα να αναδείξει το συλλογικό σώμα της Ιστορίας που βρίσκεται στη βάση του κάθε έργου και του ίδιου ως δημιουργού, πιστεύοντας παράλληλα ότι έτσι θα παρέμβει, πέρα απ' όσο φυσιολογικά του αναλογεί ως ατόμου-δημιουργού, στο συλλογικό σώμα μιας πολιτισμικής πραγματικότητας και μιας εικαστικής δημιουργίας που ο ίδιος οραματίζεται με αξίες ηθικές.

1. D. Hebdige, "A report on the western front: Postmodernism and the 'politics' of style" in F. Frascina, J. Harris, (eds.), *Art in Modern Culture: An Anthology of Critical Texts*, London, The Open University Press and Phaidon, 1999, p. 331.

2. Αφορά τη Sherrie Levine και αναφέρεται στο Y. Bois, "Painting: The task of mourning" in F. Frascina, J. Harris, (eds.), op. cit, p. 326.

3. Αναφέρεται από τον Jean Baudrillard, στο D. Hebdige, "A report on the western front: Postmodernism and the 'politics' of style" in F. Francina, J. Harris, (eds.), op. cit, p. 332.

4. V. Burgin, "The absence of presence" in C. Harrison, P. Wood, (eds.), *Art in Theory. 1900-2000*, Oxford, UK, Blackwells, 2003, pp. 1068-72.

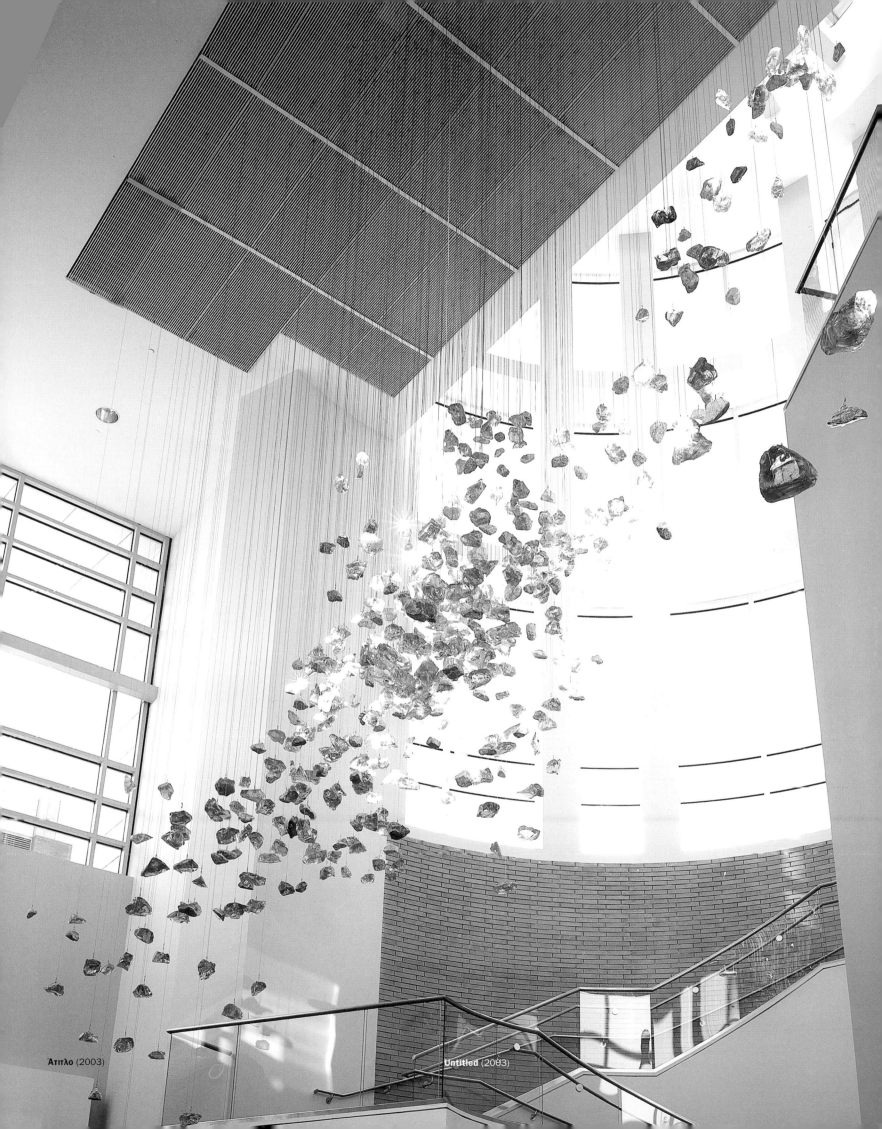

Άτιτλο (2003) Untitled (2003)

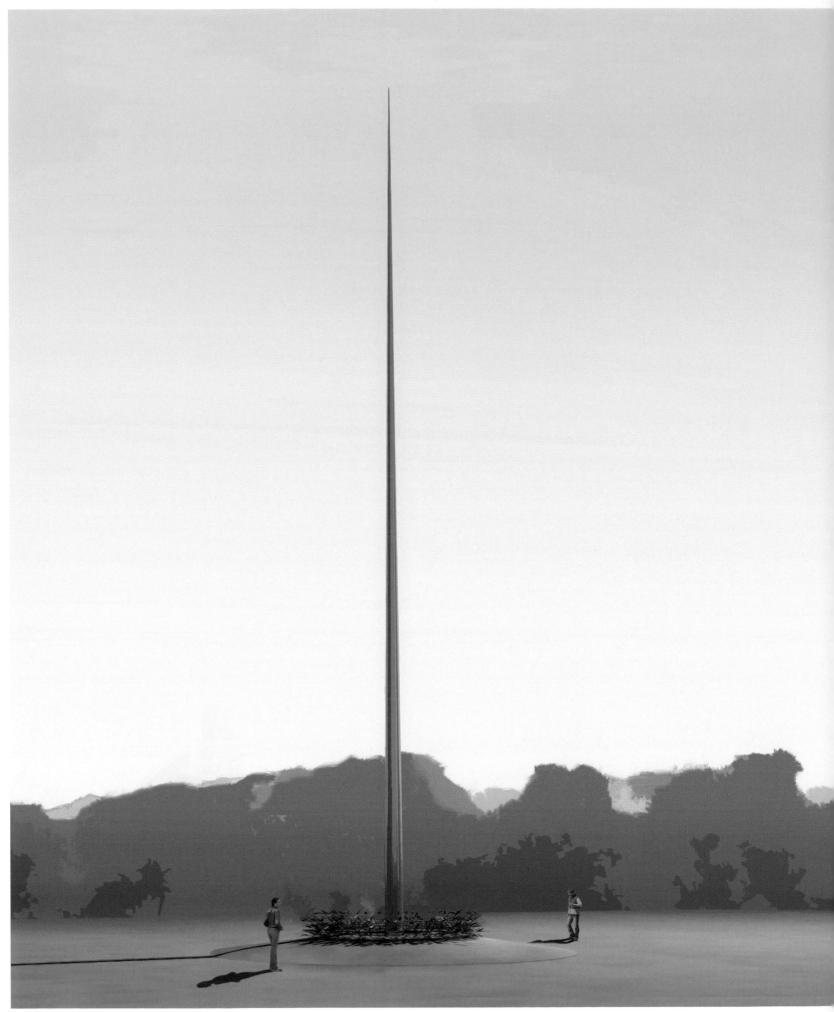

Τρισδιάστατη απεικόνιση μελέτης κατασκευής μνημείου στη **Θέρμη Θεσσαλονίκης** (2004)
Three-dimensional representation of a monument construction in Thermi Thessaloniki, Greece (2004)

Costas Varotsos: The contemporary modern

Varotsos as an artist grows up within the modern and experiences the post-modern; he studies modernism in depth and creates his art within the environment of post-modernism.

He is trained in searching for modernism's power of "truth", he experiences conceptual art's undermining of modernism's messianic character and in the midst of the relativity, as well as the cultural, political and existential fragmentation that marks post-modernism and the "happy Babel"[1] continues to believe in modernism's regenerating potential. He views modernism as the only possibility for proposing the new, the birth of which presupposes a profound understanding of the past and a cultural awareness of History.

Amid laments for the demise of ideologies, of the real, of authorship, of the individual and of History, Varotsos believes, in the manner of the utopian artist of modernism, in the power of rationalism and in the expressive energy of the work of art.

Instead of grieving for "the uneasy death of modernism"[2] or seeking mediums of originality and the security of post-modern processes, he turns a deaf ear and a blind eye to the Sirens and with the self-confidence of someone programmatically engaged in the cause of contemporary art creates works that are contemporary precisely because they are as old as his homeland's past and that of the western world; works marked by an internal energy that they either possess or attract and which they eventually return to the land, the space and History that gave birth to them. The very term "energy" that Varotsos himself often uses, associates him with the moral values of modernism, but also characterizes him as an artist.

Within today's "... public space, the theater of the social and the theater of politics are both reduced more and more to a large soft body with many heads"[3], and against this Varotsos juxtaposes his own persuasion and ultimately the power to do things that do not look upon the body of art in a navel-gazing manner. He possesses and employs modernism's utopian optimism and creative confidence, going beyond the ideological and institutional crisis of its professed avant-gardism as well as beyond the angst caused by a constant search for the new, a condition imposed by our post-modern era.

Although experiencing the fall of hierarchies, he acts upon his faith that individual creativity has the potential to re-constitute the collective, more so if it becomes an example for other individuals to follow, or when he himself attempts to formulate contexts within which the individual may operate. Varotsos' vision of something that is different or better than the present condition (as Adorno might also say), his methodical attempts at analysis, and his resolute stance as to arts' moral independence rank him among the artists of modernism.

Despite the fact that, being a subject of the post-modern era, he is aware of the end of great goals and interpretations, he nevertheless thinks and acts as a modernist artist, that is, "as if the grand narrative of humanist history were not yet, long ago, over..."[4] He does not lose faith in the subject's ability to act individually, having based his problematic in the legacy of tradition and having first managed to contemplate in its entirety the culture of his land and the way he relates to western History. Standing firmly on the ground of his own post-modern time while his mind soars to the values of modernism, he trustingly invests in his own effort and in the efforts of individuals, actively distrusting at the same time both modernism's deterministic character and post-modernism's disintegrated context. What he puts forth is the work of the individual and the obsessive individual effort, always attempting to highlight the collective body of history underlying everyone of his works, as well as his own identity as an artist; always believing at the same time that this is the way to intervene –beyond the natural extent to which he would be allowed to do

1. D. Hebdige, "A report on the western front: Postmodernism and the 'politics' of style" in F. Frascina, J. Harris, (eds.), *Art in Modern Culture: An Anthology of Critical Texts*, London, The Open University Press and Phaidon, 1999, p. 331.

2. Refers to Sherrie Levine and is found in Y. Bois, "Painting: The task of mourning" in F. Frascina, J. Harris, (eds.), op. cit., p. 326.

3. A quote by Jean Baudrillard, found in D. Hebdige, "A report on the western front: Postmodernism and the 'politics' of style" in F. Frascina, J. Harris (eds), op. cit, p. 332.

4. V. Burgin, "The absence of presence" in C. Harrison, P. Wood (eds.), *Art in Theory. 1900-2000*, Oxford, UK, Blackwells, 2003, pp. 1068-72.

Άτιτλο / Untitled (2001)

Μόνο έτσι μπορεί κανείς να δει το έργο που έχει παράξει τα τελευταία χρόνια αυτός ο άνθρωπος του κόσμου σε Ευρώπη και Αμερική, με απίστευτες ταχύτητες και ρυθμούς δυσερμήνευτους, και μόνο έτσι μπορεί κανείς να ξαναδεί και να προσεγγίσει ό,τι έχει κάνει ως τώρα, αλλά και να ερμηνεύσει τον άνθρωπο, το δάσκαλο και το πολιτικά ενεργό ον που χαρίζει, δεν του χαρίστηκαν και ο ίδιος δε χαρίζεται στον εαυτό του.

Τα έργα του Βαρώτσου συλλαμβάνονται πάντα σε σχέση με το χώρο και αναπνέουν τον αέρα του χώρου είτε πρόκειται για μνημειακές στάσεις όπως το έργο του στη Μόρτζια στα Απέννινα, είτε για μνημειακές δηλώσεις όπως ο *Ποιητής* της Πύλης Αμμοχώστου ή της Καζακαλέντα και η *Γέφυρα* στην Μπιενάλε της Βενετίας, τώρα στη συλλογή της Fondazione Vigleta στο Πιεμόντε, είτε για μνημειακές σημειώσεις όπως οι υαλόμαζες που ανηφορίζουν στο κάστρο της Ροκασκαλένια στο Αμπρούτζο και η γυάλινη γραμμή του *Ορίζοντα* της Fondazione Villa Benzi Zecchini στο Βένετο, είτε για μνημειακά σημεία, όπως η *Κλεψύδρα* στον ομφαλό της γης.

Τα έργα του χαϊδεύουν το χώρο και ο χώρος τα υποδέχεται. Η αίσθηση σεβασμού του χώρου που έχει ο καλλιτέχνης ίσως να προέρχεται από την αρχιτεκτονική του παιδεία, ίσως και από τον έμφυτο σεβασμό του στην ιστορία και την παράδοση του μοντερνισμού. Και η Ιστορία δεν είναι ποτέ απούσα και από τίποτα, αν κάποιος θέλει να την αφουγκραστεί, αν θεωρεί ότι του χρειάζεται για να πάει παρακεί, όχι αναγκαστικά ως συνέχεια, αλλά κυρίως ως τομή και ξεπέρασμα.

Αυτό είναι προφανές στα παραπάνω έργα, όπου η παρουσία της Ιστορίας είναι περισσότερο από προφανής. Ωστόσο, ακόμα και σε έργα όπως *Η τρέχουσα κόρη* στην πλατεία Μπενέφικα του Τορίνο ο καλλιτέχνης αναμετριέται με την ιστορία του τόπου του και υποκλίνεται στην παρουσία των Τορινέζων της Arte Povera που στοιχειώνουν τον αέρα της πόλης. Το εξέχον όμως με τα έργα του Βαρώτσου είναι ότι παρ' όλα αυτά ή ίσως εξαιτίας αυτών η μνημειακότητα έχει πάντα το ανθρώπινο μέτρο (απόδειξη της βαθιάς γνώσης της πολιτισμικής του παράδοσης) και γι' αυτό οι άνθρωποι που τα βιώνουν και ζουν γύρω τους τα οικειώνονται και τα θεωρούν δικά τους, μέρος της προσωπικής τους ζωής και της καθημερινότητάς τους και εντέλει και της αυτοσυνείδησής τους.[5] Τα ίδια ακριβώς θα μπορούσε κανείς να σημειώσει και για το ζωντάνεμα της πλατείας στον Άγιο Ιωάννη στου Ρέντη στην Αθήνα, που ξαναδόθηκε στους κατοίκους του ξαναβαπτισμένη, κυριακάτικα γιορτινή, συγχρόνως όμως και καθημερινή και ανθρώπινη και σεβαστική για τους ανθρώπους της και τις ανάγκες τους.

Αν τούτο ισχύει για τα γλυπτά του, δε θα μπορούσε να μην ίσχυε για έργα που έχουν έναν προορισμό επιπλέον, πέραν του αισθητικού. Αυτά δηλαδή που πρέπει να αγκαλιάσουν είτε τη λειτουργία, όπως η πρόταση σκηνής για το χώρο συναυλιών στην πλατεία του δημαρχείου του Παλμ Μπιτς ή η πρόσοψη κτιρίου θεαμάτων στην οδό Πειραιώς, αλλά και η πρόταση για το συνεδριακό κέντρο στην Ουάσινγκτον, είτε τη μνήμη, όπως το ηρώο στη Θέρμη της Θεσσαλονίκης, είτε και τα δύο, όπως η πλατεία και θέατρο στο μνημείο του αυτοκράτορα Αυγούστου στη Ρώμη ή το μνημείο πεσόντων στην πλατεία Ωρολογίου στη Βέροια στη Βόρεια Ελλάδα.

Η σκηνή για το χώρο συναυλιών στην πλατεία του δημαρχείου του Παλμ Μπιτς συνιστά μια ελάχιστη χειρονομία που στομώνει τη νοητή τομή δύο κτιρίων, ακολουθεί την κλίμακά τους και δημιουργεί την αναγκαία αγκάλη για να δεξιωθεί τους μουσικούς, να ορίσει τη θέση της ορχήστρας και, στη νοητή επέκταση, και του κοινού.

Στην πρόσοψη που συνθέτει για το κτίριο μουσικών εκδηλώσεων στην οδό Πειραιώς στην Αθήνα, μεταχειρίζεται για το πρώην βιομηχανικό κτίριο το σκυρόδεμα σε επαναλαμβανόμενα ορθογωνικά πλαίσια με εμφυτευμένα κομμάτια διάφανης υαλόμαζας, τα οποία συνθέτουν τυχαίες συσσωματώσεις. Με τον τρόπο αυτό αναιρεί την αυστηρότητα του κάναβου, ενώ οι οπτικές ίνες που φωτίζουν εσωτερικά τις υαλόμαζες, κάνουν ώστε αυτή η αυστηρή πρόσοψη

5. Κατά την παρουσία μου εκεί τον Σεπτέμβριο του 2004, είχα τη δυνατότητα να διαπιστώσω πόσο "δικό τους" θεωρούσαν το γλυπτό όσοι σύχναζαν εκεί, άνθρωποι όλων των ηλικιών και κυρίως χωρίς ειδική εικαστική παιδεία. Επίσης δεν είναι τυχαίο ότι ένα άλλο γλυπτό του με τίτλο *Συνάντηση*, σε οδικό κόμβο στο Bützberg της Ελβετίας, βραβεύτηκε το 2005 με το πρώτο βραβείο Street Trend Award της επιτροπής για την καμπάνια "Στο δρόμο, αλλά με ασφάλεια". Το σκεπτικό της επιτροπής του βραβείου αναφερόταν όχι μόνο στην "κομψότητα της απλής φόρμας με το επιβλητικό ύψος … που παρέχει νέες εμπειρίες ανάλογα με τις αλλαγές του φωτός", αλλά και στην ασφάλεια που παρέχει η στήριξή του σε περίπτωση πρόσκρουσης οχήματος. Έχει ενδιαφέρον να παρακολουθήσει κανείς τις αντιδράσεις που δημιούργησε η τοποθέτηση έργου του Richard Serra με τίτλο *Κεκλιμένο τόξο* (*Tilted arc*) το 1981 στη Federal Plaza της Νέας Υόρκης. Το έργο τελικά καταστράφηκε, με εντολή της αμερικανικής κυβέρνησης, στις 15 Μαρτίου 1989, μετά από σφοδρές αντεγκλήσεις μεταξύ ενοχλούμενων κατοίκων και περαστικών (το έργο χώριζε διαγωνίως στα δύο την πλατεία, εμπόδιζε την πρόσβαση σ' αυτήν, εμπόδιζε τη θέα και τελικά και την επικοινωνία). Ενδιαφέρον για τα επιχειρήματα που ακούστηκαν κατά την ακροαματική διαδικασία έχει αφενός η άποψη του ίδιου του Serra ["Όταν σκέφτεσαι να κάνεις ένα έργο για το δημόσιο χώρο, … πρέπει κανείς να λαμβάνει υπόψη τη ροή της κίνησης, αλλά όχι απαραίτητα να προβληματίζεται για την τοπική κοινωνία και να εγκλωβίζεται στην πολιτική της τοποθεσίας."], όπως και αφετέρου ενός υπαλλήλου γειτονικού κτιρίου, του Danny Katz, που ζούσε καθημερινά την πλατεία ["Κανένα έργο τέχνης που δημιουργήθηκε περιφρονώντας το συνηθισμένο άνθρωπο και μη σεβόμενο το στοιχείο της ανθρώπινης εμπειρίας δεν μπορεί να είναι μεγάλο."]. Βλ. A.C. Chave, "Minimalism and the rhetoric of power" in F. Frascina, J. Harris, (eds.), op. cit., pp. 274-278.

Άτιτλο / **Untitled** (2004)

so as an artist– into the collective body of a cultural reality and of an art that he envisions as possessing specific moral values.

This is the only prism through which one may regard the work produced in recent years, both in Europe and the USA, by this citizen of the world, at incredible speeds and a pace that defies comprehension, and this is the only way in which one may reconsider and approach what he has done so far, but also understand the man, the teacher and the active political being that he is; one who generously gives, to whom nothing was unconditionally given and who never stops working feverishly.

Varotsos' works are always conceived of in relation to space and always breath the air of their particular space, whether they take the form of a monumental stance, as in the case of the work at Morgia in the Apennines, or that of a monumental statement, as in the case of the *Poet* at the Gate of Famagusta (Pyli Ammochostou), the one at Casacalenda and the *Bridge* at the Venice Biennial now in the collection of the Fondazione Vigleta in Piedmont, or that of monumental notes like the glass dots that ascend the Castello of Rocca-scalegna in Abruzzo and the glass line of the *Horizon* at the Fondazione Villa Benzi Zecchini in Veneto, or even that of monumental mass like the *Hourglass* at the "earth's navel".

His works caress space and space welcomes them. The artist's sense of respect for space may be rooted in his training as an architect or even perhaps in his innate respect for the history and tradition of modernism. And History is never absent from anything should someone wish to hearken it, should he believe he needs it if he is to take one step further, not necessarily as an act of continuation, but most importantly as one of rupture and transcendence.

This is obvious in the works mentioned above, where the presence of History is more than obvious. However, even in works such as *The Running Kore* at Turin's Piazza Benefica, the artist confronts the place's history and bows in the presence of Turin's Arte Povera great representatives that haunts the city. But what is remarkable about Varotsos' works is that despite all this, or perhaps because of all this, their monumental character never surpasses human measure (an evidence of the artist's profound knowledge of his own cultural tradition) and this is why the people who experience his works and live around them appropriate them and think them their own, part of their personal lives and daily reality and, ultimately, of their own self awareness. One might note the same as far as the effort to breathe new life into the square of Aghios Ioannis Rentis in Athens is concerned, which was returned to citizens fully renewed, re-baptized in Sunday splendor so to speak, retaining at the same time its qualities as a space associated with their everyday reality, its human proportions, its sense of respect for people and their needs.

If this holds true for his sculptures, then it must also hold true for works whose purpose goes beyond that of pure aesthetics; namely, those works that either attempt to serve a space's particular function as is the case with the stage the artist proposed for the concert space in Palm Beach's Town Hall square, the façade of the building at Pireos Str., Athens, meant to operate as a music events venue, but also the artist's proposal for the Washington Convention Center; or to embrace a space's memory, for example, the war memorial at Thermi, Thessaloniki; or both, as it happens in the case of the square and theater at the tomb of Augustus in Rome, or the war memorial at the "Square of the Clock" in Veria, Northern Greece.

The stage for the concert space in Palm Beach's Town Hall square constitutes a slight

5. During my stay there in September 2004 I discovered the extent to which all those frequenting the square considered the sculpture "their own"; people of all ages and, more importantly, with no particular learning background in the visual arts. Furthermore, it is no coincidence that another one of his sculptures, titled *Encounter*, placed at a road junction in Bützberg, Switzerland, received in 2005 the first Street Trend Award by the committee of the "On the road, but safely" campaign. The committee's statement not only referred to "the elegance of the imposingly high-rising simple form ... which offers new experiences according to the way light changes", but also to the security provided by the work's support structure in the case of a vehicle colliding with it. It is interesting to observe the reaction caused by the installation of a Richard Serra work, titled *Tilted Arc*, in New York's Federal Plaza in 1981. The work was eventually destroyed on 15th March 1989 by order of the American administration after strong opposition to it had been expressed by frustrated citizens and passers-by (the work diagonally divided the square in half, obstructed access to it, the view from it and ultimately communication). What is interesting with respect to arguments articulated during the hearing, is on the one hand Serra's own view ["If you are conceiving a piece for a public space ... one has to consider the traffic flow, but not necessarily worry about the indigenous community, and get caught up in the politics of the site"], and on the other that of Danny Katz, an employee at an adjacent building, who experienced the square on an everyday basis ["No work of art created with a contempt for ordinary humanity and without respect for the common element of human experience can be great"]. See A.C. Chave, "Minimalism and the rhetoric of power" in F. Frascina, J. Harris (eds.), op. cit, pp. 274-278.

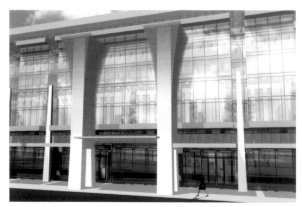

Παρουσίαση μελέτης στο Συνεδριακό Κέντρο της Ουάσινγκτον /
Presentation of the project at the Washington Convention Center (2002)

Μελέτη κατασκευής μνημείου στη Βέροια /
Presentation of a monument construction in Veria, Greece (2004)

να αναπνέει στο ρυθμό των ρυθμισμένων φωτιστικών πηγών. Μια ισορροπία βιομηχανικής αυστηρότητας, όπως αυτή που χαρακτηρίζει το παρελθόν της περιοχής και του δρόμου, και ευαίσθητης προσκλητικής χειρονομίας.

Στην πρόταση για το συνεδριακό κέντρο στην Ουάσινγκτον, σέβεται την αυστηρότητα της πρόσοψης του κτιρίου και προτείνει μια σύγχρονη εκδοχή κιονόκρανων από γυαλί στις κολόνες εισόδου, τονίζοντας απλά την είσοδο στο κτίριο, με τρόπο απλό, συγχρόνως όμως και μνημειακό.

Στην πρόταση για το ηρώο στη Θέρμη της Θεσσαλονίκης που κατασκευάζεται, η λιτή σύνθεση ενός κύκλου και η δυναμική της κατακόρυφου στο κέντρο του υποβάλλουν το σεβασμό και ορίζουν τον τόπο της μνήμης. Το λεπτό και υψίκορμο κατακόρυφο στοιχείο, ξεκινώντας από ένα χαμένο στο βάθος (του χρόνου ή της Ιστορίας) κέντρο και δείχνοντας ένα χαμένο στα ύψη επέκεινα, ενοποιεί το τώρα με το τότε, το εδώ με το εκεί και παρακινεί σε στάση που κάνει χώρο στη μνήμη.

Στην πρόταση για το μνημείο πεσόντων στη Βέροια έχει ένα συνθετότερο ζήτημα να λύσει. Πρέπει να σεβαστεί τη μνήμη των πεσόντων, αλλά και τη μνήμη της πλατείας, που είναι η «πλατεία του ωρολογίου». Εδώ το μνημείο αναπτύσσεται οριζόντια και αποκτά όγκο, αυστηρό και ορθογωνικό, με εγχάρακτη την ένταση από γυάλινες επιφάνειες να πληγώνουν εγκαρσίως κατά την οριζόντια φορά και από τα αριστερά προς τα δεξιά τον ορθογωνικό όγκο, ο οποίος καταλήγει σε μια ήσυχη λεία γυάλινη επιφάνεια με χαραγμένο ένα στεφάνι και λίγες λέξεις. Παράλληλα την κατακόρυφη στο μνημείο ορθογωνική στήλη, μνήμη της άλλοτε βάσης του ρολογιού, επιστέφει με ένα γυάλινο λαβύρινθο, μέσα από τον οποίο αχνοφαίνεται αναδυόμενο ένα ρολόι εν λειτουργία, με σχεδιασμένους στο γυαλί τους λεπτοδείκτες και τα σημεία των ωρών. Ο καλλιτέχνης, ως μεταμοντέρνο υποκείμενο που εκτιμά τις αξίες του μοντερνισμού, υποκλίνεται με τον ίδιο σεβασμό τόσο στο ηρωικό όσο και στο καθημερινό χθες των ανθρώπων, τόσο στη μεγάλη αφήγηση όσο και στη μικροϊστορία της καθημερινότητας.

Τέλος στην πρόταση για πλατεία και θέατρο στο ταφικό μνημείο του αυτοκράτορα Αυγούστου στη Ρώμη, που απέσπασε το πρώτο βραβείο και την οποία έκανε σε συνεργασία με τον αρχιτέκτονα καθηγητή στο Αριστοτέλειο Πανεπιστήμιο Θεσσαλονίκης Μάξιμο Χρυσομαλλίδη, το υπάρχον μνημείο ενσωματώνεται με μοναδικό τρόπο στην αρχιτεκτονική πρόταση που είναι εξίσου λειτουργική και μνημειακή. Η ιδέα της ορχήστρας και του κοίλου των αρχαίων θεάτρων, αλλά και της αρχιτεκτονικής του προϋπάρχοντος μνημείου μεταφράζεται με λιτό χειρονομιακό τρόπο στο κυκλικό κάτοπτρο της σκηνής που πατάει κατακόρυφο στην περιφέρεια του κύκλου της νέας ορχήστρας και στη σπείρα της βάσης του μνημείου, η οποία περιτρέχει την ορχήστρα του θεάτρου και παραλαμβάνει και ως κοίλο τους θεατές.

Είναι αξιοσημείωτο αυτό που συμβαίνει, όταν ο καλλιτέχνης Βαρώτσος έχει να συνδιαλλαγεί με τον αρχιτέκτονα Βαρώτσο ή με τις απαιτήσεις της αρχιτεκτονικής. Σέβεται τη λειτουργική διάσταση της αρχιτεκτονικής είτε αυτή είναι ποσοτική και μετρήσιμη είτε ποιοτική και ιδεολογική-συμβολική. Δε συνθέτει μνημεία του εαυτού του, όπως πολλοί σύγχρονοι «αστέρες» αρχιτέκτονες του σχετικού συστήματος της εικόνας και της υπογραφής ταυτότητας. Αν και κατεξοχήν θα περίμενε κανείς από έναν καλλιτέχνη, που έχει γνώση των σημερινών απαιτήσεων της αγοράς «αστεριών» με ζητούμενα εφευρετικότητα και πρωτοτυπία και με αναγνωρίσιμη υπογραφή, να εναρμονιστεί, ο Βαρώτσος ανθίσταται. Τόσο ως καλλιτέχνης που καλλιτεχνεί όσο και ως καλλιτέχνης που αρχιτεκτονεί, συνομιλεί και παίρνει στα σοβαρά τις ανάγκες και τις προσδοκίες κάθε φορά των ανθρώπων, τις εγγραφές της Ιστορίας, τις ιστορίες των τόπων και τη σύσταση του genius locorum, γνωρίζοντας πού πατά και πού βαδίζει. Ένας τέτοιος μοντέρνος καλλιτέχνης αποδεικνύεται αληθινά διαλεκτικός με την Ιστορία και την παράδοση, και γι' αυτό μπορεί να γίνεται σοβαρά μοναδικός, ανεπιτήδευτα πρωτότυπος και ανθρώπινα μνημειακός.

6. Ο αρχιτεκτονικός σχεδιασμός του χώρου έγινε από το λέκτορα του τμήματος Αρχιτεκτόνων στο ΑΠΘ αρχιτέκτονα Δ. Κονταξάκη.

7. Ο αρχιτεκτονικός σχεδιασμός της πλατείας έγινε από τον καθηγητή του τμήματος Αρχιτεκτόνων στο ΑΠΘ αρχιτέκτονα Ν. Καλογήρου.

Μελέτη επέμβασης στην πλατεία Augusto Imperatore /
Presentation of the project in Piazza Augusto Imperatore (2001)

gesture that blunts the imaginary intersection of two buildings, harmonizes with their scale and forms the bosom that will welcome the musicians, define the orchestra's place and, in its imaginary extension, that of the audience.

In the façade the artist composes for the building at Pireos Str., a former industrial building that is to host music events, he uses reinforced concrete to create repeated rectangular frames in which transparent masses of glass have been inserted, creating random composite structures. In this way, he counteracts the grid's austere character, while optical fibers that illuminate the glass masses from within allow this stark façade to breathe at the tempo that these sources of light have been regulated to keep. Thus, balance is achieved between the stern industrial quality that characterizes the past of the particular area and street, and a sensitive, inviting gesture.

In his proposal for the Washington Convention Center, the artist shows regard for the austere character of the building's façade and suggests a contemporary version of glass capitals for the columns at the building's entrance, subtly underscoring the entrance itself in a way that is both simple and at the same time monumental.

As far as the war memorial at Thermi, Thessaloniki is concerned, now in the process of construction[6], the unadorned composition of a circle and the dynamics of the perpendicular at its centre intimate a sense of respect and define the locus of memory. The work's tall and thin vertical element that shoots from a centre lost in the depths of time or History and points to a hereafter lost in soaring heights, unifies the now and then, the here and there and encourages a stance that makes room for memory.

In the case of the proposal for the war memorial in Veria[7] he is faced with a much more complex issue that needs to be resolved. He must respect both the memory of those that perished as well as the memory of this particular square, known as the "square of the clock". Here, the monument develops horizontally and acquires a stark, orthogonal volume, etched with the tension created by glass surfaces that horizontally cut through it from left to right, ending in a quiet, smooth glass surface upon which a wreath and a few words have been carved. At the same time, the artist crowns the orthogonal stele rising vertically from the monument, a reference to the clock's base of old, with a glass labyrinth through which a working clock is faintly seen to emerge; its hours and hands imprinted on the glass. The artist, being a post-modern subject who holds the values of modernism in high regard, bows with equal respect before both the heroic and the prosaic aspects of the human past; before both the grand narratives and the history of everyday life and small things.

Finally, in the case of the proposal for a square and theater at the tomb of Augustus in Rome, which was awarded first prize and was formulated in co-operation with Maximos Chrysomallides, an architect and professor at the Aristotle University of Thessaloniki, the existing monument is incorporated in a unique manner into the proposal's architectural design, whose character is both functional and monumental. The notion of an ancient theater's orchestra and circle of seats, as well as the architecture of the existing monument, are freely transcribed into the stage's circular mirror, which is vertically placed at the new orchestra's circumference, and into the spire at the monument's base, which in turn runs along the theater's circumference creating a concave frame that will embrace the audience.

It is remarkable to observe the outcome of the dialogue between Varotsos the artist and Varotsos the architect or between the artist and the requirements set by architecture. He has respect for the functional dimension of architecture, be that quantitative and measurable or qualitative and ideological or symbolic. He does not construct monuments

6. The space's architectural design was made by D. Contaxakis, architect and lecturer at the School of Architecture, Aristotle University of Thessaloniki.

7. The square's architectural design was made by N. Kalogirou, architect and professor at the School of Architecture, Aristotle University of Thessaloniki.

to himself, as many contemporary "star" architects do within this system that rests on image and signature. Although one might expect from Varotsos to conform to the system, as he is an artist with full knowledge of the demands raised by today's art world and market of "stars", which seeks resourcefulness and originality and a recognizable signature, he however resists. Both as an artist creating art and as an artist producing architecture, he engages in a dialogue with people and takes their needs and expectations very seriously as he does the body of History, the stories of places, and the constitution of the genius locorum, always aware of where he is stepping and what he is doing. Such a modern artist proves himself to be truly engaged with History and tradition, and this is why he can be seriously unique, unaffectedly original and humanly monumental.

Translation in English: Maria Skamaga

Άτιτλο (2004) **Untitled** (2004)

Κώστας Βαρώτσος: Ένας καλλιτέχνης του χώρου

Ο Κώστας Βαρώτσος έχει πραγματοποιήσει ένα σύνολο έργων μέσα στο χώρο και σε διάλογο με αυτόν: σε κλειστούς χώρους μουσείων και αιθουσών τέχνης, στο δημόσιο περιβάλλον του σύγχρονου άστεως, στο αχανές ή στο περιορισμένο περιβάλλον του φυσικού τοπίου. Η ένταξη ενός αντικειμένου σε κάποιο χώρο συνεπάγεται την οικειοποίηση του χώρου αυτού, αλλά στην περίπτωση του Βαρώτσου πρόκειται για οικειοποίηση αισθητικής φύσεως, αφού το αντικείμενο, συνυφασμένο με το περιβάλλον του χάρη σε ένα δίκτυο αναφορών, αφυπνίζει την αισθητική κρίση. Αυτά τα αντικείμενα διασχίζουν πολλά σύνορα και, μολονότι ξένα προς το δεδομένο περιβάλλον, συνάπτουν σχέσεις μαζί του και ενθαρρύνουν ένα διάλογο που επιτρέπει να κατανοήσουμε τα ιδιαίτερα χαρακτηριστικά τόσο του αντικειμένου όσο και του περιβάλλοντός του. Ο χώρος υφίσταται στο βαθμό που περιέχει αντικείμενα και αντιστρόφως. Τα έργα του Βαρώτσου είναι συγκεκριμένα ως προς το χώρο και η σύλληψή τους γίνεται επί τόπου, σχεδιάζονται και υλοποιούνται σε συνάρτηση με το περιβάλλον τους. Σε όλες τις περιστάσεις ο καλλιτέχνης επιδεικνύει το δέοντα σεβασμό, αφού λαμβάνει υπόψη τα ιδιαίτερα γνωρίσματα των συγκεκριμένων τοποθεσιών, τα οποία διατηρεί και διευρύνει είτε διαφυλάσσοντας την αισθητηριακή συνέχεια είτε, αντιθέτως, εισάγοντας μια μορφή ρήξης σ' αυτή την αντίληψη. Στην πορεία, δεν εισάγει απλώς μια νέα χωρική διάσταση, αλλά και μια διάσταση χωροχρονική, ιδιαίτερα στις περιπτώσεις των υπαίθριων έργων του. Οι μεταβολές των οπτικών και μετεωρολογικών συνθηκών αποτελούν ουσιώδες δυναμικό στοιχείο της αντίληψης του θεατή. Από αυτή την άποψη, η προτίμηση του καλλιτέχνη για το γυαλί ως μέσο έκφρασης έχει καθοριστικό αντίκτυπο. Ανάλογα με τις μεταβαλλόμενες περιστάσεις, το γυαλί αντανακλά, φιλτράρει ή παραμένει διάφανο. Το γυαλί μπορεί να γίνει ένα με το φως, τον αέρα και το νερό, και σαν κάτοπτρο να αποτελέσει ένα είδος επιφάνειας για κάθε μορφή ενέργειας. Το γυαλί είναι υλικό ταυτόχρονα εύθραυστο και εν δυνάμει επικίνδυνο. Τα γλυπτά απαρτιζόμενα από κομμάτια και θραύσματα γυαλιού προσδιορίζουν τη διαχωριστική γραμμή που τα χωρίζει από το θεατή, προστατεύουν την αυτονομία τους.

Το έργο του Βαρώτσου είναι ταυτόχρονα δομικό και παιγνιώδες, διαισθητικό και εντούτοις ορθολογικό. Τα αντίθετα συνυπάρχουν τόσο μέσα στα ίδια τα έργα όσο και στη σχέση των έργων με το περιβάλλον τους: ανοικτό-κλειστό, μέσα-έξω, εύθραυστο-συμπαγές, διαφάνεια-πυκνότητα, στατικότητα-δυναμισμός, κενό-πληρότητα. Το μεν δεν μπορεί να υπάρξει χωρίς το δε και το «εδώ» αποκτά νόημα μόνο μέσω του «εκεί». Στο γλωσσάρι των μορφών που κρύβονται πίσω από το έργο του περιλαμβάνονται καθολικά και διαχρονικά σχήματα, όπως το τετράγωνο, ο κύκλος και το τρίγωνο. Οι ανθρώπινες όμως φιγούρες του –κυρίως στα μεγαλύτερα, τα μνημειώδη έργα του– εί-

ναι αναμφισβήτητα εμπνευσμένες από την ελληνική αρχαιότητα, εξ ου και οι μυθολογικές τους στάσεις. Καθεμία από τις δημιουργίες του μαρτυρεί το σεβασμό του καλλιτέχνη για τη φύση, για τις προϋπάρχουσες μορφές και δομές, αλλά επίσης και για τον κάτοικο και τον αποδέκτη του έργου, διότι το έργο αυτό δεν μπορεί να υπάρξει χωρίς αστική και οπτική συμμετοχή του θεατή. Ο Βαρώτσος είναι καλλιτέχνης του χώρου, τον οποίο βελτιώνει αισθητικά και στον οποίο καταφέρνει να δημιουργήσει μια τεταμένη ισορροπία μεταξύ του προσδοκώμενου και του αναπάντεχου.

Με το έργο του ο Βαρώτσος επιχείρησε ένα είδος επανασύνδεσης με την καθιερωμένη παράδοση της τέχνης σε δημόσιους χώρους, όπως τα μνημεία και τα αγάλματα. Ωστόσο το πλαίσιο στο οποίο εκτίθενται τα έργα αυτά, ο πολιτισμός, η τέχνη και η γενικότερη θέαση του κόσμου έχουν μεταβληθεί ριζικά. Οι μεγάλες αφηγήσεις του παρελθόντος που εξασφάλιζαν συνοχή και υπέθαλπαν την κυρίαρχη ιδεολογία μιας συγκεκριμένης περιόδου έχουν δώσει τη θέση τους σε έναν κατακερματισμένο και προβληματικό κόσμο που σπάνια επιτρέπει τον ήρεμο και ειρηνικό στοχασμό.

Συνεπώς, ο Βαρώτσος θέτει το πρόβλημα της ουτοπικής πρόθεσης του έργου τέχνης στο σύγχρονο δημόσιο χώρο. Στο σύγχρονο αστικό περιβάλλον εκτελούνται οι ίδιες λειτουργίες για λογαριασμό του πολίτη όπως και στο αρχαίο άστυ, αλλά στην οικονομία της αγοράς, η οποία έχει ως γνώμονα μόνο τη μαζική κατανάλωση, οι λειτουργίες αυτές υποσκελίζονται από εκκωφαντικές και παραπλανητικές διαφημίσεις και τελικά απαλείφονται από τις φωτεινές πινακίδες νέον και την καθημερινή κυκλοφοριακή συμφόρηση.

Πολλά από τα έργα του προδίδουν μια νοσταλγική ανάμνηση για το ιστορικό παρελθόν της τέχνης και, πιο συγκεκριμένα, για την καλλιτεχνική κληρονομιά της κλασικής αρχαιότητας. Είναι πρόδηλο ότι ο Βαρώτσος επιχειρεί να κάνει επίκαιρη και να ζωντανέψει εκ νέου την κλασική ενότητα του χρόνου, του χώρου και της τοποθεσίας. Ο τυχαίος περαστικός όπως και ο προσηλωμένος θεατής συγκινούνται και επηρεάζονται εξίσου. Ο καλλιτέχνης τούς προτείνει μια νέα εμπειρία αιχμαλωτίζοντας την προσοχή τους, διότι τα ολοκληρωμένα έργα του μεταβάλλουν, τροποποιούν, προσδιορίζουν και προσδίδουν μαγεία στην τοποθεσία που επιλέγει ο καλλιτέχνης, με άλλα λόγια, μεταμορφώνουν τον οικείο καθημερινό κόσμο. Στα έργα του η συνύπαρξη της ανάμνησης και της αποξένωσης, του οικείου και του ανησυχητικά ανοίκειου λειτουργούν ως αλληγορίες τόσο του Καθένα όσο και του homo universalis που κάθε τόσο έρχονται αντιμέτωποι με το μυστήριο της ύπαρξης στον πολύπλοκο σύγχρονο κόσμο.

Μετάφραση από τα αγγλικά: Alphabet

Costas Varotsos: An artist of space

Costas Varotsos has realised a body of works within and in dialogue with space; in visually closed museum and gallery spaces as well as in the public urbanised environment or in the vast or contained settings of the natural landscape. Introducing an object within a space implies an appropriation of this space, but to Varotsos this is an appropriation of an aesthetic nature since the object, which is interwoven with its surroundings in a web of references, becomes the source of aesthetic perception. These objects are crossing many borders off the beaten path and, even though they are alien to a given environment, they set up relations with it and encourage a dialogue, which contributes to an enhanced insight in the particular characteristics and meaning of both the object and its surroundings. Space only exists insofar as it is filled by its contents and vice versa. The works by Varotsos are site-specific and are conceived in situ, they are designed and materialised in function of and in relation with their environment. In each instance, he has had the modesty and the respect to take into account the specific characteristics of the very locations, which he preserves and expands, amongst others by safeguarding the continuity of its sensorial qualities or, quite to the contrary, by introducing a radical variation of its perceptive properties, a form of discontinuity. In the process, he does not merely introduce a new spatial dimension, but equally a spatiotemporal one, especially in the case of the open air artworks. The shifting and changing optical and meteorological conditions become an essential dynamic element in the perception of the spectator. In this respect, his preference for glass as a medium has a decisive impact. According to changing circumstances, glass reflects, filters or is transparent; glass may fuse with light, with air and water, as a mirror it constitutes a surface for all energy. Glass is a material that is at the same time fragile and possibly hurtful. The sculptures made out of fragments of glass and splintered and shivered glass determine the borderline that separates them from the spectator, they are protective of their autonomy.

The oeuvre by Varotsos is at the same time structural and playful, intuitive, yet rational. Opposites meet in both the very artworks themselves as in the interactions and relations which they engage in with their surroundings: open-closed, inside-outside, precariously fragile-solid, transparency-condensation, static-dynamic, emptiness-fullness. The one cannot exist without the other and "here" only begets meaning by "there". The vocabulary of forms that underlies his work is based on universal forms from all times such as the square, the circle and the triangle; yet his human figures –also in the larger, more monumental works– are indubitably inspired by Greek antiquity, whence their mythological posture. Each and every of his realisations bear witness of his respect for nature, for pre-existent and present forms and structures, but equally for the local inhabitant and the user. For his works do not exist in the absence of the tactile and visual participation by the spectator. Varotsos is an artist of space, the space he enhances sensually and in which he manages to create a tense equilibrium between expectation and surprise.

In the body of artworks which he realised, Varotsos attempts to reconnect with time-honoured traditions of art in public space such as the monuments and statues of the past. But the context in which these are situated has changed. Culture, art and the general conception of what the world is like are no longer the same as they used to be, they have lost their consistency. The bygone unity and coherence of the grand discourses underlying the dominant ideology of a certain period has given way to a fragmented and problematic world which only rarely inspires us to contemplate in peace and quiet.

Consequently, Varotsos raises the problem of the utopian purpose and sense of the work of art in contemporary public space. In the contemporaneous urban environment, the same functions are being realised on behalf of the citizen as this used to be the case in the ancient polis, but in our market economy which is solely geared towards mass consumption, they are obliterated by usually rather loud, defacing and disfiguring adverts and publicity spots, neon-lights and a stultifying traffic chaos.

A great number of his works betray a nostalgic remembrance of the art historical past and more precisely of the artistic patrimony of classic antiquity. It is obvious that Varotsos attempts to re-actualise and revitalise the classic unity of time, space and location. The accidental passer-by as well as the attentive spectator both are moved and touched. The artist proposes a new experience to them by capturing their attention, because his integrated works have altered, changed, conditioned and enchanted the location that the artist chose; in other words, the familiar everyday world has partly been transformed. In his works, the coexistence of remembrance and alienation, of familiarity and the irruption of the at times disquietingly strange function as allegories of both Everyman and the homo universalis who are times and again confronted with the mystery of existence in the complexity of the contemporary world.

Translation from Flemish: Yonah Fonce-Zimmerman for Transbabylations

ΤΕΧΝΗ / ΦΥΣΗ ART / NATURE

ΟΣΜΑΤΕ - ΙΤΑΛΙΑ
OSMATE - ITALY

ΤΡΕΒΙΖΟ - ΙΤΑΛΙΑ
TREVISO - ITALY

ΑΜΠΡΟΥΤΖΟ - ΙΤΑΛΙΑ
ABRUZZO - ITALY

ΜΕΤΕΩΡΑ - ΕΛΛΑΔΑ
METEORA - GREECE

ΔΕΛΦΟΙ - ΕΛΛΑΔΑ
DELPHI - GREECE

ΣΙΕΝΑ - ΙΤΑΛΙΑ
SIENNA - ITALY

ΚΑΖΑΚΑΛΕΝΤΑ - ΙΤΑΛΙΑ
CASACALENDA - ITALY

ΛΕΥΚΩΣΙΑ - ΚΥΠΡΟΣ
NICOSIA - CYPRUS

Άτιτλο (2001)

Untitled (2001)

Άτιτλο (2001)

Untitled (2001)

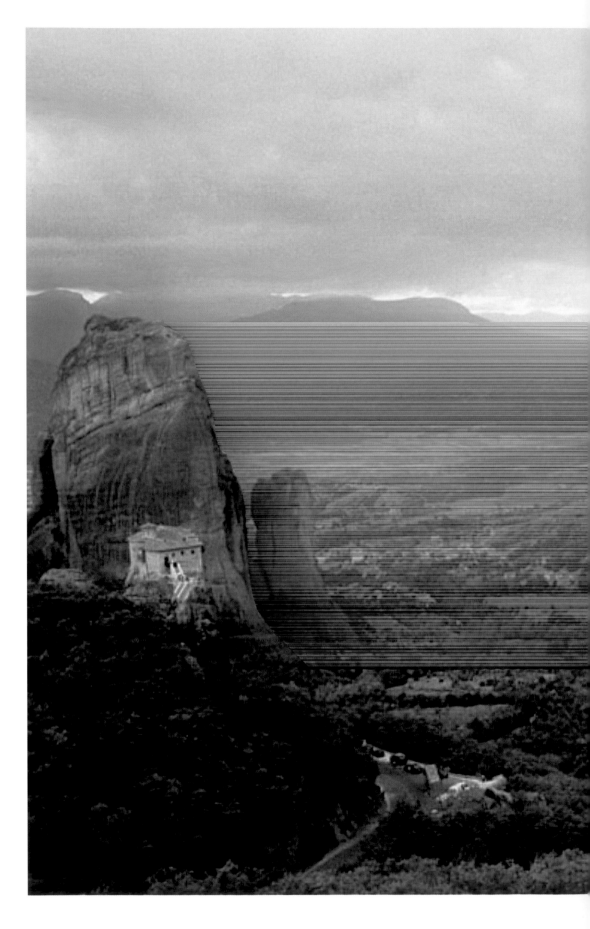

Τρισδιάστατη απεικόνιση επέμβασης στα Μετέωρα, Καλαμπάκα (2003)

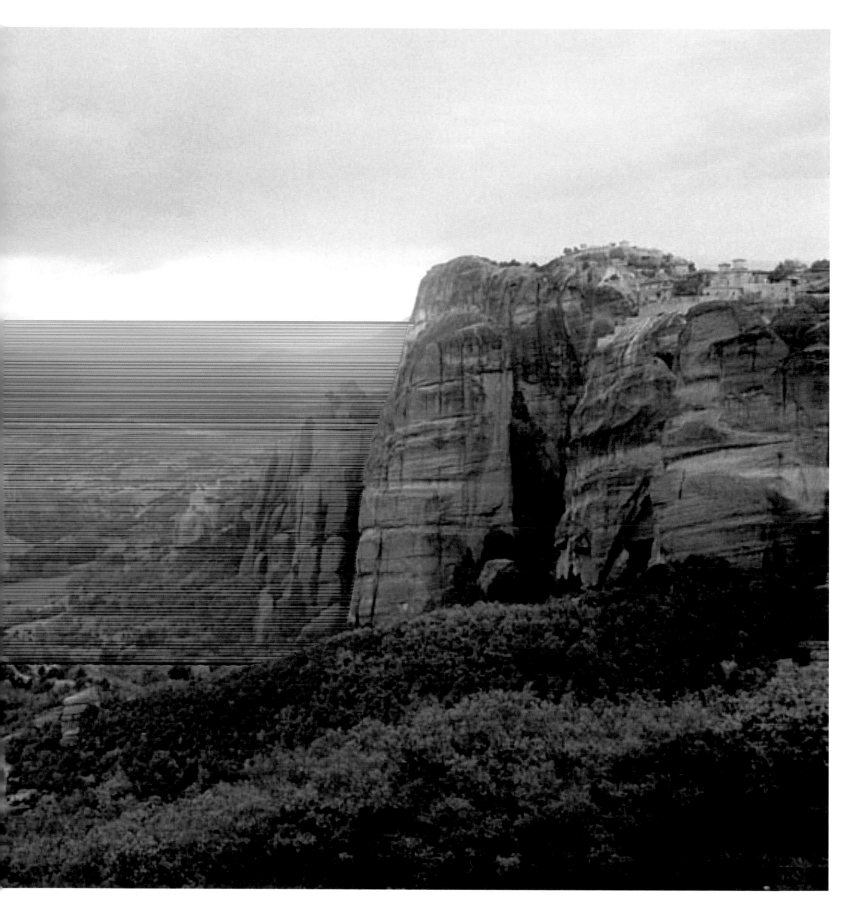

Three-dimensional representation of an intervention in Meteora, Kalampaka, Greece (2003)

Τρισδιάστατη απεικόνιση επέμβασης στα Μετέωρα, Καλαμπάκα (2003)

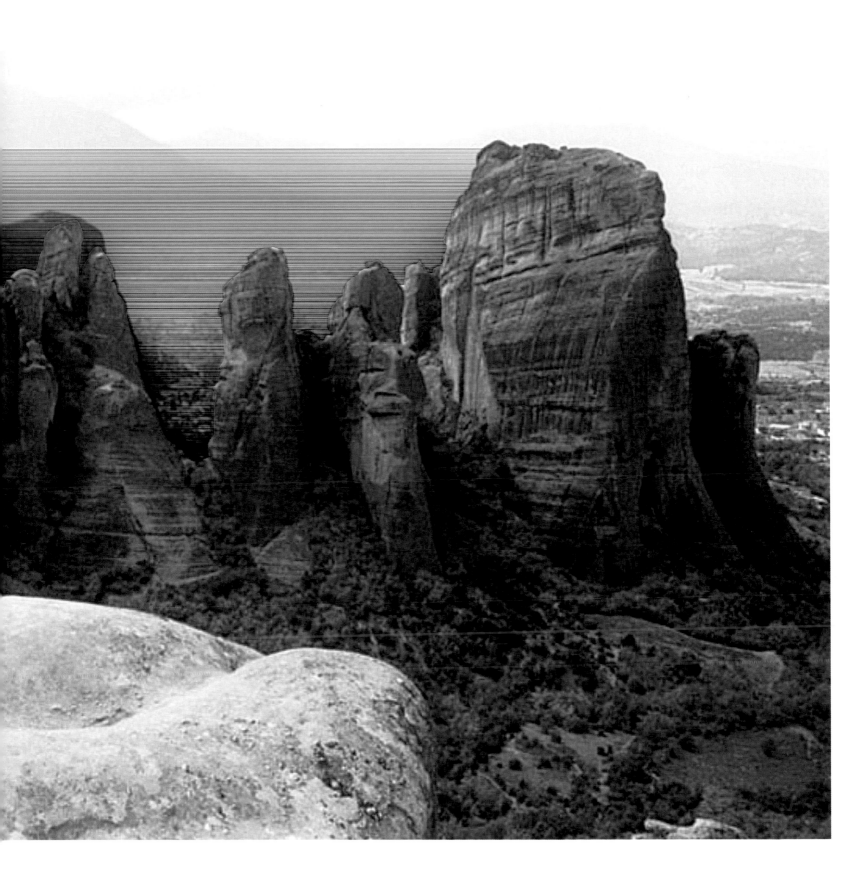

Three-dimensional representation of an intervention in Meteora, Kalampaka, Greece (2003)

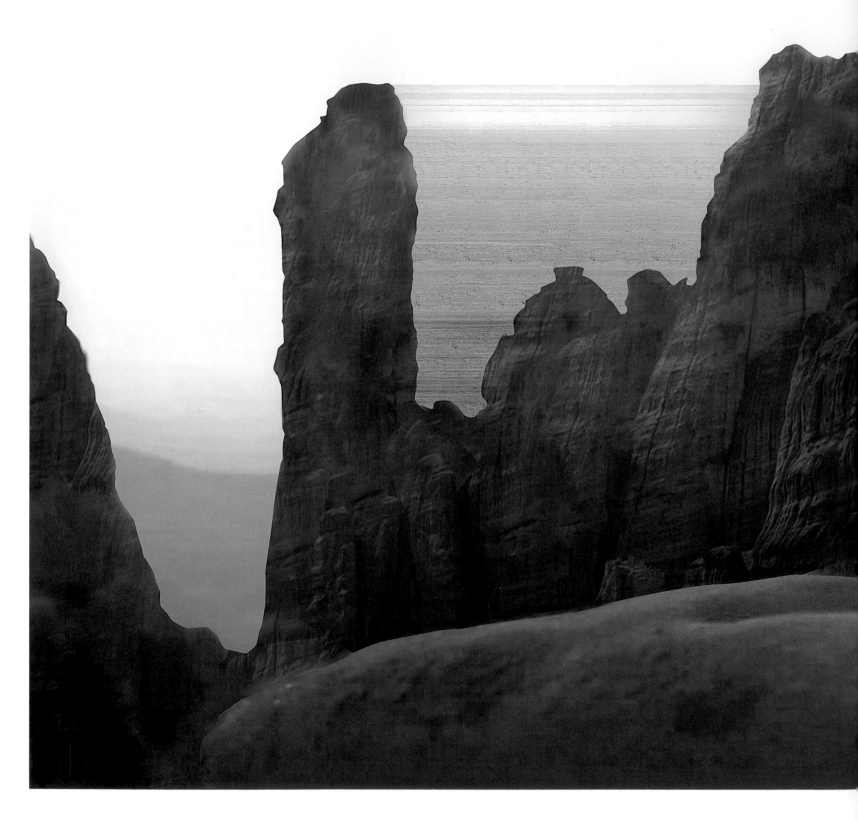

Τρισδιάστατη απεικόνιση επέμβασης στα Μετέωρα, Καλαμπάκα (2003)

Three-dimensional representation of an intervention in Meteora, Kalampaka, Greece (2003)

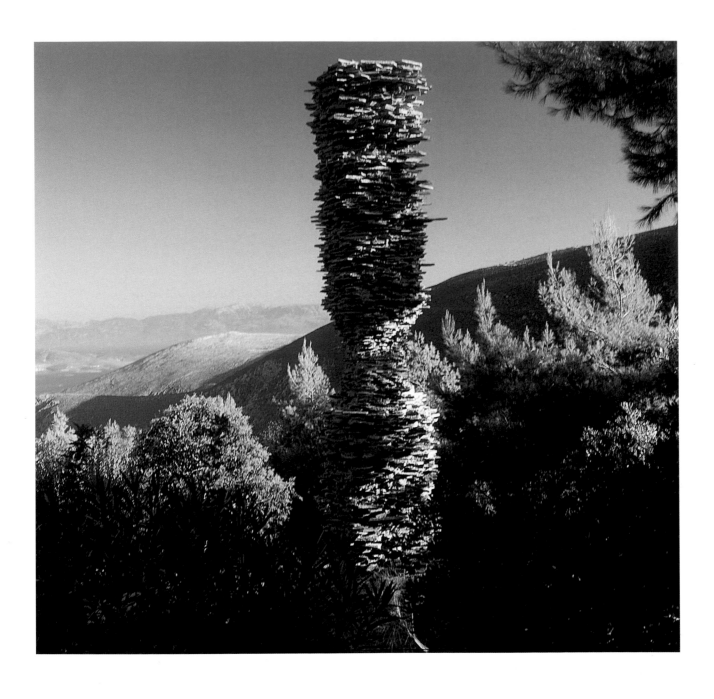

Κλεψύδρα (1994) **Klepsydra** (1994)

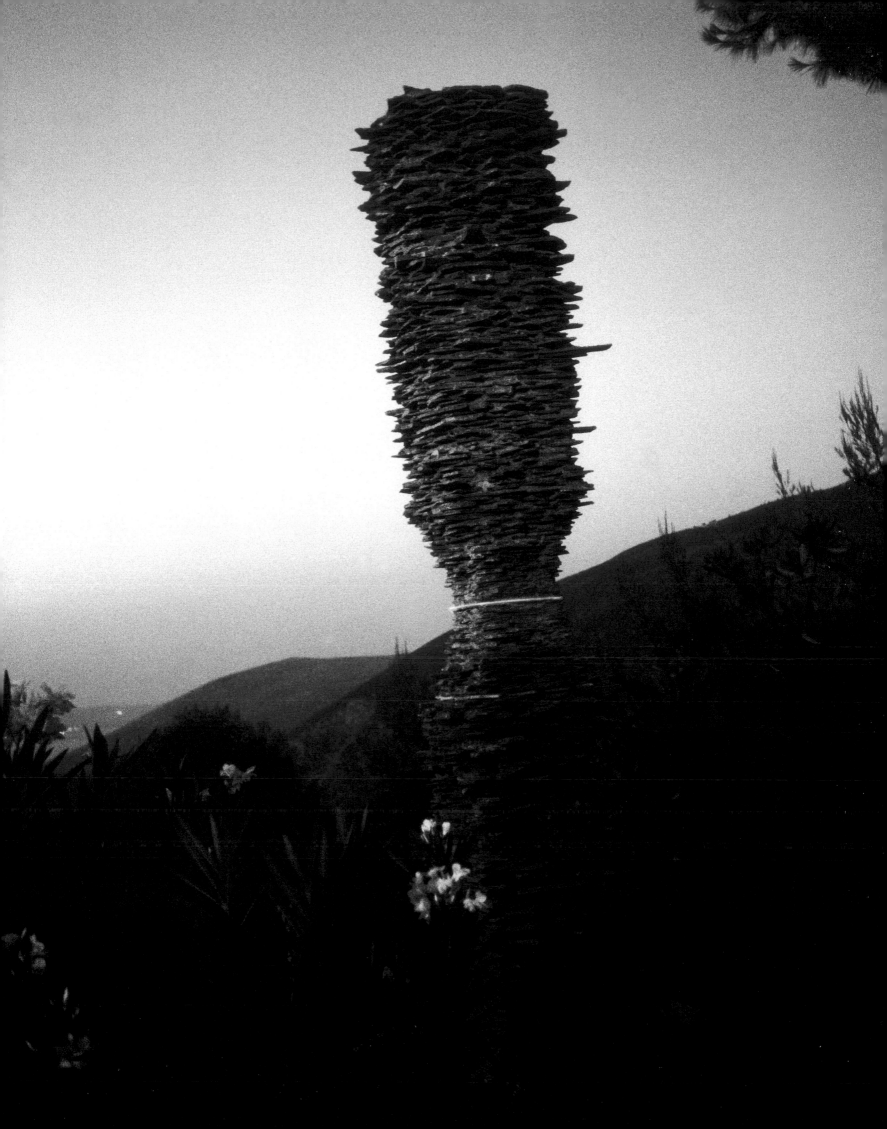

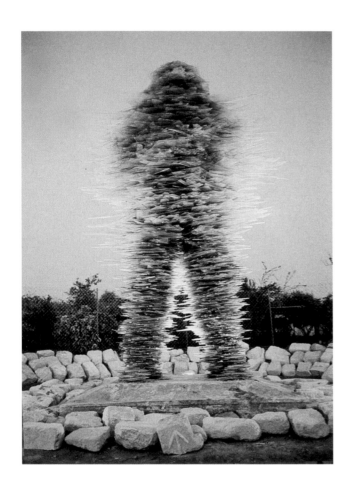

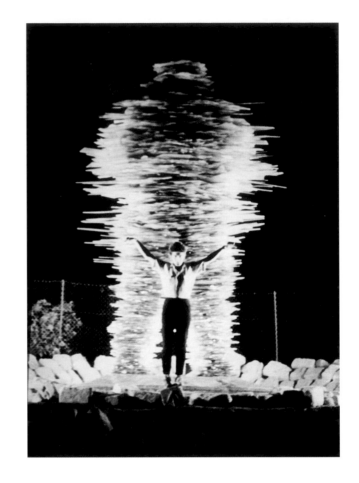

Ποιητής (1983) **The Poet** (1983)

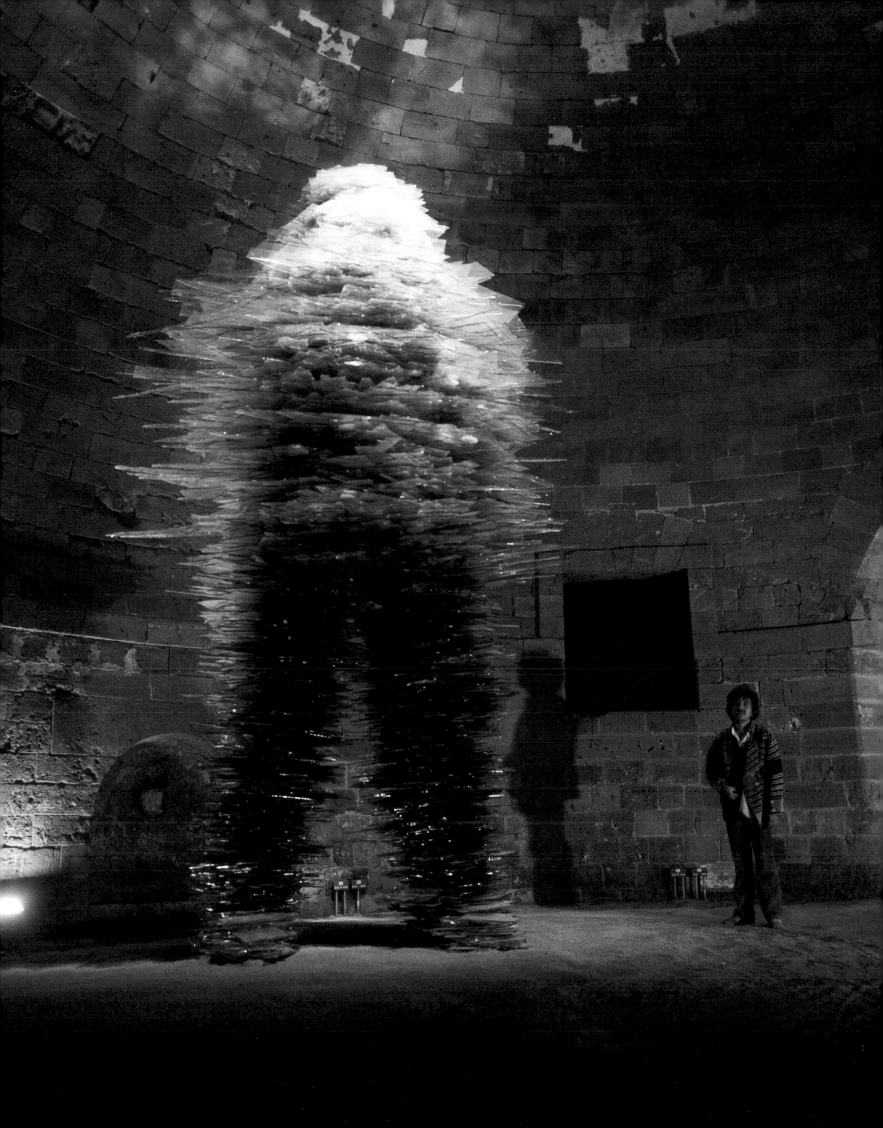

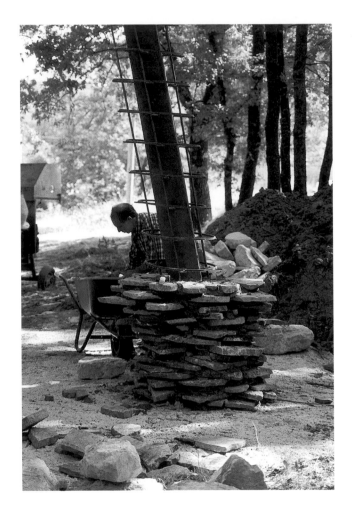

Ποιητής (1997) **The Poet** (1997)

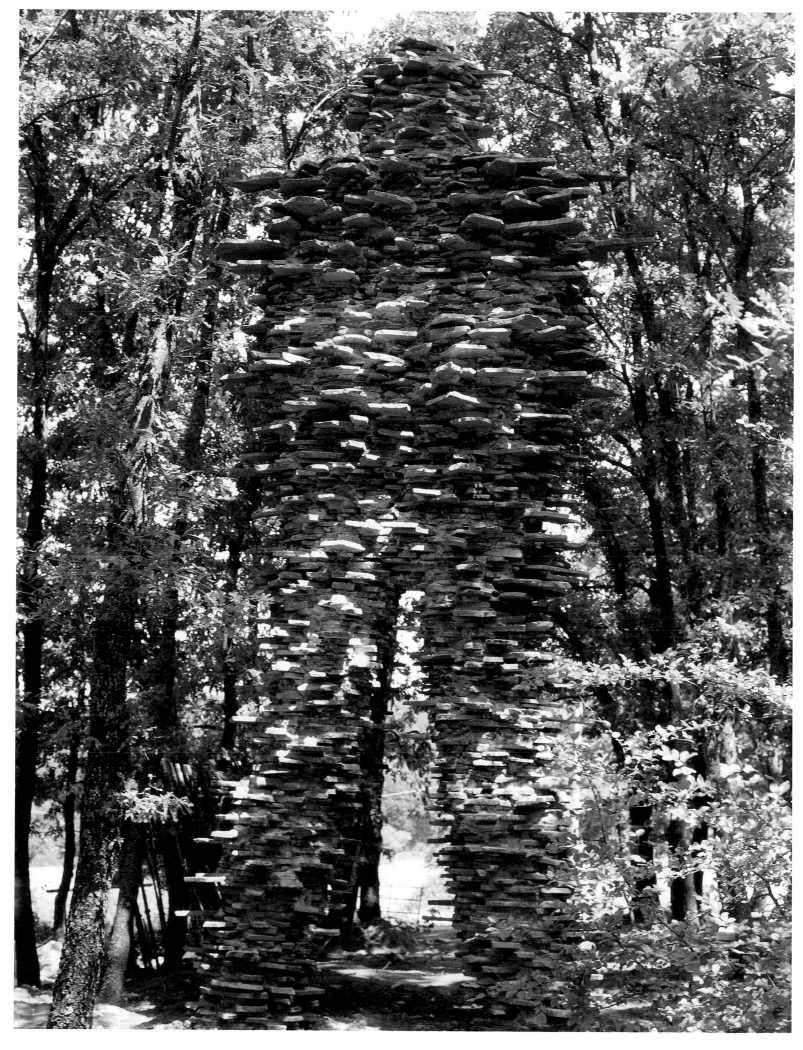

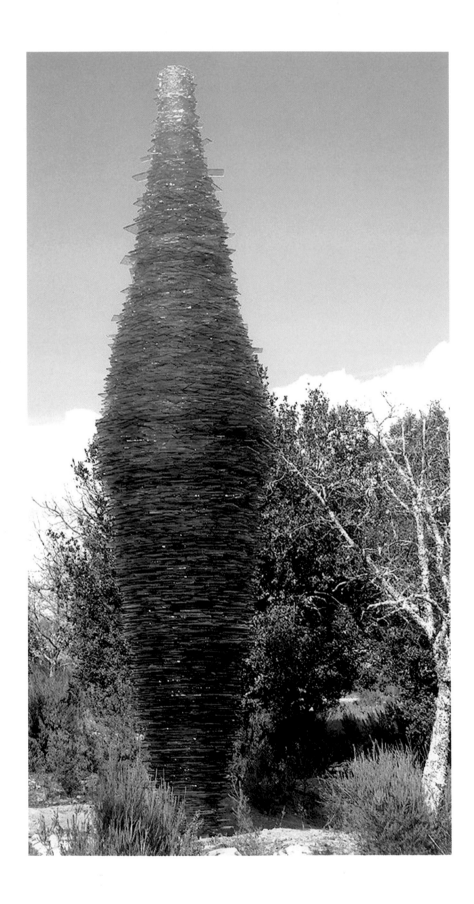

Άτιτλο (2003) **Άτιτλο** (1999) **Untitled** (2003) **Untitled** (1999)

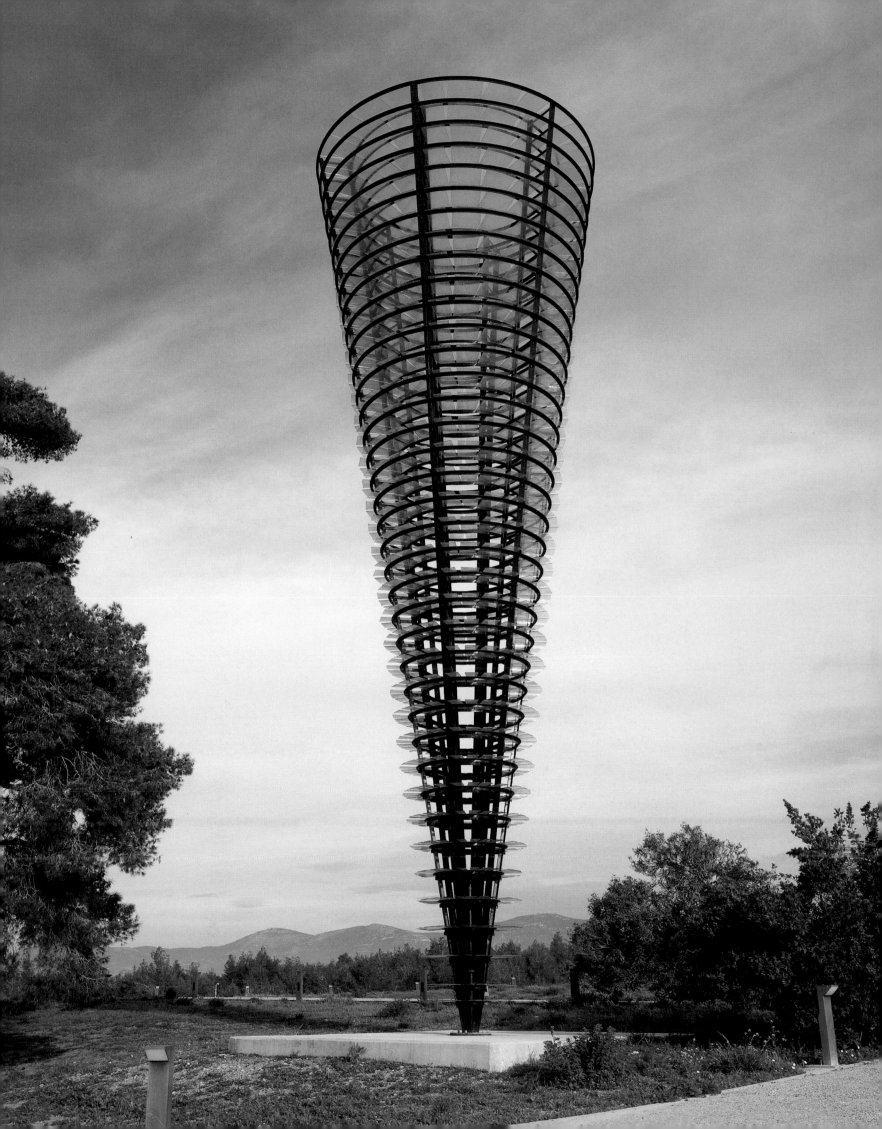

Μόρτζια (1996-97)

La Morgia (1996-97)

Μόρτζια (1996-97)

La Morgia (1996-97)

Μόρτζια (1996-97)

La Morgia (1996-97)

Μόρτζια (1996-97)

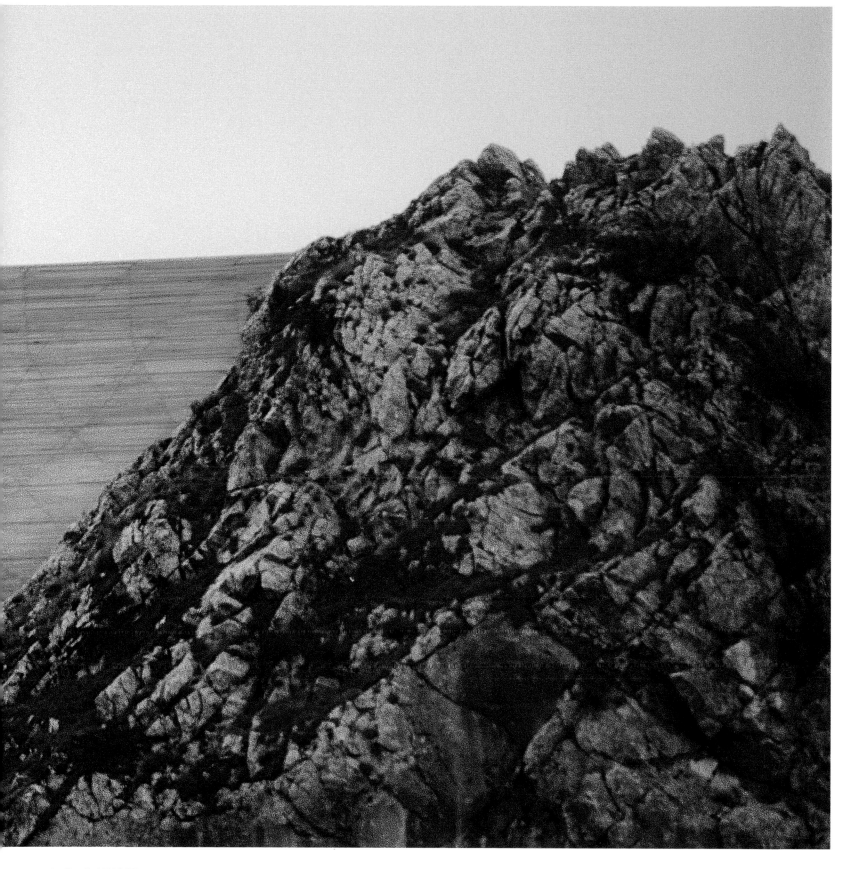

La Morgia (1996-97)

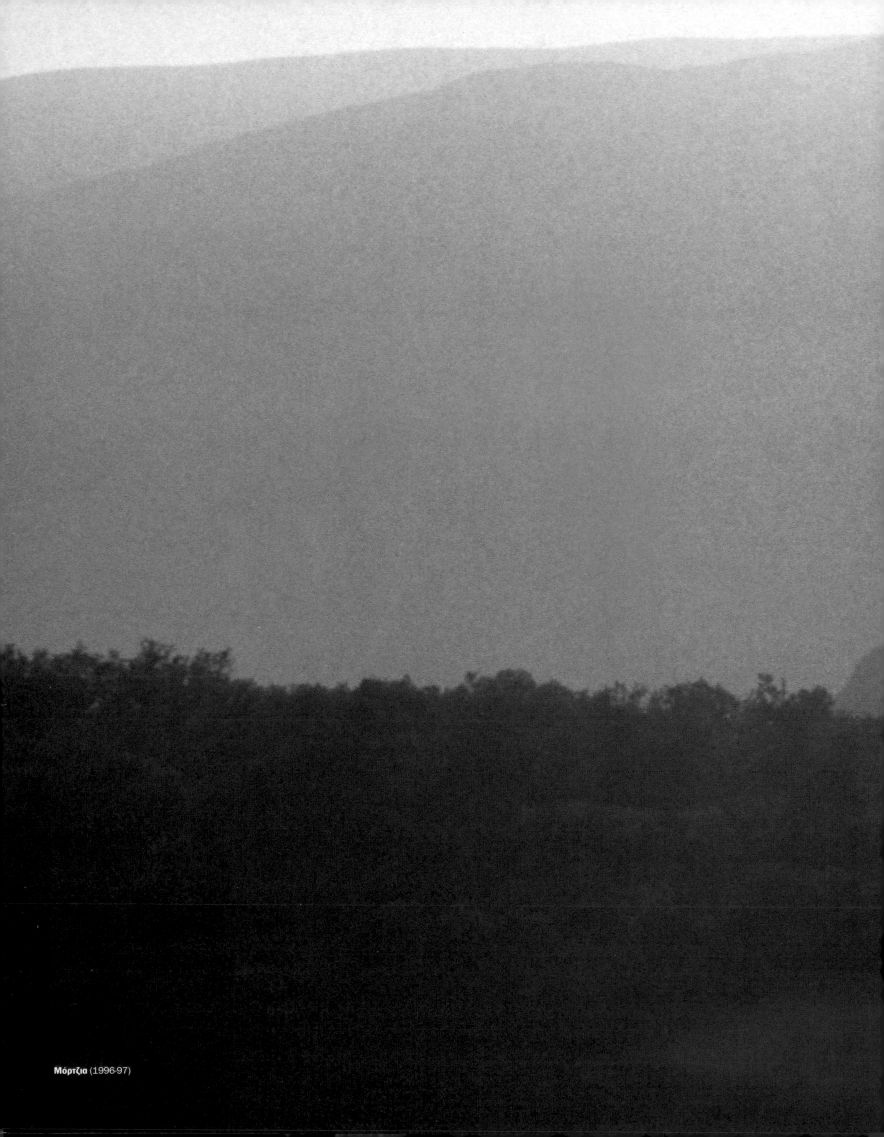

Μόρτζια (1996-97)

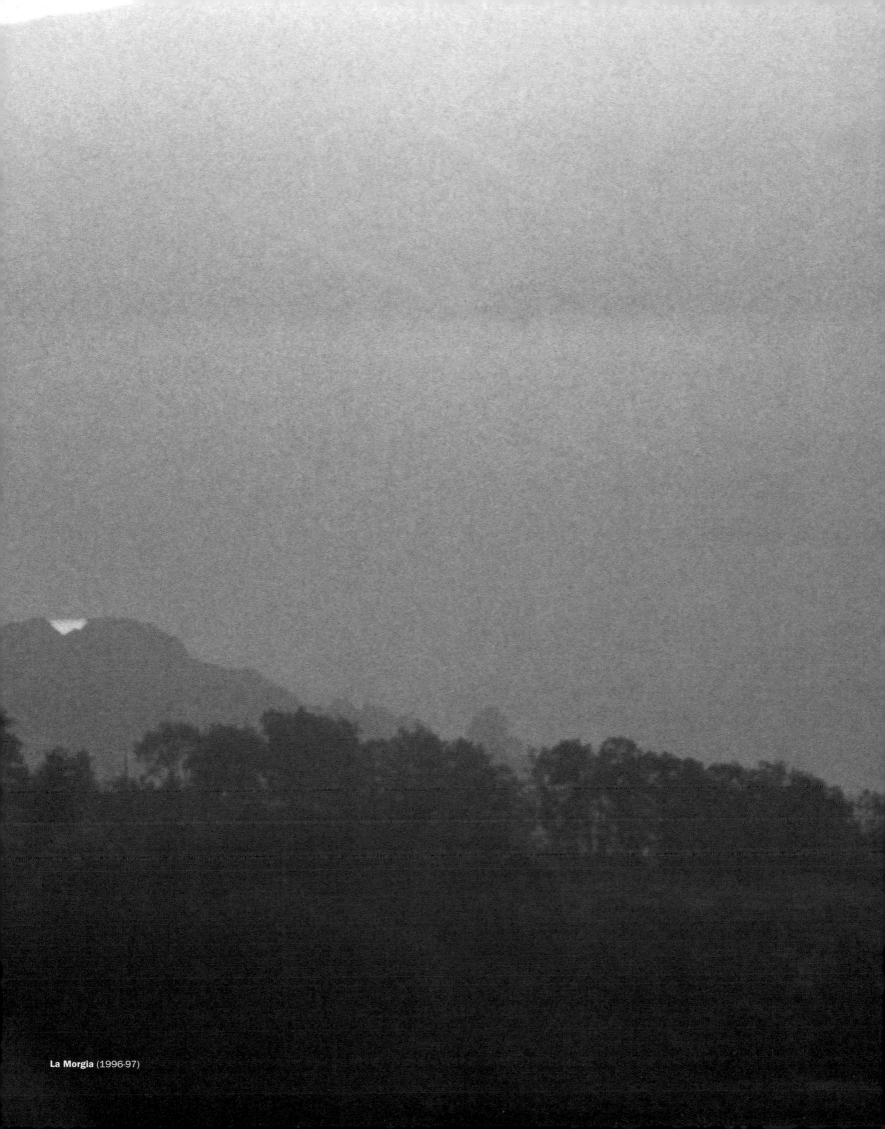

La Morgia (1996-97)

Άτιτλο (1990) **Untitled** (1990)

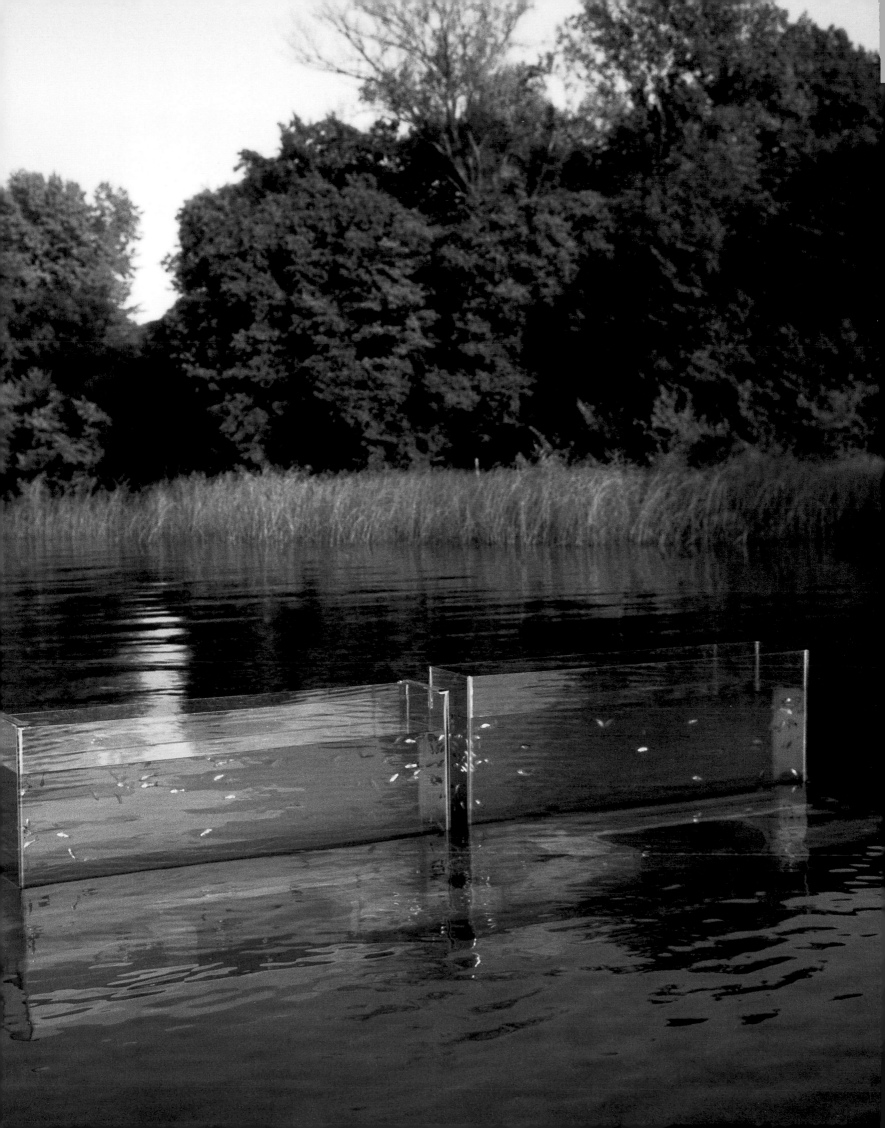

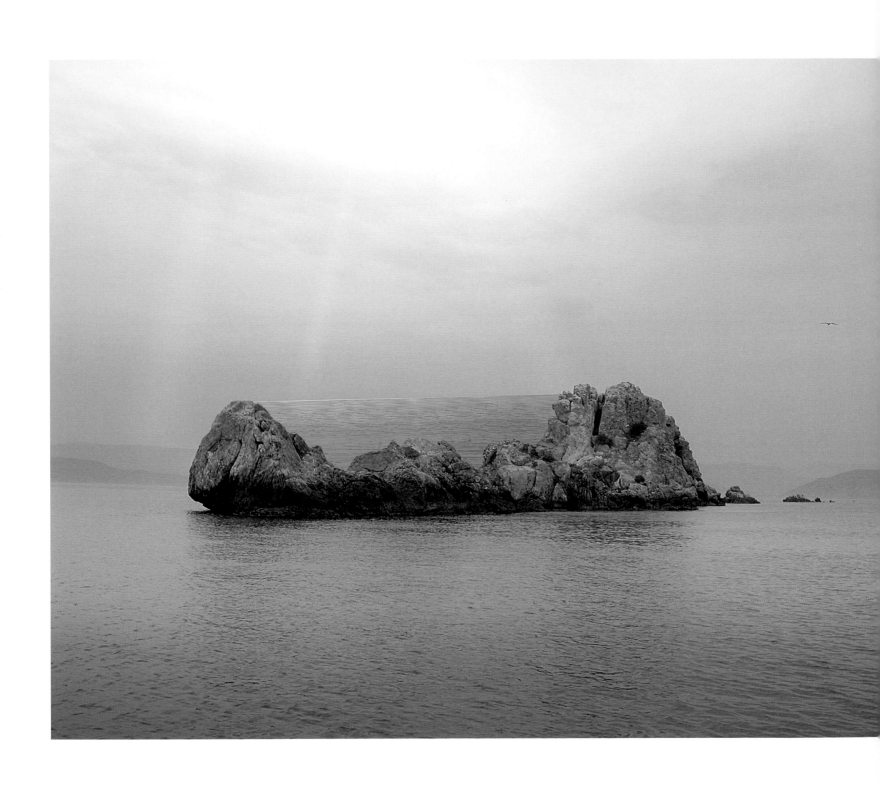

Τρισδιάστατη απεικόνιση μελέτης επέμβασης σε βραχονησίδες (2005)

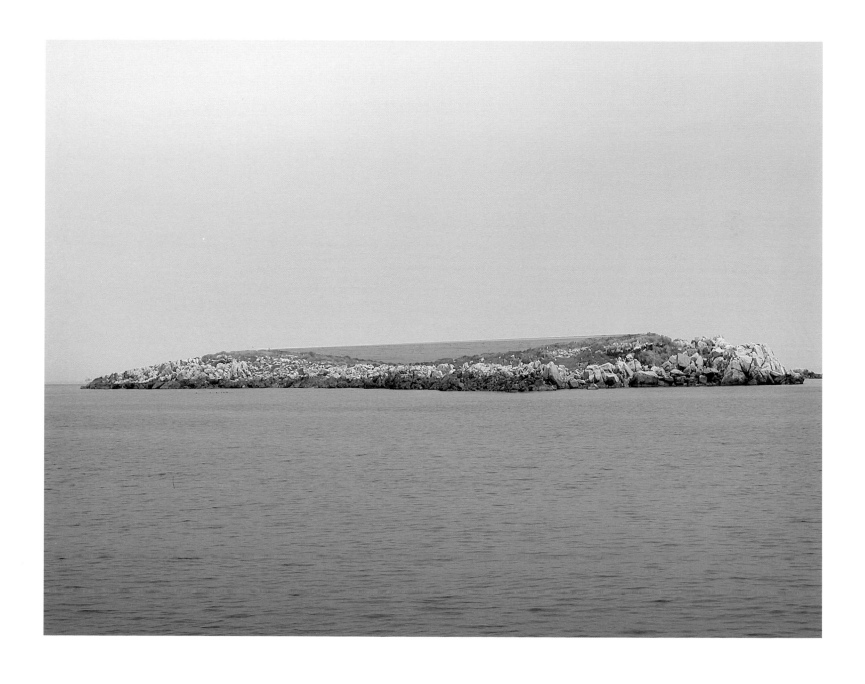

Three-dimensional representation of interventions on skerries (2005)

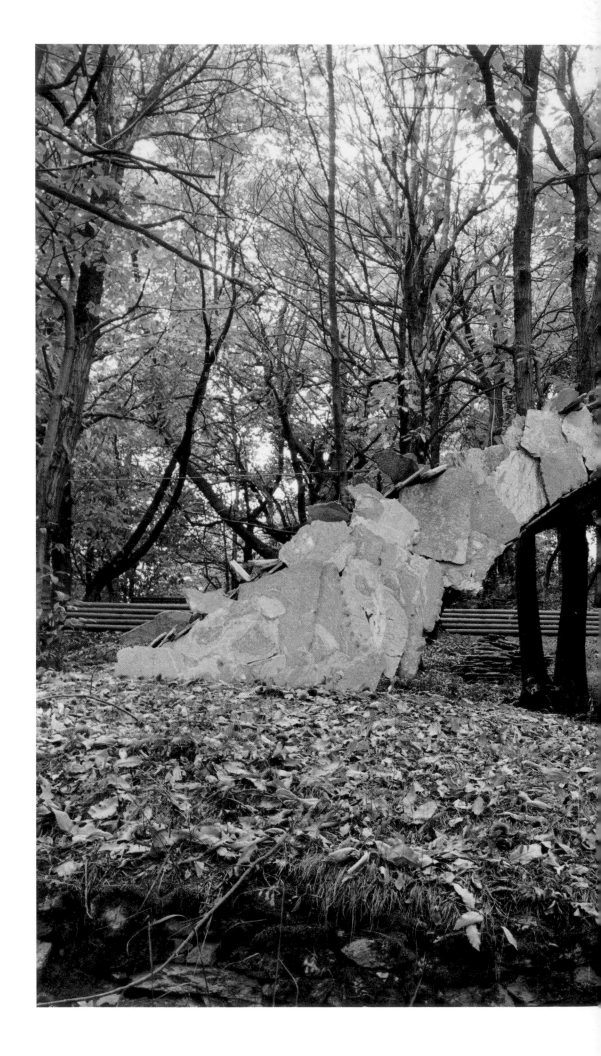

Γέφυρα (1999)

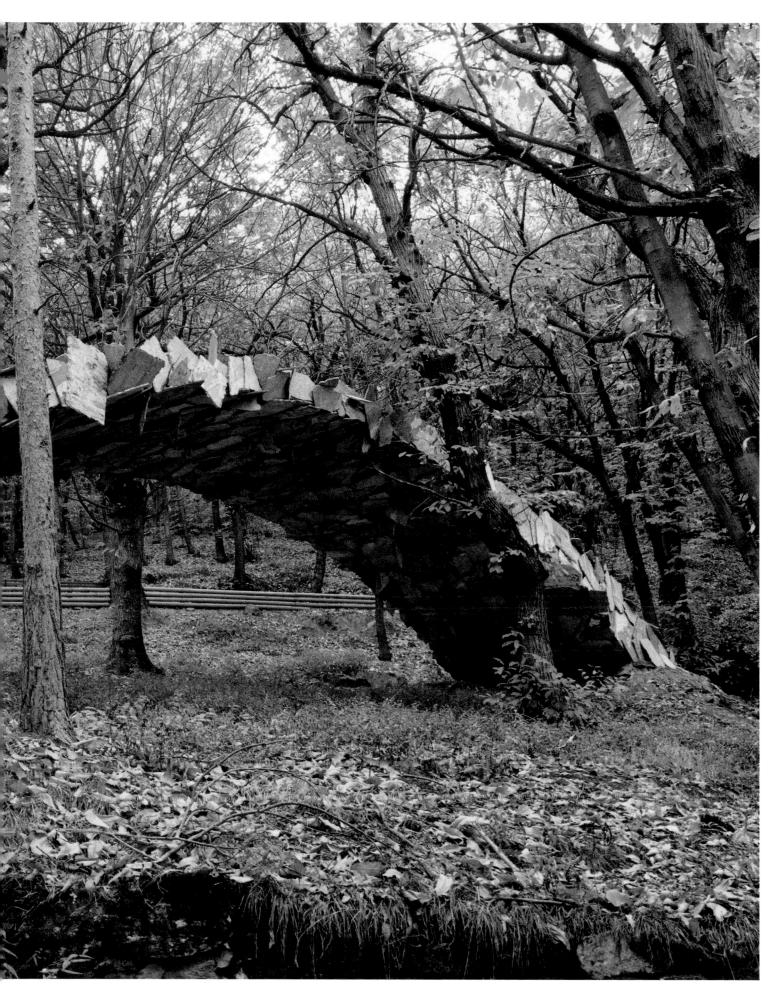

Bridge (1999)

ΟΡΙΖΟΝΤΕΣ

HORIZONS

⚫ ΚΑΛΙΦΟΡΝΙΑ - Η.Π.Α.
CALIFORNIA - U.S.A.

⚫ ΝΕΑ ΥΟΡΚΗ - Η.Π.Α
NEW YORK - U.S.A..

⚫ ΑΜΒΕΡΣΑ - ΒΕΛΓΙΟ
ANTWERP - BELGIUM

TOPINO - ΙΤΑΛΙΑ
TURIN - ITALY

BENETIA - ΙΤΑΛΙΑ
VENICE - ITALY

ΘΕΣΣΑΛΟΝΙΚΗ - ΕΛΛΑΔΑ
THESSALONIKI - GREECE

ΧΑΛΚΙΔΙΚΗ - ΕΛΛΑΔΑ
CHALKIDIKI - GREECE

ΝΑΠΟΛΗ - ΙΤΑΛΙΑ
NAPLES - ITALY

ΠΥΡΓΟΣ ΚΟΡΙΝΘΙΑΣ - ΕΛΛΑΔΑ
PYRGOS KORINTHIAS - GREECE

ΣΥΡΑΚΟΥΣΕΣ - ΙΤΑΛΙΑ
SYRACUSE - ITALY

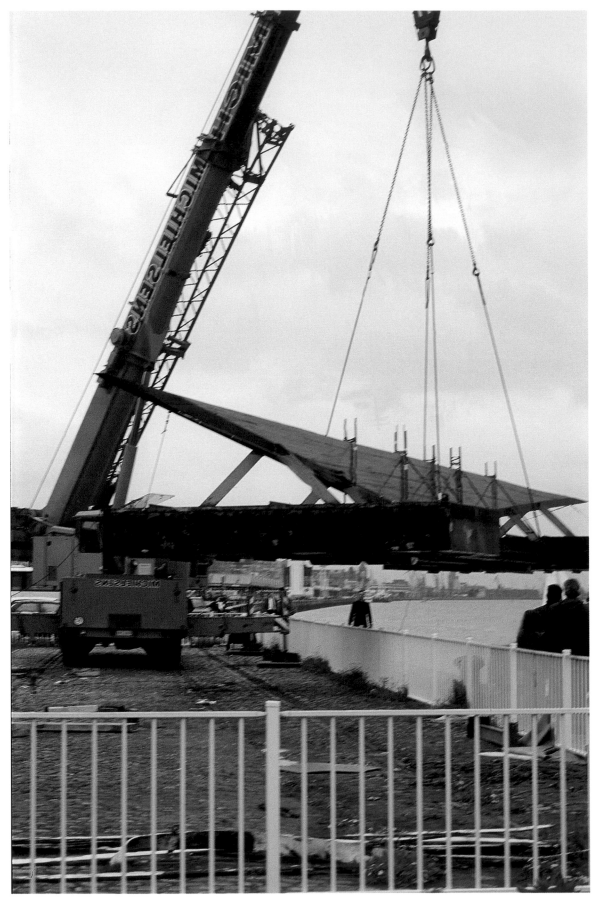

Ορίζοντες (1995)

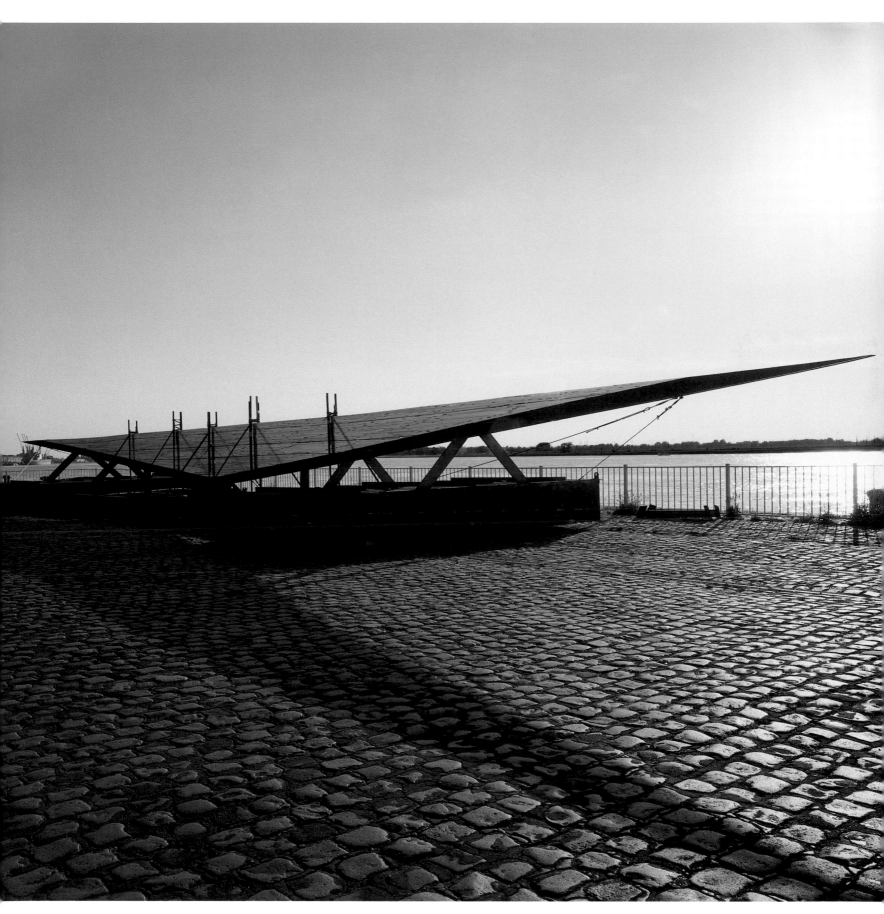

Horizons (1995)

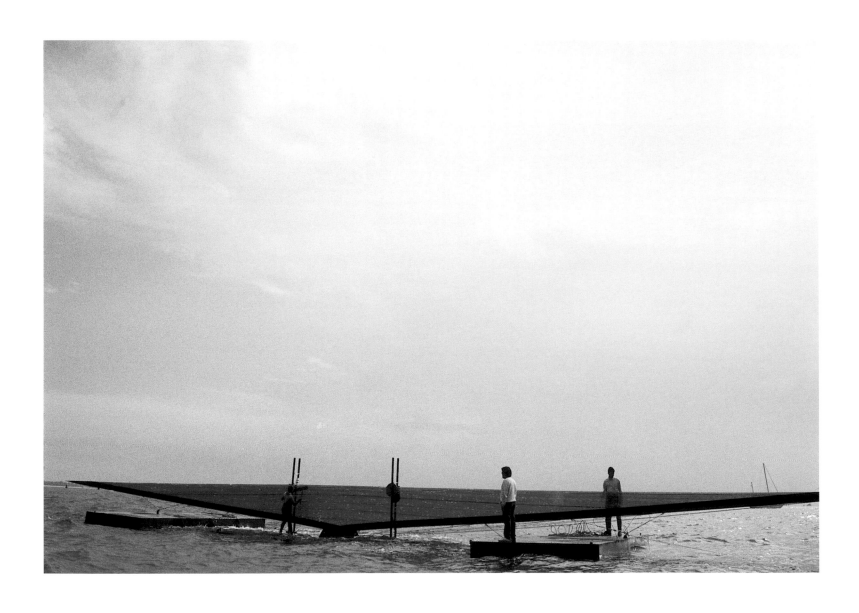

Ορίζοντες (1995)

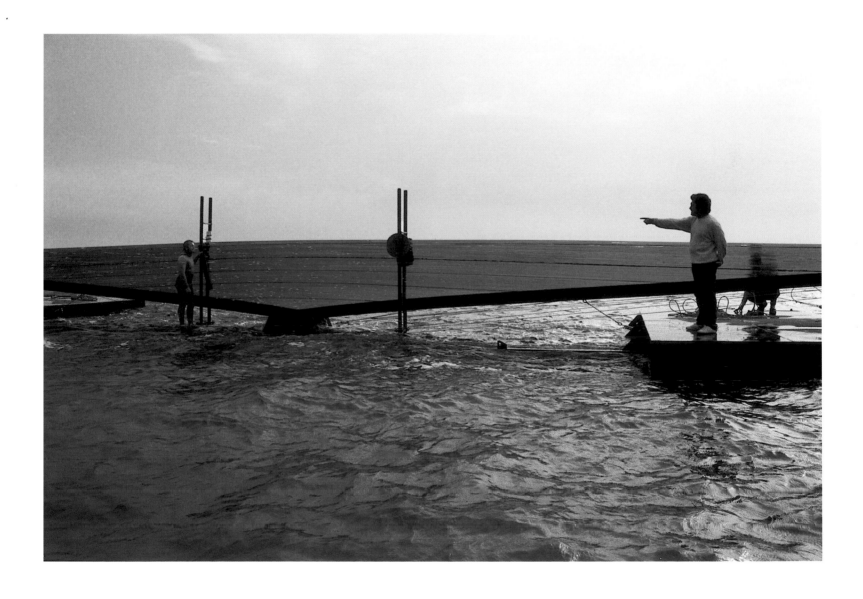

Horizons (1995)

Ορίζοντες (1995)

Horizons (1995)

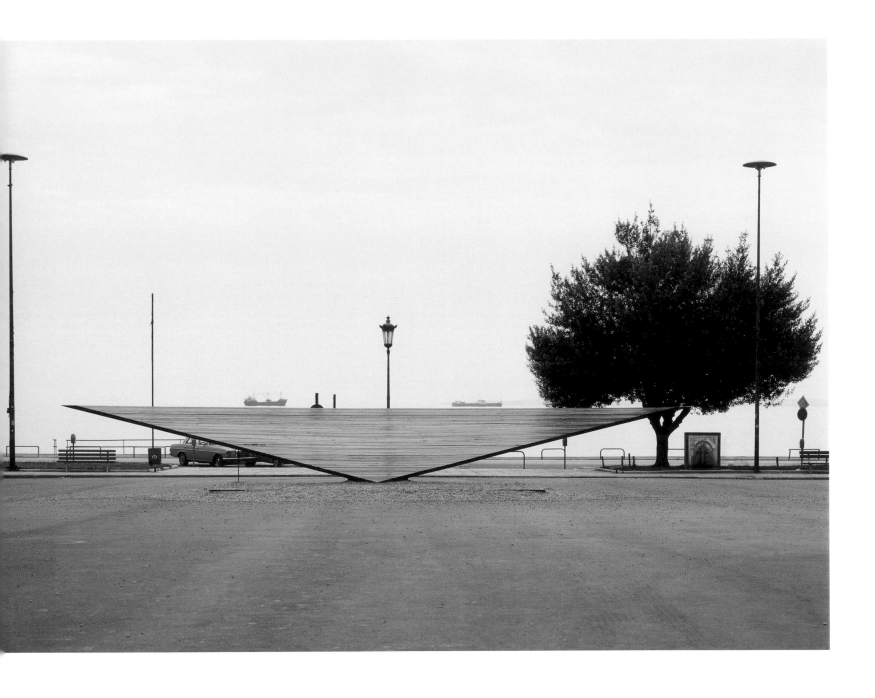

Ορίζοντας (1990)

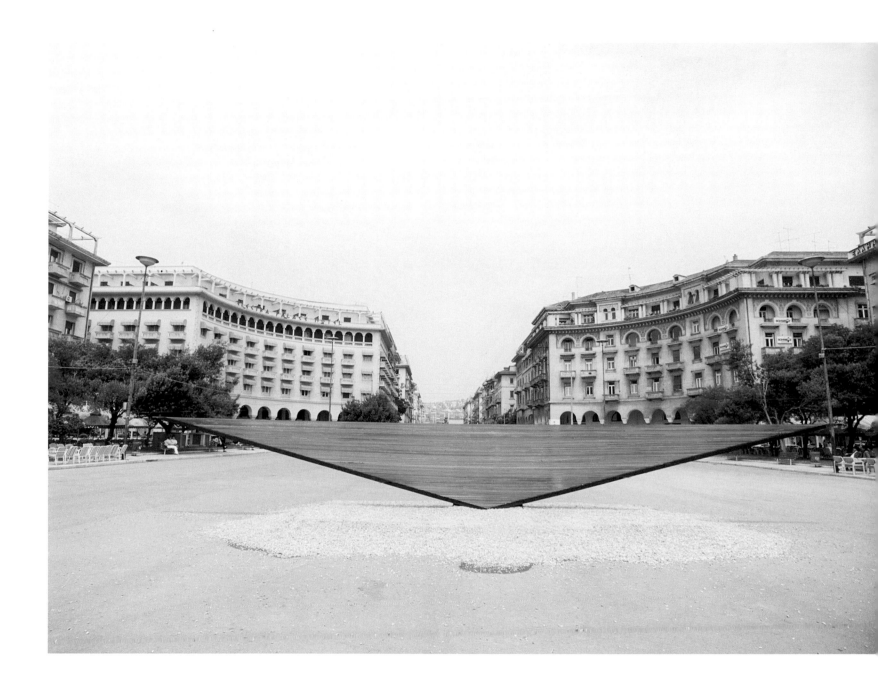

Horizon (1990)

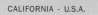

Horizon (2001)

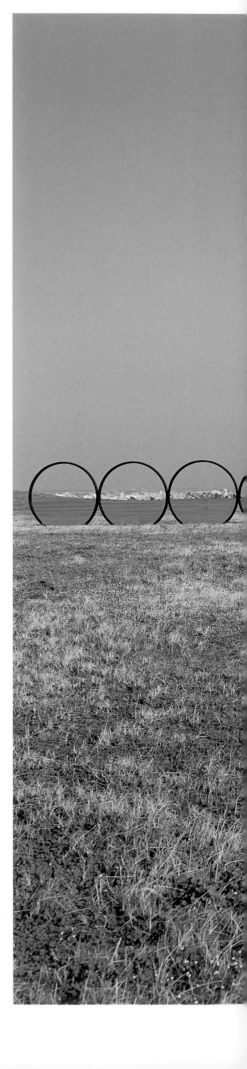

Ορίζοντας (1996) **Horizon** (1996)

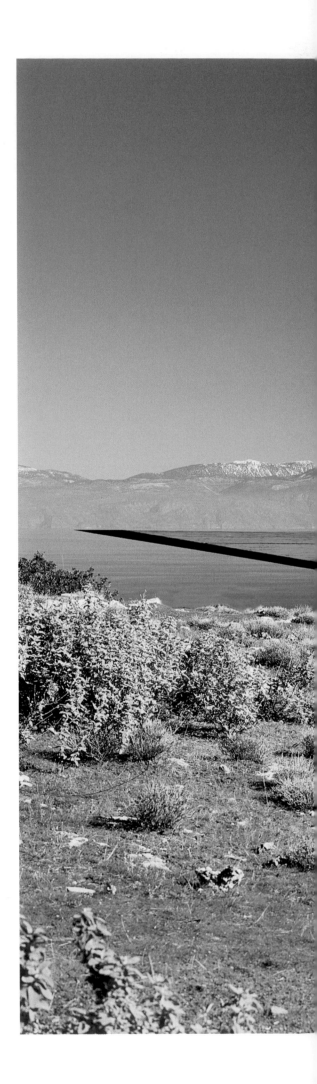

Ορίζοντας (1998) Horizon (1998)

Ορίζοντας (1991)

Horizon (1991)

Τρισδιάστατη απεικόνιση μελέτης επέμβασης στις Συρακούσες (2001)

Three-dimensional representation of the project in Syracuse (2001)

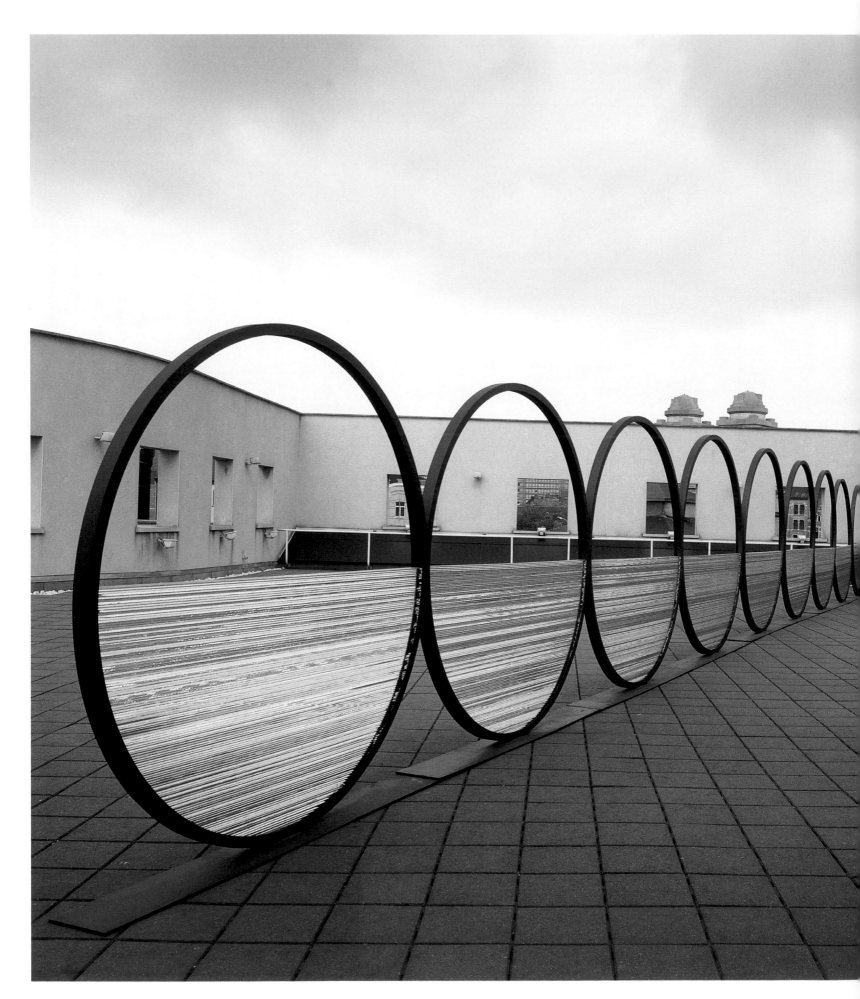

Ορίζοντας (1996)

Horizon (1996)

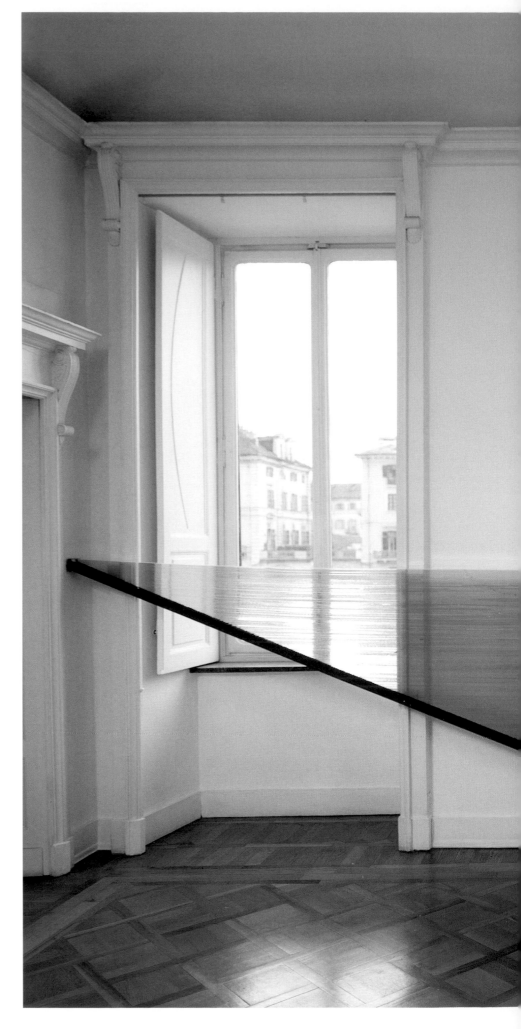

Ορίζοντας (1990)

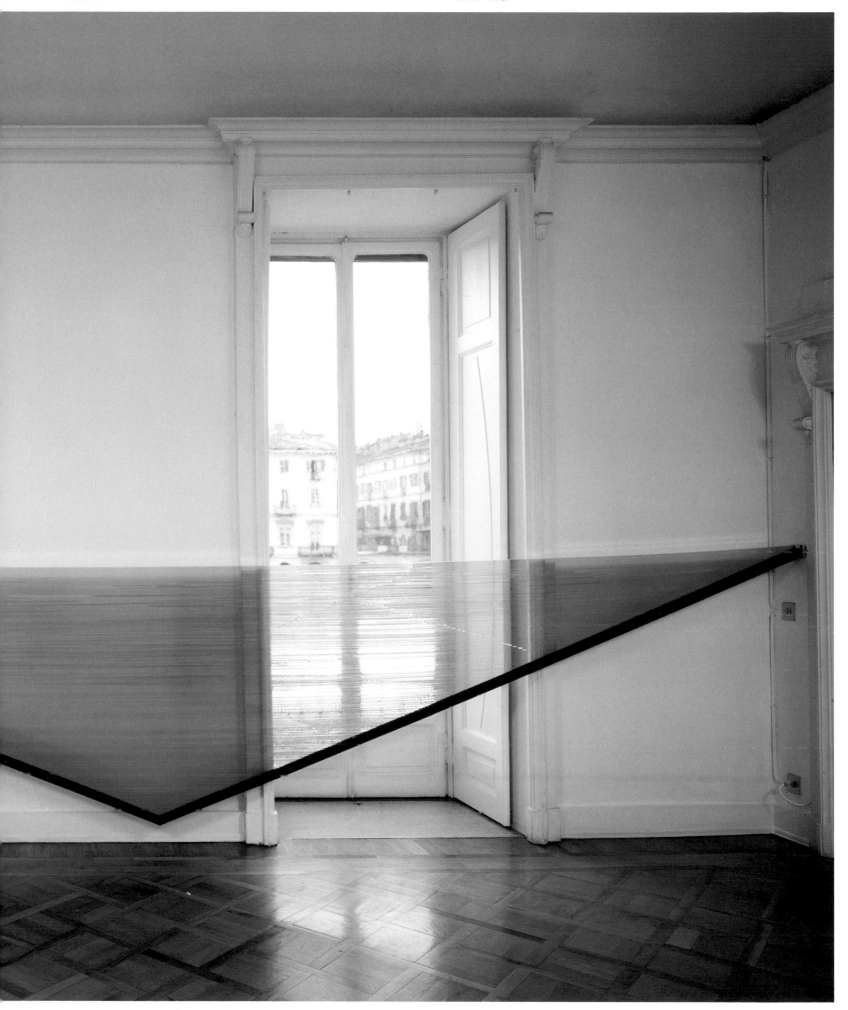

Horizon (1990)

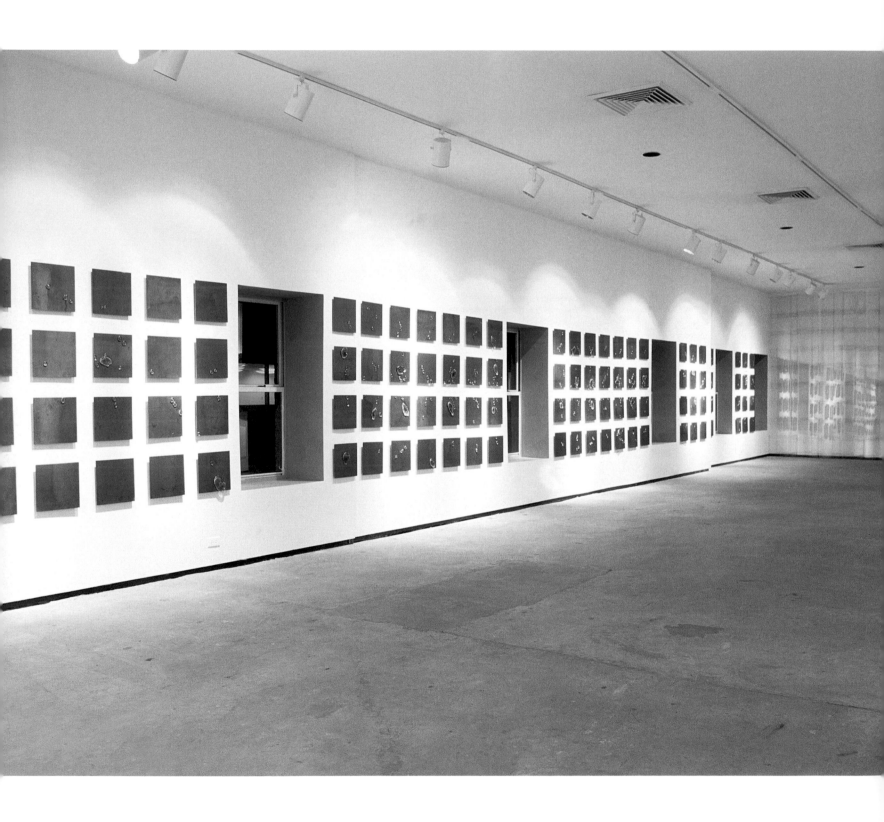

Σταγόνες (Ορίζοντας) (1992)

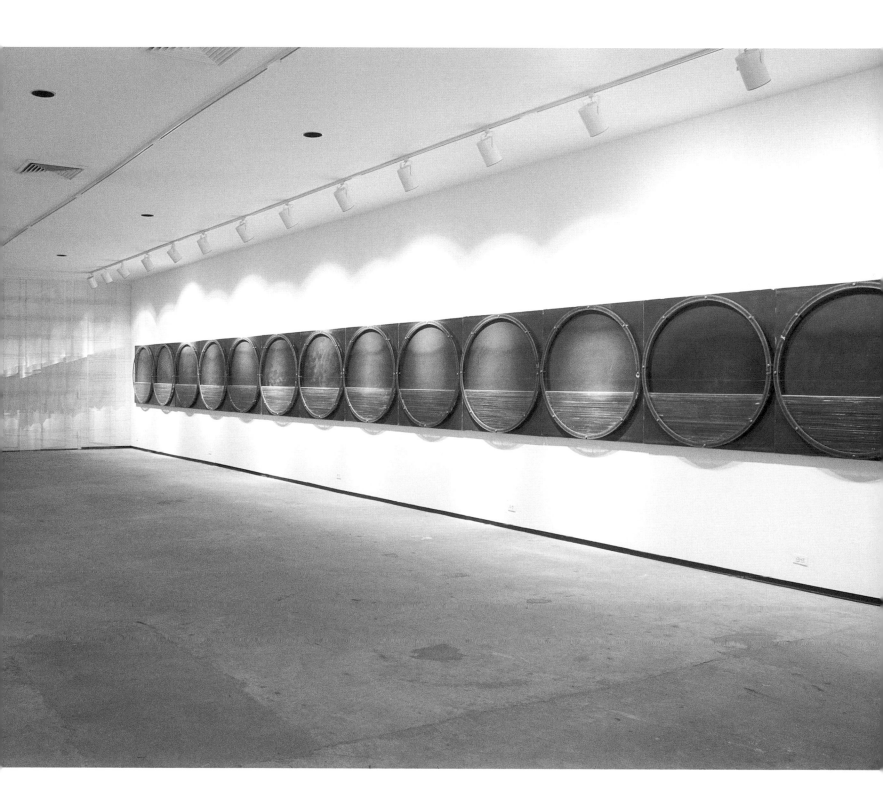

Drops (Horizon) (1992)

ΤΕΧΝΗ / ΑΡΧΙΤΕΚΤΟΝΙΚΗ　　　　ART / ARCHITECTURE

● ΛΑΣ ΒΕΓΚΑΣ - Η.Π.Α.
　 LAS VEGAS - U.S.A.

● ΟΥΑΣΙΝΓΚΤΟΝ - Η.Π.Α.
　WASHINGTON DC - U.S.A.

ΓΕΝΕΥΗ - ΕΛΒΕΤΙΑ ●
GENEVA - SWITZERLAND

● ΜΑΔΡΙΤΗ - ΙΣΠΑΝΙΑ
　MADRID - SPAIN

ΒΕΡΟΙΑ - ΕΛΛΑΔΑ
VERIA - GREECE

ΘΕΣΣΑΛΟΝΙΚΗ - ΕΛΛΑΔΑ
THESSALONIKI - GREECE

ΡΩΜΗ - ΙΤΑΛΙΑ
ROME - ITALY

ΝΑΠΟΛΗ - ΙΤΑΛΙΑ
NAPLES - ITALY

ΑΘΗΝΑ - ΕΛΛΑΔΑ
ATHENS - GREECE

ΕΠΙΔΑΥΡΟΣ - ΕΛΛΑΔΑ
EPIDAURUS - GREECE

Γλυπτική και αρχιτεκτόνημα

Η τέχνη του Κώστα Βαρώτσου συχνά περιγράφεται ως περιβαλλοντική κι ο όρος αυτός δεν αντικατοπτρίζει μόνο την ενασχόληση του καλλιτέχνη με έργα που τοποθετούνται στον ανοιχτό χώρο. Έρχεται περισσότερο να περιγράψει την άμεση σχέση της κατασκευής των έργων του με τον περιβάλλοντα χώρο, σε συνάρτηση με τη γεωγραφική του θέση, την ιστορία του και τη σύγχρονη λειτουργία του.

Σε έργα όπως ο γυάλινος *Ποιητής* της Λευκωσίας, ο *Ποιητής* από πέτρα της Καζακαλέντα ή η γυάλινη επέμβαση στο βουνό της Μόρτζια, ο Βαρώτσος απέδειξε πως το ανθρώπινο χέρι μπορεί να εναρμονιστεί με τη φύση, πως η καλλιτεχνική παρέμβαση μπορεί να αντλήσει έμπνευση από αυτήν και να λειτουργήσει ως πρόσθετο στοιχείο που σέβεται και αναδεικνύει το χαρακτήρα της.

Προχωρώντας στον αστικό χώρο, ο καλλιτέχνης βρίσκεται αντιμέτωπος με ένα περιβάλλον ήδη διαμορφωμένο από τον ανθρώπινο παράγοντα. Ο πολεοδομικός ιστός και η αρχιτεκτονική διάρθρωση της πόλης αποτελούν μαρτυρίες της ανθρώπινης διαμόρφωσής της, έτσι όπως σχεδιάστηκαν για να ικανοποιήσουν λειτουργικές ανάγκες και να υπηρετήσουν καθορισμένες αισθητικές αρχές σε διάφορες ιστορικές στιγμές.

Για τον Βαρώτσο, η πόλη λειτουργεί σαν ένας πολυδιάστατος καμβάς, στον οποίο η γλυπτική του εμφανίζεται ως έναυσμα για την έναρξη ενός διαλόγου με την αρχιτεκτονική, με σκοπό να αναδειχθούν τόσο το κτίσμα όσο και το γλυπτικό έργο. Είναι μία προσπάθεια ώσμωσης δύο τεχνών, προκειμένου μία σύγχρονη παρέμβαση να δώσει ζωή και διάρκεια στην ιστορική αξία ενός παλαιότερου αρχιτεκτονήματος ή η παράλληλη διαμόρφωση ενός κτιρίου και της γλυπτικής επέμβασης σε αυτό να τονίσει το χαρακτήρα και το ρόλο του μέσα στην πόλη.

Σε παλαιότερα κτίσματα και μνημεία, το έργο του Κώστα Βαρώτσου προσφέρει τη δυνατότητα μίας διαφορετικής οπτικής ανάγνωσης του ήδη υπάρχοντος περιβάλλοντος. Στο Chateau de Prangins, το εθνικό μουσείο της Ελβετίας έξω από τη Γενεύη, ο *Ορίζοντας* (2000) τρέχει κατά μήκος του τοιχίου του κάστρου. Δομημένος διακριτικά, σε μία οριζόντια γυάλινη γραμμή, αποτελεί ένα σύγχρονο στοιχείο που έρχεται να «ακουμπήσει» αρμονικά στο κάστρο που χτίστηκε στο γαλλικό στιλ στα 1730. Η γλυπτική παρέμβαση μοιάζει σαν ένα νέο στρώμα στη διαμόρφωση του χώρου που αφήνει ένα σύγχρονο αποτύπωμα στην ιστορία του κτίσματος.

Μια ευαίσθητη προσπάθεια να βρεθεί η διαστρωμάτωση με την ιστορία επιχειρεί, σύμφωνα με τον καλλι-

τέχνη, το έργο του στο Palazzo delle Espozisioni στη Ρώμη (1998). Στην είσοδο του κλασικού κτιρίου, στη θέση που στέκεται κάθε επισκέπτης, συντελείται η συνάντηση δύο γλυπτικών έργων διαφορετικών εποχών. Η κολόνα που διαμορφώνει ο Κώστας Βαρώτσος ξεκινά πέτρινη από τη γη, στέφεται από γυάλινο κιονόκρανο, ενώ η σιδερένια αιχμή που υψώνεται από πάνω του, φαίνεται σχεδόν να αγγίζει τη γλυπτή μορφή στο επιστέγασμα του αρχιτεκτονήματος. Το έργο του Βαρώτσου τοποθετείται στο συγκεκριμένο σημείο για να λειτουργήσει ως δείκτης για όσα δημιουργήθηκαν στο παρελθόν. Μπορεί να ορίσει εκ νέου τη σχέση του θεατή με το κτίσμα, να του στρέψει την προσοχή με καινούργιο ενδιαφέρον προς αυτό και να τον οδηγήσει να αναζητήσει τη σύνδεση ανάμεσα στην ιστορικότητά του και τη σύγχρονη πραγματικότητα.

Στην Κούμα, την πιο παλιά ελληνική αποικία στη νότια Ιταλία, στο ναό της Σίβυλλας, η γλυπτική παρέμβαση του Βαρώτσου (1999) επιθυμεί να αναβιώσει στοιχεία ελληνικότητας στο χώρο που λειτουργεί σήμερα ως αρχαιολογικό πάρκο για την πόλη. Η γυάλινη «χοάνη» που κατασκευάστηκε in situ εκμεταλλεύεται τη διαφάνεια του υλικού της, συγκεντρώνει και φιλτράρει το φως από τη ρωμαϊκή κρύπτη. Σχεδιασμένη με δομή αυστηρά γεωμετρική, αναβιώνει στοιχεία της ελληνικής αρχιτεκτονικής και συνενώνει τα αρχαιολογικά απομεινάρια με ιδέες ελληνικές που διαπερνούν το χρόνο και παραμένουν ζωντανές μέσα από την αρχιτεκτονική παράδοση.

Τα ίδια χαρακτηριστικά αναδύονται και μέσα από τη μελέτη επέμβασης στην Piazza Augusto Imperatore (2001). Στο σχέδιο που βραβεύτηκε στο διεθνή διαγωνισμό και διαμορφώθηκε σε συνεργασία με τον αρχιτέκτονα Μάξιμο Χρυσομαλλίδη, προτάθηκε η κατασκευή ενός θεάτρου με κυρίαρχο υλικό το γυαλί μέσα στον τάφο του Αυγούστου. Ο αυστηρός ρυθμός, η κανονικότητα στο σχεδιασμό, αλλά και η διαφάνεια που προσδίδει κίνηση και πλαστικότητα φέρνουν στο προσκήνιο την αρχαιοελληνική μορφολογία και δημιουργούν την αίσθηση της ιστορικής αλληλουχίας που ξεκινά από τα ρωμαϊκά χρόνια και έχει τη δύναμη να φτάνει ως τη σύγχρονη εποχή, διατηρώντας διαχρονικές πλαστικές αξίες.

Σε αρμονία με τις σύγχρονες αρχιτεκτονικές αντιλήψεις διαμορφώνονται τα έργα του Κώστα Βαρώτσου σε καινούργια κτίσματα. Ο διάλογος που προκύπτει ανάμεσα σε αρχιτεκτονική και γλυπτική, αυτή τη φορά βοηθά στην προβολή του έργου μέσα στην πόλη, στη σταθερή αποτύπωση των χαρακτηριστικών του και τη διαμόρφωση ενός ιδιαίτερου χαρακτήρα που απέχει από συνηθισμένες κα-

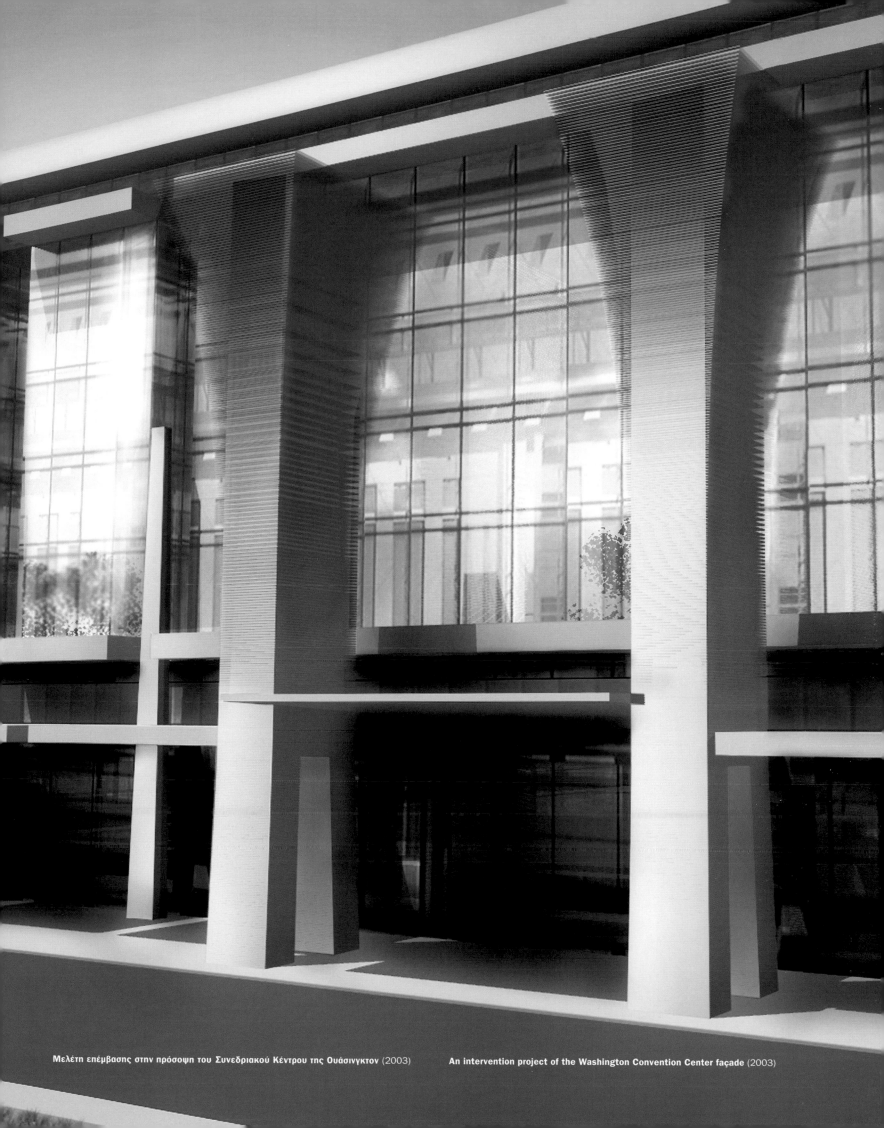

Μελέτη επέμβασης στην πρόσοψη του Συνεδριακού Κέντρου της Ουάσινγκτον (2003) An intervention project of the Washington Convention Center façade (2003)

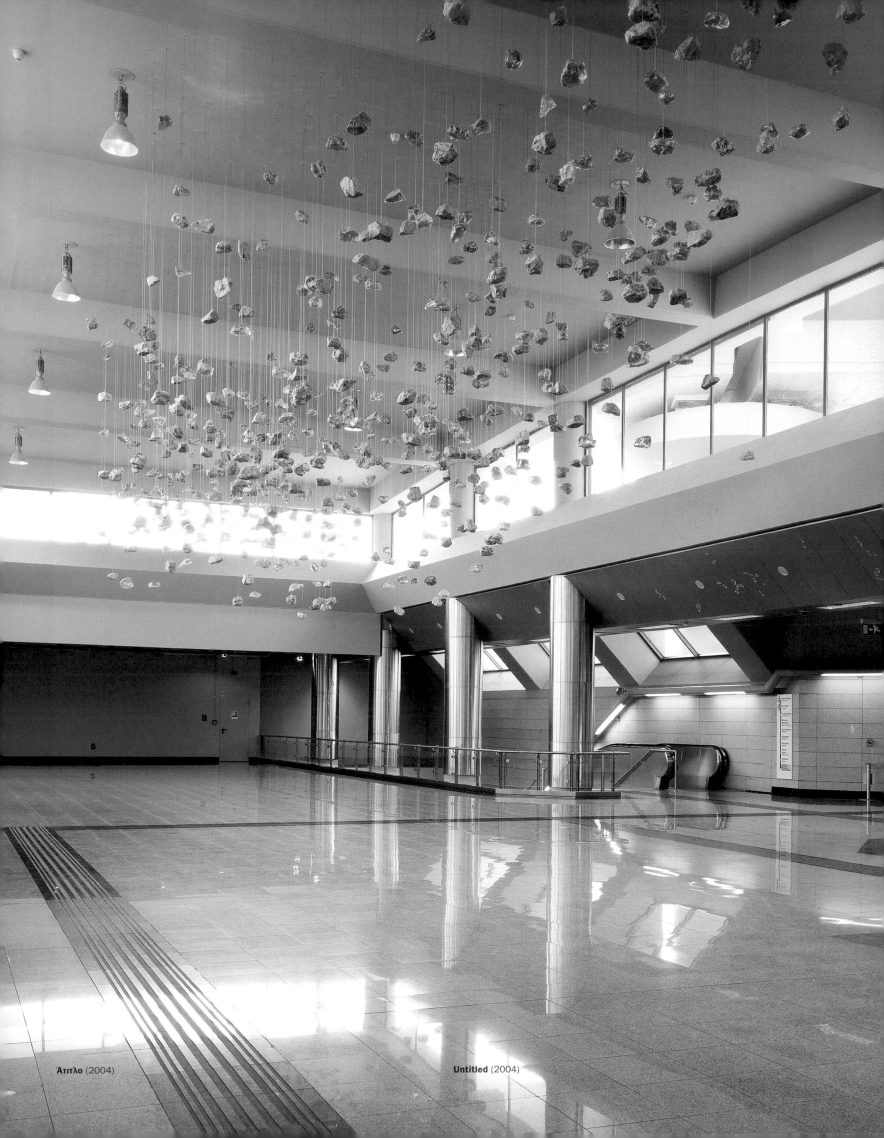

Άτιτλο (2004) Untitled (2004)

Sculpture and the architectural object

Costas Varotsos' art is often described as environmental and this term does not simply reflect the artist's concern with works meant to be placed in the outdoors. More so, it describes the direct relationship between the works' construction and their surrounding space, one that takes into account parameters such as the space's geographical position, history and current function.

In works such as the glass *Poet* of Nicosia, the stone *Poet* of Casacalenda or the intervention into the mountain of Morgia for which glass was also used, Varotsos proved that it is indeed possible for the human hand to harmonize with nature, that artistic interventions can indeed be inspired by it and function as an addition to it that nonetheless respects and emphasizes its character.

Moving on to urban space, the artist is confronted by an environment already shaped by the human factor. The urban fabric and architectural structure of the city attest to a shaping process carried out by man, as they have been designed to fulfill specific functional needs and serve particular aesthetic principles in various historical periods.

For Varotsos, the city takes on the function of a multidimensional canvas, on which his sculpture appears to be the starting point for a dialogue with architecture, whose ultimate goal is to highlight both the building and the sculptural work. It is an attempt at triggering a process of osmosis between two arts so that a contemporary intervention might invest the historical value of an older architectural model with new life and ensure its continuity, or so that the simultaneous construction of a building and of a sculptural intervention in it might emphasize its character and role in the city.

In the case of older buildings and monuments, Costas Varotsos' work offers the possibility of visually interpreting an existing environment in a new, different way. At Chateau de Prangins, Switzerland's national museum located just outside Geneva, *Horizon* (2000) runs along the castle's outer low wall. Its discrete structure, developing in the form of a horizontal line of glass, constitutes a contemporary element that elegantly "touches" the castle, which was built in the French style in 1730. This particular sculptural intervention gives the impression of a new layer in the space's arrangement, leaving a contemporary trace on the building's history.

According to the artist himself, his work at the Palazzo delle Esposizioni in Rome (1989) reflects a subtle attempt at tracing a link with the space's history. The entrance to the classical building, a place where every visitor will inevitably stand, is the point where two sculptural works meet, each belonging to a different period of time. The column created by Varotsos shoots off from the ground in stone, is crowned by a glass capital, while the iron peak rising above it almost seems to be touching the sculpted figure on the building's capstone. Varotsos' work is placed at that particular spot so that it may point to all that has been created in the past. It can redefine the way the viewer relates to the building, rekindle his interest in it and lead him to search for the connection between the building's history and contemporary reality.

In Cuma, the oldest of Ancient Greek colonies in Southern Italy, Varotsos' sculptural intervention in the temple of Sibyl (1999) aims at restoring features of a Greek character in a space that today functions as an archaeological park for the city. The glass "funnel" constructed in situ, capitalizes on the material's transparency, collecting and filtering the light coming into this Roman crypt. Its strictly geometric structure revives the characteristics of Greek architecture and merges archaeological ruins with ancient Greek ideals that transcend time and remain vibrant through the tradition of architecture.

The same features also emerge in a study for an intervention at Piazza Augusto Imperatore (2001). The design, which received an award in an international competition and was formulated in collaboration with the architect Maximos Chrysomallides, proposed the construction of a theater whose predominant material would be glass, inside the tomb of Augustus. The austerity of style, the regularity of design and the element of transparency, which imparts a quality of motion and plasticity to the overall structure, bring the Ancient Greek morphology to the fore and create the sense of a historical continuity from Roman times until the present day that preserves timeless sculptural values.

Costas Varotsos' works created for new buildings are in tune with contemporary architectural trends. In this case, the dialogue between architecture and sculpture helps emphasize the work's presence in the city, clearly manifest and confirm its characteristics and formulate a specific character that is far removed from ordinary constructions. Once more, the sculptural work is not geared toward overstatement; it does not aim to dominate over the architectural construction. Instead, it

τασκευές. Και πάλι, το γλυπτικό έργο δεν υπερβάλλει, δεν έχει ως στόχο να υπερνικήσει την αρχιτεκτονική κατασκευή· αντίθετα, κατορθώνει να διατηρήσει εκφραστικά στοιχεία που ξεχωρίζουν και δηλώνουν την ταυτότητά του, δίχως να παραγκωνίζουν τον αρχικό αρχιτεκτονικό σχεδιασμό.

Στο συνεδριακό κέντρο της Ουάσινγκτον, η επέμβαση του Βαρώτσου εκτείνεται τόσο στο εξωτερικό όσο και στο εσωτερικό του κτιρίου (2003). Απόλυτη συμμετρικότητα και σύμπνοια στο σχεδιασμό χαρακτηρίζουν την εξωτερική παρέμβαση που διαχωρίζει τη θέση της μέσα από την επιλογή του υλικού. Στο εσωτερικό, ο γαλαξίας που διαμορφώνεται, διασκορπίζεται στο χώρο· οι γυάλινες πέτρες που κρέμονται από την οροφή, καταλαμβάνουν το χώρο χωρίς να επιβάλλονται σε αυτόν. Η παρουσία τους δεν είναι φορτική, ο όγκος διαμοιράζεται και το έργο εντυπώνεται στο χώρο λόγω της εκφραστικής δύναμής του.

Στο αίθριο της Κρατικής Σχολής Ορχηστικής Τέχνης (2003), ο Βαρώτσος παρουσιάζει μία ξύλινη σπειροειδή κατασκευή που συστρέφεται δυναμικά γύρω από τον κορμό της και ελευθερώνει την κίνηση στο ανώτερό της σημείο. Ο περιβάλλων χώρος διαμορφώνεται με καθίσματα από το ίδιο υλικό προκειμένου να εξυπηρετηθούν λειτουργικές ανάγκες του κτιρίου. Το συνολικό αποτέλεσμα μπορεί να θεωρηθεί ως μία παρέμβαση που δεν υπερβαίνει το χαρακτήρα του χώρου, έτσι όπως αυτός διαμορφώθηκε το 1934, προσδίδει όμως μία καινούργια ανάγνωση γι' αυτόν μέσα από ένα πνεύμα ανανέωσης.

Στην περίπτωση του κτιρίου στην οδό Πειραιώς 166, η αρχιτεκτονική και η γλυπτική διαμόρφωση κινήθηκαν

παράλληλα ως προς την ολοκλήρωσή τους. Στην πρόσοψη του κτιρίου, γυάλινες πέτρες εν είδει ουράνιων σωμάτων προβάλλουν μέσα από την τοιχοποιία και φωτίζονται από παλλόμενες ίνες, δίνοντας την αίσθηση ενός ζωντανού οργανισμού, ενός κτίσματος που «αναπνέει» και μεταφέρει τον εσωτερικό παλμό του στην κίνηση της πόλης. Στον εσωτερικό χώρο, η αίσθηση του γαλαξία διαμορφώνεται με διάφανες μπάλες που κρέμονται από την οροφή της αίθουσας υποδοχής. Η δράση που λαμβάνει χώρα στο εξωτερικό, μειώνεται για να δοθεί προτεραιότητα στο αισθητικό αποτέλεσμα της παρέμβασης.

Η σχέση που επιδιώκει να διαμορφώσει ο Κώστας Βαρώτσος ανάμεσα στη γλυπτική και την αρχιτεκτονική δεν είναι ανταγωνιστική. Αντίθετα είναι μία σχέση συνθετική, βάση για την ύπαρξη της οποίας δεν αποτελεί παρά η ανάγκη του Βαρώτσου για ένα γλυπτικό έργο που να ανήκει ολοκληρωτικά στο περιβάλλον που «κατοικεί», που να ζει από αυτό και ταυτόχρονα να του δίνει ζωή. Κι αυτό, πάνω απ' όλα, επιτυγχάνεται με τη διαμόρφωση του έργου μέσα από ένα κράμα λειτουργίας και αισθητικής, μέσα από μία καλλιτεχνική δημιουργία που κατορθώνει να συμπεριλάβει στα χαρακτηριστικά της την ιστορία και τη γνώση του τόπου, την αντίληψη του περιβάλλοντος και το σεβασμό των στοιχείων του, τον ευφάνταστο σχεδιασμό του έργου και την αρμονία με το χώρο παρουσίασής του. Μια καλλιτεχνική δημιουργία που λαμβάνει υπόψη της το όλον, έτσι όπως εμφανίζεται στην αρχιτεκτονική παλαιότερων εποχών, εκεί όπου η γλυπτική διακόσμηση ήταν συνυφασμένη με το κτίσμα και αναπόσπαστο κομμάτι της ύπαρξής του.

Άτιτλο (2004) **Untitled** (2004)

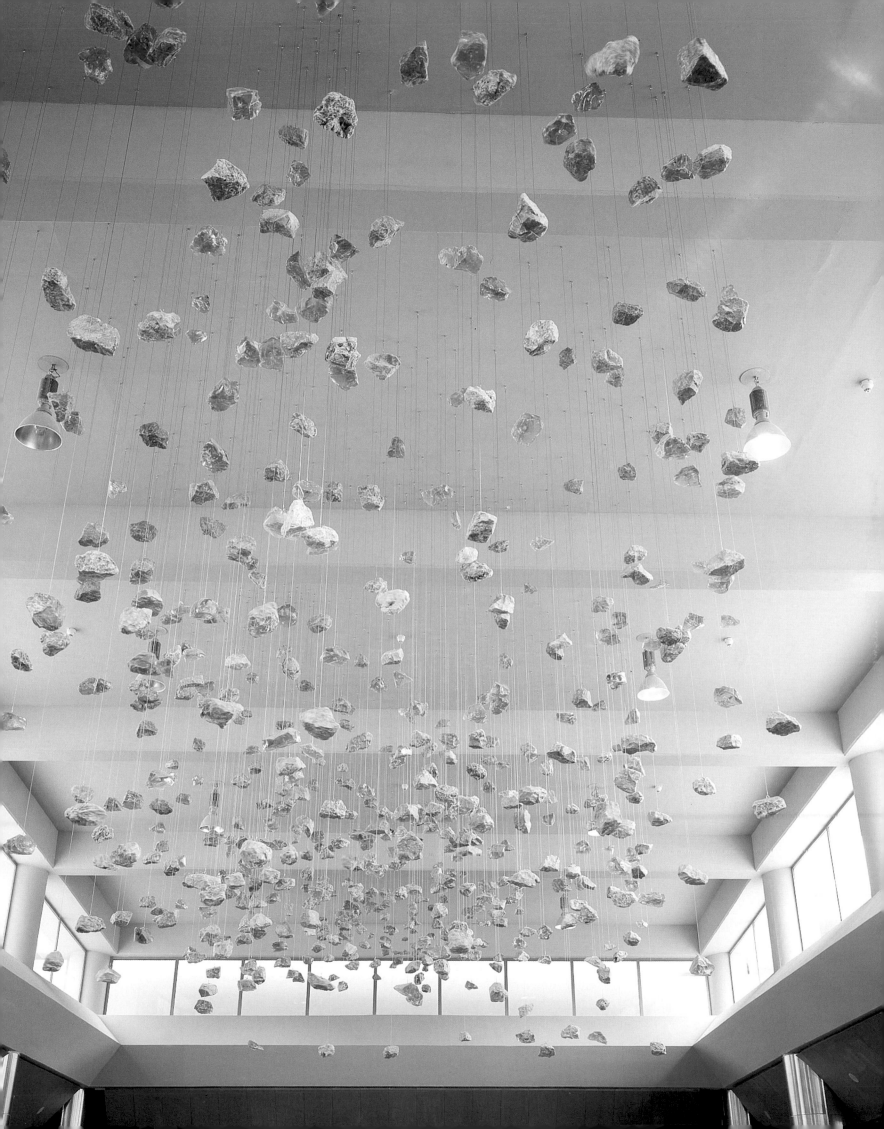

manages to preserve those expressive elements that clearly define and assert its identity without undermining the original architectural design.

Varotsos' intervention at the Washington Convention Center (2003) extends both inside and outside the building. The intervention into the building's exterior space is marked by perfect symmetry and coherence, while the work is distinguished as such by means of its material. Inside the building, the galaxy formed is scattered through space: glass spheres hanging from the ceiling occupy space without imposing on it. Their presence is not overbearing, volume is evenly shared out and the work is imprinted on space through sheer expressive power.

In the atrium of the State School of Dance (2003), Varotsos presents a wooden spiral structure that dynamically winds round its main stem, releasing motion at its tip. Seats from the same material are placed in the surrounding space in order to meet the building's functional needs. The overall result may be seen as an intervention that does not transcend the particular character of this space, as this was shaped in 1934, but instead offers a new interpretation of it, infused with the spirit of renewal.

In the case of the building at 166 Pireos St., both the processes of architectural and sculptural arrangement developed in tandem. On the building's façade, glass spheres resembling celestial bodies emerge through the stonework and are illuminated by vibrating fibers, creating the impression of a living organism, of a building that "breathes" and transmits the vibes of its inner pulse to the city, thus modifying its pace. In the building's interior, the impression of a galaxy is created by transparent spheres hanging from the ceiling of the reception hall. Action is minimized here so that what is accentuated is the intervention's aesthetic effect.

The relationship that Costas Varotsos seeks to establish between architecture and sculpture is not antagonistic. It is instead a relationship that comes into being solely on the premises of the artist's need for a sculptural work that completely belongs to the environment it "inhabits", that lives through this environment and at the same time gives life to it. And this is succeeded above all by means of creating a work that possesses both functional and aesthetic attributes, by means of a creative process that rests on an awareness of a space's reality and history; that understands the surrounding environment and respects its specific characteristics; that is both concerned with producing an imaginative design and striking a balance between the end result of this design and the space within which it will be presented; a creative process that takes the overall end result into serious consideration, much in the way this was attempted in the architecture of earlier times, in which sculptural décor was knit into the building's fabric and constituted an integral part of its being.

Translation in English: Maria Skamaga

Μελέτη επέμβασης στην πρόσοψη του Συνεδριακού Κέντρου της Ουάσινγκτον (2003) **An intervention project of the Washington Convention Center façade** (2003)

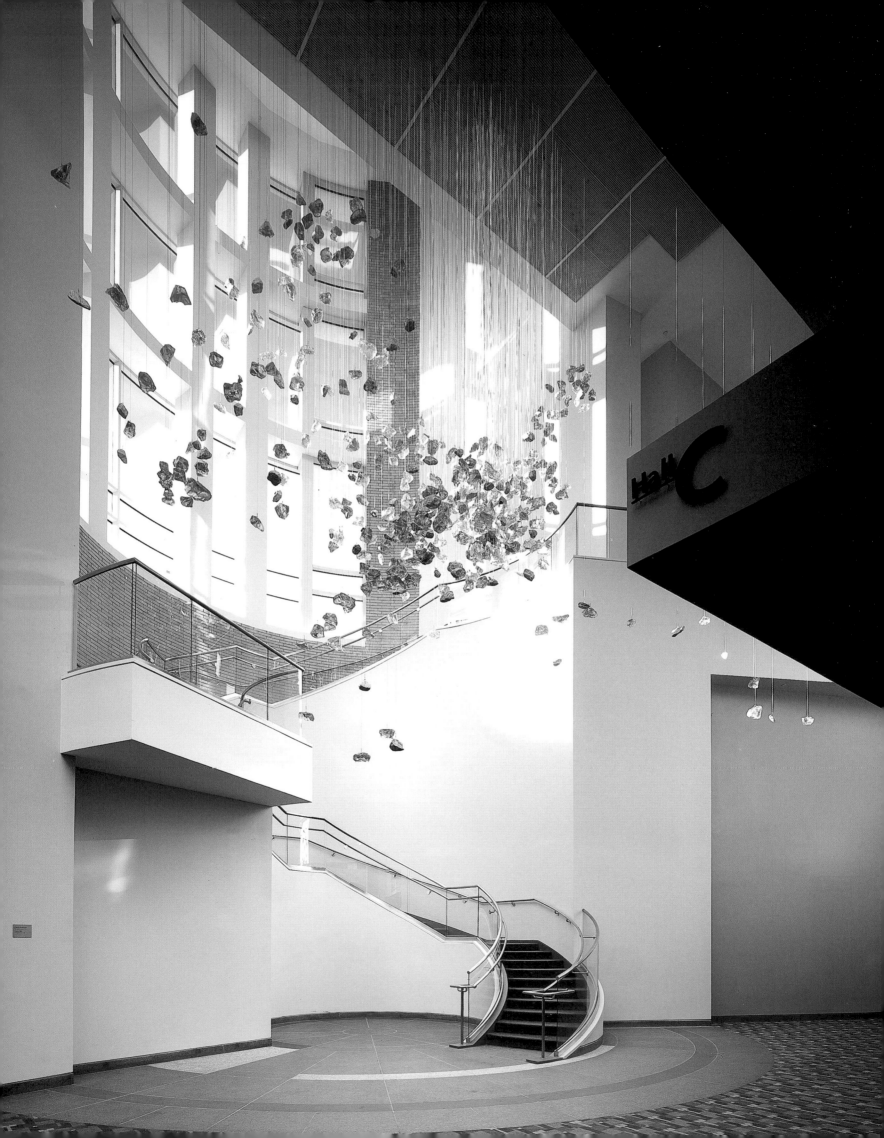

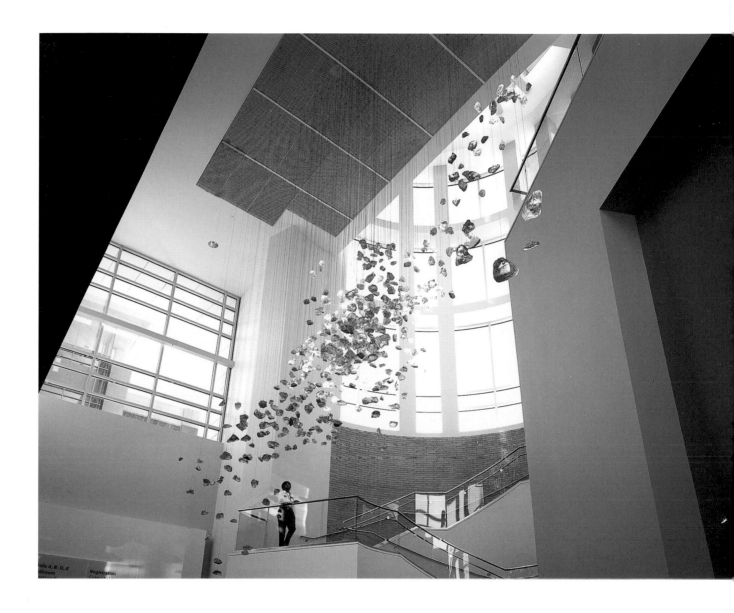

Άτιτλο (2003) **Untitled** (2003)

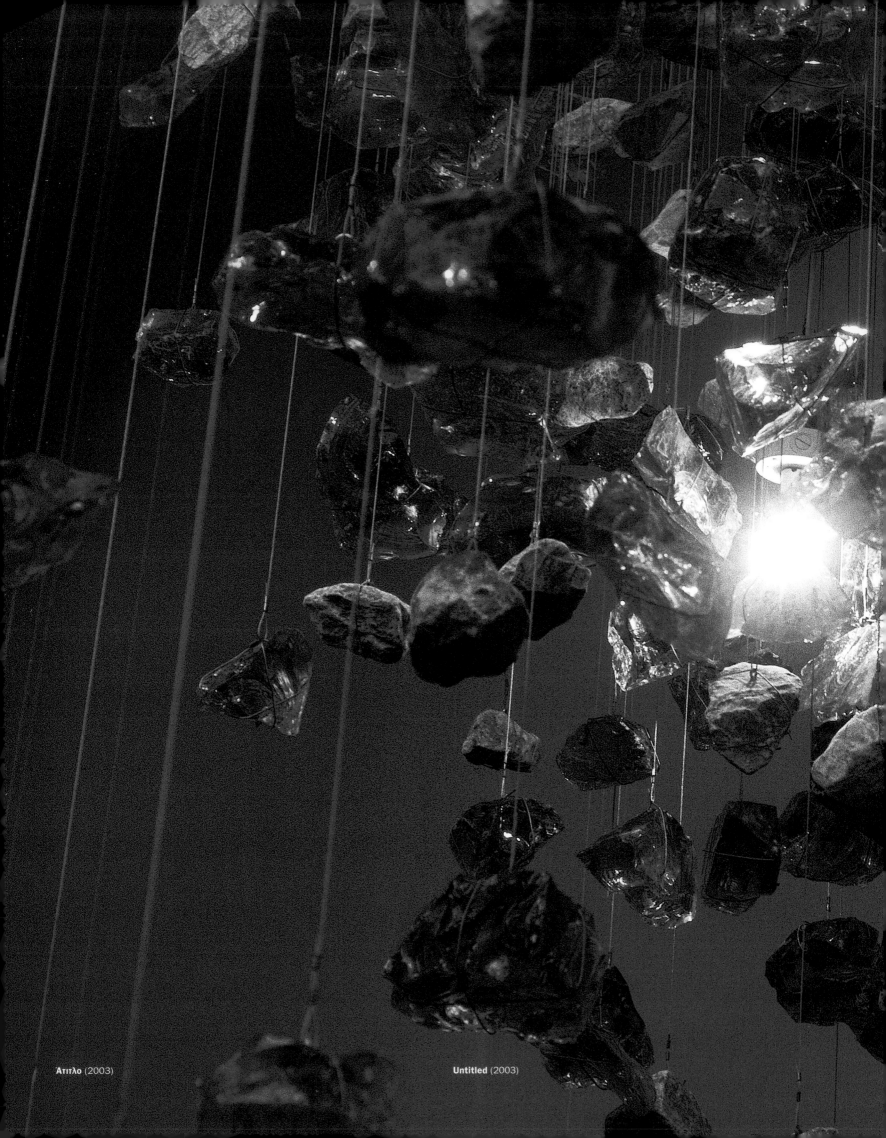

Άτιτλο (2003)

Untitled (2003)

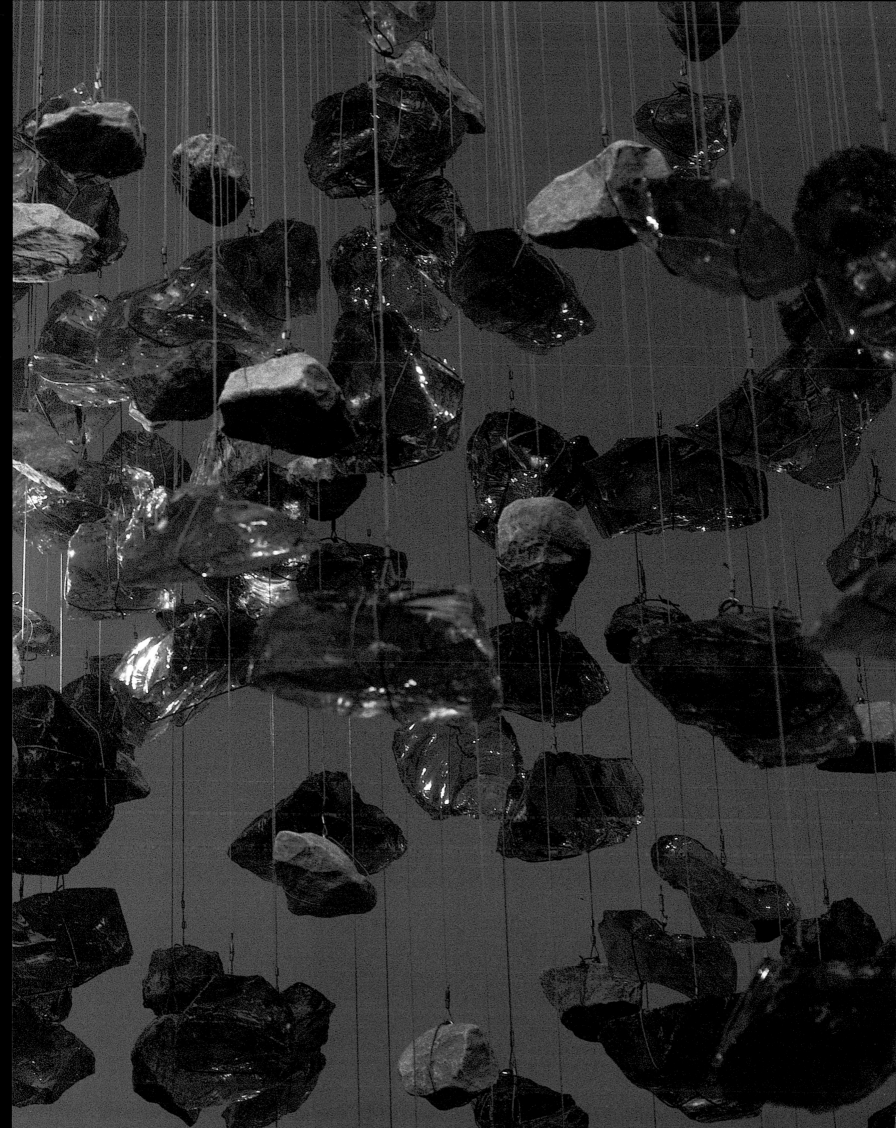

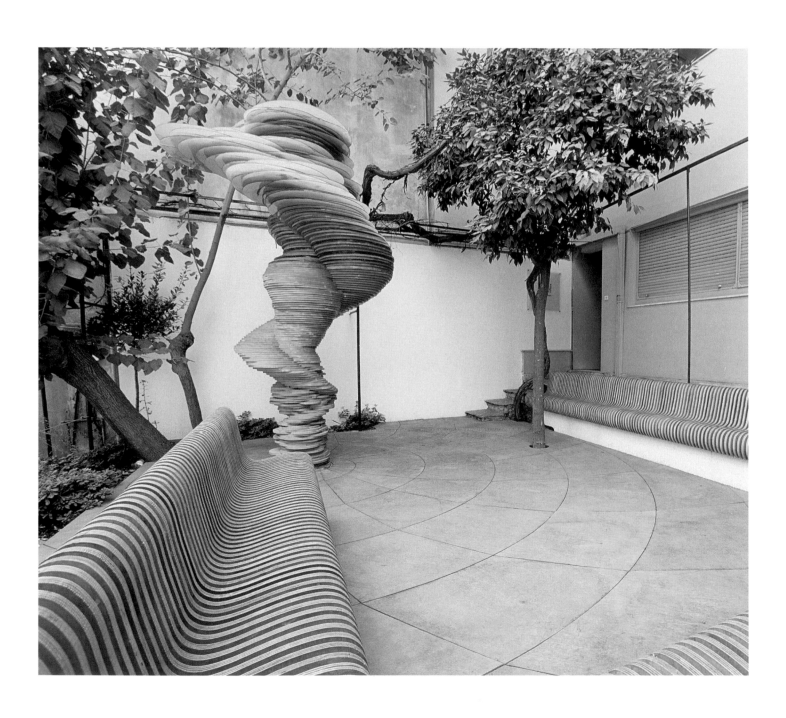

Άτιτλο (2003) **Untitled** (2003)

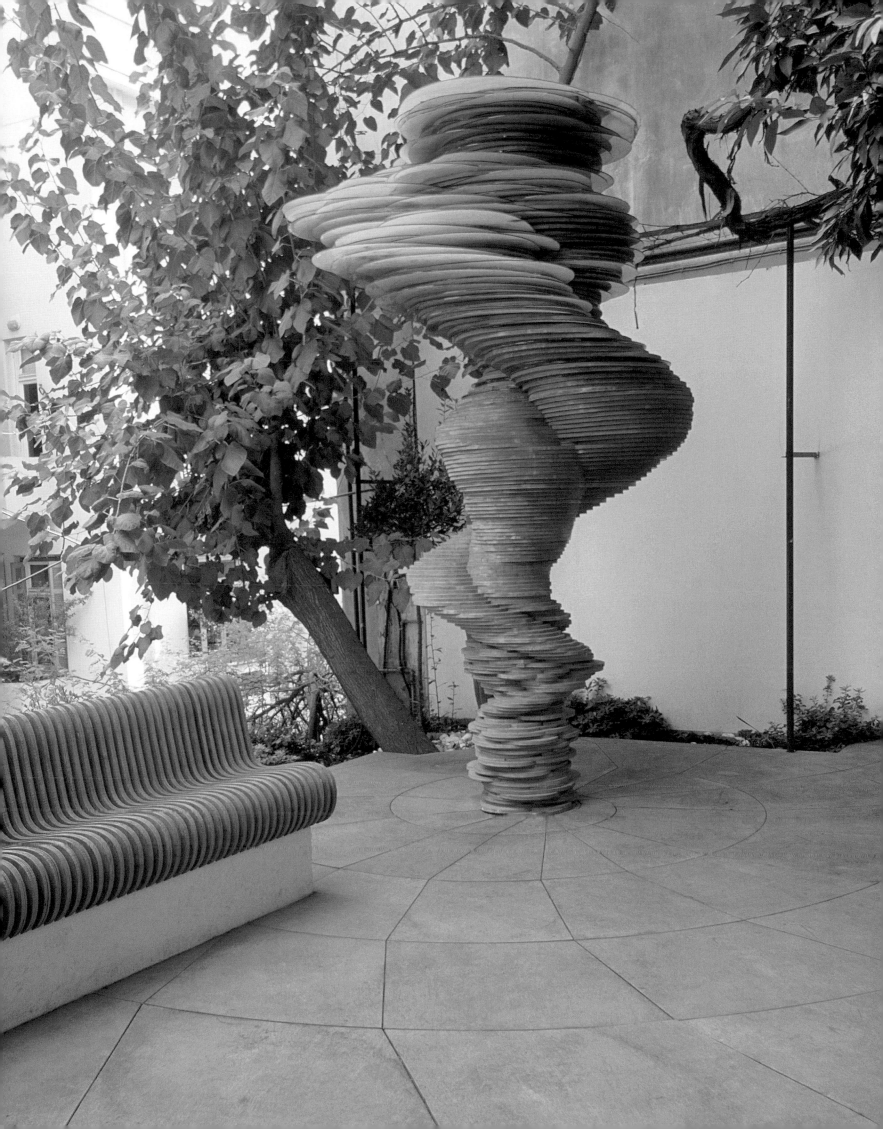

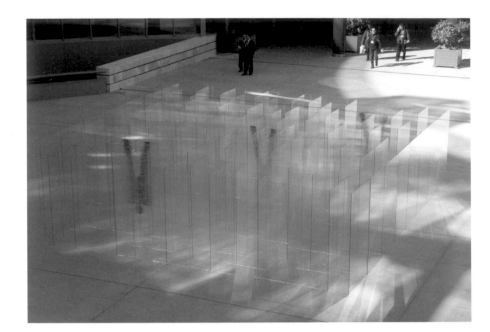

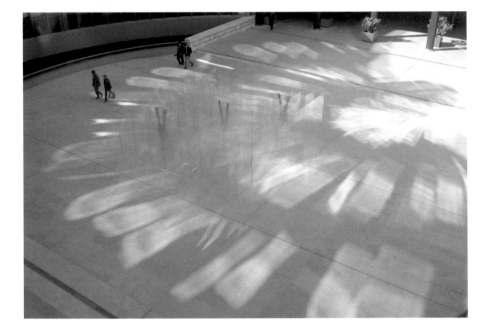

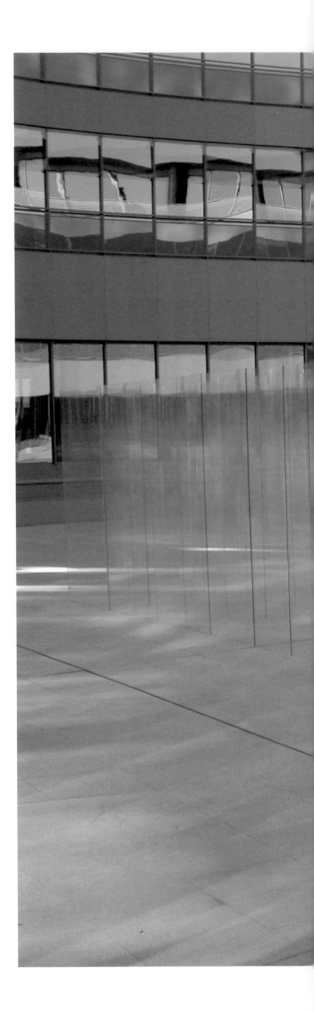

Λαβύρινθος (2004)

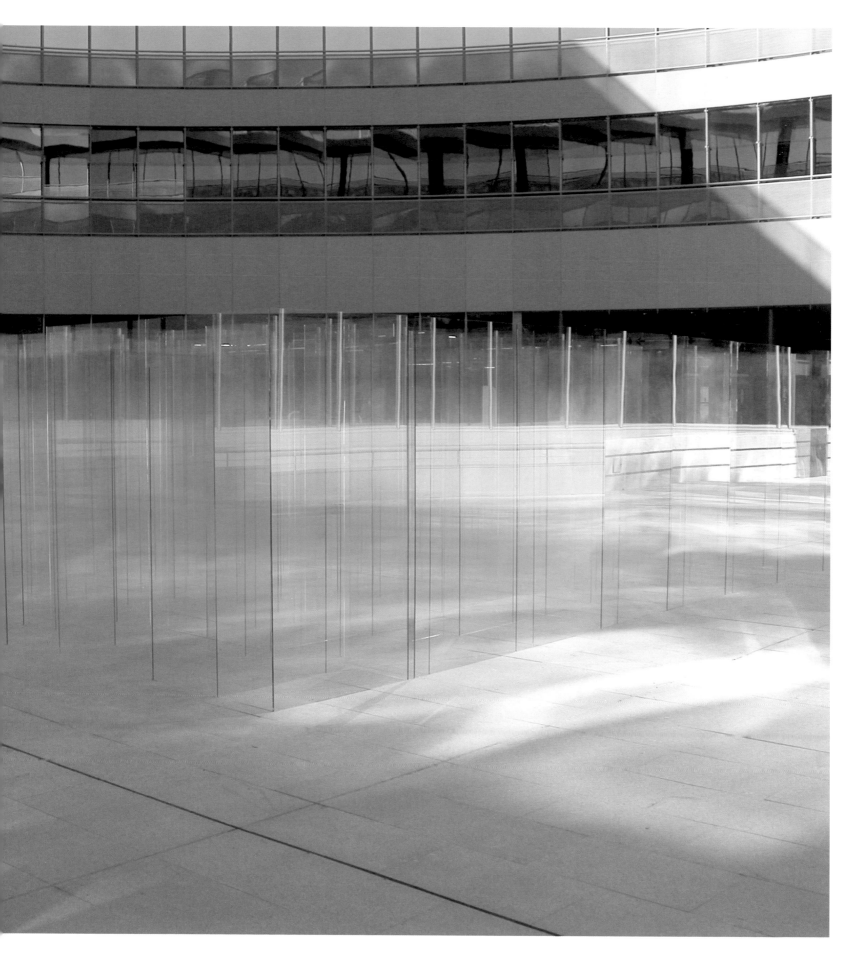

Labyrinth (2004)

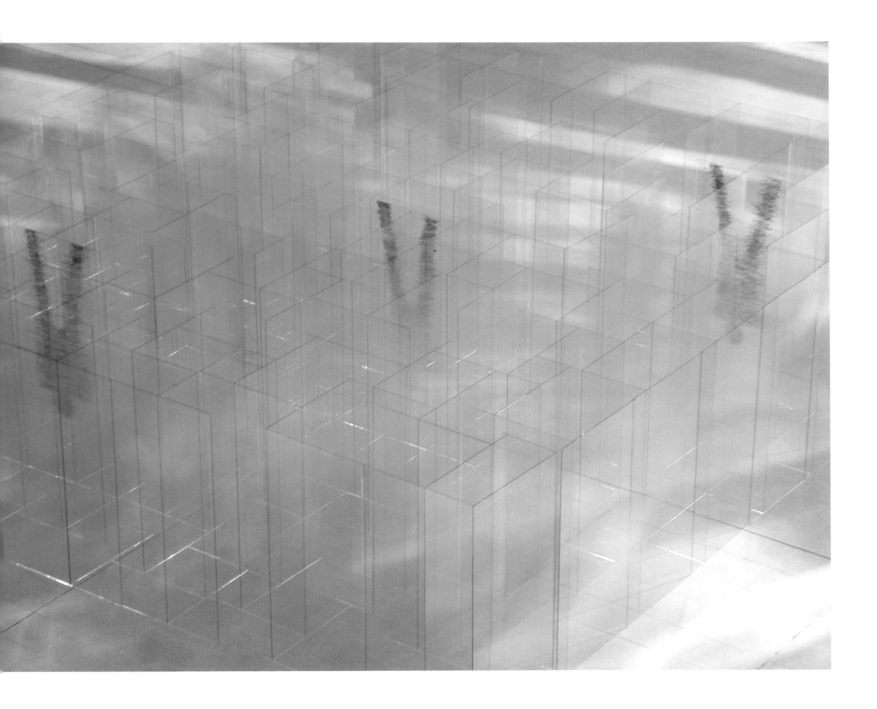

Λαβύρινθος (2004)

Labyrinth (2004)

Άτιτλο (1998) **Untitled** (1998)

REGNANDO UMBERTO I
IL COMUNE DI ROMA EDIFICO'
AD ESPOSIZIONE DI BELLE ARTI
CONTRIBUENDO STATO E PROVINCIA
L'ANNO MDCCCLXXXII

Ορίζοντας (2000)

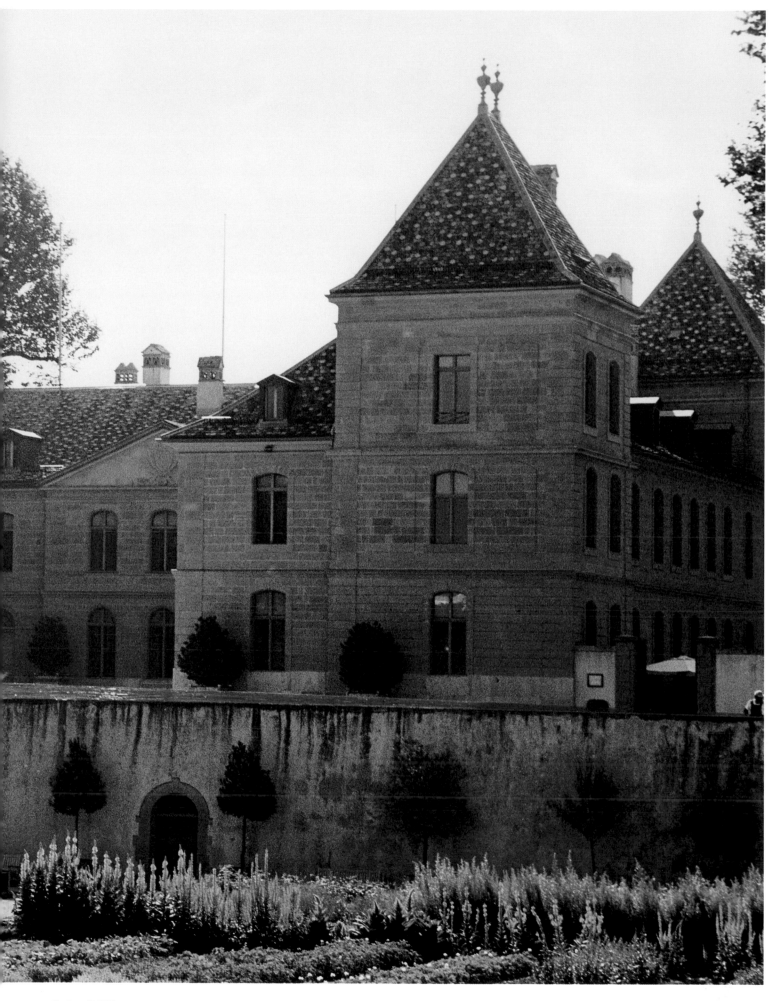

Horizon (2000)

Ορίζοντας (2000) **Horizon** (2000)

Πλατεία Αγίου Ιωάννη Ρέντη:
ένα γυάλινο κύμα απλώνεται στο κέντρο της πόλης

Η εικόνα του δήμου Ρέντη, ως προς την τοποθεσία του, έρχεται πάντα στη σκέψη μου έχοντας δύο όψεις. Η μία είναι γεμάτη κινητικότητα: τα όρια του δήμου με τις μεγάλες οδικές αρτηρίες –Πειραιώς, Κηφισού, Πέτρου Ράλλη, Θηβών– τα τεράστια κινηματογραφικά συγκροτήματα και τα εμπορικά κέντρα που έφεραν τα τελευταία χρόνια καινούργιο κόσμο στην περιοχή και ένα νέο σημείο διασκέδασης και κατανάλωσης στο χάρτη της πόλης. Την άλλη όψη καταλαμβάνει η κεντρική πλατεία του δήμου, έ-νας μεγάλος δημόσιος χώρος, με την εκκλησία του Άγιου Ιωάννη Ρέντη να δεσπόζει στη μία πλευρά του και να σηματοδοτεί με την ύπαρξή της την ύπαρξη και την ιστορία της περιοχής.

Για τους κατοίκους της πόλης του Ρέντη, τα πράγματα είναι βέβαια διαφορετικά. Η δική μου εντύπωση –σίγουρα γενικευμένη, αλλά κοινή για πολλούς κατοίκους της Αθήνας που δε ζουν ή κινούνται σε αυτόν το δήμο– είναι η εικόνα που σφραγίζει τη δική τους πραγματικότητα, καθώς βλέπουν το δήμο τους να αλλάζει σταδιακά χαρακτήρα, όμως έχουν να κρατήσουν ως σταθερή αξία ένα χώ-ρο-ορόσημο γι' αυτούς, μια πλατεία που παραμένει κεντρικό σημείο συνεύρεσής τους σε όλες τις εκφάνσεις της καθημερινότητάς τους.

Είκοσι χρόνια μετά την ανάπλαση της πλατείας του Ρέντη το 1980, ο δήμαρχος της πόλης Γιώργος Ιωακειμίδης έκρινε πως είχε έρθει η ώρα για μία νέα διαμόρφωση του χώρου, καθώς η προηγούμενη παρέμβαση παρουσί-αζε ήδη σημεία καταστροφής. Αυτή τη φορά, έθεσε ως στόχο τη συνολική αλλαγή της εικόνας του χώρου και την αποφυγή της επανάληψης επεμβάσεων με χαρακτήρα ε-φήμερο και μόνο διακοσμητικό. Επεδίωξε μία παρέμβα-ση με χαρακτήρα *ταυτόσημο*[1] με την πλατεία και προ-κειμένου να υλοποιηθεί η ιδέα του, προτίμησε να επεν-δύσει σε μία αξία διαχρονική, ένα έργο τέχνης. Ένα έργο που θα συνόδευε την αρχιτεκτονική αναδιαμόρφωση, *μία εικαστική παρέμβαση τόσο πετυχημένη, που θα έμε-νε πολλά χρόνια, πέρα και έξω από τη διάρκεια ζωής του υπόλοιπου έργου.*

Σε μια τέτοια προσπάθεια, ο γλύπτης Κώστας Βαρώ-τσος δε θα μπορούσε παρά να είναι ο ιδανικός συνεργά-της. Κι αυτό γιατί ο Βαρώτσος έχει ήδη αποδείξει πως τα καλλιτεχνικά έργα του –τόσο στον ελληνικό δημόσιο χώρο όσο και στο εξωτερικό– έχουν την εσωτερική εκφραστική δύναμη να επιβληθούν στο χώρο και να υπερβούν τη χρο-νική στιγμή δημιουργίας τους παραμένοντας διαχρονικά. Παράλληλα όμως, διακρίνονται από την «ευγένεια» να συμφιλιώνονται με το χώρο παρουσίασής τους, να σέβο-

νται τον ιστορικό και κοινωνικό χαρακτήρα της τοποθεσί-ας τους, να διακατέχονται από τέτοια χαρακτηριστικά, που να μην καταλήγουν αδιάφορες προσθήκες στο χώρο και να μη στρεβλώνουν ή να παραγκωνίζουν την πραγματικό-τητα του θεατή τους μέσα από τη δημόσια παρουσία τους.

Η πλατεία του Ρέντη διατηρεί ακόμα τα χαρακτηριστικά δημόσιων χώρων παλαιότερων εποχών. Αποτελεί για τους κατοίκους όλων των ηλικιών χώρο στάσης και ανα-ψυχής: είναι πηγή πρασίνου, καλύπτει ανάγκες συνεύρε-σης, διασκέδασης, κοινωνικών συνεστιάσεων ή πολιτι-κών συγκεντρώσεων, συναθροίζει το εκκλησίασμα, κα-θώς στο χώρο της βρίσκεται η μεγαλύτερη εκκλησία της περιοχής, αλλά και συγκεντρώνει τους πολίτες στις εθνι-κές γιορτές, φιλοξενώντας το Ηρώο του δήμου.

Ο Κώστας Βαρώτσος, που ανέλαβε τόσο την αρχι-τεκτονική αναδιαμόρφωση της πλατείας όσο και την τοπο-θέτηση ενός γλυπτικού έργου σε αυτήν, έθεσε ως προτε-ραιότητα του έργου του το σεβασμό προς τις ιστορικές μνήμες και τις κοινωνικές ιδιαιτερότητες του τόπου. Ο περ-ίπου οχτώ στρεμμάτων χώρος της πλατείας έπρεπε να αποκτήσει καινούργια χαρακτηριστικά χωρίς όμως να αλ-λοιωθούν οι προηγούμενες χρήσεις του.

Η πρόταση του Βαρώτσου οργανώθηκε σε συνεργασία με το δήμο: προτού ακόμα καταλήξει στον τελικό σχεδια-σμό, ο καλλιτέχνης αφουγκράστηκε τις ανάγκες του κό-σμου, επιδίωξε συναντήσεις με όλες τις κοινωνικές ομά-δες της περιοχής προκειμένου να ακούσει πώς φαντάζο-νται οι ίδιοι οι χρήστες του χώρου την καθημερινή του εικόνα. Αυτή η πρωτοβουλία αποκτά ιδιαίτερο ενδιαφέ-ρον, αν αναλογιστεί κανείς πως η παραγωγή πολιτισμού στο δημόσιο χώρο αφορά πρωτίστως τους ανθρώπους που τον βιώνουν καθημερινά. Η συμμετοχή σε μια τέτοια απόφαση δημιουργεί στους πολίτες τη βεβαιότητα πως η παρέμβαση που γίνεται στο χώρο τούς αφορά άμεσα, πως οι ιδέες, οι απόψεις και οι ενστάσεις τους απαρτίζουν ένα πρωτογενές υλικό που ο καλλιτέχνης θα συμπεριλάβει στη βάση της δημιουργίας του, φιλτράροντάς το μέσα από το πρίσμα της προσωπικής του αντίληψης για το χώρο.

Οι αλλαγές που έγιναν στην πλατεία του Ρέντη αφορούν στο σύνολο του εσωτερικού σχεδιασμού της. Πρωταρχι-κός στόχος του Βαρώτσου φαίνεται πως είναι η ικανή διαμόρφωση του συγκεκριμένου χώρου, έτσι ώστε να ι-κανοποιούνται με λειτουργική οικονομία πολλαπλές ανά-γκες του και ως επακόλουθο να ενσωματώνεται αρμονι-κά το γλυπτικό έργο σε αυτόν.

Κύριο χαρακτηριστικό της ανάπλασης αποτελούν τα

1. Οι αναφορές σε *italics* αποτελούν σχόλια του δήμαρχου Ρέντη Γιώργου Ιωακειμίδη από συνομιλία μας σχετικά με την ανάπλαση της πλατείας Ρέντη στις 23 Οκτωβρίου 2002.

Άγιος Ιωάννης Ρέντης, κεντρική πλατεία (2003), Αθήνα

Aghios Ioannis Rentis central square (2003), Athens, Greece

The Square of Aghios Ioannis Rentis:
a wave of glass spreads over the city centre

The image of Rentis, as far as the city's location is concerned that is, always has two aspects in my mind. One is charged with movement: the area's limits formed as they are by the large, arterial roads of Athens (Pireos, Kifissou, Petrou Ralli, Thivon); by huge movie theatre complexes and malls that have in recent years brought new numbers of people to the area and have added a new spot for entertainment and shopping on the city map. The other is governed by the city's central square, a large public space, with the church of Aghios Ioannis (Saint John) Rentis towering over it on one of its sides, its very presence a symbol of the area's life and history.

For the residents of the city of Rentis, however, things are different. My impression of their area –a generalization no doubt, although quite a common one among many Athenians who neither live in it nor frequent it– is for them the very image that defines their reality as they watch their city's character change, while also trying to hold on to the value of what for them is a landmark location; a square that to this day remains the central meeting point in all manifestations of their everyday reality.

Twenty years after the square was revamped in 1980, George Ioakimides, the city's mayor, decided the time had come for a new intervention, since earlier ones had already begun to show signs of disintegration. The goal he set this time was that of a comprehensive transformation of the space's image as well as that of avoiding interventions of an ephemeral and purely decorative character. He opted for an intervention whose character and meaning would be *identical*[1] to that of the square and for the purpose of having his idea materialized he chose to invest in a timeless value, a work of art. This would be a work that would accompany the space's architectural remodeling, *a successful artistic intervention, so much so that it would last for years and years to come, well beyond the expected life span of the rest of the project.*

In the context of such an effort sculptor Costas Varotsos could not but be an ideal collaborator. And this because Varotsos has proven that his works –both in Greek public spaces and abroad– possess the kind of inner expressive power necessary for them to dominate the space around them and to transcend the given moment in time whose product they are, in other words to stand the test of time. They are simultaneously marked, however, by the "subtlety" that allows them to blend into the space in which they are presented, to respect the

historical and social character of their location, to bear such characteristics that will neither have them reduced to the status of an inconsequential addition to a given site, nor permit them to distort or overshadow the viewer's reality through their public presence.

Rentis square still preserves the traits of the public spaces of old. Residents of all ages see in it a place for repose and recreation: it is a green belt; it caters to the need for meeting others, or the need to have fun; it is a place for social or political gatherings, a place where the congregation assembles, since there stands the area's largest church building, but also a place that brings citizens together on national holidays since it hosts the city's war memorial.

Costas Varotsos, who undertook both to architecturally revamp the square and to place a sculptural work in it, decided that the project's most important priority would be to demonstrate respect for the site's historical memory and social specificity. The square's space of almost 8.000 m² needed to acquire new characteristics without however having its prior uses altered.

Varotsos' proposal was drafted in collaboration with the City's office. Before deciding on any final designs, the artist tried to take into consideration the needs of local residents. He sought to have meetings with all social groups in the area so that he could find out how the people who would actually use this site envisioned its everyday image. This initiative acquires particular importance if one considers the fact that cultural production in the context of public space first and foremost concerns the people who experience it on a daily basis. Participation in this kind of decision-making offers citizens the certainty that the proposed intervention directly concerns them, that their ideas, opinions and objections constitute a source material, which the artist will then incorporate in the creative process, filtering it through his own, personal vision of the space in question.

Changes made to Rentis square involve the site's entire internal design. Varotsos' primary goal seems to have been the site's effective spatial arrangement so that the many needs it serves may be met in a functional way and, consequently, so that the sculptural work may be harmoniously integrated in it.

The main characteristic of the revamped square are flowerbeds that take the form of irregular droplets in the surrounding space, thus creating an impression of

1. *Italicized* citations indicate comments made by George Ioakimides, Mayor of the City of Rentis, on 23rd October 2002, during our discussion about the project of revamping Rentis Square.

παρτέρια πρασίνου που εμφανίζονται ως ακανόνιστες σταγόνες στο χώρο, εξασφαλίζοντας έτσι την αίσθηση της ρευστότητας. Οι καμπύλοι χώροι πρασίνου διαιρούν την πλατεία σε πολλές ασύμμετρες ζώνες, χωρίς να απαγορεύουν τη συνεχή κινητικότητα από τον ένα χώρο στον άλλο, καθώς και την οπτική επαφή. Γύρω από αυτά τα παρτέρια, διαμορφώθηκαν μαρμάρινα καθιστικά που πλαισιώνουν τους κυρτούς χώρους και προσφέρουν θέαση προς όλες τις πλευρές της πλατείας. Για τους ανθρώπους μεγαλύτερης ηλικίας προβλέφθηκαν ξύλινα καθίσματα από ανθεκτικό κόντρα πλακέ θαλάσσης, σχεδιασμένα με τέτοιον τρόπο που να εναρμονίζονται με την ιδέα της καμπυλότητας που κυριαρχεί στο γενικό σχεδιασμό.

Τα παλαιότερα αρχιτεκτονήματα της πλατείας, η εκκλησία του Αγίου Ιωάννη Ρέντη και το Ηρώο, συνδέθηκαν αρμονικά με τη νέα κατασκευή και δεν αποξενώθηκαν. Η εκκλησία επενδύθηκε περιμετρικά με χαμηλό μαρμάρινο τοιχίο ώστε να αποκτήσει κοινή αισθητική με τις υπόλοιπες προσθήκες. Παράλληλα, ο χώρος του Ηρώου προστατεύτηκε και ξεχώρισε με ένα φυσικό φράγμα από δέντρα. Η ιστορική μνήμη διαδραματίζει σημαντικό ρόλο για το δήμο του Ρέντη· στο χώρο της πλατείας μεταφέρθηκαν και δέντρα ελιάς από τον Ελαιώνα, έτσι ώστε να διαφυλαχθεί η ιστορική συνοχή με μία περιοχή που αποτελεί κομμάτι της ιστορίας του δήμου.[2]

Λειτουργική προσθήκη θεωρείται η γυάλινη βρύση που τοποθετήθηκε κοντά σε ξύλινα καθίσματα της πλατείας και ικανοποιεί την ανάγκη για πόσιμο νερό. Η κυβοειδής κατασκευή που φέρει στο εσωτερικό της γλυπτές γυάλινες πέτρες παραπέμπει αισθητικά στο γλυπτό έργο που κυριαρχεί στην πλατεία, έχοντας ως συνδετικό κρίκο το κοινό υλικό. Παράλληλα, ο Βαρώτσος εκμεταλλεύεται τη διαφάνεια του γυαλιού για να τονίσει τα στοιχεία της ρευστότητας του νερού και της έντασης του φωτός, και ταυτόχρονα να αποδυναμώσει το σχετικά μεγάλο όγκο της κατασκευής και να δημιουργήσει μία μεταβλητή φόρμα σε διαφορετικές συνθήκες.

Άρτια και λειτουργική ως προς την οργάνωσή της, ελεύθερα δομημένη στους όγκους της –με την καμπύλη να κυριαρχεί ως γραμμή– η εκ νέου διαμορφωμένη πλατεία του Ρέντη αγκαλιάζει τη γλυπτική παρέμβαση του Βαρώτσου που εκτείνεται σε όλη την πλατεία και καταλήγει στο αναψυκτήριό της. Το κτίριο που προβλέφθηκε για το αναψυκτήριο απαρτίζει κι αυτό μέρος των αλλαγών στην πλατεία. Ο σκοπός δημιουργίας του είναι διττός: από τη μία πλευρά λειτουργεί χρηστικά, ως χώρος συνεύρεσης για όσους βρίσκονται στο χώρο· από την άλλη, αποτελεί μία αρχιτεκτονική κατασκευή για να καταλήξει με «ασυνήθιστο» τρόπο το γλυπτό της πλατείας. Στην οροφή του κτιρίου, ο Βαρώτσος επινόησε ακόμα μία σταγόνα πρασίνου: δημιούργησε μία επικλινή φυτεμένη επιφάνεια, πάνω στην οποία ακουμπά η απόληξη του γλυπτού. Έτσι το κτίσμα, λειτουργώντας σαν παραστάδα στην τελευταία καμπύλη του έργου, ενσωματώνεται αρχιτεκτονικά με την υπόλοιπη κατασκευή, ενώ παύει να έχει απόλυτα χρηστικό χαρακτήρα και εντάσσεται αρμονικά στη γενικότερη αισθητική αντιμετώπιση του δημόσιου χώρου.

Η χαμηλών τόνων αίσθηση ρευστότητας που υπάρχει σε όλο το χώρο κορυφώνεται στο γλυπτό της πλατείας: σε μήκος πενήντα μέτρων και ύψος που φτάνει ως και τα εννιά μέτρα, οι αλλεπάλληλοι κυματισμοί υψώνονται στον ουρανό και ακουμπούν ξανά στη γη, τρέχοντας όλη τη διαδρομή από το ένα άκρο του χώρου ως το σταθερό σημείο του κτιρίου. Οι ενδιάμεσες κοιλότητες γεμίζουν ως ένα σημείο τους με γυαλί, διαμορφώνοντας ένα γλυπτικό ορίζοντα, μία οπτική στάθμη μέσα από την οποία η κάθε εικόνα πίσω από το έργο επαναπροσδιορίζεται.

Ημιδιαφανές σε αυτή τη γλυπτική παρέμβαση, το υλικό του γυαλιού υποστηρίζει το παιχνίδι με το φως, προκαλεί το θεατή να παρατηρήσει τις εναλλαγές του τοπίου μέσα από τις διαφορετικές περιβαλλοντικές συνθήκες. Στη ρευστή φόρμα του γλυπτού, το γυαλί δεν εμποδίζει την αντίληψη του υπόλοιπου χώρου, είναι η αφορμή για μία καινούργια θεώρησή του. Και καθώς το γλυπτό κύμα του Βαρώτσου απλώνεται σε όλη την πλατεία του Ρέντη και είναι ορατό από πολλά σημεία της, ο χώρος ορίζεται ξανά μέσα από το γυάλινο πρίσμα του και μία καινούργια πραγματικότητα γίνεται εφικτή.

Οι μεγάλες διαστάσεις της γλυπτικής σύνθεσης επιτρέπουν να μιλάμε για ένα έργο που υποστηρίζει τη μνημειακότητα ως χαρακτηριστικό του. Όμως, παράλληλα, η αδιάκοπη ροή της φόρμας, οι εύπλαστες καμπύλες στη σύνθεση και η διαύγεια του υλικού διαμορφώνουν ένα χαρακτήρα που ενώ διατηρεί την κλασική αρμονία στην οργάνωση των γλυπτικών όγκων, ταυτόχρονα έχει τη δύναμη να διασπάσει τη στιβαρότητά του και να πυροδοτήσει τη διαλεκτική σχέση ανάμεσα στο έργο και το χώρο παρουσίας του.

Κι αυτή η σχέση μπορεί και είναι διαλεκτική γιατί η τέχνη του Βαρώτσου συμφιλιώνεται με το δημόσιο χώρο και δίνει διπλή δυνατότητα, στο μεν έργο του να μεταβάλει τις εικόνες που βρίσκονται γύρω του, στο δε τοπίο να εμποτίσει με τις ιδιότητές του τον πυρήνα του γλυπτού, να προσδώσει τα δικά του ιστορικά, κοινωνικά, πολιτισμικά στοιχεία στο χαρακτήρα του. Κατά αυτόν τον τρόπο, το γλυπτικό έργο του Βαρώτσου γίνεται για το θεατή του καθολικό και δημοκρατικό, η ουσία του συμπυκνώνεται στη δική του κρίση και αντίληψη γιατί πηγάζει από τις μνήμες του, αφορά την καθημερινή ζωή του και κάθε φορά κατορθώνει να προτείνει μία καινούργια οπτική γωνία για την πραγματικότητά του.

Τα γλυπτά του Κώστα Βαρώτσου δεν έχουν εγωκεντρική υπόσταση, δε θέτουν ως στόχο τους τη μορφοπλαστική και εννοιολογική αυτοτέλειά τους. Αντίθετα, αποστρέφονται την απομόνωση του καλλιτεχνικού υποκειμενισμού και επιδιώκουν τη συνεχή επικοινωνία με τη ζωή. Και αυτή η επιδίωξη, αυτή η μάχη ενάντια στην έννοια της «αυθεντίας» που εξασφαλίζει τη διατήρηση στο χρόνο, είναι που χαρίζει τελικά στα έργα του Κώστα Βαρώτσου τη διαχρονική τους αξία. Γιατί η αφομοίωσή τους στο χώρο, η εναρμόνιση με το περιβάλλον τους και η ικανότητά τους να εμπνέουν και να εμπνέονται από διαφορετικές πραγματικότητες τα καθιστούν επίκαιρα σε οποιαδήποτε χρονική στιγμή.

Έτσι και στην πλατεία του Ρέντη, οι αλλαγές στο σχεδιασμό της πλατείας και το γυάλινο κύμα του Κώστα Βαρώτσου έφεραν την πρώτη ανατροπή σε αυτόν το χώρο και τη ζωή των κατοίκων. Με το πέρασμα του χρόνου, το έργο του θα αναδιαμορφώνει κάθε καθημερινή στιγμή των κατοίκων και των περαστικών, και παράλληλα θα επαναπροσδιορίζεται από τις αλλαγές που θα επιφέρουν οι κάτοικοι στο χώρο τους. Και γι' αυτό θα είναι μία εικαστική παρέμβαση τόσο πετυχημένη, που θα μείνει για πολλά χρόνια, πέρα και έξω από τη διάρκεια ζωής του υπόλοιπου έργου.

2. Γ. Ιωακειμίδης, «Δημόσιος χώρος και τοπική αυτοδιοίκηση», στο *Η αισθητική των πόλεων και η πολιτική των παρεμβάσεων, πρακτικά επιστημονικού συνεδρίου, Αθήνα 13-14 Οκτωβρίου 2003*, Ενοποίηση Αρχαιολογικών Χώρων Αθήνας Α.Ε., Μάρτιος 2004, σελ. 226.

fluidity. Curved flowerbeds divide the square into a number of asymmetrical zones, without however prohibiting continuous movement between different spaces, or obstructing visual contact. Marble seats have been placed around these plots, arranged so as to surround their convex sides and allow a view of all sides of the square. Wooden seats have been provided for the elderly, made of resistant marine plywood and designed in such a way as to fit the dominant pattern of curves.

Elements that define the square's earlier architectural character, namely the church of Aghios Ioannis Rentis and the war memorial, have not been alienated in the context of change, but have rather been harmoniously integrated into the new plan. A low marble wall running the church's perimeter has been added so that the structure may partake of the same aesthetic as the rest of additions to the site. At the same time, the war memorial has both been sheltered and singled out by means of a natural enclosure created by trees. Historical memory plays an important role for the city of Rentis; olive trees taken from the Eleonas (Olive Grove) area – an area that constitutes part of the city's history– have been planted in the square so that historical associations and historical continuity may be preserved.[2]

The glass fountain placed close to the square's wooden seats and serving the need for fresh drinking water is considered a functional addition to the space. The cubic structure that contains sculpted glass stones is an aesthetic reference to the sculptural work that dominates the square. The two are linked through use of the same material. At the same time, Varotsos exploits the transparent quality of glass to emphasize the fluidity of water and the intensity of light, while simultaneously reducing the impact of the structure's relatively large volume and creating a form that varies according to different conditions.

Rentis' revamped square, arranged in an impeccable, highly functional manner, its structure with respect to volume following a free pattern –the dominant line being the curve– "embraces" and assimilates Varotsos' sculptural intervention which extends over the entire space reaching the square's refreshment house. The building designed to function as a refreshment house is also part of the changes made to the square. Its purpose is twofold: on the one hand it fulfills the useful function of a meeting point for those visiting the square, while, on the other, it is an architectural construction on which the square's sculpture ends in an "unusual" way. Varotsos has "invented" yet another droplet of green, this time on top of the building's roof. He has created a sloping surface of plants onto which leans the sculpture's edge. Thus, the building, functioning as a post supporting the work's last curve, is architecturally integrated into the entire project, while it no longer possesses a purely functional role and becomes instead part of the general scheme for an aesthetic treatment of public space.

The subtle sense of fluidity permeating the entire site reaches its peak in the square's sculpture: successive waves rise to the sky and then return to touch the ground again, stretching over a fifty-meter distance and reaching a height of up to nine meters, rolling from one side of the square to the fixed point of the building.

The sculpture's intermediate concave parts are filled with glass up to a point, creating a sculptural horizon, a lens through which all forms and images behind the work are redefined.

The translucent glass used in this sculptural intervention enables the play with light and enhances its effect; it invites the viewer to observe the various transformations to which the image of the surrounding landscape is subjected in the context of different environmental conditions. In the sculpture's flowing form, glass does not obstruct an awareness of the surrounding space, but rather serves as a stimulus for the viewer to perceive it in a new way. And as Varotsos' sculpted wave rolls over the entire site of Rentis square and is visible from many different points on it, the square's space is redefined through the sculpture's glass prism and a new reality becomes possible.

The large scale of this sculptural composition allows us to speak of a work that actively confirms its monumental quality. At the same time, however, its form's uninterrupted flow, the composition's soft, almost malleable curves and the material's translucency create a character that while retaining a kind of classical harmony in the way sculptural volume has been arranged, simultaneously possesses the power to undermine its massiveness and to trigger a dialectical rapport between the work and its surrounding space.

Indeed, this relationship can be dialectical because Varotsos' art merges with public space, thus offering the work, on the one hand, the possibility to transform the images that surround it, and allowing the landscape, on the other, to imbue the sculpture's core with its own particular qualities, to assign the work's character its own historical, social and cultural attributes. In this way, Varotsos' sculptural work assumes in the eye of the viewer a universal and democratic quality. Its essence lies in the viewer's perception and judgment because it derives from his own memory, it concerns his own everyday experience and it always manages to propose a new point of view from which his reality may be perceived.

The nature of Costas Varotsos' sculptures is not egocentric; they do not aim at a formal/plastic and conceptual self-sufficiency. Instead, they reject the isolation of artistic subjectivism and seek to be in constant interaction with life. It is precisely this aspiration, this battle against the notion of "authorship" that would ensure the work's preservation in time, that in the end grants Varotsos' works a timeless quality. Because their assimilation into their surrounding space, their ability to harmonize with their environment, to inspire different versions of reality and be in turn inspired by them renders them relevant at any given moment in time.

Thus, in the case of Rentis square as in others, modifications to the square's original plan and Costas Varotsos' wave of glass brought about the first change in the site's reality and in the life of the area's residents. As time passes, his work will continue to reshape the daily experience of residents and passers-by alike, while it will in turn be continually redefined by the way they change their space. And this is why it promises to be a successful artistic intervention, so much so that it will last for years and years to come, well beyond the expected life span of the rest of the project.

2. G. Ioakimides, "Public Space and Local Government", in *Urban Aesthetics and the Policy of Interventions, Conference Minutes, Athens, 13th – 14th October 2003*, Unification of the Archaeological Sites of Athens S.A., March 2004, p. 226.

Translation in English: Maria Skamaga

Άγιος Ιωάννης Ρέντης, κεντρική πλατεία (2003), Αθήνα

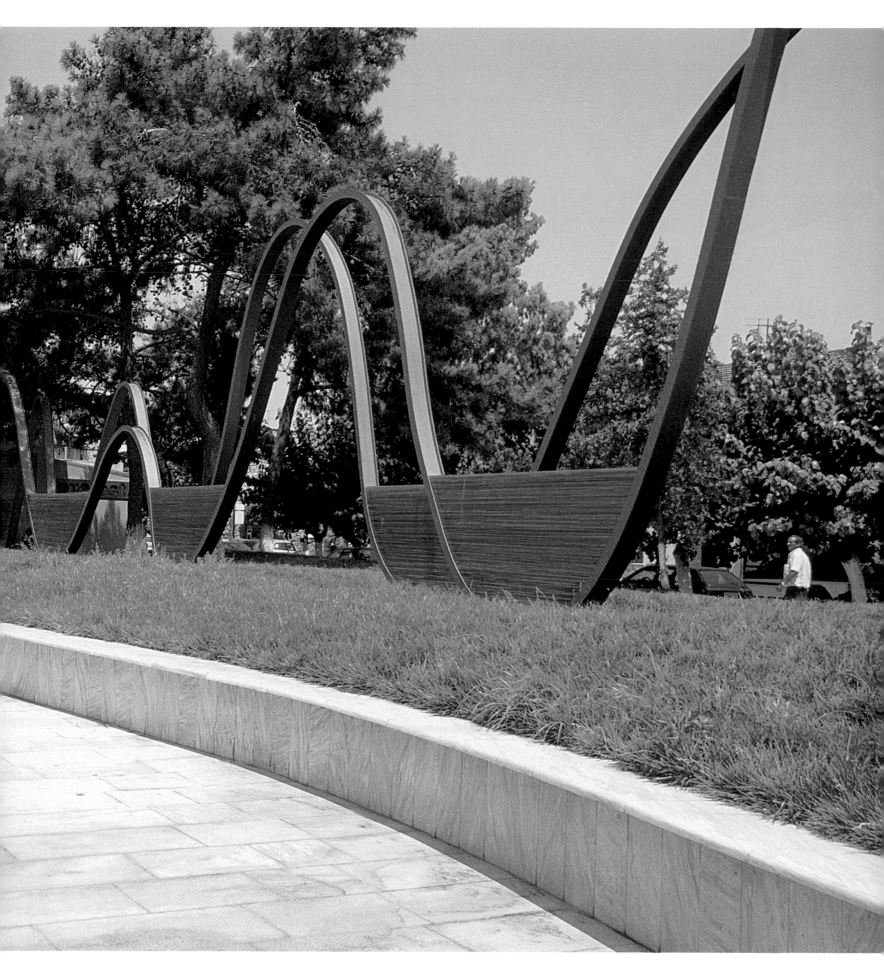

Aghios Ioannis Rentis, central square (2003), Athens, Greece

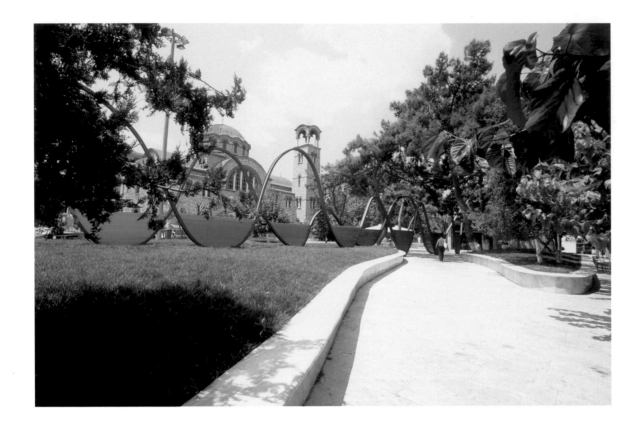

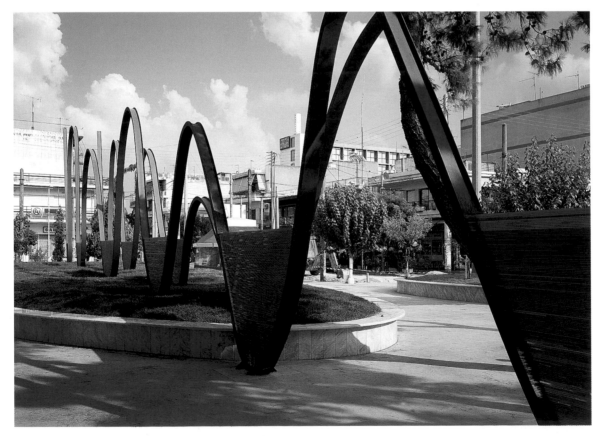

Άγιος Ιωάννης Ρέντης, κεντρική πλατεία (2003), Αθήνα

Aghios Ioannis Rentis, central square (2003), Athens, Greece

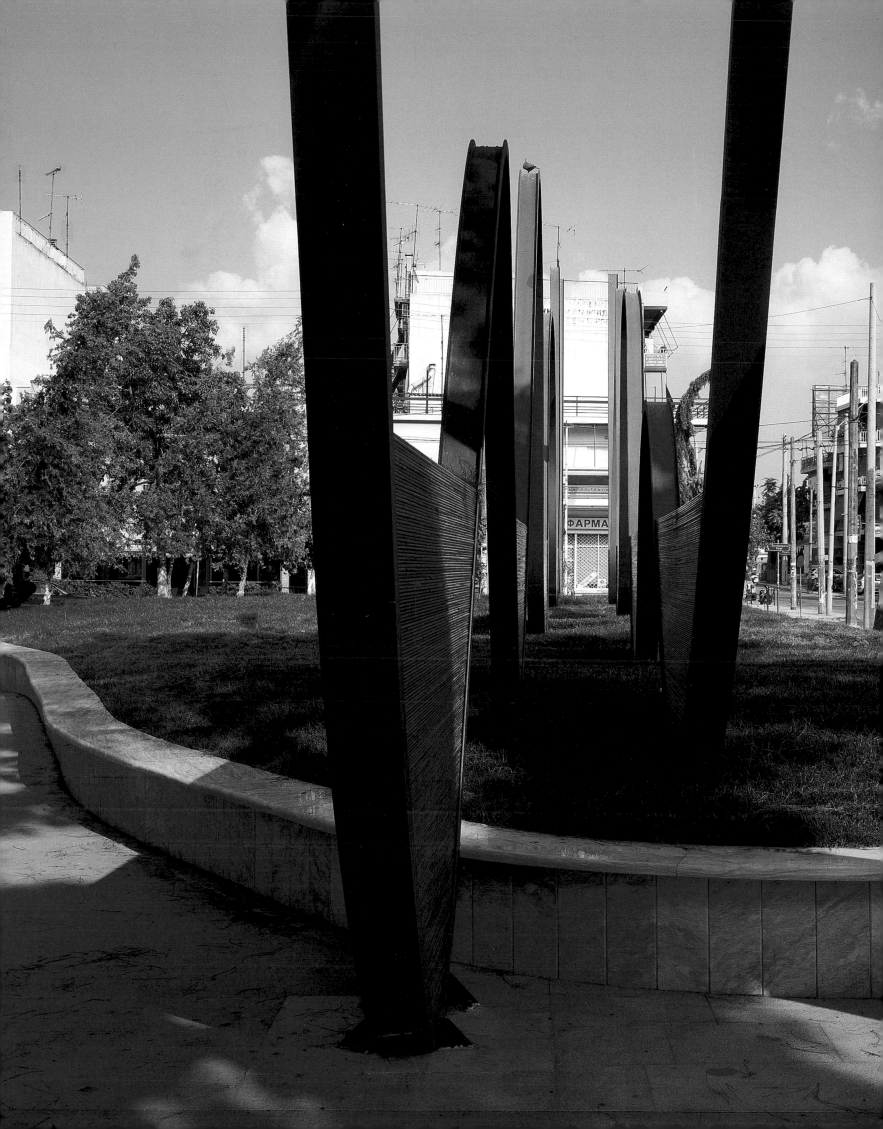

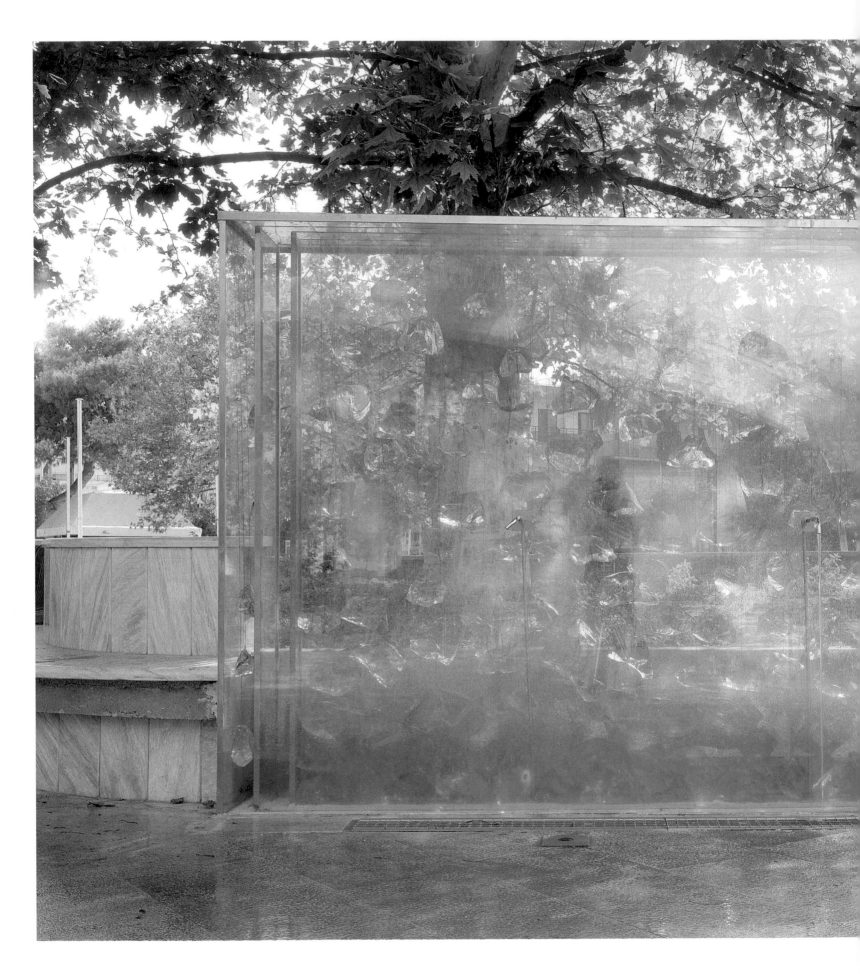

Άγιος Ιωάννης Ρέντης, κεντρική πλατεία (2003), Αθήνα

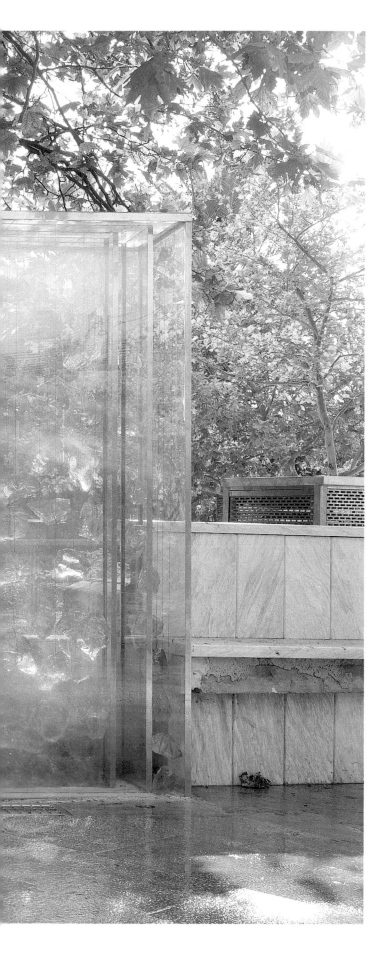

Aghios Ioannis Rentis, central square (2003), Athens, Greece

Άγιος Ιωάννης Ρέντης, κεντρική πλατεία (2003), Αθήνα

Aghios Ioannis Rentis, central square (2003), Athens, Greece

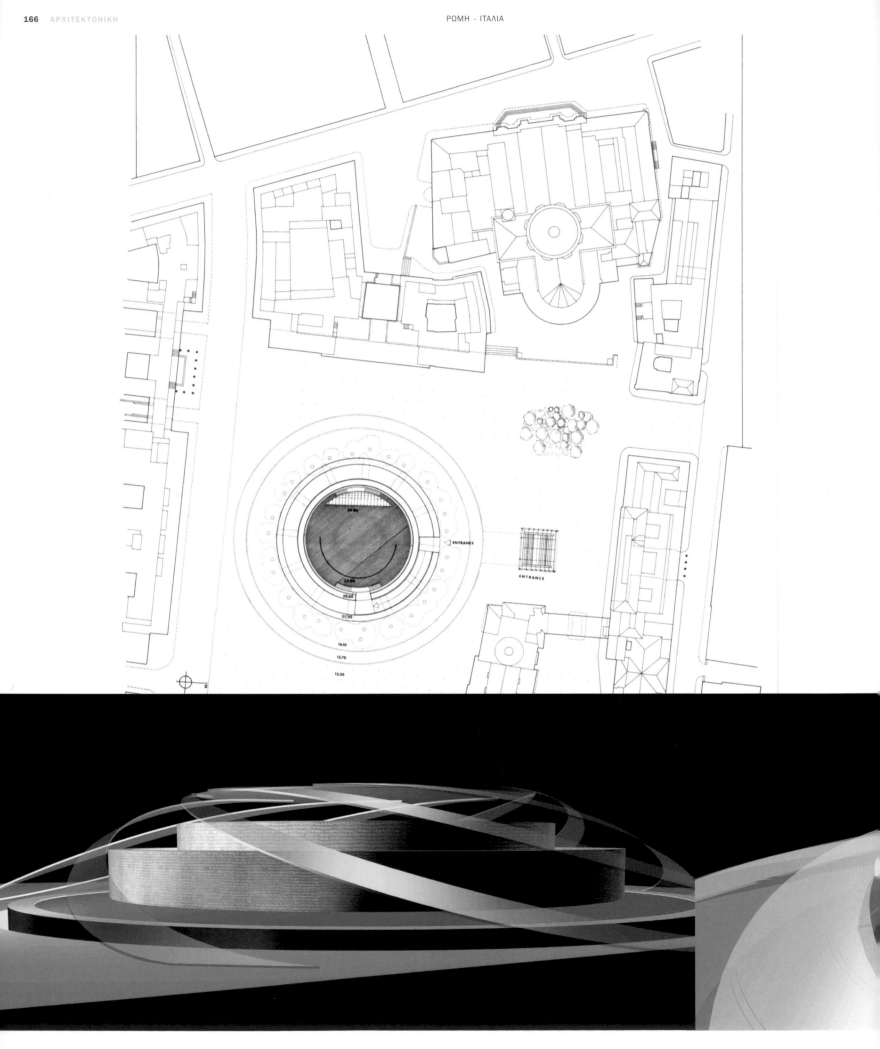

Τρισδιάστατη απεικόνιση μελέτης επέμβασης στην πλατεία Augusto Imperatore (2001)

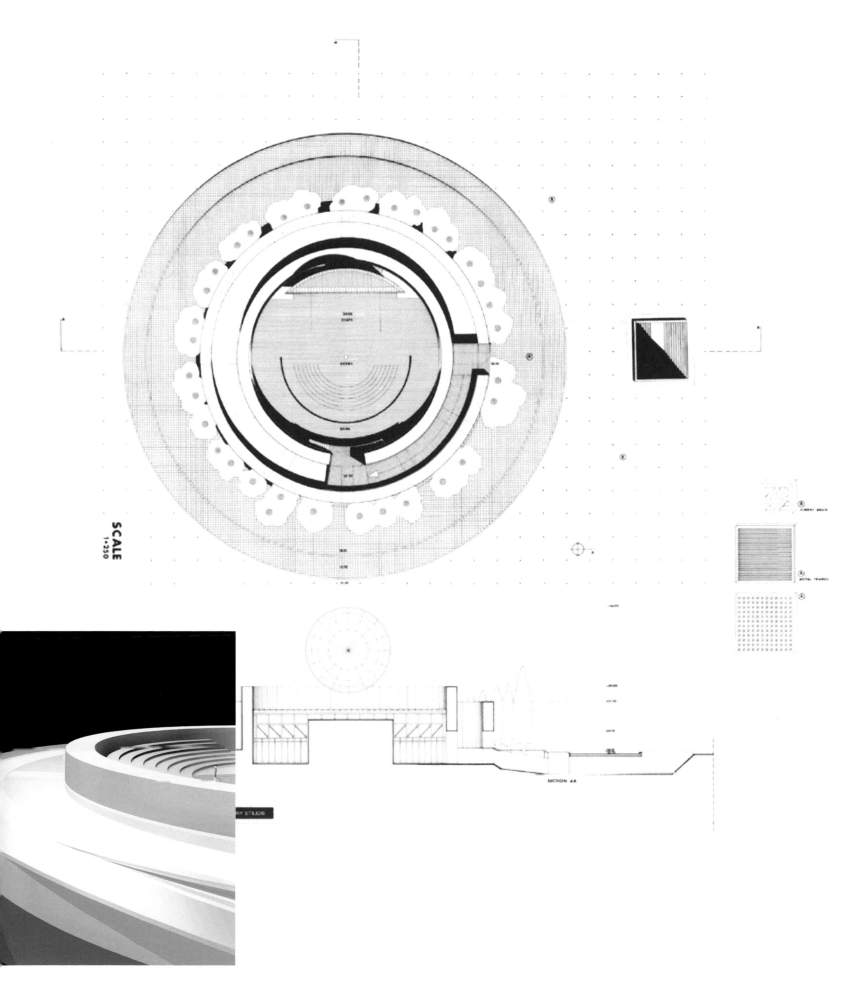

Three-dimensional representation of the project in Piazza Augusto Imperatore (2001)

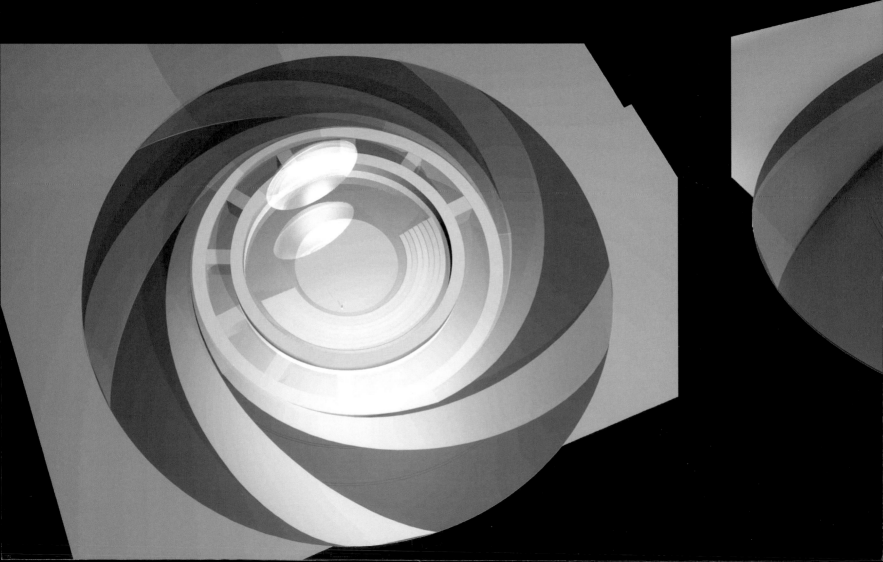

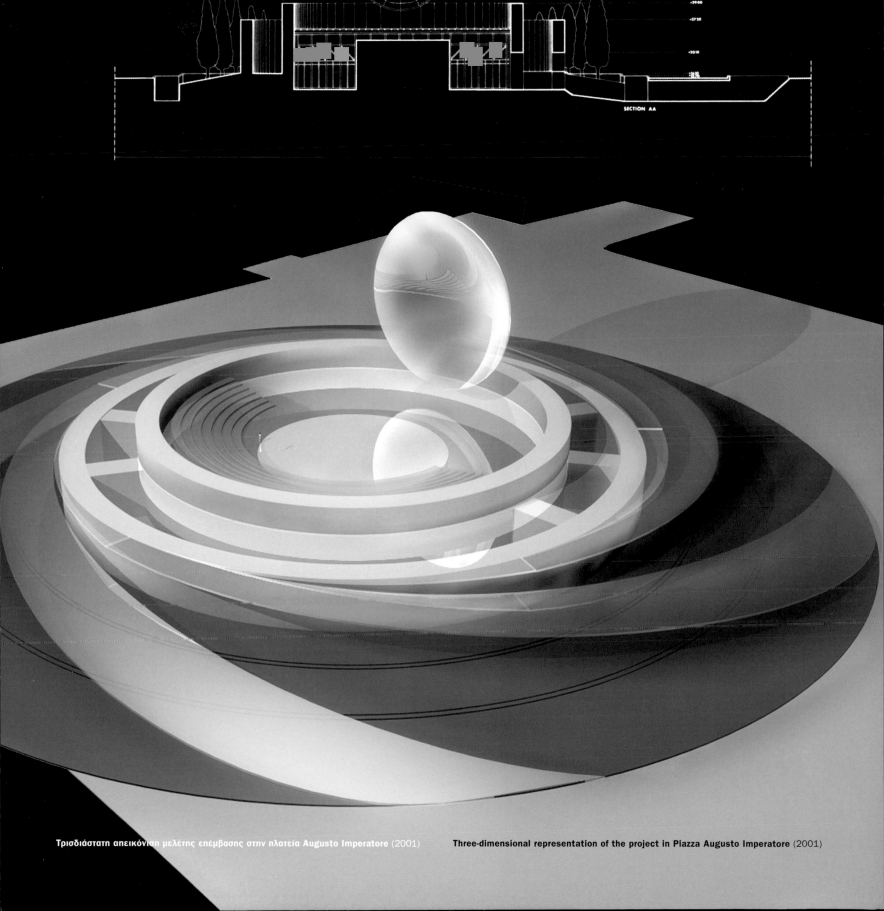

SECTION AA

Τρισδιάστατη απεικόνιση μελέτης επέμβασης στην πλατεία **Augusto Imperatore** (2001)

Three-dimensional representation of the project in Piazza Augusto Imperatore (2001)

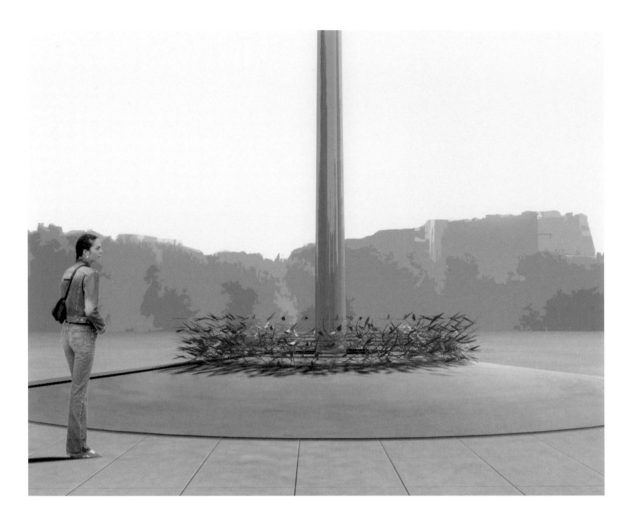

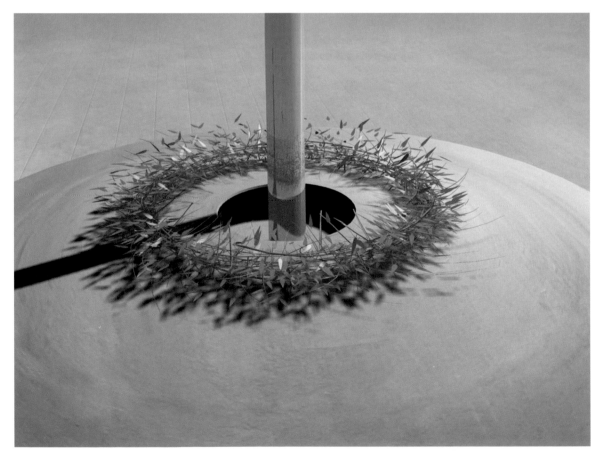

Τρισδιάστατη απεικόνιση μελέτης κατασκευής μνημείου στη Θέρμη Θεσσαλονίκης (2004)

Three-dimensional representation of a monument construction in Thermi Thessaloniki, Greece (2004)

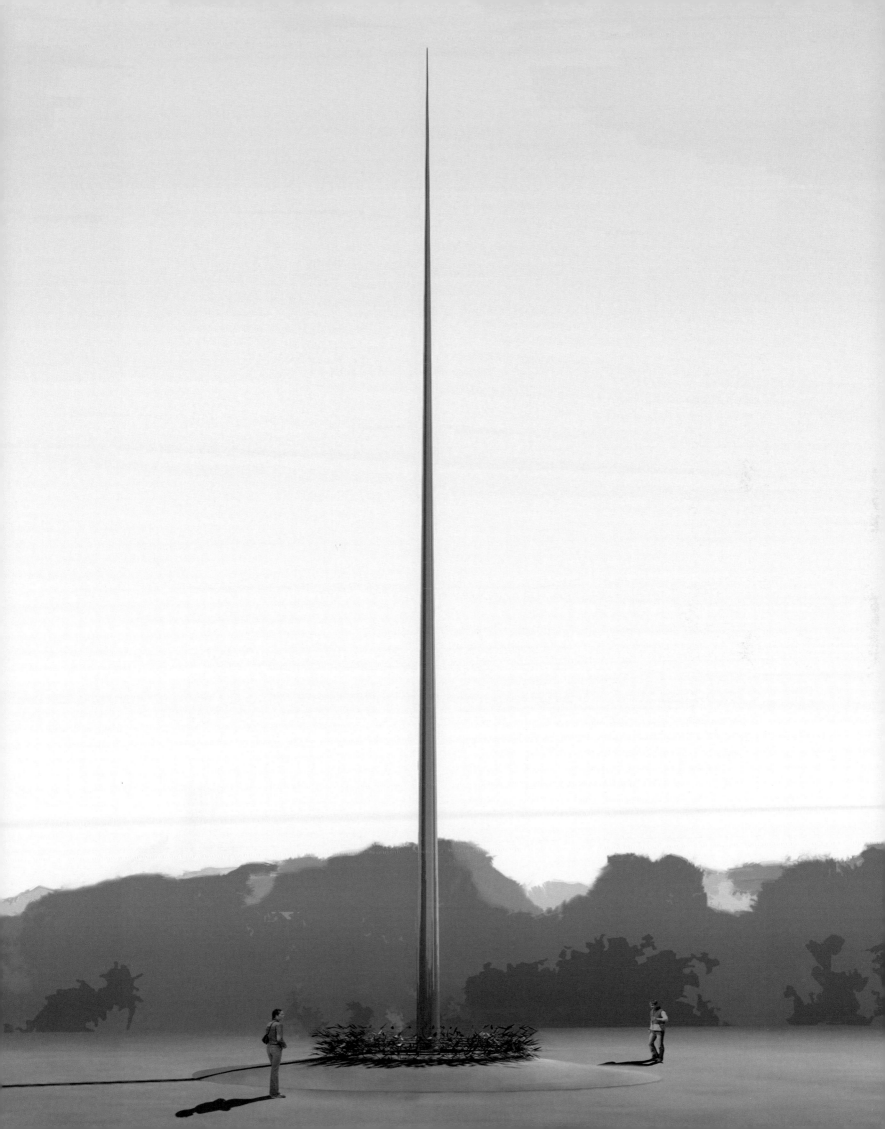

Τρισδιάστατη απεικόνιση μελέτης κατασκευής μνημείου στη Βέροια (2004) **Three-dimensional representation of a monument construction in Veria, Greece** (2004)

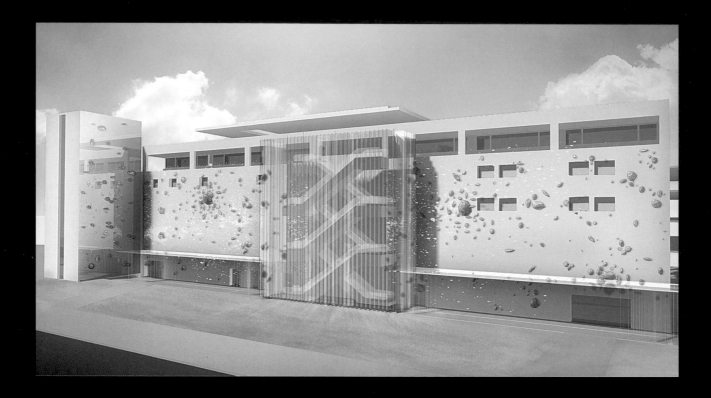

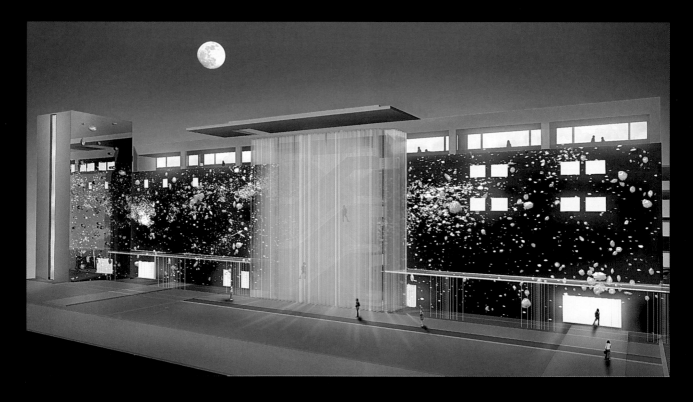

Τρισδιάστατη απεικόνιση μελέτης της πρόσοψης του κτιρίου Πειραιώς 166, Αθήνα (2004) **Three-dimensional project of the 166 Pireos str. building façade, Athens, Greece** (2004)

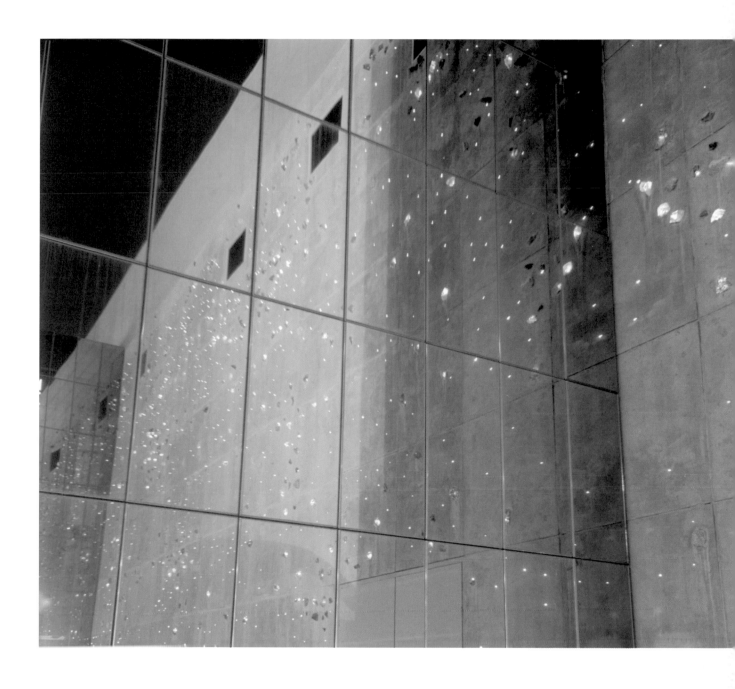

Άτιτλο (2004)

Untitled (2004)

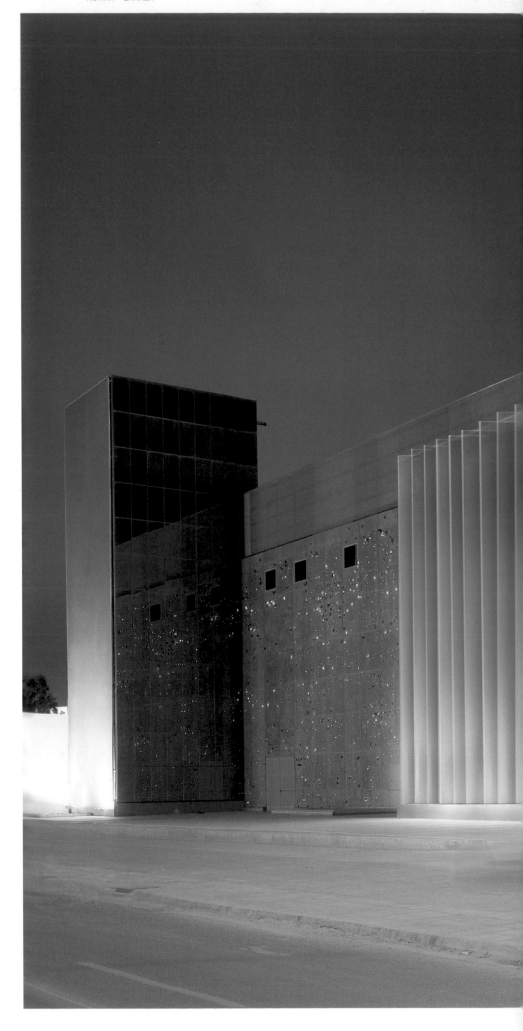

Άτιτλο (2004)

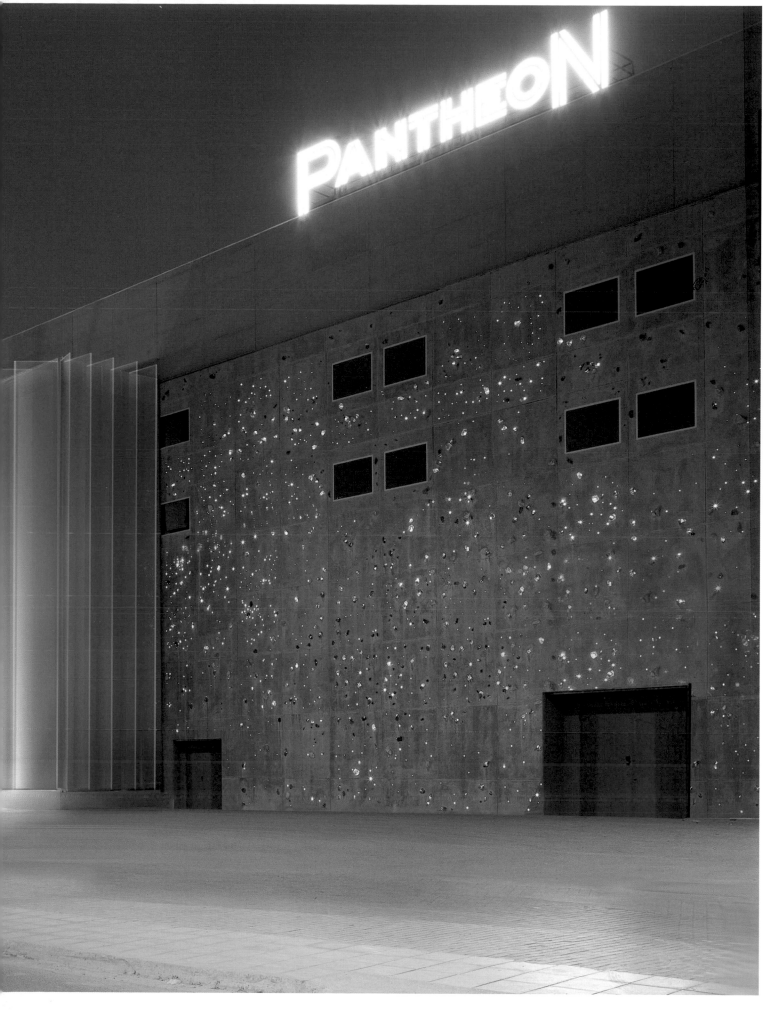

Untitled (2004)

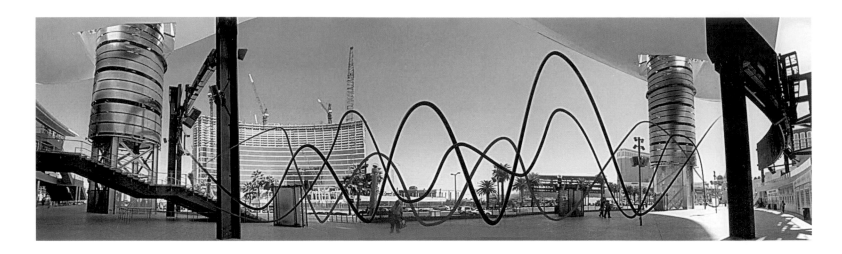

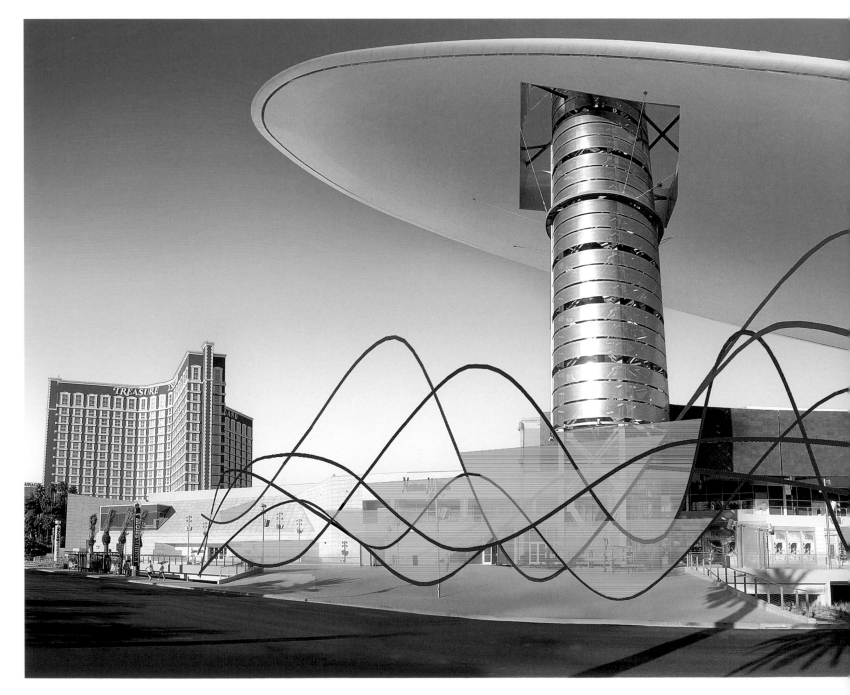

Τρισδιάστατη απεικόνιση μελέτης για το έργο στον πολυχώρο Cloud Plaza, Λας Βέγκας, ΗΠΑ (2004)

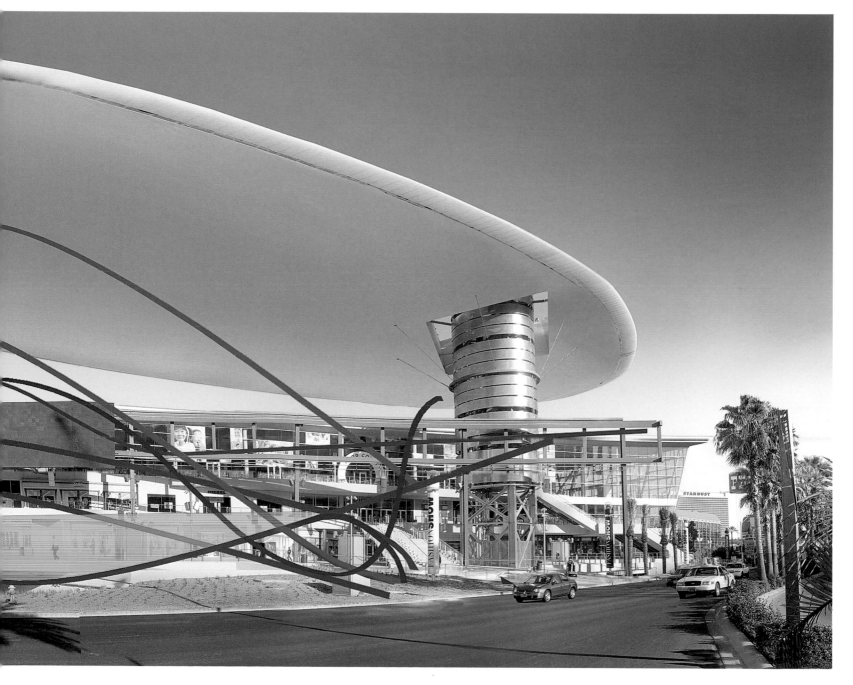

Three-dimensional representation of the project in Cloud Plaza Multicenter, Las Vegas, USA (2004)

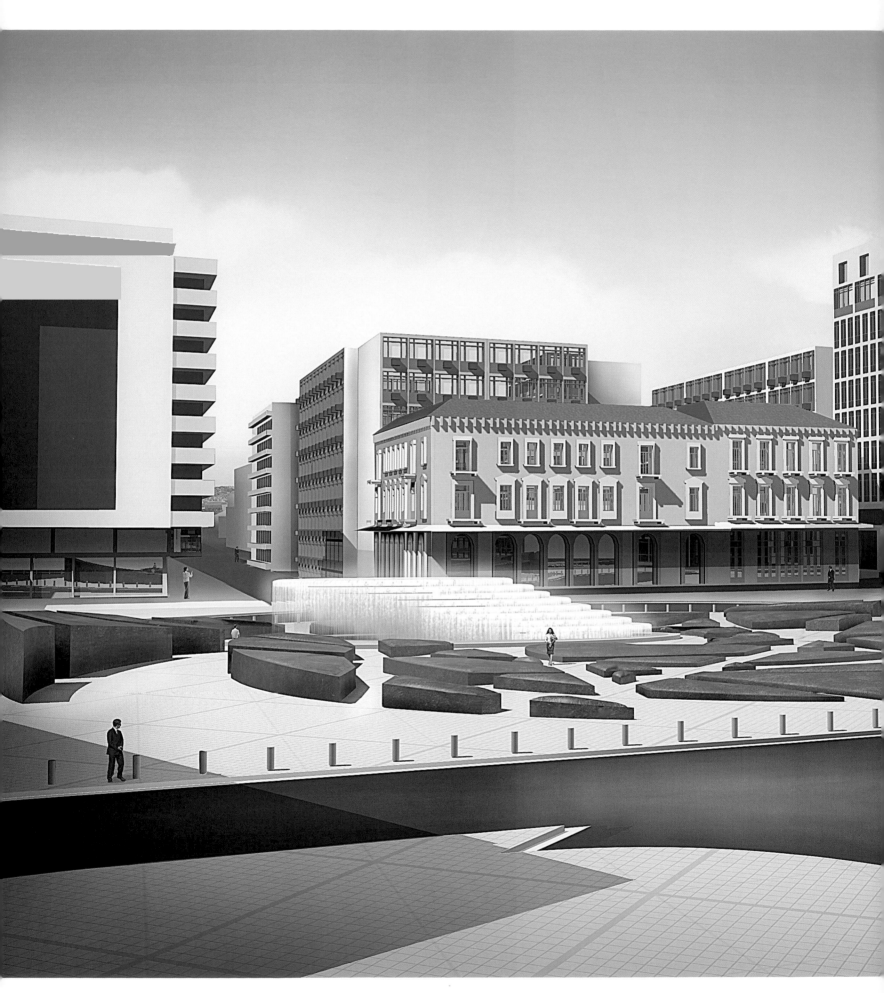

Τρισδιάστατη απεικόνιση μελέτης για την πλατεία Ομόνοιας, Αθήνα (2005)

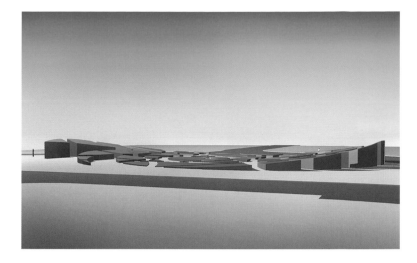

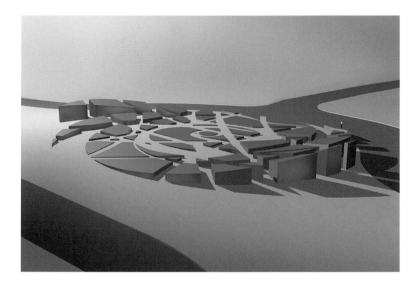

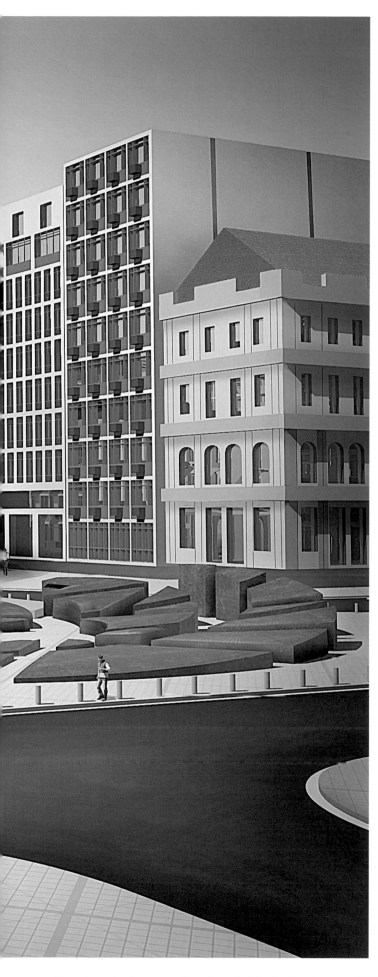

Three-dimensional representation of a project for the Omonia square (2005)

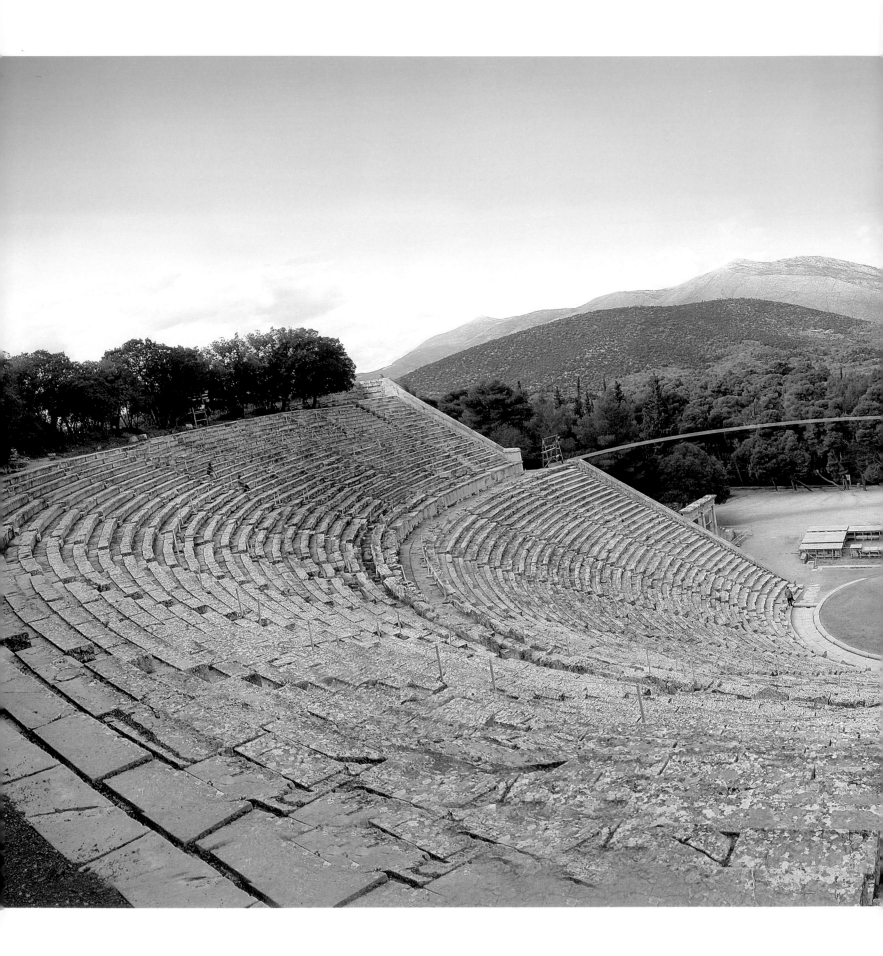

Τρισδιάστατη απεικόνιση μελέτης σκηνικών για την παράσταση *Αντιγόνη* **στο θέατρο της Επιδαύρου** (2005)

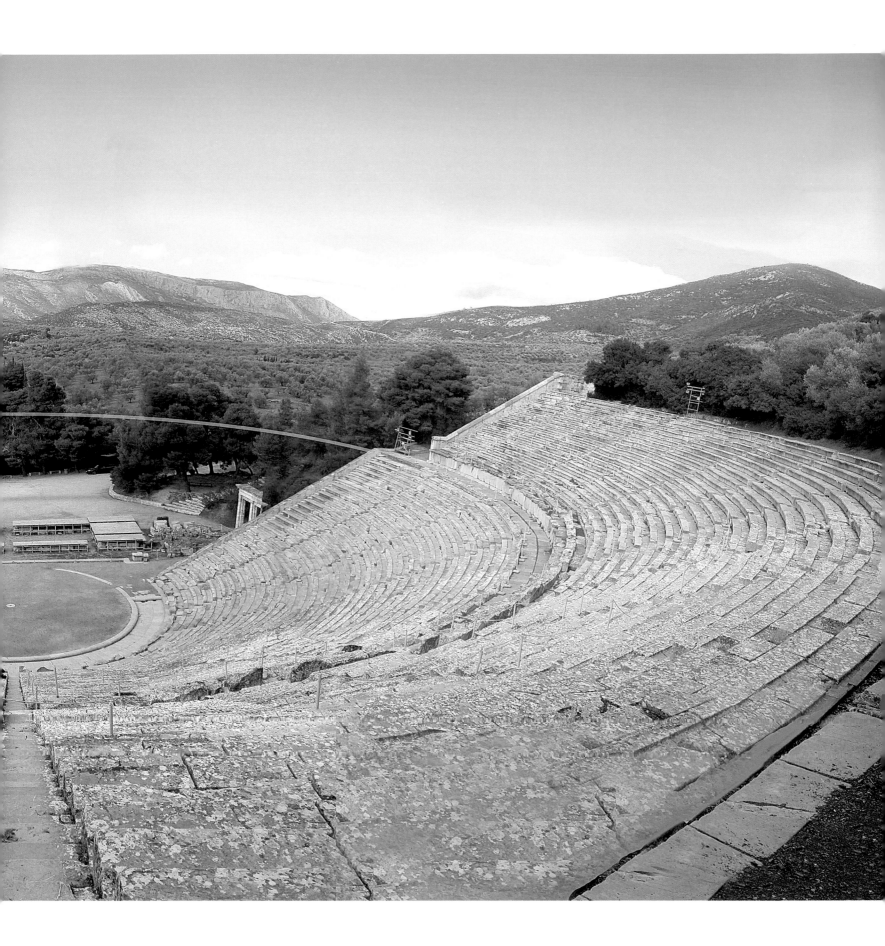

Three-dimensional representation of the project for the scenery of the representation of *Antigone* at the Epidaurus theatre (2005)

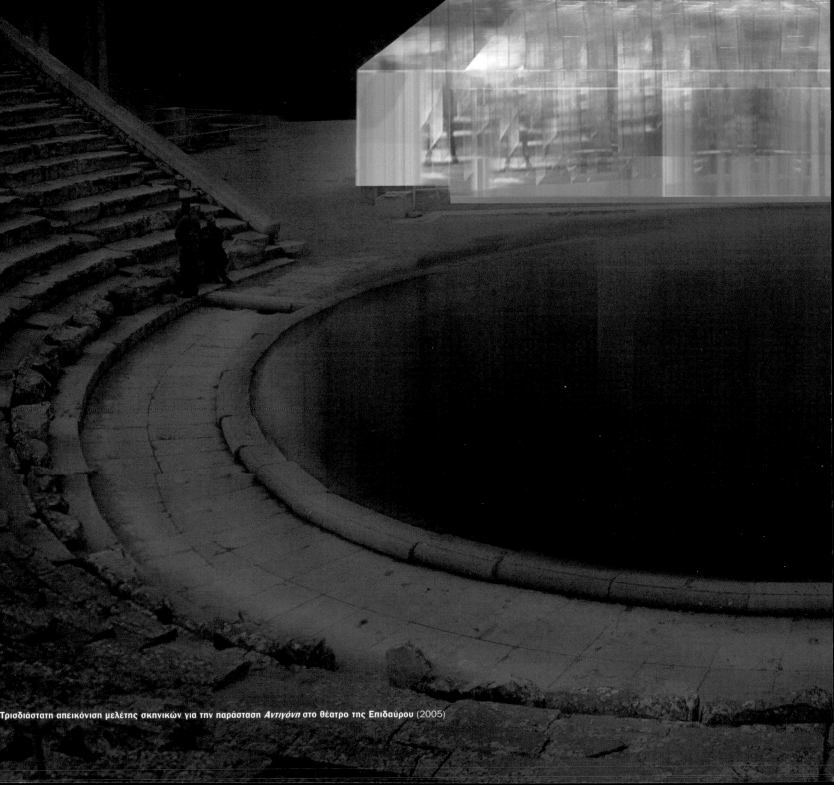

Τρισδιάστατη απεικόνιση μελέτης σκηνικών για την παράσταση *Αντιγόνη* στο θέατρο της Επιδαύρου (2005)

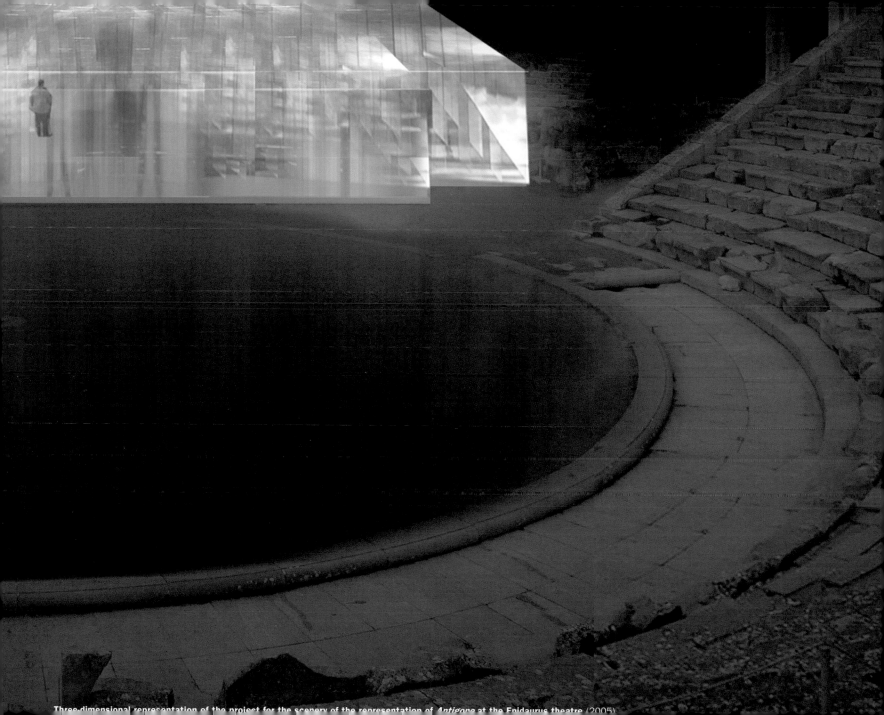

Three-dimensional representation of the project for the scenery of the representation of *Antigone* at the Epidaurus theatre (2005)

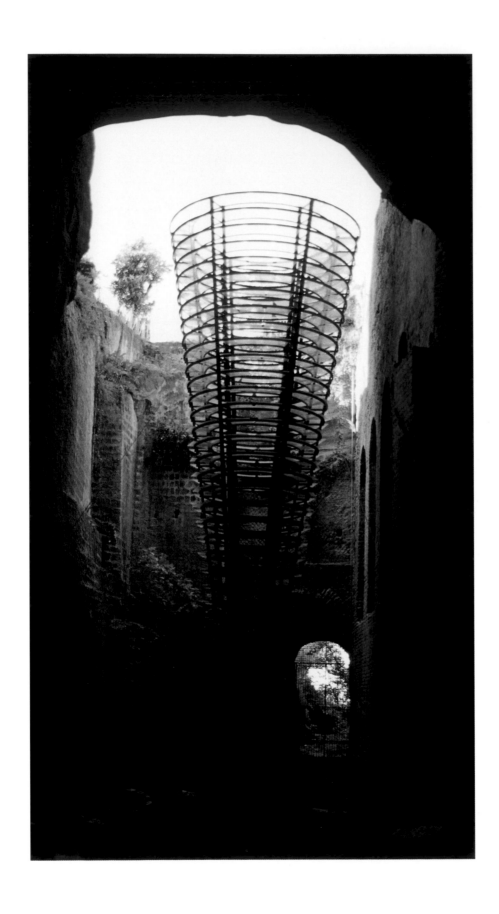

Ελληνικό Θέατρο (1999) **Greek Theater** (1999)

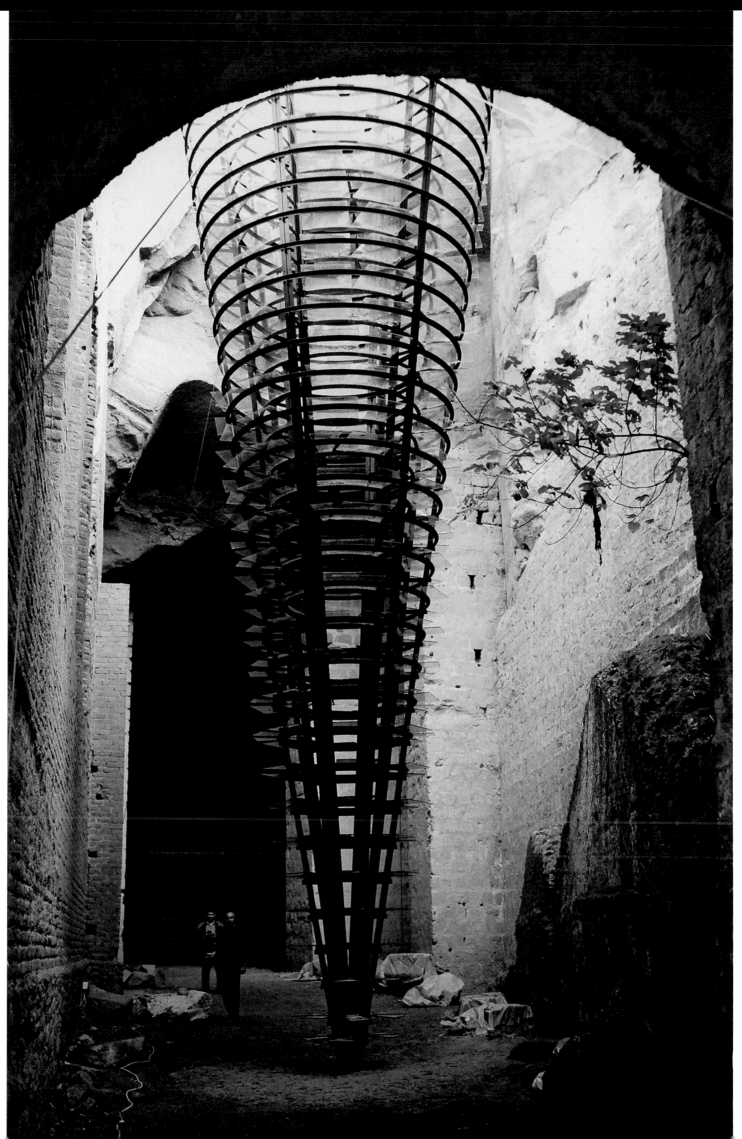

ΤΕΧΝΗ / ΠΟΛΗ ART / CITY

ΜΠΟΥΤΣΜΠΕΡΓΚ - ΕΛΒΕΤΙΑ
BÜTZBERG - SWITZERLAND

ΠΑΛΜ ΜΠΙΤΣ - Η.Π.Α.
PALM BEACH - U.S.A.

ΜΑΔΡΙΤΗ - ΙΣΠΑΝΙΑ
MADRID - SPAIN

ΤΟΡΙΝΟ - ΙΤΑΛΙΑ
TURIN - ITALY

ΘΕΣΣΑΛΟΝΙΚΗ - ΕΛΛΑΔΑ
THESSALONIKI - GREECE

ΡΩΜΗ - ΙΤΑΛΙΑ
ROME - ITALY

ΑΘΗΝΑ - ΕΛΛΑΔΑ
ATHENS - GREECE

ΤΖΙΜΠΕΛΙΝΑ - ΙΤΑΛΙΑ
GIBELLINA - ITALY

ΣΙΚΕΛΙΑ - ΙΤΑΛΙΑ
SICILY - ITALY

ΛΕΥΚΩΣΙΑ - ΚΥΠΡΟΣ
NICOSIA - CYPRUS

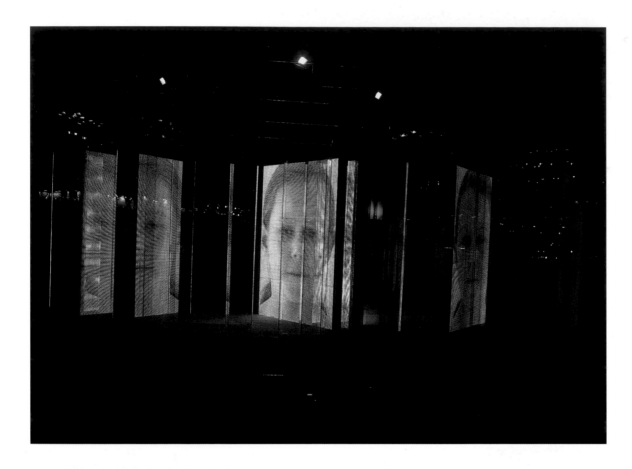

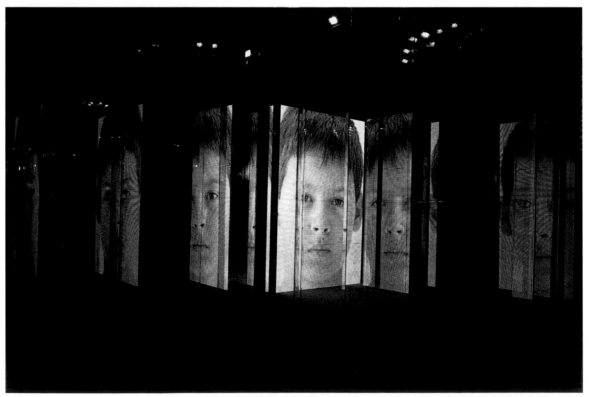

Λαβύρινθος (2004) **Labyrinth** (2004)

Λαβύρινθος (2004)

Labyrinth (2004)

Λαβύρινθος (2004)

Labyrinth (2004)

Φεγγάρι (2003) **La Luna** (2003)

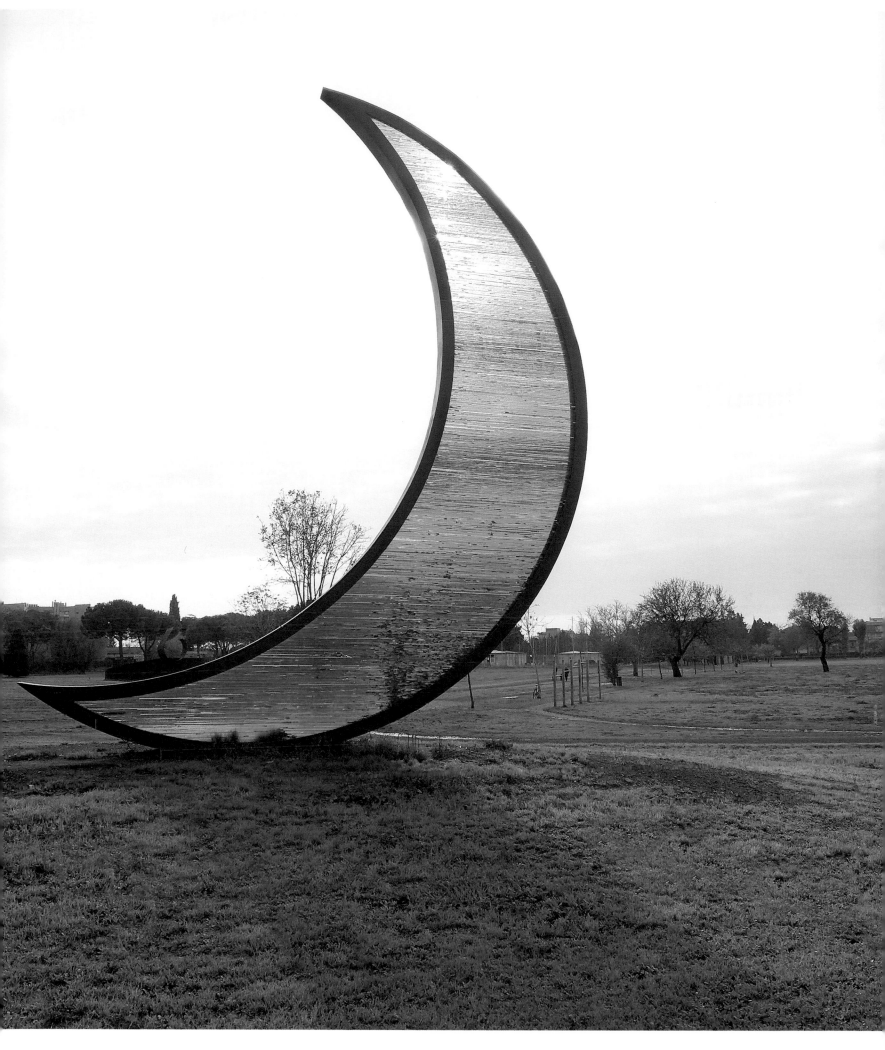

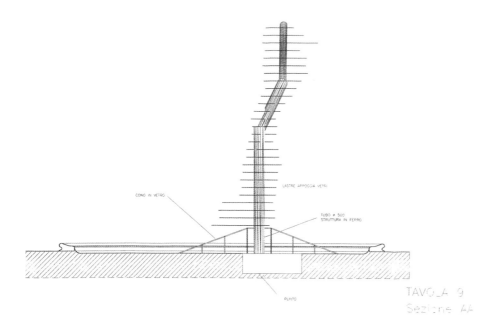

Άτιτλο (1999) **Untitled** (1999)

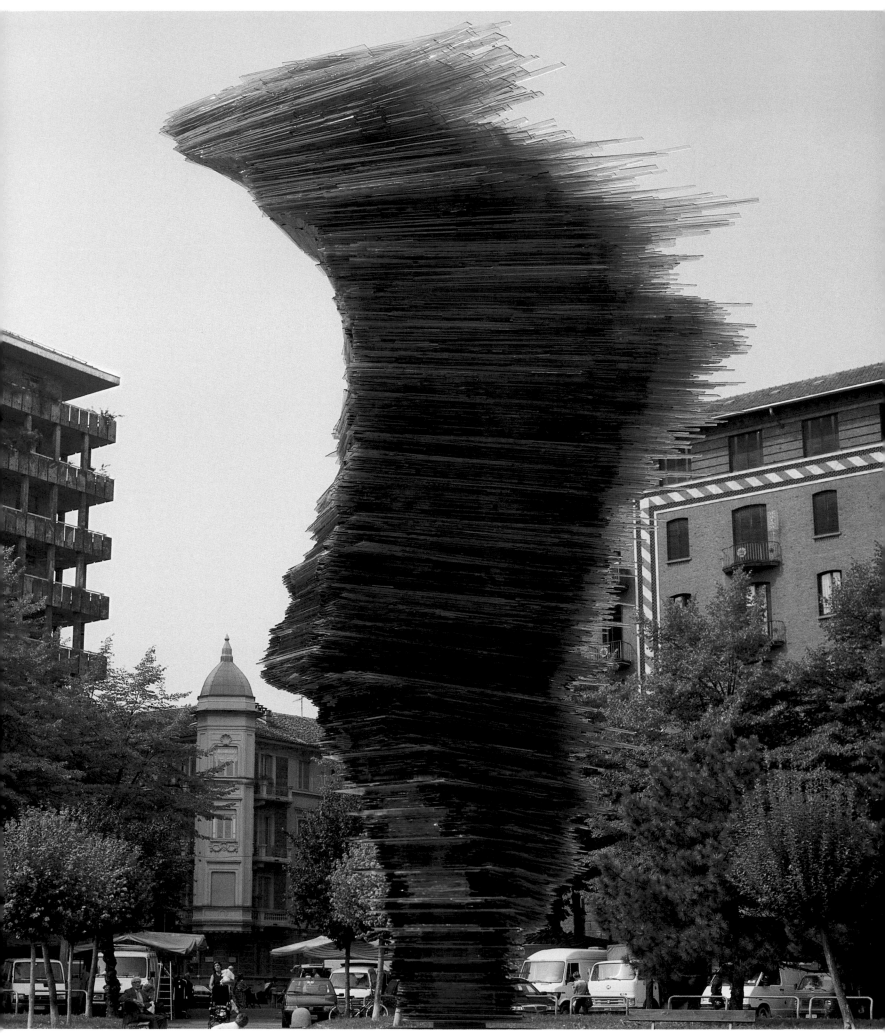

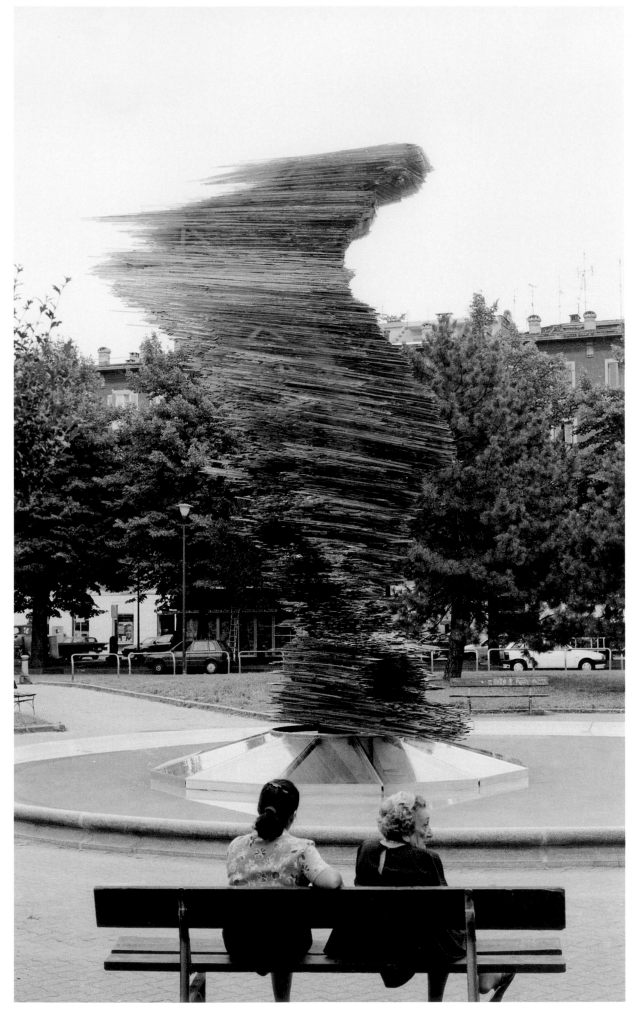

Άτιτλο (1999)

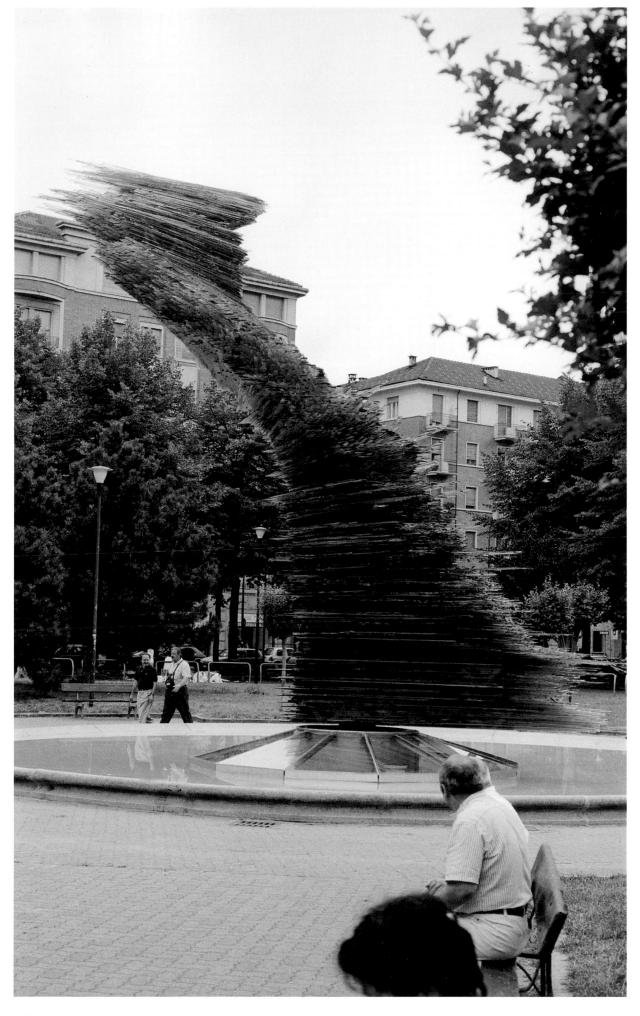

Untitled (1999)

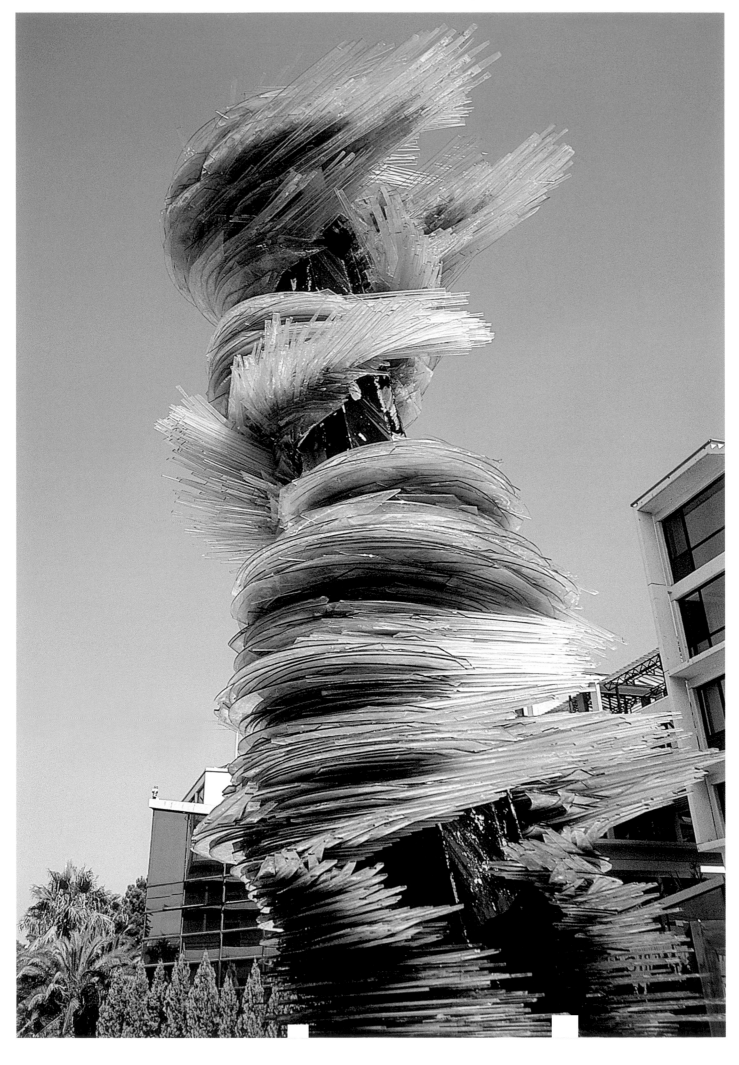

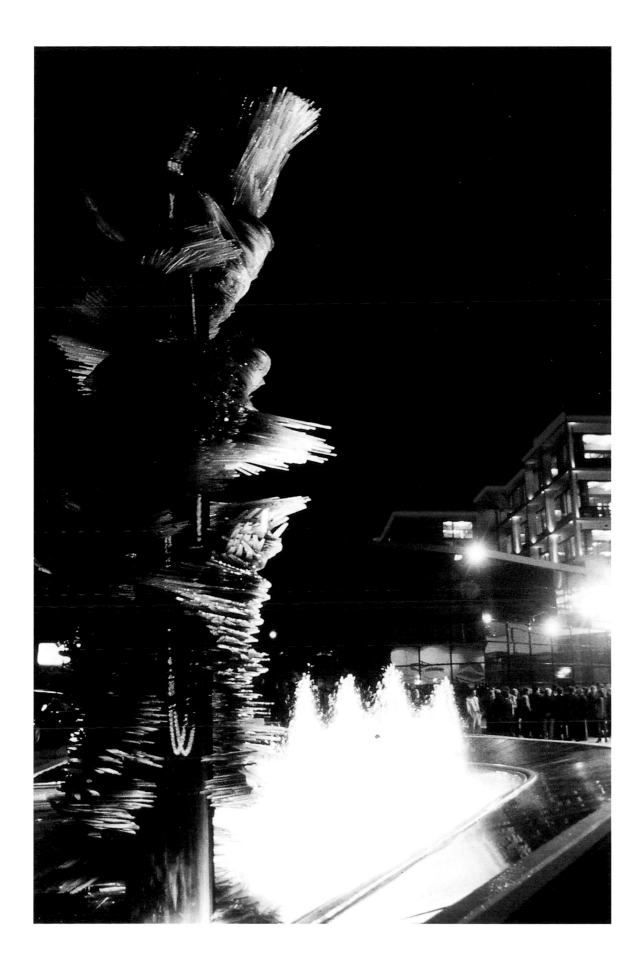

Ανέλιξις I (1992)

Anelixis I (1992)

Ανέλιξις I (1992) Anelixis I (1992)

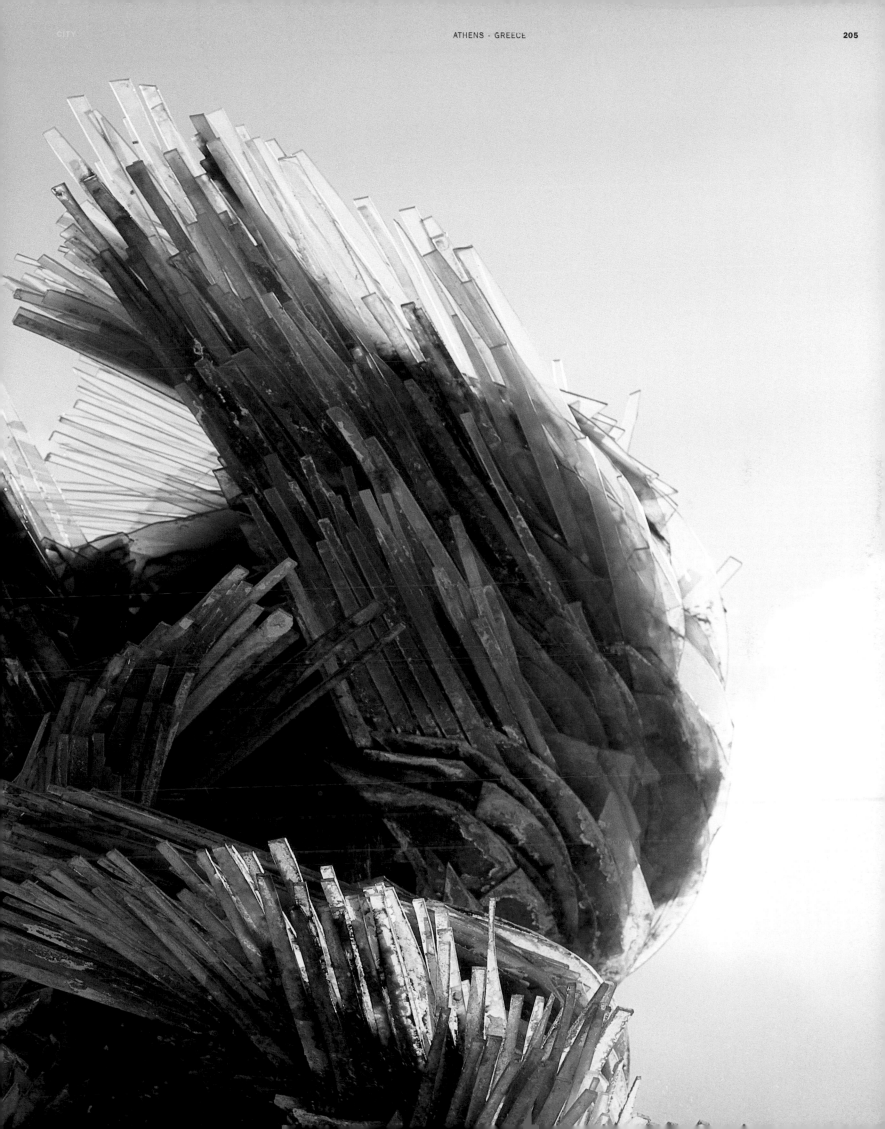

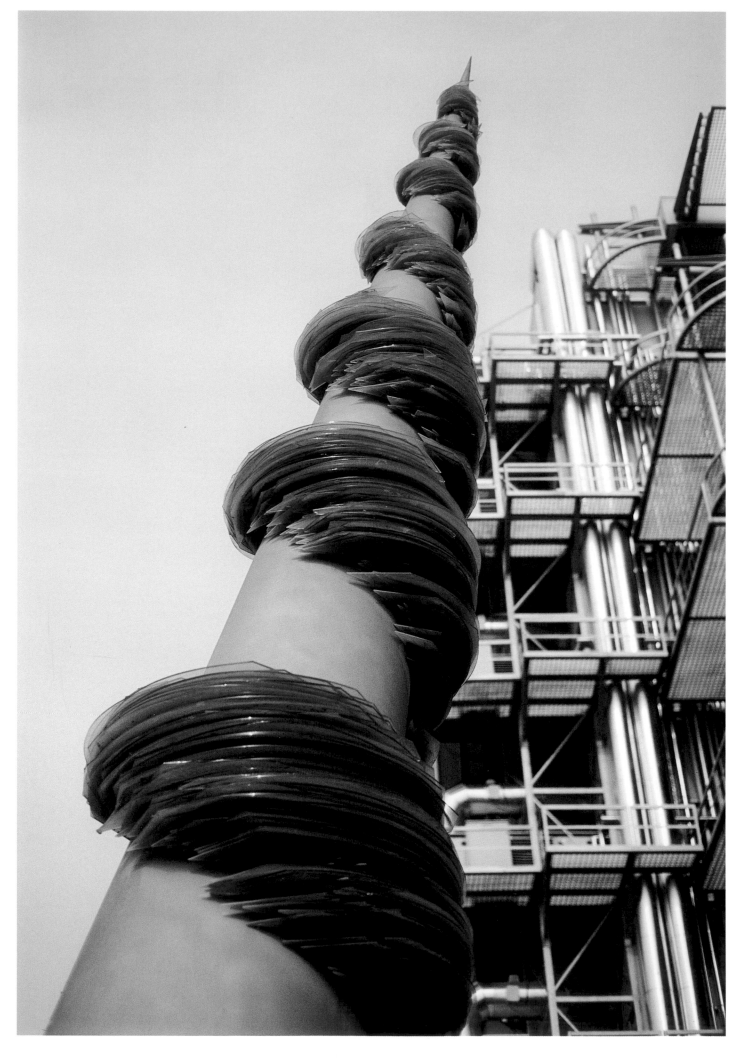

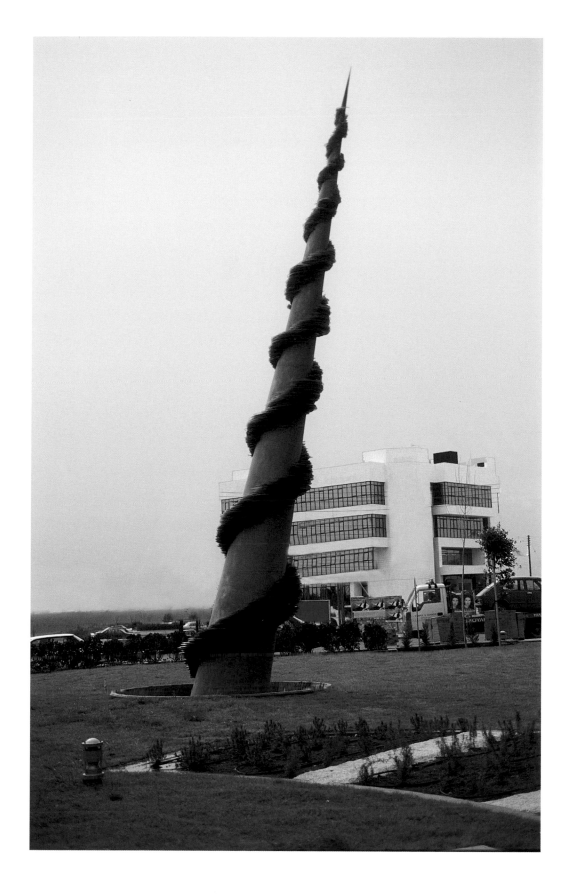

Ανέλιξις II (1995) **Anelixis II** (1995)

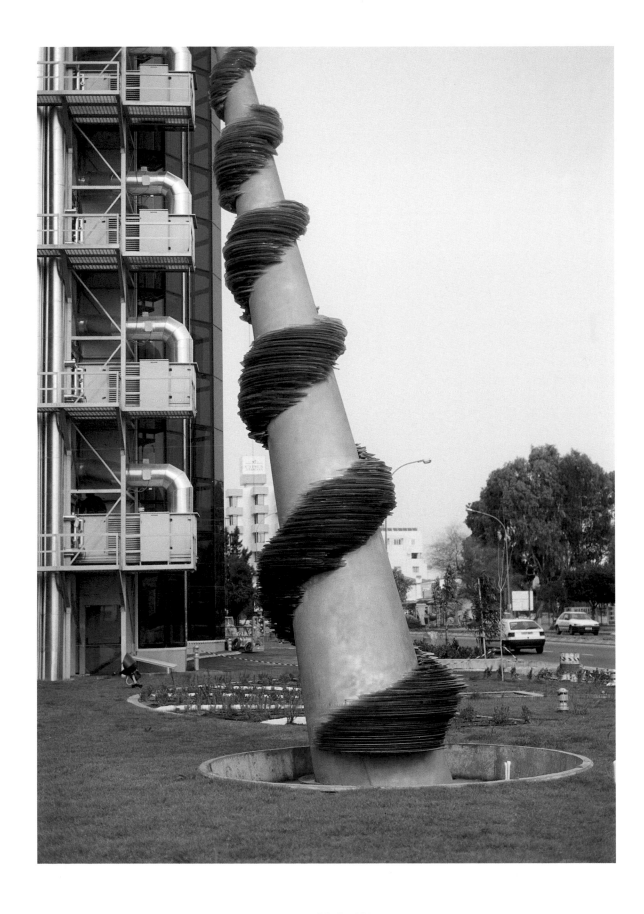

Ανέλιξις ΙΙ (1995) **Anelixis II** (1995)

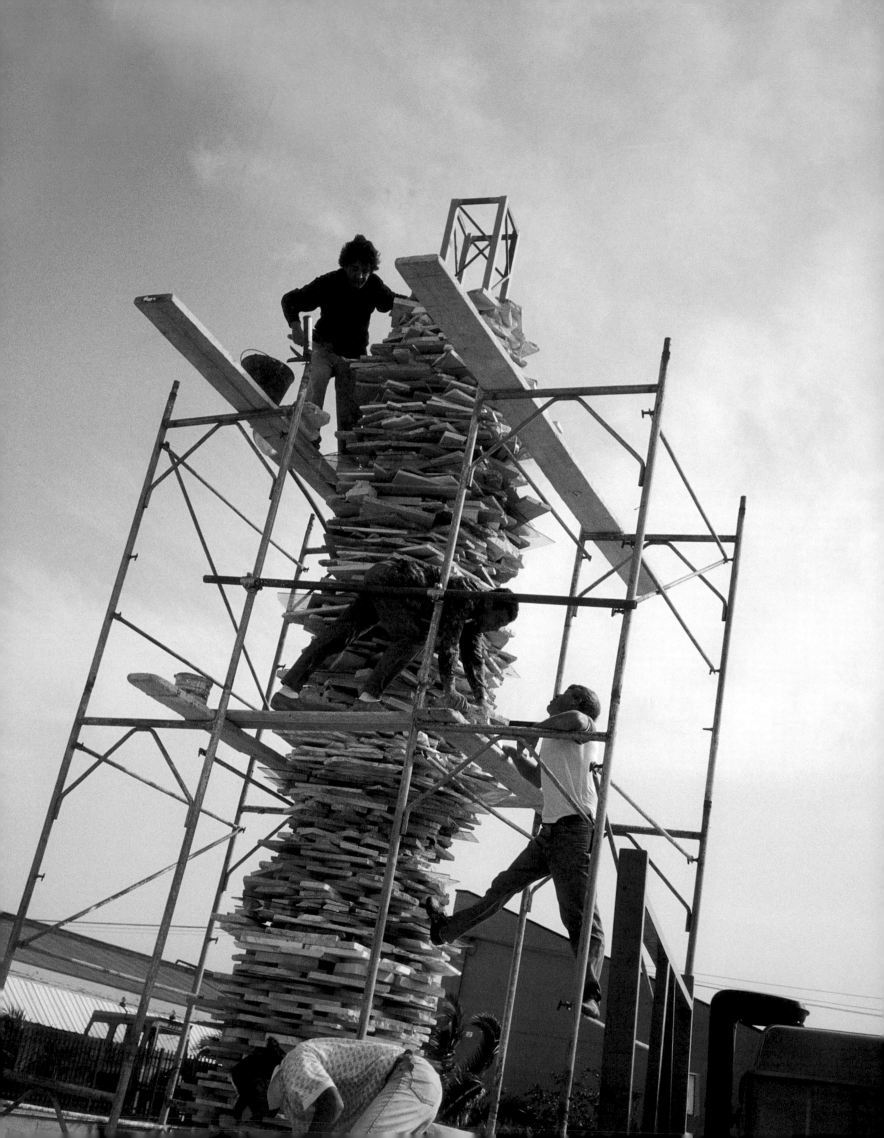

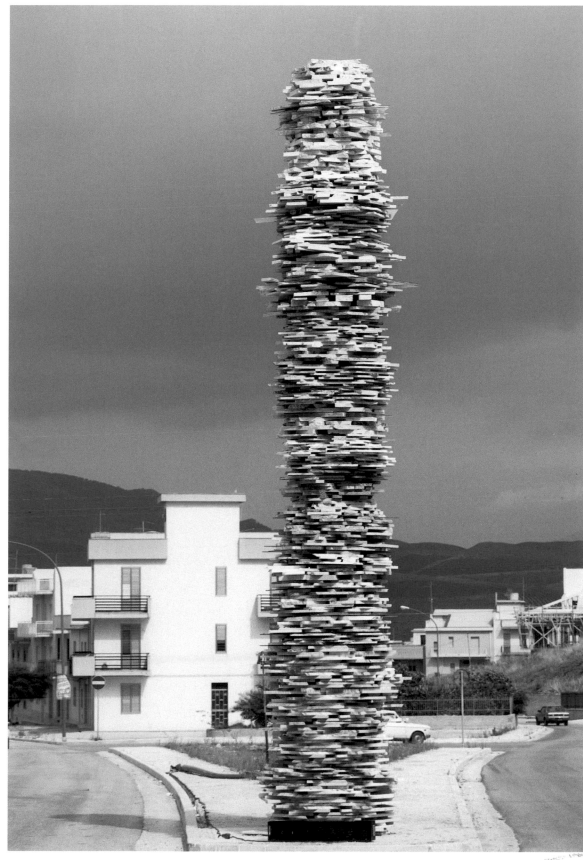

Τοπίο με ερείπια (1992) **Paesagio con Rovine** (1992)

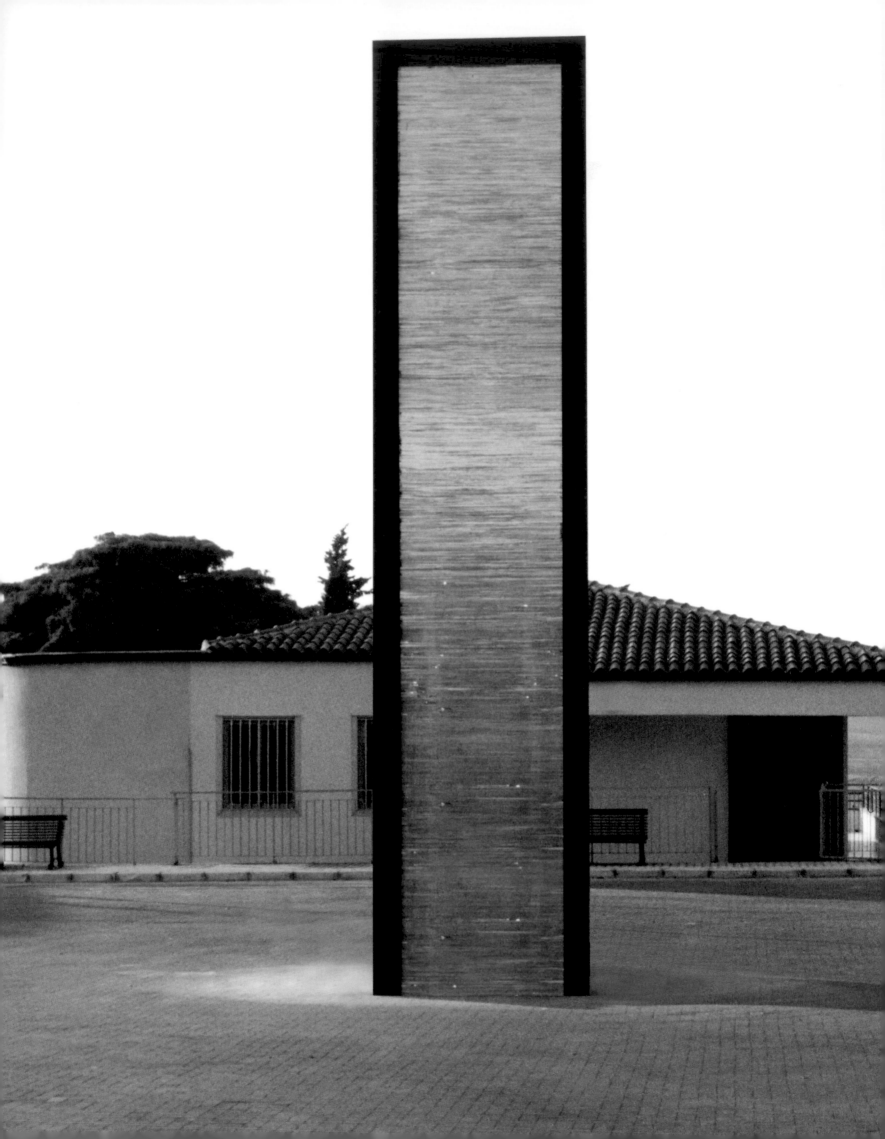

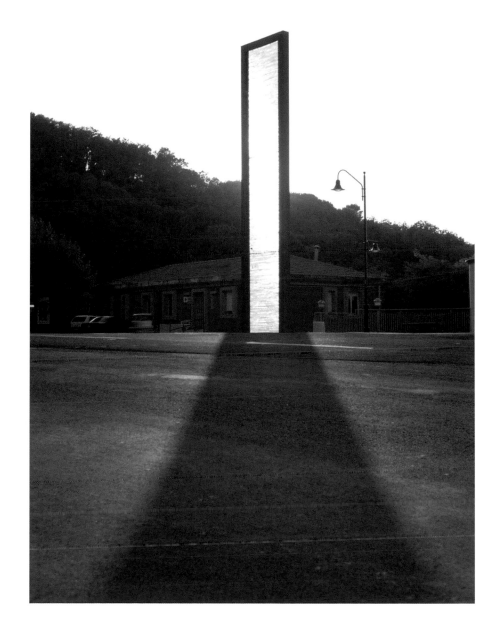

Άτιτλο (2003) **Untitled** (2003)

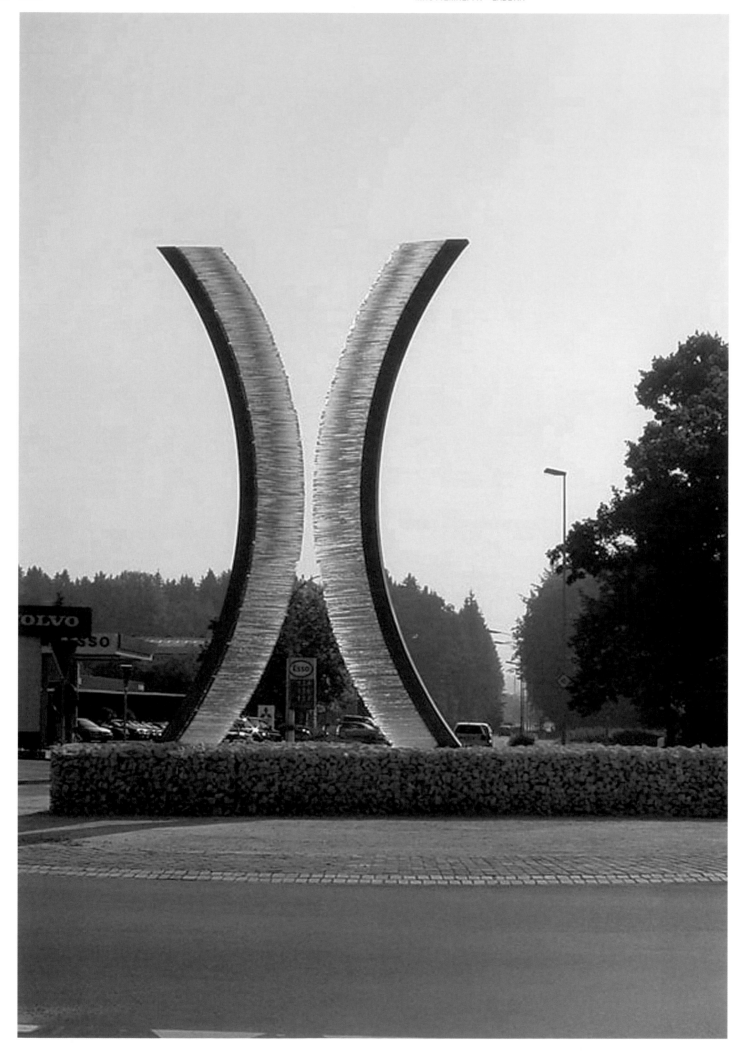

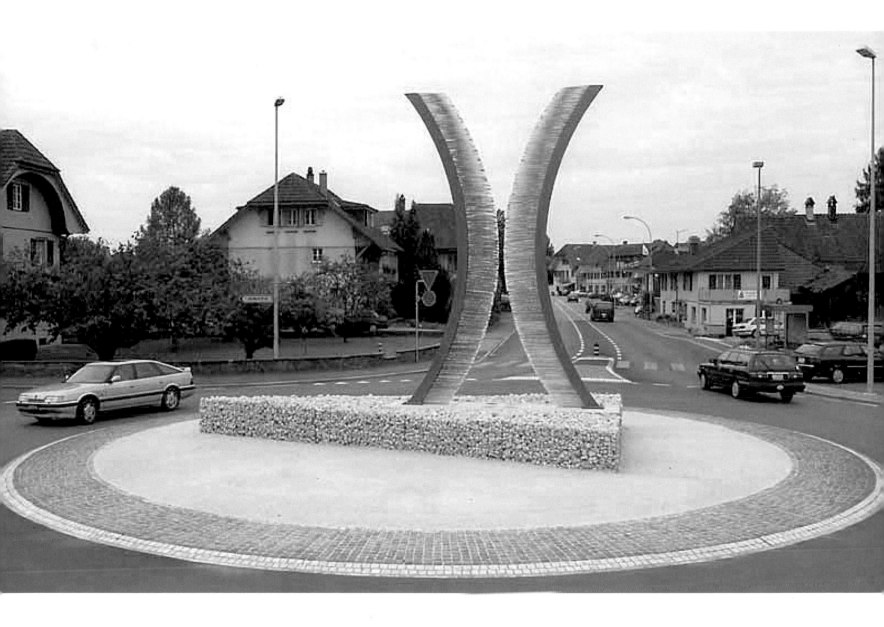

Άτιτλο (2001) **Untitled** (2001)

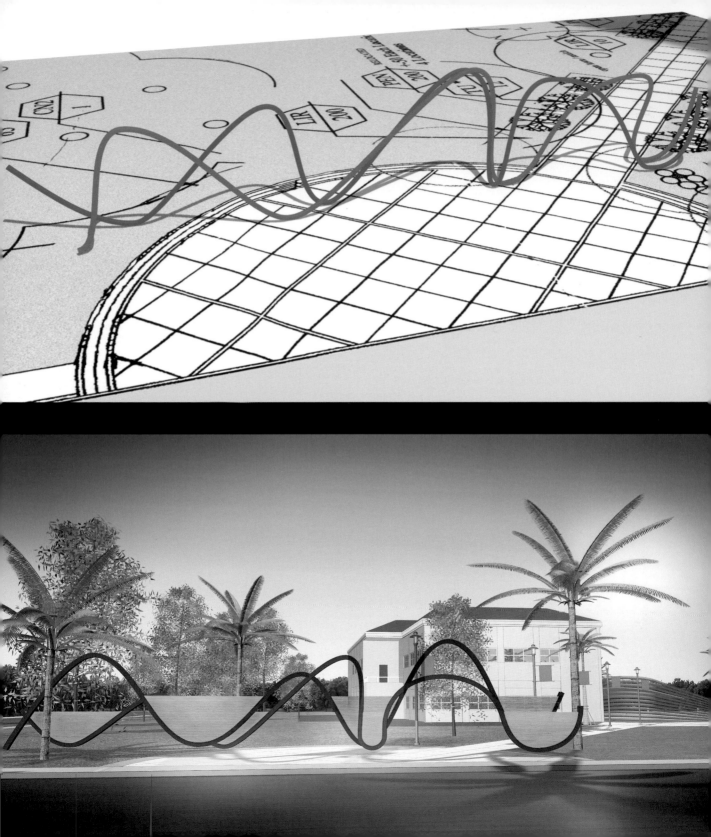

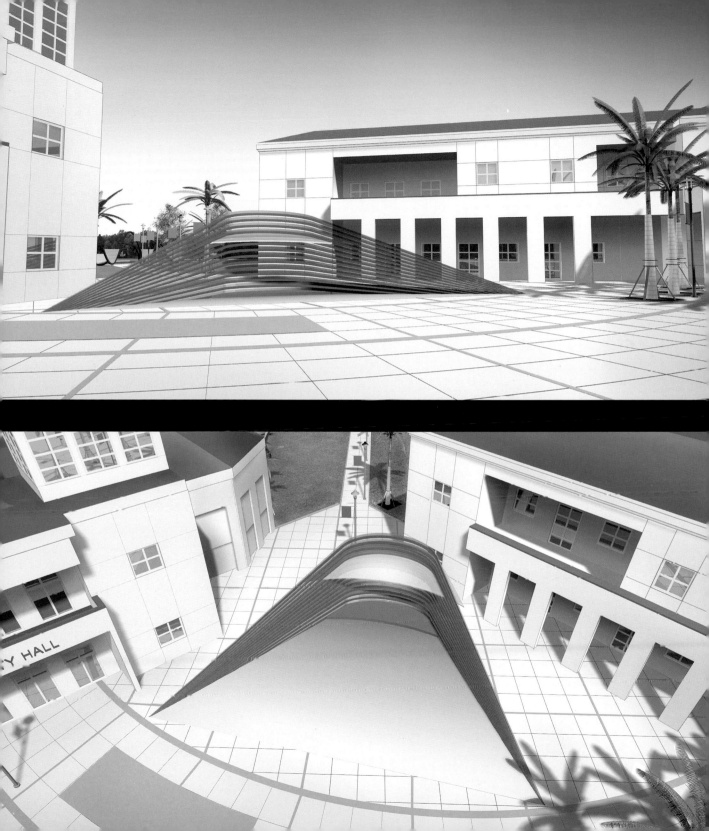

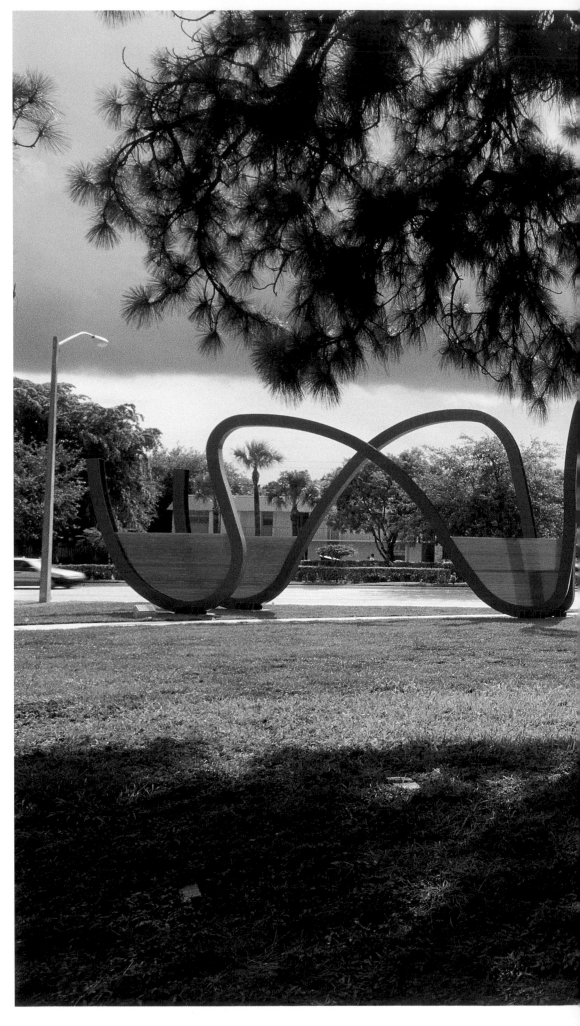

Συγκοινωνούντα Δοχεία (2003)

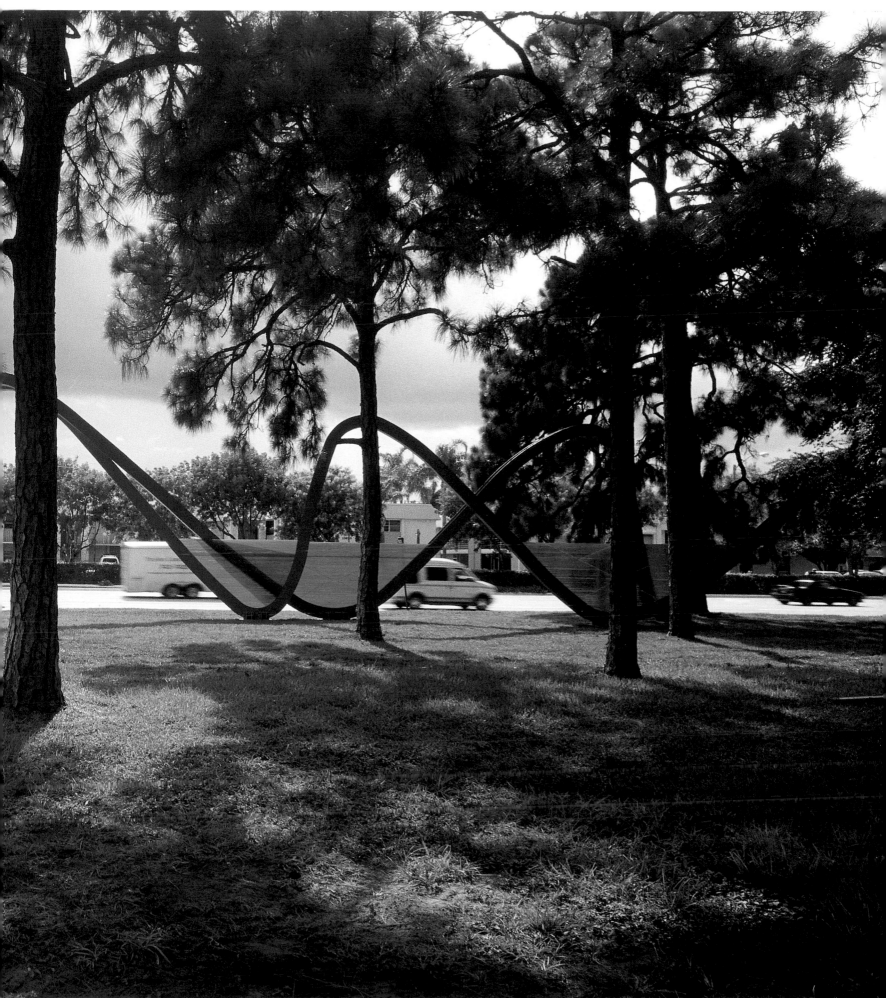

Contiguous Currents (2003)

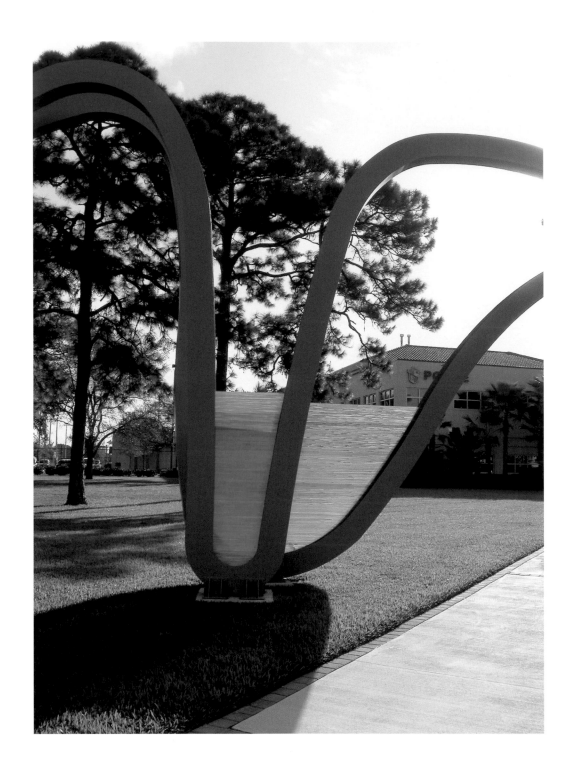

Συγκοινωνούντα Δοχεία (2003) **Contiguous Currents** (2003)

Ο Δρομέας

Το αρχικό μου ερώτημα αλλά και η αγωνία ήταν πώς, με ποιον τρόπο μπορεί κανείς να τοποθετήσει ένα γλυπτό στην καρδιά της Αθήνας. Ποια θα είναι η σχέση του γλυπτού με το χώρο, τα μεγέθη και την ιστορία του, τις σκέψεις και τη ζωή των ανθρώπων, την ιδιαίτερη ατμόσφαιρα αυτής της πλατείας. Η ανησυχία μου στρεφόταν στις αναλογίες και στη θέση του γλυπτού στην Ομόνοια. Με την έκκεντρη τοποθέτηση του γλυπτού σκοπός μου είναι να λειτουργήσουν οι αναλογίες της πλατείας αισθαντικά και όχι ως γεωμετρικοί νόμοι. Μόνο έτσι μπορώ να αποφύγω την τρομακτική φυγόκεντρο δύναμη της Ομόνοιας. Την ημέρα, το γλυπτό βρίσκεται σε μια μορφολογική σχέση με τους μεγάλους όγκους των κτιρίων της πλατείας, προσπαθώντας να πιάσει την ένταση που δημιουργείται ανάμεσά τους. Το βράδυ, το σκοτάδι μειώνει τους όγκους και αφήνει τις λεπτομέρειες να φανούν. Τότε, το ελάχιστο γίνεται μέγιστο. Η επιδίωξή μου ήταν να δράσω στην πλατεία με οριζόντιο τρόπο. Στον πυθμένα της με ένα διαμάντι εν κινήσει...

Ένα γλυπτό από σίδερο και γυαλί. Τα τρία στοιχεία που πρέπει να λειτουργήσουν μαζί είναι: κίνηση-φως-νερό. Η δράση-κίνηση δεν πρέπει να είναι «ανταγωνιστική» με την πλατεία και τον όγκο της, αλλά πρέπει να είναι κάτι σαν ένα πέρασμα που την τέμνει προσπαθώντας να καταγράψει το ίχνος της κίνησης του δρομέα-περαστικού, ο οποίος φτάνει σ' ένα τέρμα ή ξεκινάει από μια αφετηρία αφήνοντας πίσω την εφήμερη λάμψη του.

Έχω επανειλημμένα υποστηρίξει τη σημασία του χώρου και την ανάγκη να ξαναπλησιάσει η τέχνη τη χαμένη ισορροπία χώρου-χρόνου. Είναι όμως δύσκολο για μας τους σύγχρονους να λειτουργήσουμε ξανά πάνω σ' αυ-τά τα δεδομένα τα οποία έχουν αρκετά ανέκφραστα χαρακτηριστικά. Πιστεύω ότι στην Ομόνοια υπερτερεί η συγκεκριμένη κυκλικότητα του χώρου. Η πλατεία μοιάζει με μια στρογγυλή αρένα, με ένα θέατρο όπου όλοι μπαίνουν και ξαναβγαίνουν γρήγορα. Όποτε έμπαινα στην Ομόνοια, μου ερχόταν στο νου το έργο του Boccioni *Η πόλη που ανεβαίνει*.

Σκέφτομαι τη βάση του γλυπτού με καθρέφτη ή κάτι παρόμοιο αντί για μάρμαρο. Έτσι θα μειώνεται το μέγεθός της που καθορίζεται υποχρεωτικά από στατικούς και κατασκευαστικούς λόγους. Οι καθρέφτες θα αντανακλούν το χρώμα του ουρανού κάθε στιγμή της μέρας. Ρύθμισα τους πίδακες νερού να αναβλύζουν σαν κάτι βαθύ και έστησα από πάνω τους αυτή τη φιγούρα που θα μπορούσα να την ονομάσω «φάντασμα που τρέχει στους δρόμους της Αθήνας».

Οι θέσεις των ανθρώπων στην πλατεία δεν είναι ποτέ σταθερές. Όπως σε όλες τις πόλεις, τα αντικείμενα και τα κτίρια τα βλέπεις εν κινήσει. Λίγες φορές σταματάς για να δεις κάτι προσεκτικά. Τα άτομα που παρατηρούν το γλυπτό το βλέπουν με δύο ταχύτητες, ανάλογα με το πού βρίσκονται στην πλατεία: στα πεζοδρόμια ή στα αυτοκίνητα. Δε λειτουργεί μόνο ένας καθαρά οπτικός χώρος, αλλά και ένας χώρος αφής, μια αίσθηση αφής. Προσπάθησα να παίξω με το διφορούμενο ακόμη και όσο αφορά το φύλο του γλυπτού. Εννοιολογικά πιστεύω πως η μεγαλύτερη πρόκληση συμβαίνει όταν το γλυπτό ξεπερνάει τα όρια της ύστατης στιγμής που ο αθλητής (ή ο διαβάτης) κόβει το νήμα και αρχίζει να έχει μια σχέση με την πόλη...

Κώστας Βαρώτσος

* Το κείμενο δημοσιεύτηκε στο περιοδικό *Τεύχος* (Νο1) το 1989.

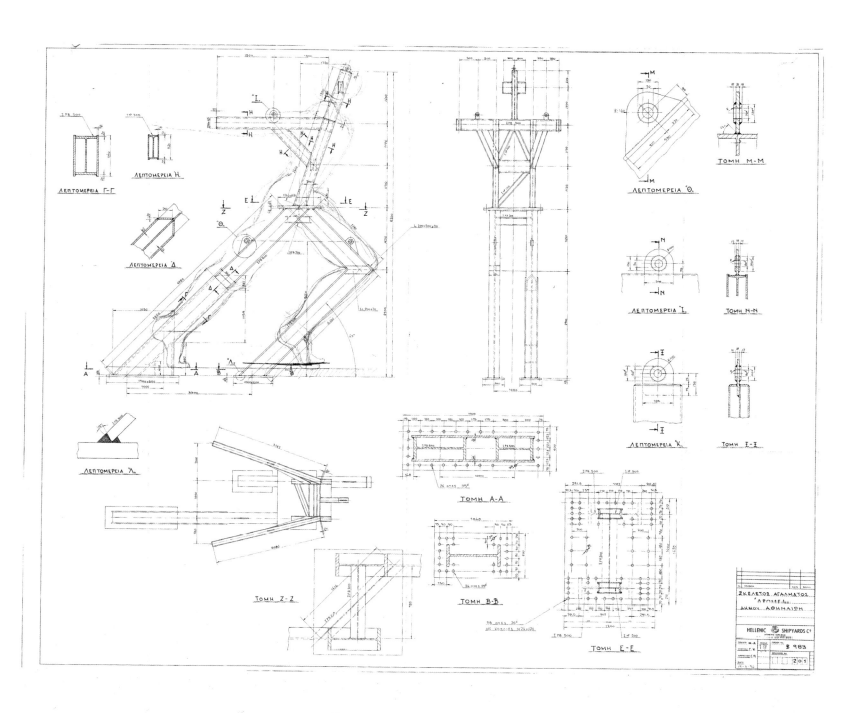

Δρομέας (1988), κατασκευαστικό σχέδιο **The Runner** (1988), construction design

Δρομέας (1988), σχέδια **The Runner** (1988), drawings

The Runner

The first question I asked myself, which also reflected one of my deepest concerns, was how one may place a sculpture in the heart of Athens. What will the relationship be between the work and its surrounding space, the various dimensions and history of that space, people's thoughts and daily experience, the square's particular ambiance? My worries mainly focused on the issue of proportions and the work's position on Omonia square. By placing the work in the center of the square I intend for the square's proportions to function as something perceived through the senses and not merely as a geometric law. This is the only way in which I can circumvent Omonia's terrible centrifugal force. By day, the sculpture interacts in terms of form with the large volumes of buildings around the square, attempting to grasp and express the tension created between them. By night, darkness reduces the effect of volume and allows various details to emerge. It is then that the minimum is amplified and takes on the guise of something grand. My intention was to act upon the square in a horizontal manner; on its very substructure by means of a "gem" in motion...

A sculpture of iron and glass: there are three elements that must function in unison: motion-light-water. Action (in terms of motion) cannot be "antagonistic" to the square and its overall sense of volume, but must rather occur in terms of a passage running through it, attempting to record the movement of the runner/passer-by who is either arriving at a terminus or starting off from a point of departure leaving behind the trail of an ephemeral glow.

I have repeatedly advocated the significance of space and the need for art to reacquaint itself with the balance between space and time; a balance that appears to have been lost. It is, however, difficult for us, contemporary artists, to work again on the basis of these two elements, which possess a number of ineffable characteristics. I believe that what predominates in the case of Omonia is the space's particular curved pattern. The square resembles a circular arena, a theater which all enter and then leave very quickly. Whenever I'd come into Omonia I would think of Boccioni's *Rising City*.

I am considering making the sculpture's base out of mirror or something like it, instead of marble. This will reduce its size, which is necessarily determined by factors related to statics and construction. Mirrors will reflect the color of the sky throughout the day. I have adjusted the flow of water from water fountains so that it gives the impression of something gushing from very deep and have placed this figure over them; a figure I could call "a phantom running in the streets of Athens".

The position of people on the square is never fixed. As is the case with every city, here, too, objects and buildings are things you see while in motion. Rarely do you stop to look closely at something. Individuals observing the sculpture do so at two speeds, depending on where they are on the square: walking on the sidewalks or driving by in a car. The kind of space operating here is not only a purely visual one, but also one open to the sense of touch; one generating a tactile sensation. I have tried to play with the idea of ambiguity, even as far as the figure's sex is concerned. I believe that, from a conceptual point of view, the greatest challenge faced by this work consists in the athlete (or passer-by) transcending that ultimate moment of finishing the race and beginning to form a relationship with the city...

Costas Varotsos

* The text was published in *Tefchos* (No1) in 1989. Translation in English: Maria Skamaga

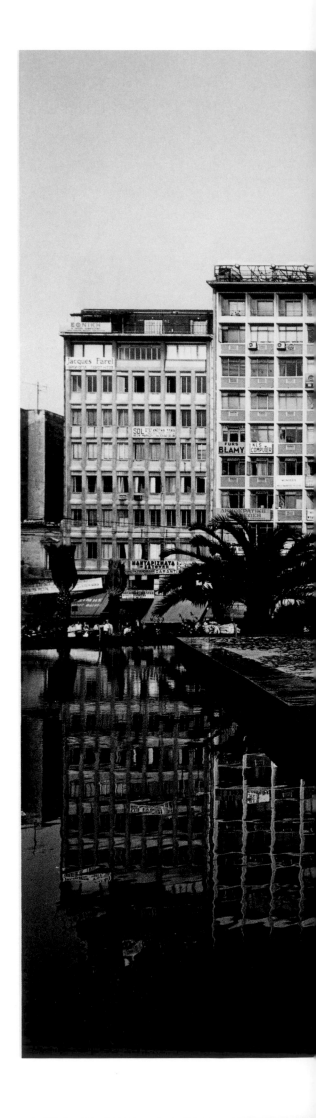

Δρομέας (1988) **The Runner** (1988)

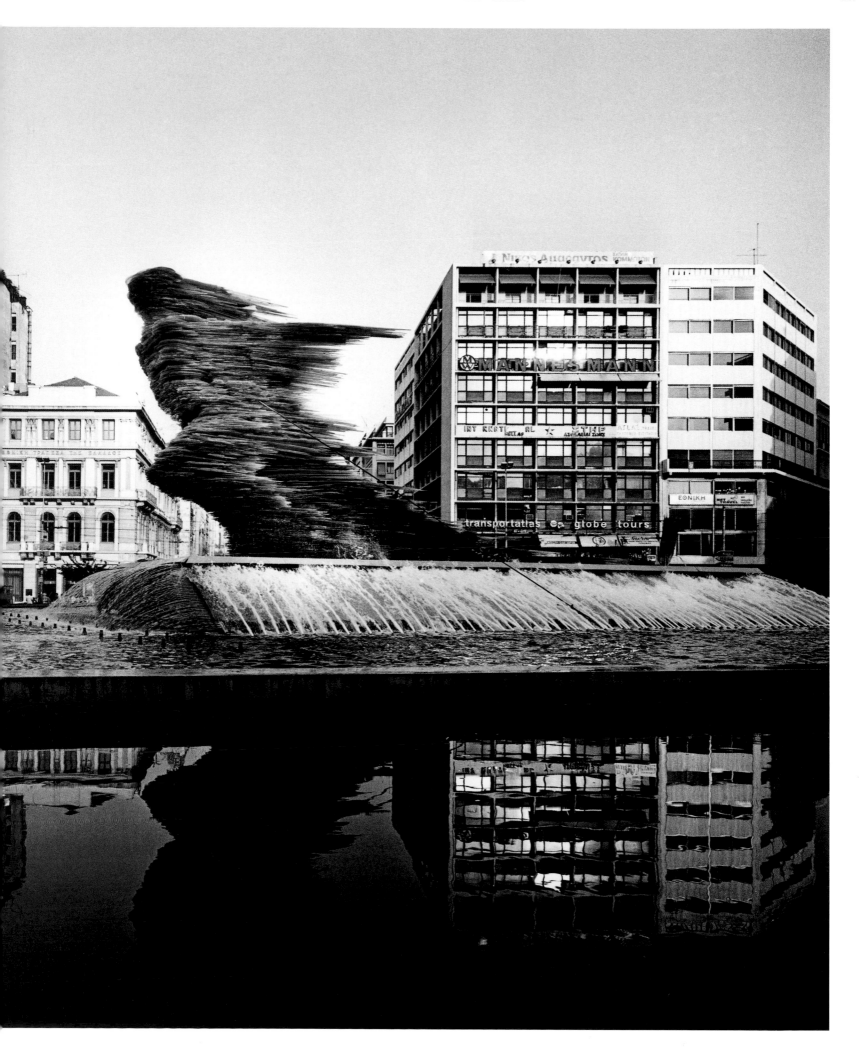

Δρομέας (1988) The Runner (1988)

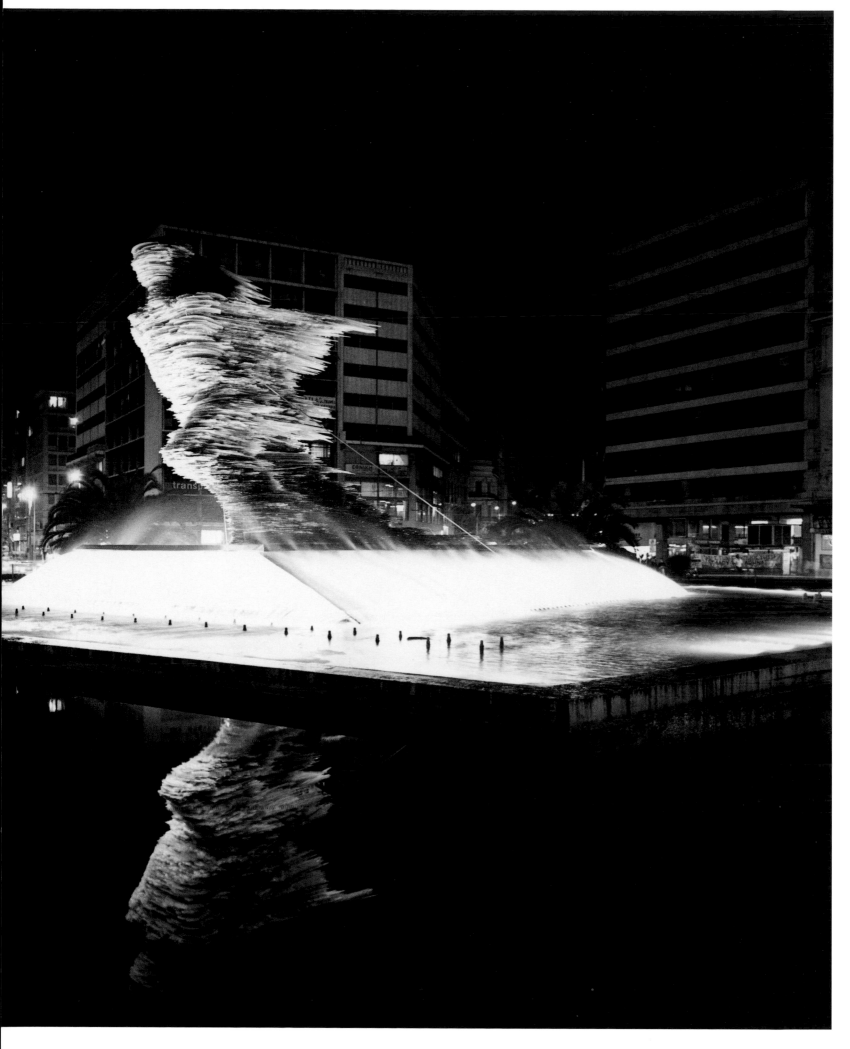

Δρομέας (1994)

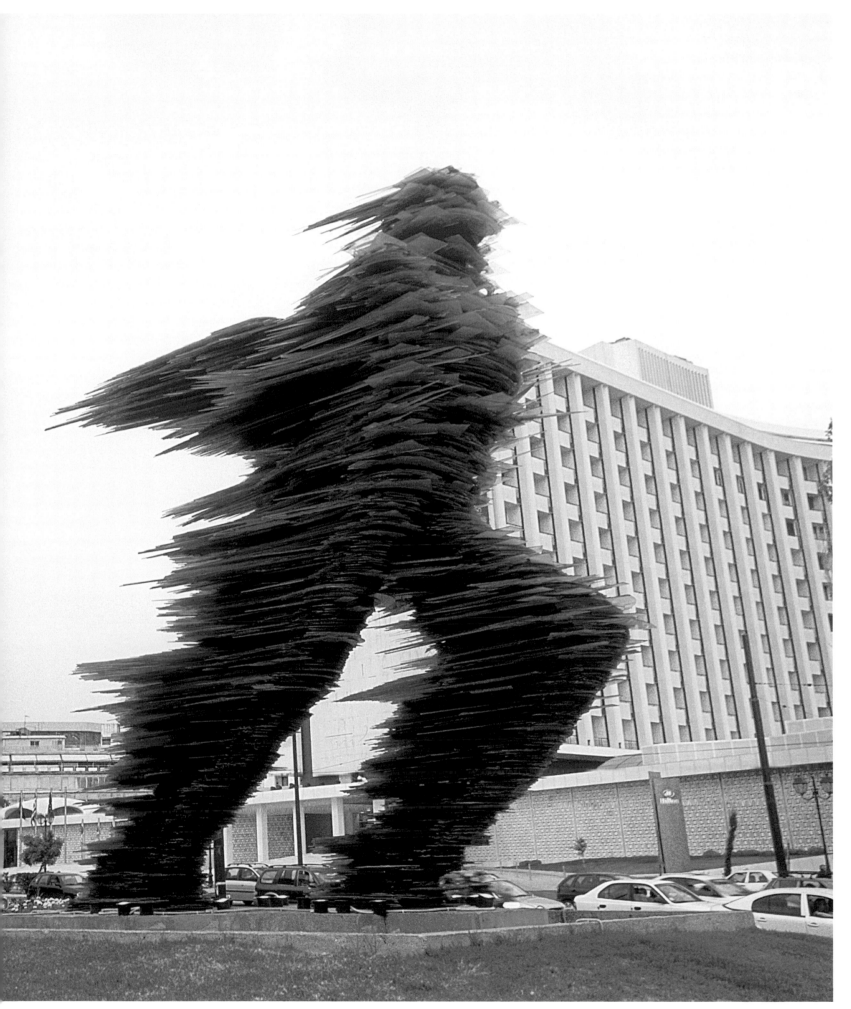

The Runner (1994)

CONFIGURA 2, ΕΡΦΟΥΡΤ - ΓΕΡΜΑΝΙΑ
CONFIGURA 2, ERFURT - GERMANY

MUHKA, ΜΟΥΣΕΙΟ ΣΥΓΧΡΟΝΗΣ ΤΕΧΝΗΣ ΤΗΣ ΑΜΒΕΡΣΑΣ - ΒΕΛΓΙΟ
MUHKA, CONTEMPORARY ART MUSEUM OF ANTWERP - BELGIUM

ΜΟΥΣΕΙΟ ΣΥΓΧΡΟΝΗΣ ΤΕΧΝΗΣ ΤΗΣ ΝΙΚΑΙΑΣ - ΓΑΛΛΙΑ
NICE CONTEMPORARY ART MUSEUM - FRANCE

ΑΙΘΟΥΣΑ ΤΕΧΝΗΣ GIORGIO PERSANO, ΜΙΛΑΝΟ - ΙΤΑΛΙΑ
GIORGIO PERSANO GALLERY, MILAN - ITALY

ΑΙΘΟΥΣΑ ΤΕΧΝΗΣ GIORGIO PERSANO, ΤΟΡΙΝΟ - ΙΤΑΛΙΑ
GIORGIO PERSANO GALLERY, TURIN - ITALY

ΜΠΙΕΝΑΛΕ ΤΗΣ ΒΕΝΕΤΙΑΣ - ΙΤΑΛΙΑ
BIENNALE OF VENICE - ITALY

ΑΙΟΟΥΣΑ ΤΕΧΝΗΣ ARCO DI RAB, ΡΩΜΗ - ΙΤΑΛΙΑ
ARCO DI RAB GALLERY, ROME - ITALY

ΑΡΧΑΙΟΛΟΓΙΚΟ ΠΑΡΚΟ ΤΗΣ ΚΟΥΜΑ, ΝΑΠΟΛΗ - ΙΤΑΛΙΑ
CUMA ARCHAEOLOGICAL PARK, NAPLES - ITALY

ΚΑΣΤΡΟ ΤΗΣ ΡΟΚΑΣΚΑΛΕΝΙΑ - ΙΤΑΛΙΑ
CASTELLO DI ROCCASCALEGNA - ITALY

ΚΕΝΤΡΟ ΣΥΓΧΡΟΝΗΣ ΤΕΧΝΗΣ ΙΛΕΑΝΑ ΤΟΥΝΤΑ, ΑΘΗΝΑ - ΕΛΛΑΔΑ
ILEANA TOUNTA CONTEMPORARY ART CENTER, ATHENS - GREECE

ΓΚΑΛΕΡΙ ΔΕΣΜΟΣ, ΑΘΗΝΑ - ΕΛΛΑΔΑ
DESMOS GALLERY, ATHENS - GREECE

ΕΘΝΙΚΟ ΜΟΥΣΕΙΟ ΣΥΓΧΡΟΝΗΣ ΤΕΧΝΗΣ, ΑΘΗΝΑ - ΕΛΛΑΔΑ
NATIONAL MUSEUM OF CONTEMPORARY ART, ATHENS - GREECE

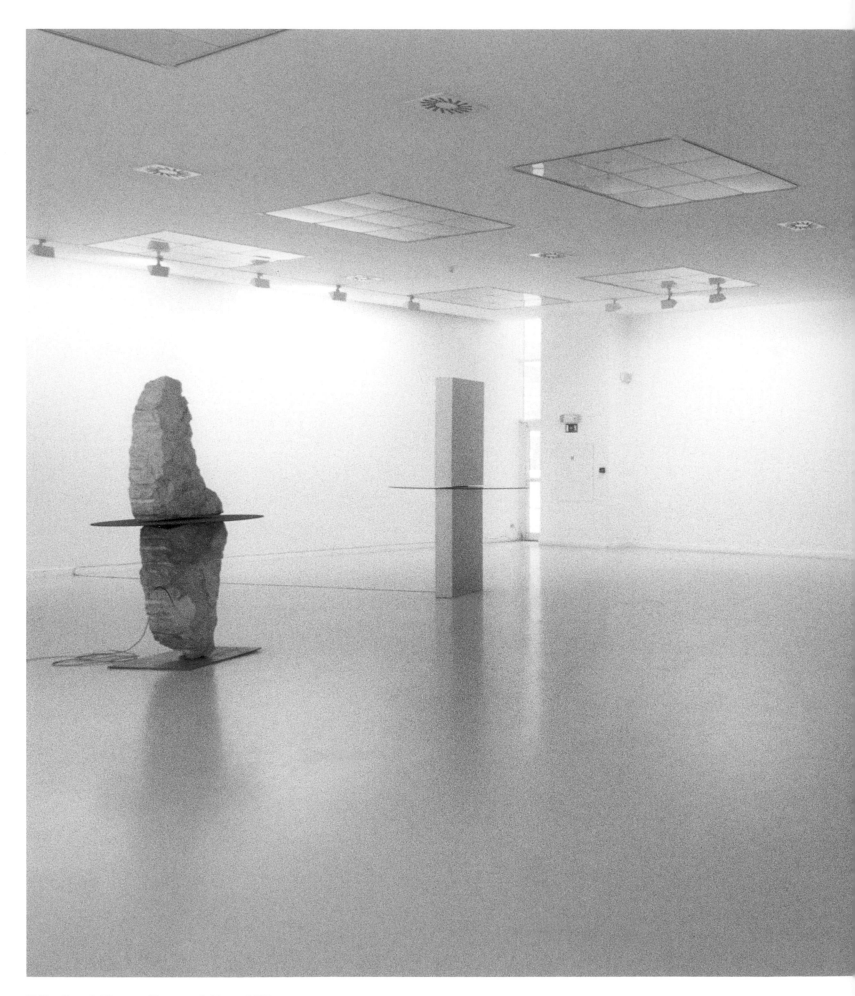

Muhka, Μουσείο Σύγχρονης Τέχνης της Αμβέρσας (1998)

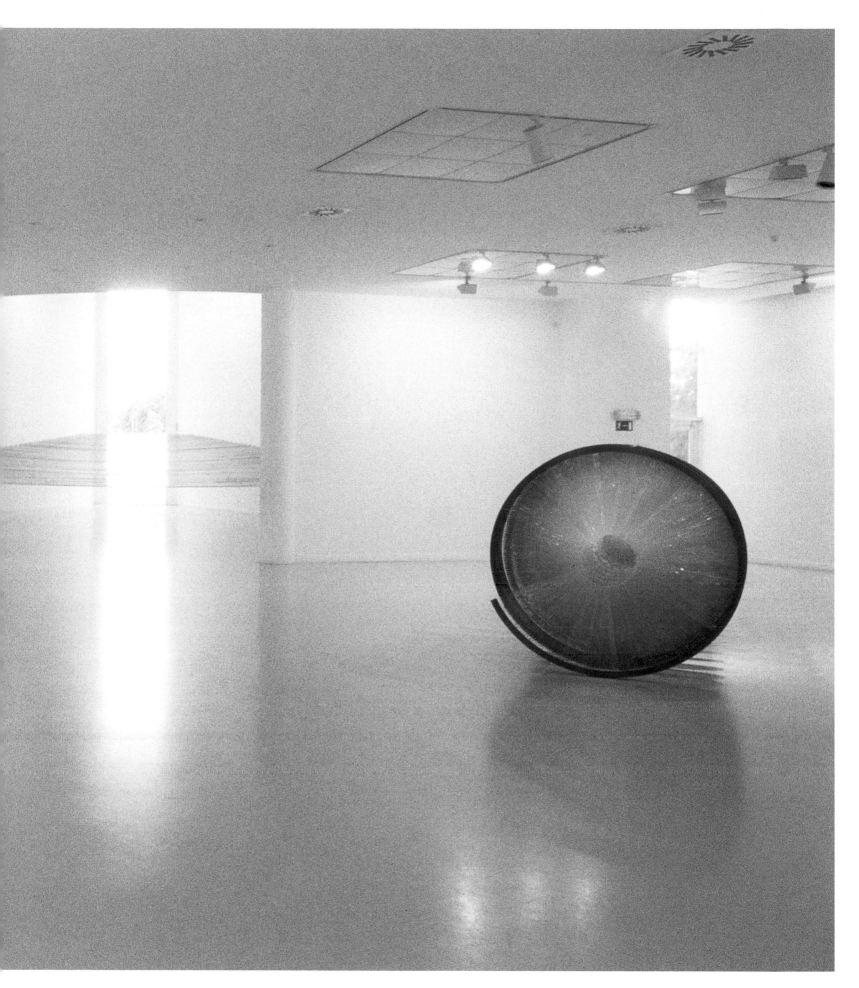

Muhka, Contemporary Art Museum of Antwerp (1998)

Σπείρα (1998)

Spiral (1998)

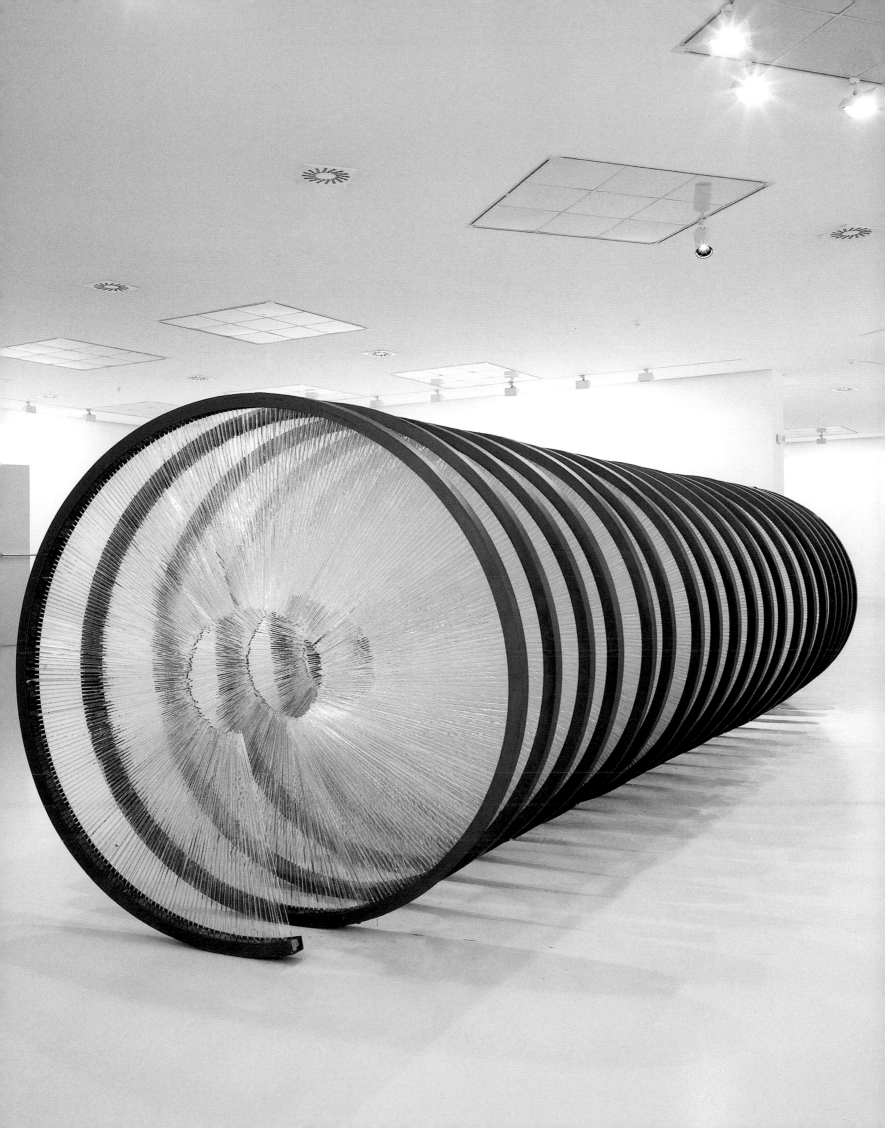

Επικίνδυνη Χορεύτρια (1988), **Τοτέμ** (1991)

Dangerous Dancer (1988), **Totem** (1991)

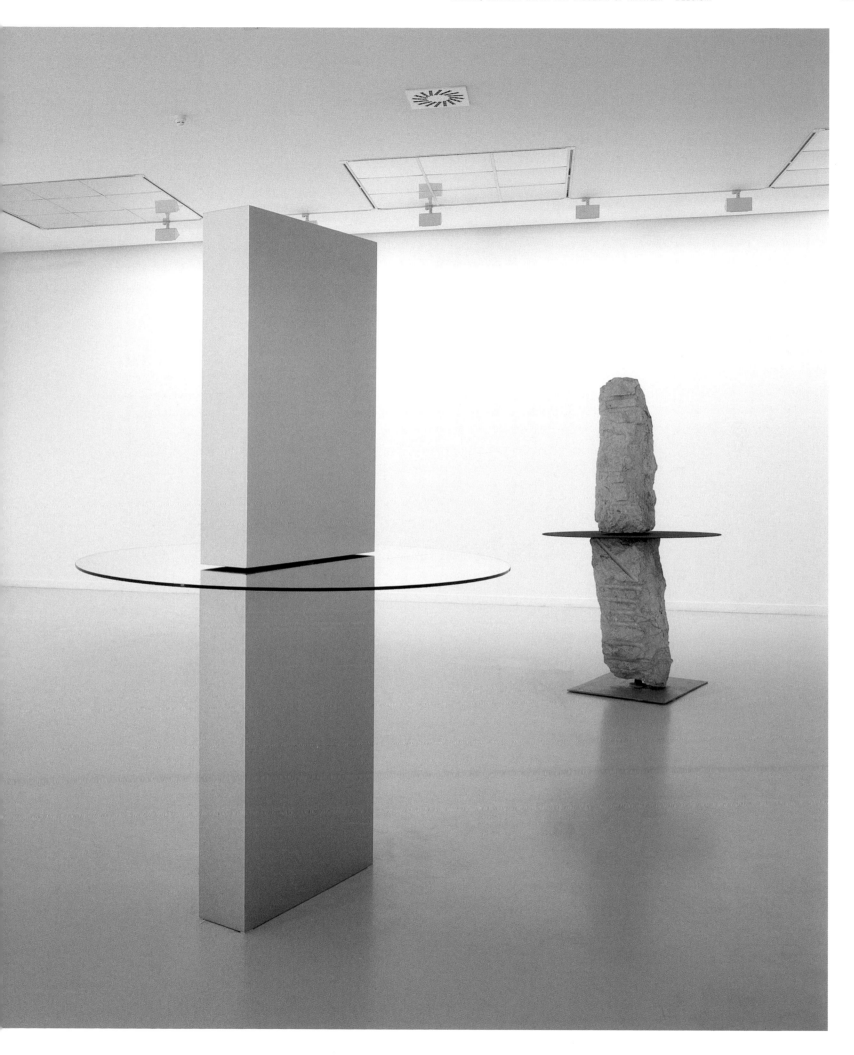

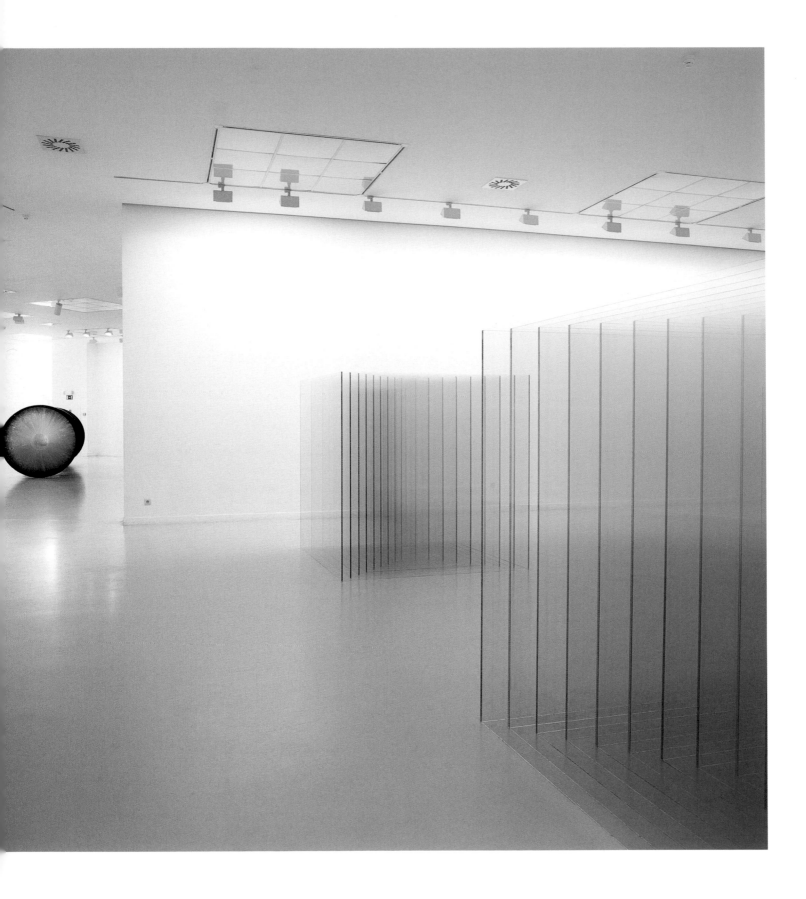

Λαβύρινθοι (1998)

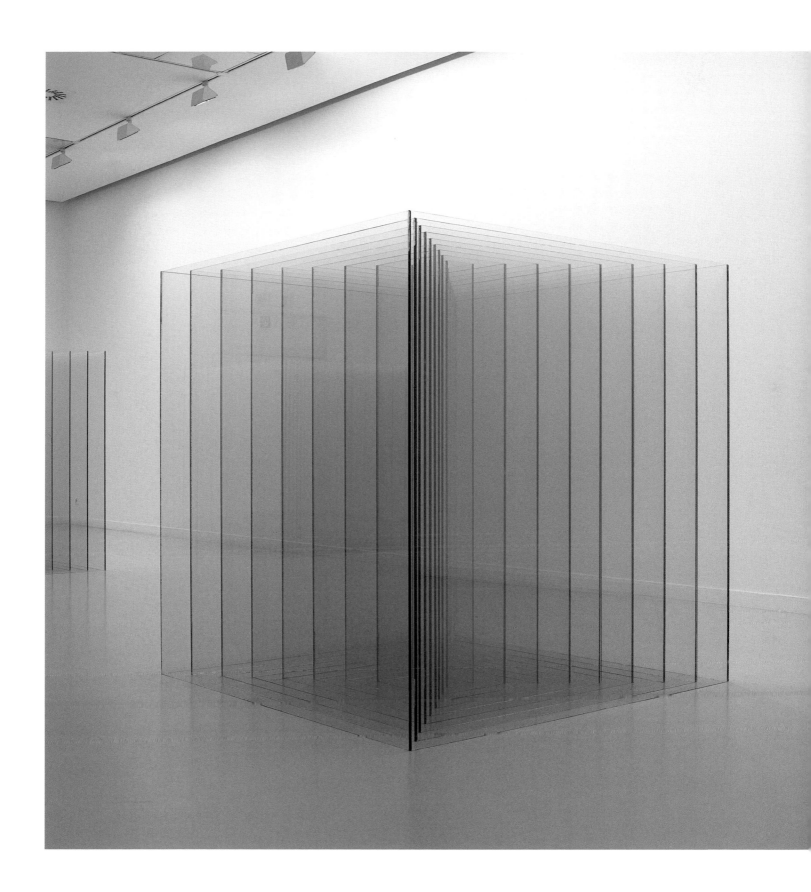

Labyrinths (1998)

Άτιτλο (1998)

Untitled (1998)

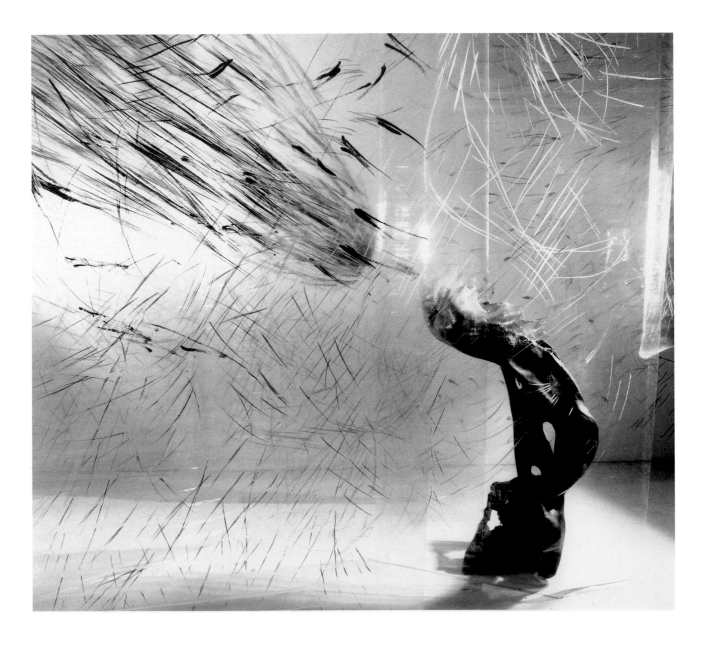

Μαύρη Αφροδίτη (1982) **Black Venus** (1982)

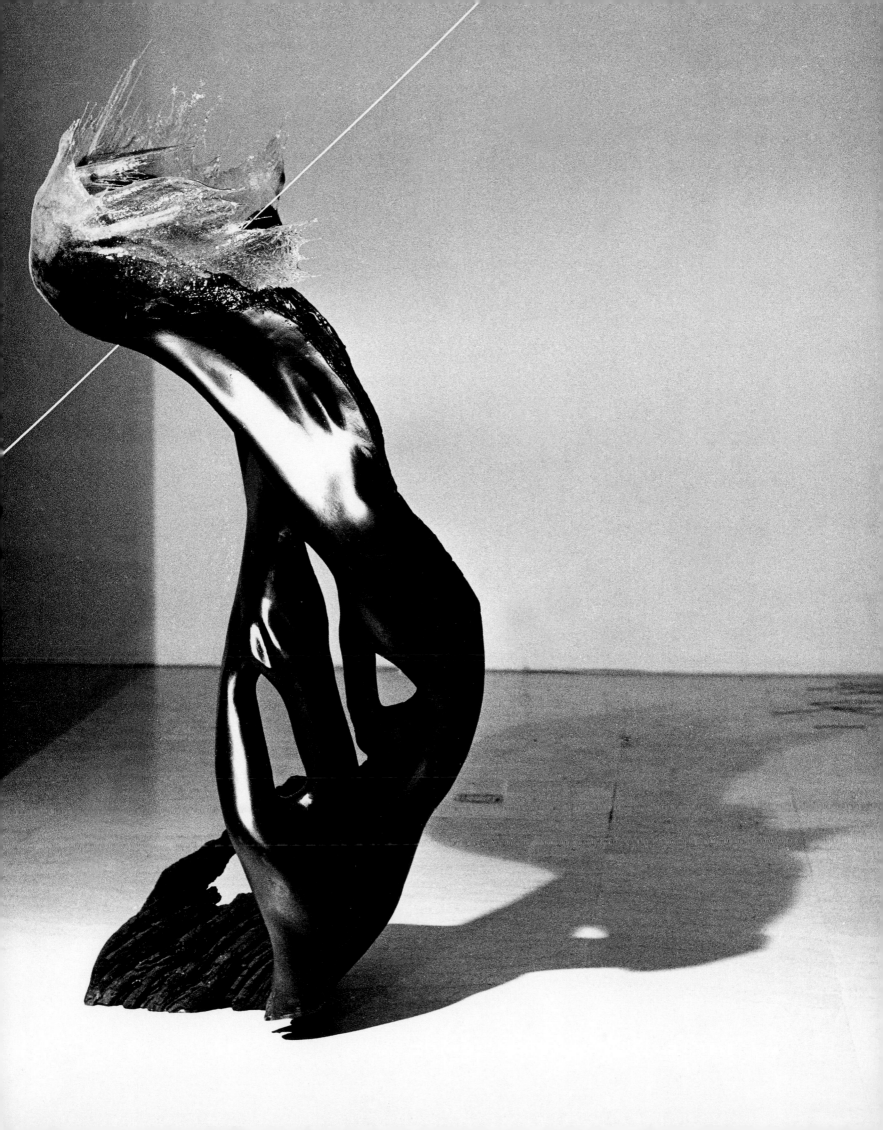

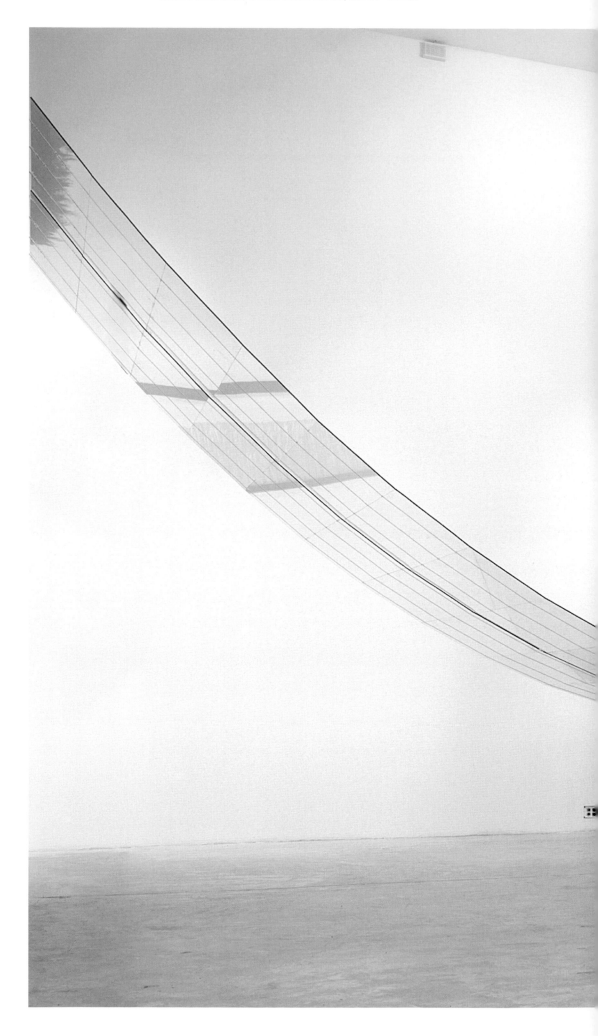

Άτιτλο (2004)

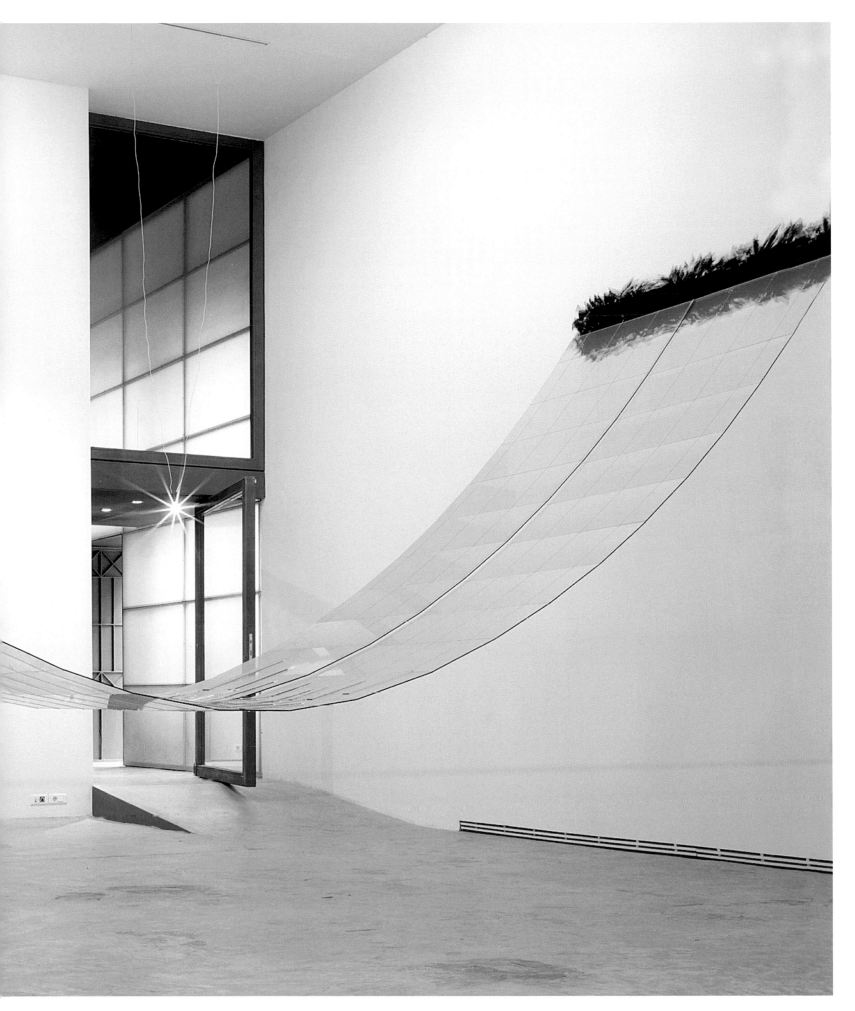

Untitled (2004)

Άτιτλο (1990) **Untitled** (1990)

Άτιτλο (2004)

Untitled (2004)

Άτιτλο (2004)

Untitled (2004)

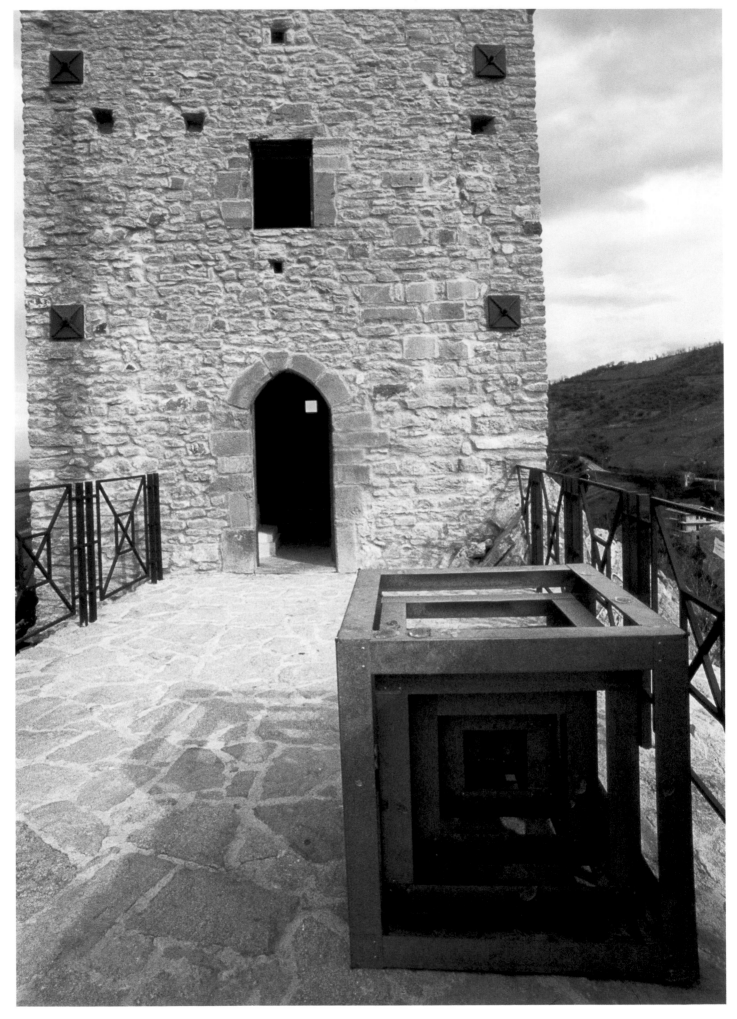

Λαβύρινθος (1989)

Labyrinth (1989)

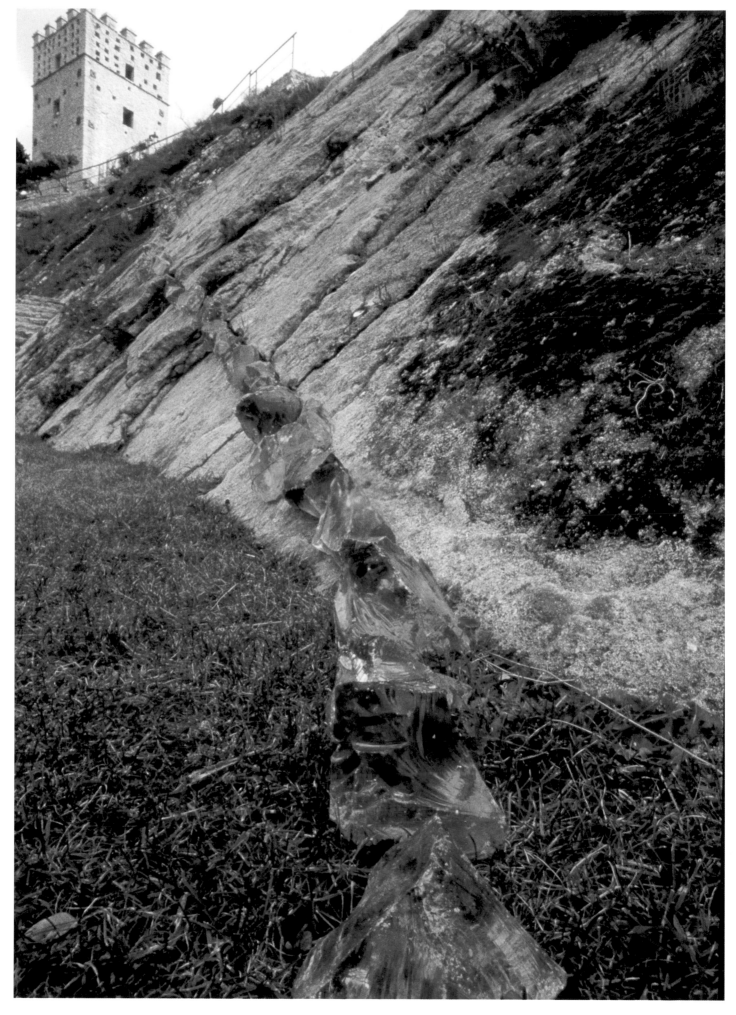

Άτιτλο (1998)

Untitled (1998)

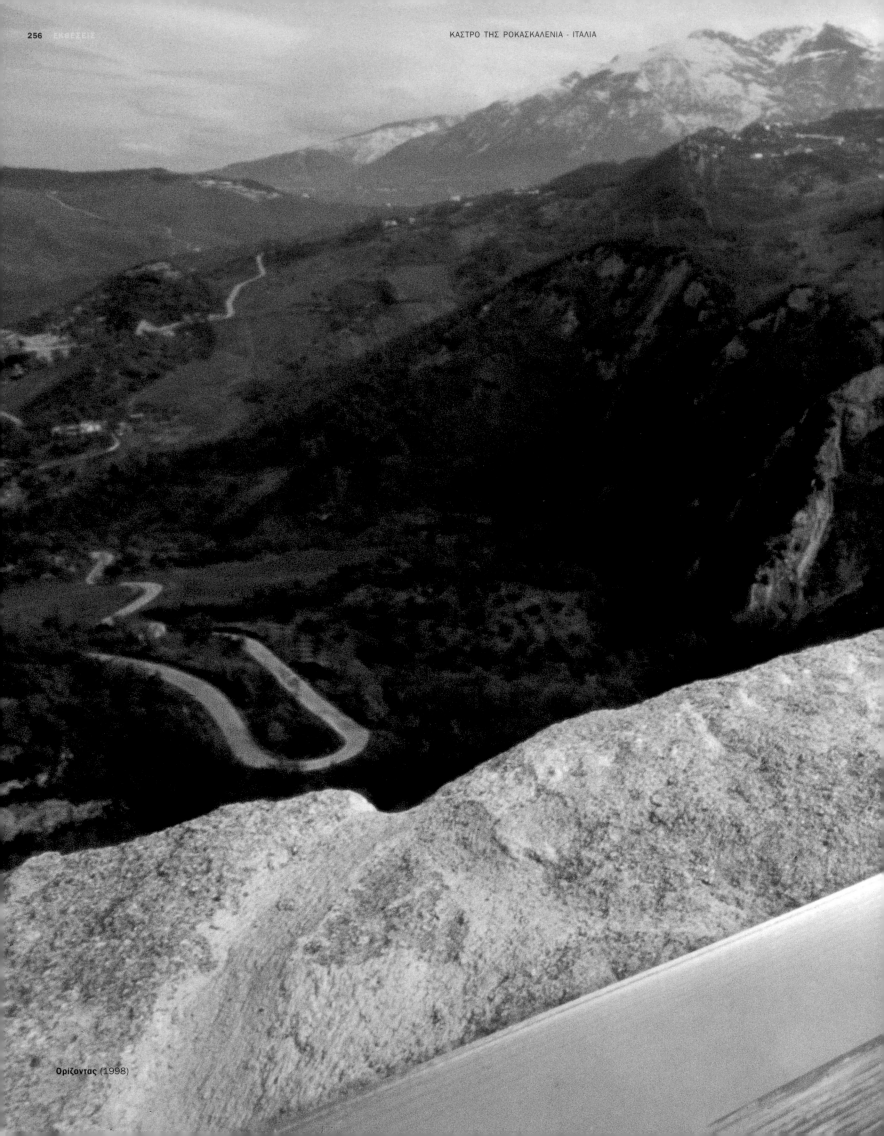

Ορίζοντας (1998)

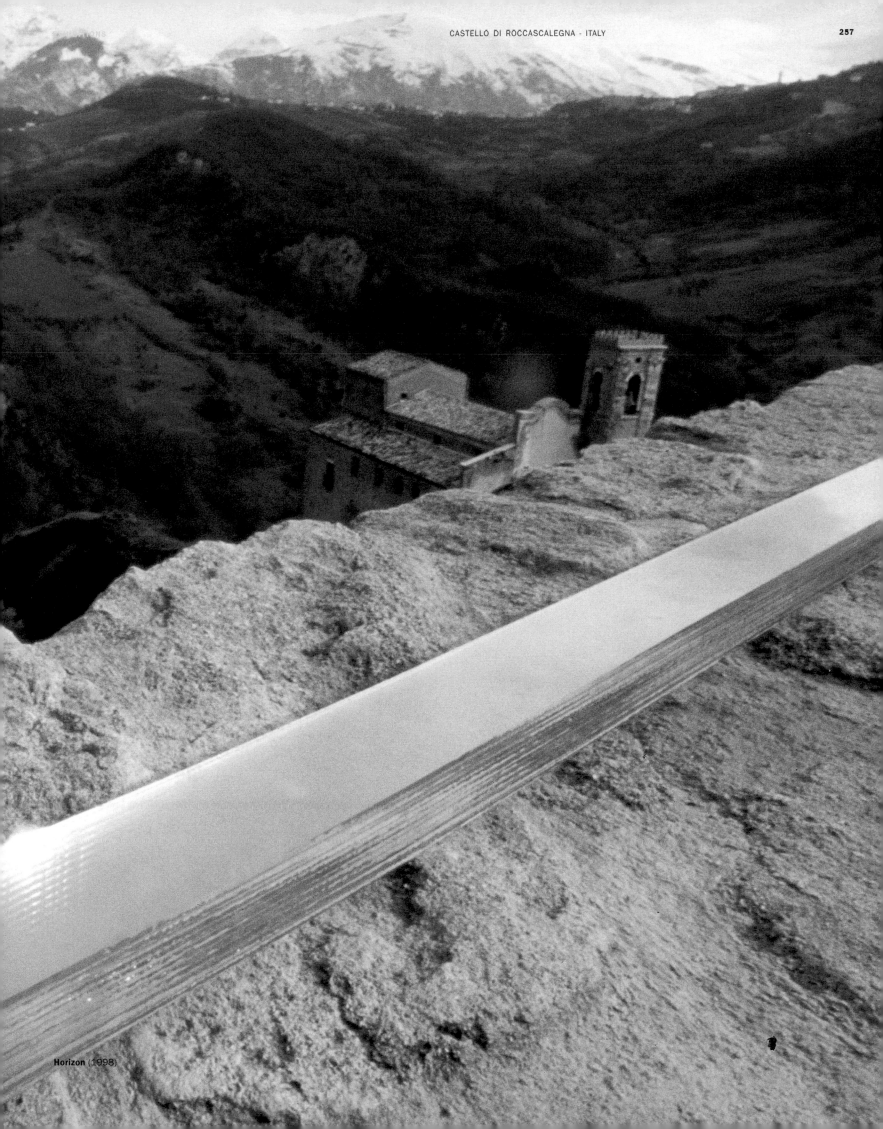

Horizon (1998)

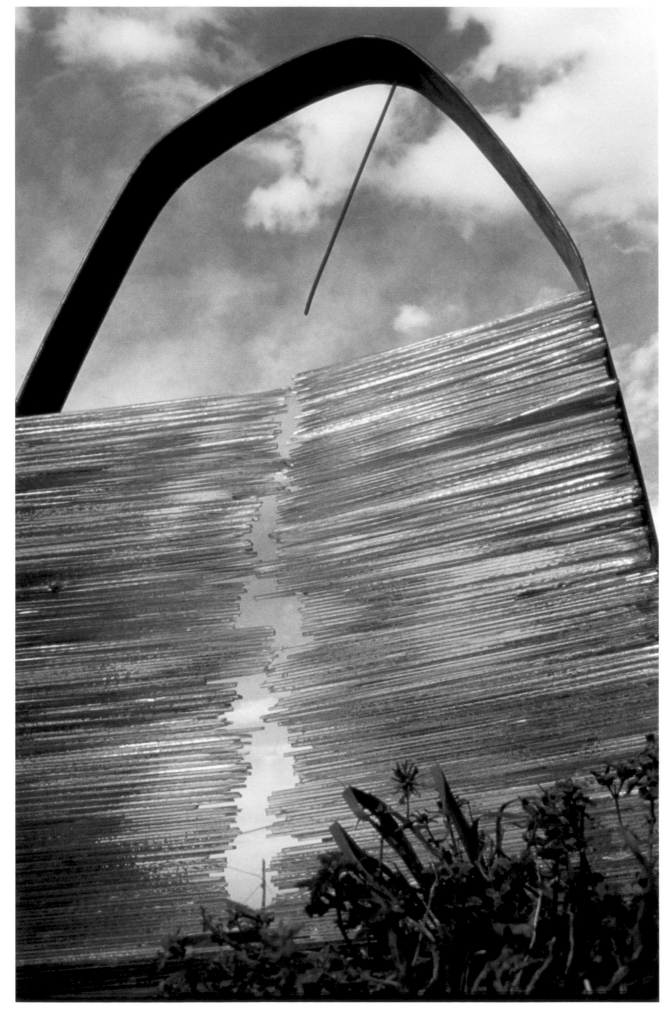

Άτιτλο (1990) **Untitled** (1990)

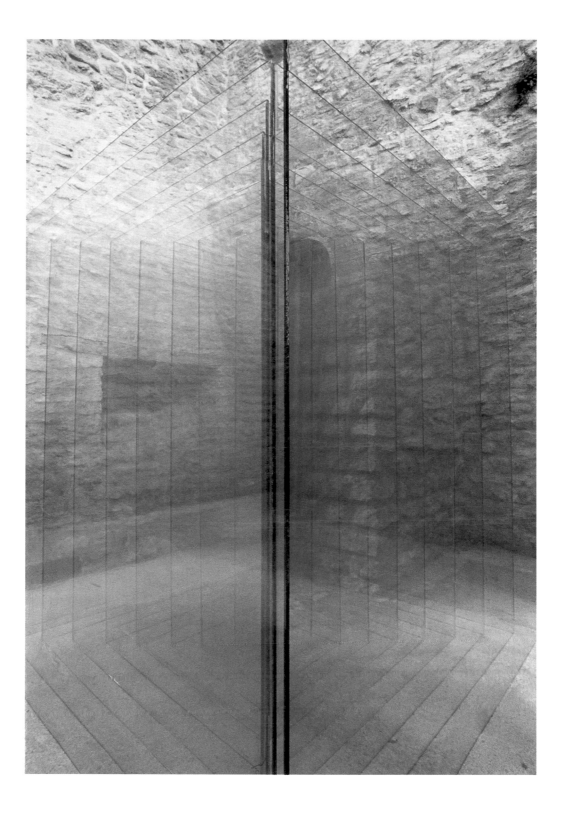

Λαβύρινθος (1990)

Labyrinth (1990)

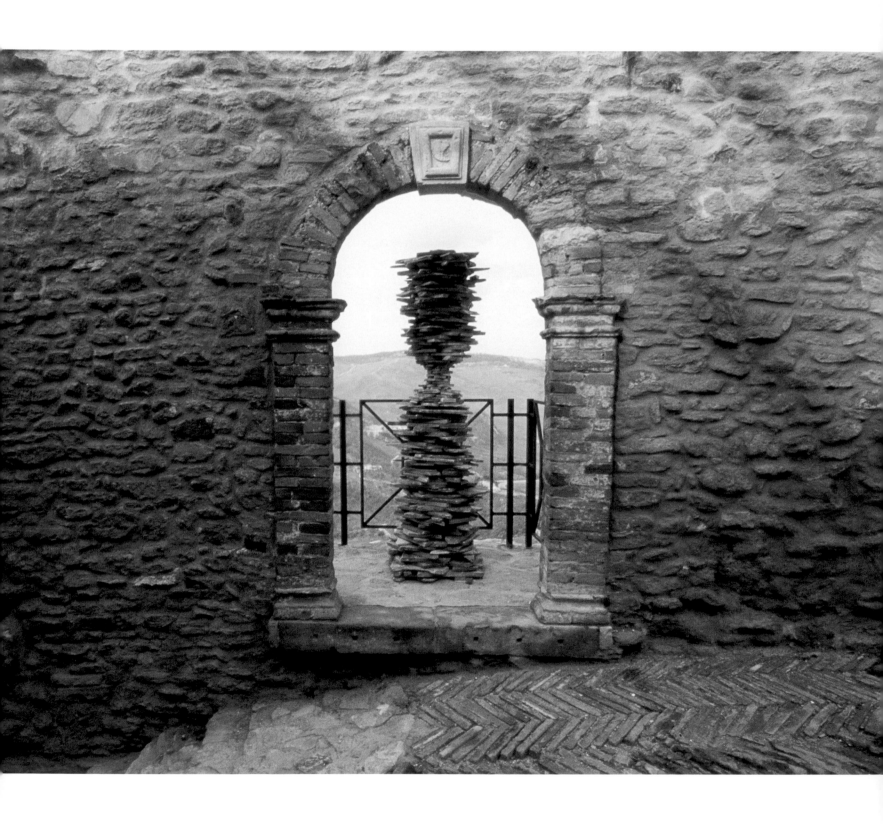

Κλεψύδρα (1996)

Klepsydra (1996)

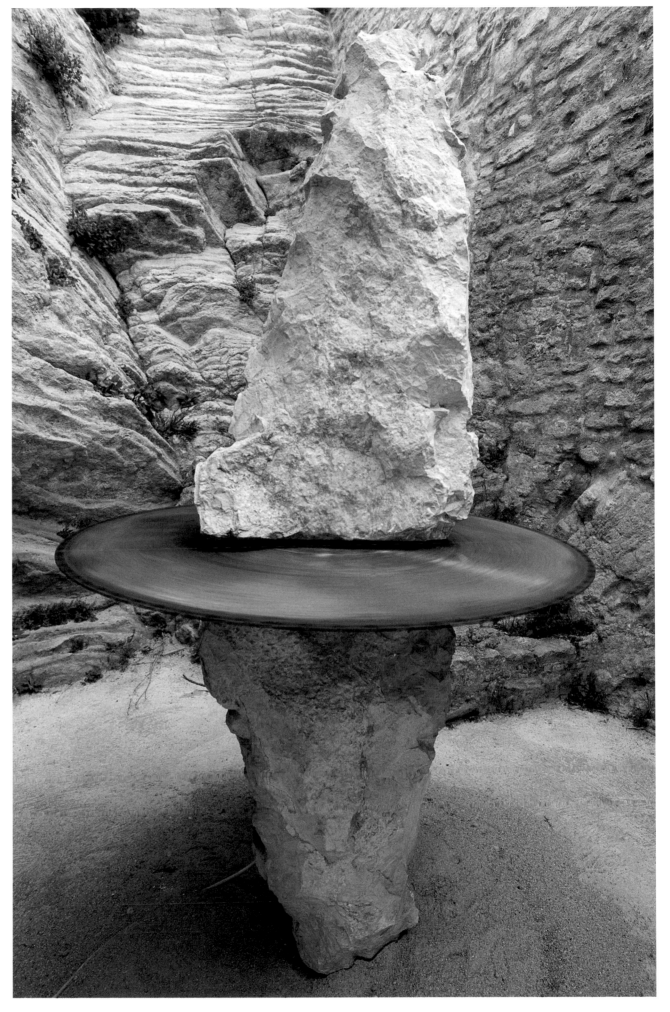

Επικίνδυνη Χορεύτρια (1988) **Dangerous Dancer** (1988)

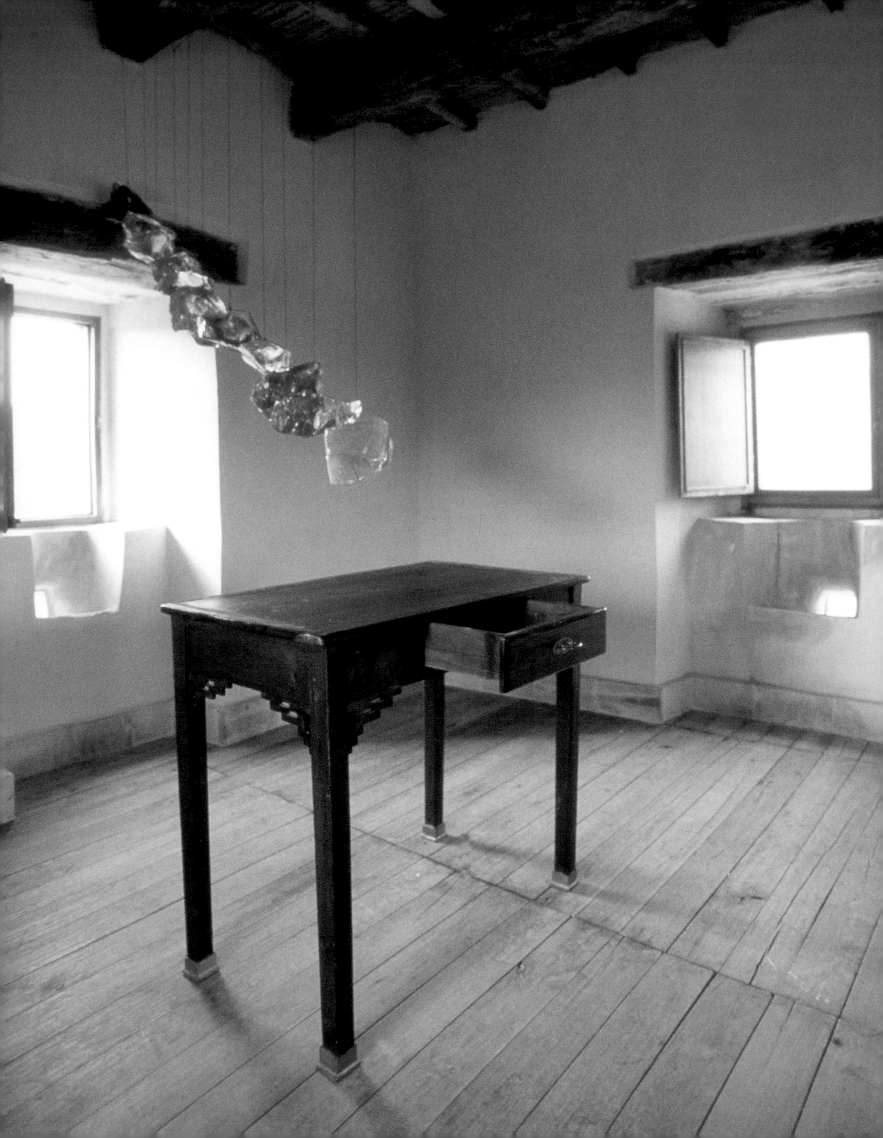

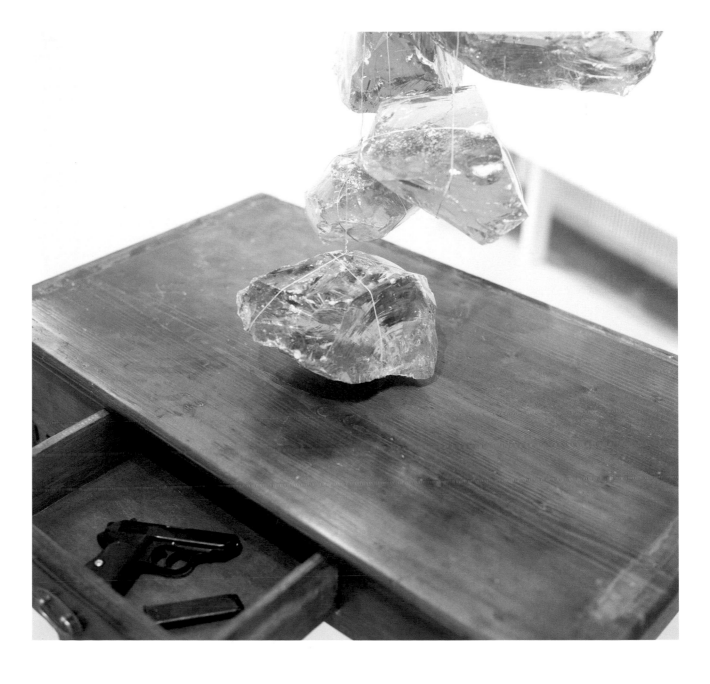

Άτιτλο (1995) **Untitled** (1995)

Σπείρα (1998)

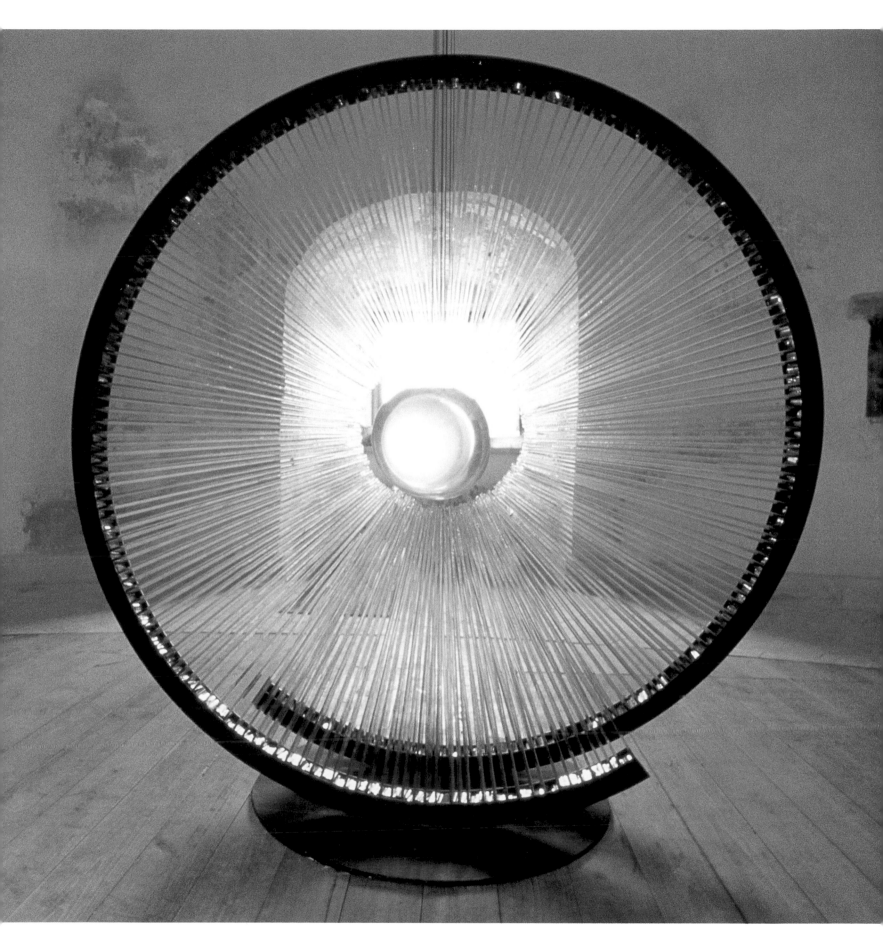

Spiral (1998)

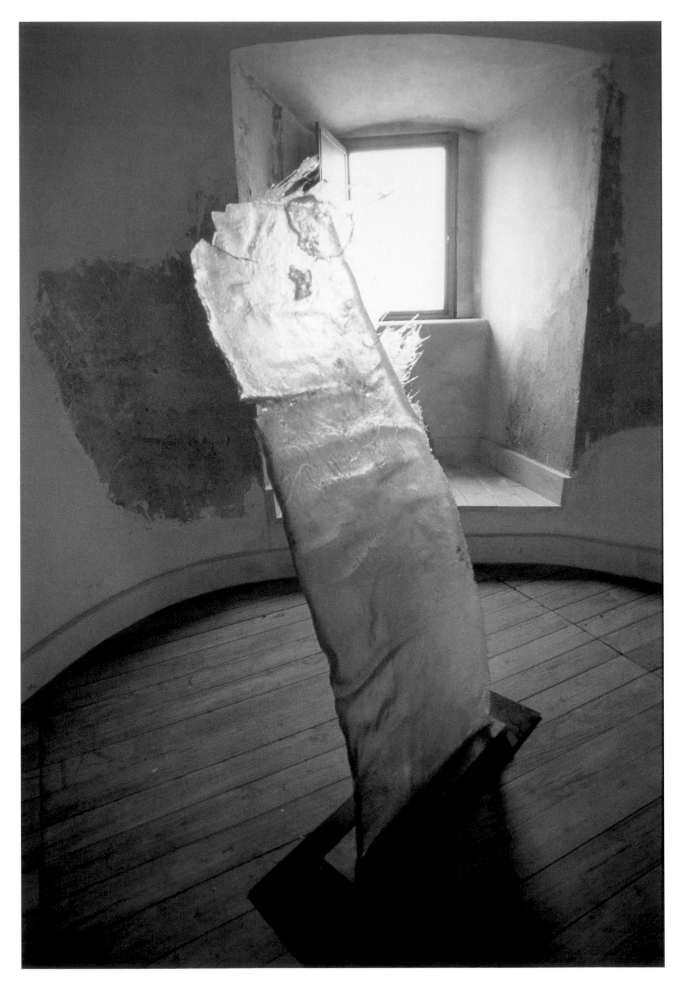

Φύσημα (1986) **Blowing** (1986)

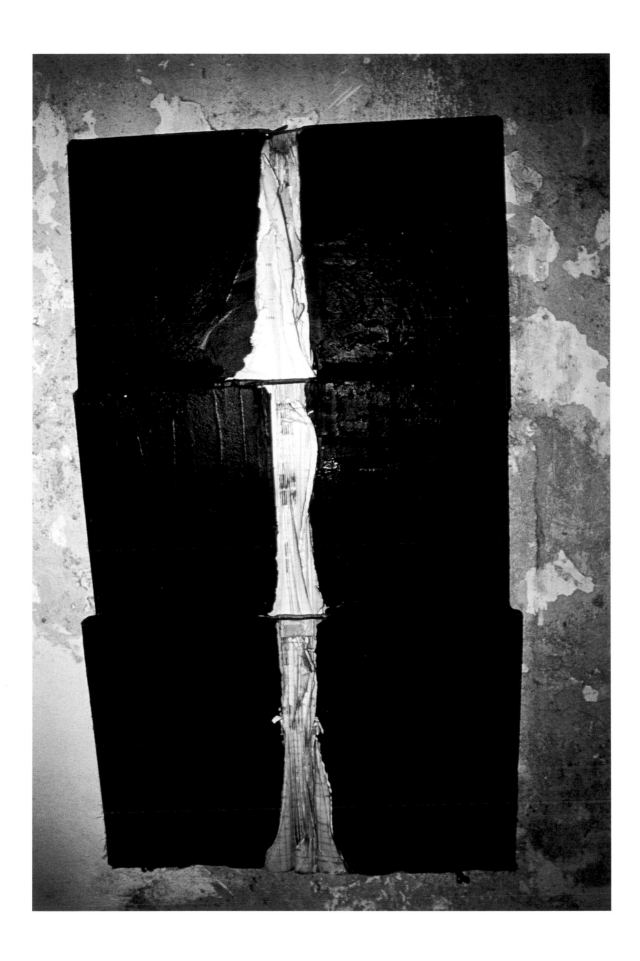

Άτιτλο (1979)

Untitled (1979)

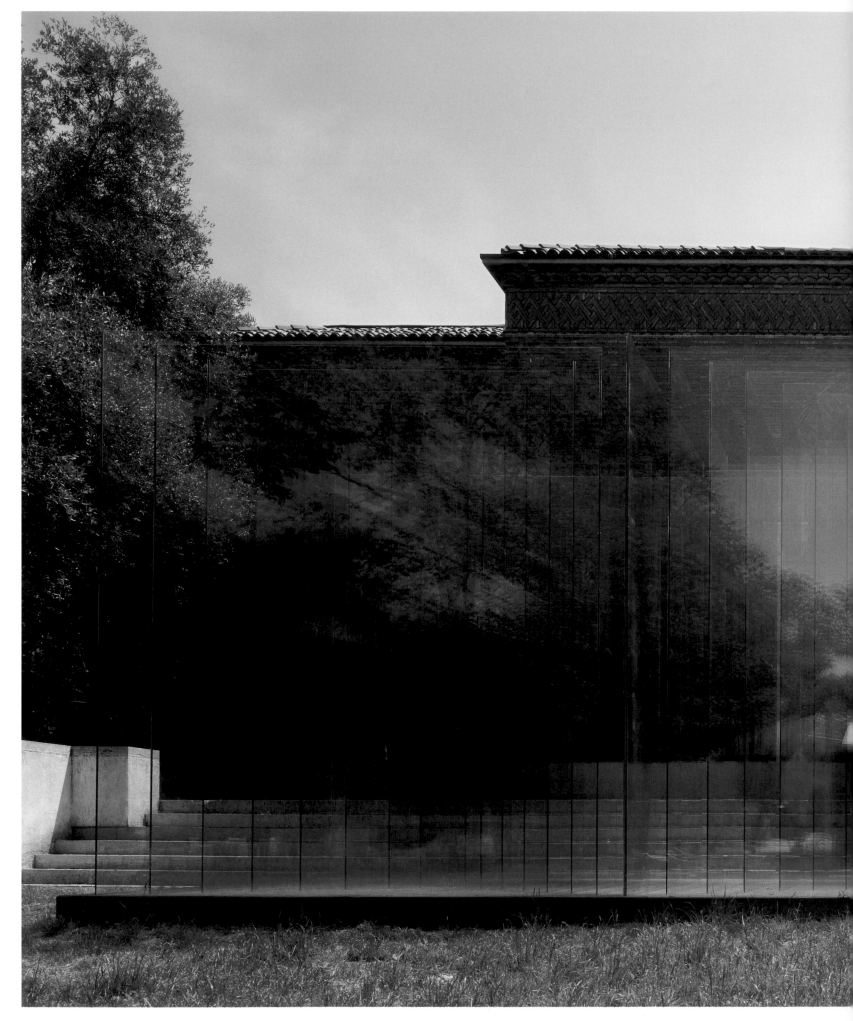

Λαβύρινθος (1999)

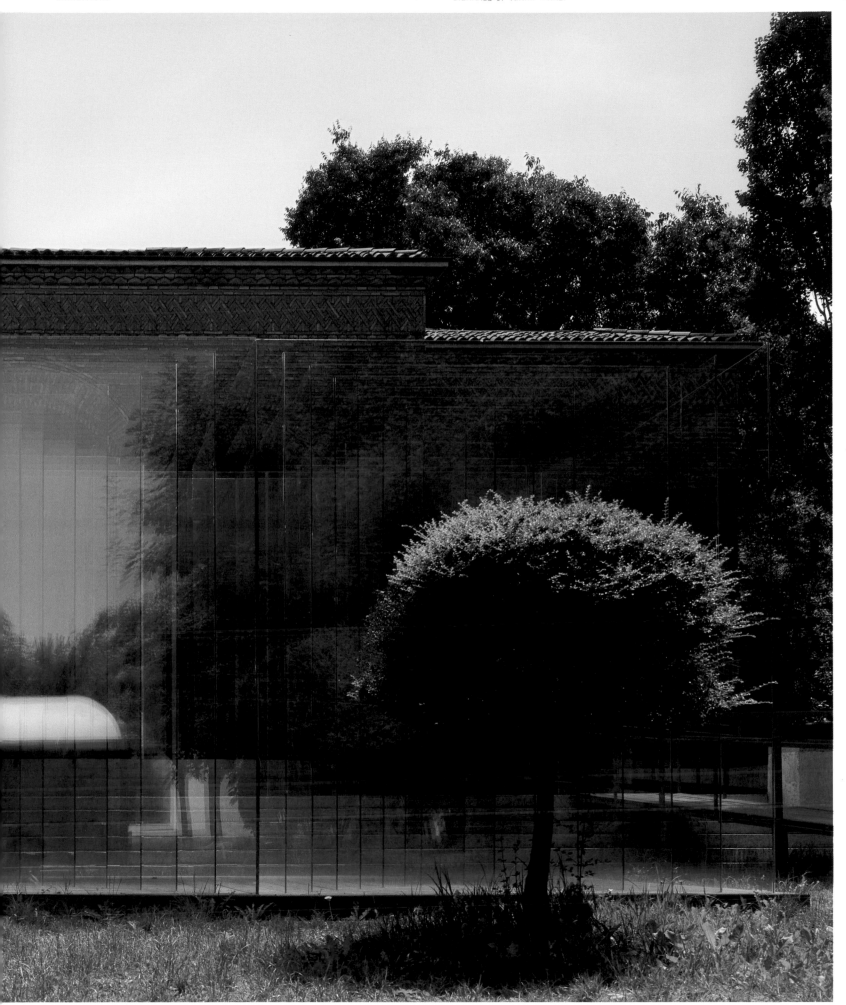

Labyrinth (1999)

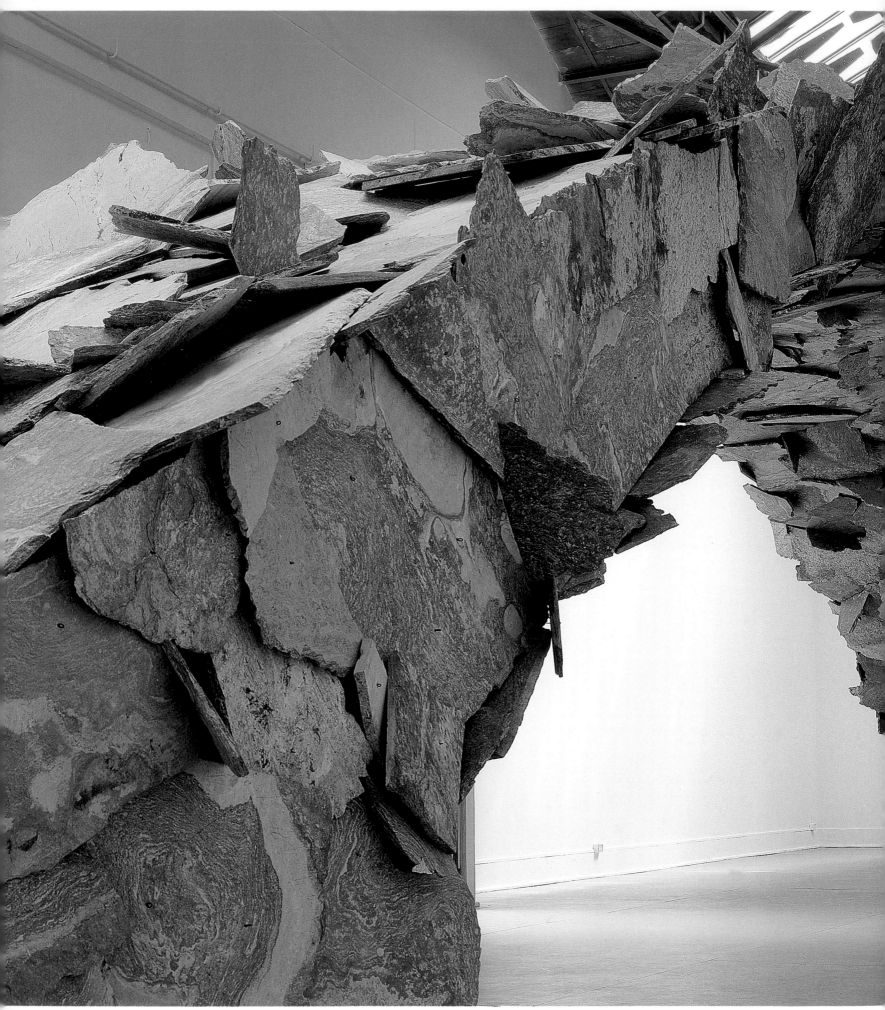

Γέφυρα (1999)

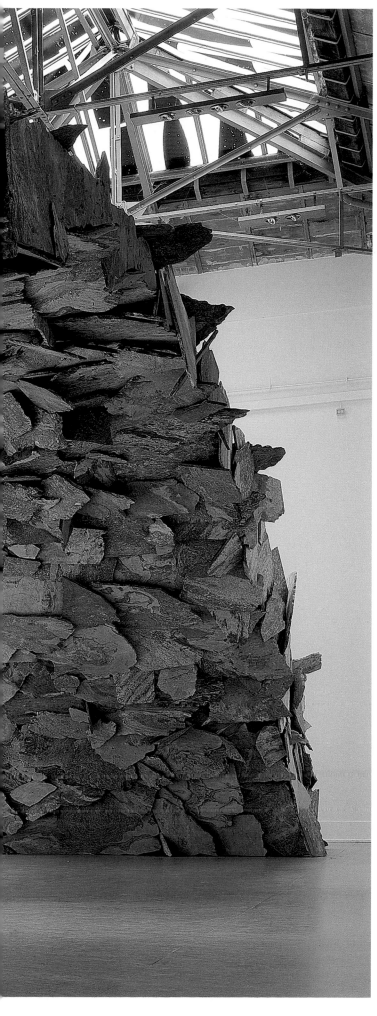

Bridge (1999)

Πυραμίδα (1989) **Κολόνα** (1989) **Pyramid** (1989) **Column** (1989)

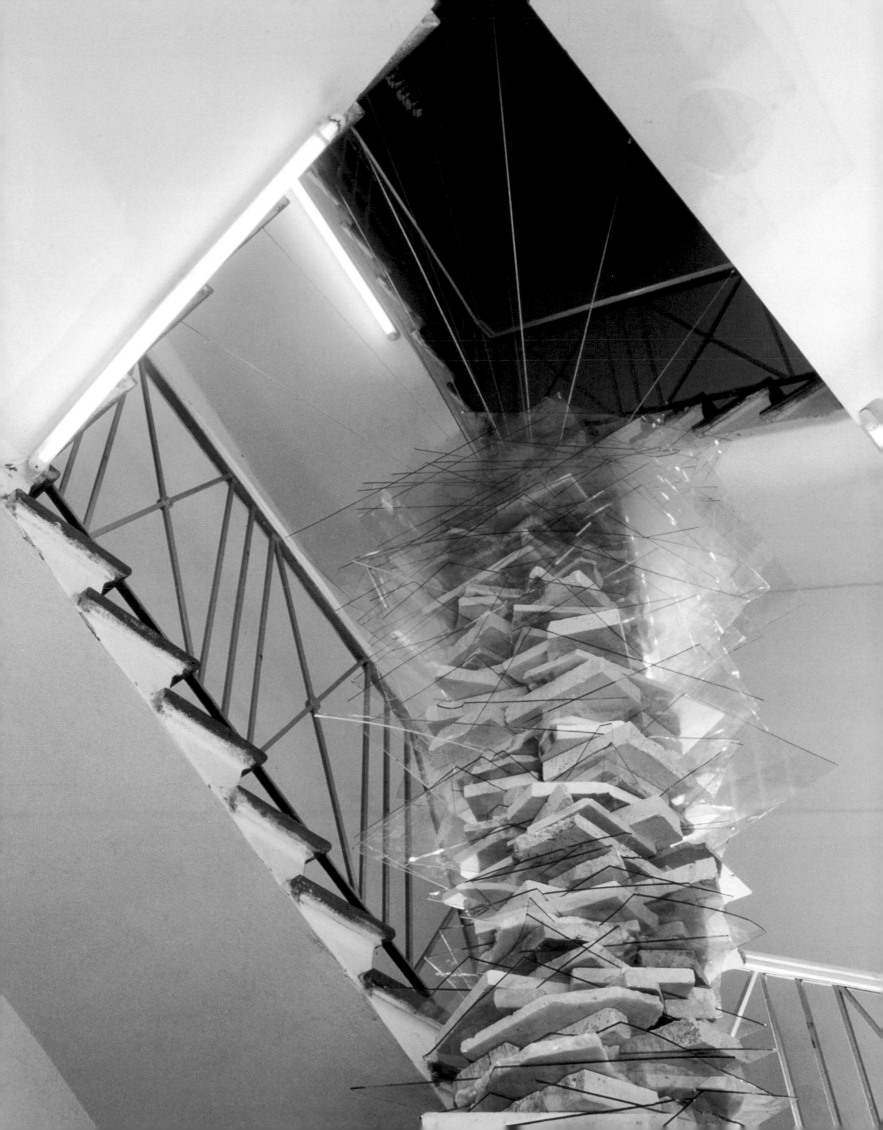

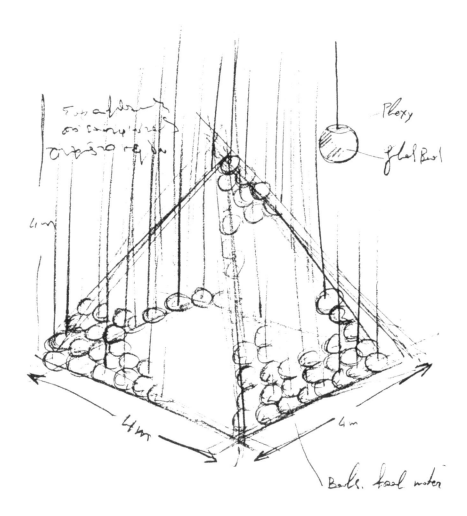

Πυραμίδα (1994) **Pyramid** (1994)

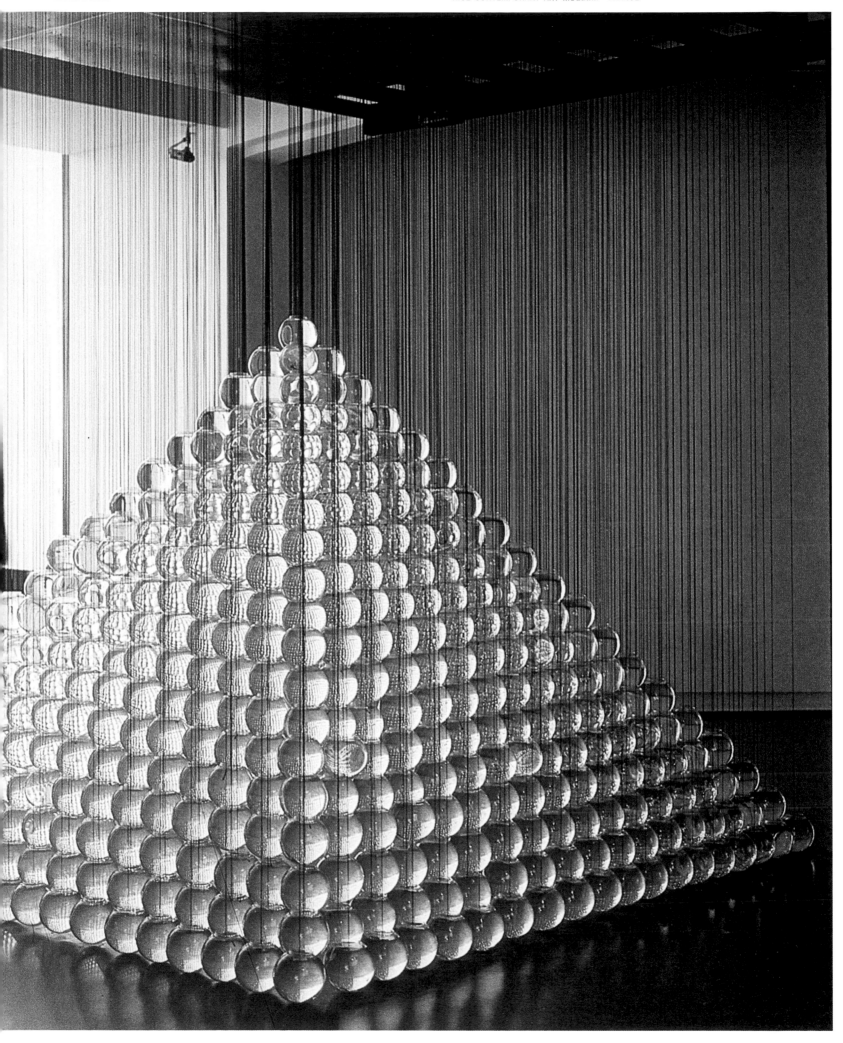

Υδρόγειος (1994) **Globe** (1994)

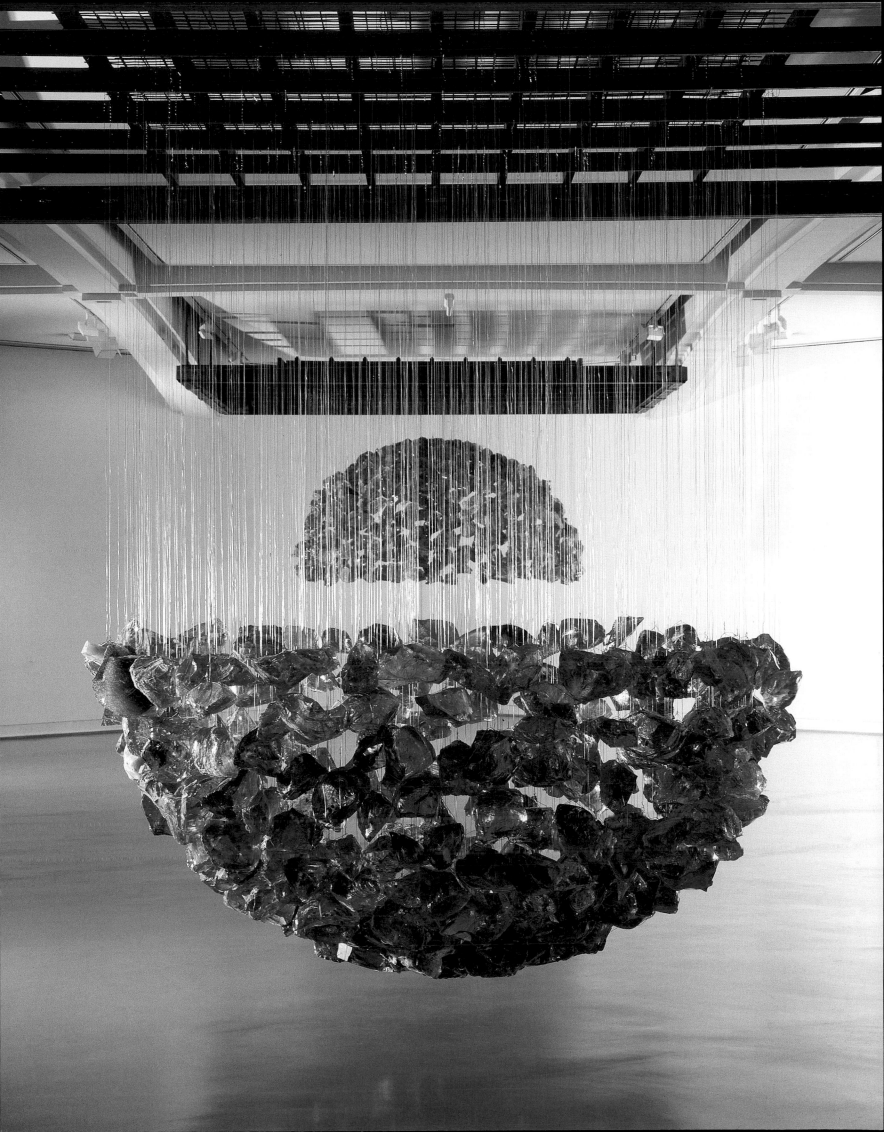

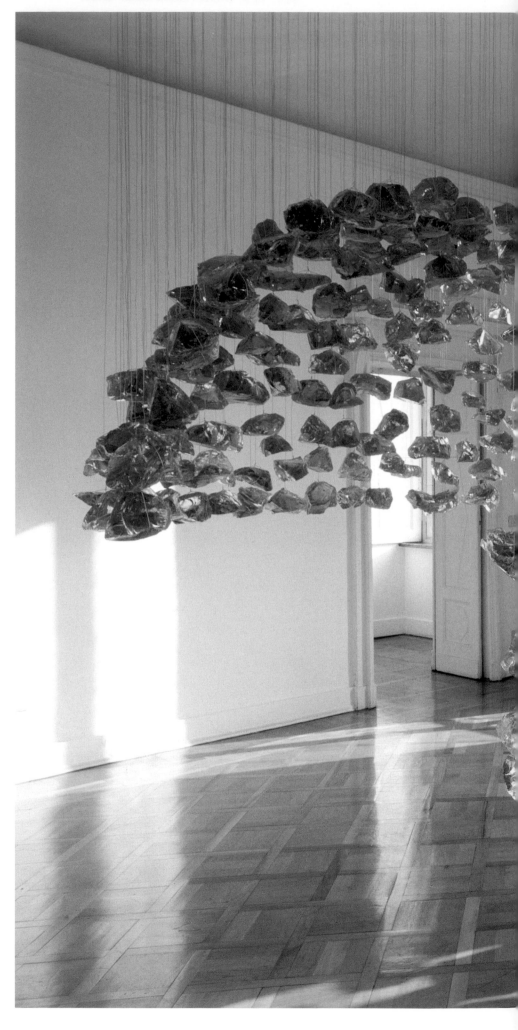

Υδρόγειος (1995)

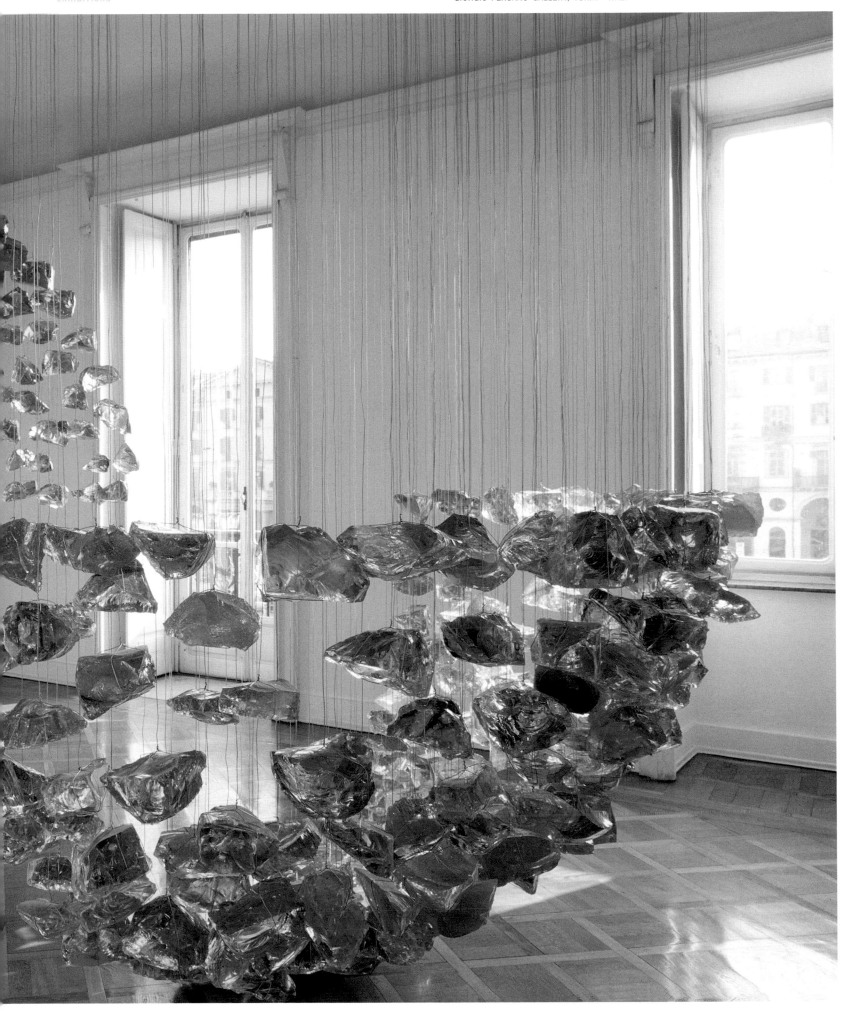

Globe (1995)

Κύμα (1998)

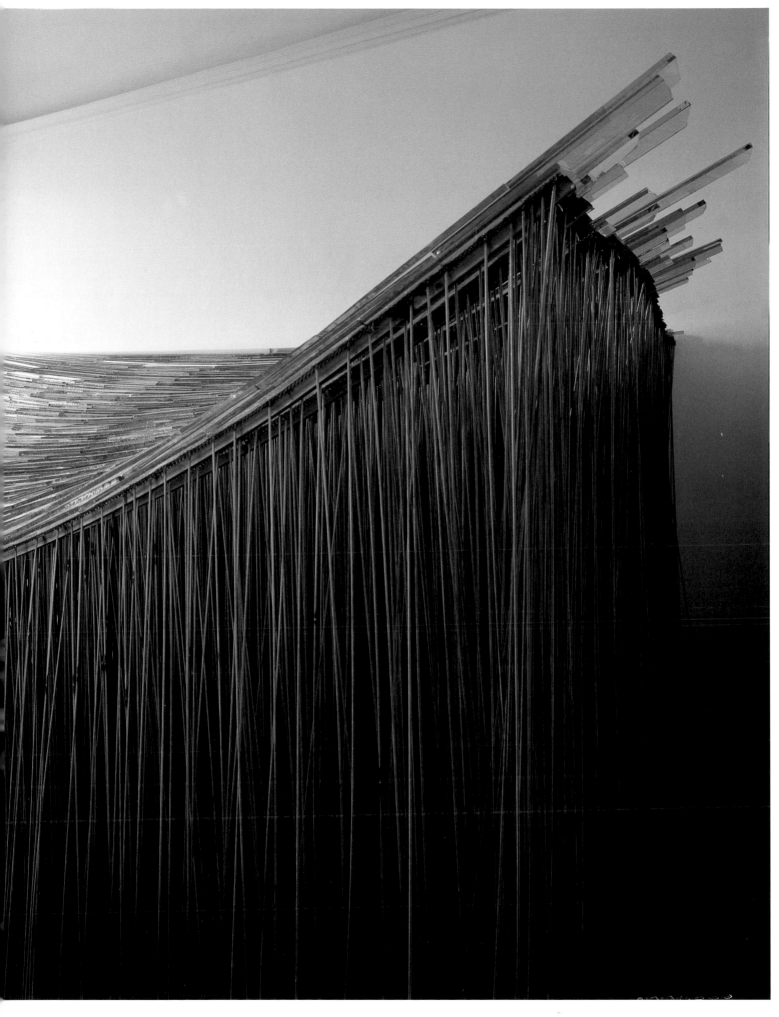

Wave (1998)

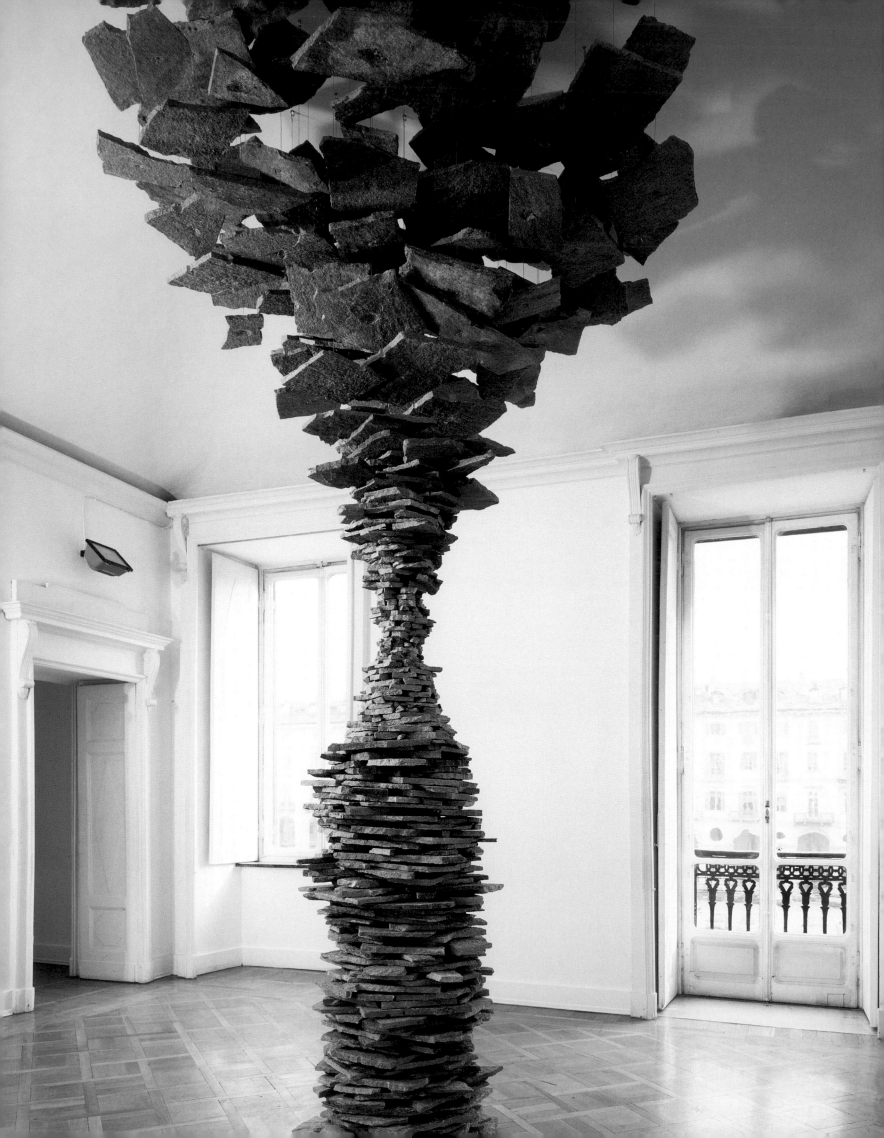

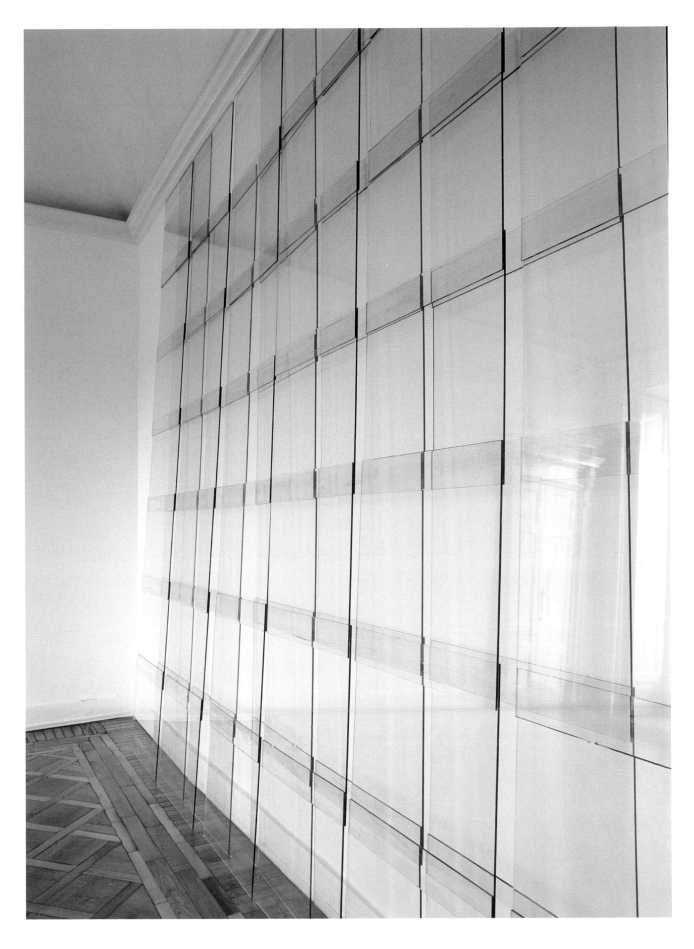

Συρρίκνωσις (1995) Άτιτλο (1995) **Implosion** (1995) **Untitled** (1995)

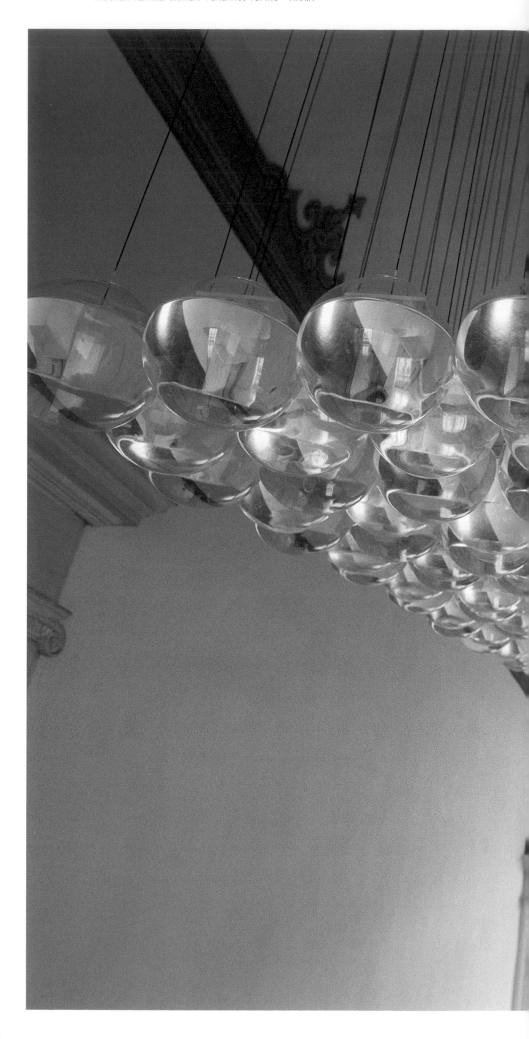

Άτιτλο (1995)

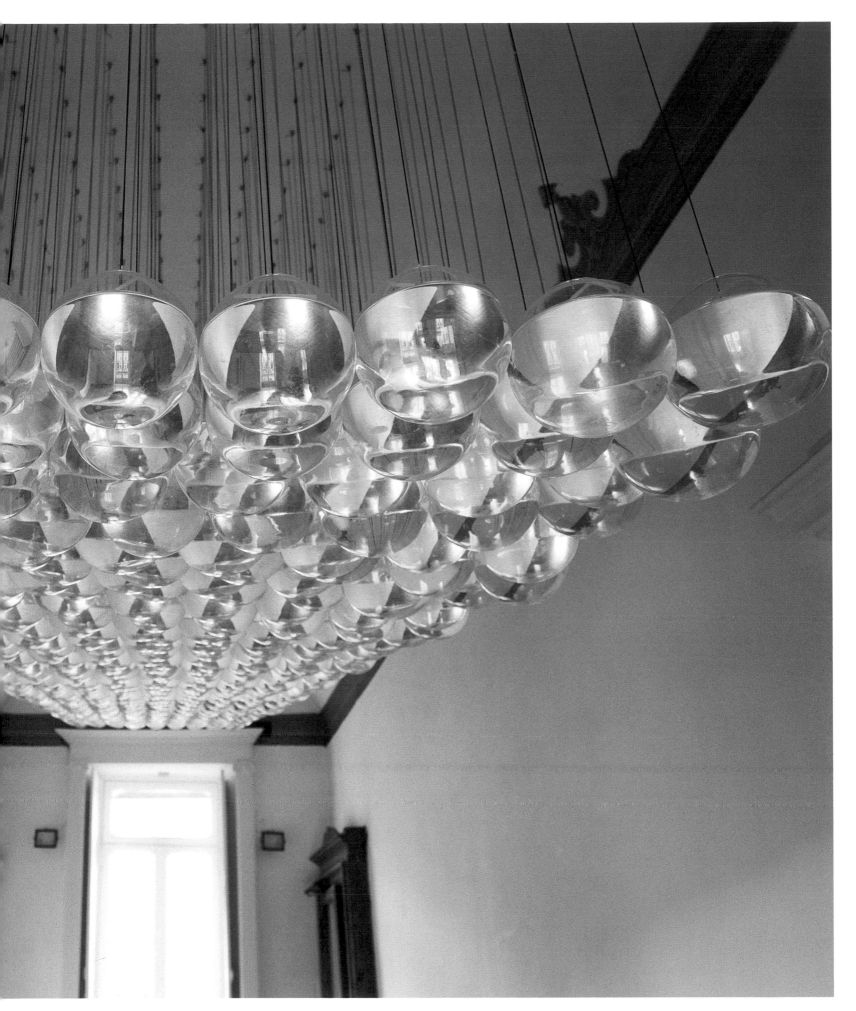

Untitled (1995)

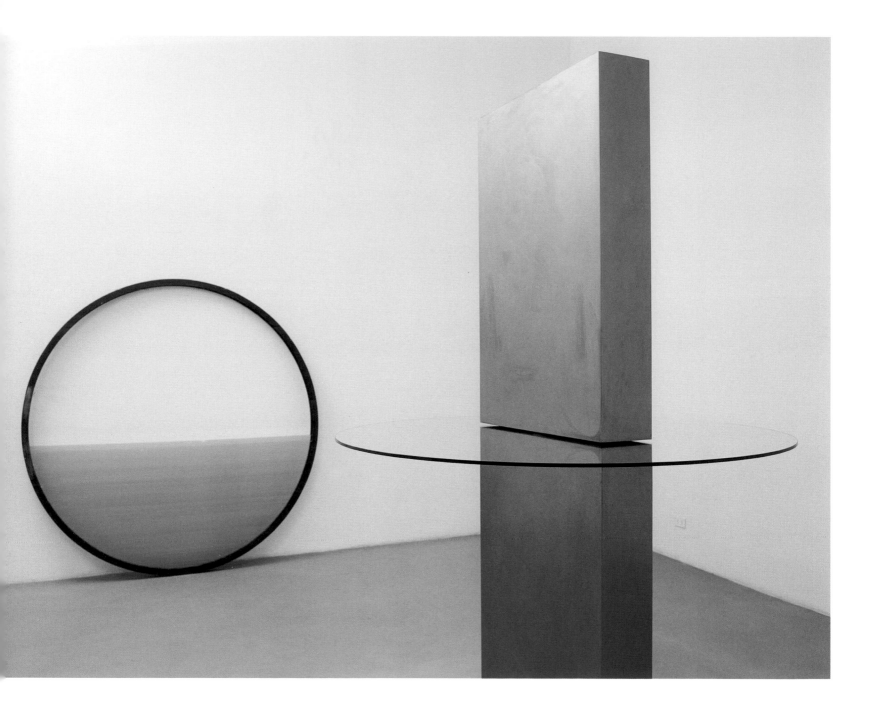

Τοτέμ (1991), **Ορίζοντας** (1991) **Totem** (1991), **Horizon** (1991)

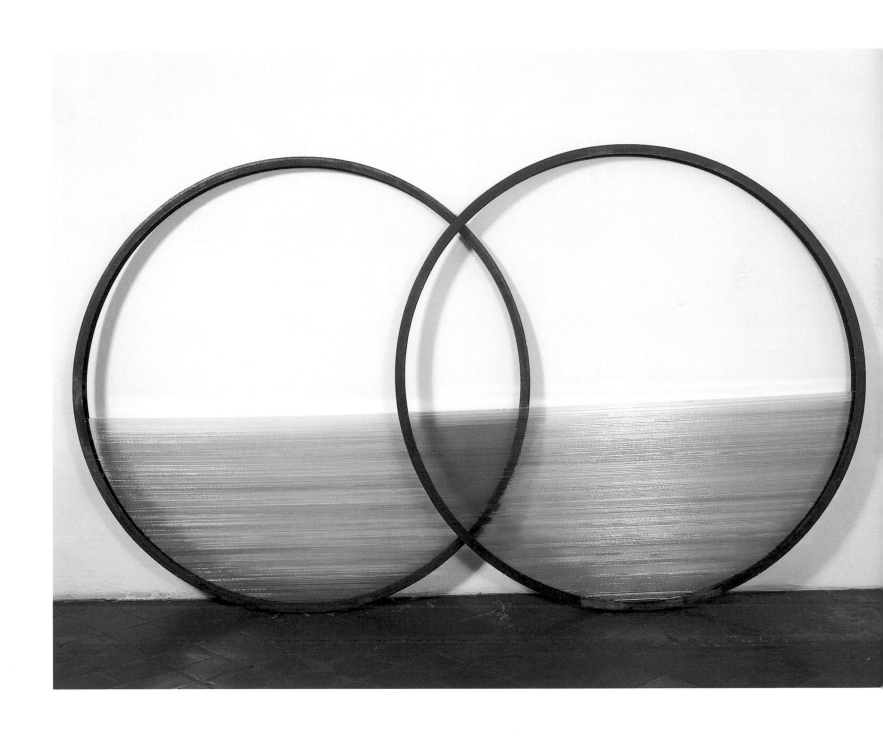

Ορίζοντας (1991) **Horizon** (1991)

Άτιτλο (1995)

Untitled (1995)

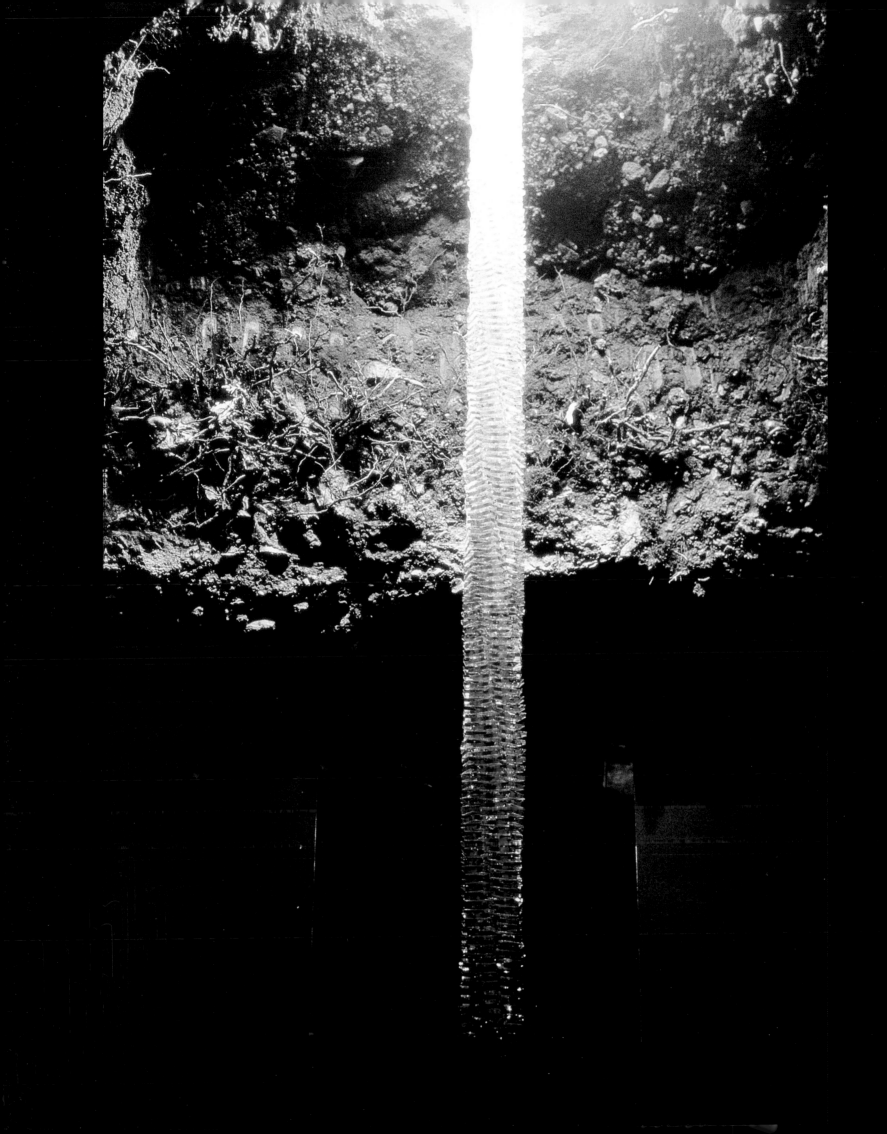

Κατάλογος έργων / List of works

[ΣΕΛΙΔΑ / PAGE]

[2]
Ποιητής (1983), σίδερο-γυαλί, ύψος 6μ., Λευκωσία, Κύπρος.
The Poet (1983), iron-glass, height 6m, Nicosia, Cyprus.

[12-13]
Μόρτζια (1996-97), σίδερο-γυαλί, κοινότητα της Τζεσοπαλένα, Απέννινα όρη, Αμπρούτζο, Ιταλία.
La Morgia (1996-97), iron-glass, Community of Gessopalena, Apennine mountains, Abruzzo, Italy.

[15]
Άτιτλο (2004), ξύλο-σίδερο-γυαλί-πηγή φωτός, 15x4x4μ., Εθνικό Μουσείο Σύγχρονης Τέχνης (2004), Αθήνα.
Untitled (2004), wood-iron-glass-light source, 15x4x4m, National Museum of Contemporary Art (2004), Athens, Greece.

[16]
Κλεψύδρα (1994), σίδερο-πέτρες-ηλεκτρική αντίσταση, ύψος 8μ., Ευρωπαϊκό Πολιτιστικό Κέντρο Δελφών, Δελφοί, Ελλάδα.
Klepsydra (1994), iron-stones element, height 8m, European Cultural Centre of Delphi, Delphi, Greece.

[18]
Άτιτλο (Πισίνα) (1983), μεικτή τεχνική, ξενοδοχείο Ιντερκοντινένταλ, Αθήνα.
Untitled (Swimming Pool) (1983), mixed media, Intercontinental Hotel, Athens, Greece.

[18]
Επικίνδυνη Χορεύτρια (1988), πέτρα-σίδερο, ύψος 1,8μ., κάστρο της Ροκασκαλένια (1998), Ιταλία.

Dangerous Dancer (1988), stone-iron, height 1,8m, Castello di Roccascalegna (1998), Italy.

[19]
Κολόνα (1989), γυαλί-μάρμαρο, ύψος 6μ., αίθουσα τέχνης Arco di Rab, Ρώμη, Ιταλία.
Column (1989), glass-marble, height 6m, Arco di Rab gallery, Rome, Italy.

[19]
Ποιητής (1983), σίδερο-γυαλί, ύψος 6μ., Λευκωσία, Κύπρος.
The Poet (1983), iron-glass, height 6m, Nicosia, Cyprus.

[20]
Δρομέας (1988), σίδερο-γυαλί, ύψος 8μ., πλατεία Ομονοίας, Αθήνα.
The Runner (1988), iron-glass, height 8m, Omonia square, Athens, Greece.

[21]
Μόρτζια (1996-97), σίδερο-γυαλί, κοινότητα της Τζεσοπαλένα, Απέννινα όρη, Αμπρούτζο, Ιταλία.
La Morgia (1996-97), iron-glass, Community of Gessopalena, Apennine mountains, Abruzzo, Italy.

[23]
Δρομέας (1988), σίδερο-γυαλί, ύψος 8μ., πλατεία Ομονοίας, Αθήνα.
The Runner (1988), iron-glass, height 8m, Omonia square, Athens, Greece.

[25]
Άτιτλο (2001), σίδερο-γυαλί, ύψος 6μ., Kreisel Zurichstrasse, Μπούτσμπεργκ, Ελβετία.
Untitled (2001), iron-glass, height 6m, Kreisel Zurichstrasse, Bützberg, Switzerland.

[26]
Πυραμίδα (1989), σίδερο-γυαλί, 2,8x2,5μ, αίθουσα τέχνης Arco di Rab, Ρώμη, Ιταλία.
Pyramid (1989), glass-iron, 2,8x2,5m, Arco di Rab gallery, Rome, Italy.

[28]
Χωρίς Τίτλο 1 (1978), μεικτή τεχνική, αίθουσα τέχνης Mauric Renaissance, Πεσκάρα, Ιταλία.
Untitled 1 (1978), mixed media, Mauric Renaissance gallery, Pescara, Italy.

[28]
Χωρίς Τίτλο 7 (1978), μεικτή τεχνική, αίθουσα τέχνης Mauric Renaissance, Πεσκάρα, Ιταλία.
Untitled 7 (1978), mixed media, Mauric Renaissance gallery, Pescara, Italy.

[29]
Οργασμός (1978), μεικτή τεχνική, αίθουσα τέχνης Mauric Renaissance, Πεσκάρα, Ιταλία.
Orgasm (1978), mixed media, Mauric Renaissance gallery, Pescara, Italy.

[29]
Χωρίς τίτλο 2 (1978), μεικτή τεχνική, αίθουσα τέχνης Mauric Renaissance, Πεσκάρα, Ιταλία.
Untitled 2 (1978), mixed media, Mauric Renaissance gallery, Pescara, Italy.

[30]
Φύσημα (1980), πολυεστέρας, Πολιτιστικό Κέντρο Convergence, Πεσκάρα, Ιταλία.
Blowing (1980), polyester, Cultural Center Convergence, Pescara, Italy.

[30]
Χωρίς τίτλο 4 (1979), πολυεστέρας, Πολιτιστικό Κέντρο Convergence, Πεσκάρα, Ιταλία.
Untitled 4 (1979), polyester, Cultural Center Convergence, Pescara, Italy.

[31]
Χωρίς τίτλο (1979), πολυεστέρας, Πολιτιστικό Κέντρο Convergence, Πεσκάρα, Ιταλία.
Untitled (1979), polyester, Cultural Center Convergence, Pescara, Italy.

[31]
Negatif (1979), ξύλο-νέον, Πολιτιστικό Κέντρο Convergence, Πεσκάρα, Ιταλία.
Negatif (1979), wood-neon light, Cultural Center Convergence, Pescara, Italy.

[32]
Μαύρη Αφροδίτη (1982), ξύλο ελιάς-φωτιά-χρώμα-πολυεστέρας-ηλεκτρική αντίσταση, ύψος 1,8μ., κάστρο της Ροκασκαλένια (1998), Ιταλία.
Black Venus (1982), olive wood-fire-paint-polyester-element, height 1,8m, Castello di Roccascalegna (1998), Italy.

[33]
Ποιητής (1983), σίδερο-γυαλί, ύψος 6μ., Λευκωσία, Κύπρος.
The Poet (1983), iron-glass, height 6m, Nicosia, Cyprus.

[34]
Εγκατάσταση (1987), ξύλο ελιάς-διαφανή πλαστικά-χρώμα, Μπιενάλε του Σάο Πάολο (1987), Βραζιλία.
Installation (1987), olive wood-transparent plastics-color, Biennale of Sao Paulo (1987), Brazil.

[35]
Δρομέας (1988), σίδερο-γυαλί, ύψος 8μ., πλατεία Ομονοίας, Αθήνα.
The Runner (1988), iron-glass, height 8m, Omonia square, Athens, Greece.

[36-37]
Άτιτλο (1998), σίδερο-γυαλί, 15x15x0,10μ., Muhka, Μουσείο Σύγχρονης Τέχνης της Αμβέρσας (1998), Βέλγιο.
Untitled (1998), iron-glass, 15x15x0,10m, Muhka, Contemporary Art Museum of Antwerp (1998), Belgium.

[38]
Ορίζοντας (1990),σίδερο-γυαλί, 13x1,7μ., πλατεία Αριστοτέλους, Θεσσαλονίκη.
Horizon (1990), iron-glass, 13x1,7m, Aristotelous square, Thessaloniki, Greece.

[39]
Ορίζοντας (1990), σίδερο-γυαλί, 1,5x6,3μ., αίθουσα τέχνης Giorgio Persano, Τορίνο, Ιταλία.
Horizon (1990), iron-glass, 1,5x6,3m, Giorgio Persano Gallery, Turin, Italy.

[40]
Πυραμίδα (1990), νήμα-γυάλινες σφαίρες-νερό, 4x4x4μ., Μακεδονικό Μουσείο Σύγχρονης Τέχνης, Θεσσαλονίκη.
Pyramid (1990), string-glass balls-water, 4x4x4m, Macedonian Museum of Contemporary Art, Thessaloniki.

[40]
Σπείρα (1998), σίδερο-γυαλί, 2x20x0,08μ., Muhka, Μουσείο Σύγχρονης Τέχνης της Αμβέρσας (1998), Βέλγιο.
Spiral (1998), iron-glass, 2x20x0,8m, Muhka, Contemporary Art Museum of Antwerp (1998), Belgium.

[41]
Ανέλιξις Ι (1992), σίδερο-γυαλί, ύψος 6μ., πλατεία Interamerican, Αθήνα.
Anelixis I (1992), iron-glass, height 6m, Interamerican square, Athens, Greece.

[41]
Ανέλιξις II (1995), ανοξείδωτο ατσάλι-γυαλί, ύψος 12μ., Λευκωσία, Κύπρος.
Anelixis II (1995), stainless steel-glass, height 12m, Nicosia, Cyprus.

[42]
Τοπίο με ερείπια (1992), σίδερο-γυαλί-μάρμαρο-πέτρες, Τζιμπελίνα, Ιταλία.
Paesagio con Rovine (1992), iron-marbles-stones-glass, Gibellina, Italy.

[42]
Άτιτλο (1999), σίδερο-γυαλί, ύψος 12μ., πλατεία Μπενέφικα, Τορίνο, Ιταλία.
Untitled (1999), iron-glass, height 12m, Piazza Benefica, Turin, Italy.

[43]
Άτιτλο (1998), σίδερο-γυαλί, 15x15x0,10μ., Muhka, Μουσείο Σύγχρονης Τέχνης της Αμβέρσας (1998), Βέλγιο.
Untitled (1998), iron-glass, 15x15x0,10m, Muhka, Contemporary Art Museum of Antwerp (1998), Belgium.

[44]
Σταγόνες (Ορίζοντας) (1992), εγκατάσταση: σίδερο-γυαλί-αλουμίνιο, αίθουσα τέχνης Leiman (1992), Νέα Υόρκη, ΗΠΑ.
Drops (Horizon) (1992), installation: steel-glass-aluminium, Leiman Gallery (1992), New York, USA.

[45]
Συρρίκνωσις (1995), πέτρες-σίδερο-σύρμα, ύψος 4,5μ., αίθουσα τέχνης Giorgio Persano, Τορίνο, Ιταλία.
Implosion (1995), stones-iron-cables, height 4,5m, Giorgio Persano Gallery, Turin, Italy.

[45]
Άτιτλο (1995), γυάλινες σφαίρες-νερό-νήματα, 9x1,4μ., αίθουσα τέχνης Giorgio Persano, Τορίνο, Ιταλία.
Untitled (1995), glass balls-water-cables, 9x1,4m, Giorgio Persano Gallery, Turin, Italy.

[46]
Κλεψύδρα (1994), σίδερο-πέτρες-ηλεκτρική αντίσταση, ύψος 8μ., Ευρωπαϊκό Πολιτιστικό Κέντρο Δελφών, Δελφοί, Ελλάδα.
Klepsydra (1994), iron-stones-element, height 8m, European Cultural Centre of Delphi, Delphi, Greece.

[46]
Ποιητής (1997), σίδερο-πέτρες, ύψος 8μ., Καζακαλέντα, Ιταλία.
The Poet (1997), iron-stones, height 8m, Casacalenda, Italy.

[47]
Συγκοινωνούντα Δοχεία (2003), σίδερο-γυαλί, 33x11μ., δημαρχείο του Palm Beach Gardens, Φλόριντα, ΗΠΑ.
Contiguous Currents (2003), iron-glass, 33x11m, City Hall Palm Beach Gardens, Florida, USA.

[48, 49]
Άγιος Ιωάννης Ρέντης, κεντρική πλατεία (2003), Αθήνα.
Συνολική διαμόρφωση της πλατείας.
Aghios Ioannis Rentis, central square (2003), Athens, Greece. Revamped square.

[51]
Άτιτλο (2003), συρματόσχοινα-υαλόμαζες-πηγή φωτός, Συνεδριακό Κέντρο Ουάσινγκτον, Ουάσινγκτον, ΗΠΑ.
Untitled (2003), cable-glass masses-light source, Washington Convention Center, Washington DC, USA.

[52]
Τρισδιάστατη απεικόνιση μελέτης κατασκευής μνημείου στη Θέρμη Θεσσαλονίκης (2004).
Σε συνεργασία με τον αρχιτέκτονα Δ. Κονταξάκη.
Three-dimensional representation of a monument construction in Thermi Thessaloniki, Greece (2004).
In collaboration with the architect D. Contaxakis.

[54]
Άτιτλο (2001), γυαλί, μήκος 54μ., Ίδρυμα Villa Benzi-Zecchini, Σαν Μάρκο, Τρεβίζο, Ιταλία.
Untitled (2001), glass, length 54m, Foundation Villa Benzi-Zecchini, San Marco, Treviso, Italy.

[55]
Άτιτλο (2004), υαλόμαζες-τσιμέντο-οπτικές ίνες, Πειραιώς 166, Αθήνα.
Εικαστική επέμβαση στην πρόσοψη του κτιρίου.
Untitled (2004), glass masses-cement-fiber optics, 166 Pireos str., Athens.
Artistic intervention at the façade of the building.

[56]
Τρισδιάστατη απεικόνιση επέμβασης στο Συνεδριακό Κέντρο Ουάσινγκτον, Ουάσινγκτον, ΗΠΑ (2002).
Three-dimensional representation of the project at the Washington Convention Center, Washington DC, USA (2002).

[56]
Τρισδιάστατη απεικόνιση μελέτης κατασκευής μνημείου στη Βέροια (2004). Σε συνεργασία με τον αρχιτέκτονα Ν. Καλογήρου.
Three-dimensional representation of a monument construction in Veria, Greece (2004). In collaboration with the architect N. Kalogirou.

[57]
Τρισδιάστατη απεικόνιση μελέτης επέμβασης στην πλατεία Augusto Imperatore (2001), σε συνεργασία με τον αρχιτέκτονα Μ. Χρυσομαλλίδη, Ρώμη, Ιταλία (πρώτο βραβείο).
Three-dimensional representation of the project in Piazza Augusto Imperatore (2001), a collaboration with the architect M. Chrysomallidis, Rome, Italy (first prize).

[58]
Άτιτλο (2004), υαλόμαζες-τσιμέντο-οπτικές ίνες, Πειραιώς 166, Αθήνα.
Εικαστική επέμβαση στην πρόσοψη του κτιρίου.
Untitled (2004), glass masses-cement-fiber optics, 166 Pireos str., Athens.
Artistic intervention at the façade of the building.

[64, 65, 66-67]
Άτιτλο (2001), γυαλί, μήκος 54μ., Ίδρυμα Villa Benzi-Zecchini, Σαν Μάρκο, Τρεβίζο, Ιταλία.
Untitled (2001), glass, length 54m, Foundation Villa Benzi-Zecchini, San Marco, Treviso, Italy.

[68-69, 70-71, 72-73]
Τρισδιάστατη απεικόνιση επέμβασης στα Μετέωρα, Καλαμπάκα (2003).
Three-dimensional representation of

an intervention in Meteora, Kalampaka, Greece (2003).

[74, 75]
Κλεψύδρα (1994), σίδερο-πέτρες-ηλεκτρική αντίσταση, ύψος 8μ., Ευρωπαϊκό Πολιτιστικό Κέντρο Δελφών, Δελφοί, Ελλάδα.
Klepsydra (1994), iron-stones-element, height 8m, European Cultural Centre of Delphi, Delphi, Greece.

[76, 77]
Ποιητής (1983), σίδερο-γυαλί, ύψος 6μ., Λευκωσία, Κύπρος.
The Poet (1983), iron-glass, height 6m, Nicosia, Cyprus.

[78, 79]
Ποιητής (1997), σίδερο-πέτρες, ύψος 8μ., Καζακαλέντα, Ιταλία.
The Poet (1997), iron-stones, height 8m, Casacalenda, Italy.

[80]
Άτιτλο (2003), σίδερο-γυαλί, ύψος 6μ., Πάρκο Γλυπτικής στο Κιάντι, Σιένα, Ιταλία.
Untitled (2003), iron-glass, height 6m, Sculpture Park in Chianti, Sienna, Italy.

[81]
Άτιτλο (1999), σίδερο-γυαλί, 15,5x5,5μ., Ανάβρυτα, Αθήνα (ιδιωτική συλλογή).
Untitled (1999), iron-glass, 15,5x5,5m, Anavryta, Athens, Greece (private collection).

[82-83, 84-85, 86-87, 88-89, 90-91]
Μόρτζια (1996-97), σίδερο-γυαλί, κοινότητα της Τζεσοπαλένα, Απέννινα όρη, Αμπρούτζο, Ιταλία.
La Morgia (1996-97), iron-glass, Community of Gessopalena, Apennine mountains, Abruzzo, Italy.

[92]
Άτιτλο (1990), ενυδρεία-νερό-ψάρια, Οσμάτε, Ιταλία.
Untitled (1990), aquariums-water-fish, Osmate, Italy.

[94, 95]
Τρισδιάστατη απεικόνιση μελέτης επέμβασης σε βραχονησίδες, Ελλάδα (2005).
Three-dimensional representation of interventions on skerries, Greece (2005).

[96-97]
Γέφυρα (1999), σίδερο-πέτρες, 22x4x6μ., συλλογή Vigletta, Μπούσκα, Ιταλία.
Bridge (1999), iron-stones, 22x4x6m, Vigletta collection, Busca, Italy.

[100, 101]
Ορίζοντες (1995), σίδερο-γυαλί, 30x1,5μ., τοποθετούμενοι στον ποταμό Σελντ, απέναντι από το κτίριο του μουσείου Muhka.
Horizons (1995), iron-glass, 30x1,5m, placed at the bank of the river Schelde, opposite the Muhka Museum.

[102, 103, 104-105]
Ορίζοντες (1995), σίδερο-γυαλί, 25x1,5μ., Artelaguna, Μπιενάλε της Βενετίας, Ιταλία.
Horizons (1995), iron-glass, 25x1,5m, Artelaguna, Biennale of Venice, Italy.

[106, 107]
Ορίζοντας (1990),σίδερο-γυαλί, 13x1,7μ., πλατεία Αριστοτέλους, Θεσσαλονίκη.
Horizon (1990), iron-glass, 13x1,7m, Aristotelous square, Thessaloniki, Greece.

[108-109]
Ορίζοντας (2001), σίδερο-γυαλί, 16x0,75μ., Σαν Ντιέγκο, Λα Χόγια, Καλιφόρνια, ΗΠΑ.
Horizon (2001), iron-glass, 16x0,75m, San Diego, La Jolla, California, USA.

[110-111]
Ορίζοντας (1996), σίδερο-γυαλί, 30x2μ., Σάνη, Χαλκιδική.
Horizon (1996), iron-glass, 30x2m, Sani, Chalkidiki, Greece.

[112-113]
Ορίζοντας (1998), σίδερο-γυαλί, 25x2μ., Άγιος Κωνσταντίνος, Πύργος Κορινθίας.
Horizon (1998), iron-glass, 25x2m, Aghios Konstantinos, Pyrgos Korinthias, Greece.

[114-115]
Ορίζοντας (1991), Αρχαιολογικό Πάρκο της Κούμα, Νάπολη, Ιταλία.
Horizon (1991), Cuma Archaeological Park, Naples, Italy.

[116-117]
Τρισδιάστατη απεικόνιση μελέτης επέμβασης στις Συρακούσες (2001), Σικελία, Ιταλία.
Three-dimensional representation of the project in Syracuse (2001), Sicily, Italy.

[118-119]
Ορίζοντας (1996), σίδερο-γυαλί, 2x20x0,08μ., Muhka, Μουσείο Σύγχρονης Τέχνης της Αμβέρσας (1998), Βέλγιο.
Horizon (1996), iron-glass, 2x20x0,08m, Muhka, Contemporary Art Museum of Antwerp (1998), Belgium.

[120-121]
Ορίζοντας (1990), σίδερο-γυαλί, 1,5x6,3μ., αίθουσα τέχνης Giorgio Persano, Τορίνο, Ιταλία.
Horizon (1990), iron-glass, 1,5x6,3m, Giorgio Persano Gallery, Turin, Italy.

[122-123]
Σταγόνες (Ορίζοντας) (1992), εγκατάσταση: σίδερο-γυαλί-αλουμίνιο, αίθουσα τέχνης Leiman (1992), Νέα Υόρκη, ΗΠΑ.
Drops (Horizon) (1992), installation: steel-glass-aluminium, Leiman Gallery (1992), New York, USA.

[127]
Μελέτη επέμβασης στην πρόσοψη του Συνεδριακού Κέντρου της Ουάσινγκτον (2003), Ουάσινγκτον, ΗΠΑ.
An intervention-project of the Washington Convention Center façade, Washington DC, USA.

[128, 131]
Άτιτλο (2004), υαλόμαζες-συρματόσχοινα-πέτρες, σταθμός μετρό Δουκίσσης Πλακεντίας, Αθήνα.
Untitled (2004), glass masses-cables-stones, Doukissis Plakentias metro station, Athens, Greece.

[132]
Υδρόγειος (1996), συρματόσχοινα-πέτρες, διάμετρος 4μ.-ύψος 16μ., Διεθνής Αερολιμένας Θεσσαλονίκης.
Globe (1996), cables-stones, diameter 4m-height 16m, International Airport of Thessaloniki, Greece.

[134, 135]
Μελέτη επέμβασης στην πρόσοψη του Συνεδριακού Κέντρου της Ουάσινγκτον (2003), Ουάσινγκτον, ΗΠΑ.
An intervention-project of the Washington Convention Center façade, Washington DC, USA.

[136, 137, 138-139]
Άτιτλο (2003), συρματόσχοινα-υαλόμαζες-πηγή φωτός, Συνεδριακό Κέντρο Ουάσινγκτον, Ουάσινγκτον, ΗΠΑ.
Untitled (2003), cable-glass masses-light source, Washington Convention Center, Washington DC, USA.

[140, 141]
Άτιτλο (2003), ξύλο-σίδερο-γυαλί, ύψος 4μ., Κρατική Σχολή Ορχηστικής Τέχνης, Αθήνα.
Untitled (2003), wood-steel-glass, height 4m, State School of Dance, Athens, Greece.

[142, 143, 144, 145]
Λαβύρινθος (2004), γυαλί, 10x10x2μ., Arco, Μαδρίτη, Ισπανία.
Labyrinth (2004), glass, 10x10x2m, Arco, Madrid, Spain.

[146, 147]
Άτιτλο (1998), σίδερο-γυαλί-πέτρες, ύψος 18μ., Palazzo delle Esposizioni, Ρώμη, Ιταλία.
Untitled (1998), iron-glass-stones, height 18m, Palazzo delle Esposizioni, Rome, Italy.

[148-149, 151]
Ορίζοντας (2000), γυαλί, 0,45x42x0,17μ., Chateau de Prangins, Εθνικό Μουσείο της Ελβετίας, Γενεύη.
Horizon (2000), glass, 0,45x42x0,17m, Chateau de Prangins, National Museum of Switzerland, Geneva.

[150]
Ορίζοντας (2000), γυαλί, 0,45x42x0,17μ., Chateau de Prangins, Εθνικό Μουσείο της Ελβετίας, Γενεύη (σχέδιο).
Horizon (2000), glass, 0,45x42x0,17m, Chateau de Prangins, National Museum of Switzerland, Geneva (drawing).

[153]
Τρισδιάστατη απεικόνιση μελέτης διαμόρφωσης της πλατείας Αγίου Ιωάννη Ρέντη, Αθήνα. (2001-2). Three-dimensional representantion of the revamped square of Aghios Ioannis Rentis, Athens, Greece (2001-2).

[154, 158-159, 160, 161, 162, 163, 164, 165]
Άγιος Ιωάννης Ρέντης, κεντρική πλατεία (2003), Αθήνα. Συνολική διαμόρφωση της πλατείας. **Aghios Ioannis Rentis**, central square (2003), Athens, Greece. Revamped square.

[166-167, 168-169]
Τρισδιάστατη απεικόνιση μελέτης επέμβασης στην πλατεία Augusto Imperatore (2001), σε συνεργασία με τον αρχιτέκτονα Μ. Χρυσομαλλίδη, Ρώμη, Ιταλία (πρώτο βραβείο). Three-dimensional representation of the project in Piazza Augusto Imperatore (2001), a collaboration with the architect M. Chrysomallidis, Rome, Italy (first prize).

[170, 171]
Τρισδιάστατη απεικόνιση μελέτης κατασκευής μνημείου στη Θέρμη Θεσσαλονίκης (2004). Σε συνεργασία με τον αρχιτέκτονα Δ. Κονταξάκη. Three-dimensional representation of a monument construction in Thermi Thessaloniki, Greece (2004). In collaboration with the architect D. Contaxakis.

[172-173]
Τρισδιάστατη απεικόνιση μελέτης κατασκευής μνημείου στη Βέροια (2004). Σε συνεργασία με τον αρχιτέκτονα Ν. Καλογήρου. Three-dimensional representation of a monument construction in Veria, Greece (2004). In collaboration with the architect N. Kalogirou.

[174]
Τρισδιάστατη απεικόνιση μελέτης της πρόσοψης του κτιρίου Πειραιώς 166, Αθήνα (2004). Three-dimensional representation of the 166 Pireos str. building façade, Athens, Greece (2004).

[175, 176-177]
Άτιτλο (2004), υαλόμαζες-τσιμέντο-οπτικές ίνες, Πειραιώς 166, Αθήνα.

Εικαστική επέμβαση στην πρόσοψη του κτιρίου.
Untitled (2004), glass masses-cement-fiber optics, 166 Pireos str., Athens. Artistic intervention at the façade of the building.

[178, 179]
Τρισδιάστατη απεικόνιση μελέτης για το έργο στον πολυχώρο Cloud Plaza (2004), Λας Βέγκας, ΗΠΑ. Three-dimensional representation of the project in Cloud Plaza Multicenter (2004), Las Vegas, USA.

[180, 181]
Τρισδιάστατη απεικόνιση μελέτης για την πλατεία Ομόνοιας, Αθήνα (2005). Three-dimensional representation of a project for the Omonia square (2005).

[182-183, 184-185]
Τρισδιάστατη απεικόνιση μελέτης σκηνικών για την παράσταση *Αντιγόνη* στο θέατρο της Επιδαύρου (2005). Three-dimensional representation of the project for the scenery of the representation of *Antigone* at Epidaurus theatre (2005).

[186, 187]
Ελληνικό Θέατρο (1999), σίδερο-γυαλί, 15,6x5,5μ., αρχαιολογικό πάρκο της Κούμα, Νάπολη, Ιταλία. **Greek Theater** (1999), iron-glass, 15,6x5,5m, Cuma Archaeological Park, Naples, Italy.

[190, 191, 192-193, 194, 195]
Λαβύρινθος (2004), γυαλί-βίντεο εγκατάσταση, 12x12μ., Περίπτερο του υπουργείου Πολιτισμού, Διεθνής Έκθεση Θεσσαλονίκης (πρώτο βραβείο). **Labyrinth** (2004), glass-video installation, 12x12m, Pavilion of the Greek Ministry of Culture, International Exhibition of Thessaloniki (first prize).

[196-197]
Φεγγάρι (2003), σίδερο-γυαλί, ύψος 6μ., Πάρκο Γλυπτικής της Villa Casilina, Ρώμη, Ιταλία. **La Luna** (2003), iron-glass, height 9m, Villa Casilina Sculpture Park, Rome, Italy.

[198]
Άτιτλο (1999), σίδερο-γυαλί, ύψος 12μ., πλατεία Μπενέφικα, Τορίνο, Ιταλία (σχέδια). **Untitled** (1999), iron-glass, height 12m, Piazza Benefica, Turin, Italy (drawings).

[199, 200, 201]
Άτιτλο (1999), σίδερο-γυαλί, ύψος 12μ., πλατεία Μπενέφικα, Τορίνο, Ιταλία. **Untitled** (1999), iron-glass, height 12m, Piazza Benefica, Turin, Italy.

[202, 203, 204-205]
Ανέλιξις Ι (1992), σίδερο-γυαλί, ύψος 6μ., πλατεία Interamerican, Αθήνα. **Anelixis I** (1992), iron-glass, height 6m, Interamerican square, Athens, Greece.

[206, 207, 208, 209]
Ανέλιξις ΙΙ (1995), ανοξείδωτο ατσάλι-γυαλί, ύψος 12μ., Λευκωσία, Κύπρος. **Anelixis II** (1995), stainless steel-glass, height 12m, Nicosia, Cyprus.

[210, 211]
Τοπίο με ερείπια (1992), σίδερο-γυαλί-μάρμαρο-πέτρες, Τζιμπελίνα, Ιταλία. **Paesagio con Rovine** (1992), iron-marbles-stones-glass, Gibellina, Italy.

[212, 213]
Άτιτλο (2003), σίδερο-γυαλί, ύψος 6μ., Μπουκέρι, Σικελία, Ιταλία. **Untitled** (2003), iron-glass, height 6m, Buccheri, Sicily, Italy.

[214-215]
Άτιτλο (2001), σίδερο-γυαλί, ύψος 6μ., Kreisel Zurichstrasse, Μπούτσμπεργκ, Ελβετία. **Untitled** (2001), iron-glass, height 6m, Kreisel Zurichstrasse, Bützberg, Switzerland.

[216, 217]
Γλυπτό έργο-χώρος συναυλιών, μελέτη για το δημαρχείο του Palm Beach Gardens (2002), Μαϊάμι, Φλόριντα, ΗΠΑ. Sculpture-Concert space, project for the City Hall of Palm Beach Gardens (2002), Miami, Florida, USA.

[218-219, 220, 221]
Συγκοινωνούντα Δοχεία (2003), σίδερο-γυαλί, 33x11μ., δημαρχείο του Palm Beach Gardens, Φλόριντα, ΗΠΑ. **Contiguous Currents** (2003), iron-glass, 33x11m, City Hall Palm Beach Gardens, Florida, USA.

[223]
Δρομέας (1988), σίδερο-γυαλί, ύψος 8μ., πλατεία Ομονοίας, Αθήνα (κατασκευαστικό σχέδιο). **The Runner** (1988), iron-glass, height 8m, Omonia square, Athens, Greece (construction design).

[224]
Δρομέας (1988), σίδερο-γυαλί, ύψος 8μ., πλατεία Ομονοίας, Αθήνα (σχέδια). **The Runner** (1988), iron-glass, height 8m, Omonia square, Athens, Greece (drawings).

[226-227, 228-229]
Δρομέας (1988), σίδερο-γυαλί, ύψος 8μ., πλατεία Ομονοίας, Αθήνα. **The Runner** (1988), iron-glass, height 8m, Omonia square, Athens, Greece.

[230-231]
Δρομέας (1994), σίδερο-γυαλί, ύψος 12μ., Χίλτον, Αθήνα. **The Runner** (1994), iron-glass, height 12m, Athens Hilton, Greece.

[234-235]
Muhka, Μουσείο Σύγχρονης Τέχνης της Αμβέρσας (1998), Βέλγιο. Muhka, Contemporary Art Museum of Antwerp (1998), Belgium.

[236, 237]
Σπείρα (1998), σίδερο-γυαλί, 2x20x0,08μ., Muhka, Μουσείο Σύγχρονης Τέχνης της Αμβέρσας (1998), Βέλγιο. **Spiral** (1998), iron-glass, 2x20x0,8m, Muhka, Contemporary Art Museum of Antwerp (1998), Belgium.

[238-239]
Επικίνδυνη Χορεύτρια (1988) - **Τοτέμ** (1991), Muhka, Μουσείο Σύγχρονης Τέχνης της Αμβέρσας (1998), Βέλγιο. **Dangerous Dancer** (1988) - **Totem** (1991), Muhka, Contemporary Art Museum of Antwerp (1998), Belgium.

[240, 241]
Λαβύρινθοι (1998), καθένας από τους τέσσερις που εκτέθηκαν 2x2x1,7μ., Muhka, Μουσείο Σύγχρονης Τέχνης της Αμβέρσας (1998), Βέλγιο.
Labyrinths (1998), each of the four exhibited 2x2x1,7m, Muhka, Contemporary Art Museum of Antwerp (1998), Belgium.

[242-243]
Άτιτλο (1998), σίδερο-γυαλί, 15x15x0,10μ., Muhka, Μουσείο Σύγχρονης Τέχνης της Αμβέρσας (1998), Βέλγιο.
Untitled (1998), iron-glass, 15x15x0,10m, Muhka, Contemporary Art Museum of Antwerp (1998), Belgium.

[244]
Μαύρη Αφροδίτη, εγκατάσταση, διαφανή πλαστικά-χρώματα, γκαλερί Δεσμός (1982), Αθήνα.
Black Venus, installation, transparent plastics-colours, Desmos Gallery (1982), Athens, Greece.

[245]
Μαύρη Αφροδίτη (1982), ξύλο ελιάς-φωτιά-χρώμα-πολυεστέρας-ηλεκτρική αντίσταση, ύψος 1,8μ., γκαλερί Δεσμός (1982), Αθήνα.
Black Venus (1982), olive wood-fire-paint-polyester-element, height 1,8m, Desmos Gallery (1982), Athens, Greece.

[246-247]
Άτιτλο (2004), εγκατάσταση: συρματόσχοινα-γυαλί, Κέντρο Σύγχρονης Τέχνης Ιλεάνα Τούντα, Αθήνα.
Untitled (2004), installation: cables-glass, Ileana Tounta Contemporary Art Center, Athens, Greece.

[248]
Άτιτλο (1990), σίδερο-ξύλο-γυαλί, 10x4x6μ., Κέντρο Σύγχρονης Τέχνης Ιλεάνα Τούντα, Αθήνα (σχέδιο).
Untitled (1990), iron-wood-glass, 10x4x6m, Ileana Tounta Contemporary Art Center, Athens, Greece (drawing).

[249]
Άτιτλο (1990), σίδερο-ξύλο-γυαλί, 10x4x6μ., Κέντρο Σύγχρονης Τέχνης Ιλεάνα Τούντα, Αθήνα.
Untitled (1990), iron-wood-glass,

10x4x6m, Ileana Tounta Contemporary Art Center, Athens, Greece.

[250-251, 252-253]
Άτιτλο (2004), ξύλο-σίδερο-γυαλί-πηγή φωτός, 15x4x4μ., Εθνικό Μουσείο Σύγχρονης Τέχνης (2004), Αθήνα.
Untitled (2004), wood-iron-glass-light source, 15x4x4m, National Museum of Contemporary Art (2004), Athens, Greece.

[254]
Λαβύρινθος (1989), μέταλλο, 1x1μ., κάστρο της Ροκασκαλένια (1998) Ιταλία.
Labyrinth (1989), metal, 1x1m, Castello di Roccascalegna (1998), Italy.

[255]
Άτιτλο (1998), υαλόμαζες, κάστρο της Ροκασκαλένια (1998) Ιταλία.
Untitled (1998), glass masses, Castello di Roccascalegna (1998), Italy.

[256-257]
Ορίζοντας (1998), γυαλί, 0,17x15μ., κάστρο της Ροκασκαλένια (1998), Ιταλία.
Horizon (1998), glass, 0,17x15m, Castello di Roccascalegna (1998), Italy.

[258]
Άτιτλο (1990), γυαλί-σίδερο, ύψος 1,60μ., κάστρο της Ροκασκαλένια (1998), Ιταλία.
Untitled (1990), glass-iron, height 1,60m., Castello di Roccascalegna (1998), Italy.

[259]
Λαβύρινθος (1990), γυαλί, 1,2x1,2μ., κάστρο της Ροκασκαλένια (1998) Ιταλία.
Labyrinth (1990), glass, 1,2x1,2m, Castello di Roccascalegna (1998), Italy.

[260]
Κλεψύδρα (1996), πέτρες-σίδερο, ύψος 2μ., κάστρο της Ροκασκαλένια (1998) Ιταλία.
Klepsydra (1996), stones-iron, height 2m, Castello di Roccascalegna (1998), Italy.

[261]
Επικίνδυνη Χορεύτρια (1988), πέτρα-σίδερο, ύψος 1,8μ., κάστρο

της Ροκασκαλένια (1998), Ιταλία.
Dangerous Dancer (1988), stone-iron, height 1,8m, Castello di Roccascalegna (1998), Italy.

[262, 263]
Άτιτλο (1995), σύρμα-υαλόμαζες-γραφείο-πιστόλι, 3x1,1μ., κάστρο της Ροκασκαλένια (1998) Ιταλία.
Untitled (1995), cables-glass masses-desk-pistol, 3x1,1m, Castello di Roccascalegna (1998), Italy.

[264-265]
Σπείρα (1998), σίδερο-γυαλί-γυάλινες σφαίρες-νερό-νήμα, διάμετρος 1,7μ., κάστρο της Ροκασκαλένια (1998) Ιταλία.
Spiral (1998), iron-glass-glass balls-water-string, diameter 1,7m, Castello di Roccascalegna (1998), Italy.

[266]
Φύσημα (1986), πολυεστέρας, 1,8x0,7μ., κάστρο της Ροκασκαλένια (1998), Ιταλία.
Blowing (1986), polyester, 1,8x0,7m, Castello di Roccascalegna (1998), Italy.

[267]
Άτιτλο (1979), μεικτή τεχνική, 0,8x0,4μ., κάστρο της Ροκασκαλένια (1998), Ιταλία.
Untitled (1979), mixed media, 0,8x0,4m, Castello di Roccascalegna (1998), Italy.

[268-269]
Λαβύρινθος (1999), γυαλί, 9x3x3,2μ., Μπιενάλε της Βενετίας, Ελληνικό περίπτερο.
Labyrinth (1999), glass, 9x3x3,2m, Biennale of Venice, Greek pavilion.

[270-271]
Γέφυρα (1999), σίδερο-πέτρες, 22x4x6μ., Μπιενάλε της Βενετίας, Ελληνικό περίπτερο.
Bridge (1999) iron-stones, 22x4x6m, Biennale of Venice, Greek pavilion.

[272]
Πυραμίδα (1989), σίδερο-γυαλί, 2,8x2,5μ, αίθουσα τέχνης Arco di Rab, Ρώμη, Ιταλία.
Pyramid (1989), glass-iron, 2,8x2,5m, Arco di Rab gallery, Rome, Italy.

[273]
Κολόνα (1989), γυαλί-μάρμαρο, ύψος 6μ., αίθουσα τέχνης Arco di Rab, Ρώμη, Ιταλία.
Column (1989), glass-marble, height 6m, Arco di Rab gallery, Rome, Italy.

[274]
Πυραμίδα (1994), γυάλινες σφαίρες-νήμα-νερό, 4x4x4μ., Μουσείο Μοντέρνας και Σύγχρονης Τέχνης της Νίκαιας (1994), Γαλλία (σχέδιο).
Pyramid (1994), glass balls-strings-water, 4x4x4m, Museum of Modern and Contemporary Art of Nice (1994), France (drawing).

[275]
Πυραμίδα (1994), γυάλινες σφαίρες-νήμα-νερό, 4x4x4μ., Μουσείο Μοντέρνας και Σύγχρονης Τέχνης της Νίκαιας (1994), Γαλλία.
Pyramid (1994), glass balls-strings-water, 4x4x4m, Museum of Modern and Contemporary Art of Nice (1994), France.

[277]
Υδρόγειος (1994), σύρμα-υαλόμαζες, διάμετρος 4μ.-ύψος 6μ., Μουσείο Μοντέρνας και Σύγχρονης Τέχνης της Νίκαιας (1994), Γαλλία.
Globe (1994), cables-glass masses, diameter 4m-height 6m, Museum of Modern and Contemporary Art of Nice (1994), France.

[278-279]
Υδρόγειος (1995), υαλόμαζες-σύρμα, διάμετρος 3μ., αίθουσα τέχνης Giorgio Persano, Τορίνο, Ιταλία.
Globe (1995), glass masses-cable, diameter 3m, Giorgio Persano Gallery, Turin, Italy.

[280-281]
Κύμα (1998), γυαλί-σίδερο, 6x6μ., αίθουσα τέχνης Giorgio Persano, Τορίνο, Ιταλία.
Wave (1998), glass-steel, 6x6m, Giorgio Persano Gallery, Turin, Italy.

[282]
Συρρίκνωσις (1995), πέτρες-σίδερο-σύρμα, ύψος 4,5μ., αίθουσα τέχνης Giorgio Persano, Τορίνο, Ιταλία.
Implosion (1995), stones-iron-cables, height 4,5m, Giorgio Persano Gallery, Turin, Italy.

[283]
Άτιτλο (1995), γυαλί, 6x4μ.,
αίθουσα τέχνης Giorgio Persano,
Τορίνο, Ιταλία.
Untitled (1995), glass, 6x4m,
Giorgio Persano Gallery, Turin, Italy.

[284-285]
Άτιτλο (1995), γυάλινες σφαίρες-
νερό-νήματα, 9x1,4μ., αίθουσα
τέχνης Giorgio Persano, Τορίνο,
Ιταλία.
Untitled (1995), glass balls-water-
cables, 9x1,4m, Giorgio Persano
Gallery, Turin, Italy.

[286]
Τοτέμ (1991), **Ορίζοντας** (1991),
σίδερο-γυαλί, 2x3,5μ., αίθουσα
τέχνης Giorgio Persano, Μιλάνο,
Ιταλία.
Totem (1991), **Horizon** (1991),
iron-glass, 2x3,5m, Giorgio Persano
Gallery, Milan, Italy.

[287]
Ορίζοντας (1991), σίδερο-γυαλί-
κινητήρας, ύψος 2,2μ., αίθουσα
τέχνης Giorgio Persano, Μιλάνο,
Ιταλία.
Horizon (1991), iron-glass-motor,
height 2,2m, Giorgio Persano
Gallery, Milan, Italy.

[289]
Άτιτλο (1995), γυαλί, ύψος 4 μ.,
Configura 2, Έρφουρτ, Γερμανία.
Untitled (1995), glass, height 4m,
Configura 2, Erfurt, Germany.

1955

Ο Κώστας Βαρώτσος γεννήθηκε στην Αθήνα.

Costas Varotsos is born in Athens.

1973

Δίνει εξετάσεις στη σχολή Καλών Τεχνών της Ρώμης και κατατάσσεται στο δεύτερο έτος.

He sits exams at the Rome School of Fine Arts and is placed in the second academic year.

1976

Πτυχιούχος της σχολής Καλών Τεχνών, εγκαταλείπει τη Ρώμη λόγω της τεταμένης πολιτικής κατάστασης και του κλίματος τρομοκρατίας, και μεταβαίνει στην Πεσκάρα όπου εγγράφεται στην αρχιτεκτονική σχολή. Παρακολουθεί τον Giorgio Grasi, ενώ μέσα από τις σπουδές του αρχίζει να ερευνά την έννοια του χώρου. Στα χρόνια της Πεσκάρα, μελετά και επηρεάζεται ιδιαίτερα από Ιταλούς καλλιτέχνες όπως ο Lucio Fontana, ο Alberto Burri, ο Piero Manzoni και ο Pino Pascali.

Having received his degree from the School of Fine Arts, he leaves Rome due to the political tension and general atmosphere of terror and moves to Pescara where he enrolls in the School of Architecture. He attends classes by Giorgio Grasi and begins, through his studies, to explore the notion of space. During the Pescara years he studies the work of Italian artists such as Lucio Fontana, Alberto Burri, Piero Manzoni and Pino Pascali, which has a direct impact on him.

1977

Στη σχολή της Πεσκάρα, παρουσιάζει την πρώτη του έρευνα περί Προσεμικής (Prosemica) με τίτλο *Οι επιπτώσεις των αποστάσεων αντικειμένων και υποκειμένων στην ψυχολογία του ανθρώπου*. Η παρουσίαση συνοδεύεται από εικαστική έκθεση στην γκαλερί *Mauric Renaissance*.

At the School of Pescara he presents his first research on Prosemica under the title *The Effects of Distance between Object and Subject on Human Psychology*. This presentation coincides with an exhibition of his work at the *Mauric Renaissance* Gallery.

1978

Παρουσιάζει έργα του στην γκαλερί *Mauric Renaissance* και στο κέντρο *Covergence* στην Πεσκάρα, ενώ οργανώνει και τη δράση στο χώρο *Γη-Θάλασσα*.

He presents his work at the *Mauric Renaissance* Gallery and at the *Convergence* Center in Pescara, while he also organizes a performance titled *Earth-Sea*.

1979

Σε σεμινάριο του Mendini παρουσιάζει την performance *Transformazioni*, με την οποία πραγματεύεται την αλλοίωση της λειτουργικότητας αντικειμένων καθημερινής χρήσης. Την ίδια περίοδο συναναστρέφεται με τους καλλιτέχνες Roberto Rivorba και Claudio Totoro, και μαζί με τον καθηγητή Elio Diblasio προχωρούν στην ίδρυση της καλλιτεχνικής ομάδας *Fotofonie*.

At a Mendini seminar he presents the *Transformazioni* performance, which deals with the alteration of the functional quality of everyday utility objects. At the same time he associates with artists Roberto Rivorba and Claudio Totoro and together with professor Elio Diblasio moves on to create the *Fotofonie* artists' group.

1980

Παρουσιάζει στην αρχιτεκτονική σχολή της Πεσκάρα φιλμ με τίτλο *Εντάσεις του χώρου – η σημασία της έντασης του κοινωνι-κού χώρου σε συνάρτηση με τον ιδιωτικό*. Το ίδιο θέμα αποτελεί την αφορμή για εκθέσεις του στο κέντρο *Covergence* και στην γκαλερί *Mauric Renaissance*. Συνεχίζει την καλλιτεχνι-κή δραστηριότητά του με την ομάδα *Fotofonie* και οργανώνει γλυπτική παρέμβαση στην παραλία Francavila-Pescara με θέμα *Danunzio – I limiti* (Τα όρια).

At the Pescara School of Architecture he presents a film with the title *Space Tensions – the Significance of Tension between Social and Private Space*. The same topic serves as the point of departure for exhibitions of his work at the *Convergence* Center and the *Mauric Renaissance* Gallery. He continues to be active in the *Fotofonie* group and carries out a sculptural intervention on Francavila-Pescara beach whose subject is *Danunzio – I Limiti* (The limits).

Βρίσκεται στην Μπολόνια, όπου οργανώνει έκθεση στην *Gallery 2000* με τίτλο *Αρχιτεκτονική-Γλυπτική: ο χώρος ως υλικό*.

Το 1982 κλείνει για τον Κώστα Βαρώτσο ο πρώτος κύκλος στην Ιταλία, μία περίοδος που διαμορφώνει τον καλλιτεχνικό του χαρακτήρα μέσα από τις σπουδές, τη συναναστροφή με σύγχρονούς του καλλιτέχνες και την οργάνωση των πρώτων εκθέσεων. Εγκαταλείπει το πτυχίο της αρχιτεκτονικής για να επιστρέψει στην Ελλάδα. Η πρώτη εμφάνισή του στα ελληνικά καλλιτεχνικά δρώμενα σημειώνεται στην γκαλερί *Δεσμός* όπου παρουσιάζει έκθεση με θέμα *Η επέμβαση του χώρου στη φύση: αλλοιώσεις*.

Την ίδια χρονιά, συμμετέχει στην έκθεση *Εικόνες που αναδύονται-Europalia 82* στο μουσείο ICC της Αμβέρσας και εκθέτει μαζί με τους Θανάση Τότσικα, Ρένα Παπασπύρου, Λήδα Παπακωνσταντίνου, Χρήστο Τζίβελο κ.ά. (σε επιμέλεια της Έφης Στρούζα).

Η ελληνική συμμετοχή της Αμβέρσας παρουσιάζεται και στην Ελλάδα υπό την αιγίδα του Δάκη Ιωάννου και σε επιμέλεια της Έφης Στρούζα. Στο χώρο του ξενοδοχείου Intercontinental, ο Κώστας Βαρώτσος δημιουργεί το πρώτο εικαστικό έργο του που έχει ως υλικό το νερό. Στην εγκατάσταση που παρουσιάζει, η πισίνα του ξενοδοχείου μετατρέπεται σε πίνακα ζωγραφικής, προτρέποντας τους επισκέπτες να αναζητήσουν τις σχέσεις χώρου και χρόνου, νερού και φωτιάς.

Η ομάδα καλλιτεχνών της *Europalia 82* μεταφέρεται στην Πύλη της Αμμοχώστου, με την έκθεση *7 Έλληνες Καλλιτέχνες – Ένα νέο ταξίδι* (με χορηγία του Ιδρύματος ΔΕΣΤΕ). Ο Κώστας Βαρώτσος δημιουργεί τον *Ποιητή*, το πρώτο γλυπτικό έργο του μεγάλων διαστάσεων που θα αντικατοπτρίσει τις αναζητήσεις του σε σχέση με το χώρο και την ιστορική στιγμή. Ο γυάλινος *Ποιητής* μεταφέρεται αργότερα στα τείχη της Λευκωσίας.

Το 1983, καλείται στην γκαλερί *Centrosei* στο Μπάρι για να εκθέσει έργα του υπό το γενικό τίτλο *Φυσήματα*. Πρόκειται για μία ενότητα έργων που εντάσσεται στις αναζητήσεις του Βαρώτσου σε σχέση με τα στοιχεία της φύσης και το αποτύπωμά τους στο χώρο.

Υπηρετεί τη θητεία του στο Μηχανικό Σώμα Στρατού. Επιστρέφοντας, λαμβάνει μέρος στην Μπιενάλε Νέων στη Βαρκελώνη, τα έργα της οποίας θα παρουσιαστούν τον επόμενο χρόνο και στη Θεσσαλονίκη. Στην έκθεση της Θεσσαλονίκης, επεκτείνει τα ενδιαφέροντά του στο χώρο του θεάτρου, σχεδιάζοντας τα σκηνικά για παράσταση χορού της Κ. Ζαμπέλα στο Βασιλικό Θέατρο.

Το 1986, συμμετέχει σε έκθεση στη Σουηδία, μαζί με την Μπία Ντάβου και τον Άγγελο Σκούρτη, σε επιμέλεια της Βεατρίκης Σπηλιάδη. Την ίδια χρονιά, θα παρουσιάσει το γλυπτό *Ξένος* στην γκαλερί *Dracos Art Center*. Στη σύνθεσή του, μία μαρμάρινη μορφή διαπερνά ένα γυάλινο τοίχο, υποδηλώνοντας το πέρασμα από μία διάσταση σε άλλη. Αυτό το γλυπτό λειτουργεί για τον Βαρώτσο ως η μελέτη για το μεταγενέστερο *Δρομέα*.

Έχοντας περάσει πια σε έργα για το δημόσιο χώρο, ο Κώστας Βαρώτσος έχει οριοθετήσει το θεωρητικό υπόβαθρο της

He prepares the *Architecture-Sculpture: Space as Material* exhibition at *Gallery 2000* in Bologna.

1982 signals the end of the first cycle of Costas Varotsos' Italy years, a period that formulates the character of his art through his studies, his association with his contemporaries in art and his first exhibitions. He abandons his studies in architecture to return to Greece. He makes his first appearance in the Greek art scene at the *Desmos* Gallery, where he presents an exhibition with the title *Space's Intervention into Nature: Alterations*.

In the same year and together with artists Thanassis Totsikas, Rena Papaspyrou, Leda Papaconstantinou, Christos Tzivelos and others, he participates in the *Emerging Images-Europalia 82* exhibition (curated by Efi Strouza) that is held at the Antwerp ICC Museum.

The works with which Greek artists participated in the Antwerp exhibition are presented in Greece under the auspices of Dakis Joannou (curated by Efi Strouza). Costas Varotsos creates his first artwork in the premises of the Intercontinental Hotel, using water as a material. In the context of the installation he presents, the hotel's swimming pool is transformed into a painting tableau, inviting the viewer to trace the relationship between space and time, water and fire.

The group of artists that participated in the *Europalia 82* exhibition form the nucleus of an exhibition presented at the Gate of Famagusta (sponsored by the Deste Foundation) whose title is *7 Greek Artists – A New Journey*. Costas Varotsos creates *Poiitis* (The Poet), his first large scale sculptural work that reflects his research into space and the historical moment. This *Poet* of glass will later be moved to the walls of Nicosia.

In 1983 the *Centrosei* Gallery in Bari invites him to exhibit his work under the general title *Blowings*. This is a group of works that has resulted from Varotsos' investigations into the natural elements and the traces these leave on space.

He completes his military service in the Greek Army's Engineers Division. When he returns, he participates in the Biennial for Young Artists that takes place in Barcelona, works from which will be presented in Thessaloniki in the following year. During the exhibition in Thessaloniki, he extends the scope of his investigations into theater and undertakes the task of stage-designing for K. Zambela's dance performance at the Royal Theater.

In 1986, he participates, together with Bia Davou and Angelos Skourtis, in an exhibition curated by Veatriki Spiliadis and taking place in Sweden. In the same year he will present his *Xenos* (The Stranger) at the *Dracos Art Center*. In this sculptural composition, a form created out of marble goes through a glass wall, indicating the passage from one dimension to another. This sculpture functions for Varotsos as a study on which *Dromeas* (The Runner) will be based in the future.

Having moved to creating works for public spaces, Costas Varotsos has determined the theoretical background of his

καλλιτεχνικής έκφρασής του. Σκοπός του είναι η ανάδειξη της κοινωνικής διάστασης του έργου μέσα στον πολεοδομικό ιστό της πόλης ώστε να δημιουργήσει ιστορικούς και κοινωνικούς δεσμούς με τους ανθρώπους της. Αυτή η πεποίθησή του καταγράφεται σε πολλά σχέδια και κείμενά του, καθώς και στη συμμετοχή του στην *Μπιενάλε του Σάο Πάολο* (μαζί με τους Γιώργο Λάππα, Θανάση Τότσικα και Μπία Ντάβου) όπου παρουσιάζει μία σύνθεση στο χώρο προκειμένου να ερευνήσει τη σχέση του ανθρώπου με τη φύση και το τεχνητό περιβάλλον.

Την ίδια χρονιά, παρουσιάζει σε έκθεση στην γκαλερί *Πιερίδη* τα έργα *Μέδουσα* και *Μαύρη Αφροδίτη*.

Προσκαλείται από το συνθέτη και τότε αντιδήμαρχο Πολιτισμού της Αθήνας Σταύρο Ξαρχάκο επί δημαρχίας Μιλτιάδη Έβερτ για να παρέμβει με γλυπτό του στην πόλη. Ο Κώστας Βαρώτσος δημιουργεί για την πλατεία Ομόνοιας τον *Δρομέα*, ένα έργο που προκαλεί με την παρουσίασή του και σχολιάζεται έντονα από κριτικούς και ευρύτερο κοινό.

Την ίδια χρονιά λαμβάνει μέρος σε σειρά εκθέσεων στην Ελλάδα και την Ιταλία – *Συνοριακή γραμμή*, Monteciccardo Ιταλία, *Υπερπροϊόν*, Club 22, Αθήνα (σε επιμέλεια του Χάρη Καμπουρίδη), *Διεθνές Συμπόσιο*, Μίνως Beach, Κρήτη, *Σκηνογραφία*, Κινηματοθέατρο Παλλάς, Αθήνα, *4 Κριτικές Θεωρήσεις*, Κέντρο Σύγχρονης Τέχνης *Ιλεάνα Τούντα*, Αθήνα (σε επιμέλεια του Αλέξανδρου Ξύδη) και σε έκθεση της *Δημοτικής Πινακοθήκης* στην Αθήνα.

Συμμετέχει ως εισηγητής στο συμπόσιο *Μοντέρνο-Μεταμοντέρνο* (26-28 Φεβρουαρίου 1988) που διοργανώνεται από τη συντακτική επιτροπή του περιοδικού *Σπείρα*.

Προτεραιότητα στο έργο του Βαρώτσου αποκτά η έννοια του πραγματικού στην τέχνη, έχοντας ως κύρια χαρακτηριστικά και πηγή έμπνευσης τη σημασία του χώρου και του ιστορικού χρόνου για τη δόμηση του έργου. Οι αναζητήσεις αυτής της εποχής επιφέρουν την ίδρυση της καλλιτεχνικής ομάδας *Realismi* που απαρτίζεται από τον Κώστα Βαρώτσο, τον Νορβηγό Per Barkley, τον Ιταλό Alfredo Romano, τον Γάλλο Cristofe Butin και τον Άγγλο Robert Williams, και έχει τη θεωρητική υποστήριξη της καθηγήτριας Ιστορίας της Τέχνης Cecilia Casorati.

Επίσης το 1989, συμμετέχει σε ομαδική έκθεση του ΔΕΣΤΕ στο *Σπίτι της Κύπρου* (σε επιμέλεια του Χάρη Σαββόπουλου) και στην γκαλερί *Arco di Rab* στη Ρώμη.

Η ομάδα *Realismi* πραγματοποιεί την πρώτη έκθεσή της στο μουσείο του Σπολέτο στην Ιταλία στα πλαίσια του φεστιβάλ *Incontri internazionali d' arte*. Έργα της ίδιας ομάδας παρουσιάζονται ακόμα στην γκαλερί *Persano* του Τορίνο και στο Κέντρο Σύγχρονης Τέχνης *Ιλεάνα Τούντα* στην Αθήνα (σε επιμέλεια της Cecilia Casorati).

Παράλληλα, ο Βαρώτσος παρουσιάζει στη διεθνή έκθεση *Arte Lago* στη λίμνη Μονάτε στο Βαρέζε της Ιταλίας ακόμα μία γλυπτική παρέμβαση σε δημόσιο χώρο: θέμα της αποτελεί ορίζοντας που ξεκινά από τη λίμνη της περιοχής και επεκτείνεται σε σειρά ενυδρείων μήκους τριάντα μέτρων.

Έργα του εκθέτονται στις Βρυξέλλες, στην γκαλερί *Ruben Forni*.

Στον ελληνικό χώρο, παρουσιάζει καλλιτεχνική παρέμβαση στο ξενοδοχειακό συγκρότημα Μίνως Beach υπό την αιγίδα του ιδρύματος Μαμιδάκη (σε επιμέλεια του Δημήτρη Κορομηλά),

particular mode of artistic expression. His aim is to demonstrate the social dimensions assumed by the work of art within the structure of urban surroundings as it creates historical and social bonds with the city's community. This conviction of his is recorded in many of his designs and writings, as well as in his participation in the *Sao Paolo Biennial* (alongside George Lappas, Thanassis Totsikas and Bia Davou) in which he presents an installation that explores man's relationship to nature and artificial, built environment.

In the same year, he presents *Medoussa* (Medusa) and *Mavri Aphroditi* (Black Venus) in an exhibition at the *Pierides* Gallery.

He is invited by composer and then Vice Mayor of Culture of the City of Athens Stavros Xarchakos, during Miltiades Evert's term of office as Mayor, to intervene into the city's reality with a sculpture. Costas Varotsos produces the *Runner* for Omonia Square, a work whose presentation creates a sensation and is commented upon both by critics and the public at large.

In the same year he participates in a series of exhibitions in Greece and Italy: *Frontier Line*, Monteciccardo, Italy, *Superproduct*, Club 22, Athens (curated by Haris Kambourides), *International Symposium*, Minos Beach, Crete, *Stage-Design*, Movie-theater Pallas, Athens, *4 Critical Outlooks*, *Ileana Tounta* Contemporary Art Center, Athens (curated by Alexandros Xydis) and an exhibition at the *Athens Municipal Gallery*.

He is one of the speakers at a conference organized by the editorial team of *Spira* magazine under the title *Modern – Post-modern* (26th-28th February 1988).

The notion of the real in art becomes one of the main concerns of Varotsos' work, whose source of inspiration and predominant characteristics lie in the significance of space and historical time as the basis of the artwork's structural process. His investigations during this time lead him to form the *Realismi* artists' group together with artist Per Barkley (Norway), Alfredo Romano (Italy), Christofe Butin (France) and Robert Williams (UK), a group which receives theoretical guidance and support from History of Art Professor Cecilia Casorati.

Also in 1989, Varotsos participates in a group exhibition organized by the Deste Foundation at the *House of Cyprus* (curated by Haris Savvopoulos), as well as in an exhibition at the *Arco di Rab* Gallery in Rome.

The *Realismi* group presents its first exhibition at the Museum of Spoleto in Italy, in the context of the *Incontri Internazionali d' Arte* Festival. Works by the same group are also presented at the *Persano* Gallery in Turin and at the *Ileana Tounta* Contemporary Art Center in Athens (curated by Cecilia Casorati).

At the same time, Varotsos presents yet another sculptural intervention into public space at the *Arte Lago* international exhibition taking place on Lake Monate in Varese, Italy. The work attempts to create a horizon that takes the area's lake as a starting point and stretches over a distance of 30 meters through a series of aquariums.

Works by Varotsos are exhibited at the *Ruben Forni* Gallery in Brussels.

In Greece, the artist materializes one of his interventions at the Minos Beach Resort under the auspices of the

ενώ συμμετέχει και στην πρώτη έκθεση που οργανώνει η γκαλερί *Επίκεντρο*.

Το Κέντρο Σύγχρονης Τέχνης *Ιλεάνα Τούντα* φιλοξενεί έκθεσή του με τίτλο *Labilita*. Στον κεκλιμένο τοίχο που παρουσιάζεται ως έργο του, φιλτράρονται ιστορικές αναφορές σχετικά με την πτώση του τείχους του Βερολίνου.

Σημείο αναφοράς γι' αυτή τη χρονιά αποτελεί η γλυπτική παρέμβαση στην πόλη της Θεσσαλονίκης. Στα πλαίσια έκθεσης στο *Μακεδονικό Μουσείο Σύγχρονης Τέχνης*, ο Βαρώτσος κατασκευάζει το έργο *Ορίζοντες*. Πρόκειται για γυάλινο ορίζοντα μεγάλων διαστάσεων που με την τοποθέτησή του στην πλατεία Αριστοτέλους προκαλεί τη διαλογική σχέση με το φυσικό ορίζοντα του Θερμαϊκού.

1991

Ο καθηγητής και θεωρητικός της τέχνης Achille Bonito Oliva οργανώνει την καλλιτεχνική ομάδα *Transavanguardia Freda*, στην οποία συμμετέχει και ο Κώστας Βαρώτσος. Στις εκθέσεις που οργανώνονται από τον Oliva, αρχικά στο μουσείο του Erice και έπειτα σε άλλες πόλεις της Ιταλίας και της Ευρώπης, αποτυπώνονται η κριτική στάση προς το λογοκεντρισμό της καλλιτεχνικής έκφρασης και η αναζήτηση της επαναφοράς του ενστίκτου στο έργο τέχνης.

Η σχέση τέχνης και τεχνολογίας απαρτίζει το θέμα έκθεσης του Βαρώτσου στην γκαλερί *Giorgio Persano* στο Μιλάνο. Κύριο έργο αποτελεί το *Totem I*, το οποίο παρουσιάζεται αργότερα στη Ρώμη και στο Μουσείο Σύγχρονης Τέχνης στην Αμβέρσα.

Ο Κώστας Βαρώτσος τιμάται με την υποτροφία του ιδρύματος Fullbright και εγκαθίσταται στη Νέα Υόρκη για ένα χρόνο. Ως επισκέπτης καθηγητής, εργάζεται με φοιτητές στο εργαστήριο *Urban glass – Experiment glass workshop and materials of art* και πειραματίζεται με νέα υλικά στο έργο του. Εικαστικό αποκύημα αυτής της περιόδου είναι το έργο *Σταγόνες* που εκτίθεται την ίδια χρονιά στο Λος Άντζελες.

Το 1991 έργα του ταξιδεύουν και παρουσιάζονται στο Τόκιο στην έκθεση *Tokyo art Expo* υπό την αιγίδα της βελγικής γκαλερί *Ruben Forni*.

Συμμετέχει στην ομαδική έκθεση *ARTE DOMANI, Punto di Vista, Spolleto Festival* (επιμέλεια: Incontri Internazionali d' arte) στη Ρώμη.

Στην Αθήνα, εκθέτει στην *Gallery 3*, ενώ του ανατίθεται έργο για το δημόσιο χώρο μπροστά από το κτίριο της Interamerican στο Μαρούσι. Την επόμενη χρονιά παρουσιάζει την *Ανέλιξη I*, μια κεκλιμένη δοκό 8,5 μέτρων που γύρω της συστρέφεται φόρμα από γυαλί.

1992

Καλείται από το δήμο του Μπρούκλιν, ο οποίος σε συνεργασία με το υπουργείο Πολιτισμού της πολιτείας της Νέας Υόρκης διοργανώνει έκθεση στην γκαλερί *Leiman*. Ο Βαρώτσος εκθέτει έναν *Ορίζοντα* μήκους είκοσι μέτρων, έργο για το οποίο έχει γίνει μελέτη στο εργαστήριο *Urban glass*.

Μεταβαίνει στη Σικελία, όπου ο δήμος της Τζιμπελίνα ανακατασκευάζει την πόλη μετά την ολοσχερή καταστροφή της από σεισμό. Ανάμεσα στους καλλιτέχνες που καλούνται για να παρέμβουν στο δημόσιο χώρο σε συνεργασία με τον Achille Bonito Oliva, ο Βαρώτσος δημιουργεί το *Paesagio con Rovine*, μία κολόνα που δημιουργείται με υλικά από τα γκρεμισμένα σπίτια της παλιάς πόλης.

Στις ατομικές εκθέσεις αυτής της χρονιάς συγκαταλέγονται αυτές στο *Palazzo dei Congressi* στη Ρώμη, στην γκαλερί

Mamidakis Foundation (curated by Dimitris Coromilas), while he also participates in the first exhibition organized by *Epikentro* Gallery.

The *Ileana Tounta* Contemporary Art Center presents an exhibition of his work under the title *Labilita*. The inclined wall that is featured in the exhibition "filters" historical references relating to the fall of the Berlin Wall.

The artist's sculptural intervention in the city of Thessaloniki constitutes a point of reference in the course of this year. In the context of an exhibition at the *Macedonian Museum of Contemporary Art*, Varotsos creates the work *Orizontes* (Horizons). This is a large scale work that uses glass to create the impression of a horizon and that once placed on Aristotelous Square instigates a dialectical relationship between this artificial horizon and the natural horizon of the Gulf of Thermaikos.

Professor and art critic Achille Bonito Oliva forms the *Transavanguardia Freda* artists' group, one of the participants in which is Costas Varotsos. Exhibitions organized by Oliva, at first in the Museum of Erice and later on in other cities in Italy and Europe in general, reflect a critical stance as to the fixation of artistic expression with discourse and a quest for the reinstatement of instinct as the artwork's driving force.

The relationship between art and technology is the subject of an exhibition by Costas Varotsos at the *Giorgio Persano* Gallery in Milan. The central piece of this exhibition, *Totem I*, will later on be shown in Rome and in the Museum of Contemporary Art in Antwerp.

Varotsos receives a Fullbright grant and moves to New York for a year. From his post as visiting professor, he works with students at the *Urban Glass* workshop (*Experiment glass workshop and materials of art*) and experiments with new materials in his work. His experience during this period leads to the creation of *Stagones* (Drops), a work that will later in that same year be exhibited in Los Angeles.

In 1991, works by Varotsos travel to Tokyo and are featured in the *Tokyo art Expo* exhibition under the auspices of the Belgian Gallery *Ruben Forni*.

Varotsos participates in the group show *ARTE DOMANI, Punto di Vista, Spoleto Festival* (curated by the Incontri Internazionali d' Arte), which takes place in Rome.

In Athens he presents his work at *Gallery 3*, while being commissioned to create a work for the public space in front of the building of the *Interamerican Group* in Maroussi. The work he creates the following year is *Anelixis I* (Climbing I), a slanting, 8,5-meter long beam around which a glass form spirals.

The city of Brooklyn, in collaboration with the New York State Council on the Arts, organizes an exhibition in the *Leiman* gallery and invites Costas Varotsos to participate. The artist presents a twenty-meter long *Horizon*, for which he had completed a study in the *Urban Glass* workshop.

He travels to Sicily, where the city of Gibellina has undertaken to rebuild the town in the wake of its complete destruction in an earthquake. Varotsos is one of the artists called upon by the city, in collaboration with Achille Bonito Oliva, to plan interventions into public space and for this purpose creates the work *Paesagio con Rovine*, a pillar made up of the ruins of the city's houses.

This year's solo shows include those presented at the *Palazzo dei Congressi* in Rome, at *Grimaldis* Gallery in

Grimaldis στη Βαλτιμόρη και στην γκαλερί *Arco di Rab* στη Ρώμη όπου παρουσιάζονται τα έργα *Κολόνα* και *Πυραμίδα*. Επίσης ο γλύπτης λαμβάνει μέρος σε ομαδική έκθεση στο μουσείο του Κάλιαρι στη Σαρδηνία και στην Εθνική Πινακοθήκη στην Αθήνα με το έργο *Μαύρη Αφροδίτη*.

1993

Συμμετέχει στην *Μπιενάλε της Βενετίας*, παρουσιάζοντας στο ιταλικό περίπτερο βίντεο που αφορά στο έργο της Τζιμπελίνα.

Παρουσιάζει το έργο *Ορίζοντας* στην 38η Διεθνή Έκθεση Σύγχρονης Τέχνης με γενικό τίτλο *Thalatta-Thalatta* στο Τέρμολι της Ιταλίας που οργανώνεται προς τιμήν της ομάδας *Transavanguardia Freda* (επιμέλεια: Achille Bonito Oliva).

Ακόμα λαμβάνει μέρος σε ομαδική έκθεση Ελλήνων καλλιτεχνών στο *Centro de Belles Artes* στη Μαδρίτη που επιμελείται η Σάνια Παπά, εκθέτοντας δύο έργα: τις εγκαταστάσεις *Λαβύρινθος* και *Ορίζοντας-Διάσπαση*.

Την ίδια εποχή, εκθέτει στις γκαλερί *Arco di Rab* και *Sprovieri* (σε επιμέλεια του Achille Bonito Oliva) στη Ρώμη με έργα που εστιάζουν στο τρίπτυχο τέχνης-τεχνολογίας-φύσης.

Στην Αθήνα, στο Κέντρο Σύγχρονης Τέχνης *Ιλεάνα Τούντα*, παρουσιάζεται η *Υδρόγειος*. Το έργο δωρίζεται από τον Κώστα Βαρώτσο και την κατασκευάστρια εταιρεία της νέας πτέρυγας του Διεθνούς Αεροδρομίου Θεσσαλονίκης *Ανδρεάδης-Ζησιάδης ΑΕ* στο αεροδρόμιο της Θεσσαλονίκης το 1995, ενώ αργότερα αποσύρεται.

Στη Θεσσαλονίκη, στο κέντρο τέχνης *Μύλος*, λαμβάνει χώρα η ατομική έκθεση *Πίεση-Αντίδραση*.

1994

Λαμβάνει μέρος στη *Διεθνή Συνάντηση Γλυπτικής* στο Γκούμπιο της Ιταλίας, ενώ στο Μουσείο Μοντέρνας και Σύγχρονης Τέχνης στη Νίκαια της Γαλλίας παρουσιάζονται τα έργα του *Υδρόγειος* και *Πυραμίδα* για την έκθεση *Sculptures de verre*.

Δημιουργεί την *Κλεψύδρα*, ένα έργο από πέτρα για το *Ευρωπαϊκό Πολιτιστικό Κέντρο Δελφών* (σε επιμέλεια της Σάνιας Παπά).

Μετά την απόσυρση του *Δρομέα* από την πλατεία Ομόνοιας λόγω των έργων της Αττικό Μετρό, ο Βαρώτσος κατασκευάζει τον καινούργιο *Δρομέα* που τοποθετείται μπροστά από το ξενοδοχείο Χίλτον, στην πλατεία της Μεγάλης του Γένους Σχολής.

1995

Μετά από πρόσκληση του διευθυντή της Μπιενάλε J. Claire, ο Βαρώτσος παρουσιάζει στο τμήμα *Artelaguna* της Μπιενάλε της Βενετίας πλωτό γυάλινο *Ορίζοντα* μήκους τριάντα μέτρων (σε επιμέλεια της Simonetta Gorreri).

Στην Κύπρο, κατασκευάζει για τη Λαϊκή Τράπεζα της Λευκωσίας το έργο *Ανέλιξη ΙΙ*.

Οργανώνει ατομική έκθεση στην γκαλερί *Persano* στο Τορίνο και παρουσιάζει το έργο *Implosioni-Συρρίκνωσις*. Επίσης λαμβάνει μέρος στην έκθεση *Contemporaneamente* στη Νάπολη όπου επεμβαίνει γλυπτικά σε αρχαία μνημεία (σε επιμέλεια της Cecilia Casorati). Την ίδια χρονιά, συμμετέχει με ομάδα Ελλήνων καλλιτεχνών στην έκθεση *Configura 2* στο Έρφουρτ της Γερμανίας (σε επιμέλεια της Κατερίνας Κοσκινά).

Στην Ελλάδα, παρουσιάζει ατομική έκθεση στην γκαλερί *Λόλα Νικολάου* στη Θεσσαλονίκη, καθώς συμμετέχει και στην έκθεση *Μειλίγματα* στην αθηναϊκή γκαλερί *Νέες Μορφές* (σε οργάνωση της Σάνιας Παπά).

Baltimore and at the *Arco di Rab* Gallery in Rome where the artist presents his works *Kolona* (Column) and *Piramida* (Pyramid). He also participates in group exhibitions at the Museum of Cagliari in Sardinia and at the National Gallery in Athens, in which he shows his *Black Venus*.

He participates in the *Venice Biennial*, showing a video that presents the Gibellina project in the Italian pavilion.

Horizon is exhibited in the 38th International Exhibition of Contemporary Art which has the general title *Thalatta-Thalatta*, takes place in Termoli, Italy, and is organized in honour of the *Transavanguardia Freda* group (curated by Achille Bonito Oliva).

Varotsos also takes part in a group show featuring Greek artists that is held at the *Centro de Belles Artes* in Madrid and curated by Sania Papas. There he presents two installations, *Lavirinthos* (Labyrinth) and *Orizontas-Diaspasi* (Horizon-Fracture).

At the same time he exhibits his work at the *Arco di Rab* and *Sprovieri* (a show curated by Achille Bonito Oliva) galleries in Rome. Works in these exhibitions focus on the art-technology-nature triptych.

Ydrogios (The Globe) is exhibited in Athens at the *Ileana Tounta* Contemporary Art Center. Costas Varotsos and *Andreades-Zissiades S. A.*, the company responsible for the construction of the new wing of the International Airport of Thessaloniki, will, in 1995, donate the work to the airport; however it will later be removed.

His solo show entitled *Pressure-Reaction*, takes place at the *Mylos* Art Center in Thessaloniki.

He participates in the *International Meeting for Sculpture* held in Gubbio, Italy, while his works *The Globe* and *Pyramid* are exhibited at the Museum of Modern and Contemporary Art of Nice, France, in the context of an exhibition entitled *Sculptures de Verre*.

He creates *Klepsidra* (The Hour-Glass), a work made of stone for the *European Cultural Center of Delphi* (curated by Sania Papas).

Following the removal of the *Runner* from Omonia Square due to construction work for the Athens Metro, Varotsos creates a new version of the work that is placed on the square opposite the Hilton Hotel (Megalis tou Genous Scholis square).

Following an invitation by Venice Biennial Director J. Claire, Varotsos participates in the *Artelaguna* section of the Biennial with a 30-meter long floating glass *Horizon* (curated by Simonetta Gorreri).

He creates the work *Anelixis II* (Climbing II) for the Nicosia branch of the Laiki Bank in Cyprus.

He organizes a solo show at the *Persano* Gallery in Turin where he exhibits the work *Implosioni-Shrinking*. He also participates in the *Contemporaneamente* exhibition held in Naples (curated by Cecilia Casorati), in the context of which he carries out sculptural interventions into ancient monuments. In the same year, he participates in the *Configura 2* exhibition held in Erfurt, Germany (curated by Katerina Koskina) along with a group of other Greek artists.

The *Lola Nikolaou* Gallery in Thessaloniki, Greece, presents an exhibition of his work, while he also participates in the group show *Meiligmata* (organized by Sania Papas) held at *Nees Morfes* Gallery in Athens.

Λαμβάνει μέρος στην έκθεση *Inedito Open '96* στο Πρέμιο Μποτσιόνι ως καλεσμένος του Achille Bonito Oliva, στην *Adicere Animos* στην Cesena (σε επιμέλεια της Alice Rubini), στην έκθεση *Fuori Uso* στην Πεσκάρα, όπου παρουσιάζει το έργο *Λαβύρινθος*, στο *Premio Grinzane Cavur* και στην έκθεση *Tempi Ultimi* στη *Biennale di Penne 96-97* (σε επιμέλεια των Lucia Spadano και Paolo Balmas).

Στην Ελλάδα, κατασκευάζει ένα μεγάλων διαστάσεων *Ορίζοντα* στα πλαίσια της έκθεσης που οργανώνεται για το ετήσιο φεστιβάλ στη Σάνη Χαλκιδικής. Παράλληλα, το Κέντρο Σύγχρονης Τέχνης *Ιλεάνα Τούντα* φιλοξενεί την έκθεση *Αντί-Pop*. Στον ίδιο χώρο οργανώνεται έκθεση με τα έργα της έκθεσης *Contemporaneamente* (επιμέλεια: Cecilia Casorati) που έλαβε χώρα αρχικά στη Νάπολη.

Ο Κώστας Βαρώτσος οργανώνει έκθεση μαζί με τον Osami Tanaka στην γκαλερί *Grimaldis* στη Βαλτιμόρη. Επίσης λαμβάνει μέρος στο *Salon de Montrouge* για την έκθεση *Montrouge-Athenes*, στη *Riciclart Roma* στη Ρώμη (σε επιμέλεια της Juliana Stella) και στις εκθέσεις *Citta Aperta* (σε επιμέλεια του Renato Bianchini) και *La Bella Addormentata* στο Sant' Angelo. Στην τελευταία έκθεση παρουσιάζεται καλλιτεχνική επέμβαση στο όρος Maiela κοντά στην πόλη.

Ανταποκρίνεται σε πρόσκληση του δήμου του Σικάγο και δημιουργεί έργο για την κεντρική είσοδο του εκθεσιακού κέντρου Mc Cormick.

Δημιουργεί τον *Ποιητή II* για το δήμο της Καζακαλέντα, ο οποίος βρίσκεται μέσα σε δάσος της περιοχής. Η επιλογή του υλικού γι' αυτήν την εκδοχή του *Ποιητή* είναι η πέτρα, προκειμένου να δηλωθεί η ώσμωση με το φυσικό περιβάλλον.

Το 1997, καλεσμένος από τη νομαρχία του Αμπρούτζο στην Ιταλία, λαμβάνει μέρος σε σχέδιο που τελεί υπό την αιγίδα τριάντα δήμων και του ιταλικού υπουργείου Πολιτισμού και αφορά σε καλλιτεχνικές παρεμβάσεις στο δημόσιο χώρο. Ο Βαρώτσος, μετά από συνεργασία με το δήμο και τους πολίτες του, προτείνει την επανόρθωση του βράχου της Μόρτζια που έχει υποστεί πλήγμα από έκρηξη κατά το Β΄ Παγκόσμιο Πόλεμο. Το έργο ολοκληρώνεται σε μία γυάλινη επιφάνεια μήκους 40 μέτρων, η οποία έρχεται να επουλώσει μία ανθρώπινη βίαιη πράξη στο φυσικό περιβάλλον.

Συμμετέχει στην έκθεση *Open* στο Λίντο της Βενετίας (επιμέλεια: Έφη Στρούζα) και στην έκθεση *Matiere en emoi* στο Μονακό.

Στα πλαίσια της *Biennale dei parchi natura e ambiente* στη Ρώμη, δημιουργεί γλυπτική παρέμβαση για την είσοδο του Palazzo delle Espozisioni.

Οργανώνονται δύο εκθέσεις του Κώστα Βαρώτσου στην Ιταλία και το Βέλγιο με αναδρομικό χαρακτήρα. Υπό την αιγίδα του υπουργείου Πολιτισμού της Ιταλίας, ο δήμος της Ροκασκα-λένια καλεί τον καλλιτέχνη για να παρουσιάσει σειρά έργων στο μεσαιωνικό κάστρο της περιοχής. Στη δεύτερη ατομική έκθεση στο Μουσείο Σύγχρονης Τέχνης *Muhka* στην Αμβέρσα (επιμέ-λεια: Florent Bex), ο Βαρώτσος εκθέτει έργα από όλο το εύρος της καλλιτεχνικής του πορείας, ενώ ο *Ορίζοντας* της Μπιενάλε της Βενετίας μεταφέρεται στις όχθες του ποταμού Σελντ. Ατομική έκθεση του καλλιτέχνη οργανώνεται επίσης στην γκαλερί *Ruben Forni* στις Βρυξέλλες.

Invited by Achille Bonito Oliva he participates in the *Inedito Open '96* exhibition at Premio Boccioni, the *Adicere Animos* exhibition in Cesena (curated by Alice Rubini), the *Fuori Uso* exhibition in Pescara, where he presents the *Labyrinth*, the *Premio Grinzane Cavour* and the *Tempi Ultimi* exhibition held in the context of the *Biennale di Penne 96-97* (curated by Lucia Spadano and Paolo Balmas).

He creates a large scale *Horizon* for the exhibition held in the context of the annual festival at Sani in Chalkidiki, Greece, while the *Ileana Tounta* Contemporary Art Center presents the *Anti-Pop* exhibition. The artworks of the exhibition *Contemporaneamente*, that took place initially in Naples, are also presented at the same gallery space (curated by Cecilia Casorati).

Together with Osami Tanaka he organizes a show at *Grimaldis* Gallery in Baltimore. He also participates in the *Salon de Montrouge* in the context of the *Montrouge-Athenes* exhibition and the *Riciclart Roma*, in Rome (curated by Juliana Stella), as well as in two more exhibitions: *Citta Aperta* (curated by Renato Bianchini) and *La Bella Addornentata* in Sant' Angelo. For the latter he carries out an intervention at the site of the mount of Maiela that is situated close to the city.

He responds to an invitation by the city of Chicago and creates a work that is to be placed at the entrance of the Mc Cormick exhibition center.

He creates the *Poet II* for the city of Casacalenda that is situated within the forest found in this area. For this version of the *Poet* the artist uses stone to ensure the work's integration into the natural environment that surrounds it.

Invited by the Prefecture of Ambruzzo, Italy, in 1997, he participates in a plan, promoted under the auspices of thirty Italian municipalities and of the Italian Ministry of Culture, which provides for artistic interventions into public space. Following collaboration with the city office and the community, Varotsos proposes the restoration of the Rock of Morgia that had suffered damages by an explosion during WWII. The project includes a 40-meter long glass surface that aims to redress the wrong caused by an act of human violence against the natural environment.

He participates in the exhibition *Open* at Lido, Venice (curated by Efi Strouza) and in the exhibition *Matiere en emoi* at Monaco.

In the context of the *Biennale dei parchi natura e ambiente* in Rome, he creates a sculptural intervention at the entrance of the Palazzo delle Espozisioni.

Two exhibitions of his work, of a retrospective character, take place in Italy and Belgium respectively. Under the auspices of the Italian Ministry of Culture, the city of Roccascalegna invites the artist to present a series of works at the site of the area's medieval castle. For the second solo show in question at the *Muhka* Museum of Contemporary Art in Antwerp (curated by Florent Bex), Varotsos exhibits work that covers the entire span of his artistic course, while the Venice Biennial *Horizon* is moved to the banks of the Schelde River. A solo show of the artist is also held at *Ruben Forni* Gallery in Brussels.

Εκπροσωπεί την Ελλάδα στην *48η Μπιενάλε της Βενετίας*, μαζί με τη Δανάη Στράτου και την Ευανθία Τσαντίλα (σε επιμέλεια της Άννας Καφέτση). Στη Βενετία κατασκευάζει in situ δύο εγκαταστάσεις, τον *Λαβύρινθο* για τον εξωτερικό χώρο και τη *Γέφυρα* για τον εσωτερικό χώρο της έκθεσης.

Έργα του παρουσιάζονται στην Ιταλία στην ομαδική έκθεση *Spazi in Luce, Da Caravagio a oltre Fontana* στο *Castello Carlo Quinto* στο Λέτσε (σε επιμέλεια του Achille Bonito Oliva). Λαμβάνει μέρος στην έκθεση *Art Gallery* στο *Williams Center for the Arts* του Lafayette College στο Ίστον της Πενσιλβάνια (επιμέλεια: Michico Okaya) και στην έκθεση *Griechenland* στην *Ευρωπαϊκή Κεντρική Τράπεζα* της Φρανκφούρτης (σε επιμέλεια των Άννα Καφέτση και Brigitte Lamberz). Επίσης συμμετέχει ως επισκέπτης-ομιλητής σε ομάδες-εργαστήρια της έκθεσης *Big, Torino 2000* στο Τορίνο της Ιταλίας.

Οργανώνει ατομική έκθεση στην γκαλερί *Giorgio Persano* στο Τορίνο και συμμετέχει στη *διεθνή Μπιενάλε του Λος Άντζελες* της Καλιφόρνια. Επίσης συμμετέχει σε εκθέσεις στην γκαλερί *Λόλα Νικολάου* και στο *History Center of Thessaloniki* (επιμέλεια: Χάρης Σαββόπουλος) στη Θεσσαλονίκη.

Παρουσιάζει στην έκθεση *Cuma 4000* στο αρχαιολογικό πάρκο της Κούμα στη Νάπολη γλυπτική παρέμβαση ύψους 20 μέτρων στο ναό της Σίβυλλας με τίτλο *Ελληνικό θέατρο* (επιμέλεια: Elizabeth Glückstein).

Ο Βαρώτσος υιοθετεί την ιδέα της συμμετοχής του κοινού στη διαδικασία πρότασης και δημιουργίας ενός έργου για το δημόσιο χώρο και στο Τορίνο. Αυτή τη φορά, πραγματοποιεί εικαστική παρέμβαση στην πλατεία Μπενέφικα του Τορίνο, ένα έργο που τονίζει πως η τέχνη στο δημόσιο χώρο εναρμονίζεται τόσο με την ιστορική μνήμη όσο και με τη σύγχρονη δραστηριότητα ενός τόπου.

Εκλέγεται καθηγητής στην Πολυτεχνική Σχολή του Αριστοτελείου Πανεπιστημίου Θεσσαλονίκης στο τμήμα Αρχιτεκτόνων.

Η γκαλερί *Grimaldis* στη Βαλτιμόρη φιλοξενεί ατομική έκθεσή του. Επίσης λαμβάνει μέρος στη *NET ART 2000* στο *Chateau Prangins* στην Ελβετία με την εγκατάσταση *Ορίζων* (επιμέλεια: Friederike Schmid).

Συμμετέχει ως εισηγητής στο *XIII International Symposium of Philosophy, Ιατρική και Φιλοσοφία, θεραπεία στην άθληση και στις τέχνες* (στην Ολυμπία) και στο συνέδριο *Η ελληνική γλυπτική μετά τον πόλεμο* στο Μουσείο Σύγχρονης Τέχνης του Ιδρύματος Βασίλη και Ελίζας Γουλανδρή (Άνδρος, 23 Ιουνίου 2000).

Παρουσιάζει ατομική έκθεση στο Κέντρο Σύγχρονης Τέχνης *Ιλεάνα Τούντα* στην Αθήνα και στο *Ελληνικό Ίδρυμα Πολιτισμού* στη Νέα Υόρκη. Παράλληλα συμμετέχει στην έκθεση *Fragile Beauty* στο Λίντο της Βενετίας μαζί με πολλούς διεθνώς αναγνωρισμένους καλλιτέχνες όπως οι Joseph Kosuth, Tony Cragg, Yoko Ono, Steve Tobin, Izumi Oki κ.ά. (σε επιμέλεια του Giovanni Iovane).

Δημιουργεί γλυπτό στο δημόσιο χώρο για τον κόμβο της Zurichstrasse Bützberg στη Βέρνη και έναν *Ορίζοντα* στο Σαν Ντιέγκο της Καλιφόρνια. Ακόμα συμμετέχει στην έκθεση *Aqua potabile* με το έργο *Labirinto transparente* στην κοινότητα Lamezia στο Τέρμε της Ιταλίας. Γλυπτική παρέμβασή του στο δημόσιο χώρο φιλοξενείται στην έκθεση *In naturalmente* στο ίδρυμα *Villa Benzi Zecchini* στο Caerano di San Marco στην

He represents Greece at the *48th Venice Biennial* together with Danae Stratou and Evanthia Tsantila (exhibition curated by Anna Kafetsi). In Venice he creates two installations in situ, *Labyrinth* for the site outside the exhibition and *Gefyra* (Bridge) for the exhibition's interior space.

Works by Varotsos are featured in a group show held in Italy, *Spazi in Luce, Da Caravagio a oltre Fontana* at the *Castello Carlo Quinto* in Lecce (curated by Achille Bonito Oliva). He participates in the *Art Gallery* exhibition held at Lafayette College's *Williams Center for the Arts* in Easton, Pennsylvania (curated by Michico Okaya), and in the *Griechenland* exhibition (curated by Anna Kafetsi and Brigitte Lamberz) held at the *European Central Bank* in Frankfurt. He also participates as a visitor-speaker at the group workshops of the *Big, Torino 2000* exhibition held in Turin.

He organizes his solo show at *Giorgio Persano* Gallery in Turin and participates in the *Los Angeles International Biennial* in California. He also participates in group shows held at *Lola Nikolaou* Gallery, Thessaloniki, and the *History Center of Thessaloniki* (curated by Haris Savvopoulos).

He presents at the exhibition *Cuma 4000* at the archeological park of Cuma, Napoli (curated by Elizabeth Glückstein) a sculptural intervention into the temple of Sibyl, which rises to a height of 20 meters and is entitled *Elliniko Theatro* (Greek Theatre).

Varotsos applies the idea of the public's participation in the process of proposing and creating a work of art intended for display in public spaces in the case of Turin as well. This time he carries out an artistic intervention into Turin's Piazza Benefica, a work that places emphasis on the fact that art in public space should be in tune both with a site's historical memory and with its contemporary reality.

He is elected professor of the Polytechnic School of the Aristotle University of Thessaloniki at the School of Architecture.

The *Grimaldis* Gallery in Baltimore holds a solo show of the artist's work. Varotsos also participates in *NET ART 2000* held at the *Chateau Prangins* in Switzerland, presenting the *Orizon* (Horizon) installation (curated by Friederike Schmid).

He is one of the speakers at the *XIII International Symposium of Philosophy, Medicine and Philosophy: Healing in Sports and the Arts* (in Olympia) and at the symposium *The Greek Sculpture after the War* held at the Museum of Contemporary Art of the Vassilis and Eliza Goulandris Foundation (Andros, 23rd of June 2000).

A solo exhibition of his work is presented at the *Ileana Tounta* Contemporary Art Center in Athens and at the *Foundation for Hellenic Culture* in New York. At the same time he participates in the *Fragile Beauty* show held at the Lido in Venice together with many internationally acclaimed artists such as Joseph Kosuth, Tony Cragg, Yoko Ono, Steve Tobin, Izumi Oki and others (curated by Giovanni Iovane).

He creates a sculpture for the public space of the Kreisel Zurichstrasse Bützberg in Bern and a *Horizon* for San Diego, California. He also participates in the exhibition *Aqua potabile* at the Lamezia community in Terme, Italy, presenting the work *Labirinto transparente*. One of his sculptural interventions into public space is featured in the *In naturalmente* exhibition held at the *Villa Benzi Zecchini* Foundation in Caerano di San

Ιταλία. Το έργο παραμένει μόνιμα στο χώρο μετά το τέλος της έκθεσης.

Συμμετέχει ως εισηγητής στο συνέδριο *Διαφάνεια και αρχιτεκτονική, κενά και πλήρη* (24-25 Μαΐου 2001) που οργανώνει η Αρχιτεκτονική Σχολή του Αριστοτελείου Πανεπιστημίου Θεσσαλονίκης.

2002

Λαμβάνει μέρος στο συνέδριο ΚΕΔΚΕ *Πόλη και Πολιτισμός* (18-20 Απριλίου 2002) στη Ζάκυνθο.

2003

Συμμετέχει στις εκθέσεις *Τόπος και μορφή* στο *Μουσείο της Πόλεως των Αθηνών* και *Οι πρωτοπόροι* στο *Μακεδονικό Μουσείο Σύγχρονης Τέχνης* στη Θεσσαλονίκη, τις οποίες επιμελείται ο Ντένης Ζαχαρόπουλος.

Παράλληλα, λαμβάνει μέρος στην *Μπιενάλε του Πεκίνο* στην Κίνα με το γλυπτό *Κύμα*.

Γλυπτό του Κώστα Βαρώτσου δημιουργείται in situ στο *πάρκο γλυπτικής του Κιάντι* στη Σιένα της Ιταλίας. Δημιουργεί σειρά γλυπτικών έργων για το δημόσιο χώρο στο εξωτερικό: στο Buccheri στη Σικελία, στο δημαρχείο του Palm Beach Gardens στη Φλόριντα, το *Άτιτλο* για το συνεδριακό κέντρο της Ουάσινγκτον, το γλυπτό *La Luna* στο *Parco Casilino Labikano* στη Ρώμη (σε επιμέλεια της Roberta Perfetti). Στην Αθήνα, παρουσιάζει έργο στην *Κρατική Σχολή Ορχηστικής Τέχνης* και διαμορφώνει αρχιτεκτονικά και γλυπτικά την πλατεία του Αγίου Ιωάννη Ρέντη σε συνεργασία με τους κατοίκους της περιοχής.

Συμμετέχει ως εισηγητής στο συνέδριο *Η αισθητική των πόλεων και η πολιτική των παρεμβάσεων, συμβολή στην αναγέννηση του αστικού χώρου* (13-14 Οκτωβρίου 2003) που διοργανώνεται από το ΥΠΕΧΩΔΕ, το υπουργείο Πολιτισμού και την Ενοποίηση Αρχαιολογικών Χώρων Αθήνας Α.Ε, στην Αθήνα.

2004

Ατομική έκθεσή του φιλοξενείται στο Κέντρο Σύγχρονης Τέχνης *Ιλεάνα Τούντα*.

Την ίδια χρονιά, δημιουργεί έργο για τον κεντρικό υπόγειο χώρο του σταθμού του μετρό *Δουκίσσης Πλακεντίας*.

Ως μέλος της εικαστικής επιτροπής του δήμου Αθηναίων, ο Βαρώτσος καταθέτει πρόταση στη δήμαρχο της Αθήνας Ντόρα Μπακογιάννη για την οργάνωση έκθεσης γλυπτικής στον αθηναϊκό δημόσιο χώρο κατά τη διάρκεια των Ολυμπιακών Αγώνων. Επεξεργάζεται την πρόταση μαζί με την εικαστική επιτροπή του δήμου Αθηναίων και η έκθεση οργανώνεται από την AICA Ελλάς (ελληνικό τμήμα της διεθνούς ένωσης κριτικών τέχνης) με τίτλο *Αθήνα by art*.

Συμμετέχει σε δύο μεγάλες ομαδικές εκθέσεις με διεθνές ενδιαφέρον και συμμετοχή πολλών Ελλήνων και ξένων καλλιτεχνών: Στην Αθήνα, στην έκθεση *Διαπολιτισμοί* που οργανώνεται από το *Εθνικό Μουσείο Σύγχρονης Τέχνης* στο Μέγαρο Μουσικής Αθηνών υπό την αιγίδα της Πολιτιστικής Ολυμπιάδας (σε επιμέλεια της Άννας Καφέτση). Στη Θεσσαλονίκη, παρουσιάζει έργο του στην έκθεση *Cosmopolis 1: Microcosmos x Macrocosmos* στο *Μακεδονικό Μουσείο Σύγχρονης Τέχνης* (σε επιμέλεια του Μιλτιάδη Παπανικολάου).

Αναδιαμορφώνει αρχιτεκτονικά την πρόσοψη και το εσωτερικό του κτιρίου στην οδό Πειραιώς 166 και παρουσιάζει μόνιμα γλυπτικό έργο στους χώρους του.

Τιμάται από τον Πρόεδρο Δημοκρατίας της Ιταλίας ως Cavaliere de la Repubblica Italiana για τη συνολική καλλιτεχνική προσφορά του στην Ιταλία.

Marco, Italy. The work will permanently remain at the site after the end of the exhibition.

He is a speaker at the *Transparency and Architecture: Vacant and Occupied Space* conference (24th -25th May 2001) organized by the School of Architecture at the Aristotle University of Thessaloniki.

He participates in the *City and Culture* conference (18th-20th April 2002) that takes place in Zakynthos.

He participates in the exhibitions *Place and Form* in the *Museum of the City of Athens* and *The Pioneers* held at the *Macedonian Museum of Contemporary Art* in Thessaloniki, which are both curated by Dennis Zacharopoulos.

At the same time he participates in the *Beijing Biennial* in China with a sculpture entitled *Kyma* (The Wave).

A sculpture by Varotsos is created in situ at the *Chianti Sculpture Park* in Siena, Italy. He creates a series of sculptural works for public spaces abroad: in Buccheri, Sicily, at the Palm Beach Gardens City Hall, Florida, the work *Untitled* for the Washington Convention Center and the sculpture *La Luna* for the *Parco Casilino Labikano* in Rome (under the supervision of Roberta Perfetti). In Athens he presents a work at the *State School of Dance* and architecturally and sculpturally revamps the square of Aghios Ioannis Rentis in collaboration with the area's community.

He is one of the speakers at the conference on *Urban Aesthetics and the Policy of Interventions: a contribution to the regeneration of urban space* (13th -14th October 2003), organized in Athens by the Hellenic Ministry for the Environment, Physical Planning and Public Works, the Ministry of Culture and Unification of the Archaeological Sites of Athens S.A.

The *Ileana Tounta* Contemporary Art Center presents a solo exhibition of his work.

In the same year, he produces a work for the central underground space of the *Doukissis Plakentias* Metro Station.

From his position as member of the City of Athens Art Commission, he submits a proposal to Mayor of Athens Dora Bakoyiannis for the organization of an exhibition of sculpture in Athenian public spaces during the Olympics. He develops this proposal together with the City of Athens Art Commission and the exhibition, entitled *Athens by Art*, is eventually organized by AICA Hellas (the Hellenic Section of the International Association of Art Critics).

He takes part in two major, internationally profiled group shows along with many Greek and foreign artists: one is *Diapolitismoi* (Transcultures – curated by Anna Kafetsi) held in Athens at the Athens Concert Hall and organized by the *National Museum of Contemporary Art* under the auspices of the Cultural Olympiad and the other is *Cosmopolis 1: Microcosmos x Macrocosmos* (curated by Miltiades Papanikolaou), held in Thessaloniki at the *Macedonian Museum of Contemporary Art*.

He architecturally revamps the façade and interior of the building located at 166 Pireos St., Athens, whose space will permanently host one of his sculptural works.

He receives the honorary title of Cavaliere de la Repubblica Italiana by the Italian President of the Republic for his overall artistic contribution to Italy.

Λαμβάνει μέρος ως εισηγητής στο συνέδριο *IO ARTE NOI CITTA, Natura e Cultura dello Spazio Urbano* (23-25 Νοεμβρίου 2004) στη Ρώμη.

2005

Σχεδιάζει τα σκηνικά για την παράσταση της αρχαίας τραγωδίας *Αντιγόνη* του Σοφοκλή στο θέατρο της Επιδαύρου (παραγωγή του Θεατρικού Οργανισμού Κύπρου).
Μετάφραση: Μίνως Βολανάκης, σκηνοθεσία: Σταύρος Τσακίρης, κουστούμια: Γιάννης Μετζικώφ, μουσική: Μίκης Θεοδωράκης.

Χάρις Κανελλοπούλου

He is one of the speakers at the *IO ARTE NOI CITTA, Natura e Cultura dello Spazio Urbano* conference (23rd – 25th November 2004), which takes place in Rome.

He designs the scenery for the representation of Sophocle's *Antigone* at the ancient theatre of Epidaurus (production of the Theatre Company of Cyprus).
Translation: Minos Volanakis, direction: Stavros Tsakiris, costumes: Yiannis Metzikof, music: Mikis Theodorakis.

Charis Kanellopoulou
Translation in English: Maria Skamaga

Εκθέσεις

Exhibitions

2004

Κέντρο Σύγχρονης Τέχνης Ιλεάνα Τούντα, Αθήνα
Άτιτλο, Σταθμός του μετρό Δουκίσσης Πλακεντίας, Αθήνα,
 έργο στο δημόσιο χώρο
Λαβύρινθος, Arco 2004, Μαδρίτη, Ισπανία

2003

Άτιτλο, Δημαρχείο του Palm Beach Gardens, Φλόριντα, ΗΠΑ,
 έργο στο δημόσιο χώρο
Άτιτλο, Κεντρική πλατεία Αγίου Ιωάννη Ρέντη, Αθήνα,
 έργο στο δημόσιο χώρο
Άτιτλο, Κρατική Σχολή Ορχηστικής Τέχνης, Αθήνα,
 έργο στο δημόσιο χώρο
Φεγγάρι, Parco Casilino Labicano, Ρώμη, Ιταλία, επιμέλεια:
 Roberta Perfetti, έργο στο δημόσιο χώρο
Άτιτλο, Πάρκο γλυπτικής του Chianti, Pievasciata (Σιένα), Ιταλία
Άτιτλο, Συνεδριακό Κέντρο Ουάσινγκτον, ΗΠΑ,
 έργο στο δημόσιο χώρο
Άτιτλο, Buccheri, Σικελία, Ιταλία

2001

Κέντρο Σύγχρονης Τέχνης Ιλεάνα Τούντα, Αθήνα
Ελληνικό Ίδρυμα Πολιτισμού, Νέα Υόρκη, ΗΠΑ
Άτιτλο, Kreisel Zurichstrasse, Μπούτσμπεργκ, Βέρνη, Ελβετία,
 έργο στο δημόσιο χώρο
Ορίζοντας, Σαν Ντιέγκο, Καλιφόρνια, ΗΠΑ, έργο
 στο δημόσιο χώρο

2000

C. Grimaldis Gallery, Βαλτιμόρη, ΗΠΑ

1999

Αίθουσα τέχνης Giorgio Persano, Τορίνο, Ιταλία
Άτιτλο, πλατεία Μπενέφικα, Τορίνο, Ιταλία, έργο
 στο δημόσιο χώρο
Αίθουσα τέχνης Tobey Moss, Διεθνής Μπιενάλε, Λος Άντζελες,
 Καλιφόρνια, ΗΠΑ
Fiera di Bologna, Μπολόνια, Ιταλία

1998

Αναδρομική Έκθεση, κάστρο της Ροκασκαλένια, Αμπρούτζο, Ιταλία
Ορίζοντες, Muhka, Μουσείο Σύγχρονης Τέχνης, Αμβέρσα, Βέλγιο
Αίθουσα τέχνης Ruben Forni, Βρυξέλλες, Βέλγιο
Ορίζοντας, Άγιος Κωνσταντίνος, Πύργος Κορινθίας, έργο
 στο δημόσιο χώρο

2004

Labyrinth, Arco 2004, Madrid, Spain
Ileana Tounta Contemporary Art Center, Athens, Greece
Untitled, Doukissis Plakentias Metro Station, Athens, Greece,
 public artwork

2003

Untitled, Aghios Ioannis Rentis, central square, Athens, Greece,
 public artwork
Contiguous Currents, City Hall square, Palm Beach, Miami,
 Florida, USA, public artwork
Untitled, Washington Convention Center, Washington D.C., USA,
 public artwork
La Luna, Parco Casilino Labicano, Rome, Italy, public artwork
Untitled, Parco Sculture del Chianti, Pievasciata (Sienna), Italy
Untitled, Buccheri, Sicily, Italy
Untitled, State School of Dance, Athens, Greece, public artwork

2001

Ileana Tounta Contemporary Art Center, Athens, Greece
The Foundation for Hellenic Culture, New York, USA
Untitled, Kreisel Zurichstrasse, Bützberg, Switzerland,
 public artwork
Horizon, San Diego, California, USA, public artwork

2000

C. Grimaldis Gallery, Baltimore, USA

1999

Giorgio Persano Gallery, Turin, Italy
Untitled, Piazza Benefica, Turin, Italy, public artwork
Tobey Moss Gallery, International Biennal, Los Angeles,
 California, USA
Fiera di Bologna, Italy

1998

Castello di Roccascalegna, Italy
Horizons, Muhka, Museum of Contemporary Art, Antwerp,
 Belgium
Horizon, Aghios Konstantinos, Pyrgos Korinthias, Greece,
 public artwork

1997

Arco di Rab Gallery, Rome, Italy
The Poet, Casacalenda, Italy, public artwork
Untitled, Mc Cormick Center, Chicago, USA, public artwork

1997
Αίθουσα τέχνης Arco di Rab, Ρώμη, Ιταλία
Ποιητής, Καζακαλέντα, Ιταλία, έργο στο δημόσιο χώρο
Άτιτλο, Κέντρο Mc Cormick, Σικάγο, ΗΠΑ, έργο στο δημόσιο χώρο

1996
Anti-Pop, Κέντρο Σύγχρονης Τέχνης Ιλεάνα Τούντα, Αθήνα
Ορίζοντας, Σάνη, Χαλκιδική, έργο στο δημόσιο χώρο

1995
Αίθουσα τέχνης Giorgio Persano, Τορίνο, Ιταλία
Ανέλιξις ΙΙ, Λαϊκή Τράπεζα, Λευκωσία, έργο στο δημόσιο χώρο
Αίθουσα τέχνης Λόλα Νικολάου, Θεσσαλονίκη
Υδρόγειος, Αερολιμένας Θεσσαλονίκης

1994
Δρομέας, Πλατεία της Μεγάλης του Γένους Σχολής, Αθήνα,
 έργο στο δημόσιο χώρο
Κλεψύδρα, Ευρωπαϊκό Πολιτιστικό Έργο Δελφών, Δελφοί,
 έργο στο δημόσιο χώρο

1993
Κέντρο Σύγχρονης Τέχνης Ιλεάνα Τούντα, Αθήνα
Αίθουσα τέχνης Sprovieri, Ρώμη, Ιταλία
Γκαλερί Μύλος, Θεσσαλονίκη

1992
Paesagio con Rovine, Τζιμπελίνα, Ιταλία, έργο στο δημόσιο χώρο
Arte Roma, Palazzo di Congressi, Ρώμη, Ιταλία
Leiman Gallery, Νέα Υόρκη, ΗΠΑ
Ανέλιξις Ι, πλατεία Ιντεραμέρικαν, Αθήνα, έργο στο δημόσιο χώρο

1991
Tokyo art Expo, Τόκιο, Ιαπωνία
Αίθουσα Τέχνης 3, Αθήνα
Αίθουσα τέχνης Giorgio Persano, Μιλάνο, Ιταλία

1990
Αίθουσα τέχνης Ruben Forni, Βρυξέλλες, Βέλγιο
Μακεδονικό Μουσείο Σύγχρονης Τέχνης, Θεσσαλονίκη
Κέντρο Σύγχρονης Τέχνης Ιλεάνα Τούντα, Αθήνα
Ορίζοντας, Πλατεία Αριστοτέλους, Θεσσαλονίκη,
 έργο στο δημόσιο χώρο

1989
Αίθουσα τέχνης Arco di Rab, Ρώμη, Ιταλία

1988
Δρομέας, Πλατεία Ομονοίας, Αθήνα, έργο στο δημόσιο χώρο

1986
Dracos Art Center, Αθήνα

1983
Ίδρυμα ΔΕΣΤΕ, Ποιητής, Λευκωσία, έργο στο δημόσιο χώρο
Αίθουσα τέχνης Centrosei, Μπάρι, Ιταλία

1982
Αίθουσα Τέχνης Δεσμός, Αθήνα

1981
Galleria 2000, Μπολόνια, Ιταλία

1996
Anti-pop, Ileana Tounta Contemporary Art Center, Athens, Greece
Sani Festival, Sani, Halkidiki, Greece

1995
Giorgio Persano Gallery, Turin, Italy
Anelixis II, Laiki Bank, Nicosia, Cyprus, public artwork
Lola Nikolaou Gallery, Thessaloniki, Greece
Globe, International Airport of Thessaloniki, Greece,
 public artwork

1994
The Runner, Athens, Greece, public artwork
Klepsydra, European Cultural Center of Delphi, Greece,
 public artwork

1993
Ileana Tounta Contemporary Art Center, Athens, Greece
Sprovieri Gallery, Rome, Greece
Mylos Gallery, Thessaloniki, Greece

1992
Leiman Gallery, New York, USA
Paesagio con Rovine, Gibellina, Italy, public artwork
Arte Roma, Palazzo di Congressi, Rome, Italy
Anelixis I, Interamerican Plaza, Athens, Greece, public artwork

1991
Tokyo art Expo, Tokyo, Japan
Gallery 3, Athens, Greece
Giorgio Persano Gallery, Milan, Italy

1990
Macedonian Museum of Contemporary Art, Thessaloniki, Greece
Horizon, Aristotelous square, Thessaloniki, Greece,
 public artwork
Ileana Tounta Contemporary Art Center, Athens, Greece
Ruben Forni Gallery, Brussels, Belgium

1989
Arco di Rab Gallery, Rome, Italy

1988
The Runner, Omonia square, Athens, Greece, public artwork

1986
Dracos Art Center, Athens, Greece

1983
Centrosei Gallery, Bari, Italy
The Poet, Deste Foundation, Nicosia, Cyprus, public artwork

1982
Desmos Gallery, Athens, Greece

1981
Gallery 2000, Bologna, Italy

1980
Centro Culturale Covergence, Pescara, Italy

1979
Spazo-Tempo, ISIA, Rome, Italy

1980
Centro Culturale Covergence, Πεσκάρα, Ιταλία

1979
Spazo-Tempo, ISIA, Ρώμη, Ιταλία
Αίθουσα τέχνης Mauric Renaissance, Πεσκάρα, Ιταλία

1978
Γη-Θάλασσα, δράση στο χώρο, Πεσκάρα, Ιταλία
Αίθουσα τέχνης Mauric Renaissanse, Πεσκάρα, Ιταλία
Centro Culturale Covergence, Πεσκάρα, Ιταλία

1977
Εργασία με τον Andrea Pazienza, μουσική-ζωγραφική

1976
Centro Culturale Covergence, Fotofonie, Πεσκάρα, Ιταλία
Performance, Πεσκάρα, Ιταλία

ΟΜΑΔΙΚΕΣ ΕΚΘΕΣΕΙΣ

2004
Διαπολιτισμοί, Εθνικό Μουσείο Σύγχρονης Τέχνης, Αθήνα,
 επιμέλεια: Άννα Καφέτση
Cosmopolis 1: Microcosmos x Macrocosmos, Μακεδονικό
 Μουσείο Σύγχρονης Τέχνης, Θεσσαλονίκη, επιμέλεια:
 Μιλτιάδης Παπανικολάου

2003
Μπιενάλε του Πεκίνο, Κίνα
Οι πρωτοπόροι, Μακεδονικό Μουσείο Σύγχρονης Τέχνης,
 επιμέλεια: Ντένης Ζαχαρόπουλος
Τόπος και μορφή, Μουσείο της Πόλεως των Αθηνών,
 επιμέλεια: Ντένης Ζαχαρόπουλος

2001
Labirinto Transparente, Aqua Potabile, κοινότητα της Lamezia,
 Τέρμε, Ιταλία, επιμέλεια: Centro Angelo Savelli, έργο
 στο δημόσιο χώρο
Άτιτλο, In Naturalmente, Ίδρυμα Villa Benzi Zecchini, Caerano
 di San Marco (TV), Ιταλία, έργο στο δημόσιο χώρο
Fragile Beauty, OPEN, Λίντο, Βενετία, Ιταλία.

2000
Ορίζοντας, εγκατάσταση, NET ART 2000, Chateau Prangins,
 Ελβετία, επιμέλεια: Friederike Schmid

1999
Griechenland, Ευρωπαϊκή Κεντρική Τράπεζα, Φρανκφούρτη,
 επιμέλεια: Άννα Καφέτση, Brigitte Lamberz
48η Μπιενάλε Βενετίας, ελληνικό περίπτερο, επιμέλεια:
 Άννα Καφέτση
Journeys, Art Gallery, Williams Center for the Arts, Lafayette
 College, Ίστον, Πενσιλβάνια, επιμέλεια: Michico Okaya
Spazi in luce, Da Caravagio a oltre Fontana, Castello Carlo
 Quinto, Λέτσε, Ιταλία, επιμέλεια: Achille Bonito Oliva
History Center of Thessaloniki, Θεσσαλονίκη, επιμέλεια:
 Χάρης Σαββόπουλος
BIG, TORINO 2000, Τορίνο, Ιταλία
Γκαλερί Λόλα Νικολάου, Θεσσαλονίκη
Cuma 4000, Αρχαιολογικό Πάρκο, Κούμα, Νάπολη, έργο
 στο δημόσιο χώρο, επιμέλεια: Elizabeth Glückstein

Mauric Renaissance Gallery, Pescara, Italy

1978
Mauric Renaissance Gallery, Pescara, Italy
Centro Culturale Covergence, Pescara, Italy

1977
Work with Andrea Pazienza, music-painting

1976
Centro Culturale Covergence, Fotofonie, Pescara, Italy
Performance, Pescara, Italy

GROUP EXHIBITIONS

2004
Transcultures, National Museum of Contemporary Art, Athens,
 Greece, curated by Anna Kafetsi
Cosmopolis 1: Microcosmos x Macrocosmos, Macedonian
 Museum of Contemporary Art, Thessaloniki, Greece,
 curated by Miltiades Papanikolaou

2003
Biennale of Beijing, China
Place and Figure, Museum of the City of Athens, Greece,
 curated by Dennis Zacharopoulos
The Pioneers, Macedonian Museum of Contemporary Art,
 Thessaloniki, Greece, curated by Dennis Zacharopoulos

2001
Labirinto Transparente, Aqua Potabile, Community of Lamezia,
 Terme, Italy, curated by Centro Angelo Savelli, public artwork
Untitled, In Naturalmente, Foundation Villa Benzi Zecchini,
 Caerano di San Marco [TV], Italy, public artwork
Fragile Beauty, OPEN, Lido, Venice, Italy

2000
Horizon, Net Art 2000, National Museum of Switzerland,
 Chateau de Prangins, curated by Friederike Schmid

1999
Cuma 4000, Parco Arceologico, Cuma, Naples, Italy, public
 artwork, curated by Elizabeth Glückstein
48th Biennale of Venice, Greek Pavilion, Venice, Italy, curated
 by Anna Kafetsi
Journeys, Art Gallery, Williams Center for the Arts, Lafayette
 College, Easton, Pensylvania, curated by Michico Okaya
Spazi in luce, Da Caravagio a oltre Fontana, Castello Carlo
 Quinto, Lecce, Italy, curated by Achille Bonito Oliva
Griechenland, European Central Bank, Berlin, Germany, curated
 by Anna Kafetsi, Brigitte Lamberz
History Center of Thessaloniki, Thessaloniki, Greece, curated
 by Haris Savvopoulos
Big, Torino 2000, Turin, Italy
Lola Nikolaou Gallery, Thessaloniki, Greece

1998
Matiere en emoi, Monaco
OPEN, Lido, Venice, Italy, curated by Efi Strouza
Biennale dei Parchi Natura e Ambiente, Palazzo delle
 Esposizioni, Rome, Italy, public artwork

1998

OPEN, Λίντο, Βενετία, επιμέλεια: Έφη Στρούζα

Biennale dei Parchi Natura e Ambiente, Palazzo delle Esposizioni, Ρώμη, Ιταλία, έργο στο δημόσιο χώρο

Matiere en emoi, Gildo Pastor Center, Μονακό

1997

Riciclart, Ρώμη, Ιταλία, επιμέλεια: Juliana Stella

La Morgia, Arte natura, κοινότητα της Τζεσοπαλένα, Ιταλία, έργο στο δημόσιο χώρο

Montrouge-Athenes, Salon De Montrouge, Γαλλία

Citta Aperta, Sant' Angelo, Ιταλία, επιμέλεια: Renato Bianchini

New Sculpture, Αίθουσα τέχνης C. Grimaldis, Βαλτιμόρη, ΗΠΑ

Biennale de Cetinie, Montenegro

1996

Inedito Open '96, Premio Boccioni, Latina, Ιταλία, επιμέλεια: Achille Bonito Oliva

Adicere Animos, Cesena, Ιταλία, επιμέλεια: Alice Rubini

Tempi Ultimi,13th Biennale di Citta di Penne 1996-97, επιμέλεια: Lucia Spadano, Paolo Balmas

Contemporaneamente, Κέντρο Σύγχρονης Τέχνης Ιλεάνα Τούντα, Αθήνα, επιμέλεια: Cecilia Casorati

Fuori Uso, Πεσκάρα, Ιταλία.

Premio Grinzane, Cavour, Giardini Botanici, Hanboury, La Mortola, Ιταλία

1995

Μειλίγματα, γκαλερί Νέες Μορφές, Αθήνα

Configura 2, Έρφουρτ, Γερμανία, επιμέλεια: Κατερίνα Κοσκινά

XLVI Μπιενάλε της Βενετίας, Artelaguna, Βενετία, Ιταλία, επιμέλεια: Simonetta Gorreri

Contemporaneamente, Νάπολη, Ιταλία, επιμέλεια: Cecilia Casorati

1994

Sculptures de verre, Μουσείο Μοντέρνας και Σύγχρονης Τέχνης Νίκαιας, Νίκαια, Γαλλία

Διεθνής Συνάντηση Γλυπτικής, Γκούμπιο, Ιταλία, επιμέλεια: M. Vescovo

Ευρωπαϊκό Πολιτιστικό Κέντρο Δελφών, επιμέλεια: Σάνια Παπά, έργο στο δημόσιο χώρο

1993

Thalatta-Thalatta, XXXVIII Διεθνής Έκθεση Σύγχρονης Τέχνης, Τέρμολι, Ιταλία. επιμέλεια: Achille Bonito Oliva

Avistamenti, Αίθουσα τέχνης Sprovieri, Ρώμη, Ιταλία, επιμέλεια: Achille Bonito Oliva

Avistamenti, XLV Μπιενάλε της Βενετίας, ιταλικό περίπτερο-Τζιμπελίνα, Βενετία, Ιταλία

Centro de Belles Artes, Μαδρίτη, Ισπανία, επιμέλεια: Σάνια Παπά

Αίθουσα τέχνης Arco di Rab, Ρώμη, Ιταλία

1992

Paesagio con Rovine, Μουσείο της Τζιμπελίνα, επιμέλεια: Achille Bonito Oliva, έργο στο δημόσιο χώρο

Μουσείο του Κάλιαρι, Σαρδηνία, Ιταλία

Αίθουσα τέχνης C. Grimaldis, Βαλτιμόρη, ΗΠΑ

Αίθουσα τέχνης Arco di Rab, Ρώμη, Ιταλία

Εθνική Πινακοθήκη, Αθήνα

De Europa, Ρώμη, Ιταλία, επιμέλεια: Achille Bonito Oliva

1991

Arte Domani, Punto di vista, Spoletto Festival, Ρώμη, Ιταλία,

1997

Riciclart, Rome, Italy, curated by Juliana Stella

La Morgia, Community of Gessopalena, Arte Natura, Italy, public artwork

Montrouge-Athenes, Salon de Montrouge, France

Citta Aperta, Sant' Angelo, Italy, curated by Renato Bianchini

New Sculpture, C. Grimaldis Gallery, Baltimore, USA

Biennale de Cetinie, Montenegro

1996

Inedito Open '96, Premio Boccioni, Latina, Italy, curated by Achille Bonito Oliva

Adicere Animos, Cesena, Italy, curated by Alice Rubbini

Tempi Ultimi, 13th Biennale of Art di Citta di Penne 1996-97, Italy, curated by Lucia Spadano and Paolo Balmas

Contemporaneamente, Ileana Tounta Contemporary Art Center, curated by Cecilia Casorati

Fuori Uso, Pescara, Italy

Premio Grinzane, Giardini Botanici, Hanboury, La Mortola, Italy

1995

Meiligmata, Nees Morphes Gallery, Athens, Greece, curated by Sania Papas

Configura 2, Erfurt, Germany, curated by Katerina Koskina

XLVI Biennale of Venice, Artelaguna, Venice, Italy, curated by Simonetta Gorreri

Contemporaneamente, Naples, Italy, curated by Cecilia Casorati

1994

Sculptures de verre, Museum of Modern and Contemporary Art of Nice, Nice, France

Biennale di Scultura, Gubbio, Italy

European Cultural Center of Delphi, Greece, curated by Sania Papas, public artwork

1993

Thalatta-Thalatta, XXXVIII International Exhibition of Contemporary Art, Termoli, Italy, curated by Achille Bonito Oliva

Avistamenti, Sprovieri Gallery, Rome, Italy, curated by Achille Bonito Oliva

Avistamenti, XLV Biennale of Venice, Italian pavilion-Gibellina, Venice, Italy

Centro de Belles Artes, Madrid, curated by Sania Papas

Arco di Rab Gallery, Rome, Italy

1992

Paesagio con Rovine, Museum of Gibellina, curated by Achille Bonito Oliva, public artwork

Museum of Cagliari, Sardinia, Italy

C. Grimaldis Gallery, Baltimore, USA

Arco di Rab Gallery, Rome, Italy

National Art Gallery, Athens, Greece, curated by Anna Kafetsi

De Europa, Rome, Italy, curated by Achille Bonito Oliva

1991

De Europa, Erice, Italy, curated by Achille Bonito Oliva

De Europa, Athens, Greece, curated by Achille Bonito Oliva

Arte Domani, Punto di vista, Spoleto Festival, Rome, Italy, curated by Incontri Internazionali d' arte

1990

Epikentro Art Center, Patra, Greece

Realismi, Giorgio Persano Gallery, Turin, Italy,

επιμέλεια: Incontri Internazionali d' arte
De Europa, Erice, Ιταλία, επιμέλεια: Achille Bonito Oliva
De Europa, Αθήνα, επιμέλεια: Achille Bonito Oliva

1990

Κέντρο Τέχνης Επίκεντρο, Πάτρα
Realismi, Αίθουσα τέχνης Giorgio Persano, Τορίνο, Ιταλία,
 επιμέλεια: Cecilia Casorati
Minos Beach, Κρήτη, επιμέλεια: Δημήτρης Κορομηλάς
Arte Lago, Βαρέζε, Ιταλία, έργο στο δημόσιο χώρο
Realismi, Κέντρο Σύγχρονης Τέχνης Ιλεάνα Τούντα, Αθήνα,
 επιμέλεια: Cecilia Casorati

1989

Ίδρυμα ΔΕΣΤΕ, Αθήνα, επιμέλεια: Χάρης Σαββόπουλος

1988

Υπερπροϊόν, Club 22, Αθήνα, επιμέλεια: Χάρης Καμπουρίδης
Αίθουσα τέχνης Arco di Rab, Ρώμη, Ιταλία
Διεθνές Συμπόσιο στην Κρήτη, Minos Beach
Borderline, Monteccicardo
Δημοτική Πινακοθήκη, Αθήνα.
Σκηνογραφία, Κινηματοθέατρο Παλλάς, Αθήνα
4 Κριτικές Θεωρήσεις, Κέντρο Σύγχρονης Τέχνης Ιλεάνα Τούντα,
 Αθήνα, επιμέλεια: Αλέξανδρος Ξύδης

1987

Μουσείο Πιερίδη, Αθήνα
Φεστιβάλ Πάτρας
Διεθνής Μπιενάλε του Σάο Πάολο, Βραζιλία

1986

Έκθεση στη Στοκχόλμη, Σουηδία, επιμέλεια: Βεατρίκη Σπηλιάδη
Γκαλερί 3, Αθήνα, επιμέλεια: Βεατρίκη Σπηλιάδη
Μπιενάλε της Θεσσαλονίκης

1985

Σημεία αλλαγής 80 – Νέοι Διάλογοι, Dracos Art Center, Αθήνα
Εθνική Πινακοθήκη, Αθήνα
Δημοτική Πινακοθήκη Αθηνών, Αθήνα

1984

Έκθεση ΣΥΣΤ, Πινακοθήκη Ρόδου

1983

Εικόνες που αναδύονται, Ίδρυμα ΔΕΣΤΕ, Athenaum
 Intercontinental, Αθήνα, επιμέλεια: Έφη Στρούζα
7 Έλληνες καλλιτέχνες – Ένα νέο ταξίδι, Ίδρυμα ΔΕΣΤΕ,
 Λευκωσία (Ποιητής, έργο στο δημόσιο χώρο)

1982

Εικόνες που αναδύονται, Ευρωπάλια 82, ICC-Αμβέρσα,
 επιμέλεια: Έφη Στρούζα

1979

Centro Culturale Covergence, Πεσκάρα, Ιταλία
 (performance Fotofonie)

1978

Premio Pescara Futura, Πεσκάρα, Ιταλία

1977

Arte Sacra, Πεσκάρα, Ιταλία

curated by Cecilia Casorati
Minos Beach, Crete, Greece
Arte Lago, Community of Varese, Italy, public artwork
Realismi, Ileana Tounta Contemporary Art Center, Athens,
 Greece, curated by Cecilia Casorati

1989

Deste Foundation, Athens, Greece, curated by
 Haris Savvopoulos

1988

Superproduct, Club 22, Athens, Greece, curated by
 Haris Kambouridis
Arco di Rab Gallery, Rome, Italy
Minos Beach, Crete, Greece, curated by Dimitris Coromilas
Borderline, community of Monteciccardo, Italy
Athens Municipal Gallery, Athens, Greece
Scenography, Pallas Theatre, Athens, Greece
4 Critical Outlooks, Ileana Tounta Contemporary Center, Athens,
 Greece, curated by Alexandros Xydis

1987

Pierides Museum, Athens, Greece
Patra's Festival, Patra, Greece
Biennale of Sao Paolo, Brazil

1986

Stockholm, Sweden, curated by Veatriki Spiliadi
Gallery 3, Athens, Greece, curated by Veatriki Spiliadi
Biennale for Young Artists, Thessaloniki, Greece

1985

National Art Gallery, Athens, Greece
Athens Municipal Gallery, Athens, Greece
Signs of change '80 – New Dialogues, Dracos Art Center,
 Athens, Greece

1984

SYST, Rhodes, Greece

1983

Emerging Images, Deste Foundation, Athenaum Intercontinental,
 Athens, Greece, curated by Efi Strouza
7 Greek Artists – A new journey, Deste Foundation, Nicosia,
 Cyprus, (The Poet, public artwork), curated by Efi Strouza

1982

Emerging Images, Europalia '82, ICC, Antwerp, curated by
 Efi Strouza

1979

Centro Culturale Covergence, Pescara, Italy (performance
 Fotofonie)

1978

Premio Pescara Futura, Pescara, Italy

1977

Arte Sacra, Pescara, Italy

Βιβλιογραφία

Bibliography

KEIMENA-APΘPA

Bellini, A., "Costas Varotsos-Some notes on the debut of a depicter of space and light" in *Costas Varotsos* (*March 8-April 9, 2001*): *exhibition catalogue of The Foundation of Hellenic Culture, New York*, Athens, I. Peppas Publications, 2001.

Bellini, A., "Come un teatro all' aperto" in *arte/architettura/citta*, *38 proposte per la sistemazione di Piazza Augusto Imperatore a Roma: exhibition catalogue*, June 2003, pp. 126-127.

Bercowitz, M., "The 19th Biennale" in *Flash Art*, October 1988.

Bex, F., "Foreword" in *Costas Varotsos Horizons* (*25 April-21 June 1998*): *exhibition catalogue of the Muhka Museum*, Antwerp 1998, p. 5.

Bosco, R., "Se I' artista va alla montagna" in *Vernissage No 8*, *Giornalle dell' Arte 7 8II*, septembre 1997.

Brink, B., "Art in the Open" in *The Palm Beach Illustrator*, January 2004, p. 128.

Casorati, C., "In effeto reale" in *Arti*, No 1, 1990.

Casorati, C., "In effeto reale" στο *Realismi: κατάλογος έκθεσης του Κέντρου Σύγχρονης Τέχνης Ιλεάνα Τούντα*, Ιούνιος-Σεπτέμβριος, Αθήνα 1990.

Casorati, C., "Κώστας Βαρώτσος-στον Ορίζοντα" στον κατάλογο του *Μακεδονικού Κέντρου Σύγχρονης Τέχνης*, Θεσσαλονίκη 1990.

Casorati, C., "Costas Varotsos" in *Titolo*, No 7, dicembre-gennaio 1991.

Casorati, C., "Costas Varotsos Galleria Giorgio Persano" in *Flash Art*, No 164, 1991.

Casorati, C., *Varotsos: exhibition catalogue of the Galleria Giorgio Persano*, March 1991, p. 5.

Casorati, C., "The nomadic quality of the sculpture" in *Costas Varotsos Horizons* (*25 April-21 June 1998*): *exhibition catalogue of the Muhka Museum*, Antwerp 1998, pp. 74-75.

D' Elia, A., "L' Aqua Dura di Varotsos" in *Gazzeta di Mezzogiorno*, giulio 1983.

De Miglio, P., *Text for the exhibition catalogue of the Centro Culturale Govergence*, Pescara 1981.

"Dialog der Culturen" in *Configura 2* (Juni-September 1995): exhibition catalogue, Erfurt 1995.

Dorsey, J., "Sculptures catch the light and the eye" in *The Sun*, Baltimore, 10/4/1997.

Eisehauer, S., "Art on a grand scale come to Gardens" in *The Palm Beach Post*, 21/06/2003, pp. 1-2.

Fakinos, M., "Handle with care: the message is fragile" in *Costas Varotsos Horizons* (*25 April-21 June 1998*):

TEXTS-ARTICLES

Adamopoulou, A., *Greek Post-War Art: Artistic interventions in space*, University Studio Press, Thessaloniki 2000, pp. 92, 122-123.

Antonopoulou, Z., *The sculptures of Athens. Open Air Sculpture 1834-2004*, Potamos Publications, Athens 2003, pp. 143, 189.

Bellini, A., "Costas Varotsos-Some notes on the debut of a depicter of space and light" in *Costas Varotsos* (*March 8-April 9, 2001*): *exhibition catalogue of The Foundation of Hellenic Culture*, New York, Athens, I. Peppas Publicatins, 2001.

Bellini, A., "Come un teatro all' aperto" in *arte/architettura/citta*, *38 proposte per la sistemazione di Piazza Augusto Imperatore a Roma: exhibition catalogue*, June 2003, pp. 126-127.

Bercowitz, M., "The 19th Biennale" in *Flash Art*, October 1988.

Bex, F., "Foreword", in *Costas Varotsos Horizons* (*25 April-21 June 1998*): *exhibition catalogue of the Muhka Museum*, Antwerp 1998, p. 5.

Bosco, R., "Se I' artista va alla montagna" in *Vernissage No 8*, Giornalle dell' Arte 7-8II, septembre 1997.

Brink, B., "Art in the Open" in *The Palm Beach Illustrator*, January 2004, p. 128.

Casorati, C., "In effeto reale" in *Arti*, No 1, 1990.

Casorati, C., "In effeto reale" in *Realismi: exhibition catalogue of the Ileana Tounta Contemporary Art Center*, June-September, Athens 1990.

Casorati, C., "Costas Varotsos-in Horizon" in the *exhibition catalogue of the Macedonian Center of Contemporary Art*, Thessaloniki 1990.

Casorati, C., "Costas Varotsos" in *Titolo*, No 7, dicembre-gennaio 1991.

Casorati, C., "Costas Varotsos Galleria Giorgio Persano" in *Flash Art*, No 164, 1991.

Casorati, C., *Varotsos: exhibition catalogue of the Galleria Giorgio Persano*, March 1991, p. 5.

Casorati, C., "The nomadic quality of the sculpture" in *Costas Varotsos Horizons* (*25 April-21 June 1998*): *exhibition catalogue of the Muhka Museum*, Antwerp 1998, pp. 74-75.

"Costas Varotsos", *Dictionary of the Greek Artists*, vol. 1, Melissa Publications, Athens 1997, pp. 148-150.

Daskalothanasis, N., "7 plus 7 equals 13 – New Greek artists in the '90s" in *Art Magazine*, No 3, January 1994, p. 20.

D' Elia, A., "L' Aqua Dura di Varotsos" in *Gazzeta di Mezzogiorno*, giulio 1983.

exhibition catalogue of the Muhka Museum, Antwerp 1998, p. 34.

Fizzaroti, S., "Il Greco Varotsos Un Nuovo Umanesimo" in Puglia, 22 giugno 1983.

Girgilakis, G., "L' exultation de se rapporter a la realite" in Sculptures de Verre: exhibition catalogue of the Musee d' Art Contemporain, Nice 1994, p. 67.

"Il Greco Varotsos" in Istoe Sao Paulo, No 583, octubre 1987, p. 7.

Iovane, G., in Art in Umbria, No 19, 1989.

Koskina, K., "Costas Varotsos in Italy Implementing Utopia" in Costas Varotsos Horizons (25 April-21 June 1998): exhibition catalogue of the Muhka Museum, Antwerp 1998, pp. 60-62.

Koskina, K., "Costas Varotsos" in Sculptures de Verre: exhibition catalogue of the Musee d' art Contemporain, Nice 1994, p. 69.

Koskina, K., "Costas Varotsos" in XLVI Biennale di Venezia, Projeto Artelaguna, Opere d' Arte per la laguna di Venezia: exhibition catalogue, Turin, Studio Livio, 1995, p. 11.

Kosmidou, Z., "Dossier Athens-Greece" in Sculpture, May-June 1993, p. 23.

Kosmidou, Z., "Costas Varotsos La Morgia" in Sculpture, May-June 1998, p. 22.

Mazzanti, A. (ed.), Sentieri nell' arte: il contemporaneo nel paesaggio toscano, Toscana, Maschietto Editore, 2004, pp. 216, 219, 221.

Mirola, M., "Topos-Tomes" in Flash Art, June 1989.

Mc Natt, G., "Show Full of Ingenuity, Reflections" in The Sun, Baltimore, 7/11/2000.

Nigra, M., "Varotsos Galleria Giorgio Persano" in Segno Magazine, No 140, maggio 1995, p. 34.

Oliva, A. B., "Lotta Greco-Romana", Lezioni di anatomia il corpo dell' arte, Roma, Edizioni Kappa, 1995, p. 389.

Oliva, A. B., "Lotta Greco-Romana" in XLVI Biennale di Venezia, Projeto Artelaguna, Opere d' Arte per la laguna di Venezia: exhibition catalogue, Turin, Studio Livio, 1995, p. 5.

Oliva, A. B, "Greco-Roman Wrestling" in Costas Varotsos Horizons (25 April-21 June 1998): exhibition catalogue of the Muhka Museum, Antwerp 1998, pp. 69-73.

Oliva, A. B., "Greco-Roman Wrestling" in Costas Varotsos (March 8-April 9, 2001): exhibition catalogue of The Foundation of Hellenic Culture, New York, Athens, I. Peppas Publications, 2001.

Patroni, C., "Fontana Tumulata" in La Nazionale, No 279, 1988.

Peakablue, "La Morgia" in Wallpaper, No 12, July-August 1998, p. 27.

Pedrini, E., in Matiere en emoi: exhibition catalogue of the Gildo Pastor Center, October-December 1998.

Pierre, R., "Les Horizons Transparents de Costas Varotsos" in La Libre Belgique, 3/6/1998.

Pique, F., "Varotsos Galleria Giorgio Persano" in Flash Art, June 1995.

Rivorda, R., Text for the exhibition catalogue of the Mauric Renaissance gallery, March 1979.

Ronte, D., "Griechisches Glas" στον κατάλογο έκθεσης της γκαλερί Μοιραράκη-Γκαλερί 3, Αθήνα 1991, σελ. 5.

Scaltsa, M., "Varotsos, artist of the incorporeal" in Costas Varotsos Horizons (25 April-21 June 1998): exhibition catalogue of the Muhka Museum, Antwerp 1998, pp. 27-28.

De Miglio, P., Text for the exhibition catalogue of the Centro Culturale Govergence, Pescara 1981.

"Dialog der Culturen", Configura 2 (June-September 1995): exhibition catalogue, Erfurt 1995.

Dorsey, J., "Sculptures catch the light and the eye" in The Sun, Baltimore, 10/4/1997.

Eisehauer, S., "Art on a grand scale come to Gardens" in The Palm Beach Post, 21/06/2003, pp. 1-2.

Fakinos, M., "Handle with care: the message is fragile" in Ta Nea, 27/8/1988.

Fakinos, M., "Handle with care: the message is fragile" in Costas Varotsos Horizons (25 April-21 June 1998): exhibition catalogue of the Muhka Museum, Antwerp 1998, p.34.

Fizzaroti, S., "Il Greco Varotsos Un Nuovo Umanesimo" in Puglia, 22 giugno 1983.

Giakoumakatos, A., "Abstraction and symbolism, Aghios Ioannis Rentis square" in Architectonika Themata, No 38/ 2004, p. 189.

Girtzilakis, G., "Postscript on Costas Varotsos' painting" in the exhibition catalogue of the Dracos Art Center, March 1986, p. 20.

Girtzilakis, G., "Human, very Human" in the exhibition catalogue of the Macedonian Center of Contemporary Art, Thessaloniki 1990.

Girgilakis, G., "L' exultation de se rapporter a la realite" in Sculptures de Verre: exhibition catalogue of the Musee d' Art Contemporain, Nice 1994, p. 67.

"Il Greco Varotsos" in Istoe Sao Paulo, No 583, octubre 1987, p. 7.

Iovane, G., in Art in Umbria, No 19, 1989.

Kafopoulou, K., "Costas Varotsos" in Eikastika, May 1982, p. 6.

Kampourides, H., "New-mannerism" in Ta Nea, 28/3/1986.

Kardoulaki, A., "A Greek artist shines abroad" in Ta Nea tis Tehnis, No 70, October 1998, p. 3.

Kardoulaki, A., "The Greek artists and their work for the last Biennale of the 20th century" in Ta Nea tis Tehnis, No 78, June-August 1999, p. 12.

Katimertzi, P., "Mordern as an ancient Greek" in Ta Nea, 2/7/ 1990, p. 29.

Katimertzi, P., "After the Omonia square, he goes to Palermo" in Ta Nea, 18/3/1993.

Katimertzi, P., "Flier and sculptor" in Ta Nea, 3/1/2003, p. 6.

Kazazi, S., "The Horizon of Costas Varotsos or the lost opportunity" in Greek Artists, vol. B´, Diagonios Publications, pp. 156-157 [first publication at the newspaper Macedonia 11/7/1990].

Kodeletzidou, D., "Costas Varotsos" in Arti, No 28, March-April 1996, p. 226.

Koskina, K., "Costas Varotsos in Italy Implementing Utopia" in Costas Varotsos Horizons (25 April-21 June 1998): exhibition catalogue of the Muhka Museum, Antwerp 1998, pp. 60-62.

Koskina, K., "Costas Varotsos" in Sculptures de Verre: exhibition catalogue of the Musee d' art Contemporain, Nice 1994, p. 69.

Koskina, K., "Costas Varotsos" in XLVI Biennale di Venezia, Projeto Artelaguna, Opere d' Arte per la laguna di Venezia: exhibition catalogue, Turin, Studio Livio, 1995, p. 11.

Kosmidou, Z., "Dossier Athens-Greece" in Sculpture, May-June 1993, p. 23.

Kosmidou, Z., "Costas Varotsos La Morgia" in Sculpture,

Scaltsa, M., "Varotsos, artist of the incorporeal" in *Costas Varotsos* (*March 8-April 9, 2001*): *exhibition catalogue of The Foundation of Hellenic Culture*, New York, Athens, I. Peppas Publications, 2001.

Schiaffini, I., "Il Poeta di Casacalenda" in *Nuovo oggi Molise*, settembre 1997, p. 17.

Schiaffini, I., "The Poet" in *Costas Varotsos Horizons* (*25 April-21 June 1998*): *exhibition catalogue of the Muhka Museum*, Antwerp 1998, p. 21.

Schina, A., "In amphibian images" in *Costas Varotsos Horizons* (*25 April-21 June 1998*): *exhibition catalogue of the Muhka Museum*, Antwerp 1998, pp. 13-15.

Schmid, F., "The energy of a space" in *This Side Up*, No 9, Spring 2000, Valkenswaard, p. 29.

Spadano, L., "Mostre & Musei" in *Segno Magazine*, No 195, marzo-aprile 2004, p. 20.

Stephanides, M., "Costas Varotsos: The conquest of the Apennines" in *Costas Varotsos Horizons* (*25 April-21 June 1998*): *exhibition catalogue of the Muhka Museum*, Antwerp 1998, pp. 54-55.

Strouza, E., *Prologue for the exhibition catalogue of Emerging Images-Europalia-Hellas, Internationaal Cultureel Centrum*, November 1982, pp. 11-15.

Strouza, E., "Costas Varotsos" in *OPEN: exhibition catalogue*, Lido Venice 1998.

Tanguy, S., "Osami Tanaka and Costas Varotsos" in *Sculpture*, September 1997, p. 77.

Villa, G., "Il sofisticato gioco della material" in *Rebublica*, maggio 1989, p. 45.

Zacharopoulos, D., "La Sculpture a midi" in *Costas Varotsos Horizons* (*25 April-21 June 1998*): *exhibition catalogue of the Muhka Museum*, Antwerp 1998, pp. 7-8.

Αδαμοπούλου, Α., *Ελληνική Μεταπολεμική Τέχνη: Εικαστικές παρεμβάσεις στο χώρο*, University Studio Press, Θεσσαλονίκη 2000, σελ. 92, 122-123.

Αντωνοπούλου, Ζ., *Τα γλυπτά της Αθήνας. Υπαίθρια γλυπτική 1834-2004*, εκδόσεις Ποταμός, Αθήνα 2003, σελ. 143, 189.

Βαροπούλου Ε., "Τρεις περφόρμανς στα όρια του εικαστικού γεγονότος και του θεάτρου" στη *Μεσημβρινή*, 18/4/1983.

Βαροπούλου, Ε., "Οδοιπορικό στον κόσμο της ύλης των μορφών και των μύθων" στα *Εικαστικά*, Ιανουάριος 1984, σελ. 20.

Γιακουμακάτος, Α., "Αφαίρεση και συμβολισμός, Πλατεία Αγίου Ιωάννη Ρέντη" στο *Αρχιτεκτονικά Θέματα*, Νο 38/2004, σελ. 189.

Δασκαλοθανάσης Ν., "7 και 7 ίσον 13 – Νέοι Έλληνες καλλιτέχνες των χρόνων του '90" στο *Art Magazino*, Νο 3, Ιανουάριος 1994, σελ. 20.

Καζάζη, Σ., "Ο Ορίζοντας του Κώστα Βαρώτσου ή η ευκαιρία που χάθηκε" στο *Έλληνες καλλιτέχνες*, τ. Β΄, εκδόσεις Διαγώνιος, σελ. 156-157 [πρότερη δημοσίευση στη *Μακεδονία* 11/7/1990].

Καμπουρίδης, Χ., "Νεομαννιερισμός" στα *Νέα*, 28/3/1986.

Καρδουλάκη, Α., "Ένας Έλληνας γλύπτης διακρίνεται στο εξωτερικό" στο *Τα Νέα της Τέχνης*, Νο 70, Οκτώβριος 1998, σελ. 3.

Καρδουλάκη, Α., "Οι Έλληνες καλλιτέχνες και τα έργα τους στην τελευταία Μπιενάλε του 20ού αιώνα" στο *Τα Νέα της Τέχνης*, Νο 78, Ιούνιος-Αύγουστος 1999, σελ. 12.

Κατημερτζή, Π., "Μοντέρνος σαν αρχαίος Έλληνας" στα *Νέα*,

May-June 1998, p. 22.

Kotzamani, M., "Utopia: the other side of reality" in the *exhibition catalogue of the Greek participation in the 19th Biennale of Sao Paolo*, 1987.

Koumpis, T., "Architecture-Sculpture: At the limits of antithesis" in *Tefchos*, No 1, February 1989, p. 27.

Mayrommatis, E., "The Greek artists at the Europalia" in *Eikastika*, No 7-8, July-August 1982, p. 7.

Mazzanti, A. (ed.), *Sentieri nell' arte: il contemporaneo nel paesaggio toscano*, Toscana, Maschietto Editore, 2004, pp. 216, 219, 221.

Mirola, M., "Topos-Tomes" in *Flash Art*, June 1989.

Mc Natt, G., "Show Full of Ingenuity, Reflections" in *The Sun*, Baltimore, 7/11/2000.

Nigra, M., "Varotsos Galleria Giorgio Persano" in *Segno Magazine*, No 140, maggio 1995, p. 34.

Oliva, A. B., "Lotta Greco-Romana", *Lezioni di anatomia il corpo dell' arte*, Roma, Edizioni Kappa, 1995, p. 389.

Oliva, A. B., "Lotta Greco-Romana" in *XLVI Biennale di Venezia, Projeto Artelaguna, Opere d' Arte per la laguna di Venezia: exhibition catalogue*, Turin, Studio Livio, 1995, p. 5.

Oliva, A. B, "Greco-Roman Wrestling" in *Costas Varotsos Horizons* (*25 April-21 June 1998*): *exhibition catalogue of the Muhka Museum*, Antwerp 1998, pp. 69-73.

Oliva, A. B., "Greco-Roman Wrestling" in *Costas Varotsos* (*March 8-April 9, 2001*): *exhibition catalogue of The Foundation of Hellenic Culture*, New York, Athens, I. Peppas Publications, 2001.

Papanikolaou, M, *History of Art in Greece: Painting and sculpture of the 20th century*, Adam Publications, Athens 1999, pp. 356-357.

Papas, S., "Contemporary art in Greece" in *Art in Greece*, April 1989.

Patroni, C., "Fontana Tumulata" in *La Nazionale*, No 279, 1988.

Peakablue, "La Morgia" in *Wallpaper*, No 12, July-August 1998, p. 27.

Pedrini, E., in *Matiere en emoi: exhibition catalogue of the Gido Pastor Center*, October-December 1998.

Pierre, R., "Les Horizons Transparents de Costas Varotsos" in *La Libre Belgique*, 3/6/1998.

Pique, F., "Varotsos Galleria Giorgio Persano" in *Flash Art*, June 1995.

Rivorda, R., *Text for the exhibition catalogue of the Mauric Renaissance gallery*, March 1979.

Ronte, D., "Griechisches Glas" in the *exhibition catalogue of the Miraraki gallery-Gallery 3*, Athens 1991, p. 5.

Savvopoulos, C., "The Runner" in *Flash Art International*, No 146, May-June 1989.

Savvopoulos, C., "Eight artistic interventions" in the *exhibition catalogue of the Thessaloniki History Center*, Thessaloniki 1999.

Scaltsa, M., "Varotsos, artist of the incorporeal" in *Costas Varotsos Horizons* (*25 April-21 June 1998*): *exhibition catalogue of the Muhka Museum*, Antwerp 1998, pp. 27-28.

Scaltsa, M., "Varotsos, artist of the incorporeal" in *Costas Varotsos* (*March 8-April 9, 2001*): *exhibition catalogue of The Foundation of Hellenic Culture*, New York, Athens, I. Peppas Publications, 2001.

Schiaffini, I., "Il Poeta di Casacalenda" in *Nuovo oggi Molise*, settembre 1997, p. 17.

2/7/1990, σελ. 29.

Κατημερτζή Π., "Μετά την Ομόνοια πάει στο Παλέρμο" στα Νέα, 18/3/1993.

Κατημερτζή, Π., "Ιπτάμενος και γλύπτης" στα Νέα, 3/1/2003, σελ. 6.

Καφοπούλου, Κ., "Κώστας Βαρώτσος" στα Εικαστικά, Μάιος 1982, σελ. 6.

Κοντελετζίδου, Δ., "Κώστας Βαρώτσος" στο Arti, τ. 28, Μάρτιος-Απρίλιος 1996, σελ. 226.

Κοτζαμάνη Μ., "Ουτοπία η άλλη όψη της πραγματικότητας" στον κατάλογο της ελληνικής συμμετοχής στη 19η Biennale του Σάο Πάολο, 1987.

Κουμπής, Τ., "Αρχιτεκτονική-Γλυπτική: Στα όρια των αντιθέσεων" στο Τεύχος, Νο 1, Φεβρουάριος 1989, σελ. 27.

"Κώστας Βαρώτσος", Λεξικό Ελλήνων Καλλιτεχνών, τ. 1, Εκδόσεις Μέλισσα, Αθήνα 1997, σελ. 148-150.

Μαυρομμάτης, Ε., "Οι Έλληνες καλλιτέχνες στα Europalia" στα Εικαστικά, τ. 7-8, Ιούλιος-Αύγουστος 1982, σελ. 7.

Ξύδης, Α., "Μια ζωγραφική άλλη" στο 4 Κριτικές Θεωρήσεις: κατάλογος έκθεσης του Κέντρου Σύγχρονης Τέχνης Ιλεάνα Τούντα, Αθήνα 1988, σελ. 27.

Ξύδης, Α., "Από τον Δισκοβόλο στον Δρομέα" στο The Art Magazine, Νο 15, Φεβρουάριος 1995, σελ. 50-51.

"Ο «Ορίζοντας» του Κ. Βαρώτσου" στο Τεύχος, Νο 4, Δεκέμβριος 1990, σελ. 124.

"Ο Ποιητής του Κώστα Βαρώτσου" στην εφημερίδα του 10ου Φεστιβάλ Λευκωσίας, Σεπτέμβριος 1985.

Παπά, Σ., "Η σύγχρονη τέχνη στην Ελλάδα" στο Art in Greece, Απρίλιος 1989.

Παπανικολάου, Μ., Ιστορία της Τέχνης στην Ελλάδα: Ζωγραφική και γλυπτική του 20ού αιώνα, εκδόσεις Αδάμ, Αθήνα 1999, σελ. 356-357.

Σαββόπουλος, Χ., "Ο Δρομέας" στο Flash Art International, Νο 146, Μάιος-Ιούνιος 1989.

Σαββόπουλος, Χ., "Οκτώ εικαστικές παρεμβάσεις" στον κατάλογο έκθεσης του Κέντρου Ιστορίας Θεσσαλονίκης, Θεσσαλονίκη 1999.

Σπηλιάδη, Β., "Τάσεις της σύγχρονης τέχνης" στην Ελευθεροτυπία, 4/4/1982.

Σπηλιάδη, Β., "Εναγώνιες μεταφυσικές αναζητήσεις" στην Ελευθεροτυπία, 8/3/1986.

Σπηλιάδη Β., Κείμενο για τον κατάλογο της αίθουσας τέχνης Γκαλερί 3, 1986.

Στεφανίδης, Μ., Ελληνικό Μουσείο, εκδόσεις Μίλητος, Αθήνα 2001, σελ. 476-479.

Στρούζα, Ε., Κείμενο στον κατάλογο της αίθουσας τέχνης Δεσμός, Απρίλιος 1982.

Στρούζα, Ε., "Κώστας Βαρώτσος" στα Εικαστικά, Μάιος 1982, σελ. 6-7.

Στρούζα, Ε., "Εικόνες που αναδύονται-Europalia 1982 ICC Αμβέρσα" στα Εικαστικά, τ. 13, Ιανουάριος 1983, σελ. 18-32.

Στρούζα Ε., "Ο Ποιητής του Κώστα Βαρώτσου" στο 7 Έλληνες καλλιτέχνες, ένα νέο ταξίδι (5-28 Δεκεμβρίου 1983): κατάλογος έκθεσης του ιδρύματος ΔΕΣΤΕ, Αθήνα 1983.

Στρούζα, Ε., "Κώστας Βαρώτσος" στα Εικαστικά, τ. 21, Σεπτέμβριος 1983, σελ. 6-8.

Στρούζα, Έ., "Η τέχνη στην Ελλάδα" στο Flash Art, Νο 123, Νοέμβριος 1984, σελ. 66.

Στρούζα, Έ., "Κώστας Βαρώτσος" στο Θέματα χώρου και τεχνών-Design and Art in Greece, Νο 16, 1985, σελ. 152.

Σχινά, Α., "Μέσα από αμφίβιες εικόνες" στο Η Λέξη, Νο 103, Μάιος-Ιούνιος 1991, σελ. 450-453.

Schiaffini, I., "The Poet" in Costas Varotsos Horizons (25 April-21 June 1998): exhibition catalogue of the Muhka Museum, Antwerp 1998, p. 21.

Schina, A., "In amphibian images" in I Lexi, No 103, May-June 1991, pp. 450-453.

Schina, A., "Costas Varotsos" in Arti, No 6, September-October 1991, pp. 142-143.

Schina, A., "In amphibian images" in Costas Varotsos Horizons (25 April-21 June 1998): exhibition catalogue of the Muhka Museum, Antwerp 1998, pp. 13-15.

Schmid, F., "The energy of a space" in This Side Up, No 9, Spring 2000, Valkenswaard, p. 29.

Spadano, L., "Mostre & Musei" in Segno Magazine, No 195, marzo-aprile 2004, p. 20.

Spiliadi, V., "Tendencies of contemporary art" in Eleftherotypia, 4/4/1982.

Spiliadi, V., "Suspenseful metaphysical quests" in Eleftherotypia, 8/3/1986.

Spiliadi, V., Text for the exhibition catalogue of the Gallery 3, 1986.

Stephanides, M., "Costas Varotsos: the conquest of the Apennines" in Costas Varotsos Horizons (25 April-21 June 1998): exhibition catalogue of the Muhka Museum, Antwerp 1998, pp. 54-55.

Stephanides, M., Greek Museum, Militos Publications, Athens 2001, pp. 476-479.

Strouza, E., Prologue for the exhibition catalogue of Emerging Images-Europalia-Hellas, Internationaal Cultureel Centrum, November 1982, pp. 11-15.

Strouza, E., Text for the exhibition catalogue of the Desmos gallery, April 1982.

Strouza, E., "Costas Varotsos" in Eikastika, May 1982, pp. 6-7.

Strouza, E., "Emerging Images-Europalia 1982 ICC Antwerp" in Eikastika, No 13, January 1983, pp. 18-32.

Strouza, E., "The Poet of Costas Varotsos" in 7 Greek artists, a new journey (5-28 December 1983): exhibition catalogue of the DESTE Foundation, Athens 1983.

Strouza, E., "Costas Varotsos" in Eikastika, No 21, September 1983, pp. 6-8.

Strouza, E., "Art in Greece" in Flash Art, No 123, November 1984, p. 66.

Strouza, E., "Costas Varotsos" in Themata horou kai tehnon-Design and Art in Greece, No 16, 1985, p. 152.

Strouza, E., "Costas Varotsos" in OPEN: exhibition catalogue, Lido Venice 1998.

Tanguy, S., "Osami Tanaka and Costas Varotsos" in Sculpture, September 1997, p. 77.

"The 'Horizon' of C. Varotsos" in Tefchos, No 4, December 1990, p. 124.

"The Poet of Costas Varotsos" in the Newspaper for the 10th Festival of Nicosia, September 1985.

Tsilimidou, M., "From the Runner to multimedia" in Ependitis, 28/1/2001, p. 17.

Varopoulou, E., "Three performances at the limits of the artwork and theatre" in Mesimvrini, 18/4/1983.

Varopoulou, E., "Itinerary to the world of the form's and the myth's material" in Eikastika, January 1984, p. 20.

Villa, G., "Il sofisticato gioco della material" in Rebublica, maggio 1989, p. 45.

Xydis, A., "Painting of an other kind" in 4 Critical Attestations: exhibition catalogue of the Ileana Tounta Contemporary Art Center, Athens 1988, p. 27.

Σχινά, Α., "Κώστας Βαρώτσος" στο *Arti*, τ. 6, Σεπτέμβριος-Οκτώβριος 1991, σελ. 142-143.

Τζιρτζιλάκης, Γ., "Υστερόγραφο στη ζωγραφική του Κώστα Βαρώτσου" στον *κατάλογο έκθεσης του Dracos Art Center*, Μάρτιος 1986, σελ. 20.

Τζιρτζιλάκης, Γ., "Ανθρώπινο, πολύ Ανθρώπινο" στον *κατάλογο έκθεσης του Μακεδονικού Κέντρου Σύγχρονης Τέχνης*, Θεσσαλονίκη 1990.

Τσιλιμιδού, Μ., "Από τον Δρομέα στα multimedia" στο *Επενδυτής*, 28/1/2001, σελ. 17.

Φακίνος, Μ., "Προσοχή: το μήνυμα είναι εύθραυστον!" στα *Νέα*, 27/8/1988.

ΣΥΝΕΝΤΕΥΞΕΙΣ

Casorati, C., "Costas Varotsos" in *Arte Factum*, September-November 1992, p. 17.

Rubbini, A., "La citta che sale" in *Segno*, No 151, novembre 1996, p. 4.

Skopelitis, S., "Interview" in *Costas Varotsos Horizons* (*25 April-21 June 1998*): *exhibition catalogue of the Muhka Museum*, Antwerp 1998, p. 44.

Αντωνόπουλος, Θ., "Οι σιωπηλοί κάτοικοι της πόλης" στο *Symbol-Επενδυτής*, 7/2/1998, σελ. 6-9.

Γαλανόπουλος, Γ., "Στην Κουρούτα έκανα το πρώτο μου γλυπτό" στην *Πρώτη Ηλείας*, 1/1/2005, σελ. 36-37.

Γραμμένου, Ε., "Κώστας Βαρώτσος" στο *Cosmopolis Μακεδονίας*, 9/3/2003, σελ. 54-60.

Κονταράκη, Δ., "Ένας Καλατράβα δεν φέρνει τον πολιτισμό" στην *Απογευματινή*, 17/5/2002, σελ. 50.

Λέτσιος, Σ., "Δρομέας της τέχνης και της πολιτικής" στο *Non Paper*, 14/11/2002, σελ. 26-29.

Μιχαλοπούλου, Α., "Γλυπτική ανάδειξη του αττικού φωτός" στην *Καθημερινή*, 10/8/1994, σελ. 14.

Ξυδάκης, Ν. "Ζούμε τη δικτατορία της μόδας" στην *Καθημερινή*, 6/6/1999, σελ. 54.

Ξυδάκης, Ν., "Ένας διάσημος καλλιτέχνης με άγνωστα έργα" στην *Καθημερινή*, 30/6/2002, σελ. 2.

Παπαδοπούλου, Ε., "Με ρίζες στην Αλφειούσα και γλυπτά σε όλο τον κόσμο" στην *Πρώτη Ηλείας*, 4/1/2003, σελ. 36.

Παπασπύρου Σ., "Η κοφτερή τέχνη των πόλεων" στην *Ελευθεροτυπία*, 14/12/1991, σελ. 38.

Πολίτη, Τ., "Πώς να κάνεις κάτι μαγικό;" στο *Ταχυδρόμος*, Ιούλιος 1990, σελ. 115

Πολυζώη, Ε., "Μπορείς να επέμβεις στη φύση διορθωτικά" στη *Βραδυνή*, 20/10/1997.

Σάκκουλα, Ν., "Εικαστικές επεμβάσεις σε δημόσιους χώρους" στο *Τα Νέα της Τέχνης*, Νο 131, Νοέμβριος 2004, σελ. 16.

Σιγάλα, Η., "Η τέχνη σε πρώτο πρόσωπο" στο *Εικόνες Έθνους*, 30/4/2005, σελ. 36.

Σπηλιοπούλου, Ν., "Κώστας Βαρώτσος" στο *Diva*, χειμώνας 2004-2005, σελ. 100-106.

Σπυριδοπούλου, Ε., "Στην Ελλάδα οι πολιτικοί είναι οι καινούργιοι σταρ" στη *Μακεδονία*, 11/6/2003, σελ. 57.

Σταθούλης, Ν., "Κώστας Βαρώτσος" στο *Status*, Ιούλιος 1989.

Τελίδης, Χ., "Από τον «Δρομέα» στο Μύλο με «Φεγγάρι»" στο *Έθνος*, 30/6/1993.

Τζιρτζιλάκης, Γ., "Μια συζήτηση με το ζωγράφο Κώστα Βαρώτσο" στα *Εικαστικά*, Νο 51, Μάρτιος 1986, σελ. 18.

Xydis, A., "From the Discobolus to the Runner" in *The Art Magazine*, No 15, February 1995, pp. 50-51.

Zacharopoulos, D., "La Sculpture a midi" in *Costas Varotsos Horizons* (*25 April-21 June 1998*): *exhibition catalogue of the Muhka Museum*, Antwerp 1998, pp. 7-8.

INTERVIEWS

Antonopoulos, T., "The silent habitants of the city" in *Symbol-Ependitis*, 7/2/1998, pp. 6-9.

Casorati, C., "Costas Varotsos" in *Arte Factum*, September-November 1992, p. 17.

Galanopoulos, G., "I created my first sculpture in Courouta" in *Proti Ilias*, 1/1/2005, pp. 36-37.

Girtzilakis, G., "A conversation with the painter Costas Varotsos" in *Eikastika*, No 51, March 1986, p. 18.

Grammenou, E., "Costas Varotsos" in *Cosmopolis Makedonias*, 9/3/2003, pp. 54-60.

Kontaraki, D., "A «Calatrava» can't bring culture" in *Apogeymatini*, 17/5/2002, p. 50.

Letsios, S., "Runner of art and politics" in *Non Paper*, 14/2/2002, pp. 26-29.

Michalopoulou, A., "Sculptural elevation of Attica's light" in *Kathimerini*, 10/8/1994, p. 14.

Papadopoulou, E., "With roots from Alfeiousa and sculptures around the world" in *Proti Ilias*, 4/1/2003, p. 36.

Papaspyrou, S., "The sharp art of the cities" in *Eleftherotypia*, 14/12/1991, p. 38.

Politi, T., "How do you make something magical?" in *Tahydromos*, July 1990, p. 115.

Polyzoi, E., "It is possible to intervene in nature in a reparative manner" in *Vradini*, 20/10/1997.

Sakkoula, N., "Artistic interventions in public spaces" in *Ta Nea tis Tehnis*, No 131, November 2004, p. 16.

Sigala, I., "Art in the first person" in *Eikones Ethnous*, 30/4/2005, p. 36.

Spiliopoulou, N., "Costas Varotsos" in *Diva*, winter 2004-2005, pp. 100-106.

Spyridopoulou, E., "In Greece politicians are the new stars" in *Macedonia*, 11/6/2003, p. 57.

Stathoulis, N., "Costas Varotsos" in *Status*, July 1989.

Telidis, X., "From the 'Runner' to Mylos with the 'Moon'" in *Ethnos*, 30/6/1993.

Xydakis, N., "We are living in the dictatorship of fashion" in *Kathimerini*, 6/6/1999, p. 54.

Xydakis, N., "A well-known artist with unknown artworks" in *Kathimerini*, 30/6/2002, p. 2.

TEXTS BY THE ARTIST

Varotsos, C., "Thoughts on the viewpoint of LIAM HUDSON" in *SPPAC*, October 1979.

Varotsos, C., "Art as a subversion" in *SPPAC*, May 1980.

Varotsos, C., "On the exhibition 'Emerging images'" in *Design and Art in Greece*, No 15, 1984, p. 18.

Varotsos, C., "Dispersed thoughts" (The Runner) in *Tefchos*, No 1, February 1989, p. 59.

Varotsos, C., "Thoughts on the relationship between art and technology" in *Themata horou kai tehnon*, 1987.

Varotsos, C., "Changes in the relationship between space and time at the beginning of the century and nowadays" in *Modern-Postmodern*, Smili Publications, Athens 1988, pp. 147-161.

Varotsos, C., "Pursuing the objective we lose sight of the real. Experience from abroad. Comparisons with Greece" in

ΚΕΙΜΕΝΑ ΤΟΥ ΚΑΛΛΙΤΕΧΝΗ

Βαρώτσος Κ., "Σκέψεις γύρω από τις απόψεις του LIAM HUDSON", στο *SPPAC*, Οκτώβριος 1979.

Βαρώτσος Κ., "Η τέχνη σαν ανατροπή" στο *SPPAC*, Μάιος 1980.

Βαρώτσος, Κ., "Για την έκθεση «Εικόνες που αναδύονται»" στο *Design and Art in Greece*, Νο 15, 1984, σελ. 18.

Βαρώτσος Κ., "Σκόρπιες σκέψεις" (Ο Δρομέας), στο *Τεύχος*, Νο 1, Φεβρουάριος 1989, σελ. 59.

Βαρώτσος Κ., "Σκέψεις γύρω από τη σχέση τέχνης-επιστήμης" στο *Θέματα χώρου και τεχνών*, 1987.

Βαρώτσος, Κ., "Αλλαγές στις σχέσεις χώρου-χρόνου στις αρχές του αιώνα και σήμερα" στο *Μοντέρνο-Μεταμοντέρνο*, εκδόσεις Σμίλη, Αθήνα 1988, σελ. 147-161.

Βαρώτσος, Κ., "Ακολουθώντας το αντικειμενικό χάνουμε το πραγματικό. Βιωματικές εμπειρίες στο εξωτερικό. Συγκρίσεις με την Ελλάδα" στο *Η αισθητική των πόλεων & η πολιτική των παρεμβάσεων: συμβολή στην αναγέννηση του αστικού χώρου. Πρακτικά επιστημονικού συνεδρίου* (*Αθήνα 13-14 Οκτωβρίου 2003*), Ενοποίηση Αρχαιολογικών Χώρων Αθήνας Α. Ε., Αθήνα 2004, σελ. 109-118.

ΒΙΝΤΕΟ

Arte Contro, από τον Peppino de Miglio, RAI 3 (1979).

Talking about art, από τον P. Marino, RAI 3 (1980).

Συνέντευξη με τον Κώστα Βαρώτσο, από τη Μαρία Καραβία, σκηνοθεσία Γιώργος Εμιρζάς, Ελληνική Τηλεόραση (1983).

Κώστας Βαρώτσος, ένας νέος γλύπτης, από τη Βεατρίκη Σπηλιάδη, Ελληνική Τηλεόραση (1985).

Καλές Τέχνες, συνέντευξη με τον Κώστα Βαρώτσο από τη Μαρία Καραβία, σκηνοθεσία Γιώργος Εμιρζάς, Ελληνική Τηλεόραση (1986).

Ο Δρομέας, από τον Αντώνη Μπουλούτσα, Ελληνική Τηλεόραση (1988).

Η έκθεση του Κώστα Βαρώτσου στη Ρώμη, από τον Δημήτρη Δεληολάνη, Ελληνική Τηλεόραση (1989).

The Runner, MTV Television, Λονδίνο (1990).

Η δουλειά του Κώστα Βαρώτσου, από τον Ανδρέα Παγουλάτο, σκηνοθεσία Μπάμπης Πλαιτάκης (1990).

Συνέντευξη με τον Κώστα Βαρώτσο, από την Έφη Κρικώνη, Ελληνική Τηλεόραση (1994).

Παρουσίαση του Κώστα Βαρώτσου και της δουλειάς του (μέρος ταινίας αφιερωμένης στην Αθήνα του σήμερα), από τον Δημήτρη Κωστόπουλο, ZDF Βερολίνο (1995).

La Morgia, παραγωγή-σκηνοθεσία Liza Xydis-Sharon Peaslee, Λος Άντζελες (1996).

La Morgia, συνέντευξη με τον Κώστα Βαρώτσο από την Κατερίνα Ζαχαροπούλου, Seven-X (1996).

Τέχνη στο Χίλτον, σκηνοθεσία Γ. Κοντοσφύρης (1996).

Ο Ποιητής της Καζακαλέντα, παραγωγή Foto Kerem, Καζακαλέντα (1997).

La Morgia, Arte TV, Paris (1998).

Slices of Light, παραγωγή Sharon Peaslee-Liza Xydis, σκηνοθεσία Sharon Peaslee, Λος Άντζελες (1999).

Συνέντευξη με τον Κώστα Βαρώτσο, από την Κατερίνα Ζαχαροπούλου στην εκπομπή "Η εποχή των εικόνων", ΕΤ1 (27/6/2004).

Συνέντευξη με τον Κώστα Βαρώτσο, από τη Λένα Αρώνη, ΕΤ (8/8/2004).

Συνέντευξη με τον Κώστα Βαρώτσο, από τον Μάνο Στεφανίδη, TVC (22/11/2004).

Κώστας Βαρώτσος, παραγωγή Hellenic Academy of Modern Art, συνέντευξη-σκηνοθεσία Νίκος Σαμαράς (2004).

Urban Aesthetics and the Policy of Interventions: contribution to the regeneration of urban space. Proceedings of scientific conference (*13-14 October 2003*), Unification of the Archaeological Sites of Athens S. A., Athens 2004, pp. 109-118.

VIDEOS

Arte contro, by Peppino de Miglio, RAI 3 (1979).

Talking about art, by Pietro Marino, RAI 3 (1980).

Interview with Costas Varotsos, by Maria Karavia, director George Emirzas, Greek Television (1983).

Costas Varotsos, a young sculptor, by Veatriki Spiliadi, Greek Television (1985)

Fine arts, interview with Costas Varotsos by Maria Karavia, director George Emirzas, Greek Television (1986).

Runner, by Antonis Bouloutsas, Greek Television (1988).

The exhibition of Costas Varotsos in Rome, by Dimitris Deliolanis, Greek Television (1989).

The Runner, MTV Television, London (1990).

The work of Costas Varotsos, by Andreas Pagoulatos, director Mpampis Plaitakis, Greek Television (1990).

Interview with Costas Varotsos, by Efi Krikoni, Greek Television (1994).

Presentation of Costas Varotsos and his work, (part of a film dedicated to contemporary Athens), by Dimitris Kostopoulos, ZDF Berlin (1995).

Interview with Costas Varotsos, by Katerina Zacharopoulou, Seven-X Channel (1996).

La Morgia, directors Sharon Peaslee-Liza Xydis, producers Sharon Peaslee-Liza Xydis (1996).

La Morgia, interview with Costas Varotsos, by Katerina Zacharopoulou, Seven X Channel (1996).

Art at the Hilton, interview with Costas Varotsos, director G. Kontosphiris (1996).

The Poet of Casacalenda, production Foto Kerem (1997).

La Morgia, ARTE TV, Paris (1998).

Slices of Light, director Sharon Peaslee, producers Sharon Peaslee-Liza Xydis (1999).

Interview with Costas Varotsos, by Katerina Zacharopoulou for the TV-show "The era of images", Greek Television 1 (27/6/2004).

Interview with Costas Varotsos, by Lena Aroni, Greek Television (8/8/2004).

Interview with Costas Varotsos, by Manos Stephanides, TVC (22/11/2004).

Costas Varotsos, production Hellenic Academy of Modern Art, interviewer-director Nikos Samaras (2004)

Ευχαριστίες:

Στους Μιχάλη Αθανασόπουλο, Γιάννη Βαρώτσο, Γεράσιμο Ζαχαράτο, Θεοφάνη Κάκο, Χάρις Κανελλοπούλου, Άννυ Κωστοπούλου, Σοφία Λογγινίδου, Παναγιώτη Μαρκαντάση, Σταύρο Ξαρχάκο, Δημήτρη Σκούφη, Νέλλη Σφακιανάκη, Ανταίο Χρυσοστομίδη, Sharon Peaslee, Joel Straus, Lisa Xydis
Γαρυφάλλου ΑΒΕΕ, Pilkington SIV, Prisma AE, Youla, Viokef, Μάνο Παυλίδη, Έππη Πρωτονοταρίου, Ιλεάνα Τούντα, Dea Bedin, C. Grimaldis, Giorgio Persano, καθώς και την ομάδα του Μακεδονικού Μουσείου Σύγχρονης Τέχνης
Σταύρο και Νίκη Ανδρεάδη, Γιώργο Δαυίδ, Χάρη Δαυίδ, Δημήτρη Ισιδωρίδη, Δάκη Ιωάννου, Κυριάκο Καρανικόλα, Αλεξάνδρα Μπουτάρη, Γιάννη Μπουτάρη, Γρηγόρη Παπαδημητρίου, Γιάννη Παπαθεοχάρη, Raffaella and John Belanich
Ματούλα Σκαλτσά, Andrea Bellini, Florent Bex, Achille Bonito Oliva
στο Μουσείο Μπενάκη, στον Άγγελο Δεληβορριά και την Ειρήνη Γερουλάνου

και στον Noel Adrian και την Pernod Ricard Hellas για την ευγενική χορηγία στην έκδοση αυτού του βιβλίου.

Thanks to:

Michalis Athanasopoulos, Antaios Chryssostomidis, Theofanis Kakos, Charis Kanellopoulou, Annie Kostopoulou, Sophia Loginidou, Panagiotis Markantassis, Sharon Peaslee, Nelli Sfakianaki, Dimitris Skoufis, Joel Straus, Yiannis Varotsos, Stayros Xarchakos, Lisa Xydis, Gerasimos Zacharatos
Garyfallou SA, Pilkington SIV, Prisma SA, Youla, Viokef
Dea Bedin, C. Grimaldis, Manos Paylidis, Epi Protonotariou, Giorgio Persano, Ileana Tounta, and also to the team of the Macedonian Museum of Contemporary Art
Stayros and Niki Andreadis, Raffaella and John Belanich, Giorgos David, Haris David, Dimitris Issidoridis, Dakis Joannou, Kyriakos Karanikolas, Alexandra Boutari, Yiannis Boutaris, Grigoris Papadimitriou, Yiannis Papatheocharis
Andrea Bellini, Florent Bex, Matoula Scaltsa, Achille Bonito Oliva
the Benaki Museum, to Angelos Delivorrias and Irini Geroulanou

and to Noel Adrian and Pernod Ricard Hellas for the support to the publication of this book.

Οι συγγραφείς

ΑΝΤΡΕΑ ΜΠΕΛΙΝΙ: Επιμελητής του *Flash Art International* στη Νέα Υόρκη.

ΦΛΟΡΕΝΤ ΜΠΕΞ: Επίτιμος διευθυντής του Μουσείου Σύγχρονης Τέχνης της Αμβέρσας (Muhka).

ΑΚΙΛΕ ΜΠΟΝΙΤΟ ΟΛΙΒΑ: Κριτικός τέχνης – Καθηγητής Ιστορίας της Σύγχρονης Τέχνης στο Πανεπιστήμιο "La Sapienza" στη Ρώμη.

ΜΑΤΟΥΛΑ ΣΚΑΛΤΣΑ: Καθηγήτρια Ιστορίας της Τέχνης και Μουσειολογίας, τμήμα Αρχιτεκτόνων, Αριστοτέλειο Πανεπιστήμιο Θεσσαλονίκης.

ΧΑΡΙΣ ΚΑΝΕΛΛΟΠΟΥΛΟΥ: Ιστορικός τέχνης - Υποψήφια διδάκτωρ Ιστορίας της Τέχνης, τμήμα Αρχαιολογίας και Ιστορίας της Τέχνης της Φιλοσοφικής Σχολής του Πανεπιστημίου Αθηνών.

The authors

ANDREA BELLINI: New York-based editor for *Flash Art International*.

FLORENT BEX: Honorary director of the Museum of Contemporary Art in Antwerp (Muhka).

ACHILLE BONITO OLIVA: Art critic - Professor of History of Contemporary Art at the University "La Sapienza" in Rome.

MATOULA SCALTSA: Professor of History of Art and Museology, School of Architecture, Aristotle University of Thessaloniki, Greece.

CHARIS KANELLOPOULOU: Art historian - PhD cand. of History of Art, department of Archaeology and History of Art, School of Philosophy, University of Athens.

Αφιερωμένο στη Νέλλη και τη Χριστίνα
Dedicated to Nelli and Christina